현대미술의 개념

현대미술의 개념

니코스 스탠고스 엮음 | 성완경 · 김안례 옮김

문예출판사

CONCEPTS OF MODERN ART

edited by
Nikos Stangos

차 례

■ 원주는 1, 2, 3…으로, 옮긴이주는 *, **…로 표시했습니다.

서문

이 책의 목적은 1900년경부터 지금까지 미술의 주요 개념과 전개 과정을 일반 독자들에게 소개하는 데 있다. 이 책을 내기 위해 특별히 기고된 글들은 현대미술의 역사적 체계를 세울 목적으로 쓰였지만, 우리가 여전히 현시대에 살고 있으므로, 이러한 주제를 대학 강의식으로 다루면서 이 시기에 대해 단순 명쾌한 역사적·비평적 고찰을 하는 것은 시기상조다. 또한 많은 개념 Concepts들이 (그리고 그 개념들을 결정적인 것으로 굳히면서 대중화했던 '운동들movements' 역시) 역사적으로 동시에 발생한 까닭에, 직선적으로 역사를 논하는 것은 그릇된 인상을 심어준다. 왜냐하면 이 시기의 특징이 엄청나게 풍요롭고 복합적이며 다양한 아이디어가 동시에 공존하는 데 있기 때문이다.

20세기 초 즈음하여, 예술 분야에서 이제껏 그럴듯하게 꾸준하고 유유하게 이루어지던 전개 양상이 돌연히 박살난 것처럼 보였다. 이것은 의심할 바 없이, 인간의 세계관에 대한 비슷한 변화를 반영한다. 사회적·경제적·정치적 변화는 철학적·과학적인 발전과 함께, 반드시 힘의 상실에 의해서가 아니라 사제 확보본 안전과 오랜 기간 잔존에 의해서, 전통적인 권위주의 체계와

가치 붕괴를 병행시킨다. 예술에서 과거의 전통 혹은 전통에 대한 맹목적인 집착은 모든 면에서 도전을 받았다. 도전으로 인해 일어나는 도취감은 예술가가 제시해야만 하는 대응책이 시도에 불과하거나 하찮은 경우조차도 예술가에게는 생동감을 유발하는 자극이 되었다. 과거에 대한 이러한 거부와 질문은, 대다수 예술가들이 그들의 주장과는 달리 전통에 깊이 빠져 있을 뿐 아니라 그들이 작품에 전통을 직접 사용했기 때문에 그저 단순한 태도 표명에 지나지 않는 경우도 흔했지만, 궁극적으로는 하나의 진정한 혁명에 이르렀다. 변화와 갱신을 위한 반전통적인 정열이 모든 예술을 대표했다. 하지만 이는 시각예술에서 가장 명백했고, 정열이 처음으로 유행되어 일반 대중의 호응을 얻은 것도 시각예술에서다. 이러한 '에스프리 누보 L'Esprit Nouveau(새 정신)'가 문학과 음악에 받아들여지기에는 훨씬 더 오랜 시간이 걸렸다.

이렇게 해서 현대미술은 당시 사회의 다른 비슷한 경향을 반영하는, 맹목적으로 받아들여졌던 가설에 대항하는 폭발적인 자유화의 힘이 되었다. 회화에서 이러한 경향은 인상파의 출현과 함께 시작되는데, 1910년경에는 인상파들조차도 전위가 아닌 후위에 설 정도로 추진력을 가속화했다. 전위라는 개념이 가지는 중요성은(이 개념은 실제로 '실험적인'과 동의어가 되었다) 미술의 유일한 가치 기준으로 보일 정도로 컸다. 실험은 현대미술의 합리적인 경향과 비합리적인 경향, 양쪽 모두에 걸쳐서 하나의 작업 방법이었다.

그리고 겉으로 보기에 융화될 수 없는 두 가지 태도, 즉 '합리적인' 것과 '비합리적인' 것이, 반전통주의적이고 반권위주의적인 정열에 의해 자극되고 고무되어 하나의 공동전선으로 통일되었다는 사실이 중요하다. 한편으로는 실험에 대한 강조와 또 한편으로 체계적인 접근법(비록 이 접근법이 대개는 독단적·직관적 출발점을 가진다고 할지라도)의 빈번한 적용은 거의 확실히, 자연과학의 새롭고 중대한 발전에서 영감을 받았다. 비록 과학적 방법 및 접근법이 직접

적인 효과가 있는지 또는 과학 발전에 대한 분명한 지식이나 이해를 의미하는지 의문스럽지만, 과학적인 방법 혹은 접근법은 예술에서 수많은 상상력을 유발하는 자극제였다. 새로운 과학적 관념은 매스미디어 등을 통해 도처에 범람했으며, 관념이 받아들여졌느냐 받아들여지지 않았느냐를 불문하고, 상상력의 활동을 새로운 방향으로 유도해서 전적으로 잘못 이해되었을 때조차도 실험을 고무했다.

시대 개념과 시대의 발전 개념은 길고 직선적이고 여유 있고 꾸준한 과정에서부터 짧고 빠르고 복합적이고 동시적으로 분출되는 것, 단편적인 것으로 변했으며, 또는 그렇게 보였다. 그때까지는 관습적으로 귀납적인 부류라고 광범위하게 불렸던 분야와, 예술사학자들이 객관적인 관점에서 보았을 때 낭만주의 같은 '양식'이라는 것들이 전문가 외에는 인식할 수 없을 정도로 단명하는 시점에 이를 때까지, 줄곧 지속적으로 하나씩 이어지는 것처럼 보이는 '운동' 양상으로 발전했다. 예술품 자체의 성격을(잠정적인 의미가 아니라면 적어도 개념적인 의미에서) 흔히 선행하면서 조정하고 사전 정의를 내렸던 이론이나 관념을 무엇보다 중요하다고 보는 관점과 개념이 점차 예술 활동의 주요 구성 요소로 부상하기 시작했다.

현대미술의 운동과 개념은 시초부터 세계적이고, 의도적이고, 목적적이고, 방향이 잡히고 계획되었다. 현대미술의 운동과 개념에 과도한 선언문, 문서, 표제적인 성명서들이 수반되는 것은 그 때문이다. 각개의 운동은 주안점을 가지도록 신중하게 창조되었다. 예술가들은 때로는 비평가들이 운동을 일으킬 강령을 만들고 개념을 공식화했다.

현대미술 운동은 본질적으로 '개념적'이다. 미술 작품은 그들이 예시한 개념에 따라 고찰되었다. 비평가와 이론가들의 역할(예컨대 추상표현주의를 보라)은 새로운 예술적 발전을 실현하는 데 비할 바 없이 중요했다. 동시에 이같이 다

양한 운동들이 동시대 주요 작가들을 꼭 독점적으로 수용한 것은 결코 아니었다. 명백한 예가 피카소다. 그는 미술 운동에 참여하기도 했고 외면하기도 했으며 간단히 초월하기도 했다. 그러나 그런 결과로 더욱 좋은 예는 아이러니하게도 이 책에는 거의 나오지 않는 페르낭 레제Fernand Léger의 경우다. 오늘날에는 운동의 개념까지도 의미를 잃어버렸고, 이제 개념이 동시에 너무나 복합적인 성격을 내포하므로 순전히 개개인 예술가와 작품 하나하나에 대해 생각하는 외의 어떤 다른 방법으로도 미술에 대해 생각하기가 어렵다.

이 책은 1974년에 처음 출판되었다. 1980년대가 밝아올 때까지, 이 책은 영국과 미국에서 가장 탁월한 미술사학자와 비평가들 몇 명이 1900년경부터 현재까지의 서구 미술에 대해 권위 있고 유익하며 함축적이고 비평적인 방법으로 기술한 것으로서, 비할 바 없이 유용하게 사용되었다. 그러나 초판과 재판 사이의 6년 동안 많은 발전과 변화가 일어나 이 책 끝 부분을 수정했다. 미니멀아트가 일어났다 소멸하면서 예술이 무엇인가를, 즉 예술품의 가장 기본적인 개념까지도 부정하는 예술 형태가 등장했다.

현대주의자들의 가장 큰 특징은 그들이 개념에 대해 가진 최우선적 관심사가 드디어 여태껏 예술에 의해 보편적으로 이해되어온 것들을 실질적으로 대용하게 된 개념 자체에 귀착되었다는 점이다. 가장 최근의 발전을 예술의 미래로 인정해야 한다면, 예술 자체는 이미 한물간 것이라는 생각이 든다. 미니멀리즘에 이어 개념예술이 나타났고 이것이 외형적으로 다양한 가지를 뻗으며, 행위 예술Performance Art, 신체 예술Body Art, 대지 예술Earth and Land Art 등 다른 명칭을 사용하며 이어지고 있다.

이러한 발전을 볼 때, 이 책의 새로운 증보판을 내지 않을 수 없을 듯했다. 특히나 지금은 모더니즘의 '죽음'이 이미 선포되었고, '새' 예술, 포스트모던적 예술에 대한 소문이 파다한 판국이니까. 따라서 미니멀아트를 결론 격으로

10

삽입하면서, 마지막으로 개념주의와 그 분파에 대한 과감한 글을 실으며 이 책을 마친다.

니코스 스탠고스

야수파
Fauvism

사라 위트필드
Sarah Whitfield

1904~1907년에 앙리 마티스Henri Matisse, 앙드레 드랭André Derain, 모리스 드 블라맹크Maurice de Vlaminck 등은 동료 학생들끼리 작은 모임을 결성하여, 야수파라는 명칭을 얻게 된 화풍을 일으켰다. 원색의 사용과 소묘 및 원근의 과장을 통한 야수파의 대담한 표현의 자유는 이들 작품을 처음 대하는 사람들을 당혹하게 했다. 그들은 단기간이나마 당시 파리에서 활동한 화가들 가운데 가장 실험적인 그룹이었지만, 20세기의 여러 예술운동 가운데서 아직까지도 가장 잠정적이고 정의하기 어려운 운동으로 평가된다. 어정쩡하게 정의된 그룹의 일원인 키스 반 동겐Kees Van Dongen은 '어떤 종류의 원칙'의 성립도 부정했다. 그는 "사람들은 인상파 화가들이 어떤 원칙이 있기 때문에 그들에 대해 말할 수 있다. 그러나 우리에게는 그러한 것이 성립되지 않는다. 그저 인상파 화가들의 색채가 약간 둔감하지 않은가 하고 생각했을 뿐이다"라고 말했다. 그들에게는 공통된 교조가 없었지만, 당시 그들의 편지나 노트, 작품을 통해서, 마티스나 드랭이나 블라맹크 등은 당시 회화에 대한 확고한 신념과 이념을 가졌으나 그들은 각기 아주 개성적이어서 잠시 이념을 같이 했을 뿐이었다. 마티스 등 몇 명과 함께 전시회를 열어 야수파의 일원으로 간주됐던 동료들이 방향감의 결여를 경험한 것은 분명하다. 또한 그들을 들뜨게 했던, 최

대한 자유를 허용했던 일시적인 흥분은 그들의 작품이 발전하고 성숙함에 따라 대부분 사라졌다. 잇따른 부작용은 야수파가 머뭇거리며 새로운 표현 수단을 모색하는 길로 빠져들면서 만족스럽지 못한 결론을 드러냈다.

마티스가 그들의 지도자는 아니었지만, 적어도 주도적인 화가였음은 확실하다. 마티스는 미술 운동을 창안하려는 어떤 시도도 하지 않았지만, 작품이 뛰어나고 연장자이므로 그러한 위치에 서게 되었다. 특별한 의식하에서 한 것은 아니지만, 그는 신진 화가들에게 새로운 시각적 가능성을 열어주었으며 그 젊은이들을 이끌려고 시도하는 가운데 그들은 엉성하게 결속된 그룹을 결성했다. 그들은 1905년부터 매년 파리에서, 현대미술에서 중요시하는 두 전시회, 즉 '앵데팡당전Salon des Indépendants'과 '가을전Salon d'Automne'을 열었다. 이로써 그들의 회화는 당대 사람들에게 하나의 운동으로 평가를 받았다. 예를 들어 시인 아폴리네르는 야수파를 '일종의 입체파로의 안내'라 지칭했다.

아무튼 마티스, 드랭, 블라맹크, 그리고 짧은 기간이었지만 브라크Braque를 포함한 이들은 야수파의 주요 작품을 내놓았다. 그러나 매우 개성적이며 독자적인 화가 4명이 한방향으로 나아가는 데는 여러 가지 난관이 있었다. 특히 야수파로 인식하는 양식에 대해 그들은 각기 다른 방식으로 공헌했다. 그들은 때때로 서로 가깝게 접근하기도 했다. 드랭은 샤투에서는 블라맹크와, 콜리우르에서는 마티스와 함께 작업했다. 이미 1901년에 마티스는 드랭과 블라맹크의 작품 방향이 자신과 유사함을 감지했다. 그러나 이 기간에 그들의 차이는 선명하게 드러났으며, 1907년부터는 그들의 독자적 성격이 한층 확연해졌다.

마티스는 1895년에 귀스타브 모로Gustave Moreau의 화실에 들어갔다. 그곳에는 이미 조르주 루오Georges Rouault, 알베르 마르케Albert Marquet, 앙리 망갱

Henri Manguin, 샤를 카무앙Charles Camoin, 장 퓌이Jean Puy 등 학생 5명이 등록했는데, 이들은 나중에 야수파로서 작품전을 열었다. 이 화실은 화가들이 경력을 쌓는 데 크게 뒷받침이 되었는데, 국립고등미술학교L'École des Beaux Arts에 부속된 다른 화실과는 달리 학문적인 원칙을 엄격하게 고수하지는 않았다. 모로는 자기 작품에 학생들이 질문하게끔 학생들을 적극 고무했다. 설사 반대 의견이 있을지라도 그 의견을 피력하게 했고, 무엇보다도 학생들의 독립심을 앙양하려고 했다. 마티스는 훗날 모로의 영향에 대해 다음과 같이 술회했다. "그는 우리를 대로에 올려놓는 게 아니라 길 밖으로 내쫓았다. 그는 우리가 느긋한 안일에 빠지지 못하게 했다. 그와 함께 있으면 각자 자기 나름의 기질에 맞는 표현 기법을 얻을 수 있었다." 모로는 루브르박물관의 미술품을 보도록 학생들 눈과 마음을 열어주었다. 또 학생들이 자신의 견해를 형성할 수 있도록 되도록이면 이런 작품을 많이 보도록 격려했다.

모로의 정교하고 장식적인 비전에서 1880년대와 1890년대의 상징주의 작가들writers을 사로잡았던, 신비하고 낭만적인 이미지의 야릇한 혼합을 찾아볼 수 있는 사람은 그의 자유스런 태도에 그리 놀라지 않는다. 모로 역시 살롱에서 작품전을 가졌다. 그러나 당시의 화가들 대부분에게서 멀리 떨어져 맴돌았으며, 고독한 과정을 수행하는 일이 어떤 것인가도 알고 있었다. 그의 주제는 자주 현실에서 유리되었다. 그것은 위스망스*의 소설 《거꾸로À Rebours》에서, 저자가 모로에 대한 자신의 해석을 번안해 넣은 이 소설의 '퇴폐적'인 주인공 데 제셍트Des Esseintes의 인생만큼이나 현실에서 벗어난 것이다.

* Huysmans, Joris Karl (1848~1907): 프랑스 작가로, 에밀 졸라 등 자연주의자들과 함께 데카당 운동을 일으켰음. 작품에 《마르트Marthe》(1876), 《바타르 가의 자매들Les Sœurs Vatard》(1879), 《동거생활En ménage》(1881), 《저편에Là-bas》(1891), 《도중에En route》(1895) 등이 있다. 《거꾸로》는 1884년 작품.

모로는 제자들에게 상반성을 특별히 강조했지만 그의 특이한 작품은 제자들에게 적지 않은 영향을 끼쳤다. 즉 루오의 깊은 신앙심은 모로의 신념과 조화를 이루었으며, 루오는 스승의 작품에 매우 애착이 강했다. 그의 제자들이야말로 그의 작품이 끼치는 영향에 대해 어떤 대중이나 당대 어느 화가들보다도 더 많이 깨닫고 있었다. 제자들은, 완성 작품보다도 더 자유롭고 열정적이며 또 각기 다른 특징을 지닌 그의 유화 스케치에서 그가 어떻게 실험하는가를 볼 수 있었다. 색채는 더욱 순수해지고 자유분방해져서 표현하려는 주제가 가려지고 덜 중요해졌다. 모로의 표현 방법은 때로 매우 비정통적이었다. 예를 들면 튜브에서 직접 물감을 짜내서 그리고, 또 수채화에서는 물감이 흐르고 번지게 했다. 루오가 회화의 장식적인 역할에 매달리던 마티스 작품의 특징을 포착하고, 이 특징을 마티스가 호화로운 질감을 구사한 모로에게서 계승한 것이라고 말한 것은 이러한 기법상의 독창적인 섬광 덕분인지도 모른다. 루오의 후기 회화에서도 이와 유사한 관찰이 이루어진다. 그런데 1898년에 모로가 죽음으로써 그의 제자들은 험한 세상을 맛보게 된다.

마티스는 이론적인 화가 코르몽Cormon의 화실에 들어가 원칙을 엄격히 고수할 것을 강요받았다. 그때 마티스의 회화는 이미 시대를 앞서 가고 있었고 인물 습작들은 힘찬 삼차원적 특징을 보이면서 강렬한 색채로 표현되었다. 그도 역시 원색만으로 재빨리 스케치하는 법을 실험했다. 그러나 그의 독자적인 소신은 코르몽의 마음에 들지 않았고 드디어 코르몽은 마티스에게 자신의 화실을 떠나라고 하기에 이른다.

그런데 이 시기의 루오 작품과 마티스 작품은 그다지 다르지 않았다. 즉 두 사람의 색채는 다같이 강하고 탄력이 있었으며, 좀 더 명백한 견고함을 창조하기 위해 형체의 윤곽선을 더 진하게 했다. 그렇지만 그들은 기질상 상당

한 차이가 있었다. 루오는 가톨릭 선교사였던 레옹 블루아*와의 교우 관계에서 자신이 취해야 할 작품의 방향을 찾았다. 아마도 루오는 자신이, 격렬한 글을 통해 당시 혹독한 가난과 착취에 대항하기 위해 대중의 의식을 채찍질해야 한다고 믿었던 십자군적인 광신자 블루아의 시각적 통역사가 되어야 한다고 생각한 것 같다. 그러나 루오가 블루아의 작품에 들어갈 삽화로 〈풀레 부부M. and Mme Poulet〉를 그렸을 때 블루아는 맹렬히 반대했다. 블루아는 루오가 삽화를 그릴 때 전달 효과를 높이려고 의도적으로 왜곡한 요소를 오해했거나, 아니면 단순히 조잡하고 추한 그림이라고 판단하고 기분이 상했는지도 모른다.

모로는 루오의 작가 생활이 고독하게 펼쳐질 것을 예견했다. 루오가 살롱 전시나 하는 작가들과는 완전히 동떨어져 있을 뿐만 아니라 표현 방법 때문에 색채를 쓰고 왜곡된 선을 구사하는 것을 제외하고는 자기 동료들과는 어떠한 공통점도 없었음을 알았기 때문이다. 루오의 깊은 신앙심과 사회에 대한 관심은 동료들의 작품에 아무런 영향도 주지 못했다. 이런 면에서 볼 때 그의 회화를 1900년대 초기의 피카소 작품과 비교하는 것이 좋다. 하지만 일찍부터 대중은 그가 동료 화가들과 전시회를 가졌다는 사실 때문에 그를 야수파 화가로 생각했다.

그런가 하면 마티스는 친구인 마르케와 함께 거리로 나가 재빠르게 풍경 스케치를 했는데, 자기 주변 생활에서 사실적인 인상들을 포착하는 데 흥미를 느꼈다. 확실히 마르케가 지닌 소묘 능력은 마티스가 대단한 찬사를 보낼 정도로 이 방면에서 유별나게 완벽했다. 두 사람은 1860년대와 1870년대 인상

* Léon Bloy (1846~1917): 프랑스 가톨릭 문학 부흥기의 대표적 인물. 가톨릭 소설의 발전 단계에서 중요한 논증법론자였으며 회화를 배우기 위해 1864년에 파리에 갔다. 작품으로 《낙담자 Le Désespéré》(1887), 《가난한 여인La Femme pauvre》(1897), 《일기Journal》 등이 있다.

주의 화가들이 선택했던 파리의 거리와 다리, 강 등을 소재로 선택했으나 그것들을 완전히 새로운 화법으로 다루었다. 마티스가 그린 노트르담 사원 그림은 피사로Pissarro와 모네Monet가 추구한 분위기적atmospheric인 효과와는 완전히 달랐다. 넓은 면적을 차지한 색채와 재구성한 공간은 장차 야수파가 개척할 현실에 대한 새로운 해석을 시사했다.

파리 근교에 있는 샤투에서도 젊은 화가 2명이 같은 방법으로 실험적인 풍경화를 그렸는데, 그중 한 사람이 앙드레 드랭Andrè Derain이다. 그는 화가 외젠 카리에르Eugène Carrière가 지도하는 파리의 작은 화실에 다녔는데, 그곳은 마티스가 코르몽과 짧은 만남 후에 다닌 곳이다. 마티스가 드랭보다 11살이나 많았고 훨씬 노련했으므로, 드랭은 자연히 마티스의 작품을 칭송했고 작품 실험에 대한 그의 지적인 접근 방식에서 여러 가지를 배웠다. 그러나 마티스 자신은 자기들의 의도가 서로 흡사하며, 또한 드랭과 샤투에서 온 그의 동료 블라맹크가 원색pure colour의 효과에 몰두하는 것을 보고 놀랐다. 성격상 블라맹크와 드랭은 정반대였다. 블라맹크는 가난한 가정에서 자랐다. 16살에 집을 떠난 그는 불안정한 생계 때문에 자전거 경주 선수로, 또는 나이트클럽과 술집에서 바이올리니스트로 일했다. 그는 그림에 대한 접근 방식이 체계적이지 않았다. 또한 미술 학교에 다니지도 않았고, 정규 훈련 과정을 거치지도 않았다. 그러나 현대 회화와 현대문학에 대한 지식은 상당했다. 반면에 드랭은 중산계급 출신이었다. 그의 가족은 대중적인 예술가의 이미지를 용납하지 않고 그가 택한 예술가의 길을 반대했다. 대가로서 명망 따위에 절대 얽매이지 않는 마티스가 직접 그의 가족을 찾아가 드랭의 재능을 이해시켰다. 드랭은 1901년 구필 화랑에서 열린 빈센트 반 고흐 회고전에서 처음으로 마티스에게 블라맹크를 소개했다. 훗날 이 두 젊은 화가들은 이 작품전이 그들에게 끼친 커다란 영향에 대해 회상하곤 했지만, 실제로 당시 그들의 그림에

는 고흐에 대한 열정은 반영되지 않았다. 그러나 몇 년 뒤에, 특히 블라맹크는 작품이 발전함에 따라 거칠고 불타는 듯한 작품에 경도되었다. 훗날 블라맹크와 마티스를 완연히 갈라놓은 원인은 블라맹크가 고흐를 주관적·열정적으로 찬미한 데 비해, 마티스는 고갱의 냉정한 그림에 초연한 호감을 보였다는 점에서 찾을 수 있다. 블라맹크는 다음과 같이 쓰고 있다. "고갱의 그림은 내게는 항상 잔인하고, 광물질적이고 일반적으로 정서가 결여된 듯 보였다. 그는 언제나 자기 작품에서 유리되었다. 화가 자신을 제외하고는 모든 게 작품에 나타나 있다." 이렇듯 선명하게 묘사하는 비평은 블라맹크가 회화에서 찾고자 했던 것이다. 드랭이 군에 복무한 1901~1904년 블라맹크와 드랭이 주고받은 편지가 없었다면, 혹자는 그들이 몇 년 뒤까지도 반 고흐의 회화를 본 적이 없을 것이라고 단정 지었을지 모른다. 이것은 두 사람이 그때까지 화가로서 본격적인 활동을 시작하지 않았음을 말한다.

이 시기에 주고받은 편지에는 드랭의 자신의 자질에 대한 확신 없음과 회의와 망설임이 확연히 드러난다. 아울러 소설가가 되려고 갈등하던 모습도 보여준다. 블라맹크는 자신의 지식을 경시하는 경향이 있었음에도 대단히 박식했고, 드랭이 문학적 취향을 형성하는 데도 중요한 역할을 했다. 블라맹크와 드랭은 졸라를 대단히 찬미했는데, 드랭의 편지 내용에는 감옥 생활을 묘사한 졸라의 소설에서 몇 페이지를 그대로 따온 것이 있을 정도였다. 블라맹크는 실제로 소설 몇 권을 계속 출간했는데, 그는 자기 작품을 "미르보Mirbeau의 작품보다 열등한 존재"라고 불렀다. 이러한 초창기에 블라맹크는 시시한 정치 단체의 행동 대원이기도 했는데, 드랭은 이런 일에 관여하지 않았다. 1890년대 후반의 대다수 사람들과 마찬가지로 블라맹크도 폭탄 투척과 기타 수많은 소요로 파리를 혼란스럽게 했던 무정부주의자들이 봉기하는 주변을 맴돌았다. 그는 무정부주의 계통의 신문이나 잡지에 논문을 기고했다. 그러나

그 이상 깊이 관여하지는 않았다. 변덕스럽고 또한 쉽게 열광하는 그의 기질이 확실히 무정부주의의 가능성과 잘 어울렸음은 사실이다. 그런데 실제로 그가 초기에 예술 목표에 대해서 쓴 글을 보면 그의 언어는 확실히 정치적 색채를 띠었다. 불붙기 쉬운 이러한 열성은 장점인 동시에 단점으로 드러났다. 몇 년 동안 드랭과 블라맹크는 완전히 국지색local colour의 한계성을 극복할 가능성에 사로잡혀 있었으며, 더욱 중요한 것은 자기 시각vision의 한계성을 뛰어넘으려는 데 있었다. 블라맹크는 당시에 대해 이렇게 기술했다.

나의 열정은 내게 모든 종류의 자유를 허용했다. 나는 전통적인 회화 방식을 추종하기를 원하지 않았다. 나는 관습과 당시의 생활을 혁신하고자 했다. 즉 자연을 자유롭게 하며 내가 연대의 장군이나 대령들만큼이나 증오했던 낡은 이론과 고전주의적 권위에서 그것을 해방하고자 했다. 나는 결코 질투나 증오에 가득 찼던 것은 아니다. 단지 나 자신의 눈을 통해 비친, 전적으로 나의 세계인 그 새로운 세계를 재창조하려는 거대한 충동을 느꼈을 뿐이다.

이러한 순수한 충동은 블라맹크로 하여금 야수파에서는 물론 그의 생애에서도 최고의 걸작들을 그리게끔 유도했다. 그러나 블라맹크와 드랭은 누구보다도 먼저 야수파가 쇠퇴하는 기운을 느꼈다. 그들은 점차 자신들 눈에도 인위적으로 변하는 것처럼 보이는 열정을 더 계속하는 것이 점점 어렵다는 것을 깨달았다. 야수파에 대한 흥분이 시들어가면서 자신의 기질과 맞지 않는 양식에 사로잡혀 있던 드랭은 혼란에 빠졌다. 그의 마음은 기존 기율에 단련되어, 하나의 표현을 대변하는 자로서 순수하게 사용된 색채의 효과에 만족할 수 없었고, 결국 전통에 지나치게 집착하고 있었다. 그런데 과연 야수파는 어떻게 생겨났던가.

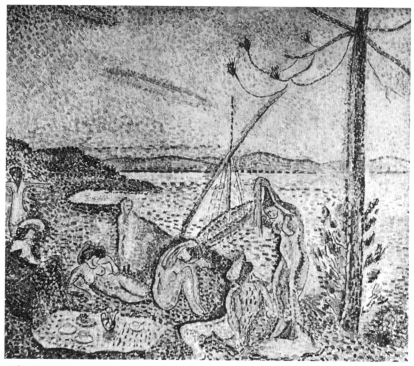

도판 1 앙리 마티스, 〈화사함, 고요함과 쾌락〉(1904)

　드랭이 군 복무를 마친 1904년에 마티스는 신진 화가들 사이에 확고한 위치를 점하게 해주었던 〈화사함, 고요함과 쾌락Luxe, Calme et Volupté〉(도판 1)이라는 작품을 제작했다. 이 작품은 야수파가 나아가야 할 진로에 대한 선언manifesto이었다. 그러나 표면상으로는 신인상주의자들이 즐겨 다루던 주제에 대한 변조작으로 보인다. 왜냐하면 쇠라Seurat가 개발하고 시냐크Signac의 저서 《들라크루아에서 신인상주의까지De Delacroix au Néo-Impressionnisme》에 분명하게 정의된 점묘법을 사용하기 때문이다. 시냐크의 책에서는 점묘법을 화폭에 원색의 점이나 작은 붓 자국들을 질서 정연하게 병치하는 방식이라고 정의했다. 1904년 여름, 마티스는 시냐크의 집이 있는 생 트로페에 머물렀

다. 거기서 멀지 않은 곳에 또 다른 인상파 화가 앙리 에드몽 크로스Henri Edmond Cross가 살고 있었다. 시냐크의 점묘법은 영향력이 컸다. 그러나 마티스는 다른 화가의 화풍에 좌우될 만큼 나약한 신진 화가는 아니었다. 마티스는 이 작품을 제작할 때 세잔이 목욕하는 여자에 대해, 고갱이 타이티 풍경에 열정을 보여주는것 만큼이나 자신의 기법에 열중하던 시냐크의 의도를 아주 융통성 있게 해석했다. 그 작품은 후기인상파 화가들이 제시해야 했던, 화가들 나름의 습작으로 자유롭게 다루어지던 것들을 종합했다. 이 그림은 이후에 나타난 작품과 비교해보면 생기가 없어 보이지만, 마티스를 둘러싼 일군의 화가들, 특히 오통 프리에스Othon Friesz와 라울 뒤피Raoul Dufy에게는 하나의 계시였다. 뒤피는 "이 그림 앞에서 나는 새로운 모든 이론을 이해했다. 내가 소묘와 색채에 의해 생성된 상상력의 기적을 관조할 때 인상주의는 내게서 모든 매력을 잃고 말았다"라고 회상했다.

마티스는 과거에 자신이 구사하던 색채보다 더욱 주관적인 색채를 썼으나 (그보다 나이 많은 몇몇 화가들이 20년 동안 더 자유롭고 대담하게 색채를 구사했지만) 일반 대중을 놀라게 한 것은 소묘drawing였다. 누드 형태는 완전히 단순화되어서 단지 장식적인 기능을 하므로 여체가 아니라 형상shape으로 지각된다. 작품 전체가 장면을 묘사한 그림이라는 전통에 이의를 제기했다. 즉 작품 속 모든 것이 묘사적이라기보다는 장식적인 역할을 했다. 나무, 배, 해변 등이 화면을 단순한 공간으로 통일하는 선적인 패턴으로 나타났다. 그것은 마티스가 몇년 뒤에 언명한, 미술의 일차적인 장식적 기능에 대한 그의 신조를 예견한다. 또한 색채 화가로서 그의 위대한 상상력도 보여주는데, 분홍과 노랑과 파랑의 미묘한 조화는 놀랄 정도다. 이것은 보들레르의 다음 시 구절에서 영감을 받은 듯한 서정적 분위기를 환기시킨다.

저기 저 모든 것은 다만 질서요,

아름다움이며,

화사함과 고요함과

쾌락일 뿐이다.

〈시테르 섬에의 여행 Voyage à Cythère〉이라는 시제는 낭만주의 문인들이 진지하게 추구했던 현실도피 escapism를 시사한다. 현실도피 경향은 들라크루아 Delacroix에서 고갱에 이르기까지 나름대로 독특하게 이어져왔고, 1890년대와 1900년대 초기에 화가들을 온통 사로잡았다. 이 그림은 곧이어 발표된 마티스의 〈생의 환희 Joie de Vivre〉에서처럼, 보들레르가 보여준 상상 속 나라, 또는 마음의 상태를 창작하려는 시도에서 마티스가 당시의 문학사조와 얼마나 밀접했는가를 보여준다.

〈화사함, 고요함과 쾌락〉은 1905년 앙데팡당전에 전시되었을 때 커다란 소요를 일으켰다. 비평가들은 대부분 마티스가 추구하는 것이 무엇인지 정확히 이해하지는 못했지만, 화가로서의 그의 재능만은 인정했다. 시냐크 자신도 그의 그림을 구입하여 생트로페로 가져감으로써 그를 인정했음을 만천하에 알렸다. 드랭 역시 마티스가 진로를 개척할 것이라고 믿는 젊은이들 가운데 하나였다. 이듬해 여름, 드랭은 콜리우르 해변에서 마티스와 함께 작업하여 단숨에 야수파라는 별명을 얻게 된 작품을 제작했다. 이 기간은 두 사람에게 가장 결실이 많은 시기였다. 드랭은 점묘법을 실험했고, 작품은 색조가 밝아지고 터치도 한층 경쾌해졌다. 이러한 기법은 매우 섬세한 붓 자국이 요구되었던 만큼 한층 정교한 표현 방법을 고무시켰다. 그래서 그는 화폭의 몇몇 부분을 칠하지 않고 그대로 남겨두는 것으로 대기와 빛을 암시했다. 여백도 채색된 부분과 동등한 효과가 있는 그림의 요소가 되었으며 굽이치는 허공의

느낌을 주었다. 드랭이 그해 여름에 그린 수채화는 이제껏 시도했던 것 가운데 가장 의욕에 넘치는 훌륭한 작품이었다. 더욱 유연해진 기교는 상상력과 필력을 확장해주었고, 마티스가 표현 의도를 성취하기 위해 선과 색채에서 본질적인 부분만을 구사하여 얻은 경탄할 만한 성과와 견줄 만했다. 그러나 이러한 공동 작업이 큰 도움이 되기는 했지만 그는 7월 말에 블라맹크에게 보낸 편지에 이렇게 썼다.

> 마티스와 함께 작업할 때, 색조의 세분화와 관련되는 것은 모조리 버려야 한다고 생각한다. 그는 계속 그런 방식을 쓰지만, 난 이미 그것을 넌더리가 날 만큼 썼기 때문에 더는 사용하지 않는다. 그 방식은 경쾌하고 조화로운 그림 안에서는 당연하지만 고의적인 부조화를 통해 표현해야 하는 것에는 해를 끼친다.
> 그것은 실상 극한까지 밀려갔을 때 자아 파멸의 씨앗을 내재한 세계다. 나는 앙데팡당전에 내가 출품했던 작품의 세계로 하루빨리 되돌아가려고 한다. 내 생각으로는 그런 작품이 논리적인 작품이고, 나의 표현 방식과도 완전히 일치한다.

그가 신인상주의론과 색조의 세분화를 거부한 것은 그가 전면적으로 예술 이론을 불신했던 것과 일치한다. 몇 년 전에 그는 블라맹크에게 다음과 같은 편지를 보냈다. "우리 동료들은 질quality을 좋아하는데 그 질은 분쟁으로 발전되며 표현 원리를 배양하기도 하지만 그것에 갇혀버리는 한계성을 조장할 수도 있다." 그러나 콜리우르에 머물던 화가들이 쇠라와 시냐크의 이론에만 열중한 것은 아니었다. 그들은 콜리우르에 체류하는 동안 그곳에서 멀지 않은 곳에 사는 고갱의 친구 다니엘 드 몽프리Daniel de Monfried의 집에 소장된 고갱의 그림을 연구했다. 당시 고갱의 작품은 비교적 알려지지 않았는데,

LE SALON D'AUTOMNE

On nous a dit : « Pourquoi L'Illustration, qui consacre chaque année aux traditionnels Salons du printemps tout un numéro, affecte-t-elle d'ignorer le jeune Salon d'automne ? Vos lecteurs de province et de l'étranger, exilés loin du Grand Palais, seraient heureux d'avoir au moins une idée de ces œuvres de maîtres peu connus, que les journaux les plus sérieux (le Temps lui-même) leur ont si chaleureusement vantées. »

Nous rendant à ces raisons, nous consacrons ici deux pages à reproduire de notre mieux une douzaine de toiles marquantes du Salon d'automne. Il y manque malheureusement la couleur ; mais on pourra du moins juger du dessin et de la composition. Si quelques lecteurs s'étonnent de certains de nos choix, qu'ils veuillent bien lire les lignes imprimées sous chaque tableau : ce sont les appréciations des écrivains d'art les plus notables, et nous nous retranchons derrière leur autorité. N'en remarquerons seulement que, si la critique, autrefois, s'en servait tout son encens aux gloires consacrées et tous ses cinvasons aux débutants et aux chercheurs, les choses ont vraiment bien changé aujourd'hui.

CHARLES GUÉRIN. — Baigneuses.

Dans le clan des jeunes, Guérin est un des premiers qui se soient frayé une voie neuve... Les transcriptions de la forme héroïnne qui constituent son envoi principal est ceci de très particulier qu'elles sont à la fois familières, extrêmement réalistes, et pourtant sans vulgarité. Elles se relèvent d'une logeable de sentiment qui, dans une très forte mesure, les stylise...
THIÉBAULT-SISSON, le Temps.

PAUL CÉZANNE. — Les Baigneurs.

Paul Cézanne donne une sensation d'harmonie, de gravité. La nature est, chez Cézanne, silencieuse et éternelle... Je ne puis m'empêcher de voir en si singulier et si simple artiste une des plus hautes incarnations de l'art de peindre... J'ai devant ces œuvres si rares la sensation de me trouver devant des aspects à jamais fixés... Je crois que cette peinture traversera les temps. Sa beauté est profonde et sereine...
GUSTAVE GEFFROY, le Journal.

Cézanne : le public va-t-il comprendre enfin ce langage rude et haut qu'on ne parle guère à ses oreilles ?... Il est temps que s'impose l'âpre grandeur de cette œuvre inégale, mais toujours émouvante... Les Baigneurs michelangesques, sous un ciel chaud d'été crayeux...
LOUIS VAUXCELLES, Gil Blas.

HENRI ROUSSEAU. — Le lion, ayant faim, se jette sur l'antilope.

Ancien douanier en retraite, M. Henri Rousseau, auquel les Salons des Indépendants font fête chaque fois pour sa naïveté miraculeuse et sa gaucheté non apprise, a été accueilli avec un grand respect au Salon d'automne, où la toile reproduite ici occupe une place d'honneur.
C'est une miniature persane agrandie, transformée en un énorme décor, non dépourvu d'ailleurs de mérite.
THIÉBAULT-SISSON, le Temps.

M. Rousseau a la mentalité rigide des mosaïstes byzantins, des tapissiers de Bayeux ; il est dommage que sa technique ne soit pas égale à sa candeur. Sa fresque n'est pas du tout inoffensive ; le contrôle que l'antilope du premier plan s'adorne à tort d'un râteau de brochet ; mais le soleil mûre et d'étranges plantes parmi les feuillages témoignent d'une rare ingéniosité décorative.
LOUIS VAUXCELLES, Gil Blas.

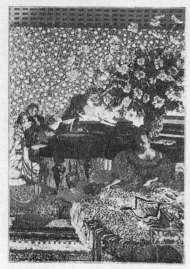

J.-E. VUILLARD. — Panneau décoratif.

Un des plus beaux peintres que ces dernières années nous aient révélés ; ses harmonies sont une perpétuelle fête pour le regard.
ANDRÉ ALEXANDRE, le Figaro.

Ces tons rouges sont reposants, ces intérieurs silencieux et quiets, propice infiniment à l'étude, aux douces rêveries... J'étale l'heureuse égalité et coiffes nos pauvres les contredits à terre, de nos fauteuils, en dormant in begin à...
Derrière Bauve, l'Écho de Paris.

ALCIDE LE BEAU. — Le long du lac (Bois de Boulogne).

Il est tout un groupe qui continue le mouvement impressionniste avec talent, mais sans assez changer... forme générale et l'aspect particulier des choses déjà vue par des peintres tels que Monet et Sisley. Ainsi MM. Maufra... Alcide Le Beau lui-même, ici, violette, cette loin, avec Van Gogh. Un sait-ce peindre et la rapresent en belles toiles ; on ne peut que leur demander de découvrir la nature pour leur compte.
GUSTAVE GEFFROY, le Journal.

Il a élargi puissamment sa manière, rejette les détails superflus ; sa vision du Bois de Boulogne, les lacs en coupant les cygnes noirs sont d'une rondeur qui déteint réellement. L'envoi de M. Le Beau est un des plus captivants du Salon.
LOUIS VAUXCELLES, Gil Blas.

도판 2 〈삽화〉, 《삽화》지(1905. 11. 4)에서 발췌

HENRI MANGUIN. — La Sieste.

M. Manguin : pensée énorme ; indépendant sorti des portiques et qui marche résolument vers le grand tableau. Trop de relents de Cézanne encore, mais la pâte d'une puissante personnalité, toutefois. De quelle lumière est baignée cette femme à demi nue qui sommeille sur un canapé d'osier !

Louis Vauxcelles, Gil Blas.

GEORGES ROUAULT. — Forains, Cabotins, Pitres.

Il est regrettable ici par une série d'études de théâtre dont l'ennuie d'aspect et la bizarrerie de couleur sont extrêmes. Rouault à l'étoffe d'un maître, et le saura force de voir là la prélude d'une période d'affranchissement que des réactions imposeront et des travaux décisifs marqueront.

Thiébault-Sisson, le Temps.

M. Rouault achève, mieux que l'on pousse sa teinture de caricaturiste à la recherche des tètes, bribes, caboties pâtes ou...

Gustave Geffroy, le Journal.

M. Rouault. "âme de rêveur catholique et sincère.

Louis Vauxcelles, Gil Blas.

HENRI MATISSE. — Femme au chapeau.

ANDRÉ DERAIN. — Le séchage des voiles.

M. Derain n'étonnera... Je le crois plus effrôté que peintre. Le parti pris de son imagerie virulente, la juxtaposition hâtive des complémentaires semblaient à certains d'un art volontiers puéril. Reconnaissons cependant que les bateaux découvrent heureusement le jour d'une chambre d'enfant. — Louis Vauxcelles, Gil Blas.

LOUIS VALTAT. — Marine.

A noter encore !... Valtat et les bâtiments blancs de la mer aux abruptes falaises. Thiébault-Sisson, le Temps.

M. Louis Valtat montre une virile puissance avec d'épaisses rochers rouges où éclatent, selon les heures... et la cristaux, clairs ou sombres.

Gustave Geffroy, le Journal.

HENRI MATISSE. — Fenêtre ouverte.

M. Matisse est l'un des plus nettement doués des peintres d'aujourd'hui. Il aurait pu obtenir de faciles bravos ; il préfère s'enfoncer, errer en des recherches passionnées, demander au pointillisme plus de vibrations, de luminosité. Mais le rond de la forme souffre.

Louis Vauxcelles, Gil Blas.

M. Henri Matisse, ô bien doué, s'est égaré comme d'autres se représentant-réformes, dont la recherche de la couleur...

Gustave Geffroy, le Journal.

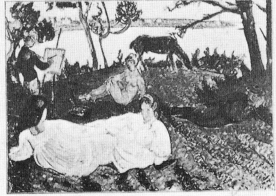

JEAN PUY. — Flânerie sous les pins.

M. Puy, le sut-il ou ne sut-il au fond de la mer évoque la juste idée admirablement de Cézanne est resplendissante sur des teintes de plein air où les instincts et les fins sont infailliblement...

Louis Vauxcelles, Gil Blas.

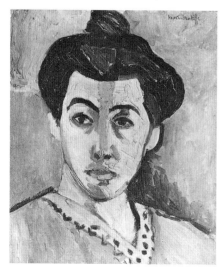

도판 3 앙리 마티스,
〈마티스 부인의 초상화〉(1906)

이 작품을 통해 마티스와 드랭은 고갱이 전통적인 원근법을 없애버리고 화면을 응축시켜 장식적인 단위가 되게 한 것을 여실히 보았다. 또한 고갱의 색채 선택이 자연적인 외양에 의존하지 않고 자신의 상상력에 크게 의존한다는 것도 알게 되었다.

　파리로 돌아온 그들은 '가을전'에 출품했다. '가을전'은 그들의 동료들이 대중에게 야수파를 처음으로 선보인 곳이었다. 드랭은 타오르는 강렬한 빨강, 초록, 노랑의 풍경화를 전시했는데 완성을 염두에 두지 않고 그린 작품이기 때문에 비평가들은 개탄했다. 솔직한 스케치와 밝고도 독단적인 색채는 독특한 참신성과 자의성을 작품에 부여했지만, 대부분의 비평가들 눈에는 거슬렸다. 그러한 불가피한 비평 공세에 정면으로 맞선 사람은 마티스였다. 커다란 모자를 쓴 자기 부인을 그린 초상화는 여권주의 풍자만화와 같은, 이해할 수 없는 고약한 취향으로 해석되었다. 좀 지각 있는 비평가들도 마티스가 지나치다고 느꼈다. 그들은 화가로서의 그의 재능은 인정했지만, 색채에 대한

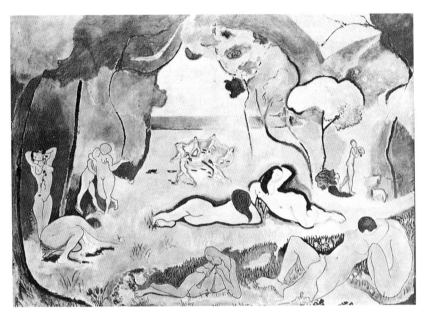

도판 4 앙리 마티스, 〈생의 환희〉(1906)

새로운 자유와 친근한 주제에 대한 자유로운 해석을 노골적인 괴벽의 증거로 간주했다. 이 초상화는 색채와 기법에서 매우 화려했지만, 아내를 모델로 한 두 번째 초상화(도판 3)만큼 깜짝 놀랄 만한 것은 아니었다. 그 후 60년이나 지 난 현재에도 그 그림이 주는 충격은 아직도 크다. 색채의 힘이 쇠약해지지 않 았으며 코를 강조한 강한 녹색 선은 아직도 흥분을 자아낸다. 사려 깊은 색의 병치, 가령 주황과 녹색 같은 색을 병치하는 것은 오늘날에는 으레 있을 수 있는 표현으로 여길 만큼 널리 퍼져 있는데 이는 마티스가 준 영향이다. 그러 나 잠시 최근의 회화를 생각하지 않고 1905년 이전을 돌이켜보면 이런 표현 방법은 대단히 충격적이다. 마티스는 표현 강도에서 이미 고갱이나 고흐를 능 가했으나, 세잔처럼 색채를 칠하고 그 위에 또 칠하곤 했다. 그래서 효과가 더 두드러졌지만 얼굴의 두 뺨에 칠한 주황끼 초록은 인공적인 묘한 깊이를

느끼게 한다. 즉 주황은 배경을 모델과 같은 위치로 끌고 나와서 머리 부분과 배경과의 간격을 느끼지 못하게 하는 반면에 초록은 뒤로 물러나 주황과는 상반되는 공간 효과를 자아낸다. 이 전시회에 대한 혹평은 나름대로 이점이 있었는데, 야수파 화가들이 곧바로 파리에서 가장 앞서 가는 화가로 인정받게 되었다는 점이다. 그래서 일부 화가들은 화상들과 계약을 맺었으며 드랭과 블라맹크는 그들을 후원해줄 앙브루아즈 볼라르Ambroise Vollard를 만나게 된다. 이는 특히 블라맹크에게 유익했는데, 이를 계기로 그는 그림에 전념할 수 있었다. 마티스는 스타인Stein 가, 즉 레오Leo, 레오의 형인 마이클Michael, 형수인 사라Sarah, 여동생 제르트루드Gertrude 등의 후원을 얻었다. 레오 스타인은 평판이 나빴던 첫 번째 〈마티스 부인의 초상화〉를 구입했지만, 자신조차도 선뜻 마음이 내키지는 않았다고 훗날에 기술했다. "그것은 내가 이제껏 본 것 중에 제일 고약하게 개칠을 한 그림이었습니다. 그 불쾌한 그림을 어디다 둘지 고심하며 며칠을 보내고서야 그것을 샀습니다."

블라맹크의 그림은 드랭의 것과 매우 유사했지만 가는 길은 전혀 달랐다. 블라맹크는 여러 시대의 그림에서 많은 것을 배우긴 했지만, 미술 학교에서 교육을 받거나 색채 이론을 배운 적도 없었으며, 또 동료들 가운데 가장 인내심이 없었다. 반 고흐에 대한 그의 정열은 원시적인 충동, 즉 물결치는 색선과 강렬한 색채 사용을 유발하는 충동에 대한 그의 인식에서 도출되었다. 왜냐하면 당시 고흐의 병을 둘러싼 오해와 억측이 분분했기 때문이다. 블라맹크는 원시적인 직관으로 신중하게 작품을 제작했고(다소 기교적이기도 했지만) 관습적으로 사물을 보는 법을 무시했다. 그는 당시 동료들을 열광시켰던 후기인상파 작품에서 시각적 원천visual sources을 그다지 발견하지 못했고, 오히려 아직 전혀 탐구되지 아니한 맥락들, 가령 치커리 포장지에서 모은 단색 판화나 아프리카 조각에서 시각의 원천을 구했다. 그는 당시의 작품에 대해 다음과 같

이 서술했다. "나는 모든 색깔의 채도chroma를 높여서 내가 느꼈던 모든 것들 하나하나를 순색의 관현악으로 바꿔놓았다. 나는 격렬함으로 가득 찬 심성이 부드러운 야만인이었다. 나는 직감적으로 본 것을 정해진 방법 없이 표현했으며, 예술적이라기보다는 인간적으로 진실을 전달했다. 나는 청록 물감과 주홍 물감을 짜서 다 써버렸다……." 그리고 계속해서 다음과 같이 말한다. "야수파가 태어난 것은 내가 우연히 앙드레 드랭을 만난 데서 연유한다."

이러한 진술이 전적으로 신뢰할 것은 못 되더라도 아프리카 미술에 대한 인식은 분명히 그의 회화와 조각에 결정적으로 미적 자극을 주는 데 공헌했다. 블라맹크는 1904년에 최초로 아프리카 조각을 '발견한' 사람이 자신이라고 주장했다. 그가 발견했든 안 했든 그것은 여기서 중요한 문제가 아니고, 중요한 것은 비록 원시 조각을 열심히 수집하기 시작한 것은 마티스였지만, 마티스와 드랭이 이러한 미술 유형을 다같이 찬미했다는 점이다. 대체로 드랭과 블라맹크의 관심은 원시미술을 찬미하는 차원에서 멈추었을 뿐, 몇 년 뒤의 피카소처럼 자신들의 그림 양식을 근본적으로 바꿔놓지는 못했다. 그것은 형식적인 이론과 미학을 싫어하던 블라맹크의 표현이었으며 정통파에 대한 거부감에서 나온 불가피한 욕구의 반영이었다. 그러나 야수파에는 비유럽적non-European인 미술 요소가 있었는데, 그것은 1906년 이후에 마티스가 제작하던 작품에서 아주 분명하게 모습이 드러났다.

그해 3월에 그는 알제리를 방문해 그 지방의 도자기와 직물을 한아름 사서 돌아왔다. 밝고 짙은 색채와 대담한 무늬로 장식한 그것은 그에게 대단히 좋게 보였다. 그래서 그는 그것을 〈분홍 양파들이 있는 정물Still-life with Pink Onions〉(도판 5)과 같은 유의 정물화에 적용했다. 그림에 얽힌 한 일화는 마티스가 이러한 도기류에서 본 장식의 단순성을 좇으려고 얼마나 노력했는가를 말해준다. 즉 그는 작품이 콜리우르 우체국 직원이 그린 작품이라 속여서, 야

도판 5 앙리 마티스, 〈분홍 양파들이 있는 정물〉(1906)

수파 화가였던 퓌이에게 주려고 했는데 퓌이는 이내 그것이 마티스 작품임을 알아챘다. 소재를 제시하는 방식은 상당히 천진했지만, 퓌이가 보았던 대로 그러한 단순성을 성취하려면 아주 미묘한 구성organization의 묘가 요구되었다. 작품에 표현된 항아리는 외곽 형태 외에는 아무것도 없이 평평하여 일차적인 장식 기능을 한다. 그래서 그것은 흡사 직물 도안 같다. 본질을 줄여버리는 이러한 일, 즉 표현해야 할 회화적인 요소를 줄이는 일은 마티스가 화가로서 쌓은 경력에서 핵심적인 발전인데, 이것의 시초는 그의 비유럽적 미술과 원시 미술이 최초로 접촉한 시점까지 거슬러 올라간다.

그는 야수파에서 새로운 자극에 긍정적으로 반응한 유일한 인물이었다. 몇 해 뒤에 오통 프리에스Othon Friesz가 야수파가 무엇인가에 대해 자기 생각

도판 6 앙드레 드랭, 〈벽난로 앞에 있는 여인들〉(1905년경)

을 정의했는데, 이 아이디어는 마티스가 중요하게 생각했던 것과는 거리가 멀었다. 프리에스는 다음과 같이 썼다. "'야수파'란 단순한 태도나 제스처가 아니라 논리적인 발전, 즉 우리가 아직 전통의 범주에 머물러 있을지라도 우리의 의지를 그림에 표현할 수 있는 필요한 수단이다." 그러나 프리에스 같은 몇몇 화가는 바로 이러한 전통에 의존하면서 스스로를 제한했지만, 반대로 마티스 그리고 드랭과 블라맹크 같은 화가들은 전통적인 주제도 즉흥적으로 개조할 수 있었고, 이미 지니고 있던 아이디어로 재구성할 수 있었다. 이 세 사람을 이후에 등장하는 야수파 화가들(당시까지 브라크는 '야수파' 작품을 그리지 않았다)과 구분하는 기준은 아마도 전통을 동화시키는 정도일 것이다. 보셀르Vauxcelles가 '작은 야수Fauvettes'라고 명칭을 붙인 나머지 화가들의 작품을

도외시하는 것은 오류다. 1905~1907년 마르케Marquet, 발타Valtat, 반 동겐Van Dongen 등이 그린 아주 훌륭한 풍경화와 초상화가 얼마간 있었으나 거기에는 항상 다음과 같은 느낌이 있었다. 즉 야수파의 주제로 인식되던 강렬하고 생동하는 색채는 늘 효과적이진 않더라도 지나치게 빈번히 그림에 내재된 19세기풍의 전형적 풍경이나 인물이 나오는 장면을 꾸미는 데 사용되었다. 그들의 새로운 회화 기법을 채택하는 것은 상상력과 지각력의 결핍을 보충할 만큼 언제나 급진적인 것은 아니었다. 1905년 이후에 그려진 〈삽화 L 'Illustration〉(도판 2)의 흑백 복사판도 망갱Manguin과 퓌이가 그린 두 풍경화들이 루오, 마티스, 드랭의 작품과 견주어볼 때 얼마나 복고적인가를 보여준다. 모두가 함께 진보했지만, 많은 이들에게는 그것이 너무 진보적으로 여겨졌다. 마티스가 갈구하던 근본적인 이념과 목표는 다른 사람의 이해 범주에서 벗어났다.

1906년은 야수파에 큰 성과가 있는 해였다. 야수파 운동은 앙데팡당전에서 절정에 달했고, 마티스는 앙데팡당전을 석권했다. 그가 이때 출품한 〈생의 환희〉(도판 4)는 1905년에 만든 작품을 능가했다. 하지만 돌이켜보면 이 작품의 중요성을 마티스가 그때까지 해온 모든 것에 정면으로 도전하는 것처럼 보이는 피카소가 이듬해에 완성한 작품 〈아비뇽 거리의 아가씨들 Demoiselles d 'Avignon〉과 관련해서만 보고 있다. 피카소의 그림이 깨닫게 해주는 마티스의 한 가지 면모는 1880년대와 1890년대를 풍미한 문학적 전통에 대한 그의 친밀성이다. 마치 〈화사함, 고요함과 쾌락〉이 보들레르의 시에서부터 나왔듯이 〈생의 환희〉 역시 상징주의 시인의 시에서 빈번히 발견되는 쾌락주의에 의존했다. 마티스는 상징주의 시대의 산물이며, 상징주의 시대는 그가 성장해온 시기였다. 그래서 그의 초기 경력에서 자주 이러한 근원을 상기한다. 그런데 아주 놀라운 것은 그가 아주 급진적이고도 긍정적인 회화에 대한 이념idea을 구명하기 위해서 언제라도 빈혈증으로 흔들릴 것 같은 전통을 어떻게 구사했

는가다. 마티스가 이룩한 업적을 감상하려면 동시대에 배출된 모리스 드니 Maurice Denis가 작품 주제로 즐겨 그린 '욕녀'와 비교하면 된다. 물론 피카소는 기욤 아폴리네르 Guillaume Apollinaire, 막스 자콥 Max Jacob, 앙드레 살몽 André Salmon 등이 이끄는 새로운 문학 그룹의 일원이었고 위의 세 사람 가운데 어느 누구도 상징주의자들과 이러한 경향을 함께 한 일이 없었다.

〈생의 환희〉는 1905년 당시 작품들의 관점에서 볼 때, 명백히 야수파 계열의 작품이 아니다. 그것은 야수파가 무엇을 어느 방향으로 이끌어 나아가야 할 것인가에 대한 해결 방법을 가리키는 한 걸음 초월한 작품이었다(다른 야수파 화가들과는 다르게, 마티스가 이것을 하나의 문제로 간주했는가는 의문이지만). 이 작품은 아름답게 통제된 그림이어서 모든 선과 모든 공간이 고요하고 평온하게 표현되었고 불필요한 것은 하나도 없었다. 무기력한 관능적 분위기는 보들레르의 상상력과 맞먹는 시각적인 등가等價인데, 이것은 부드러운 분홍과 초록, 그리고 나직하게 몸을 굽혀 포옹한 남녀의 모습에 의해서 훌륭하게 표현되었다. 모든 것은 되도록이면 중량감이 없게 표현되었으며, 배경에 표현된 흔들리는 나무들조차도 그것들이 표현하는 분위기처럼 가변적으로 보인다. 그래서 마티스의 작품이 몇 년간의 끈질긴 실험과 연구를 거듭한 결과라는 것을 강하게 느끼게 된다. 왜냐하면 마티스는 그러한 질서와 정확성을 그림에 구사하여 어느 것도 우연히 발생한 상태로 남기지 않았기 때문이다. 2년 후에 그는 자기 목표에 대해서 명료한 정의를 발표했다.

내가 무엇보다도 추구하는 것은 표현이다. 표현은 나의 사고방식대로 하자면, 인간의 얼굴이나 분노로 뒤틀린 동작에 투영된 정열로 이루어진 것이 아니다. 내 그림의 전체적인 배치는 표현적이다. 인물이나 다른 물체들이 차지하는 화면, 그것들을 둘러싼 나분 공간, 비례 등 보는 것이 각기 제구실을 한다. 구성

이란 화가가 자기감정을 표현하기 위해 여러 가지 표현 요소를 장식적으로 배치하는 기술이다. 한 그림에서 모든 부분은 기본적인 것이든 이차적인 것이든 간에 시각적으로 드러나고, 또 그것은 각기 부여된 역할을 수행한다. 그림에서 유용하지 못한 부분은 장애가 된다. 하나의 예술 작품은 전체적으로 조화를 이루어야만 한다. 왜냐하면 불필요한 세부 묘사는 관람자들이 보기에 본질적인 표현 요소를 잠식한다고 느끼기 때문이다.

이러한 진술이나 작품은 이전에 이미 단순화되었으면서도 형식적인 구성을 겨냥했던 고갱이나 쇠라가 없었다면 불가능했다. 마티스 역시 고갱처럼 색의 조화는 음악의 원리와 똑같은 원리를 좇아야 한다고 믿었다. 그는 이렇게 적었다. "나는 노예와 같은 방식으로 자연을 그대로 복사할 수는 없다. 자연을 해석해서 그것을 그림의 정신에 예속시켜야 한다. 내가 모든 색조의 관계를 발견했다면, 그 결과가 작곡에서의 조화와 마찬가지로 색조의 생동하는 조화가 되어야 한다." 이러한 그림은 드뷔시Debussy의 곡에 대한 시각적인 해석을 암시한다. 그의 색채를 다루는 솜씨는 고갱의 시적인 열망과 쇠라의 준과학적quasi-scientific인 분석에 근원을 두었다. 그것은 시각적이고 분석적이다. 즉 여러 해 동안 연구해온 결과의 경외로운 결합이다. 한편으로는 선과 색의 조화 때문에 감각이 가라앉아 있는데 바로 이 조화가 불안을 조성한다. 작품의 단순성과 선명하고 수월한 붓놀림은 연쇄반응적 질문을 유발한다. 예를 들어 어떻게 그는 공간 감각을 설정하고 또 동시에 부정하는 운용을 할 수 있는가 하는 것이다. 비록 이러한 종류의 의문은 그가 야수파 기간이라 불리던 때보다도 1908년 이후의 작품에서 더 야기되는 질문이지만 말이다. 세잔에 대해 피카소가 언급했던 "우리와 상관이 있는 것은 인간의 불안inquiétude이다"라는 말은 마티스에게도 역이용할 수 있는데, 왜냐하면 마티스에게는 불안함이

없었고 바로 그 점이 사람을 사로잡기 때문이다. 그가 세잔이 했던 방법과 똑같은 방법을 구사한 것은 지각과 상상력이라는 특질이었다. 세잔에 대한 그의 존경심은 그가 어떻게 주변 사물을 보았는가에 대한 깊은 공감에서 유래한 듯싶다. 그들 두 사람은 모두 실재에 대한 정통적인 감각을 뒤흔들어 관람자들이 일상적으로 쉽게 가지는 믿음을 희롱하는 것을 즐겼다. 1900~1902년경에 마티스가 구사한 작품 기법과 실제적인 색채 적용은 세잔의 후기 작품과 아주 밀접하다. 런던 내셔널갤러리National Gallery에 소장된 세잔의 〈목욕하는 사람들The Bathers〉은 세잔 자신에게도 색채와 일그러진 인물들 그리고 모호한 공간 활용 등에서 이제까지 있던 야수파의 어느 작품보다도 더 놀라웠다. 확실히 마티스는 그 시대의 다른 어느 화가보다도 세잔에게 많은 것을 배웠다. 예를 들어 1904년에 제작한 〈화사함, 고요함과 쾌락〉에서 마티스는 풍경 속 인물이라는 주제에 대해 새로운 해석을 시도했는데, 배경의 맥락에서 인물상을 추출함으로써 더욱 혼란스런 결과를 가져왔다. 그는 훨씬 뒤에 만든 〈붉은 화실Red Studio〉과 〈푸른 창Blue Window〉 등에서는 이런 면에서 더 정확성을 기했다. 〈화사함, 고요함과 쾌락〉의 크기는 마티스 작품의 장식적인 의도를 더 뚜렷이 보여준다. 이런 의미에서 〈화사함, 고요함과 쾌락〉은 1909~1910년에 특별히 장식적인 작품 제작을 위임받고 완성한 두 개의 대형 패널 〈춤Dance〉과 〈음악Music〉에 대한 전주곡처럼 보인다. 자기 작품은 장식적인 역할을 해야 한다는 마티스의 확신은 피에르 보나르Pierre Bonnard와 모리스 드니 등 동시대 화가들에게도 영향을 끼쳤다.

1890년에 "하나의 그림이란 군마나 누드 또는 어떤 일화이기 전에 본질적으로 하나의 평평한 면, 즉 어떤 일정한 질서로 구성된 색채로 덮인 면이라는 것을 기억하라"고 말한 것은 드니였지만, 이것을 잠재적인 혁신적 개념으로 구현한 것은 바로 마티스였다. 차분하고 소박한, 주로 종교적 성격을 띤 드니

의 그림은 그의 발언이 시사했던 가능성을 탐구할 조짐조차 보이지 않았다. 실제로 장식적인 미술에 대한 마티스의 해석은 드니의 의도와는 거리가 멀었다. 그런데도 드니의 작품은 금세기 초에 파리에서 전시되었던 다른 '나비파 Nabis' 화가들의 작품과 함께, 드니의 작품이 지닌 것보다 큰 효력을 가졌던 듯싶다. 1890년대와 금세기 초 첫 10년에 걸쳐 그들은 개인적인 후원자를 위해 장식적 패널화의 형태를 한, 새로 부활한 대형화 경향을 따랐다. 이러한 대형 그림은 단순히 확대된 이젤화는 아니었다. 그들 가운데 특히 보나르와 뷔야르Vuillard는 인상파 화가들이 발견한 새로운 회화적 문제를 빛의 효과와 엄격하게 구성된 표면의 패턴으로 끌고 들어갔다.

드랭과 블라맹크 역시 1906년은 성공을 거둔 해였다. 블라맹크는 샤투에서 어느 때보다도 왕성하게 그림을 그렸다. 그가 유일하게 사용한 표현 방법, 즉 튜브에서 곧바로 짜내 표현하는 임파스토* 기법은 그의 작품을 특징지었다. 그는 관람자들이 물감이 회화의 실제적인 부분이라는 것을 깨닫도록 고무했고, 그리하여 이러한 풍경화는 샤투 근처 강이나 마을에 대한 기록이 아니라 일차적이요 궁극적인 표현 수단이 되었다. 그러나 블라맹크 자신의 작품에 대한 코멘트를 읽고 나면, 더 급진적이고 폭발적인 그림, 즉 당시 드레스덴에서 활동하던 독일의 '다리파Die Brücke'에 가까운 양식을 기대하게 될 것이다. 블라맹크가 구사한 선과 색채는 표현적인 느낌이 들지만, 그것들이 밝은 색채의 흔쾌한 즐거움을 벗어나 특정한 표현적인 아이디어를 전달하지는 않았다. 반 고흐의 작품에 곧바로 매료되었던 그는 후기인상파 화가들이 독단적인 색채와 공간 정의에 대해 실험을 거듭하는 이유를 무시했다. 결국 그에게 충격을 준 것은 색채가 지닌 정서적인 힘을 연구한 결과이지 그 뒤에 숨어

* impasto: 두껍게 칠한 안료.

있는 아이디어가 아니었다. 이런 색채 구사법은 블라맹크뿐 아니라 모든 야수파 화가들이 자유롭고 상쾌하게 사용했으므로 그들은 순색에 대한 단순한 시각적 즐거움 이상으로 회화를 정당화할 필요가 없었다. 그러나 블라맹크의 급진주의는 화면 밖으로 확대되지는 않았다. 그가 작품에서 주제를 선택하고 구성하는 방법은 확실히 인상파에서 연원했으며, 구성 요소를 배치하는 방법은 피사로의 인상주의와 매우 가까웠다. 이것은 그가 우리로 하여금 믿게 하려 했던 '부드러운 마음을 지닌 야만인 a tender-hearted savage'의 작품이 아니라 인상파의 반동적인 연구생의 작품이었다.

만약 블라맹크가 인상주의에 대해 무의식적인 채무 의식을 느꼈다면, 드랭은 1905년 말이나 1906년 초에 모네가 수행한 프로젝트에 대해 의도적인 재평가를 내렸는데, 이것이 볼라르가 의뢰한 템스 강 시리즈다. 드랭은 런던에 체류하던 중에 가장 놀랄 만한 야수파 작품을 내놓았다. 그는 다양한 빛의 특질과 강 위에 떠 있는 갖가지 안개의 짙고 옅음을 날카롭게 표현했는데 이 작품은 단순하게 재연적으로 반응한 것이 아니라 개성 있고 주관적인 방법으로 재해석 re-interpreted한 것이었다. 드랭은 "작품을 할 때 사물을 관찰하고 그것들을 옮겨놓기 위해서라면 그 사물에서 멀리 벗어나도 상관없다. 색채는 다이너마이트의 충전물이 되어 빛을 발한다. 모든 사물을 실재 이상으로 고양할 수 있다는 이념은 매우 참신하다"라고 썼다.

자기 앞에 펼쳐진 대상을 현실 이상의 것으로 초월하려는 생각은 아마도 그가 19세기에서 벗어나고 있던 방향을 설정해준 것 같다. 블라맹크가 그랬듯이 드랭에게도 색채는 그의 그림의 테마였고, 재현의 한계를 뛰어넘으려고 시도한 것도 바로 색채라는 매체를 통해서였다. 그는 템스 강 연작에서 어느 때보다도 힘차고 반향적으로 색채를 표현했지만 어떤 부조화도 없었고 '충돌'이나 '다이너마이트의 충전' 따위를 완전히 제어했다.

도판 7 앙드레 드랭, 〈춤〉(1905~1906년경)

1907년경의 마티스 작품은 이전에 추구하던 것을 꾸준히 보여주는 데 비해, 드랭은 자신의 야수파적 작품을 의도적으로 거부하는 듯했다. 드랭이 1906~1907년경에 만든 작품들은 제작 연도가 불확실한데, 당시 그가 여러 가지 상이한 양식들을 동시에 실험한 것으로 보아 그리 놀랍지 않다. 작품 〈춤〉(도판 7)은 템스 강 풍경화와는 개념상 멀기는 해도 거의 같은 시기에 그려졌을 것이다. 드랭은 유사한 주제 서너 개를 파고들었는데 거기서 야수파 회화에서 나타나는 소재의 두 가지 경향을 뚜렷이 볼 수 있다. 하나는 드랭이 풍경화와 강가 풍경에서 취했던 것처럼 자연주의와 희박한 유대를 유지하면서 주관적인 방식으로 자연을 해석하려는 시도이고, 다른 하나는 마티스가

도판 8 모리스 블라맹크, 〈적색 나무들이 있는 풍경〉(1906)

〈생의 환희〉에서 개척했던 화사하고 서정적인 장면들이다.

작품 〈춤〉에 드러난 어정쩡한 면을 보면, 드랭이 이 특별한 그림 양식을 결코 만만치 않게 여겼던 것 같다. 그것은 확실히 이루기 쉽지 않은 전환이었다. 왜냐하면 드랭은 상상의 주제를 과감히 다룰 수 있는 준비가 안 된 상태였기 때문이다. 드랭의 당시 상태를 고려하면 이런 인물화는 매우 흥미로운 작품에 속한다. 그런데 이 가운데 일부는 계획된 것이다. 즉 원시적으로 처리한 배경 부분에 화면을 가로지르며 생소한 동작을 난무하는 인물을 배치했다. 그에게 원시주의는 약간 자의식적이었고, 고갱처럼 원시적 삶을 반영하는 것이 아니라, 어떤 행위 이상의 가상된 태도였다. 그 역시 블라맹크나 마티스가 원시 조

각에 대해 가졌던 호기심을 가졌을 수도 있다. 그러나 그는 일시적으로 새로운 형태를 탐색했다. 이 그림에 나오는 인물로 입증되었듯이 깊은 관심의 결과라기보다는 원시주의primitivism에서 상당히 일반화된 아이디어였다.

　주제의 이러한 면모는 그것이 파생된 전통적인 주제인 욕녀와 거북하게 섞이고 있다. 즉 배경의 앉아 있는 누드는 그녀 앞에서 벌어지는 의식과는 아무런 관련이 없다. 이국적인 터치는 화면 전체에서 다루어지는 세련된 아르누보art nouveau 양식과 상반된다. 그것은 장식적인 작품이지만 패턴 제작의 기미를 완화하기 위해 만든 기념비적인 것으로는 충분치 못했는데, 약간은 '유행적stylish'이었다. 그러나 이 그림이 매혹하는 부분은 바로 이와 같은 불일치성인데, 이는 드랭이 자신의 다른 작품에 대해 대안을 찾으려고 시도할 때 그에게만 두드러지게 나타났던 특징이다. 물론 마티스한테서는 이러한 양단성은 결코 일어나지 않았다. 그가 제작한 정물화 및 풍경화와 동시에 제작했던 서정성이 강한 다른 작품은 아무런 차이가 없다. 사실상 그 작품은 서로 관련이 깊다.

　드랭이 이러한 인물 소재들을 통해서 야수파의 막다른 골목에서 벗어날 길을 찾은 것은 확실하다. 그는 인물 소재 가운데 색채 자체를 위해서 쓰이는 색채의 덧없는 효과보다도 더 확고부동한 현실을 구성할 수 있는 길을 찾으려 했다. 드랭의 〈춤〉과 마티스의 〈화사함, 고요함과 쾌락〉을 간단히 비교해 보면, 짧은 기간에 두 화가의 간격이 얼마나 벌어졌는가를 알 수 있다. 그보다 1년 전만 해도 그들은 야수파 화가라고 불렸는데 이제는 둘을 이어줄 유대가 거의 없게 된 사실은 생각하면 매우 놀라운 일이다. 1907년경에 피카소와 브라크는 입체주의에 대해 연구함으로써 새로운 시각적 가능성을 제시했는데, 드랭은 자연스럽게 그들의 운동에 공감했으나, 직접 참여하지는 않았다.

　《입체파 화가들》이라는 책에서 아폴리네르는 "이 새로운 미학(입체주의)이

처음으로 앙드레 드랭의 정신 속에서 가다듬어졌다"고 언급했는데, 이것은 이론을 공공연히 불신하던 드랭의 생각과는 상충되는 발언이었다. 아폴리네르는 이 발언을 세부적으로 진척시키는 대신, 다음과 같이 슬쩍 얼버무렸다. "오늘날 그토록 의도적으로 모든 이들에게서, 그리고 모든 것들에서 떨어져 독존하려는 한 사람에 대해 지각 있는 글을 쓴다는 것이 너무나 어렵다."

드랭은 대상을 재현하는 것뿐 아니라 대상을 그냥 보거나seeing 의식하고 보는looking at 방식까지도 문제 삼던 피카소나 브라크의 의지에 동참한 것 말고도, 세잔에 대한 열정을 함께 나누었다. 세잔이 죽은 다음 해인 1907년에 개최된 대회고전에서 세잔의 작품은 보기 드문 성공을 거두었다.

추측하건대 그는 브라크가 1906년에 야수파와 더불어 한 짧은 실험에서 어떻게 1908년에 강한 단색조 풍경화로 전환했는지를 보았겠지만, 브라크에게는 이 전환이 드랭이 감행했던 고의적인 선택이 아니라 꽤 논리적인 귀결이었던 것 같다. 브라크는 드랭처럼 몇 년간 어느 한 방식에 전적으로 뛰어든 적이 없었다. 브라크가 제작한 몇 안 되는 야수파 작품, 즉 순수 색채를 가볍게 끼얹는 식으로 실험하던 작품은 기법과 표현에서 마티스와 드랭이 콜리우르에서 하던 것들과 아주 유사했다. 거기서 그는 야수파의 즐거움 가운데 하나인 비길 데 없는 신선하고 자유분방한 빛과 공간의 효과를 성취했다.

그러나 그가 나중에 진술한 바와 같이, 이것은 그의 상상력을 해방하고 그를 많은 선입견에서 해방되게끔 도와준 실험 기간이었다. 그는 항상 그 기간을 전환의 국면으로 간주했는데, 우리도 이러한 관점에서 야수파를 보아야 할 것이다. 야수파는 입체파와 같이 인식될 수 있는 목적을 가진 운동이 아니라, 후기인상파 화가들이 제안한 가능성을 지닌 간헐적인 실험 과정이었다. 야수파 화가들이 지나치게 자주 후기인상파 화가들이 이미 말한 것을 크고 과격한 소리로 반복해서 떠들어내곤 했지만 마티스 아내의 초상이나 드랭의 콜리우르

수채화 같은 그림은 이러한 소란을 무마해줄 만하다. "야수파의 포효가 멈추었을 때는 평화로운 관료들, 즉 파리 보나파르트가의 관리들을 요모조모 닮은 관료들*밖에는 아무도 남아 있지 않았다. 야수파의 왕국, 그 문명이 그렇게 당당해 보이고, 그렇게 새로워 보이고, 그렇게 놀라워 보이던 왕국은 이제 갑자기 황폐한 촌락의 모양을 띠었다"고 아폴리네르는 썼다.

* 야수파 외의 화가들을 말함.

표현주의
Expressionism

노버트 린턴
Norbert Lynton

인간의 모든 행위는 표현적이며, 동작은 의도적으로 표현된 행위다. 모든 예술은 작가와 그가 작업하던 상황의 표현이다. 그러나 일부 예술은 강한 감정과 감정으로 충만한 메시지를 전하거나 감정을 발산하는 시각적 동작을 통해 우리에게 감동을 주도록 의도되었다. 그러한 예술이 곧 표현주의 예술이다. 20세기 미술 대부분은, 특히 중부 유럽의 미술은 이와 같은 종류였으며, '표현주의'라는 라벨이 붙어왔다(문학, 건축, 음악 등도 마찬가지로 이와 비교될 만한 경향이 있었다). 그러나 표현주의라고 불리는 운동은 결코 없었다.

게다가 표현력의 강화가 특별히 20세기 미술에만 있는 것도 아니다. 특히 위기의 시대란 그 시대의 불안을 예술 작품에 반영하는 예술가들을 산출하는 것 같다. 일단 예술가의 개성이 예술 작품의 특징을 결정짓는 요소로 인정되면 문예 부흥기에도 꾸준히 그랬던 것처럼 예술은 더욱더 공공연히 자기 계시의 수단으로 기능을 발휘한다. 현대 개인주의의 상황에서 자기 계시란 극단적인 방향으로 나갈 수 있지만 현대의 표현주의가 보여줄 수 있는 유일하고 진정한 혁신은 적어도 추상적 구성이 주제화만큼이나 효과적인 구실을 할 수 있다는 사실을 발견한 일이다. 표현적인 수단을 위한 (의미라는 알약의 표면을 적당히 사탕발림하는 정도의) 도구 구실을 하던 주제가 폐기될 수도 있음을 알아냈

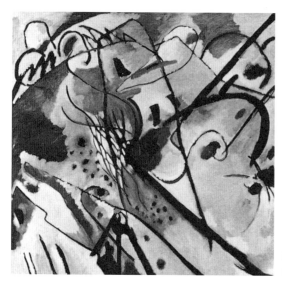

도판 9 바실리 칸딘스키,
〈즉흥 작품 23번〉(1911)

고, 색채와 형태, 붓 자국과 질감, 크기와 규모의 표현력으로도 충분하다는
사실이 밝혀졌다.

이 최근의 발전은 19세기 초엽 이래로, 직접 감동을 주는 음악의 특성을 미
술가들이 깨달아 그에 의해 고무된 것이다. 그리하여 서술이나 묘사의 도움도
없고, 심지어는 연상적인 반영에 호소하지 않아도 전달을 가능케 하는 창조적
인 한 형태가 나타났다. '음악과 같이 미술도' 낭만주의 역시 지난 몇 세기에 걸
쳐 이론만을 고수하지 않던 개방적 예술가들이 누려왔던 자유에 대한 인식을
증대시키는 데 기여했고 이는 민족주의에 의해 더욱 추진되었다. 이들 가운데
일부는 영웅적인 선구자로 볼 수도 있었는데 이들은 학술원적 전통에 교체안을
제시했다.

종교개혁 전야의 뒤러Dürer, 알트도르퍼Altdorfer, 보슈Bosch 등이 추구한
미술은 표현주의적 자질과 각별히 20세기에 강한 호소력을 지닌 묵시적 불안
감을 특징으로 한다. 당대 화가인 그뤼네발트Grünewald는 1515년경에 이젠하

44

임 Isenheim 제단화를 그렸는데 현재까지도 찬탄을 불러일으키고 아예 복사품이 나올 정도로 유명하다.

1918년에 뮌헨에서 출판된 《중세 독일의 표현주의적 세밀화》는 8세기부터 15세기까지 시대를 거슬러 올라가는 독일 계몽사를 보여주는데, 현대의 표현주의자들과 대중에게는 하나의 모범이 된 책이었다. 당시 대중은 민속 예술과 비유럽적인 예술, 여러 종류의 원시적 예술, 아동과 광기 어린 예술에 대한 문헌이 점차 증가하는 것을 볼 수 있었다. 이 모든 것들은 고전적인 이상주의를 대신하는 역할로서 독자들과 친근해졌다.

그러나 심지어는 전통적으로 고전주의가 핵심을 이루는 서구 미술도 표현주의를 뒷받침할 만한 요소는 있었다. 고전주의는 이탈리아와 프랑스에서 워낙 성행했으므로 다른 나라들은 자기네 천재들이 생소한 기법을 쓴다는 이유로 빛을 보지 못했다고 주장했다. 극적인 명암, 풍부한 색채와 개성적이고 열성적인 터치를 보여주는 베네치아파의 전통에는 다소 표현주의적인 전통이

있었다. 베네치아파는 엘 그레코El Greco(그의 지나친 명성은 20세기 초엽부터 시작되었다)와 렘브란트 같은 화가들을 배출했다. 심지어 고전적 이론이 정립되고 그 것을 전파하기 위해 미술원이 설립된 중부 이탈리아에서도 미켈란젤로 같은 화가는 자신의 개인적 충동에 휘말려 격렬하고 일그러진 작품을 만들었는데 그 후에도 여러 화가들이 연이어 그를 모방했으나 별다른 성과를 거두지는 못했다. 포화 상태 같은 회화 기법과 구성적이고 조형적으로 일그러진 형태는 현대 표현주의를 보여주는 두 가지 중요한 예다.

바로크 예술은 관중의 반응에 신경을 썼다. 예술은 교회와 왕권에 봉사하는 데 필요한 신앙과 충성심을 다지기 위한 것이었으며, 표현주의적 방식이 이러한 비개인적 목적을 위해 사용되곤 했다. 바로크 예술은 이런 목적을 위해 사용된 종합 예술품Gesamtkunstwerk, 즉 하나의 목적을 위해 많은 작가들이 합동하여 만든 혼합 작품의 특별한 효력을 지나치게 써먹었는데, 그중에는 때때로 후세에 전달할 수 있는 형식으로 만들어진 것도 있었다. 그러나 이 시대에도 개별적으로 위대한 예술가들이 있었다. 루벤스Rubens 예술은 공공연하게 감정적인 특징이 있었는데, 고전주의의 엄격한 규율에 따르기를 꺼리는 후계자들에게는 이상적인 본보기였다. 그가 죽은 지 오래지 않아 루벤스는 부지불식간에 근대주의와 자기 신뢰의 투사로서 받아들여졌다. 그동안에 네덜란드 화파Dutch School는 학문적인 명성의 혜택 없이, 새로운 두 부류의 회화 형태를 발전시켰다. 풍경이나 정물처럼 내용이 적은 주제에 대한 관심사는 19세기에 주제보다는 표현 방법을 탐색하게 된 중요한 요인으로 작용했다. 렘브란트의 색채 사용과 명암 배합과 필치 사용, 그리고 회화와 에칭화etching(식각 판화)에서 사용한 선과 대조법은, 심지어는 주제조차도 전례 없이 독자적이었다. 그의 경력을 살펴보면, 1800년경부터 명성이 높아짐에 따라 사회의 본질을 깨닫고 대대적으로 사회적 모순에 맞서서 작품 활동을 했기 때문에 사

회에서 버림받은 천재, 즉 최초의 현대판 국외 추방자가 되었다.

18세기 계몽주의는 질서의 가치를 개인주의보다 우선순위에 두었지만, 이것은 낭만주의가 도래하면서 뒤바뀌었다. 고야Goya, 블레이크Blake, 들라크루아, 프리드리히Friedrich는 모든 예술 분야를 휩쓴 자기분석의 기치를 내세운 놀랄 만한 공헌자들이었으며, 사회에 대해 마찬가지로 의문을 품었다. 터너Turner의 경우, 내성적인 화풍은 자연의 에너지에 대한 강렬한 애착과 화폭 위의 색채 에너지가 결합하여 이루어졌다. 무의식적인 인간과 초인적인 힘에 근원을 둔 현대 예술은 창조 개념 및 본질이 제기되고 토의되었다. 즉 자유분방한 개인주의가 우주적인 진리를 만들 수 있다는 모순된 신념이 탄생하여 고전주의 자체가 변형되었다. 특히 다비드David에 의해서 목적에 합치된 형태로 재정립된 고전주의는 앵그르Ingres와 그 외의 화가들에 의해 특이하고도 점차 추상적인 것으로 변했다. 원시주의가 최초의 주요한 형태적인 공헌을 하게 한 것은 들라크루아의 낭만주의가 아니라 앵그르의 고전주의였다.

19세기 말엽에 부활한 낭만주의는 현대 표현주의의 직접적인 기초가 되었다. 즉 유럽 문명에 거부감을 느끼고 감정적인 형태와 색채 속에 이루어진, 2차로 선택한 원시적 삶을 찬양한 고갱, 섬세한 회화를 거부하고 의도적으로 충격적인 기술을 옹호하고 충격적인 주제를 표현한 앙소르Ensor, 개인적인 불행에 대중적인 형태를 부여하기 위해 환각의 이미지를 사용한 뭉크Munch, 예술을 통해 효율적으로 의사소통하기 위해 강렬한 자연색을 사용하여 정열적이고도 절제하면서 자연을 표현한 반 고흐 등은 모두 표현 수단을 모색하는 20세기 화가들에게 직접적인 모델이 되어주었다. 예를 들어 외관과 긴장된 형태의 자세를 통해서 효과적으로 감정을 전달할 줄 알았던 로댕은 현대 조각에 그와 유사한 기초를 제공했다. 한편 카메라는 자연주의를 일상적인 것으로 만들었다. 20세기로 전환되는 시기에 아르누보는 장식적인 면은 물론이고

형태, 색채, 선의 표현적인 능력을 개척하기 위해 통상적인 겉모습은 놀랄 만큼 자유로워졌다. 한편으로 심리학자들은 이러한 요인에 대해 우리 감정이 어떻게 반응하는가를 해명하려고 노력했다. 도스토옙스키 작품에서 파악되는 고통과 비정상적인 감각의 세계에서, 입센과 스트린드베리의 공격적 방식과 내용의 희곡에서, 니체의 신이 없는 밝고도 견고한 세계관과 그가 제언한 말들 속의 도전적 논리("창조자가 되려는 자는…… 우선 파괴자가 되어 가치를 흩트려놓아야만 한다")에서, 최근 100년간의 신비적인 운동들 및 특별히 신지학과 루돌프 슈타이너 등에 이르기까지 다방면에서 지지와 자극이 쏟아졌다.

표현주의는 독일에서 가장 왕성하게 번성했다. 18세기 말엽의 질풍노도Sturm und Drang 운동은 북유럽 국가에서 지중해 문화를 붕괴시킨 선구자적 시도였다. 또한 20세기 초엽의 독일 표현주의자들은 그 운동의 이념과 문학에 흠씬 젖어 있었다. 당시 독일은 유럽에서 정치적으로나 사회적으로 가장 혼란스러웠다. 이는 다름 아닌 우익과 좌익으로 나뉜 시민들이 산업화와 도시화가 급속히 진행되면서 야기된 고통을 증가시킨 그들의 패권 다툼과 전쟁에서 극단적인 방법을 썼기 때문이다.

독일의 예술 세계는 독일 연방주의에 의해 과거에도 그랬고, 현재에도 분할되어 있다. 각각의 주요 도시의 문화생활은 다른 도시와 어느 정도 격리되고 경쟁 상태에 처한 듯했다. 1900년 이후 베를린은 모든 예술의 중심지이며, 뮌헨 역시 국제적으로 중요한 도시였다. 바로 다음으로는 쾰른, 드레스덴, 하노버 같은 도시들이 손꼽을 만했다. 이 도시들은 각각의 학문적인 기구를 소유했으며, 전위적인 인물에게 기회를 제공하는 데서도 균형을 유지했다. 그리하여 베를린은 모든 새로운 운동이 일어나면 얼마 안 되어 그 운동을 교류하고 전시하는 지점으로 부각되었으며, 예술적인 영향의 성채로서 독일 황제가 친히 이 지위를 고수했다. 1918년 빌헬름 2세가 퇴위한 후, 독일 정부가 전면

적으로 붕괴되면서 관료적 예술의 위치가 약화되고 예술 단체와 여러 운동이 자유롭게 번성했다. 한편 언론계는 문화적인 모험과 작은 논쟁에 관심을 보이며 이득을 얻었고, 항시 후원자들이 있어서 새로운 예술가들을 지원해주었다. 독일의 관계官界는 이들을 위험한 존재로 비난하는 데 지나칠 정도로 열을 올렸다. 이리하여 예술가들은 스스로 정치에 대한 관심과 참여 의식에서 발로된 것이 아닌 충성심을 강요받았다. 사실상 일반적으로 표현주의라고 간주하는 작품 가운데 정치적 색채를 띠는 것은 거의 없는데도 표현주의에 정치적 항의 운동이라는 이름이 붙었다. 그래서 좌익계 사람들 가운데 표현주의에 관심을 둔 관중이 자연히 생겨났다. 진보적인 지방자치가 실시된 곳에는, 타 지방에서는 공공 회화 컬렉션 대열에 참가하려면 몇십 년을 기다려야 했던 전위예술가들의 작품이 들어갔다. 정치적 균형의 변화는 문화 정책에서도 급격한 변화를 가져왔다. 화랑과 정기 간행물들이 예술가와 예술 단체에서 그들을 후원해줄 지지자를 알선했지만, 독일 전역에 걸쳐서 예술가들은 자신이 직접 주최 역할을 하여 협조적인 기구와 출판을 통해 대중 앞에 자신의 예술을 내보였다.

표현주의는 주로 비공식인 두 그룹에 속한 예술가들로 결성되었는데, 하나는 다리파를 자처하고 1905년에 발족하여 1913년에 해체된 드레스덴 일파였고, 다른 하나는 청기사Der Blaue Reiter라고 명명된, 1912년에 한 번밖에 나오지 않았던 연감의 후원으로 전시회를 연 뮌헨의 화가들이었다. 그 외의 미술가들도 후자의 그룹에 참여했는데, 빈Vienna 출신의 코코슈카Kokoschka와 독일계 미국인 파이닝어Feininger 등이 있다. 특히 20세기 초에 브레멘 근처에 있는 볼프스베데에서 작업했던 화가 가운데 파울라 모데르존 베커Paula Modersohn-Becker는 종종 표현주의 물결의 선봉자로 간주된다. 마티스, 드랭, 블라맹크 등(그들은 1905년에 처음으로 함께 전시회를 열었다)이 파리에 모여 펼친 야수파 운동은 여러 방면에 걸쳐 이것과 관련된 움직임이었고, 독일인들이 허용

도판 11 에른스트 루드비히 키르히너, 〈흑인 춤〉(1911년경)

하려고 한 것 이상으로 독일 미술에 영향을 끼쳤다. 1차 세계대전은 일부 주도급 표현주의자들의 명성을 종식시켰고, 이후 독일은 대단히 변모했다. 1918년 이후 예술사적으로 볼 때 특히 전쟁 직후 몇 년간 베를린에서 효과적이었던 다다Dada 운동과 바우하우스Bauhaus의 예술과 산업에 대한 논문 및 신즉물주의라고 불린 운동이 주도적이었다. 이 운동은 주관을 표출하는 데 몰두하는 표현주의에 반발하면서 나타난 사조다. 전후에도 문학과 건축 분야에서 주요한 표현주의적 활동이 나타났으나 표현주의자들이 주도한 회화가 절정이었던 때는 전쟁 전이었다.

물론 이에 대한 내력은 간단하게 요약할 만큼 단순하지 않다. 무엇보다도 자신을 표현주의자라고 선언하고 목표를 정의한 그룹이나 운동은 결코 없었기 때문이다. 그러한 명칭은 1911년에 열린 베를린 분리파 전시회에서 연유한다. 이 전시회에 마티스와 야수파와 전pre입체주의 경향의 피카소 등 파리에서 온 표현주의파에 의해서라고 명명된 작품이 포함된 것으로 표현주의라는 말이 시작되었다.

그 명칭은 1914년 들어서야 다리파 화가들과 그 외의 화가들에게 붙었다. 그것은 인상주의 이래 국제적으로 사회 전반에 적용되는 경향이었고 반인상주의적인 것으로 생각되었다. 1918년에 출판된 헤르바르트 발덴Herwarth Walden의 저서 《표현주의Expressionismus》는 '미술의 전환점'이라는 부제를 달고 있었는데, 일반적으로 현대의 다양한 운동을 취급했다. 발덴과 그 밖의 다른 사람들이 19세기의 공허한 이상주의 및 사실주의와 대조적으로 그들이 지지했던 새로운 미술에서 바란 것은 모든 행동을 정신적인 의미, 즉 영혼으로 충전하는 것이었다. 그들은 이것을 정신화精神化라고 불렀다.

표현주의는 엄밀하게 반자연주의적 주관주의라는 의미를 지니는 경향을 보였다. 그리고 이러한 일반적인 경향은 독일 문화와 헬레니즘의 연관성이 확

연하지 않아 긴장이 고조되는 순간마다 독일 문화에서 속속들이 나타나는 특징이다. 1827년에 괴테는 에커만Eckermann에게 다음과 같이 말했다. "독일인은 정말 이상한 운명을 타고났다. 그들은 어디에서나 깊은 생각과 이념을 찾아 그것들을 모든 것에 쏟아 넣음으로써 삶을 자신들에게 불필요할 정도로 어렵게 만든다. 그저 과감하게 첫인상에 자신을 떠맡겨라. ……만약 추상적인 생각이나 이념이 결핍되었다고 해도 항상 모든 것이 무의미해야만 하는 것이라고는 생각지 말아야 한다." 인상주의 자체는 독일 안에서 결코 번성한 적이 없었다.

다리파의 젊은 화가들에게 기술적인 의도는 없었다. 키르히너Ernst Ludwig Kirchner(1880~1938), 헤켈Erich Heckel(1883~1970), 로틀루프Karl Schmidt Rottluff, 블레일Fritz Bleyl은 1905년에 함께 만났다. 키르히너는 뮌헨에서 몇 달간 회화 수업을 했으며, 그들은 모두 건축학도였다. 그들은 디자인에서 미술로 방향을 전환하여 아르누보와 유겐트 양식Jugendstil의 일부 지도자들이 호의를 보인 것과는 반대 방향으로 움직였지만, 그들의 의도는 서로 유사했다. 즉 그들 자신을 대중에게 더욱 많이 전파하려 했다. 그들은 이론을 가지고 있지 않았다. 그들이 보여준 것은 젊음과 성급함이었다. 그들의 회화와 인쇄물 및 간헐적인 조각품은 르네상스 양식이 북부에 전달된 이래 독일 미술에서 종적을 감추었던 활기를 되찾았다. 그들은 어떠한 프로그램도 가지고 있지 않았다. 키르히너는 1906년의 선언문에 이렇게 썼다. "그 자신을 창조하도록 밀고 나가는 것을 위장 없이 직접 표현하는 모든 사람은 우리와 함께 속해 있다." 그들은 모든 분야의 예술가들이 참여하기를 희망했지만 어떤 방면에서도 우정과 관심을 기대한다는 인상을 보여주지 않았을 뿐 아니라 결정적으로 어떤 것에도 경의를 갖지 않았고 결연도 없었다. 그들은 야수파에 대해서도 약간 알고 있고, 뭉크를 찬양했고, 점차 반 고흐도 발견했다. 또한 열정적으로 아

프리카와 기타 원시미술에도 흥미를 느꼈다. 그러나 그들의 유일한 공동 관심사는 정력적으로 과단성 있게 행동하려는 욕구였다. 그래서 그들은 세련되고 생기 없는 아카데미 예술에 반응할 수 없는 대중에 도달하기를 희망했다. 몇몇 화가들이 장기간 또는 단기간 여기에 합세했는데 그중 놀데Emil Nolde(1867~1956)와 페히슈타인Pechstein, 오토 뮐러Otto Müller가 가장 잘 알려져 있다.

에밀 놀데는 그들 가운데 가장 힘 있는 화가로 간주된다. 그는 1906~1907년 몇 달 동안밖에 참여하지 않았다. 독일 최북부 슐레스비히의 농가에서 태어난 놀데의 세계관은 북유럽인의 비관주의로 나타났는데, 그것은 키르히너, 로틀루프, 헤켈의 열광에 비하면 음울해 보인다(블레일은 약간 참여하다가 1909년에 모임에서 이탈했다). 세련되고 기교적인 미술의 개념과 그러한 미술의 사회적 관계에 대한 도전인 그들의 초상화, 실내장식, 나체가 있는 풍경화, 술집 악사 등을 그린 것은 긍정적인 진술이었고 나아가 현대의 목가적인 정취를 제공했다. 그들은 밝은 색채와 원시적인 형태를 취했으며, 처음에 그들 작품 속에는 사회적 견해나 개인적인 불안의 기미가 직접적으로는 보이지 않았다. 1911년에 세 사람은 베를린으로 옮겼는데 막스 페히슈타인과 오토 뮐러가 여기에 합류했다. 이곳에서 키르히너의 작품은 눈에 띄게 변화하여 신경과민적으로 동요되고 고딕 양식을 띠게 되며, 점차 그들의 작품은 대부분 본래의 온화함을 상실했다. 그 까닭은 드레스덴 시절에 그들의 상대적인 고집이 힘의 원천이었다는 데 있는지도 모른다. 한때 아마추어 화가였던 이들은 독일 예술과 예술 정책의 대혼란에 처한 자신들을 발견하게 되었다. 이때부터 그들은 그래픽 작품, 특히 목판화에 몰두하고 전성기를 누렸는데, 종교개혁 시기의 독일 인쇄물과 아주 개인적인 표현 수단으로 고갱과 뭉크가 썼던 목판술의 도움을 받았다.

다리파가 해체된 1913년 즈음해서 표현주의자들의 작품은 보수적인 견해

를 지니고 있던 사람들에게 '독일 청년층을 위태롭게 한다'느니 '정신이상자의 서투른 그림'이라느니 하는 공격을 받았다. 베를린박물관장이었던 빌헬름 폰 보데Wilhelm Von Bode는 표현주의자들이 "창조하려는 순수한 욕구에서가 아니라 어떻게 해서라도 주의를 끌려는 야망을 품고" 작업했던 사실을 우려했다. 인상주의는 여전히 대다수에게 예술적 품위를 해치는 최대의 적이었는데, 인상주의를 대신하는 이 거친 미술은 한층 고약해서 그들의 두려움을 확신케 했다. 1910년, 놀데와 페히슈타인을 포함한 몇 명은 막스 리버만Max Liebermann과 그의 동료들의 어정쩡한 인상주의에 대한 반대 관점을 강화하기 위해 베를린 분리파의 분파 그룹을 하나 형성했다. 이것이 '신분리파Neue Sezession'이며 키르히너와 그 밖의 몇 명이 베를린에 도착하면서 여기에 가세했다.

그 밖에도 또 하나의 조직이 이 시기에 결성되는데 1910년에 헤르바르트 발덴이 '폭풍Der Sturm'이라는 잡지사를 열었고 이어 같은 이름의 화랑을 1912년에 개장했다. 《폭풍》지의 주된 임무는 독일과 중부 유럽의 전위 동향을 공표하는 것이었지만, 발덴은 그 이상의 업적을 이루었다. 즉 그는 외국 미술 작품의 전시회를 독일 내에 유치했는데, 이 작품은 독일인의 관심사를 보여주고, 또한 영향을 끼쳤다. 그가 1912년 3월에 개최한 첫 전시회는 뮌헨의 청기사파와 오스트리아인 오스카 코코슈카의 작품을 모아놓은 것이었다. 다음 달에 발덴은 당시 파리에서 첫선을 보인 이탈리아 미래파 화가들의 전시회를 열었는데, 베를린에서 이들의 작품은 이목을 끌었고, 대부분 매각되었다. 프랑스 현대 그래픽 작품과 쾰른 분리파Sonderbund 전시회에서 거절된 작품, '프랑스 표현주의자' 앙소르를 포함한 벨기에 화가들의 작품, 베를린 신분리파 및 칸딘스키Kandinsky 개인전, 캄펜동크Campendonck(청기사파에 연관되었던), 아서 시걸Arthur Segal과 기타 화가들(1912년 5~9월 쾰른 분리파전은 그 자체가 주요한 전위적

사건으로서 유럽 전역을 포괄하는 전위 작품이었다. 즉 피카소의 열여섯 작품 중 다섯 작품은 1910~1911년 것이었고, 세잔과 고갱 역시 각각 전시실 하나를 차지했으며, 반 고흐의 108점이 넘는 회화와 스케치 17점 이상이 전시되었다. 거절된 작품은 대개가 청기사파의 것이었지만 주로 전시회에서는 다른 작품으로 자신들을 설명했다)의 전시회였다. 같은 해에 발간된 《폭풍》지에는 미래파 화가들의 성명서와 칸딘스키의 《미술에서의 정신적인 것에 관련하여 Concerning the Spiritual in Art》라는 논문의 발췌문과 아폴리네르의 〈현실과 순수 미술 Réalité et peinture pure〉, 레제 Léger의 〈현대미술의 기원 Les Origines de la Peinture Contemporaine〉 등이 실렸다. 1913년에는 러시아 조각가 아키펜코 Archipenko와 들로네 Delaunay, 클레 klee(1879~1940), 프랑스 입체파 및 마르크 Marc, 이탈리아 미래파 화가 세베리니 Severini의 작품이 전시되었고, '제1회 독일 가을전 Erste Deutsche Herbstsalon'(이 명칭은 마티스를 중심으로 1903년에 전시된 자유로운 파리의 전시회에서 따온 것이다)이라는 대규모 전시회도 포함한다. 이 전시회에는 미국, 독일, 프랑스, 이탈리아, 러시아, 스위스, 에스파냐 등의 화가 80명 이상이 출품한 366점이 전시되었다.

이처럼 발덴은 되도록이면 많은 '국제적 모더니즘 International Modernism'을 베를린에 소개했으므로 최근의 예술 동향에 대한 상세한 정보는 런던이나 뉴욕의 대중은 차치하고라도 이를 알고자 했던 파리나 밀라노 시민보다도 독일 대중이 먼저 얻었다. 발덴이 관심을 기울인 영역에는 그가 개인적으로 심취한 시와 시극 그리고 음악도 포함되었다. 그 밖에 개인적으로 혹은 집단적으로 독일인이 보완한 그의 활동은 1차 세계대전 직전에 독일을 유럽에서 전위예술을 주도하는 전시장으로 만들었다.

그가 후원한 개성적인 미술가들 가운데 가장 활발한 논의 대상이 된 인물은 1886년에 출생한 오스카 코코슈카다. 빈 양식의 아르누보는 도피주의와 퇴폐주의를 옹호하는 경향을 띠었는데, 청년 코코슈카는 그것에서 해방되기

위해 격렬하게 움직였다. 그는 가끔 그림과 글로 파생된 빈 사람들의 분노를 자신에게 끌어들이는 데서 즐거움을 얻었다. 당시의 신경질적으로 우아한 초상화 작품들 속에 과격한 성향이 있음을 이제 와서 찾기는 좀 어렵다. 실레Schiele의 작품과 비교해보면 그의 그림에 한층 강조된 표현주의자의 날카로움이 있지만, 넓은 표현주의 세계에 대한 직접적인 공헌은 그의 희곡에서 찾을 수 있다. 1909년에 상연된 〈살인 Murder〉, 〈여인들의 희망 Hope of Women〉과 1911년에 상연된 〈불타는 가시덤불 The Burning Thornbush〉은 초기 표현주의 연극의 이정표였다.

코코슈카는 빈 출신 건축가이며 작가인 아돌프 로스 Adolf Loos의 도움을 받아 1910년에 베를린에 도착했다. 그리고 반항적인 예술가들뿐 아니라, 그의 작품을 이미 알고 흥미를 느끼던 유명한 화상 폴 카시러 Paul Cassirer와 그의 친구이며 결과적으로 후원자가 된 헤르바르트 발덴을 알게 되었다. 그해에 완성된 발덴의 초상화는 그의 걸작으로 손꼽힌다.

코코슈카는 탁월한 표현주의 화가로 세간의 주목을 받았다. 이것은 작품 자체만큼이나 인물의 개성과도 관련이 있는 문제이며, 어느 정도는 운과 상황이 따라야 한다. 빈은 이 젊은이가 자신의 소명감을 개발하는 데 필요한 나태한 속물근성과 때때로 솟구치는 재기 발랄함을 꼭 맞는 비례치로 제공했다. 체코슬로바키아 태생이라는 그의 배경은 빈 사람들을 스스로 영웅으로 인식하지 못하게 하는 자기중심적 모순에서, 그를 보호했던 것으로 보인다. 베를린의 '과대망상 Grössenwahn'이라는 카페에서 그는 자신과 비슷한 열정을 지닌 미술가와 작가 들을 사귀었고, 베를린의 합리주의 덕분에 구속받지 않고 끝까지 버틸 수 있었다. 더구나 운명은 작곡가 말러 Mahler의 미망인인 알마 말러와 열렬한 사랑을 낳게 했고, 그는 〈바람의 신부 Bride of the Wind〉(1914)를 통해 이를 자축했다. 더구나 세계대전에 참전하여 생긴 머리의 총상과 그의 몸속에

처박힌 러시아 총검에 의한 〈사랑의 죽음Liebestod〉까지도, 우주의 편애를 받는 우주의 아들에게 전해온 공물처럼 보인다. 코코슈카를 타락한 존재라고 비난하는 빈의 견해를 나치스(그들은 인습에 얽매이지 않는 예술가들을 전부 비난했다)가 확인한 다음에 코코슈카는 작품 〈타락한 화가의 자화상Self-Portrait of a Degenerate Artist〉(1937)에서 공공연히 그러한 통칭을 환영했다. 그가 유일한 존재라고 사칭하는 것은 비단 화가뿐 아니라 인간으로서, 창조자이며 동시에 고통받는 자로서, 전형적이다. 여성 시인 엘제 라스커 쉴러Else Lasker-Schüler가 두 번째 남편 발덴에게 써보낸 "다른 인간들을 가누는 척도로 나를 가늠한다는 것은 결코 불가능했다"라는 말을 그도 썼음 직하다.

많은 표현주의자들이 다양한 구실과 여러 가지 칭호로 이 같은 유의 개인주의를 주장했다. 만약 표현주의가 정말로 무엇인가를 의미한다면, 그것은 개인의 경험을 전하기 위해 예술을 사용함을 의미한다. 이렇게 하기 위해서는 개성을 개발하는 것이 필수적인 요소로 보이는데, 자기 개성이 그다지 뚜렷하지 못한 작가들은 의식적이든 무의식적이든 어느 정도의 허식이 필요해진다. 이 사실이 표현주의를 적절히 구현하는 화풍이나 그룹 혹은 운동이 없었던 이유를 이해하는 데 도움이 된다. 이 사실은 또한 표현주의자들을 명확하게 구분해준다. 키르히너, 코코슈카, 놀데 같은 화가들은 자기표현이 솔직하다면 편견 없는 관람자와 능히 교류할 수 있다는 가정 하에서 다소 즉각적인 자기표현에 의존했다. 그 밖의 미술가들은 그들의 방법과 충동을 시험해볼 필요성을 느꼈고 점차 그들의 개인적 메시지를 형성시키는 통제할 수 있는 언어를 형성했다.

청기사파 미술가는 두 번째 부류에 속했다. 청기사란 1912년 5월 뮌헨에서 발행한 연감 제목이었다. 칸딘스키와 마르크 그리고 '청기사 편집위원'들도 1911년 12월과 1912년 2월에 두 번 전시회를 열었다. 그들과 절친했던 마

도판 12 루드비히 마이드너, 〈혁명〉(1913년경)

케 Macke(1887~1914), 야블렌스키 Javlensky, 클레, 가브리엘레 뮌터 Gabriele Münter, 마리안네 폰 베레스킨 Marianne von Werefkin 등 동료 화가들은 현재로서는 청기사파 구성 인물로 간주된다. 그 전시회는 이들을 포함했을뿐더러 현대 유럽 미술도 광범위하게 수용했다.

바실리 칸딘스키 Wassily Kandinsky(1866~1944)는 1896년 모스크바에서 뮌헨으로 건너가 뒤늦게 화가로 출발했다. 그는 서정적 자연주의와 유겐트 양식 도시 속의 자신을 발견했고 초기 작품에서 이 두 가지 요소를 결합했다. 점차 러시아와 바이에른 원시주의의 영향을 받고, 야수파(그는 파리에서 직접적으로 이를 연구했다)의 예를 따르면서, 그의 작품에서 자연주의 요소는 차차 줄어들고, 서정적인 표현력이 많이 증가했다. 눈부신 색채와 약간 정열적인 붓놀림은 주제에 급급하지 않으면서도 충분한 의사 전달이 되었다. 현재 그것을 본다면

도판 13 막스 베크만, 〈가족사진〉(1920)

최초의 작품은 신물이 날 정도로 낭만주의적 주제에 의존하는 경향을 띠었으나, 1910년부터 그는 단순화된 풍경화를 통해 한층 감동적인 시적 세계를 구축했으며, 역시 그해에 순수 추상화를 실험했다. 색채가 구분되고 붓 자국이 드러나는 수채화로 된 추상화는 보는 사람에게 직접 작품의 의미를 전달하려는 의도로 그렸다. 그러므로 그의 작품을 볼 때는 작품을 해석하기보다는 구성을 통해 의도를 느껴야 한다. 이후부터 칸딘스키는 주제를 배제한 미술을 더욱 발전시켰는데, 반드시 형태의 암시를 피하려는 의도가 아니라, 작품의 전체적 표현성을 강조하고, 되도록이면 최대한 즉각적인 효과를 얻기 위해 어느 정도 즉흥적인 기교를 사용했다.

프란츠 마르크Franz Marc(1880~1916)는 물체 중심이던 회화에서 서정적 표현의 회화 쪽으로 비교될 만한 운동을 시도했다. 칸딘스키의 장소석 생활 사

운데 음악은 그가 추구하던 직접적 표현을 하게끔 고무했을 뿐 아니라 그를 이론적 분석으로 이끄는 역할을 했는데, 마르크에게선 이 역할을 동물들이 대신했다. 동물의 눈 속에서 그는 인간이 상실한 천진함, 인간이 멀리하게 된 자연의 리듬과 일체감을 발견했다. 그는 그것들을 상징적인 이미지로서, 또 도에 이르게 해주는 명상의 대상으로 그렸다. 꾸준히 그것들을 그리면서, 처음에는 다소 인상적으로 표현했지만 차츰 비자연적인 색채와 체계적인 각색으로 상像의 방식을 취했으며, 그 후에는 들로네의 영향으로 이완된 기하학적 구조를 나타냈다. 급진적이거나 강렬하진 않았지만 그다지 심오하지는 않아도 마음을 뒤흔드는 견해가 담긴 예술과 인생에 대한 그의 글 덕분에, 그리고 전쟁에서 생을 마감한 것이 널리 알려져서, 마르크는 인기 있는 현대 화가로서 두각을 나타내게 되었다.

들로네는 마케와 클레에게도 특별히 중요한 인물이다. 칸딘스키와 야블렌스키는 주로 야수파의 비교적 개방된 감정 표현의 미술을 배웠고, 마르크와 마케와 클레는 들로네에게서 시적이며 구조적인 입체주의를 발견했다. 키르히너를 비롯한 몇 명이 입체주의에서 영향을 받았을 때, 그들은 주로 형식적이며 구성적인 분석과 날카로움을 표현하는 방법을 배운 반면에 이들 청기사파 화가들은 들로네의 색채와 구성상의 조화에 가치를 부여했다. 들로네는 그들에 의해 건립자이자 세잔의 계승자로 인식되었다.

칸딘스키와 마르크와 기타 몇 명은 당시에 조직된 뮌헨 '신예술가회'의 일원이었으나, 칸딘스키는 추상화 쪽으로 기울어지는 것이 용납되지 않아 1911년에 그 단체를 떠났다. 이 무렵 칸딘스키와 마르크는 이미 '청기사 연감'을 계획했다. 장소와 발표지가 다르더라도 서로 뜻이 통함을 드러내기 위해, 또 인간의 창의성에 관련하여 이러한 활동 공간을 밝히기 위해, 그들의 태도를 표명할 논문들을 편집했다. 세련된 '미술'뿐만 아니라 원시미술과 디자인도

포함되었고, 문명의 오락으로서의 미술은 물론이고 인간의 희망과 공포를 표출하는 도구로서의 미술과 종교미술로서의 기능도 담당했다. 미술 외에도 음악·시·연극 등이 포함되었고, 독일에만 국한되지 않고 러시아, 프랑스, 이탈리아의 작품이라도, 인간성의 내적인 본질을 전달하기 위한 새로운 표현 방법을 추구하는 것이라면 모두 받아들였다.

《청기사》지에는 칸딘스키, 마르크, 마케의 평론 이외에도 아놀드 쇤베르크Arnold Schönberg를 위시한 몇 명의 음악 평론, 다비드 부를리우크David Burliuk의 러시아 미술론, 에르빈 폰 부세Erwin von Busse의 들로네론 등이 수록되었다. 거기에는 원시예술의 영역을 보여주는 실례와 바이에른 민속 미술부터 이집트의 그림자 연극 형태까지, 또한 동서양의 여러 시대에 걸친 미묘한 미술과 청기사파의 최근 작품은 물론 세잔, 고갱, 반 고흐, 루소, 마티스, 피카소, 들로네, 아르프Arp(그는 당시 뮌헨에서 작업 중이었다)의 작품뿐 아니라, 쇤베르크와 베르크Berg, 베베른Webern의 음악도 있었다. 이 책은 휴고 폰 추디Hugo von Tschudi를 기념하기 위해 헌정되었는데, 그는 뮌헨의 바이에른 화랑을 관장하다가 1911년에 죽었다. 이전에 그는 베를린 국립화랑을 맡았으나 19세기 프랑스 미술 작품을 매입하는 문제로 빌헬름 2세와 의견이 충돌하여 1908년에 사임했다. 그의 사임은 빌헬름 2세가 들라크루아는 그릴 줄도 모르고 색채도 형편없다고 주장함으로써 야기되었다.

칸딘스키가 추상화로 나아가고 자신 및 청기사파 동료들에 의해 드러난 일반적 태도를 거론할 때, 빌헬름 보링거Wilhelm Worringer라는 인물이 자주 언급된다. 그는 1907년에 탈고하여 이듬해에 출간된 《추상과 감정이입: 양식에 관한 심리학에의 공헌》이라는 박사학위 논문의 저자다. 1911년에는 또 하나의 영향력 있는 저서 《고딕에서의 형태》를 내놓았다. 그는 위의 저서에서 고전 미술의 특징인 자연을 향해 나아가는 태도와 불리한 환경에서 사는 북유럽

도판 14 에리히 멘델손.
⟨아인슈타인 탑을 위한 스케치⟩(1920~1921)

도판 15 에밀 놀데, ⟨예스트리⟩(1917)

예술품에서 주목할 수 있는 추상으로의 경향을 구분했다. 그의 분석은 북유럽인에게 남유럽 전통의 이국적 성격을 일깨우려는 데 있었으며, 대부분 소원한 과거와 연관 짓고 있긴 했어도, 그의 결론은 이러한 전통들에서의 철저한 이탈을 예시한다. 그러나 칸딘스키와 마르크는 보링거의 지원을 알아채지 못한 듯하다. 《청기사》 2집을 계획 중이던 1912년 2월, 마르크는 칸딘스키에게 써보낸 글에서, "나는 방금 보링거의 《추상과 감정이입: 양식에 관한 심리학에의 공헌》, 즉 우리가 유용하게 쓸 수 있는 민감한 정신을 읽었는데, 놀랍도록 이론적인 사고로서 아주 대담하기도 하지만 간결하고 냉정했다"라고 자신의 생각을 피력함으로써 두 사람 모두 이전까지 그 책이나 저자에 대해 모르고 있었음을 드러낸다. 보링거와 그들의 공통적인 요소는 시대와 장소에 따른 것인데 부분적으로는 뮌헨이 주도적인 유겐트 양식의 중심지 역할을 했기 때문이며, 한편으로는 보링거의 스승인 테오도르 립스Theodor Lipps 교수가 뮌헨대학에서 가르치고 있었던 데 기인한다.

특히 칸딘스키의 생각은 당대의 흐름과 사상을 반영했다. 그의 내부에 깃

도판 16 빌헬름 렘브루크, 〈쓰러진 사람〉(1915~1916)

든 러시아와 그리스 정교의 배경은 그를 신비 쪽으로 기울게 북돋았고, 파리에 거주하는 동안 철학자 베르그송을 위시하여 다양한 창조적 영향력을 흡수했다. 그는 신지학에 흥미를 느꼈고 뮌헨에서 루돌프 슈타이너의 강연에도 참석했다. 과학과 기술의 발달에 직면하자, 그는 미래파와 구성주의 화가들이 지나간 그 반대의 길을 택했다. 즉 물질세계에 등을 돌렸고, 그것은 최소한 정신세계로 예술을 돌림으로써 물질주의 발달에 역점을 두어 생긴 불균형을 없애려는 시도이기도 했다. 1910년에 쓰여 1911년 12월에 출판되었으나 실상은 1912년에야 나온 그의 저서 《예술에 있어서 정신적인 것에 관하여 On The Spritual in Art》는 놀랄 만한 수확이었다. 두 번의 증보판이 1912년에 나왔고, 1911년 12월 말에는 그 책 중에서 일부가 페테르부르크의 러시아예술가협회에서 토론되기도 했다. 1914년에는 그 책의 발췌문이 윈덤 루이스의 《블래스트 BLAST(돌풍)》에 실렸고, 마이클 새들러 Michael Sadler가 번역한 영어 완역본이 그해에 런던과 보스턴에서 출판된 것을 비롯해 1924년에는 일어판이 도쿄에서 나왔고, 프랑스어판, 이탈리아어판, 에스파냐어판이 잇달아 나왔다.

칸딘스키는 미술의 시각적 요소를 인간 내부의 삶과 직접 관련시키고자 했다. 추상은 이 문제에서 필수 요소는 아니지만, 예술가 내부의 정감적이거나 정신적인 충동을 시각적인 방법으로 조율하려는 것이었다. 유물론적 사회의 그릇된 가치를 불어넣는 대신에 이러한 미술은 사람들로 하여금 그들 자신의 정신세계를 깨닫도록 도와주었다.

《청기사》편집인들의 1회 전시회는 목적 면에서는 연감의 경우와도 유사했다. 즉 그러한 모든 노력에 대해 교류 장소를 제공하는 것으로, 칸딘스키 말을 빌리면, "예술에서의 표현 가능성의 재래적인 한계를 확장시키기 위한 근본 경향을 지닌 모든 예술 분야에서의 주목할 만한 노력들"을 위한 것이었다. 청기사파의 회화 외에도 외국 작품 몇 점이 포함되었는데 러시아 부를리우크 형제의 작품 및 들로네, 앙리 루소Henri Rousseau(칸딘스키가 얼마 전 수집한 두 작품)의 작품도 포함되었다. 이것은 들로네로서는 독일 내에서의 첫선이었고, 1913년에는 베를린의 '폭풍' 화랑에서 개인전을 열었다. 2회 청기사 전시회는 그래픽 작품과 초대받은 외국 화가, 즉 피카소, 브라크, 들로네, 말레비치Malevich, 라리오노프Larionov, 곤차로바Goncharova의 작품도 포함되었다. 1912~1914년에는 몇몇 독일 내의 도시들, 특히 베를린과 쾰른에서 청기사파 전시회가 열렸다. 1912년 《폭풍》지에 아폴리네르가 발표한 오르피즘Orphism에 대한 강연 내용은 청기사파 미술가들에게 구성적이면서도 여전히 서정적인 맛이 남아 있는 국제적 예술운동과 더더욱 자기 동일시를 느끼게 했다.

그러고는 1차 세계대전이 발발하여 마케와 마르크가 목숨을 잃었고, 모스크바로 돌아간 칸딘스키는 그의 미술에 영향을 끼친 정서적·문화적 혁명에 휘말렸다. 항상 고립되었던 클레는 더욱 자신의 내부로 침잠했는데, 1915년에는 보링거에게 이런 말을 했다. "특히 지금 상태처럼 세계가 무서워질수록 예술은 더 추상화된다." 그러나 많은 미술가들은 반대 노선을 취했다. 특히 서

부 유럽에서 전쟁을 경험한 많은 미술가들은 미술을 모더니즘을 위한 투쟁에서 분리하여, 안락한 미적 전통으로 되돌아간 반면에, 몇몇 독일 미술가들은 그들의 예술을 저항의 도구로 사용했다. 이들 대부분은 독일 반反인상주의의 묘사 미술에서 나왔다. 그들은 힘찬 다리파의 표현주의 기법과 뒤러 시대로 거슬러 올라가는 상징적 수법을 채택했는데, 그 시대의 사건에 대한 그들의 극도의 불쾌감을 역력히 드러내기 위해서였다. 현재 이 미술가들의 이름은 대부분 알 수 없다. 전반적으로 그 논란에는 그들에게 영원한 가치를 부여하는 예술가적 가치가 부족했다. 그러나 전체주의가 정지할 때까지 이런 종류의 반항 예술은 다른 운동이 일어났다가 몰락해도 꾸준히 지속되었다.

전후 독일 미술은 다다이즘이나 신즉물주의, 기초주의(여기서의 기초주의란 1920년 이후 독일 안에서 러시아와 덴마크의 과격주의 영향으로 나름대로 기하학적 형태를 개척하고자 했던 몇몇 움직임들을 지칭한다)라는 명칭 아래 결성되는 경향이 있었다. 이런 명칭이나 그것에 대한 경솔한 신봉은 예술가들이 무엇을 하고 있었는지 이해하는 데 상당한 혼란을 가져온다. 특히 독일에서는 그것들이 의미하는 구분이 존재하지 않았고, 당시로서도 존재한다고는 느껴지지 않았다. 상반된 추구를 해오던 독일 미술가들은 기구와 그룹을 통해 협력했고, 그 사이를 자유롭게 움직이면서 지난날 그들이 한 선언에 지나칠 정도의 중요성을 부여하지도 않았고, 그들이 전심을 다했던 것을 자유롭게 바꾸기도 했다. 1920년 다다의 연감에 리하르트 휄젠베크Richard Huelsenbeck는 신랄하고 격렬하게 표현주의를 공격하는 글을 발표했는데, 그 공격은 독일의 다다이즘과 관련된 미술가들이 표현주의자처럼 행동하는 것을 막지는 못했다. 게오르게 그로츠George Grosz(1893~1959)의 미술은 다리파와 청기사파가 만든 그래픽이 없었다면 존재하기 어렵다. 만약 문화의 무의미함을 폭로함으로써 문명에 도전하는 것이 다다이슴의 목표였다면, 그로츠는 다다이스트는 아니었다. 그는

미술을 이용하여 그가 속한 사회구조의 부패를 고발하려 했고, 그의 방법은 표현주의와 유사할지 모르지만, 노골적으로 부패가 범람하는 상황을 반자연주의적으로 과장했다. 존 하트필드John Heartfield(1891~1968)의 합성사진은 이론적으로 볼 때 그것이 파생되는 입체파보다 성격상으로 독일의 표현주의에 더 가깝다. 1920년대 중반, 신즉물주의는 모호한 표현주의 미술에 반대하여 자연주의로 되돌아가려는 경향을 띠었다. 그러나 표현주의는 더는 특별히 모호한 것도 아니었고, 꼭 집어 말하자면, 이미 너무나 상습적으로 현대미술의 한 부분으로 인정된 것이다. 신즉물주의에 연관된 가장 우수한 화가는 막스 베크만Max Beckmann(1884~1950)이다. 그는 전쟁의 충격으로 인상주의를 단념했다. 1920년경의 그의 작품은 의심할 나위 없이 반항적이었지만, 현대와 고대의 여러 영향의 혼합물인 복잡한 스타일을 끌어들임으로써, 그의 막강한 상상력은 그의 작품을 순간순간 터져 나오는 궁여지책 이상의 것으로 만들었다. 그것들은 내부와 외부의 특수한 압력 가운데 처한 인간 생존의 이미지다. 1925년에 출판된 《후기표현주의Nach Expressionismus》에서 프란츠 로Franz Roh는 그해 만하임 전시회에서 신즉물주의로서 규합된 다양한 반자연주의적 작품에 '마술적 사실주의'라는 명칭을 붙였다. 그러나 베크만, 오토 딕스Otto Dix, 그 외의 화가들과 다리파의 조형 작품 사이에 엄격한 구분을 짓기란 어렵다. 새로운 그룹은 클레와 칸딘스키의 서정적인 추상화와 러시아와 네덜란드에서 온 과격한 기초주의를 모두 거부하는 데 역점을 두었다.

이 표제하에 독일 조각에 대해 언급할 필요는 없을 듯하다. 감상적이긴 해도 위엄 있는 빌헬름 렘브루크Wilhelm Lehmbruck(1881~1991)의 조각과 한층 서민적이며 중세풍인 에른스트 바를라흐Ernst Barlach(1870~1938)의 조각은 그들 작품이 대부분 이전 10년 동안에 속하는 것이기는 해도 충분히 신즉물주의 운동의 영향을 받았음을 보여준다. 조화를 잃지 않고, 조각의 엄연한 전통을

포기하지 않으면서 약간 왜곡된 형태를 통한 표현이 독일 조각 미술의 한계로 드러났다. 동시대의 게오르그 콜베Georg Kolbe(1877~1947)처럼 약간 덜 알려진 조각가도 역시 동일한 한계에서 머물렀다.

독일과 덴마크의 건축도 약간 표현주의적 경향을 띠었다. 건축에서 표현주의에 대해 정확한 정의를 내리기 어렵지만, 표현주의 화가에 비교될 만큼 방법 면에서 개성을 강조했던 건축가가 있었다는 사실은 의심의 여지가 없다. 에리히 멘델손Erich Mendelsohn(1887~1953)은 좋은 예다. 그의 스케치는 선견지명이 있고 완성된 건축물은 기념비적이며 표현적인 특징이 있다. 전쟁 기간과 전후 절박한 기간은 건축가로 하여금 주어진 현실에서 꿈을 실현하기보다는 큰 이상을 꿈꾸는 기회를 안겨주었다. 멘델손은 운이 좋게도 1910~1921년에 준공될 '아인슈타인 탑' 내에 이 과학자의 위대함을 기릴 겸, 기능적인 건물을 설계해달라는 요청을 받았다.

한스 푈치히Hans Poelzig(1869~1936) 역시 유사한 경우인데, 막스 라인하르트Max Reinhardt에게 의뢰받아, 과거에 창고와 곡마단 건물이었던 곳을 1919년에 '대형 극장Grosses Schauspielhaus'으로 바꾸어놓았다. 이것은 자연 위에 남아 있던 환상적 계획 가운데 일부가 현실로 바뀌어 실존하게 된 또 하나의 기회였다.

1919년에 베를린의 J. B. 노이만 화랑에서 열린 '무명 건축가 전시회'는 일반적으로 긴 안목으로 만든 스케치와 모형을 모아놓은 것이어서, 건축상 통일성이 없고 대체로 유겐트 양식의 영향이 여전히 강세였지만, 색채와 빛과 기쁨과 흥분의 새로운 건축 세계를 다짐한 전시회였다―다리파의 많은 화가들이 약속했던 호숫가의 유희와는 상대적이라고 해도 개최자의 일원인 건축가 브루노 타우트Bruno Taut는 1920~1922년《여명 Frühlicht》지(처음에는 건축 잡지 부록이었으나 후에 독자적으로 출판했다)를 발행했는데 건축 분야에서 이런 유

형의 도판과 논문을 수록한 잡지였다. 뒤에 나온 《여명》지는 실질적인 문제와 실현 가능한 설계도에 더욱 관심을 두었다는 점이 주목할 만하다. 표현주의자들이 어느 정도 계속했던 환상적인 설계들은 1920년대 초기 독일 극장이나 영화관에서 무대나 스튜디오 장치에 쓰였다. 1918~1923년은 다른 어느 조형미술보다도 표현주의의 전성기였다.

발터 그로피우스Walter Gropius(1883~1969)가 바이마르에서 바우하우스를 연 것도 1919년이었다. 바우하우스는 현대적 산업과 건축 디자인을 가르치고 실습하는 선구자 격 학교로 유명해졌지만, 근본적으로는 표현주의의 영향 아래 존립한 것이다. 그로피우스는 노이만 화랑 전시회와 《여명》지에도 기여했다. 바이마르에 그가 규합한 인원들은 오직 화가들이었으며, 중요한 인물은 파이닝어, 클레, 칸딘스키 등 표현주의자였다. 그러나 그들은 청기사파적인 건설적 표현주의자였다. 이런 점은 바우하우스 초기에 교장직을 4년간 맡은 요하네스 이텐Johannes Itten(1888~1967)에게도 해당된다. 스위스 태생의 이텐은 뮌헨의 청기사파와 파리의 입체주의 그림들을 본 뒤 과학 연구에서 회화 쪽으로 전향했다. 그 후 슈투트가르트에서 주제와는 별도로 색채와 형태가 감정에 미치는 힘을 가르치는 데 역점을 둔 아돌프 휠첼Adolf Hölzel에게서 배웠다.

1916년, 이텐은 빈에서 개인 회화 학교를 열었다. 그는 여기서 단독으로 교수직을 맡았고, 학생들은 능력과 경향 면에서 상당히 달랐다. 이텐은 다루는 재료의 특성과 미술적 수단의 가능성을 학생들이 더욱 친근하게 느끼도록 고안된 기본적이며 근본적인 과정을 창안했다. 그로피우스는 바이마르에서 이텐이 그러한 과정을 주도하도록 바우하우스로 그를 초빙한 것이다. 이텐은 후에 덧붙여서 이러한 과정의 또 다른 기능인 '창조적인 개성으로서의 개인의 자기 발견'에 역점을 두었다. 이 말은 표현주의자로 향하는 첫 단계와도 매우

유사한 듯싶다. 이텐이 학생들에게 행한 교과 과정에서는 예술의 추상적 방법과 주제 및 극적 강조를 통해서 표현 예술을 옹호하려 했음을 알 수 있는데, 이는 자신의 회화와 인쇄 체제에서도 드러난다. 1922~1923년에 그로피우스가 바우하우스를 예술가적 자기표현에서부터 사회적으로 유용한 디자인으로 객관적 참여를 시도케 하려는 것에 반발했고, 따라서 이텐은 1923년 초에 그곳을 떠나야만 했다.

청기사파 화가들 가운데 가장 유명한 클레와 칸딘스키는 계속 그곳에서 가르쳤다. 클레는 1930년까지, 칸딘스키는 1922년 말부터 그곳이 폐쇄된 1933년까지 가르쳤다. 이를 위해 두 사람은 미술과 창조성에 대한 그들의 이해를 어느 정도 공식화하려고 했다. 클레의 교수 내용은 부분적으로 출판되었는데, 《생각하는 눈The Thinking Eye》(위르그 슈필러Jürg Spiller 편집) 등이 그것이며, 칸딘스키가 교재로 저술한 《평면으로 나아가는 점과 선Point and Line to Plane》은 1926년에 바우하우스 총서 가운데 하나로 출판되었다. 이것은 예술가로 하여금 마음대로 표현 수단을 통제하도록 감각적이고 감정적인 색채와 형태의 가치를 성문화하려는 시도였다. 1920년대의 칸딘스키 작품은 대부분 격렬한 성격을 잃어버렸으며, 더욱 통제되어 지속적인 효과를 지니는 것처럼 보인다. 그의 저서, 아니 그저 단순히 그 책의 제목은 다음 세대의 미술 교사들이 일반적인 기초 교과 과정이 일으킬지도 모르는 것에 대해 단순하고 기계적인 견해를 취하도록 오도했다는 점에서 괄목할 만하다.

이후에 미술과 디자인에서 크고 작은 표현주의적 경향이 노출되고 있음을 계속 지적해볼 수 있다. 루오, 샤갈, 수틴Soutine, 서덜랜드Sutherland는 단순한 표현주의자로 보는 것이 타당하며, 회화상의 한 사조로서 표현주의자의 거대한 추세 속에는 포함시키기 어렵다.

또 다른 논점에서 어떤 사람은 비표현주의자로서 논란의 여지가 없는 논

드리안Mondrian이 삶과 자연에 대한 난해함을 전달하기 위해, 최대한 집중되고 최소한도로 압축된 방법을 찾기 위한 열띤 필요성에 의해 충동을 받았다는 사실을 들어서, 이 역시 표현주의의 한 종류라고 강력히 주장할지도 모른다. 2차 세계대전 이후 구상화 또는 추상화뿐 아니라 짜임새 있고 구조가 뛰어난 조각 속에서 표현주의 물결이 계속 일고 있다. 우리의 관심을 칸딘스키의 세대로 되돌리려는 것은 어느 정도까지는 추상표현주의로 알려진 미국식 추세였다.

입체파
Cubism

존 골딩
John Golding

미술사에서 정확하게 시대 구분을 하기란 어려운 일이다. 그러나 입체파 운동은 〈아비뇽 거리의 아가씨들 Les Demoiselles d'Avignon〉(도판 17)에서부터 격동적으로 시작되었다. 〈아비뇽 거리의 아가씨들〉은 피카소가 1906년 말경에 제작하여 이후로 현 상태로 방치되었다. 이 작품은 오늘날에 보아도 어리둥절하고 대담하다. 1960년 이전에는 아마도 어처구니없는 작품이었을 것이다. 그리고 피카소의 가장 애틋한 지지자까지도 낙담하고 당혹하게 만들었을 것이다. 지성적이고 개방적인 젊은 미술가였던 브라크도 처음에 이 그림을 보았을 때 아연실색했다. 그러나 그가 몇 달 뒤에 그린 여인상 〈욕녀 Bather〉(현재 파리에서 개인 소장)는 처음에 〈아비뇽 거리의 아가씨들〉에서 혐오감을 느꼈음에도 이 그림이 그의 예술적 진화 과정을 뒤바꾸어놓았음을 충격적으로 나타낸다.

피카소는 시작하기도 전에 〈아비뇽 거리의 아가씨들〉이 범속한 작품이 되지 않으리라는 것을 알았다. 그것은 지금까지 시도해온 것 가운데 가장 큰 화폭이었고, 전례 없이 그림을 시작하기도 전에 미리 화폭에 안감을 대었다. 일반적으로 과거의 위대한 작품을 보존하거나 복원할 때 쓰이던 절차였다. 당시 피카소와 가까운 친구였던 시인 앙드레 살몽 André Salmon은 피카소의 마음 상태를 다음과 같이 피력했다.

피카소는 안정을 취하지 못했다. 그는 자기 캔버스를 벽으로 돌려놓고 붓을 팽개쳤다……. 그는 몇 날 며칠 동안 소묘를 했다. 자기 머리에서 떠나지 않는 이미지들을 구체적으로 표현하면서, 그 이미지들을 정수만 남기고 다듬어갔다. 이것보다 더 어려웠던 작업은 거의 없었다. 그리고 피카소는 이전에 가지고 있던 젊은 시절의 풍요감을 배제하고, 대형 화폭에 손을 대 그가 이제껏 추구해왔던 첫 결실을 거두었다.[1]

동시대의 다른 언급들은 피카소가 그 그림을 불만스러워했으며 미완성인 것으로 생각한 듯하다고 제시한다. 일관성 없는 양식과 분명한 변화를 고려하더라도 〈아비뇽 거리의 아가씨들〉은 다른 모든 위대한 작품과 마찬가지로 대단히 필연적인 것으로 보이게 되었다. 이제 우리가 어느 모로 보나 원래 그림과 다른 것을 상상할 수 없다는 사실은, 그 그림이 자체의 법을 강요하면서 미학적 아름다움에 대한 새 기준을 창시했음을 강조한다. 다시 말하면, 그것은 아름다움과 추함에 대한 전통적 구별법을 파기했다. 야수파가 20세기 못지않게 19세기에 속하는 것이라면, 이 그림은 미술에서 새로운 시대가 열렸음을 알렸다. 그것은 피카소의 경력에서 중요한 방향 전환점이며, 20세기가 산출한 가장 중요한 회화상 기록으로 남았다.

그런데 〈아비뇽 거리의 아가씨들〉은 입체파 그림이 아니다. 교란되고 에로틱한 효과를 가지는 주제(원래 나체의 여인들 가운데 옷을 걸친 남자 두 명을 포함하려 했다)와 가끔 야만적이고 표현적인 칠을 구사하는 기법은 두 가지 모두가 입체파 미학에는 생소한 것이 되었다. 만약 그것이 유별나게 미래지향적인가 하면, 그것은 또한 필연적으로 피카소의 과거 업적을 집약적으로 보여준다. 이

1 《프랑스의 젊은 화단 》(파리, 1912), p. 42.

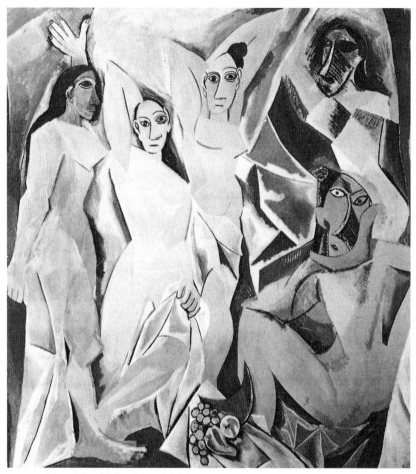

도판 17 파블로 피카소, 〈아비뇽 거리의 아가씨들〉(1907)

전 몇 년간 그의 작품은 정서적으로 강렬했다. 그것은 사회적 문제점들, 문학, 그리고 놀라울 정도로 방대한 시각 자료에서 영향을 받았다. 다른 한편으로 입체주의는 무엇보다도 형식주의 미술로서, 회화 절차와 가치 재평가와 재발명에 중점을 두었다. 전개 방식은 외적인 영향에서 현저하게 벗어나 있었고 그 후에노 마잔가지다. 당시의 현대문학과 유대는 있었으나 모든 문학적 인

유를 피해버렸다. 이 운동을 창시한 피카소와 브라크는 접근 방법이 직관적이어서 때로 그들의 작품에서 우리는 어딘가 모르게 흥분을 느낀다. 그러나 내용 면에서는 대단히 사려 깊고 매우 지성적이었다. 그리고 일반적으로 입체파는 조용하고 반향적인 예술이었다. 입체파 화가들은 〈아비뇽 거리의 아가씨들〉이 대변하는 많은 것을 거부함으로써, 혁신적인 회화 기법상 개혁이 있었는데도, 작품이 제기했던 회화적 문제점들을 입체파가 풀 수 있게 되었다.

사람들은 피카소가 이 걸출한 작품을 창작하기 위해서 기반을 두었던 원천에 대해 자주 토론하고 분석했다. 예를 들면 고갱의 업적이 없었다면 그러한 그림은 실존할 수 없을 것이다. 또 날카롭고 길게 늘어난 형태와 거칠고 흰 고高명도에는 엘 그레코에 대한 피카소의 관심이 반영되어 있었다. 거기에는 그리스 도기화에서 따다 그린 요소가 있고, 고대 조각에서 따온 것, 이집트 예술에서 따온 요소가 있다. 그리고 중앙에 있는 두 인물의 두상에는 이베리아Iberian 조각의 관례적인 얼굴 표현 양식을 직접 참고한 요소가 있다. 그러나 이 그림이 입체파의 서곡으로 보일 때, 〈아비뇽 거리의 아가씨들〉의 창작에 주어진 두 가지 주된 영향에 주목하게 된다. 왜냐하면 이것들은 입체파 초기의 발전을 조건 짓는 동일한 두 가지 예술 형태였기 때문이다.

첫 번째는 나체와 부분적으로 천을 걸친 여인의 구성 유형과 가장 가까운 원형이 세잔의 작품에서 발견된다. 매우 극심한 기형으로 표현되어 있는 오른쪽 하단의 쭈그려 앉은 인물은 본래는 마티스가 가지고 있던 세잔의 작은 그림에 기초했다. 궁극적으로 〈아비뇽 거리의 아가씨들〉의 세잔적 특징(그에 대한 연구에서 더 두드러지는)은 다른 더 강한 영향력에 의해 가려지곤 했다. 그런데 이 그림을 엑스Aix의 거장 세잔에 대한 존경에서 기인한 것이 아니라고 할 수도 없다. 세잔은 금세기의 출발 이래로 현대 회화에 주요한 영향력을 끼쳐왔는데, 세잔을 20세기의 훌륭한 예술가로 만든 것이 이 그림이었고, 19세기에 가

장 위대하고 영향력 있는 인물로서 세잔이 명성을 떨친 것도 이 그림이 출현한 이후였기 때문이다.

하지만 예술가로서 피카소의 그 후에 수반되는 발전의 견지에서 볼 때 더 중요한 것은 피카소가 〈아비뇽 거리의 아가씨들〉을 창작하는 동안에 아프리카 조각과 접했다는 사실이다. 왼쪽 끝 '처녀'의 가면 같은 얼굴, 그리고 무엇보다 오른쪽 두 인물의 얼굴이 야만스럽게 왜곡되고 길게 갈라진 모습은 아프리카 조각이 그에게 준 충격을 입증한다. 그에게 영향을 주었을 흑인 미술의 특정한 예를 꼬집어 말하기는 어렵다. 왜냐하면 그는 단기간에 많은 가면을 모았고, 다음 해에 인물상에서는 아프리카 조각의 '모든' 특징이 나타나기 때문이다. 그리고 〈아비뇽 거리의 아가씨들〉에서 아프리카 미술의 영향이 일차적으로 시각적이고 정서적인 것이었다면, 피카소 자신은 직감적으로 그것에 더 깊고 더 지적인 수준으로 끌렸다. 입체파 그림이 때때로 어떤 양식적인 아프리카 전통의 영향을 반영했다고 해도 모든 시대의 양식들 가운데 가장 세련되고 지성적으로 수렴된 양식의 미학을 조건 지은 것은 '원시'미술에 내재하는 원리들이었다. 우선 한 가지만 보더라도 흑인 조각가는 서구 미술가와는 달리 작품을 시작할 때 작품 주제에 훨씬 더 개념적인 방식으로 접근한다. 그에게 작품 주제에 대한 '아이디어'는 자연주의적인 묘사보다도 더 중요하다. 그 결과는 곧 더 추상적이고 양식화된 형태에 다다르게 되고, 어떤 의미로는 더 상징적인 것이 된다. 확실히 피카소는, 시각적인 외형에서 자신을 해방시키려는 20세기 젊은 미술가들의 욕구를 풀어주는 열쇠가 흑인 미술에 있다는 것, 즉 재현적이고 동시에 반자연주의적인 예술이 바로 아프리카 미술에 있다는 것을 거의 즉각적으로 깨달았던 것 같다. 이러한 각성을 바탕으로, 이후 몇 년간 입체파는 이전의 어떤 것보다 순수하게 추상적인 예술을 부흥시켰는데, 그것은 동시에 수변에 있는 물질계를 재현시키는 사실주의적 예술이

기도 했다.

둘째로, 피카소는 수많은 아프리카 미술가들이 몸체와 두상을 합리적이고 또 때로는 기하학적으로 해체하는 것이 자신의 주제를 재평가하는 출발점을 제공해줄 수 있다는 것을 알았다.

피카소가 동시대인들 가운데 누구보다 흑인 미술에 심오한 수준에서 접근했다면 형태나 대상을 그리는 데 있어서의 전통적인 서구식 접근 방법에 대해 한동안 그가 불만을 느꼈기 때문일 것이다. 비록 〈아비뇽 거리의 아가씨들〉이 시도고 서툰 유형이지만 이 작품에서 이차원 표면에 삼차원적 양감을 재현하려는 문제에 대한 새로운 접근을 볼 수 있다. 이 작품에 탁월한 독창성이 나타나 있는 것도 이러한 점에서다. 화면 왼쪽에 배치된 세 인물의 머리에서 피카소의 의도가 생경하고 도식적인 방식으로 나타난다. 즉 중앙에 있는 두 인물의 얼굴이 정면을 향해 있으면서도 코는 옆모습이고, 반대로 얼굴이 옆모습이면 눈은 정면을 향해 있다. 이 그림에서 가장 중요한 부분인 오른쪽에 쭈그려 앉은 인물에는 모든 미술에서 가장 혁명적이고 두드러진 이미지들 가운데 하나를 산출하기 위해 시각적 종합이 전체 그림에 상상적으로 응용되었다. 인물상의 $\frac{3}{4}$은 뒤에서 본 모습으로 자세를 취하고 있다(가슴과 허벅지가 위쪽 다리와 팔 사이로 보인다). 그러나 피카소는 거의 신체에 대한 기습이라 할 정도로 몸을 온통 뗐다 붙였다 한다. 그래서 몸통이 척추의 중심축 아래로 가고, 떨어져나간 팔과 다리가 화면의 둘레와 위쪽에 길게 늘어져 있어서 바로 뒤쪽에서 보아도 이상하게 부풀거나 확산되어 보인다. 두상 또한 관람자를 똑바로 직시하도록 완전히 비틀려 있다. 이탈리아에서 르네상스가 시작된 후 약 500년간, 미술가는 수학적 또는 과학적인 원근법에 인도되었다. 그것에 의해 미술가는 단 하나의 고정된 시점viewpoint으로 대상을 보았다. 그런데 여기서 피카소는 마치 대상을 180도 돌아가면서 관찰한 것처럼 여러 시점에서 바라본 대상에

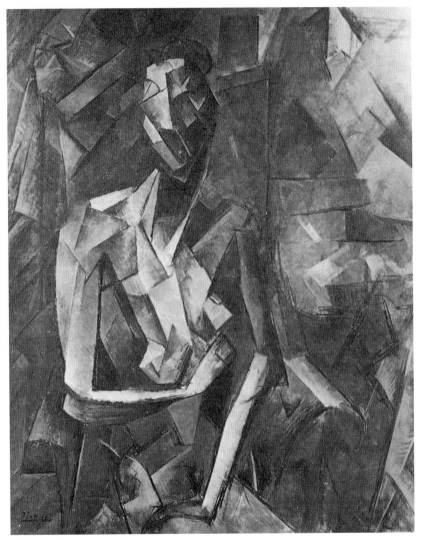

도판 18 파블로 피카소, 〈앉아 있는 여인(앉아 있는 나체)〉(1909)

대한 인상을 하나의 이미지로 종합했다. 전통적 원근법을 단절한 이 기법은 그 후 몇 년 동안 현대 비평가들이 '동시적 시각 simultaneous vision'이라 부르는 것으로, 한 인물이나 대상에 대한 여러 가지 모습을 단일한 이미지로 융해하는 결과를 낳았다.

그뿐만 아니라 어떤 인물을 단순히 한 시점에서 바라보고 알게 된 것보다 그 인물상에 대해 더 많이 듣게 된다고 할 경우, 인물이 우리 앞에 펼쳐지고 또는 다가서는 방식은 작가가 작업하는 화면의 평평함에 대해 더 잘 인식하게 하는 효과가 있다. 그리고 이러한 감각은 인물이 걸친 옷이 인물상과 마찬가지로 같은 각도에서 소각면*으로 처리돼왔다는 사실로서 더욱 강렬해진다. 벌거벗은 여인들은 저부조로 공들여 만든 조각품을 능가하는 느낌을 산출하기 위해 이차원적 표면에서 앞쪽과 뒤쪽을 향해 경사지게 한 면들 planes이나 형상들 shapes의 흐름에서 빠져나올 수 없게 휘말려든다. 19세기 전반에 화가들은 전체의 통일성을 존중하는 데 점점 더 조바심을 느꼈다. 이것은 입체파의 야망과 복합성을 보여주는 증거다. 다시 말해 입체파 화가들이 그들의 주제가 가지는 형태적 특징을 어떻게 하면 더 충실히 총망라하여 관객들에게 보여줄까를 모색하는 반면, 그들은 이 걱정거리를 새로운 범위로 확장시켰다. 왜냐하면 입체파의 주요 관심사 가운데 하나는 주제를 주변 상황과 통일함으로써, 전체적인 회화적 복합 구조가 원래 대면했던 평평한 화폭 속에 항상 끼어들어 있다거나 연관성을 가질 수 있도록 해야 하기 때문이다.

원래는 드물게 독자적이던 이 미술 양식이 형성되는 데에는 흑인 조각과 세잔의 예술이 두 가지 주된 영향을 끼쳤다. 흑인 미술은 피카소가 〈아비뇽 거리의 아가씨들〉을 그린 다음의 1년 반 동안, 그리고 훨씬 뒤에 더 '종합적'

* Facet: 입체파 표현에서의 잘게 분할된 각진 면들.

78

방법을 다시 지향하던 진화의 첫 번째 단계에서 피카소 작품의 외양을 직접적으로 좌우했다. 그러나 그것이 입체파에 넘겨준 유산은 하나의 새로운 미학적 견지를 준 유산, 즉 지적인 힘 intellectual force이었다. 그리고 〈아비뇽 거리의 아가씨들〉이 제기했던 문제에 대해 직접적으로 답을 준 것은 세잔의 작품이었다. 이 대형 캔버스에서 피카소는 사람들이 자칫 침략적이라 할 법한 아나키즘적인 정신으로 세잔에 접근하고 있다. 그리고 이제껏 의문시되던 문제들을 세잔의 그림에 대해 제기한 것은 더 온화하고 방법론적이었던 화가에게 남겨진 일이었는데, 이 화가는 다름 아닌 조르주 브라크였다. 입체파가 태어난 것은 그가 피카소와 공동 연구한 결과였다. 이 두 화가는 피카소가 〈아비뇽 거리의 아가씨들〉을 완성한 직후에 시인 아폴리네르의 소개로 만났고, 다음 해부터 이들은 전례 없이 친근하게 협동 작업을 했다. "당시 우리 둘은 결혼한 것 같았다(C'était comme si nous étions mariés)"라고 피카소는 피력했는데[2] 과연 그들 둘 사이에는 하나의 정신적인 예술상의 결혼이 존재했다. 그들 가운데 어느 하나의 협력이 없었던들 입체파라는 중요한 혁명은 성취될 수 없었을 것이다. 그런데 우리가 그 운동을 거리감을 가지고 보면 각 예술가의 개별적인 공헌이 어떤 것이었는지 점점 더 구별하기 쉬워진다.

피카소는 삼차원적 형태에 대한 관심을 통해서 입체파에 접근했다. '흑인 시대 Negroid'의 작품에 대해, 작품 속 각각의 인물상은 자유롭게 세워놓은 조각이라는 말로 표현할 수 있다고 말하고 있다.[3] 그가 1907년과 이듬해에 이따금 만들었던 실험적 조각품은 그가 조각적인 면에서 보아 입체파적 형태를 창안했다는 사실을 증명해준다. 브라크의 접근 방법은 더 회화적이고 시적이

2 편지에 의한 작가와의 대담 중.
3 훌리오 곤살레스, 〈조각가 피카소〉, 《Cahiers d'Art》(파리, 1936), p. 189.

었다. 그리고 모든 중요한 입체파 화가들 가운데 오직 브라크만이 빛이 일깨워주는 속성에 관심을 유지했음은 의미 있는 일이다. 브라크는 기술자였다. 그는 끈질긴 연구를 통해 유별나게 복합적인 양식을 참조하는 데서 야기되던 회화적 문제들 대다수를 풀어나갔다. 부지불식간에 그는 피카소의 형태에 대한 새로운 처리 방법을 보완해서 공간에 대한 새로운 개념을 만들어냈다. 그가 환기하고자 했던 공간 감각spatial sensations이 세잔의 말기 그림에 잠재해 있음을 깨달았다. 이것은 피카소가 세잔의 형태를 신비로운 왜곡이 양감의 새로운 언어를 암시한다고 감지한 것과 같다.

입체파가 세잔에 대해 매력을 느꼈던 것은 첫째, 세잔이 그린 대상이 환각적 방법의 모든 전통적 체제를 무시하면서도 고체성solidity에 대한 놀라운 감각을 전달한다는 사실이다. 그의 예술이 흑인 조각과 공통되는 점은 속임수를 쓰지 않으면서도 대상을 설명하고 알려주는 데 있다. 즉 세잔의 물항아리, 대접 그리고 사과는 거의 손으로 만질 수 있을 듯이 입체감이 나면서도 확실하게 '그려져 있다'는 느낌을 준다. 그리고 자세히 살펴보면 그것들은 한결같이 대단히 왜곡되고 추상화되어 있음을 발견할 수 있다. 반 고흐나 고갱이 색채와 공간을 추상화한 정도만큼이나 세잔은 형태를 추상화했다고 말하면 될 것이다. 자기 그림에서 고체성과 구조의 감각을 성취하려는 세잔의 노력은 무엇보다도 사물의 가장 기본적인 형태, 즉 '원추, 원통, 구'로 환원하도록 이끌었다. 이러한 환원 작업 후에 형태의 본연에 대해 진전된 설명을 하려는 욕구가 그로 하여금 개개의 형태를 가장 유익한 위치에서 바라보게끔 이끌어주었다. 어떤 대상을 관람자 쪽으로 기울임으로써 위에서 그리고 동시에 앞에서 그것이 어떻게 보이는가를 우리에게 설명한다. 또 때로는 대상을 비껴서 제시함으로써 옆모습도 동시에 보여준다. 알려진 바로는 세잔은 여러 번 자신의 주제(소재)로 돌아갔는데, 그러한 대상이 주는 매혹적인 느낌은 그로 하여금

그 대상에 무의식적으로 접근하게 했다. 피카소가 그림을 그릴 때마다 자신의 위치를 약간씩 바꾸면서, 쭈그려 앉은 〈아비뇽 거리의 아가씨들〉에서 의식적으로 격렬히 성취했던 것과 똑같은 것을 그의 그림 속 이면 저면에서 발견하게 해주었다. 그가 그렇게 빈번히 자신의 주제를 내려다보았다는 사실은 깊이를 제한하면서 평평한 화면 위로 회화적 공간을 압축하는 효과가 있었다.

1908년 여름에 브라크는 세잔이 즐겨 찾던 레스타크를 여행했다. 거기서 그는 풍경화와 정물화 시리즈를 그렸다. 이 그림들은 그해 늦게 칸바일러 화랑에 전시되어 입체파라는 이름을 얻게 한 작품이다. 이 작품들에서 색채와 초기의 야수파적인 수법의 즉각성*은 더욱 개념적이고 계율적이고 disciplined, 기하학적 유형의 그림을 산출하기 위해 희생되었다. 브라크에 대한 세잔의 영향력은 아주 컸다. 그러나 〈아비뇽 거리의 아가씨들〉에서 피카소에 의해 설정된 선두 방향을 따르면서, 브라크는 세잔의 구성 방법 methods of composition과의 불일치를 새로운 목표를 위해 자신의 원근 사용법에 투입했다. 형태는 철저하게 단순화되었고, 특히 풍경화에서는 주제에서 불가결하게 내재하는 후퇴의 느낌**을 불식하기 위해 새로운 고안을 했다. 건물, 암석, 나무들은 서로 뒤에 연이어 배치되는 것이 아니라, 하나씩 위에 포개지고 그래서 그것들은 캔버스 윗부분에까지 닿아서 시선이 그 너머의 무한대 공간으로 달아날 수 없었다. 분위기나 색조에서 후퇴되는 느낌을 신중히 방지하고 있으며, 눈으로 보기에 가장 멀리 있는 대상도 전면 foreground에 있는 대상과 같은 가치를 부여받았다. 거기에는 하나의 광원이 있는 것이 아니며, 빛과 어둠이 임의로 병치된다. 일정 간격을 두고 형태의 윤곽선들이 단절되어 있어 형태 사이와 주

* immediacy: 계획되지 않은 즉흥적인 표현 기법의 특징.

** recession: 중첩된 표현에서 뒤쪽 대상의 후퇴감.

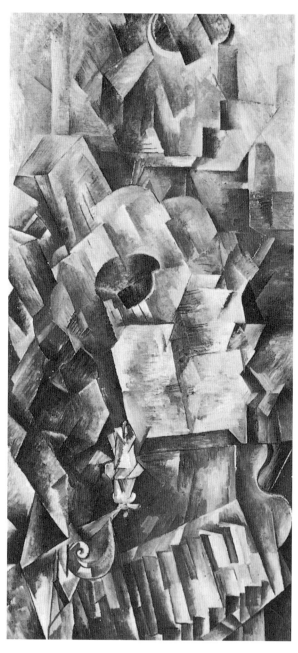

도판 19 조르주 브라크,
〈피아노와 류트〉(1910)

변의 공간은 관람자를 향해 다가서는 듯이 보인다.

브라크가 거듭해서 추구했던 공간은 그가 주로 집착했던 회화 대상이었다. 그의 가장 뜻깊고 명철한 진술 가운데 하나는 이렇게 표명하고 있다. "자연에는 촉감적인 공간이 있다. 이 공간을 나는 '수동적 manual 공간'이라 묘사하고 싶다." 그는 다시 "내게 가장 매력적이었던 것, 그리고 입체파를 이끌어나간 원리는 내가 느꼈던 새로운 공간을 실체화(표현)하는 것이었다"[4]고 말했다. 전통적이고 단일한 시점에서 보는 원근법에 대한 거부는, 그려진 모든 대상에서 정보의 다양성을 전달하려던 것이 피카소의 희망이었던 것처럼 브라크 자신이 전달코자 추구했던 공간 감각을 실현하는 데 본질적인 환각적 공간을 버림으로써 이제까지 살펴본 바와 같이 그림의 대상과 그 주변 공간은 그림의 표면을 향해 앞으로 전개될 수 있게 되었다. 브라크에게는 '텅 빈' 공간들, 즉 사람들이 '르네상스 진공 Renaissance vacuum'이라 부를 법한 공간들이 주제 자체만큼이나 중요하게 되었다. 그의 초기 야수파 그림과 뒤에 이어지는 모든 작품에서, 관람자가 그것을 탐구하도록 유도하고 시각적으로 만져 보게끔 하기 위해 관찰자를 향해 앞쪽으로 공간을 전진시키는 것이 브라크의 의도였다. 피카소가 자신의 캔버스에서 삼차원적 형태에 적용하려던 복잡 미묘하게 짜인 면이나 소각小角 면에 대한 분석을 했다면, 브라크는 그것을 둘러싼 공간에 적용했다. 가변적인 다양한 시점의 사용과 공간의 촉각적인 처리는 둘 다 세잔의 화폭에 내재되어왔다. 그러나 세잔과 초기 입체파 작품의 차이는 세잔이 발견한 점을 더 진전시킨 사실에만 있는 것이 아니다. 그것은 의도했던 것들 가운데 하나였다. 세잔은 자신의 시각이 끌어들인 회화적 왜곡에 대해 때로 의식하지 못했다는 의혹이 들기도 한다. 비록 직관적으로 작업했으

4 도라 발리에, 〈화가 브라크와 우리들〉, 《Cahiers d'Art》(파리, 1954), p. 16.

나, 피카소와 브라크는 과거와 단절했음을 의식하고 있었다. 그런데 색채가 세잔의 작품과 기법의 초점이요 기본이 되어온 반면 입체파들은 단색조를 선택할 정도로 색채를 포기했다. 즉 피카소의 경우는 그 주제의 조각적 특성에 비해 색채가 이차적으로 보였고, 브라크는 그가 집착하던 공간 감각을 색채가 '방해하게' 될 것 같다고 느꼈기 때문이다.[5]

피카소는 극도로 정교하고 복잡한 세잔의 예술에 단번에 익숙해지기에는 천성이 너무 격렬하고 충동적이었다. 그는 확실히 자기가 아프리카 미술을 발견한 것에 즉각적으로 열을 올렸다. 피카소가 1908년 말부터 1909년 초에 다시 세잔의 미술 작품으로 돌아온 것은 주로 브라크의 영향을 받았기 때문이다. '흑인 시대' 양식의 절정을 말해주는 1908년의 기념비적인 누드들은 초기의 '합리적' 미술 또는 아프리카 미술에서 영감을 얻은 양감(볼륨)에 대해 더 경험적이고 미술가적인 접근 방법으로 누그러진 분석을 보여준다. 인체를 본뜨기 위해 피카소가 쓰던 아프리카 미술적인 '스트리에이션'* 형태는 볼륨을 만들어 느끼게 하는 작은 평행 능직 장식 hatchings이나 필혼 brushstrokes을 쓰는 세잔적 기법과 거의 알아보기 어려울 정도로 어우러졌다. 그러나 이 누드들에서는 시점 이동이 은연중에 나타날 뿐이다. 그리고 〈아비뇽 거리의 아가씨들〉에서 하나의 행동 양식, 즉 가장 혁신적인 종류의 발견을 이룩해놓은 후에, 그가 자신의 소재를 조화시키고 자신의 발명 결과를 소화하기 위해 일시적으로 일보 후퇴할 필요성을 느꼈음을 이해할 만하다. 1908년 8월에 〈데 부아 거리 La Rue des Bois〉에서 시작하여 그해 겨울까지 계속 그린 모든 작품 가운데 가장 세잔풍이 강한 일련의 정물화와 풍경화 속에서, 피카소는 더욱 의식적으

5 위의 책, p. 16.

* striation: 홈줄 넣기.

로 반원근법적 예술을 지향하여, 그 안에 묘사된 사물 하나하나가 다양한 시점을 통합시키게 되었다. 이 작품들은 여러 시점에서 종합했기 때문에 과일 그릇은 위에서 내려다보이고, 과일 그릇 밑은 한층 높은 시점에서 보이고, 굽 stem은 더 아래쪽 눈높이에 가 있다. 마지막으로 자신의 주장들에 확신을 얻게 된 피카소는 사람 형태에 대해 더 혁명적인 표현 방법으로 되돌아왔다. 가령 1908~1909년에 그린 누드는 $\frac{3}{4}$이 전면 시각에서 보이지만, 뒤쪽의 엉덩이와 등의 단면은 인물 오른쪽의 화면을 향해 매달려 있으며, 반대로 뒤쪽의 다리는 부자연스럽게 구부러져 화면 왼쪽으로 올라붙어 있다. 그리고 두상은 반으로 갈리어 완벽한 옆모습이 $\frac{3}{4}$ 이상 펼쳐진 거의 전면 모습과 합쳐져 있다. 우리는 〈아비뇽 거리의 아가씨들〉에서 피카소가 구사한 회화적 왜곡을 명확히 의식하고 있는데 우리는 이제 간단히 말해 참신한 형태적 작풍 formal idiom과 맞대면하게 되었다.

입체파의 형태에 대한 개념이 충실해지고 매우 분명한 표현에 도달한 것은, 바로 피카소가 에스파냐의 오르타 델 에브로에서 1909년 여름 동안에 그린 인물화들이다. 그가 세잔에게서 배운 회화 예술적인 교훈과 함께 아프리카 미술에서 유래한 원리와 더욱 완벽하게 결합했음을 보여주는 것도 이 작품들이다. 그것은 마치 묘사된 두상과 몸통이 눈앞에서, 미증유의 복잡성과 힘이 혼합되어 정지한 이미지를 남기기 위해 완전히 교체돼버린 것 같다. 피카소는 파리에 돌아오자 오르타에서 그린 두상 가운데 하나를 청동 조각 bronze으로 옮겨보았다. 그런데 이 조각품은 그것의 회화적인 진행 과정 이상으로 주제에 대해 제시하는 것이 없다. 이 시기 피카소의 회화적인 이미지에 나타나는 '조각적인 완전함 sculptural completeness'은 당시에는 조각 자체를 잉여물인 것처럼 보이게 했다. 그림이 다시 눈을 즐겁게 해주고 여유 있게 해주고 여유 있어 보이는 공립직 입체구의 Synthetic Cubism 날기에야 비로소, 피카소가 나무, 수석,

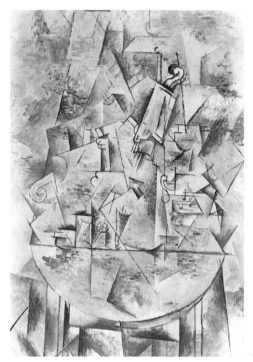

판지 등으로 만든 실험적 구성물이 조각에서 진정한 입체화의 기초를 세워준 것이다.

　한동안 현대미술 평론가들은 입체주의 미술의 주된 양상을 두 가지로 구분했다. 즉 초기의 '분석적' 양상과 뒤에 이어지는 '종합적' 양상이다. 이 구분은 본래 입체파의 세 거장 중 세 번째 인물인 후안 그리스*의 작품과 저술에서 시작되었다. 그러나 사람들이 이러한 구분을 받아들일 경우, 피카소와 브라크의 분석적 입체주의가 세잔에게서 강하게 영향을 받았으며, 특히 피카소

* Juan Gris: 본명은 José Victoriano González(1887~1927). 스페인 출신으로 파리에서 활약했다.

도판 21 파블로 피카소, 〈투우사〉(1912)

가 아프리카 미술에서 영향을 받았던 초기의 형성기와, 자연스러운 외관과의 철두철미한 단절을 특징으로 꼽을 수 있게 '고전적' 내지 '영웅적' 시기라는 이름이 붙을 수 있는 그다음 발전 단계로 재구분하는 것도 그에 못지않게 중요하다. 이 시기의 작품 가운데 일부는 얼른 '알아보기' 어렵기 때문에 때로 입체주의의 '연금술적 hermetic' 양상으로도 취급된다. 사실상 그것은 완전한 평정 poise과 균형의 순간이었으며, 1910년 중반부터 1912년 말까지 2년간 계속되었다.

'분석적 입체주의'의 이러한 새로운 전개를 특징짓는 기법적 내지 양식적인 혁신은 아마도 브라크 작품에서 가장 선명하게 추적할 수 있을 것이다. 이미 아주 열렬한 협동 시기가 시작되었고, 따라서 모든 개별적인 발견을 상호

교환이나 상호 자극의 결과라고 보아야 하겠지만, 야수파 시절의 브라크는 우선적으로 풍경화 화가였고, 풍경이 그의 입체파 초기 양식에도 중요한 역할을 계속했다. 그러나 1909년 말에 그는 무엇보다도 정물화가로 자리 잡았고 이후에도 그 위치를 고수했다. 그리고 브라크가 입체파 공간의 진출 thrust과 후퇴 counter thrust를 가장 잘 통제하고 설명할 수 있다고 자신했던 것도 연상적 가치 associational values를 통해서 감촉을 즉각적으로 환기시켜주는 일상생활의 여러 가지 물체들, 가령 악기, 굽 달린 잔, 부채, 신문 등의 배치에서였다. 브라크는 처음으로 그린 입체파 그림에도 지금까지 그랬듯이, 때때로 주변 공간이 화면 위로 흐르게 flow up 하기 위해서 표현되는 소재의 윤곽선을 깨뜨리는 기법을 포함시켰다. 이러한 작품에는 관람자 스스로 소재를 자연주의적 총체 entirety로 재구성하도록 여유가 남아 있다.

1910년 작품에서는 그가 새로운 구성 방법을 절감하는 경향이 엿보이는데, 이때의 그림은 수평, 수직 그리고 대각선 등이 서로 교차하면서 (적어도 부분적으로는 주제에 의해 암시된) 훨씬 느슨하고 선이 많은 격자나 골조 패턴으로 이루어지고 있었다. 그리고 이로써 교차하는 반투명 면들과 소각 면들이 매달린 것처럼 보이게 된 이러한 복잡한 구성 요소에서 주제가 천천히 나타났다가 화면 전체 공간의 활성화와 더불어 다시 사라졌다. 그리하여 묘사된 대상과 대상을 에워싼 공간의 연속성 사이에 일종의 대화가 이루어진다. 브라크가 "나는 우선 회화 공간부터 창조하지 않고는 대상을 끌어들일 수가 없다"고 한 것은 아마도 이 작품을 두고 말한 것으로 생각된다.[6]

피카소의 예술은 브라크의 작품이 진행된 것과 같은 방향으로 움직이고 있었다. 그런데 새로운 기능적 작풍 technical idiom이 제시하는 가능성에 대한

6 발리에, 앞의 책, p. 16.

흥분이 그로 하여금 그 기법을 궁극적인 결론까지 밀고 나가게끔 재촉했던 것이 특징적이다. 그리고 1910년 여름에는 절대적인 추상에 매우 가까운 일부 작품을 산출하고 있었다. 이 일련의 그림들은 대단한 긴박감을 주었다. 그러나 칸바일러 Kahnweiler가 우리에게 이야기하듯이[7] 만약 피카소가 그 작품들에 불만을 느꼈다면, 그것은 틀림없이 형태 실험이 그가 늘 환기하려고 애쓰는 특정한 회화적 실체에서 그를 멀어지게 한다고 느꼈기 때문일 것이다. 그는 얼마 뒤에 언급했다. 즉 "우리의 주제들은 흥미를 끄는 원천이어야 한다."[8] 그리고 이 특정 시리즈의 이미지는 '알아내기' 쉽지 않다. 가령 어떤 주제들은 초기의 훨씬 사실적이고 명료한 묘사와 스케치 과정 없이는 재구성할 수가 없다. 피카소는 새 기법의 가치가 그 기법을 통해 몇 년에 걸쳐 완성된 원리를 그가 훨씬 자유롭게 전달할 수 있게 된 사실 속에 있음을 곧 깨달았다. 그리고 한 대상의 서로 다른 시점과 여러 양상이, 자유롭고 더 서예적인 방식으로 서로 겹쳐질 수 있고, 복수적으로 단일의 '동시적인' 이미지들 속으로 용해되어 들어갈 수가 있다.

피카소와 브라크가 입체주의의 고전적 양상을 띠는 동안의 작품들은 그들이 유지하고자 노력하던 재현과 추상 사이의 아주 섬세한 균형에서 그 특징이 유래되었다. 그러나 평론가와 관람자들이 자기들 작품의 재현적 면모를 무시 내지 간과하는 듯하자 두 미술가는 번민했다. 당시 그들의 진술뿐만 아니라 그 뒤에 따른 모든 작품, 즉 새롭고 흔히 고도로 반反자연주의적이지만, 언제나 명백하게 형상적 양식을 만들어내기 위해 입체파적 발견을 사용하여 만든 작품이 그 운동의 사실적 의도를 확증해준 것은 사실이다. 그러한 사실

7 《입체파로의 길》(뮌헨, 1920), p. 27.
8 '피카소는 말한다Picasso Speaks'라는 제목으로 The Arts에서 출판된 책에서 마리우스 드 자야스에게 한 말(뉴욕, 1923).

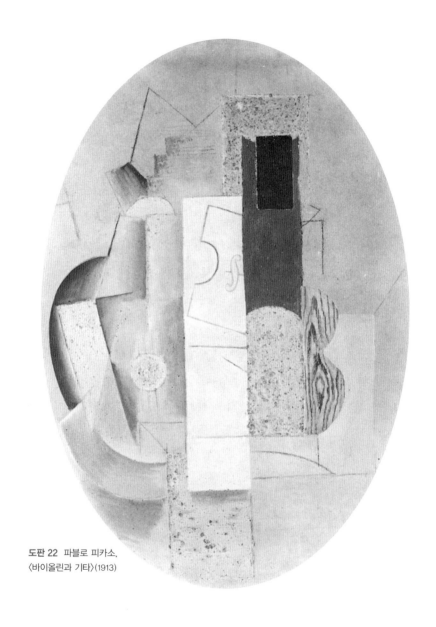

도판 22 파블로 피카소,
〈바이올린과 기타〉(1913)

적 의도는 입체주의 '이코노그라피iconography'에서 더욱 강조되었는데, 입체주의 이코노그라피는 처음부터 확고히 자리를 잡고 점차 풍부해졌으나, 그 운동을 시작하면서부터 화가들은 모든 문학적·일화적인 내용을 거부해버렸고, 모든 상징주의적 형태를 피해버렸다. 그들은 가장 손에 가까운 것들, 가령 일상생활의 역학과 경험의 단편을 이루는 대상, 또 아폴리네르의 말을 빌려서 '인간성을 잉태한impregnated with humanity'[9] 대상에 돌아갔다. 그래서 그들은 화실 안 생활, 화가들의 카페 등을 정감 어린 객관성을 가지고 기록했다. 그러나 공간과 형태에 대한 새로운 접근 방법의 진화에 내포된 순수한 회화적 문제에 대한 그들의 관심은 그들 작품을 새로운 문턱으로 이끌어갔고, 동시대 많은 작가들이 그 문턱을 넘어 순수 추상으로 들어간 것 또한 사실이다.

그리고 입체파의 방법이 점진적으로 더 추상화되어가자, 화가들은 지적이고 회화적인 일련의 장치를 구사했다. 이것은 그들 화면의 특질에 새로운 풍요로움을 추가했을 뿐만 아니라, 그들의 시각vision의 사실성을 재확인하는 데 공헌했다. 그리하여 대단히 연금술사적인 피카소의 모든 캔버스에서 표현된 소재, 즉 머리카락, 시곗줄, 단추 배열 등을 우리에게 재구성하게 해주는 문제 해결의 열쇠와 단서가 나타남을, 그리고 앉아 있는 인물의 현현presence (형태의 드러남)을 인식하게 된다. 또 기타 공명통과 줄은 우리로 하여금 악기를, 그것이 얽혀 들어간 구성적인 직조물에서 그 현현(전체 이미지는 아닐지라도)과 분리하여 보게 해준다. 1911년 브라크 작품에 처음 등장했고, 그 뒤 입체파 그림에서 중요하고도 특징적인 양상이 되었던 스텐실 문자들stencilled letters도 그러한 기능을 가진다. 그리하여 음악가의 이름이나 곡명은 오로지 음악의 주제와 관련해서 쓰여진다. 'BAR'라는 어휘는 물병과 잔과 놀이용 카드 배

9 아폴리네르, 《입체와 화가들》(파리, 1913), p. 36.

치를 위한 분위기 장치를 마음속에 그려낸다.

회화적인 단서와 스텐실 문자들이 실재reality를 위한 시금석으로 작용한다는 의미에서, 그것들은 피카소와 브라크가 1912년에 이룩한 더 중요한 기법의 혁신적 서곡이라 할 수 있다. 당시 피카소와 브라크는 종이띠와 다른 재료의 쇄편fragments을 채색화painting와 선화drawing에 혼합했다. 문자들보다 이러한 신문지 조각, 담뱃갑, 벽지, 헝겊 등이 더 명확하게 우리 일상생활에 연관된다. 우리는 별다른 노력이 없이도 그것들을 알아본다. 그리고 그것들은 우리 주변의 물질세계에 대한 우리의 경험의 부분을 이루기 때문에, 그것들은 우리의 습관적인 지각 방식과 예술가들에 의해 소개되는 그대로 예술적 사실artistic fact 사이에 다리를 놓아준다. 브라크는 낯선 물질을 질료성materiality 때문에 자기 그림에 도입했다고 말한다.[10] 그런데 이것은 질료의 물질적·촉감적 가치만을 가리키는 것이 아니라, 그것들이 환기해주는 물질적인 객관적 확신material certainty의 의미도 가리키는 것이다. 브라크가 종잇조각이 '확실성certitudes'으로서 자기의 선화線畵에 곧 동화되리라고 말했던 것을 아라공Louis Aragon은 기억하고 있었다.[11]

피카소는 화면 위에 이질적인 재료를 병합시킨 것이라고 할 수 있는 콜라주의 발견자요, 브라크는 종이띠와 조각이 채색화나 선화 표면에 응용되는, 콜라주의 한 특수화된 형태인 파피에 콜레papier collé의 발명자였다. 이것이 두 화가의 기질과 재능의 차이를 말해주는 지표다. 콜라주의 지적·미적 응용은 더 넓으며 잠재적으로 더 자극적이다. 예를 들면 채색된 캔버스 표면에 숨어들어간 등나무 결상 한 부분을 알아내는 것이, 정물 뒤에 있는 나무판이

그려진 배경이 아니라 잘라내서 종이를 바른 것임을 알아보는 것보다 더 큰 충격 요소를 가지고 있는 것이다. 그리고 피카소의 새 기법과 재료 활용은 처음부터 브라크나 그리스보다 더 환상적이고 과감했다. 브라크나 그리스 작품에서는 콜라주 쇄편이 논리적으로 사용되었고 대부분 자연주의적으로 쓰였는데, 피카소는 그것을 역설적으로 사용하기를 좋아했다. 가령, 하나의 재료를 다른 것으로 변화시키고, 형태를 새로운 방식과 연결함으로써 예상 밖의 의미를 끌어냈다. 브라크나 그리스의 작품에서는 나뭇결 모양이 찍힌 종이가 나무로 만든 탁자 물체들, 예를 들어 탁자나 기타 등을 묘사하기 위해 그림에 끼어드는 경향이 있다. 그런데 피카소는 꽃무늬가 그려진 벽지 조각을 식탁보로 바꾸어놓고 신문지 조각을 바이올린으로 바꾸었다.

피카소의 콜라주와 1913~1914년에 그려진 질감이 강한 그림은 '타블로 오브제tableau-objet'에 대한 입체파의 집착을 가장 잘, 그리고 명백히 나타내주는 예다. '타블로 오브제'는, 말하자면 그림이란 그것 자체의 독립된 생명을 가지고, 외부 세계를 반향하거나 모방하지 않고 독립된 방식으로 그것을 재창조하는 하나의 축조되고 구성된 대상이나 실체다. 피카소는 프랑수아즈 질로Françoise Gilot와의 대담에서 다음과 같이 말했다.

파피에 콜레의 목적은 서로 다른 질감이 자연의 실재와 경쟁하는 그림에서 실재가 되도록, 하나의 구성 속으로 들어갈 수 있다는 생각을 보여주기 위한 것이다. '트롱프 레스프리trompe l'esprit(정신 속임수)'를 찾기 위해 '트롱프 뢰이유*'를 버리려고 노력했다. …… 만약 신문지 조각이 물병이 된다면, 그것은 우리에게 신문지와 물병 두 가지의 연결에 대해 생각할 무엇인가를 줄 것이다. 이같이 전

* trompe l'œil: 실물처럼 그려내는 눈속임 그림.

시된 물체는 하나의 우주 안으로 등장했고, 그 물체는 우주를 위해 만들어진 것이 아니므로, 그것은 그 속에서 상당히 이질감을 유지한다. 그리고 이 이질감은 사람들로 하여금 생각하기를 바라던 점이었는데, 왜냐하면 우리의 세계가 아주 낯설고 불안해지고 있음을 잘 알기 때문이다.[12]

그의 진술 마지막 행에서 강조된 피카소의 재능 중 침침하고 교란적인 측면은 그 이전 몇 년 동안에는 거의 눈에 드러나지 않았다. 새로운 형태적 작품을 창조하는 데 함축돼 있던 교조敎條의 강렬함 때문에 그의 예술적인 개성의 어떤 면모들이 억제되는 결과를 낳았다. 이제 그의 신랄한 기지와 구습 타파 능력이 그의 작품 일부에, 특히 인물화에 새롭고 좀 색다른 역점을 부여하게 되었다. 순수한 입체파의 화풍으로 창작을 계속하는 동안 그의 작품에는 가끔 실험적인 동시에 균형과 조화를 성취하려는, 고전적이기도 했던 운동에는 생소한 미학이 엿보이기 시작했다. 예를 들면 과거 몇 년 동안에는 정적靜的이었고 피라미드형이었던 인물 구성이, 과거로 거슬러 올라가 라파엘Sanzio Raphaello(1483~1520)에게 영감을 받았던 코로Jean Baptiste Camille Corot(1796~1875) 작품과 유사성을 지닌다.[13] 피카소 예술의 이 저류는 그를 장차 초현실주의자들과 가깝게 하는 요소가 되었다. 20세기에 초현실주의의 대변인이었던 앙드레 브르통André Breton이 브라크의 재능의 한계점이라고 자신이 느꼈던 것에 대해서는 심각한 유보적 의사를 표명한 반면에, 피카소를 초현실주의 무리로서 주저 없이 환영해준 것은 놀라운 일이 아니다.

12 프랑수아즈 질로와 칼톤 레이크, 《피카소와의 생활》(런던, 1965), p. 70.

13 코로의 인물화 대규모 전시회는 1909년 '가을전'에서 열려, 형식적으로도 그리고 초상 연구에서도 입체파 화가에게 영향을 주었다. 예를 들어 악기를 연주하거나 든 여인상은 코로의 작품에 빈번히 등장하는 주제다.

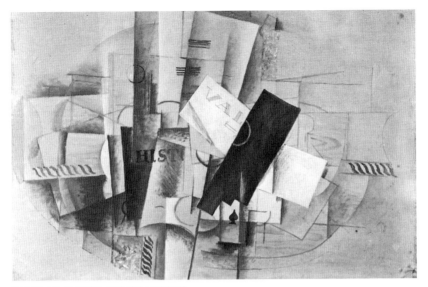

도판 23 조르주 브라크, 〈음악가의 책상〉(1913)

브라크가 활용한 파피에 콜레에서는 피카소 작품에서의 특징적인 회화적 연금술의 요소가 훨씬 덜 두드러지지만, 피카소와 같은 관심사 대부분을 자연스럽게 반영하고 있다. 브라크 작품은 확실히 철학적이어서 만년에는 그의 사상과 예술이 때로 신비주의와 인접한 추상적인 공론으로 흘렀다. 그러나 그의 입체주의는 피카소에게 영향을 주기 시작한 새로운 지성적 조류에도 흔들림 없이 유지되었다. 또한 사람들이 그토록 자제력 있고 자신이 추구하는 것에 대해 일편단심인 한 예술가에게서 기대할 수 있는 것처럼, 새로운 회화적 고안법들이 그의 공간적 최대 관심사의 확장과 보조를 맞추었다. 스텐실 문자에 대해서 그는 "그것들은 나로 하여금 물체를 공간 안에 위치한 것과 그렇지 않은 것으로 구별하게 해주었다"고 말했다.[14] 바꾸어 말하면, 브라크는 화면을 가로질러 써내려감으로써 writing across 화면의 평평함을 강조했다. 또

14 발리에, 앞의 책, p. 16.

그 문자 뒤에 존재하는 공간은 환각적 공간이 아니라, 우리를 둘러싼 물질계 내에서 텅 빈 것임을 감촉할 수 있게끔 설계한 화가들의 공간임을 보여준다. 파피에 콜레라는 말은, 회화적 환각주의의 전통적 형식에 의존하지 않고 부조relief 느낌을 주기 위한 방식을 찾으려고 수행된 종잇조각paper sculpture 실험에서 파생되었다. 그래서 한 장의 종이를 기타 형태로 오려서 아랫부분을 벽지 조각에 핀으로 고정시킨 다음 바깥쪽으로 구부리면, 벽지에서 돌출하여 서 있게 되고 그림자를 그릴 필요가 없어진다. 이러한 유의 관계성은 점차로 풍부하고 복잡해졌고, 때로는 고의적으로 애매모호해졌다. 때로는 입체파 그림들이 파피에 콜레를 모방하기 위해 환각적으로 그려지기도 했다. 입체파는 그들 그림에 외적인 실재 쇄편을 편입시켜 넣음으로써 환각주의의 필요성을 소거한 뒤, 트롱프 뢰이유 효과로 이 쇄편을 대치하는 지성적인 기쁨을 스스로 맛보았다. 바꾸어 말하면, 그들은 때로 전통적 기법과 절차를 제거한 그림의 그림paintings of paintings을 그렸던 것이다. 그러나 파피에 콜레나 종이 구성의 뒤에 깔린 원래 아이디어는 단순한 것이었으며, 그것은 환각적 원근법에 대해 화가들이 처음에 외면해버린 것의 논리적인 귀결이었다.

파피에 콜레는 한동안 입체파를 괴롭혔던 문제, 즉 색채를 입체파 회화에 재도입하는 문제를 해결해주었다. 그들이 자기들 주제를 동떨어지고 비정서적인 양상으로 묘사하는 데 여념이 없는 한도까지는 그들의 의도가 사실적이었다. 그들은 분리적이고 비정상적인 양상으로 묘사하리만큼 실재reality 를 의도하고 있었다. 그러나 그들이 발전시킨 방법은 매우 반자연주의적이었다. 확실히 색채도 회화적인 추상과 재현 사이에서 바람직한 균형을 찾게 해주는 방식으로 구사될 수밖에 없었다. 피카소의 고전적 양상의 그림을 자세히 살펴보면, 그가 색채를 준자연주의적인quasi-naturalistic 방식으로 재도입하려고 애썼음을 알 수 있다. 예를 들면 칠 표면의 균열이, 1912년 일부 인물들이 처음에

는 강하고 신선한 핑크빛으로 칠해졌음을 보여준다. 그런데 그는 다시 그 위에 야수파의 특징적인 단일색으로 칠해버렸다. 다음의 간단한 예를 보면, 파피에 콜레와 그것에서 파생된 채색된 평면적 형태가 어떻게 자연주의의 상투적인 양식에서 색채를 해방하고 반면에, 색채가 회화적 맥락의 재현적인 특성들 가운데 핵심적인 역할을 하게끔 허용했는지 충분히 알 수 있다. 녹색 종이에 물병을 선으로 그리면 그 종이는 (실재의) 물병과 관련이 된다. 그것은 우리에게 병 색깔을 알려주고 그 병에서 무게와 부피를 느끼게 해준다. 유추에 의해 그것은 물병이 '되는' 것이다. 그러나 물병 윤곽이 종이에 그려진 물체의 윤곽과 정확하게 일치하지 않기 때문에 그것은 동시에 평평하고 추상적인 색칠한 면으로 머무르게 되며, 물병의 형태에 의해 수정되지 않은 채 그림 구성과 색채 조화에 독자적으로 작용한다. 우리가 만약 녹색 종이를 한쪽으로 치워버렸다고 마음속으로 가정할 때, 그 병은 약화되고 정보 제공 구실이 감소한 상태로 계속 병으로 남게 되는 반면에 종잇장은 다시 형태가 없는 추상적인 그림의 요소가 되어버린다. 브라크는 언젠가 "형태와 색채가 그저 각각의 속으로 병합되는 것은 아니다. 이것은 양자 간 동시적인 상호작용의 문제다"라고 말했다.[15]

무엇보다 중요했던 것은 피카소와 브라크가 긴 색종이 조각과 여타 콜라주 요소를 다루는 동안, 그들이 전혀 새로운 방법을 창안했다는 것이다. 그들이 그제야 깨닫게 된 것처럼 캔버스는 이같이 추상적인 일련의 형상을 모아놓음으로써 또는 그렇게 해서 생긴 몇 개의 구성 면을 대담하게 중첩함으로써 형성될 수 있었다. 이러한 형태는 하나의 주제를 보여주기 위해 서로 규합되었고(그런 뒤 그 주제는 초기의 해결 열쇠나 단서의 규합으로 더 특별해졌다), 또는 주제가

15 알렉산더 와토와의 인터뷰에서, 《The Studio》(1961. 11), p. 169.

추상적인 회화의 하위 구조 substructure에 중첩될 수 있었다. 고전적인 입체파 양상의 회화에서, 표면의 구성적 해체는 주제 본연에 의해서 조건이 정해졌다. 그래서 화면이 더 추상적인 양상으로 다듬어졌고, 주제는 이미 언급한 수단에 의해서 다시 한번 형태적·공간적인 복합체에서 이끌어내어졌다. 이제 그 과정이 더 단순 대담해졌고, 결과는 즉각적으로 알아내기 쉽게, 즉 갈색 종이에 적절한 형상의 윤곽선이 있다면, 또는 크고 평평한 갈색을 칠한 면 위에 기타가 그려진다면, 그것들은 기타가 될 수 있다. 하나의 하얀 구성적 평면 위에 적절한 기호가 그려진다면 악보로 변형된다. 입체파 초기 단계에서 화가들은 다소간 자연주의적인 이미지를 가지고 출발했으며, 그 이미지는 공간과 형태의 새로운 입체파적 개념에 비추어 쪼개지고 분석되었다. 그래서 어느 정도 추상화되었다. 이제 이 과정이 뒤바뀌었다. 추상에서 시작하여 미술가들은 재현을 향해서 전진해나갔다. '분석적' 방법에서 '종합적' 방법으로의 변형이 되었다.

여러 가지 방식에서, 콜라주는 입체파 미학의 논리적인 산물이었고, 피카소와 브라크의 친분 관계는 어느 때보다 두터웠지만, 그것을 발견한 후에 두 사람의 작업 방법은 눈에 띄게 달라지기 시작했다. 그리고 피카소의 '종합적 입체주의'에는 브라크의 것과 약간 다른 질서가 있었다. 브라크는 연쇄적인 interlocking 공간의 평면으로 된 추상적인 그림의 하위 구조에서 자신의 주제를 찾아나가면서, 또는 그러한 것들과 결합해나가면서 추상에서 재현으로 연구, 집성하는 경향을 띠었다. 이 시기의 캔버스는 얇게 칠해졌는데, 이 가운데 대부분의 작품에서 주요 구성 요소의 구석에 핀을 찔렀던 자국을 볼 수 있다. 이것은 처음에는 캔버스 위에 핀으로 종이를 꽂아 그림을 캔버스와 중첩해 연필로 윤곽을 뜬 뒤 떼어내고는 안료로 그렸다는 것을 보여주는 흔적이다. 이러한 형태는 차후에 브라크에게 하나의 주제를 제시해주었고, 그렇지

않으면 형태 위에 자신의 이미지를 겹쳐놓았다.

반면에 피카소는 하나의 이미지를 창조하기 위해 추상적 형태를 '모으려는assemble' 경향이 있었다. 그의 방법은 더 직접적이고, 어떤 면에서 더 실체적이며 즉각적이었다. 이때는 피카소가 아프리카 미술에 새로운 관심을 쏟던 시기였고, 아이보리코스트 연안 어떤 부족의 의식용 가면에 깃든 조형 원리에 대한 분석이 그의 새로운 창작 과정에 똑같이 공헌했다. 예를 들면 흑인들에게는 둥근 조개 두 개나 원통형 말뚝 모양이 눈이 되고, 수직 나무판은 코가 되며, 수평 나무판은 입이 된다. 그리고 이러한 요소가 붙은 네모진 나무는 사람 두상의 바탕 구조가 된다. 바꾸어 말하면, 추상적이고 비재현적인 형상shape이나 형태form는 그것들의 상징적인 배치나 상호 간의 암시적인 위치에 의해서 재현 역할을 맡게끔 만들어질 수 있다. 피카소는 이런 방식으로, 색과 형상이 다양하고 평평한 형태 몇 개를 그룹 짓고 조작하여 사람 모습이나 두상 혹은 기타 그 무엇이 되거나 암시하게 했다. 그의 그림이나 구성 작품에서 되풀이하여 나오는 형상은 이제는 빈번히 하나 이상의 목적을 가지고 구사된다. 예를 들면 이중 곡선으로 기타 옆모습을 보여주고, 또는 평면도상에서 맴도는 두상의 옆모습과 뒷모습을 암시하기도 한다. 브라크 작품에서 추상적인 하위 구조 및 포개져 있는 주제는 서로 융합하여 호혜적으로 작용하기도 하지만, 효과가 약한 상태로나마 각기 독립적으로 실존하기도 한다. 피카소의 '종합적 입체주의'에서는 추상 요소가 서로 밀착되어 상호 불가해한 재현적인 전체 형태를 형성한다.

피카소가 나무, 종이, 주석 따위로 만든 구성 작품도 같은 '모음assemblage' 원리들, 즉 아주 성질이 다른 요소들, 어떤 것은 강한 '기성품ready-made'의 특징이 있는 요소를 함께 모으고 조작하는 기교에 입각해 있다. 전쟁 직전에 한

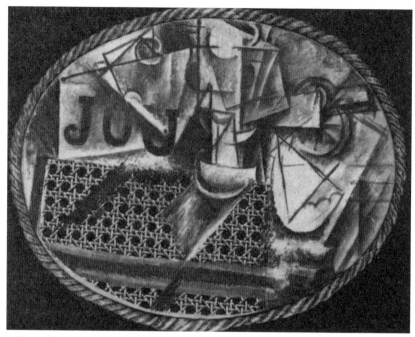

도판 24 파블로 피카소, 〈등나무 의자가 있는 정물〉(1912)

동안 이러한 구성은 여러 가지 면에서 모든 입체파 조각가들 가운데 가장 창의
적이고 고무적인 것으로 남아 있다. 로랑스Henri Laurens와 립시츠Jacques
Lipchitz가 대표적 인물이 되었던 입체파 조각의 유파를 위한 초석을 놓는 작품
이 되었던 것이다. 그러나 입체파 조각의 발달을 도모했던 것은 피카소의 종
합적 입체주의가 브라크의 그것과 서로 분리되지 않고, 공통으로 지닌 특질이
었다. 만약 종합적 입체파의 판목 같은 평평한 형상을 마음속으로 서로 각도
를 뒤바꾸어 삼차원 작품으로 옮겨놓았을 때, 결과로 나타나는 이미지는 그
두 사람보다 약간 젊은 동료 조각가가 전쟁 중에 만든 첫 번째 실험 작품과
아주 가까워질 것이다.

또 다른 중요하고도 영향력 있는 입체파 조각의 한 가지 양상은 고체 형

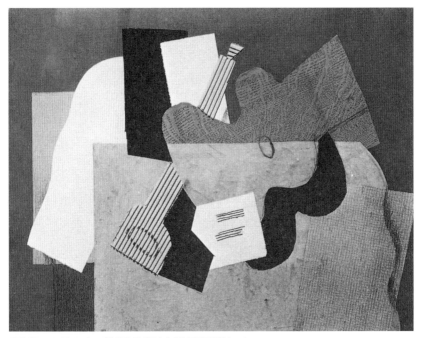

도판 25 조르주 브라크, 〈음악적 형태들(기타와 클라리넷)〉(1918)

태를 텅 빈 공간으로 바꾸고 텅 빈 상태를 고체로 대치하는 것인데, 이러한 양
상은 피카소의 구성 작품에서만 볼 수 있는 것이 아니라 두 작가 모두의 현대
회화에서도 찾아볼 수 있다. 예를 들어 브라크는 신문지 조각에서 파이프 모
양을 오려내어 파이프 모양의 구멍이 생긴 신문지를 정물로 편입한다. 파이프
가 없어진 그 자리에서 파이프 형태를 의식하게 되는 것이다. 피카소의 구성
작품에서 기타의 공명통은 텅 빈 음의 공간이 아니라 양의 공간이며, 우리를
향해 세워진 원통형 내지 원추형이 된다. 이와 마찬가지로 립시츠나 로랑스나
아키펜코 Alexander Archipenko의 누드들(더 말초적인 인물상)에서는 앞가슴 한쪽은
튀어나온 볼록한 형태에 의해 재현되고, 반대로 다른 쪽 가슴은 토르소 torso
에서 움푹 떼어낸 우묵한 형이 되거나 토르소를 뚫고 지나가는 굴곡이 될

것이다. 그러나 이처럼 광범위하게 영향을 뻗치고 있으면서도 입체파 조각은 중요성에서는 입체파 회화를 따라가지 못한다.

지금까지는 입체파의 세 번째 거물 작가인 후안 그리스에 대해서 거의 언급하지 않았으며, 그의 작품에 대한 고찰을 지금까지 의도적으로 유보했다. 왜냐하면 독자적이고 끊임없는 그의 지적 접근 방법이 여러 가지 방식에서 입체파의 성취를 강조하고 명백히 했기 때문이며, 또한 그의 예술에서 종합적 입체주의 원리가 가장 순수하고 논리적인 결론에 도달했기 때문이다. 피카소가 혁신적이었고, 그의 미켈란젤로적 재능이 전통적인 가치를 전복했다면, 또 브라크가 입체파의 공예가적 인물이요 또한 시인이었다면, 그리스는 입체파의 대변자였고 죽을 때까지 입체파 정신의 구현자였다.

피카소와 브라크보다도 약간 젊었던 그리스는 비교적 늦게까지 회화를 본격적으로 시작하지 않았다. 그가 그 이전 2년 동안 피카소와 브라크에 의해 발전된 더 선적線的이고 추상적인 종류의 그림을 개성적으로 고양·변화시킨, 성숙하고 충실한 입체파 작가로 등장한 것은 1912년이었다. 그러나 한편, 피카소나 브라크의 작품에서 이러한 새로운 기법이 더 유연해지고 암시적으로 되어 그 그림 속에서 형태와 공간이 상호 침투적이고 제동적이었던 것에 비해, 그리스의 예술은 훨씬 해설적expository이고 문법적인 것으로 즉시 결정체화crystallize해버린다. 그의 정물화에서 물체는 각각 수평과 수직의 축을 따라 양분되며, 그 결과로 생기는 쇄편은 서로 다른 시각으로 검토된다. 그런 다음에 대상은 피카소나 브라크의 어떤 작품보다 더 체계적이고 분석적이며 판에 박은 듯한 이미지를 낳게끔 재조합re-assembled된다. 그리스는 피카소나 브라크가 했던 것처럼 결코 색채를 저버리지 않았고, 또 그의 색채 구사 또한 더 자연적이고 묘사적이다. 그의 그림에는 단일 광선이 없다. 그러나 개별적

인 부분에도 역시 빛이 입체감을 주기 위해 자연주의적으로 구사되었다.

전쟁 직후 몇 년간, 즉 입체파가 많은 사람에게 받아들여지기 시작할 즈음에, 아마추어 수학자였던 모리스 프렝세 Maurice Princet라고 불리는 전설적인 인물에 대해 상당히 많은 글이 쓰였으며, 그는 당시에 새로 나온 사차원에 대한 이론에 정통했다. 그런데 그리스가 프렝세에 대해 알고 있었는지는 확실치가 않다. 그러나 그의 여러 가지 고찰(피카소나 브라크 그림을 보고 있으면 자연 그런 생각이 든다)은 인용할 만하다. 왜냐하면 그것들은 그리스가 그의 초기 입체파 작품을 논했을 때 사용했을 법한 용어에 대한 일부 아이디어를 주기 때문이다. 프렝세는 이러한 의문을 동료 화가들에게 제기했을 것으로 보인다.

탁자를 그릴 때 원근감을 주려면, 그리고 여러분이 보는 이미지와 부합되는 탁자를 그리려면, 사다리꼴을 써야 쉽게 그릴 수 있다. 그러나 만약 여러분이 하나의 아이디어로서('전형적인 탁자 le table type') 그 탁자를 그리기로 했다면, 어떻게 될 것인가? 여러분은 그 탁자를 평면도로 처리해야 한다. 그러면 그 사다리꼴은 완전한 직사각형이 되어버린다. 만약에 이 탁자 위에 역시 원근법적으로 왜곡된 대상이 올려져 있다면 역시 똑같은 방법이 그 대상에도 적용될 것이다. 이런 방식으로 볼 때, 유리잔의 타원형 개구 oval opening도 완벽한 원이 되어버린다. 그러나 이것이 전부는 아니다. 또 다른 하나의 지적인 각도에서 볼 때, 그 탁자는 수평적인 몇 인치 두께의 띠 모양이 되고, 유리잔은 정확한 수평선 밑바닥과 테두리를 가지는 실루엣이 될 것이다. 그리고 ……[16]

이 논지가 어느 정도 그리스의 초기 표현 방법을 말해준다면, 순수한 회화

16 〈입체주의의 탄생〉, 《현대 미술의 역사》에서 르네 위그의 인용(파리, 1935), p. 80.

효과를 위한 깊은 관심과 진지함을 볼 때 이들 초기의 그림들이 단순히 학구적이고 기록적인 연습(훈련)에 불과한 것이 아님이 입증된다.

피카소와 브라크가 순수한 종합적 작풍을 전개하던 당시, 그리스는 자기 나름대로 정의를 내리면서 계속 분석적인 방식으로 작업하고 있었다. 말하자면 그는 아직도 자신의 주제에 대한 애초의 주관과 자연주의적 이미지를 가지고 시작하던 참이었다. 그는 자신의 자연주의적 이미지를 의식적으로 분석했고, '동시적 시각 simultaneous vision' 원리에 따라 요약했다. 그는 뒤에 자신의 초기 작품과 반대되는 방향으로 나아갔고, 그의 전쟁 이전의 진행 방식을 일체 반대했다. 그의 작품의 대상은 너무나 자연주의적이었고, 물질계의 원형 prototypes에 너무나 가깝다고 느꼈던 것이다. 피카소와 브라크의 최초의 입체파 그림들의 대상들과 비교해보아도, 그리스의 주제들은 훨씬 판에 박은 듯하고 상세히 열거된 것처럼 보인다. 때로 그의 주제를 보면 모델이 무엇이었는지 즉시 알 수 있을 것 같다는 느낌을 받는다.

그리스의 후기의 종합적 방식을 싹 틔운 씨앗은 그의 '수학적 소묘'들 속에 묻혀 있었고, 1913년 이래로 나타난 그림들에 대한 예비 연구였다. 이러한 것들은 그리스가 생애 마지막에 아내와 자신의 거래자에게 없애라고 했던 소묘들이었다. 이것은 그 작품들이 그의 창작 과정을 너무 차갑고 도식적인 것으로 만들었다고 느꼈기 때문일 것이다. 그러나 아직 남아 있는 작품들은 상당히 아름답다. 그리고 그러한 그림은 제도 용구들, 가령 자, 세트 스퀘어, 캘리퍼즈 등을 써서 그렸는데도 그럴싸한 수학적·원근법적인 체제를 따르는 것 같지가 않다. 그래서 학자들을 꽤 당황하게 했다. 아무튼 이 소묘들은 그 안에 입체파적 진행 과정을 체계화하려는 소망을 제시한다는 점에서, 또 단순한 기하학적 관계를 가지고 작업하면서, 그리스가 순전히 추상적인 방식으로 하나의 조화로운 구성을 달성할 가능성을 인식하게 되었기 때문에 의미가 있

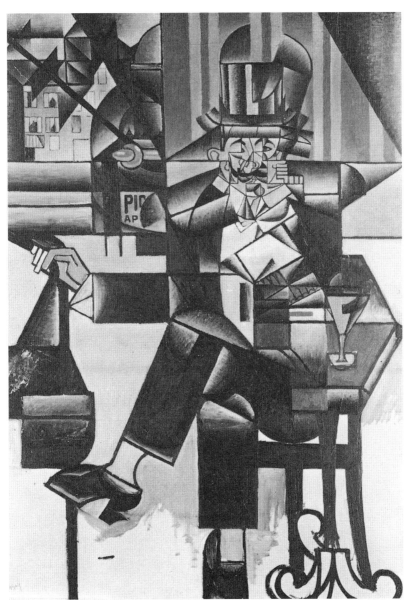

도판 26 후안 그리스, 〈카페에 있는 남자〉(1912)

었다. 이 느낌은 대형 파피에 콜레 시리즈에 의해 어쩔 수 없이 강조되었다. 1914년대 그의 작품 가운데 태반이 파피에 콜레인데, 이것들은 입체파적 작풍으로 이루어진 가장 정교하고 복잡한 작품들이다. 그리스도 브라크처럼 콜라주가 자신에게 주는 어떤 확실성에 대한 느낌 때문에 콜라주를 했다고 말했다. 그가 이 말에서 의미한 것은 콜라주 쇄편이 자기 주변 물질계와의 접촉을 유지하게 해준다는 느낌을 주며, 또한 자신의 그림에 통합시키고 있는 조심스럽게 '재단해낸 tailored' 그 종잇조각들이 자기 그림에 대단한 정밀함과 권위의 감각을 준다고 보았던 것이다. 그의 작품이 피카소나 브라크의 작품 정도의 추상에 결코 도달하지 못했기 때문에, 구체적인 사실적 요소를 그의 예술에 끌어들임으로써 자신의 시각을 입증해야 할 필요성이 덜 강력했다. 그리고 그에게 파피에 콜레의 중요성은 궁극적으로 매체의 추상적 특징이, 더 큰 형식적 완전성을 가진 예술에 대한 그의 욕망을 강화했다는 사실에 내재되어 있다.

죽기 전 1921~1927년 그리스는 대단히 영철하고 심오한 에세이를 연이어 발표하여 자신의 이념을 공식화했는데, 이것은 입체파 운동의 후기 단계에 있었던 입체파의 주요 관심사를 설명해보려는 문서화된 시도 중에서 월등하게 중요했다. 그리스에게 회화는 상호작용하면서도 완전히 분리된 두 요소로 구성되었다. 우선적으로 '건축'이 있는데, 그것을 회화의 추상적 구성이나 하위 구조로 이해했고, 이것들은 평평한 채색된 형상, 즉 기하학적 실험과 파피에 콜레의 모가 난 긴 조각strip에 의해서 그에게 원래부터 제시되었던 형태로서 고안되었다. 이 '평평한 채색된 건축'은 '수단'이었다. 나머지 하나는 캔버스나 주제에 대한 재현적인 국면이다. 이것은 때로 평평한 채색 건축 자체에 의해 제시되었으나 다른 경우에는 이러한 국면이 건축에 부여될 수도 있다. 그림 구성에 대한 기법적인 순서와 그림의 구성 자체라는 두 양상 가운데 그리

스가 어느 쪽에 더 우위를 두었는지는 의문의 여지가 없다. 그것은 "나의 주제와 용케 부합되는 그림 X가 아니라 나의 그림과 이럭저럭 부합되는 주제 X다"라고 쓰고 있다.[17] 주제는 중요하고 무척 생동적이었는데, 이것은 추상적 형상들이 대상이 되어감에 따라, 그것들이 어떤 면으로는 점점 세부적으로, 그래서 더욱 강력해진다고 느꼈기 때문이다. 그리고 그 주제가 그림에 하나의 부차적인 차원을 부여하기 때문이다. 그는 추상화를 오직 한 방향으로 실이 짜인 옷감에 비교했다.

추상에서 재현으로 가는 전개 방법을 그는 무엇보다도 먼저 '연역적deductive'이요 따라서 '종합적synthetic'인 것으로 규정했다. 그는 분석적인 접근 방법과 그에 반대되는 종합적 접근 방법의 차이를 그 유명한 세잔과 자신의 방법 사이의 비교에서 분명히 했다.

세잔은 병을 원통으로 환원하고…… 나는 하나의 병, 즉 특수한 병을 원통에서 만들어낸다. 세잔은 건축물을 향해서 작업해 들어가고, 나는 건축물에서 작업해 나온다. 이것이 바로 내가 추상 형태를 구성하여 짜맞추기adjustment를 했던 이유였는데, 이때 채색된 추상적인 형태는 대상의 형태를 가상한 것이었다. 예를 들면 나는 흰색과 검정으로 구성하여 짜맞추는 식의 작품을 했는데 그때 흰색은 종이, 검정은 그림자가 되었다.[18]

그러고 나서 그는 이 말의 진가를 한 여담에서 확실하게 해주었다. "내가 의미한 것은, 나는 흰색을 짜맞추어서 그것이 종이가 되게 하고 검정이 그림자

17 후안 그리스, 〈나의 회화에 대한 비망록〉, 《de Querschnittnos》 1, 2호에 처음 실렸음(프랑크푸르트, 1925), pp. 77~78. 그 후 D. H. 칸바일러의 《후안 그리스》에 재수록됨(런던, 1947), pp. 138~139.
18 《L'Esprit nouveau》 5호에 실린 글(파리, 1921), p. 534.

가 되게 하려는 것이었다." 바꾸어 말하면 주제가 더욱 냉정하게 계산된 하부 구조인 추상을 수정한 것이다.

만약 그리스의 소묘를 엄격한 수학적 내지 기하학적 용어로 분석할 수 없다면, 채색된 그림 뒤에 깔린 기법의 절차는 더 신비로울 것이다. 확실성을 추구하려는 다양한 욕망 때문에 그의 방법이 경험적인 것으로 남아 있었다. 그는 이론가이기 전에 예술가였으며, 그의 그림 대부분에서 볼 수 있는 무수한 작은 짜맞추기 흔적은 결국 그가 구성적인 문제에 대한 어떤 기성의 해결책도 수용하려 들지 않았다는 사실을 입증한다. 그러나 고도의 지성적인 내용과 후기의 세속화 경향에도 아랑곳없이 피카소와 브라크의 입체주의는 계속 본능과 직관을 중시하는 20세기 초기의 원칙을 고수한 데 반해, 지중해식 여유 있는 규율감을 가진 그리스의 형태적 문제에 대한 지성적인 접근은 그의 종합적 입체주의와, 형태의 완벽 가능성에 대해 플라톤적인 믿음을 지닌 몬드리안, 말레비치 그리고 리시츠키Lissitzky 같은 예술가들의 작품 사이의 관계를 설명해준다.

다른 많은 미술가들과 마찬가지로 그리스도 항상 그의 최신 작품만이 진실로 타당하다고 믿었으며, '종합적'이라는 용어가 그에게 부적과 같은 특질을 얻게 되자, 그는 그것을 자신의 최신 작품에만 적용하는 경향이 있었다. 그러나 그가 종합적 수법을 행한 진화 과정은 그의 미술에서 1913년 이후로 추정된다. 첫째, 추상적 방식으로 하나의 구성을 성취하는 가능성을 인식했다. 둘째, 1915년의 작품에서, 그의 그림의 대상은 더 자유롭고 덜 엄밀한 방식으로 묘사되었다. 그 대상은 이제 그의 마음에서 나오는 산물이며, 어떤 특정 대상의 묘사가 아니다. 마지막으로, 1916년에는 주제가 캔버스의 건축적인 해체와 어쩔 수 없이 관계하게 되었고, 추상과 재현 사이의 바라던 균형이 이루어졌다. 전쟁 전에 입체주의 소장파들minor figure에게 입체주의를 설명해

준 이도 그리스였다. 즉 메챙제Metzinger, 글레즈Gleizes, 에르뱅Herbin 등도 모두 그의 영향을 받았다. 로랑스와 누구보다도 입체파를 건축적 양식으로 변모시킨 립시츠는 그들의 길잡이로 그리스의 작품 세계에 의존하게 되었다. 1915년에 그의 작품은 마티스에게 깊은 영향을 주었으며, 전쟁 뒤에는 젊은 '순수파Purists'들이 그에게 큰 덕을 입었음을 인정했다. 피카소와 브라크도 전후 몇몇 작품 속에서 그에게 찬사를 표시했다. 짧았지만 한동안 그가 유럽 미술에서 가장 중요한 영향력을 가졌던 인물 가운데 하나였다고 말하는 것이 결코 과장은 아닐 것이다.

그리스는 예술에 대해 단호하고 약간 교훈적인 특징이 있었다. 그로 인해 많은 입체주의 소장파에게 입체파의 원리를 전달하는 이상적인 인물이 되었다. 또한 그의 접근 방법의 순수성은 처음에 입체파로 분류되던 주요하고 영향력 있는 미술가들이 입체파 양식의 일정한 양상을 어떻게 자신들 목적에 맞게 선택하고 고쳤는가를 보여주는 데 공헌했다. 입체주의는 하나의 운동으로서 1911년 '앙데팡당전Salon des Indépendants'에서 대중 앞에 불쑥 나타났다. 그러나 피카소, 브라크, 그리스는 그 유명하고 찬반이 분분했던 '41전시실salle 41'에서 전시를 하지 않았으므로, 이미 대중에게서 호응을 받았던 야수파 그림은 상당히 오도적인 것이었다. 그러나 이후 몇 년간 야수파 화가들이 발견한 사항은 화가와 평론가들 사이에서 널리 인정받으면서 그들이 발견한 사항이 입체파 양식의 특징으로 보이게 되었다. 원래 '입체파 전시실salle cubiste'에 작품을 전시했던 화가들 가운데 들로네Delaunay와 레제Léger는 의심의 여지없이 가장 중요한 존재였다. 둘 중 레제는 예술적 개성이 더 강했다. 반면에, 성미가 급한 들로네는 다소 피상적이어서 '앙데팡당전'에서 입체파 그룹의 혁신적이며 첨단적인 경향을 대표적으로 보여주었다. 이것은 그의 전람회(에펠탑

시리즈 가운데 하나였던)가 전통적인 단일 시점 원근법을 전면적·의식적으로 거부했고, 형태와 공간 처리에서 혁신을 가져오는 유일한 것이었다는 점 때문이었다. 이후 얼마 동안은 그가 피카소와 브라크의 작품과 더 친근해져서 그의 그림은 최소한 피상적으로, 외견상 점점 입체파가 되어갔다. 1912년 시작한 〈창문Fenêtres〉 시리즈는 그의 모든 작품 가운데 가장 아름답고 특징적이며, 고전적 입체주의의 현란한 변종이라고 정당하게 간주될 수 있다. 그러나 그의 이코노그라피는 진정 입체파적인 것은 아니었으며, 〈창문〉에서 주제는 주제 자체로서 존재하거나 중요성을 찾기를 중단해버렸다. 바꾸어 말하면, 순수한 프리즘 색채들의 상호작용에 의해서 생기는 광택성luminosity과 공간 관계가 그의 미술에서 주제가 되었다. 궁극적으로 그가 입체파의 영향을 받았다면, 그것은 일차적으로, 분석적 입체주의 구성 방법이 화면을 파괴, 조직하는 새로운 방식을 제시했다는 사실에 있다. 그리고 입체파의 이러한 면모는 1914년 전쟁이 발발하기 전에 유럽에서 작품 활동을 하던 젊은 미술가들 대부분에게 직간접으로 영향을 주었다. 이를테면 몬드리안과 말레비치를 위시해서 기질적으로 그들과 반대 경향을 보인 샤갈Chagall, 곤차로바Gontcharova, 라리오노프Larionov 등에 이르기까지, 또한 이탈리아 '미래파'에서 클레, 마르크, 마케 등의 '청기사파Blaue Reiter'에 이르기까지 모두에게 영향을 주었다.

레제의 작품 가운데 진정으로 입체파다운 것은 많지 않지만, 입체파와 레제의 관계는 들로네보다 더 깊고 강했다. 레제는 피카소의 분석적 입체주의에 깊이 영향을 받았지만 자기 작품의 주제에 대한 접근 방법은 탐구적인 면이 덜하고 훨씬 실질적이었다. 캔버스의 인물과 대상은 때로 단순화되고 해체되었지만, 그로 인해 나타난 형태적 전위는 구조를 분석하려는 의도의 결과라기보다는 대상에 넘치는 활력과 운동감을 불어넣으려는 욕망의 결실인 면이 더 많았다. 마찬가지로 그는 입체파의 고전적인 구성 방법, 즉 자기 작품의 강한

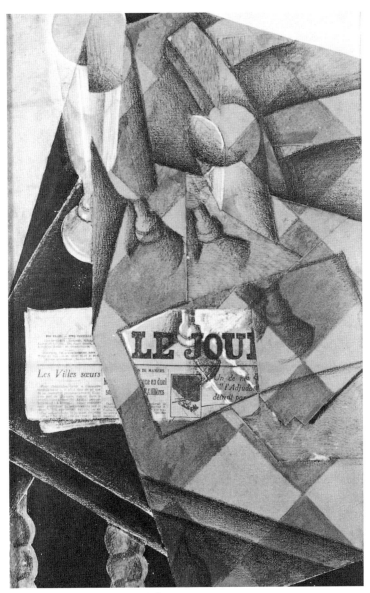

도판 27　후안 그리스, 〈유리잔들과 신문〉(1914)

원근법적 요소를 유지하면서 자기 그림의 화면에 생기를 주는 수단으로서, 원근법의 전통적 체제를 제거함으로써 생겨나는 구성 방법을 받아들였다. 순수한 형태적 가치에 대한 그의 관심은 현대 생활과 역동적이고 생동적인 모든 것들에 대한 열정과 어우러져서, 그의 작품이 입체파 예술과, 속도와 기계에 역점을 두고 '역동감 그 자체'[19]를 가진 미래파 예술 사이에서 이상적인 다리가 되게 해주었다.

입체파에서 영감을 이끌어낸 모든 운동 가운데 미래파는 입체파에 반대로 충격을 준 유일한 운동이었다. 이탈리아 운동의 영향은 이미 1912년에 '섹시옹 도르Section d'or'전에서 볼 수 있는데, 이것은 초기 입체파 전시회 가운데 가장 집중적인 중요한 전람회였다. 자크 비용Jacques Villon과 입체파 체제에 들어간 지 얼마 안 되는 마르셀 뒤샹Marcel Duchamp 형제의 전람회가 미래파의 면모를 띠며 강한 유사성을 보였다. 비용은 그 뒤에 더 순수한 입체파 표현 양식으로 복귀했지만, 당시 마르셀 뒤샹의 작품 성향은 이미 다다의 원형protoDada이라고 할 수 있는데, 그는 지성적 성향이 강한 자신의 개인적인 신화를 창조하기 위해서 곧바로 입체파나 미래파를 모두 거부하게 되었다. 다른 한편으로, 또 한 가지 논의될 점은 시각적 견지에서 볼 때, 미래주의에서 긍정적인 면이 가장 충실하게 표현된 것은 레제가 전쟁 직후에 그린 그림이었다는 것이다. 그리고 그림 속에서 입체파와 미래파 양쪽의 원리가 도시와 기계 미학에 대한 합리적인 북구식 접근 방법에 동화되고 결연되었음을 볼 수 있다. 그러나 이 작품들에서의 구성 원리나 색채 활용이 분석적 방법에서가 아니라 종합적 방법에서 도출된다는 점은, 곧 레제가 입체파에 대해 진정으로 꾸준히 이해하고 있음을 보여주는 증거다. 당초 입체파와 연합했던 다른 인

19 《미래파 회화의 기술 선언》(혹은 《미래파 회화: 악취 나는》)에서 언급된 구절(1910. 4. 11).

물들 가운데 불과 몇몇만이 진정한 종합적 작풍에 근접하는 어떤 것을 만들어냈는데, 이것은 그들이 초기 단계의 강한 원리 원칙에 완전히 순응하지 못했고, 따라서 종합적 작풍에 내재하는 표현 양식의 크나큰 자유를 감당할 수 없었기 때문이었다. '종합적 입체주의' 나름대로의 방식에서, '분석적 입체주의'가 전전의 회화에 대해 그랬듯이 종합적 입체주의는 전후 회화 발전에 아주 중요한 역할을 했다. 그러나 종합적 입체주의의 영향은 더 산만하고, 꼭 시각적인 것이 아니라서 한마디로 말하기가 어렵다. 그런데 1918년 직후에 유럽에서 성행하던 미술의 특징을 여실히 나타내는 평평하고 밝게 채색된 자족적인 형상을 보면 이것들이 전쟁 직전의 야수파에서 이미 나타났던 형상과 피상적인 단계 이상으로 연관이 있음을 알 수 있다.

그리스의 작품은 전쟁 기간에 서서히 그리고 착실하게 진전되었다. 한편 피카소의 발전은 점점 초조하고 다면적으로 나아갔다. 그는 이제 자신이 완전히 자리를 굳혔다는 사실로 인해 물리적으로 재정적으로 그리고 예술적으로 동료들에게서 고립되어감을 발견했다. 공동의 보헤미안적인 실존의 시절, 즉 초기의 입체파적 회화나 미학에 자신들의 도장을 찍던 시절은 이제 그에게서는 영원히 끝났다. 1914년에는 그의 그림이 지속적으로 유쾌하고 밝은 색채를 띠며, 눈에 띄게 장식적이어서, 어떤 평론가는 그 그림들을 묘사하는 데 '로코코'라는 용어를 서슴지 않고 썼다. 그러나 이후 몇 년간 그는 단조롭고 기념비적인 양식으로 복귀했다. 지성이 내포된 파피에 콜레와 상반되는 시각적인 것the visual을 가장 충실하게 소화하던 시기였다. 이제 캔버스는 대부분 건축적으로 경제적인 효과를 내기 위해 대담하며 중첩되고 서로 맞물리는, 평평하게 채색된 불과 몇 개의 형태로 축조되었다. 또, 색채는 음산하면서도 우아한 경향을 띠었다.

따라서 그가 1917년에 시작한 디아길레프발레단Diaghilev Ballet과 연관을 맺은 뒤로는 입체주의의 장식적 가능성에 대한 새로운 관심이 생겼고, 그의 예술에서 건축적이고 장식적인 두 가지 성향이 1920년대 초반에 서로 융합되어 현재 뉴욕의 현대미술관과 필라델피아미술관에 있는〈세 악사들Three Musicians〉의 두 점의 변조작과 같은 걸작품을 낳았다. 그러나 일반적으로 말해서 전후에 피카소의 가장 중요한 업적은 인물화를 신고전주의적 양식으로 구현한 데 있다. 반면 입체주의는 정물화 습작들essays에 국한된 경향이 있다. 그리고 이것은 1924년에 이루어진 열린 창문들 앞에 있는 정물의 기념비적 연작series에서 절정에 도달했다.

전방에서 복무하다가 부상당한 브라크는 방향감각을 회복할 때까지 잠시 망설였으나, 전후에〈작은 원탁Guéridons〉시리즈를 그리기 시작했다. 테이블 위에 길게 수직으로 배치된 커다란 정물을 표현한 이 연작은 여러 가지 방식에서 그가 입체주의의 종합적 양상의 정점culmination에 도달했음을 보여준다. 그리고 브라크는 처음으로 이들 그림에서 그리고 이 작품과 유사한 이보다 작은 정물화에서, 처음 야수파를 실험한 이래로 부분적으로 억제된 자기 재능의 감각적인 면모를 완전히 발휘했다. 구성은 아직은 종합적 입체파에 머무르고 있었지만, 복합성은 그 밑에 흐르는 구조의 날카로움에 반하여 조심스럽고 은근하게 작용하는 듯한 곡선의 외곽선에 의해 변장되고 유화되었다. 같은 방식으로 전전의 입체주의를 풍미하던 갈색과 회색이 담황색fawn과 황토색sienna과 황갈색ochre, 부드럽고 융단 같은 녹색 등으로 바뀜으로써 풍부해지고 활성화되었다. 전쟁 전에 입체주의에서 그토록 뚜렷했던 브라크의 엄격성, 지적인 내용, 원리 원칙 등은 그의 예술적 수단과 의도를 분석하게 해준다. 다른 한편으로 이 그림들의 효과는 우리가 목적이 성취되는 단계를 더는 연구할 수 없을 정도로 즉흥적이었다.

1925년은 입체파 시대의 종말을 완전히 고하는 해였다. 그리스는 죽을 때까지 입체파에 머물러 있었으나, 건강은 악화되고 작품 활동이 줄어들었다. 1920년대를 통해서 브라크 작품은 너무나 개성적이어서 어떤 고정된 양식적 영역에 합당치가 않았다. 그리고 피카소는 1925년에 〈세 명의 무용수들Three Dancers〉(현재 테이트미술관 소장)을 그렸다. 이 그림은 그것이 자아내는 폭력성과 강박적인 신경병성 감각으로 피카소를 초현실주의로 이끌었고 1940년대 미국의 지대한 몇몇 실험적 회화를 미리 시사해주었다. 1902년경에 〈아비뇽 거리의 아가씨들〉이 매각되었고, 1925년에 초현실주의 계간지에 작품이 실렸다. 이전 몇 년간 피카소는 그의 크고 매우 아름다운 신고전주의풍 모성Maternities 을 주제로 한 작품 속에서, 그와 같은 기질을 가진 화가로서는 최대한 부르주아적인 순응주의에 접근해 있었다. 그리고 〈아비뇽 거리의 아가씨들〉을 돌이켜보고 예술의 이정표가 될 작품을 만들면서, 입체파적 업적을 재평가하고 참신한 표현의 원천을 정비했다고 생각해볼 만하다.

입체주의는 1911년까지 아주 짧은 기간에만 계속 남아 있던 실험적 예술이었다. 그것은 겁 없이 맞부딪쳐가며 새로운 종류의 실재reality를 생산했다. 그것은 아주 독창적이고 반자연주의적인 종류의 구상성figuration을 전개했는데, 이 방식은 회화적 창작 활동의 유기성을 완전히 벗겨내는 동시에, 그 과정을 통해서 추상과 재현 사이의 인공적인 장벽을 무너뜨리기까지 지대한 진척을 보였다. 그것은 금세기 초반의 예술에서 중추적 운동으로 남았다.

순수주의
Purism

크리스토퍼 그린
Christopher Green

순수주의 운동은 입체파보다 늦게 1918년에 《입체파 이후Après le Cubisme》라는 책을 발간하면서 시작되었다. 저자인 아메데 오장팡Amédée Ozenfant과 샤를-에두아르 잔느레Charles-Edouard Jeanneret(르 코르뷔지에Le Corbusier)는 "입체파는 입체파 자체의 중요성 혹은 전후의 획기적인 사건의 중요성을 인식하지 못함으로써 끝나고 말았다"고 주장했다. 입체파는 '혼돈된 시대의 혼돈된 예술'[1]이었다는 것이다. 순수주의는 그렇게 끝나버린 입체파를, 그것의 정당한 결론이었을 협동적이고 건설적인 질서의 시대로 이끌어갈 것을 공언했다. 순수주의는 매우 야심만만한 운동이었으나, 7년이라는 기간에 단명했고, 단지 르 코르뷔지에의 건축물 덕분에 국제적인 명성을 얻었다. 순수주의 회화는 그 기간에 파리에서 프라하까지 광범위한 지역에서 전시되었으나 전쟁 이후에 회화와 조각에 끼친 지대한 영향은 데 슈틸과 구성주의Constructivism와 초현실주의Surrealism 등에서 온 것이다. 순수주의 운동의 전성기는 데 슈틸에 대해 파리에서 연설한 테오 판 두스부르흐Theo Van Doesburg와 앙드레 브르통André Breton과 트리스탄 차라Tristan Tzara가 활동했던 1920~1925년이었다.

1 오장팡과 잔느레, 《입체파 이후》(1918).

도판 28 아메데 오장팡, 〈작은 유리병, 기타, 유리 잔과 유리병들〉(1920)

그와 동시에 그와 같은 경쟁에 반해서, 순수주의가 전후 파리학파의 입체주의 작가들과 데 슈틸에 대해 진지하고 독자적인 대안을 제시하던 때이기도 하다.

순수주의의 주된 주제는 명징성과 객관성이었으며 예술은 '수정을 향하여 vers le cristal'[2] 움직였다. 그러나 오장팡과 잔느레는 그들의 이러한 주장을 계시받은 예언자 같은 열정으로 되풀이했다. 《입체파 이후》라는 책은 그러한 신념의 정열적인 성명서다. 그들이 발행한 잡지, 《에스프리 누보(새 정신)》 (1920~1925)의 사설은 선언문적인 열기로 가득 차 있다. 그들의 마지막 시도였던 《현대 회화 La Peinture Moderne》지에서는 그러한 주장을 더 격렬하게 전개했다. 콕토Cocteau가 가볍게 '질서로의 복귀 신호 The call to order'라고 명명했던 것을, 그들은 혁명적 사명감으로, 문화적 게릴라 전술을 전적으로 인정하면서 맹렬히 수행해나갔다.

그러나 순수주의 발행 책자들의 힘찬 기운은 그들이 표방하는 개념과 실

2 《L'Esprit Nouveau》: 1920년 오장팡과 잔느레, 시인 폴 데르메Paul Dermée가 창간했으며, 통권 28 호까지 발행했다.

도판 29 샤를르-에두아르 잔느레, 〈접시 더미가 있는 정물〉(1920)

제 작품의 조용한 치밀성을 접했을 때 삽시간에 얼어붙고 만다.(도판 28, 29) 이 운동은 마치 반대파를 창조하기 위해서 계산된 것처럼 보인다. 대중이 가장 꺼린 현대의 미적인 이상, 즉 기능적 균형의 아름다움 또는 지적 편중, 개성 무시, 정확성 강조 등등……. 이러한 것들이 모두 그 속에 들어 있다.《에스프리 누보》에 따르면, 이것들은 데 슈틸 이면에 내재되어 있고 순수주의뿐 아니라 구성주의까지도, 이것들과 합쳐져서 이 운동에 생소하고 지식층의 기호에도 반하는 극단적인 것에 대한 하나의 적개심이다. 데 슈틸 계열의 초보적인 추상화에 대비해보아도 순수주의 정물화 속의 병이나 주전자들은 아주 소심하게 보인다. 몬드리안은 극적으로 조용하고, 다른 순수주의자들은 그저 조용하다. 그 방면에 조예가 있는 사람들에게는 온화해 보이지만 그렇지 못한 사람들에게는 이 운동이 극단적으로 보인다. 결국 순수주의는 청교도적이며 데 슈틸과 엄밀하게 같은 방식으로 절제적이다. 질서를 내세우는 순수주의 캠페인의 뒤를 떠받치고 있는 교조적 확신은 데 슈틸의 경우와 마찬가지로, 이 때문에 일어나는 똑같은 교조적인 반응으로 인간성 안에 있는 하나 이상의

지향적인 힘의 존재를 강조하는 데 기여할 뿐이다.

인간 본능을 믿는 사람들은 이성의 힘을 열렬히 옹호한 선언에서 단지 본능 거부 현상만을 볼 것이고, 이성을 믿는 사람들은 본능을 열렬히 옹호한 주장들 속에서 단지 이성 거부 현상만을 볼 것이 자명하다. 순수주의는 흔히 그것이 표방하지 않았던 것들로 인해 우리에게 너무나 쉽사리 보여지므로, 깊고 넓은 공감을 불러일으키기가 어렵다. 르 코르뷔지에의 별장을 보면 바로 보로미니Borromini를 생각하게 되고, 오장팡의 정물화를 보면 바로 루벤스Rubens를 생각하게 된다. 순수주의가 표방하지 않았던 것들을 받아들일 때 그것에 대해 실망하기보다는 이해하는 심정으로 그것을 대할 때에야 비로소 순수주의를 보고 즐길 수 있다.

순수주의는 청교도적이었다. 그러나 오장팡과 잔느레가 흥을 깨뜨리는, 예술에서 기쁨을 말살한 예술가였다는 뜻은 아니다. 그들은 기쁨과 쾌락은 구별했고, 예술에서 쾌락의 종말과 기쁨의 우위를 설교했다. 그들은 기쁨이 균형적인 반면 쾌락은 불균형적이고, 기쁨이 고양적인 반면 쾌락은 즐겁게 해줄 따름이라고 믿었다. 쾌락은 식욕을 충족시키고, 기쁨은 삶 내부의 질서를 위한 요구를 채워주고 쾌락은 순간적인 흥취를 채워주지만 기쁨은 우리 안에 내재한 어떤 지속적인 것을 만족시켜준다는 것이다. 그들의 의도는 예술에 하나의 불변하는 기초를 세우고자 하는 것이었다. 그리고 그런 의미에서 그들은 고전주의자였다. 순수주의는, 예술에는 우리가 모두 도달하려고 애쓰는 필수적인 요인이 있다고 말한다. 그 요인은 바로 숫자Number다. 그것은 다시 말해서 우리 사상과 작품과 자연 속에 있는 구조의 수적인 분배 질서를 알아차리는 방법, 즉 분배율이다. 과거와 현재는 하나의 피라미드로 연상되는데, 피라미드 꼭대기에는 푸생Poussin, 앵그르Ingres, 코로Corot, 페리클레스Pericles, 에펠Eiffel, 플라톤, 파스칼, 아인슈타인 등등의 인물이 한데 어울려 있다. 푸

생이 살아서 '에스프리 누보' 그림을 보았다면 순수주의자들이 푸생에게 그랬던 것처럼 푸생도 그들의 그림에 찬사를 퍼부었을 것이다. 위대한 예술, 위대한 삶, 위대한 사상의 본질은 바뀌지 않고, 그 피라미드의 정점은 어느 때, 어느 곳이든 바뀌지 않을 것이란 말이다.

이런 계급적인 사고에 대한 확신은 르네상스 시대의 인본주의와 유사하다. 팔라디오Palladio와 동시대인이며 아리스토텔레스 학파 가운데 한 사람이었던 다니엘레 바르바로Daniele Barbaro에게도 균형 속의 조화는 삶의 진정한 법칙이며, 이러한 법칙을 탐구하는 과학과 그것을 이용하는 예술은 모두 이러한 확신을 다루는 것이어야 했다. 오장팡과 잔느레는 예술을 일정한 목표에 도달시키려고 했다. 그렇다고 해서 그 속에 어떤 객관적인 정당한 '진리'가 발현되어 있다고 주장하는 것은 아니다. 오장팡은 완고했다. 그는 "이성 혹은 과학에 의해 발현된 질서가 우리와 동떨어져 있거나, 우리 자신의 심성과 지각 구조의 반사 이상의 것이라고 확언할 수는 없다"[3]고 말한다. 그러나 환경과 행동 속에서 끊임없이 발견되는 이러한 질서가, 평정을 이루려는 우리의 심성과 그것을 인지하려는 감각의 요구와 같은 진정한 인간적 욕구를 충족시켜준다고 확언'할 수 있다can'. 과학과 예술은 이러한 욕구가 항상 존재한다는 사실의 증거다. 파르테논 신전과 아인슈타인 방정식은 둘 다 똑같은 인간의 기능을 충족시켜준다. 이런 관점에서 볼 때 기능주의는 신의 영역에서 인간의 영역으로 철수한 데 밑바탕을 두고 균형감에 역점을 둔, 르네상스 인본주의에서 새로이 확산된 영역이다. 인간의 사고에, 그들의 청각과 시각에 아름다움을 부여하는 균형감은 그들의 오관을 담은 구조물인 인체와 그들의 심성에 직접 연관이 있는 것으로 여겨지지만, 더는 신과 연관되지는 않는다.

3 《L'Esprit nouveau》 19호(1923), 22호(1924), 27호(1925).

오장팡과 잔느레는 공학이나 산업 계획, 건축 그리고 회화에 있어서의 기능주의를 인문주의적인 용어로 표현한다. 그리고 그것의 기저를 이루는 것은 '기계적인 선택Sélection Mécanique'[4] 개념이다. 이러한 개념의 출발점은 르네상스 때와 마찬가지로 인체다. 사람의 몸은 그것 자체로 사람들이 추구하는 질서를 드러내는 것으로 믿긴다. 모든 기관이 기능적인 필요성에 따라 끊임없이 적응한 결과인 것이다. "계속적인 기능에 호응함으로써, 어떤 동일한 양상을 보이는 경향을 확인할 수 있다." 그 경향은 형식과 기능 간 조화가 완벽해짐에 따라서 노력이 점점 더 많이 절약되는 추세다. 인체에서 더 나아가 오장팡과 잔느레는 사람이 단지 그들의 기능적인 욕구를 충족시키기 위해 창안한 물체로 옮겨간다. 그리고 어떤 '전형적 오브제objets types'는 유리잔이나 병같이 지속적인 욕구를 충족시켜주기 위해서 완성된 것이라는 사실도 발견한다. '이러한 물체는 유기체와 관련을 맺으며, 또 그것을 완성한다.' 그것들은 사람들과 조화를 이룬다. 건축이나 공학이나 산업 계획은 모두 주거 공간, 각종 기구, 통신 수단 등과 같은 인간의 지속적인 욕구와 관련이 있다. 이렇게 해서 내리게 된 논리적인 결론은, 그것들에 대한 기능적인 접근은 인본주의적이라는 것이다. 인본주의 예술의 균형은 인간의 욕구에 의해서 결정된 균형이라는 뜻이다. 그러나 오장팡과 잔느레가 말한 기능이란 효용이라는 뜻 이상을 의미한다. 거기에는 미적 기능의 의미도 포함되어 있다고 말할 수 있다. 왜냐하면 이제껏 살펴본 바와 마찬가지로 인간의 기본적인 욕구에 예술에 대한 욕구도 포함되어 있다고 생각하기 때문이다. 잔느레는 다음과 같이 자신의 관점을 설명한다. 한 공학도에게 다리를 만드는 데 똑같이 편리한 안이 몇 개 있다면, 균형상 가장 조화로운 도안을 선택할 때에만 예술가가 될 수 있

4 위의 책, 4호(1920).

다. 예술은 유용한 것은 아니지만 필요한 것이다. 그것이 그림이 그려지고, 빌딩이 '그 안에서 살 수 있는 기계'로서가 아니라 하나의 '건축물'로 세워지는 이유다.

　기계는 순수주의자들에게 중요하다. 그러나 주도적인 역할로서 중요한 것이 아니라 보조적인 역할로서 중요하다. 기계는 인간의 지속적인 질서욕에 대하여 항상 새로운 해답을 제시해왔다. 반면에 예술은 새롭지는 않지만, 인간의 욕구에 해답을 제공해왔다. 새로운 기계는 구식 기계를 몰아내고, 더 새로운 기계에 의해 밀려나지만, 예술 작품은 다른 예술 작품으로 대치되는 법이 없다. 예술이 형태와 선과 색채에 반응하는 눈과 마음과 몸의, 불변의 생리학적 구조에 바탕을 둔다는 말을 종종 듣는다.[5] 과학과 기계는 가변적인 지식 구조에 바탕을 둔다. 기계는 '에스프리 누보', 즉 낡은 질서의 주제 속에서의 정확성과 복잡성에 대한 새로운 인식을 창조할 수 있다. 그러나 그것이 기술적인 차원에 한정되는 한 예술 작품이 될 수는 없다. 나날이 발전하는 기술 과학 안에서 항구적인 가치를 지닐 수 없기 때문이다.

　순수주의자들은 예술의 기본으로서 감각 작용의 문법과 구문론에 대해서 자세하게 설명했다.[6] 형태, 선, 색깔 같은 것들은 변하지 않는 시각 반응에 기초하기 때문에 문화 변천에 따라서 변하지 않는 어떤 언어의 요소와 같은 것으로 표현된다. 순수주의자들은 엄한 법률의 제정자다. 그들의 초점은 지속적인 요인에 맞추어져 있다. 그래서 표면적 요인으로 보이는 색깔은 형태에 종속되고, 색깔은 인상주의Impressionism에서 보이는 바와 같이 형태의 총체성을 너무도 쉽게 파괴할 수 있다. 형태 자체는 일차적이나 이차적으로 어떤 때

5　위의 책, 18호(1923).

6　위의 책, 1호(1920).

는 부차적인 연상과 관련 없이 지속적인 효과를 지니는 것으로, 또 어떤 때는 그렇지 못한 것으로 규정된다. 하나의 입방체는 대체로 비슷한 조형 의미를 지니지만 자유로운 나선형 선은 뱀으로 보이기도 하고, 소용돌이처럼 보이기도 한다. 일차적 형태는 수직과 수평이 장악한 불변의 고정적 규율에 의해 구성의 기본으로 확립되었다. 그리고 구성은 일차적인 형태적 주제 위에 정교하게 발전되는 이차적인 것으로 규정된다.

이렇게 완벽하게 형태적 언어가 발전하는 것과 조화와 정확도의 추상적인 이상형을 강조하는 것을 보면 순수주의 그림에서 병들과 기타들과는 매우 다른, 아주 생소한 곳으로 끌려들어가는 기분이 든다. 그 이론의 논리적인 귀결에는 정교하지만 묵묵한 데 슈틸식의 아주 엄한 건축적인 회화가 어울릴지도 모른다. 그러나 순수주의가 분석적 그리고 종합적 입체주의의 오래된 주제를 계속 주장한다고 해서, 그것이 타협은 아니다. 그것 역시 예술의 수단과 목적에 대한 엄정한 고찰의 결과이기 때문이다. 오장팡과 잔느레의 정물화의 주제는 실제로 그들의 인본주의를 하나의 총체로 결합한다. 그리고 그들의 작품을 공학과 '전형적인 오브제'의 실제적인 세계와 연결해주며, 실제적인 차원과 미학적인 차원의 가교를 구성한다. 《에스프리 누보》라는 잡지에 실린 순수주의자들의 주장에 따르면, 일차적인 형태적 주제를 상술하는 데 그치는 예술은 단지 장식적이다. 거기엔 《현대 회화》지에서 예술에서 기대되는 '하나의 지적이고, 정서적인 감정emotion'[7]이라고 정의했던 그 무엇이 없었다. 잔느레는 그 감정을 '열정passion'이라고 불렀다. 그것은 국제적인 영향력을 가졌던 그의 저서 《건축을 향하여 Vers une Architecture》의 근간을 이루는 한 논문에서였다. '열정'은 무질서한 주변 환경 속에서 직관적으로 질서를 찾아내는, 다시

7 위의 책, 4호(1920).

말해서 자연과 인위적인 물질세계에서 예술을 발견해내는 예술가의 능력이다. 과학자가 혼돈된 자연현상 뒤에 숨어 있는 복잡하고 균형 잡힌 법체계를 재구성할 수 있다면, 예술가는 외계 물질 가운데 이러한 체계를 지각할 수 있도록 형태를 드러내는 것들을 직관적으로 발견하는 능력이 부여된 사람이다. 그러므로 순수주의자들의 그림 속에 있는 병이나 기타는 이러한 질서가 그 안에서 발견된 물건이다. 질서의 본질은 명확하다. 왜냐하면 순수주의 회화의 대상물은 '전형적 오브제'이기 때문이다. 그것들은 인본주의적 기능주의의 본질이다. 이 본질에는 절대적인 효용성에서 유래하는 정확성, 단순성, 균형의 조화 같은 것들이 있다.

순수주의자들의 견해에 따르면, '전형적 오브제'에는 그 자체를 위대한 예술품의 주제로서 인간의 모습보다 더 상위에 놓는 일종의 진부함이 있다. 인간의 모습은 너무나 쉽게 특정한 감정을 불러일으킨다. '전형적 오브제'는 너무 평범해서 남의 주의를 환기시키지 않기 때문에, 그래서 모든 가능한 언어적인 연상 작용과 무관할 수 있기 때문에 감정에 영향을 끼칠 수 없다. 병을 보고 욕정을 느낄 수는 없는 것과 같다. 이렇게 '전형적 오브제'는 예술에서 형태에 대한 일반화된 강조가 필수적인 점을 물질적인 세계에 혼돈의 위험 없이 연결해준다. 그리고 결론적으로 순수주의가 데 슈틸과 입체파에서 독립된 운동이라는 사실은 사물에 대한 순수주의적 접근 방법에서 두드러지게 나타난다.

오장팡과 잔느레는 '열정'이 없다는 이유로 순수 추상을 배격했다. 그것은 메소니에Meissonier의 사진적 사실주의를 구성이 없다는 이유로 배격하는 것과 마찬가지다. 그리고 입체파의 가변적 시점에 따른 분석shifting viewpoint analysis 방식에 새로운 명료성을 부여했다. 글레즈Gleizes와 메챙제Metzinger의 1912년 판《입체파에 대해Du Cubisme》에 적혀 있는 규범을 따르는 이상적인 입체파들

과 마찬가지로, 사물의 한 '필수적인' 면에서 다른 필수적인 면으로, 말하자면 유리잔의 원형 밑받침에서(도판 28) 위로 갈수록 점점 얇아지는 옆모습으로, 그리고 다시 원형 테두리로 옮기면서, 그것을 단일한 형태적 주제로 변형시키기 위해서 시점을 변화시켰던 것이다. '전형적 오브제'의 출발점은 견고하게 유지되며, 이러한 방식으로 기능적 효율성의 실제적인 질서가 미적인 질서에 연결된다. 입체파 방식 가운데 애매한 것은 자취를 감추었다. 그것은 데 슈틸과 마찬가지로 광범위한 포용력을 지녔으나 그것으로부터 독립된 하나의 철학 도구가 되었다.

오르피즘
Orphism

버지니아 스페이트
Virginia Spate

오르피즘은 간단히 추상적, 또는 1911년 말에서 1914년 초 파리에서 일어 났던 '순수한' 회화를 추구하는 경향이라 할 수 있다.[1] 하나의 운동으로서, 시인 기욤 아폴리네르Guillaume Apollinaire의 창작물이었는데, 그는 1912년 10월 섹시옹 도르Section d'or 전시회에서 이 운동의 세례식을 행했다. 그는 ('아주' 엉성하게 정의 내렸던) 입체파의 다양한 경향을 구분하려고 시도하는 중이었고, 인식할 수 있는 주제에서 멀어져가는 화가들 무리를 정의하고자 '오르페우스적 입체주의Orphic Cubism'라는 용어를 사용했다.

오르피즘은 진지한 호응을 받은 적이 없는데, 주된 원인은 아폴리네르의 정의가 아주 모호했고 그가 지목한 화가들, 즉 로베르 들로네, 페르낭 레제, 마르셀 뒤샹, 프랜시스 피카비아Francis Picabia, 프랑크 쿠프카Frank Kupka 등이 너무나 유사하다는 것이었다.[2] 단지 피카비아와 들로네만이 이 지칭을 인정했는데, 들로네는 자기와 비슷한 종류의 그림에만 그것을 국한하려 했다. 화가들

1 추상이라는 용어는 복잡하다. 나는 '추상abstract'이라는 단어를 그 구조가 (순수도에 차이가 있기는 해도) 자연적인 세계에서 독립된 예술 작품을 지향하는 일반적인 경향을 지칭하기 위해 사용했다. '비재현적nonrepresentational'이라는 표현은 완전히 독립된 작품에 사용되었다.

2 이 용어의 종합적 기원에 대한 최고의 자료는 브뤠닉L. - C. Breunig과 슈발리에 J. -Cl. Chevalier가 펴낸 아폴리네르의 《입체파 화가들Les Peintres Cubistes》(파리, 1965)에 나와 있다.

이 부정적으로 반응하자 아폴리네르는 결국 그 구분법이 '예술가 자신들에 대해서는 결정적인 주장이 아니었음'을 인정했다.[3] 하지만 아폴리네르가 사실로 '존재하던' 무엇인가의 시초를 간파한 것은 사실이다. 그리고 이 무엇인가는 인식할 수 있는 주제를 불필요하게 만들고(오르페우스가 음악의 '순수한' 형태를 통해 이룩한 것처럼) 의미와 감동을 전달하기 위해 형태와 색에 의존하게 된 하나의 예술을 지칭한다.

아마도 오르피즘을 무시하는 더 중요한 이유는 일반적으로 추상미술의 역사에 적용되어온 지나치게 엄격한 결정론일 것이다. 이것은 거의 서양 예술의 절정으로 간주되는 추상을 향해 부단하고 피할 수 없는 진전이 이루어졌다는 가정에 기초한다. 오르피즘 예술가 가운데 추상미술의 영웅이었던 몬드리안같이 추상을 향해 꾸준히 나아가지 않거나, 외관상으로 주장하던 것보다 '덜 추상적인' 작가들은 이 기준에 의해 암암리에 힐난을 받았다. 하지만 초기 추상주의자들 가운데 아무도 '추상적으로 되어간다become abstract'라고 주장하지는 않았다. 그들은 추상으로 이끄는 의식 상태를 표현하려고 했다. 그러나 인식되는 형상을 이용하는 것이 더 적합한 다른 것들을 표현하는 데 대한 관심을 배제하지는 않았다. 사실 '순수한 그림'이라는 용어가 (아폴리네르가 오르피즘의 동의어로 사용했다) 반드시 전적으로 비재현적 그림을 뜻하는 것은 아니다. 이것은 자연주의적인 구성 양식에 의존하지 않고 자체의 내부 구조를 가진 그림을 의미했다. 그리고 이것은 상당히 포괄적이므로 오르피즘 내에서 볼 수 있는 다양한 표현 방식을 모두 수용하여, 레제 작품 〈푸른 옷의 여인Woman in Blue〉의 강력한 실재성부터 피카비아 작품 〈샘물가의 춤 II Dances at the Spring II〉에 나오는 모호한 비물질성까지 여기에 포함한다.(도판 35) 다음

3 《Mercure de France》(1889년 창간된 문학 잡지. 1916. 3. 1).

에서 볼 수 있는 바와 같이, 이 표현 범위는 폭넓은 의미 범위와 일치했다.

　　표현 양식상의 차이가 있음에도 1912년 가을, 들로네, 피카비아, 레제의 작품은 동등한 수준의 순수성에 도달했다. 그것들은 인식할 수 있는 영상을 재현했지만, 그 영상을 역동적이고 비자연주의적인 구조로 분쇄해버렸다. 쿠프카가 이 단계에 먼저 도달했다. 1911년 말에 그는 처음으로 '뉴턴의 원판들Discs of Newton'이라는 제목의 연작(도판 33)에서 완전히 비자연주의적 구성법을 이룩했다. 그리고 1912년 늦여름 몇 달간의 연구 끝에 대형작 〈아모르파, 두 색채의 푸가Amorpha, Fugue in Two Colours〉(도판 34)를 완성하여, 가을 전시회Salon d'Automne에서 발표했고, 아마도 이 새로운 경향에 대한 아폴리네르의 인식에 영향을 준 것 같다. 들로네, 피카비아, 레제는 1913년 봄과 여름에 무한대 공간을 자유롭게 떠다니는 같은 무게를 가진 형태로 구성된 그림을 통해서 이 단계에 도달했다. 이 그림들에는 인물이나 물체가 담겨 있는 공간적인 면의 존재나 중력을 제시하고 그림의 토대를 잡기 위해서 '더 육중한' 색조를 쓰지 않았다. 따라서 이것은 이 그림에 대해 '자체의 특정한 법칙을 가진 하나의 새로운 세계'라고 한 아폴리네르의 묘사가 정당한 것임을 입증한다.[4] 그런데 레제와 들로네 역시 구상적인 작품을 그렸고, 1913년 말에서 1914년 초에, 피카비아는 성적인 진행 과정과 기계적인 것의 뚜렷한 동일시에 귀착함으로써 초현실주의의 조짐을 예시했다. (〈사랑하는 나의 우드니를 추억 속에서 다시 만나다I See again in Memory My Dear Udnie〉(뉴욕 현대미술관 소장)에서 볼 수 있듯이) 이리하여 전쟁이 발발하기 이전에 이미 추상의 '프랑스적인' 경향은 줄어들기 시작했고 실제로 전쟁 기간에 사라졌다. 이러한 변동과 추이를 특정한 순간에, 특정 사회 안에서, 특정한 압박감에 대한 반응이라는 관점에서 따라가보

4 G. 아폴리네르,《예술 연대기Chroniques d'Art》, L.-C. 브뢰닉 편(파리, 1960), p. 56.

면, 이것이 그들에게 비재현주의적 형태를 발달시키도록 했던 추상에 대한 여느 이론적인 헌신이라기보다 의식을 어떤 형태로 표현하고자 한 예술가들의 투쟁이었음을 더 높이 평가하게 된다.

오르피즘 미술가들은 각자 '현대적 의식'이 이전에 선행했던 것과 완전히 다르다는 느낌에 호응했다. 들로네가 "역사적으로 볼 때 이해 방식의, 따라서 기술하고 보는 방식의 변화가 실제로 있었다"[5]라고 지적한 것처럼 각자가 구상적 예술에 대한 대치안을 추구했는데, 이는 구상예술이 자기가 초월하려는 개념적 영역에 마음을 묶어둔다고 느꼈기 때문이다. 현대 생활이 변하면서 오르피즘 예술가들은 세상을 정적이고 제한된 공간 속에 있는 안정된 물체라기보다는 역동적인 힘으로 구성된 것으로 간주했다. 그들은 이 변화에 의식 내부의 변화가 수반될 것이라고 믿었으며, 의식적 변화가 확장적이고 모든 것을 포용하는 만큼이나 아니면 집약적이고 자기 집중적인 만큼 역동적이라고 생각하기도 했다. 이러한 의식 변화가 그들의 발전에 중심적인 것이었다. 왜냐하면 그들이 외부적인 세계를 묘사한다면, 그들이 매우 역동적으로 그렇게 했더라도 그들은 자기 의식의 계속성을 상실한다는 것을 발견했기 때문이었다. 그들은 그 속에서 자신들의 마음을 외부적인 것에서 멀어지게 하고, 형태를 창조하는 진행 과정, 즉 자신의 내적 존재와 외부 세계의 관계를 느끼게 해주는 진행 과정에 몰입할 수 있는 회화 양식을 발달시키면서, 창작 행위를 통해 이러한 의식과 더욱 심오한 접촉을 시도했다.

의식의 작용에 대한 오르피즘의 관심은 그들을 인간 생활의 외적인 징후를 그리는 것에서 도피시켰다. 그들은 인간 형상을 불필요한 것으로 만들거나 선과 색채의 격동 속으로 분해했다. 그들은 특정한 인간의 감동을 희박하

5 로베르 들로네, 《입체파에서 추상예술까지 Du Cubisme—l'Art Abstrait》, P. 프랑카스텔 편(파리, 1957), p. 80.

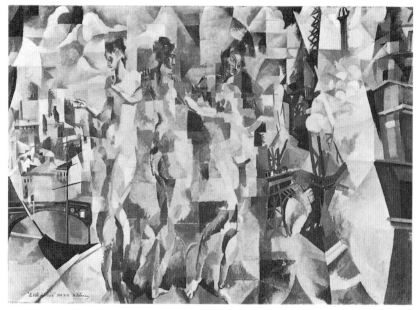

도판 30 로베르 들로네, 〈파리 시〉(1912)

고 덧없는 것으로 대치했다. 인본주의에 대한 이와 같은 거부는 동시대의 다른 예술들 속에서도 일어났고 그 시대의 철학, 예를 들면 베르그송Bergson의 비개념적인 의식의 핵심으로 파고들려는 집약적이고 거의 시적인 시도 속에서 필적될 수 있다.

이와 같은 변화는 과학 발전과 관계가 많다. 예를 들면 물질에 대한 분자식 이론과 시공간 그리고 에너지에 대한 새로운 개념은 인간이 유일한 창조의 중심이며 절정이라는 이념을 바꾸어놓으려는 오랜 작업을 마침내 완성했다. 이러한 발견에 대한 예술가들의 주된 반응은 인간의 고립성을 포기하고 모든 존재들 사이에 충만한 힘에 융화되려는 것이었으며, 이 시대의 기술적 변화, 예를 들면 현대 교통수단의 아찔한 속도에 의해 강화되는 경향이었다. 더욱 근본적인 것은 현대사회 내부의 변화였다. 급성장하는 산업도시들 속에서 대중

도판 31 로베르 들로네, 〈연속적인 창문〉(1912)

운동의 강화는 집단적인 경험 속으로 침잠하는 의식을 표현하려는 문학적·
미술적 시도를 장려했다. 산업 발전과 곧이어 대중 전쟁으로 치달을 정도로 분
쟁이 가속화되는 상황에서, 모든 문화적 운동이 개인적인 의지 약화와 자신을
좀 더 크고 강하고 비확정적이며 신비로운 힘과 융화시키려 한 점은 놀랄 만
하다.

　이것은 모든 오르피즘 예술가들에게 진실이었다. 그들이 자신의 개별적인
의식을 넘겨버리려고 했던 힘의 '본질nature'은 서로 달랐지만, 쿠프카는 신비
적 삶과 힘에, 들로네와 레제는 현대 생활의 역동성에, 피카비아는 내부의 정
신적 역동성에 자신의 의지를 굴복시키려 했다.

　쿠프카는 19세기 상징주의와 반反상징주의적 추상 사이의 필요불가결한
연관성을 제시했다. 상징주의자늘이 선형석으로 __냈던 섯처럼, __는 현대 과

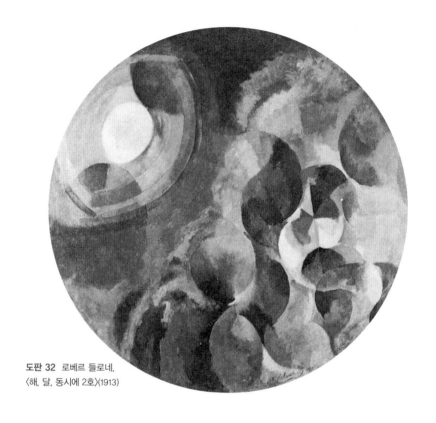

학에서부터 동양의 신비주의에 걸쳐 다양한 지식이 있었고, 그는 이것을 신지학Theosophy의 종합적 진행 방식에 근거하면서 하나의 종합 체계에 융합시켰다. 칸딘스키나 몬드리안(그들의 작품도 파리에서 볼 수 있었다)과 같이 쿠프카는 현대 과학에서 무엇보다도 물질은 무기력한 것이 아니고, 모든 존재에 생기를 넣어주는 에너지로 충만해 있다는 것을 발견하고 신비적 믿음에 대한 확증을 찾았다. 이 세 예술가의 관계는 우연한 것이 아니다. 그들은 들로네와 레제보다 연장자였고, 보고 구성하는 방식의 규율이 파리에서만큼 깊게 자리 잡히지 않았던 유럽의 이곳저곳에서(쿠프카는 프라하와 빈에서 공부했다) 1890년대와 1900년대 초기에 수업을 받았다. 그때 그러한 곳에서는 상징주의가 더 강했고, 더

욱 순진하게 시각적이었고, 추상을 향한 충동이 파리에서 더 강력했다. 초기 작품 속에서 세 작가는 칸딘스키의 《예술에서 정신적인 것에 관하여 On the Spiritual in Art》에서 성문화되고 그들에게 깊은 영향을 주었던 신지학파들의 믿음에 의해 정당화되었던 것처럼 자연주의적 영상과 그다음으로는 추상적인 형상, 선 또는 색채의 특정한 상징을 통해서 신비적인 직관을 표현하려고 시도했다. 그런데 매번 회화의 실제 진행 과정을 통해서 이 예술가들은 제각기, (칸딘스키가 그의 책에서 제의했던 대로) '말로 표현된verbal' 상징적인 언어로 형태를 바꾸지 않고도, 뜻을 전달하기 위해 자신의 형태에 의지할 수 있음을 깨달았다. 쿠프카는 일정량의 주제를 연속적으로 탐구함으로써 '개인적인 형태'를 발견했다. 현대 생활에 관심이 있는 모든 화가들이 그랬던 것처럼, 그는 운동을 영상화하는 데 집착했고 공간에서 회전하는 물체의 움직임과 잇달아 일어나는 지상에 기반을 둔 운동을 탐구했다. 그리고 두 운동 양쪽에서 줄기차게 나타나는 원형과 수직의 평면 형태를 발견하여 그것에 심오한 의미를 부여하기에 이르렀다.[6]

예를 들면 그는 (되는대로 끄적거린 그림 속에서까지 자동적으로 그리고 그의 자연주의적·상징주의적 그림에 분명하게 나타나는) 회전적 형태 안에서 발견한 개인적인 의미가 동양의 관상적인 영상을 포함한 다른 형태의 시각적 예술에서뿐만 아니라 신비주의적 믿음과 현대 과학, 문학, 철학까지 자주 등장함으로써 확증되었다고 믿었다. 아폴리네르, 상드라르Cendrars, 바르청Barszun 같은 시인들은 물질의 분자적인 구조와 태양계 사이에 유사성이 있다고 주장했다. 그들은 빛이 회전하듯이 확산하는 영상을, 모든 존재를 포옹하기 위해 뻗어나가는 정신력에 대한 은유로 사용했다. 비슷한 영상들이 베르그송에 의해 (특히

6 쿠프카는 이와 같은 이념을 그 기간에 그가 집필하던 책에서 논의했는데, 1925년 체코어로만 출간되었다. 여러 가지 원문 번역판이 있다.

1907년의 《창조적인 진화1 'Evolution créatrice》속에서) 의식이 진화해가는 과정을 밝히기 위한 시도로 사용되었다. 이리하여 형태의 진화는 쿠프카에게 그의 내면과 의식을 형태로 재현하는 수단이 되었다. 그리고 이 형태는 삶의 진화 같은 생명의 힘으로 간주되는 성적인 욕구라는 면과 물질의 생성 자체라는 면에서 볼 때, 범세계적 의미를 지닌 연상 작용을 불러일으켰다. 그는 모든 생명이 단하나의 정수로 구성되었다고 믿으며 이 정수는 우리가 알고 있는 특정한 형태로 분열되는데 그는 그러한 본래의 단일체로 되돌아갈 수 있는 방법을 모색했다. 이러한 연상은 〈아모르파, 두 색채의 푸가Amorpha, Fugue in Two Colours〉라는 작품을 내기 위한 연구들 가운데 일부에서 꽤 명확히 드러난다. 그러나 이 작품의 오랜 창작 기간에 쿠프카는 커다란 영상에서 특정한 관련 사항을 깨끗이 치움으로써, 특정한 것에서 마음을 비우고 의식의 움직임을 인식하게 해주는 동양의 명상을 위한 고안물을 응시하는 것처럼 그림을 정관하도록 했다. 쿠프카가 의미심장하다고 생각했던 신비주의의 관점에서 보면, 이 운동은 무한히 작은 것으로 전념하거나 모든 존재를 흡수할 수 있는 데까지 뻗어나갔다. 예를 들면 그는 《베단타Vedanta》를 읽고 다음과 같은 것을 찾아냈다. '모든 존재 속에 숨은 것은 아트만Atman, 즉 정신, 자아다. 가장 작은 분자보다 더 작고 방대한 우주보다 더 위대한 것'[7].

젊은 화가들의 특징이 그랬듯이 인상주의와 세잔의 반反상징주의가 감흥sensation에 역점을 둔 것에 영향을 받아서, 레제와 들로네는 문학적 영향과 신비주의적 체계를 저버렸다. 피카비아의 경우도 같았지만, 내면적 체험에 역점을 두는 상징주의의 영향을 계속 간직했다. 레제와 들로네는 둘 다 현대적인 것에 대해 단도직입적인 감각이 있었다. 그들은 글레즈와 메챙제 같은 전

7 《우파니샤드Upanishads》, J. 마스카로 역(런던, 1965).

시회 입체파들Salon Cubists과 1911~1912년에 가까워졌고, 시간 속에서 어떤 한순간에 오로지 한정된 물체만을 보여주는 구조 속에서 구현할 수 없을 정도로 현대사회가 바뀌었다는 생각을 공유했다. 그리고 1911년 말에서 1912년 초에 그려진 들로네의 〈파리 시City of Paris〉(도판 30)와 레제의 〈결혼Wedding〉(파리 현대미술관 소장) 같은 작품에서 무한한 물체와 사고 · 감흥을 순간적으로 포착하는 마음과 그 마음 상태를 표현하려고 했다. 메챙제의 표현을 빌리면 '마음속에 형태의 생Life of form in the mind'[8]을 제시해주는 입체파적 회화 양식을 사용했다. 이러한 작품을 그린 결과로 그들은 단순히 물체와 물체의 부분을 엉클어놓음으로써 '새로운 의식new consciousness'을 구현할 수 없음을 깨달았다. 그리고 곧바로 레제의 〈푸른 옷의 여인〉과 들로네의 〈연속적인 창문Simultaneous Windows〉(도판 31)같이 좀 더 단순한 작품에 착수했다. 이 작품들은 여전히 야수파에 가깝다(아폴리네르의 '오르피즘적 야수파'라는 표현을 정당화해주면서). 그러나 들로네의 색채—구조는 중력이 작용하는, 집중적인 구조를 제거하고, 물체—감흥은 부단한 운동성 안에 용해하기 시작했다. 그해 여름에 쓴 두 편의 에세이 속에서, 들로네는 '순수한 회화pure painting'[9]를 위한 이론적 해석을 발전시켰다. 이는 주제에 대한 인식이 한정된 물체, 측정 가능한 시간과 거리, 말로 표현된 이해의 세계 속에 마음을 묶어두는데 '그 자체의its' 계속적인 운동성 안에 눈과 마음을 완전히 개입시킬 수 있는 순수한 회화적 구성만이 마음 자체에 대한 집중과 동시에 '온 세상을 포용하는embrace whole world' 확산을 하도록 직관을 불어넣을 수 있다.

들로네는 다음 주요 전시회 출품작이었던 〈카르디프 팀The Cardiff Team〉(파

8 장 메챙제, 《회화에 대한 단평Note sur la Peinture》(1910); E. F. 프라이 역, 《입체파》(런던, 1966).

9 〈빛La Lumière〉과 〈현실, 순수미술Réalité, Peinture Pure〉, 《입체파에 대해Du Cubisme》, pp. 146~149, pp. 154~157.

리 현대미술관)으로 이러한 미술에 대한 탐구를 중단했다. 현대적 영상(운동, 포스
터들, 에펠탑, 비행기)의 요약이라 할 수 있는 그 그림은 1913년 앙데팡당전에 전
시되었다. 그의 일반적인 작품 형식은 다양한 관객을 상대로 한 전시회 그림
에서는 인식 가능한 영상을 쓰는 반면, 1914년 앙데팡당전에 전시되었던 〈블
레리오에게 경의를Homage to Blériot〉(바젤미술관)은 추상적인 영상으로 존재의
무언의 상태를 탐구했고 그런 것은 소수 추종자들, 즉 그의 친구들과 베를린
에서 열린 작은 전시회에서 파리 사람들보다 더 호감을 주는 관객들에게만 보
여주었다. 전시회 주최 측의 요구 사항이 중요한 것이었음을, 1912년 가을전
에서 〈푸른 옷의 여인〉을 보고 감명을 받은 칸바일러가 계약을 체결하자는 제
의를 한 다음에, 레제가 실험적 '순수한 회화'인 〈형태들의 대조Contrasts of
Forms〉를 열심히 제작했다는 사실이 시사해준다. 단지 쿠프카와 (개인적인 생계

도판 34 프랑크 쿠프카,
〈아모르파, 두 색채의 푸가〉(1912)

수단이 있었고 그와 똑같이 행운아였던 들로네보다 덜 민감했던) 피카비아만이 전쟁 이전의 전시회에 비재현적인 주요 작품을 출품할 수 있었다.

들로네의 〈해, 달, 동시에Sun, Moon, Simultaneous〉(도판 32) 연작들은 1913년 봄에 시작된 것 같다.[10] 그것들은 그의 비재현적 첫 작품이었는데, 그는 그것을 계기로 입체파의 물체에 근간을 둔 구조에서 손을 떼었다. 쿠프카의 경우, 그가 당시에 회화의 기본적 구조로 삼던 회전적 운동이 그의 초창기 작품 속에서 점차적으로 주도적인 역할을 담당했음을 볼 수 있다. 이러한 형태적 배열의 내적인 의미는 그 자체가 저절로 그림 그리는 행위 속에 내면화된 다른 의미와 연상 작용을 끌어들였다. 이러한 그림 속에서 레제가 〈형태들의 대조〉

10 제목에 나온 구두점은 들로네 자신의 것. 이 작품의 제작 연대를 1913년으로 잡은 이유는 《오르피즘Orphisim》에 대한 내 책의 부록 C에 나와 있다(옥스퍼드, 1979).

에서 그랬듯이, 들로네는 재료에 의해 정해지는 '요구 사항들demands에 지나치게 연루되어 구성이 자체 생성하는 것처럼 보이게 되어, 화폭에 직접 즉흥적으로 작업했다.' 이러한 과정에서 들로네는 그가 '현대적 의식modern consciousness'의 특징이라고 일반화한 바로 그 존재의 상태에 도달했다. 들로네는 빛의 회전적 생성이 모든 존재의 바로 '그 the' 기본적인 원리라고 믿었다. (이 점에서 그는 쿠프카와 같다. 그러나 그는 그의 믿음에 대한 확증을 특정적으로 현대적인 방식에서 찾아냈다. 예를 들어 그는 인간 의식의 무한한 확산을 위한 은유로서, 에펠탑 꼭대기에서 라디오를 사용해 세계 방방곡곡에 보이지 않는 전파를 방출했던 시인들에게 영향을 받았다.)[11] 단일하게 집중된 세계 속으로 회화를 흡수시키는 것은 첫째 원리의 의식을 성취하는 수단이었다. 성질이 단도직입적이었던 레제는 현대적인 것의 정수를 범세계적인 역동성 안에서 발견할 수 있다고 믿었다. 이 역동성은 들로네의 조화들과는 사뭇 다르게 힘과 힘 사이의 마찰이라는 표현으로 제시될 수 있다고 믿었다.

들로네가 촘촘히 내부로 짜이고, 복잡하게 제작된 '색채colors' 구조를 창조한 반면, 레제는 물체들의 특정성을 색채, 선과 색조의 파열적인 대조로 압도해버렸다. 그의 친구였던 블레즈 상드라르의 시 속에서도 그가 표현했던 순수하게 고조된 감흥의 경험을 찾아볼 수 있다.

경치에도 이젠 관심이 없네
그러나 경치의 춤
경치의 춤으로
덩실 더덩실

11 바르죙 H.-M. Barzun, 〈힘의 예찬Apothéose des Forces〉(1913), 스페이트의 《오르피즘》에서 인용됨(들로네에 관한 장의 주 85).

나는야 돌아-돌아간다네[12]

피카비아의 〈우드니, 미국 소녀(춤)Udine, American Girl(dance)〉(도판 36) 등에서 볼 수 있는 회전점 이동성, 구조의 갈팡질팡하는 모호성은 〈아모르파, 두 색채의 푸가〉, 〈해, 달, 동시에〉 그리고 〈형태들의 대조〉에 나오는 구조와 회화 양식상 관련이 있다. 선만으로 이루어진 뼈대 위에 즉흥적으로 작업하는 피카비아의 방식은 레제와 들로네가 도용했던 방법과 연관이 있다. 하지만 그에겐 이러한 방식을 눈에 보이지 않는 감동이나 정신적인 상태를 기록하는 데 이용하려고 한 중대한 시기였는데, 그는 성적인 기억과 환상에 의해 떠오르는 어떤 상태를 환기시키는 뒤샹의 방식에 영향을 받았다. (〈신속한 나신들에 둘러싸인 왕과 왕비King and Queen Surrounded by Swift Nudes〉 그리고 〈처녀에서 신부로 가는 길Passage of the Virgin to the Bride〉에 나오는 것처럼. 두 작품 모두 필라델피아미술관 소장) 아폴리네르는 《입체파 화가들Les Peintures Cubistes》에서 뒤샹의 회화 진행 방식을 시사적으로 환기하고 있다.

우리 옆을 지나친 모든 사람들과 모든 존재는 우리의 기억에 자취를 남겼고 이 자취는 일일이 따져볼 수 있는 하나의 실재다. ……이러한 자취들이 모여서 하나의 인격을 취득하게 되고, 그 성질을 순전히 정신적인 작용에 의거해서 지적할 수 있다.

피카비아는 1913년 초에 뉴욕을 방문했고, 거기서 프로이트의 이념에 관심이 있는 예술가들, 지성인들과 접촉했다. 그는 그곳에서 뉴욕과, 한 무용수

12 〈나의 춤Ma Danse〉, 《전 세계에 대해: 완성 시들: 1912~1924 Du Monde Entier: Poésies Complètes: 1912~1924》(파리, 1967).

와의 성적인 만남을 주제로 수채화 연작을 그렸는데, 그는 그 그림을 마치 음
악가처럼 즉흥적으로 그려서, 형태가 스스로 생성되고 따라서 그의 덧없는 마
음 상태를 기록할 수 있었다고 말했다. 그는 창작이 진행되는 동안 작동하는
정신적 진행 과정을 가리키면서, '추상에 접근하는…… 마음의 상태'에 대해
이야기했다.[13] 그가 파리에 돌아왔을 때, 그는 자신의 비재현주의적 주요 작품
〈우드니, 미국 소녀(춤)〉 그리고 〈에드타오닐, 성직자Edtaonisl, Ecclesiastic〉(시카고
미술원) 등에서 이런 진행 방식을 이용했다. 이 작품에서 관람자가 경험하는
것은 다른 오르피즘 미술의 비재현적 작품에서 느끼는 경험과 연관된다. 즉
이동하는 구조 속에 빨려들어가 '추상적으로 다가가는 마음의 상태a state of
mind approaching abstraction'를 끌어내는데, 이 상태에서 피카비아를 감동시켰던
잠재의식적인, 따라서 필연적으로 말로 표현되지 않는 경험을 직관적으로 느

13 스페이트의《오르피즘》에서 인용됨(피카비아에 관한 장의 주 72).

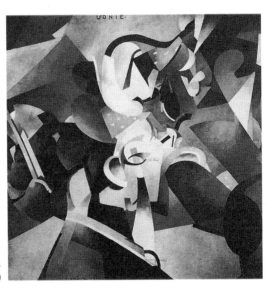

도판 36 프랜시스 피카비아,
〈우드니, 미국 소녀(춤)〉(1913)

낀다. 하지만 회의적이었던 피카비아는 그런 경험을 신비적인 것이라고 주장하지 않았다.

이러한 작품에서 느끼는 경험은 특정된, 하지만 추상적인 형태에 대해 인식이 관여하는 경험과는 상당히 다르다. 예를 들어 들로네의 〈연속적인 창문〉과 〈해, 달, 동시에〉를 비교하면, 어질어질하게 만드는 에펠탑까지도 1913년 회화에서 볼 수 있는 전체성에 대해 끊임없이 변동하는 인식과는 다른 종류의 주의를 요구하고 있음을 알 수 있다. 이 탑이 존재함으로써, 우리가 중력과 물체와의 관점에서 본 우리의 위치라는 면에서 해석하는 많은 실마리가 결정화되었다. 1913년 그림에는 외부 세계와 구조적인 관계가 없어서, 관람객으로서 거기에 재현되어 있는 것에서 우리의 거리를 '측정할measure' 수 없고 그것의 규모를 '알know' 수도 없다. 구조 속에 우리가 관여되어, 우리가 그 그림에서 '타자성otherness'이라는 감각을 잃지는 않는다. 거꾸로 우리 자신의 의식을 인식하지 않을 수 없다(다시 〈연속적인 창문〉을 비교하면, 실마리가 되는 물체들의 실새싱

에 대해 사색하는 바람에 이런 감각을 잃게 된다). 모든 오르피즘 화가들은 이러한 자의식을 특정한 감동이나 개념과 연관이 없는 비특정한 것으로 인식했고, 모두 이러한 성질 안에서 그들의 예술의 의미를 발견할 수 있다고 믿었다.

1913년 가을 전시회에서 피카비아가 그의 〈우드니, 미국 소녀(춤)〉를 전시하기 전에, 아폴리네르는 오르피즘에 대한 관심을 잃어버렸다. 그러나 오르피즘이란 단어가 다른 비평가들에 의해 재론되었고, 들로네의 작품들은 나름대로 의미를 확장시켰다. 로베르Robert의 부인, 소냐 들로네 테르크Sonia Delaunay Terk는 중요한 시기였던 1909~1913년 그녀의 강한 야수주의 화풍의 그림을 포기하고 침대보, 책의 제본, 방석 같은 물체를 만들었다. 아마도 그녀의 영향으로, 로베르가 그림에서 옷감과 실내장식에 이르기까지 모든 형태의 시각예술에 적용할 수 있는 색채 구조의 필수적 원리를 발견했다고 주장하기 시작한 것 같다. 비록 이런 이념이 영향력 있는 것이었다고는 해도(이것이 회화상의 발견에서 주변 환경 전반에 대한 이상적인 안을 끌어내려는 20세기 최초의 시도였다) 이것이 '명상contemplation'을 위한 추상적인 형태의 창조를 주창한 오르피즘의 주안점은 아니었다. 로베르 들로네의 주변은 아내와—그녀의 초기 작품은 3년간의 활동 정지로 손해를 보았다—미국인 패트릭 헨리 브루스Patrick Henry Bruce와 아서 B. 프러스트Arthur B. Frost를 비롯한 제자들이 에워쌌다.

1913년에 다른 두 미국인 스탠턴 맥도날드-라이트Stanton MacDonald-Wright와 모르간 러셀Morgan Russell이 '동시 발생주의Synchronism'라고 명명한 그들의 추상적 색채 운동을 일으켰다. 그들은 자신들이 발간한 카탈로그에서 동시 발생주의가 오르피즘과 다른 것이라고 주장했지만, 쿠프카의 〈뉴턴의 원판들〉 연작과 로베르 들로네의 〈해, 달, 동시에〉라는 연작에 의존하고 있음이 명백했다. 그렇지만 그것은 미국에 대규모의 추상 색채화를 도입했다는 점에서 의미가 있다. 이런 경향들은 다른 오르피즘 화가들보다 로베르 들로네 작품에

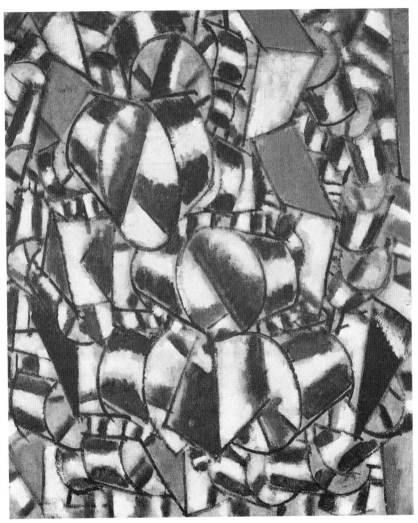

도판 37 페르낭 레제, 〈형태들의 대조〉(1913)

더 가까웠고, 그 때문에 (그리고 들로네의 투철한 선전 활동으로) 오르피즘이 본래 로베르 들로네의 창작이라는 그릇된 믿음이 계속되었다. 어쨌든 들로네가 다른 오르피즘 화가보다 더 영향력이 있었던 것은 사실이다. 색채에 대한 그의 이념은 샤갈, 클레, 마르크, 마케 등에 영향을 주었다.

당시 신문에 실렸던 오르피즘 작품에 대한 기사와 그들이 긴밀하게 관여했던 작은 정기 간행물들을 읽으면, 그들의 주요 관심사와 당시 생활 사이에 큰 간격이 있음을 알 수 있다. 출판물들은 위기에 대한 기사로 넘치고, 유럽이 아슬아슬한 전쟁의 문턱으로 들어서고 있음을 시사하는데도, 오르피즘 예술가들은 여전히 현대 세계 속에서 자신들의 환희를 계속 표현하면서 결국 '발발débâcle'하고 말 해결책 없는 분쟁에 대한 언급은 하나도 하지 않았다. (오직 피카비아만이 비관주의적 견해를 밝혔으나 그것은 순전히 개인적인 것이었다.) 파리에서는 복잡한 예술계가 자기만족에 들떠 보였고, 위에서 언급한 화가들은 그들이 자신들이 사는 사회에는 통하지 않는 통찰력을 가지고 있다는 상징주의적 감각을 계승했다. 그들은 대중이 선호하는 자연주의적 예술이 광활함과 복잡성, 즉 현대 세계에 대한 새로운 의식 상태를 다루기에 부적합하다고 믿었다. 그들은 상징주의자들과 마찬가지로 자기의식의 본질에 사로잡히면서 내적 세계로 전향했다. 그림을 그리는 것이 그들에게는 (들로네의 표현을 빌리면, '인간이 지상에서 자신을 확인하게 되는l'homme s'identifie sur terre' 그 순간까지[14]) 자기 동일시의 예술이 되었다. 그들은 현대사회 속에서 실존의 특정한 본질을 검토하는 데 관심이 있는 것이 아니라, 삶에 활기를 불어넣는 인간의 힘보다 더 큰 것에 흡수되는 것이나, 자신을 통해 경험하긴 했지만 자신 저 너머에서 오는 것처럼 보이는 잠재의식적인 강한 충동에 대응하는 것에 관심

14 들로네의 《입체파에 대해Du Cubisme》, p. 186. 스페이트의 《오르피즘》(피카비아에 관한 장의 주 58).

144

을 가졌다.

그들에게 모순점은 있다 해도 오르피즘 화가들은 추상예술의 '존재 이유raison d'être'를 파악하고 있었다. 즉 예술가는 그림 그리는 행위를 통해 그 나 그녀 자신의 존재를 확인하고, 관람객의 경우는 그림의 타성 안으로 자신을 망각하면서도 자기 인식적인 상태에서 흡수되는 과정을 통한 의식이 존재 이유다. 오르피즘은 보는 행위가 그것이 의식을 창조하는 한, 자체로서 의미가 있으며, '순수한pure' 보는 행위를 요구하는 그림은 단지 장식적인 것이 '아니다not'라는 가정에 근거하고 있었다. 아폴리네르가 1913년 그것이 "단순하게 인류라는 종족의 교만한 표현은 아니다"라고 썼을 때, 이 예술의 필수적인 양상들 가운데 한 가지에 대해 주의를 끌었다.[15] 그것은 오르피즘이 사고나 인간의 행동거지에 관여하지 않는다는 점에서, 반反지성적이고 반反인문주의적이다. 오르피즘은 '우주와 함께with the universe' 하나임을 모색하는 데 일어나는 합리적인 강제성을 초월하는 하나의 의식에 관심을 두었다.

15 《예술 연대기Chroniques d'Art》, p. 298.

미래주의
Futurism

노버트 린턴
Norbert Lynton

　미래주의는 여러 가지 관점에서 현대미술 사조 가운데 특이한 것이었다. 그것은 이탈리아산이었다. 그것은 하나의 문명관에서 시작되었으며, 그 표현을 처음에 담화 안에서 찾았다. 그것은 전해 내려온 예술 작풍에 대한 불만과 새로운 언어를 창조하려는 야심에서 분출되었다기보다는 일반적인 사상을 가지고 출발했으며, 그 예술적 표현을 상당한 어려움을 겪은 뒤에야 찾았다. 어떤 면에서 모든 전통과 유서 깊은 가치 및 제도를 시끄럽게 거부한, 가장 급진적인 운동이었다. 미래주의는 그 사상을 런던에서 모스크바에 이르기까지 유럽 전역에 굉장히 빠른 속도로 전파했지만 마치 별똥별처럼 단명함으로써 그 영속적 가치가 흔히 과소평가되어왔다. 미래주의는 야수파나 입체주의처럼 반대파의 비평가들에 의해 명칭이 주어진 것이 아니라 자신의 명칭을 스스로 선택했으며, 자체의 이론적 해석을 문학적 형태로 규정하기 위해 온갖 수단을 동원했다. 예술가들의 선언문 발표라는 현대적 전통은 주로 이 운동에서 비롯되었다.

　이 운동을 창시한 사람은 시인 필리포 토마소 마리네티Filippo Tommaso Marinetti(1876~1944)였다. 1908년 가을에 그는 선언문을 하나 썼는데, 그것은 자기 시집에 대한 머리글 형식으로 1909년 1월 밀라노에서 처음으로 발표되

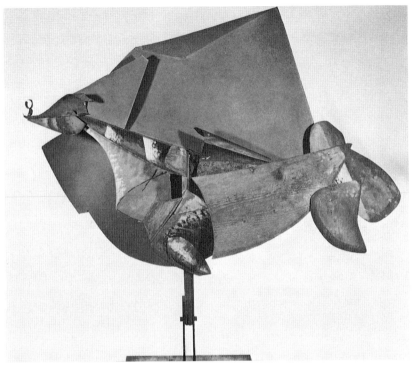

도판 38 움베르토 보치오니, 〈달리는 말과 집의 역동적인 구성〉(1914)

었다. 그러나 이 선언문이 훗날 그가 추구하던 만큼 반향을 얻게 되고, 또 미래주의 탄생의 공식적인 날짜로 기록된 것은 같은 해 2월 20일에《르 피가로Le Figaro》지 1면에 프랑스어로 이 선언문이 실리면서부터였다.

마리네티는 이 운동의 명칭으로 역동주의Dynamism, 전기Electricity, 미래주의Futurism 사이에서 망설였다. 이 명칭에서 그의 관심이 어디에 있었는지 짐작할 수 있다. 기술공학적인 힘의 세계가 태동하는 것을 대부분의 문필가나 예술가보다 더 민감하게 의식했던 그는, 예술이 과거를 파괴하고 속도와 기계 동력이 주는 유쾌함을 찬양하기를 바랐다. "우리는 선언한다"라고 그는 자신의 선언문에 이렇게 썼다.

이 세계의 장려한 아름다움은 새로운 미, 즉 속도의 미에 의해 그 눈부신 빛을 더했다. 경기용 자동차, 터질 듯이 숨을 쉬는 뱀을 닮은 거대한 파이프로 장식된 차체…… 포도탄*에 실려 달리는 것처럼 울부짖는 자동차, 그것은 사모트라케의 니케(루브르박물관이 소장한 유명한 헬레니즘 조각 작품)보다 더 아름답다……. 이제 아름다움은 오직 투쟁 속에서만 존재한다. 공격적인 성격을 가지지 않은 작품은 걸작이 될 수 없다……. 우리는 전쟁을, 이 세계의 유일한 위생 수단인 전쟁을, 군국주의와 애국심을, 무정부주의자들의 파괴적 행위를, 우리의 목숨을 바치게 하는 아름다운 이념과 여자에 대한 경멸을 찬미하고 싶다. 미술관, 도서관 그리고 모든 종류의 아카데미를 파괴하고자 하며, 도덕주의, 남녀동등권, 모든 기회주의적이고 공리주의적인 타락에 선전포고를 하고자 한다. 우리는 노동, 쾌락, 폭동 등으로 흥분된 거대한 군중, 현대 도시에서 다수의 인종적 색채와 여러 목소리로 일어나는 혁명 조류를 노래할 것이다. 우리는 격렬한 인공조명 electric moons 을 받아 타오르는 밤의 병기고와 조선소의 진동하는 작열을, 연기를 내뿜는 뱀을 삼켜버리는 탐욕스런 역驛들을 …… 금속관을 끼워 넣은 거대한 철제 경주마처럼 레일 바닥을 차면서 달리는 널찍한 가슴의 기관차를, 비행기들의 부드러운 비상과 깃발처럼 바람에 펄럭이면서 열광적인 군중의 박수갈채처럼 공기를 때리는 프로펠러를 노래할 것이다. 우리는 이 땅을 교수, 고고학자, 안내인, 골동품 애호가들의 악취 나는 암에서 해방시키기를 원하기 때문에 이 압도적이고 불붙는 듯한 폭력에 찬 우리의 선언을 이탈리아에서 전 세계를 향하여 진수시키며, 이 선언과 함께 미래주의를 주창하는 바다.

그 밖에도 기맥상통하는 것이 더 있다. 마리네티의 격렬함은 미완성 상태

* 옛날 대포탄의 일종.

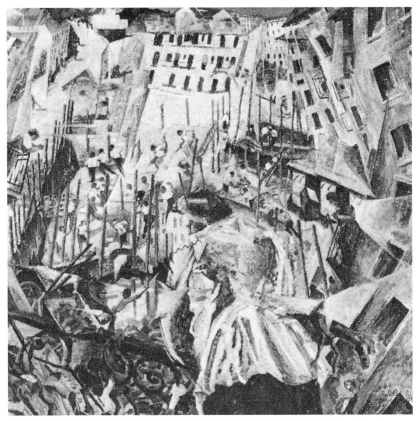

도판 39 움베르토 보치오니, 〈거리가 집에 들어가다〉(1911)

의 이탈리아 국가 발전과 다른 어떤 나라보다도 더 압제적으로 이탈리아 문화를 짓누르는 웅장한 과거 전통의 방대한 부담, 즉 이탈리아는 19세기 발전에 기여한 것이 거의 없었다는 것과 현대문학, 예술 사조의 상충적인 다양한 경향을 갑자기 직면한 데서 오는 마리네티 자신과 친구들의 마음속 혼란 등에 대한 조바심에 비례한다. 20세기 접어들어 처음 10년 동안 이탈리아는 새로운 잡지와 전시회를 통해 인상주의, 마티스 및 피카소의 초기 작품을 포함한 여러 종류의 후기 인상주의, 상징주의, 아르누보의 다양한 조류 등에 내하

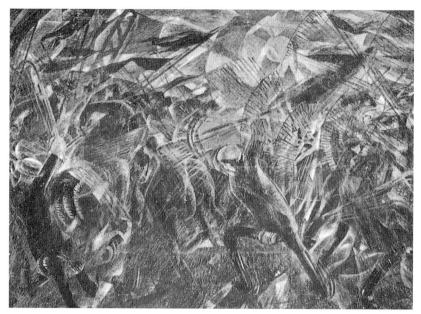

도판 40 카를로 카라, 〈무정부주의자 갈리의 장례식〉(1911)

여 알게 되었다. 이러한 조류에 직면하면서 생긴 혼란을 극복하는 방법 중 하나는 이들 모든 조류에 대체할 새로운 세계관을 제시함으로써 혼란의 소지를 철저히 근절하는 것이었다.

 아주 똑같은 감정이 아주 똑같은 단어로 '이탈리아의 청년 작가들에게' 보내는 선언문에 표현되었다. 이 선언문은 마리네티가 직접 지휘 감독하고 화가 세 사람, 즉 움베르토 보치오니Umberto Boccioni(1882~1916), 루이지 루솔로Luigi Russolo(1885~1947), 카를로 카라Carlo Carrà(1881~1966)의 손으로 초안한 것이다. 1910년 2월 11일자로 된 이 선언문이 실제 작성된 때는 2월 하순이며, 3월 8일 트리노의 키아렐라 극장 무대에서 보치오니의 낭독으로 처음 공표되었다. 〈미래주의 화가 선언Manifesto of Futurist Painters〉은 새로운 세계를 위한 새로운 예술을 단호히 요구했으며, 과거의 예술에 대한 어떤 집착도 거부했

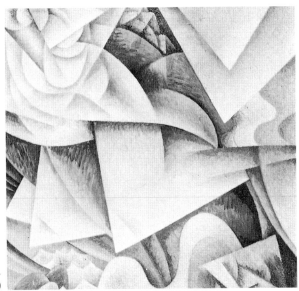

다. 이 새로운 예술의 성격이 어떤 것이 되어야 하는지는 그다음 선언문, 즉 그해 4월 초에 낱장으로 인쇄되어 나온 보치오니의 〈초현실주의 회화의 기술 선언Technical Manifesto of Futurist Painting〉에서 명백해졌다.

모든 것이 움직이고, 모든 것이 달리고, 모든 것이 빠른 속도로 돈다. 하나의 형상은 우리 앞에서 절대로 정지해 있지 않으며, 항상 끊임없이 나타났다가 사라지곤 한다. 망막에 비친 영상의 지속성을 통해 운동 중의 사물은 그것이 통과하는 공간 속에서 진동처럼 서로 연속함으로써 복수화되고 왜곡된다. 이렇게 해서 달리는 말은 네 다리를 안 가진 것이 된다. 다리는 20개가 되고, 운동 형태는 삼각형이 된다. ……가끔 길에서 만나 이야기하는 사람의 뺨에서 멀리 지나가는 말을 보기도 한다. 우리 몸이 안락의자 속으로 들어가고 안락의자가 우리 속으로 들이오기도 한다. 마찬가지로 집들 사이를 달리는 전차가 집들 속으로

들어오면서 이번에는 집들이 전차 속으로 공격해 들어가 그것과 하나가 된다. 우리는 생을 다시 시작하고자 한다. 오늘날의 과학이 과거를 부정해야 한다는 사실은 우리 시대의 물질적 요구에 부합하는 것이다. 같은 식으로 예술은 그 과거를 부정함으로써 우리 시대의 지적인 요구에 응하지 않으면 안 된다.

보치오니는 이러한 감각의 복수성複數性이 회화 작품 속에서 어떻게 실현되는가에 대해 그다지 구체적인 방법을 제시하지는 않았지만, 신인상주의자들에 의해 4반세기 전에 개발된 색채 분할 체계를 중요한 기본으로 강조했다.
미래주의 화가들은 자기들 사상을 표현할 회화적 수단을 발견하는 데는 일찍이 자코모 발라Giacomo Balla(1871~1958)와 지노 세베리니Gino Severini(1883~1965) 등과 같은 화가들이 논의해왔지만, 다소 시간이 걸리지 않으면 안되었다. 그해 7월, 보치오니가 베니스에서 작품 42점을 전시했을 때, 이 작품들은 비평가들에게 아주 잘 받아들여졌으며, 누구에게도 특별히 혁명적인 작품들로서 충격을 주지는 않았다. 한 해설가는 보치오니 선언문의 대담한 언사와 그의 온화한 작품 사이에 존재하는 커다란 간극에 대해 지적한 바 있다. 당시 알프스 이북 지역의 전위미술에 관한 미래주의자들의 지식이란 사실 보잘것없었다. 더 모험적인 선구자들이 없었기 때문에 그들은 세간티니*와 프레비아티Previati를 존경했으며, 니체와 바쿠닌**의 저작물을 읽으면서 자신들의 상상력에 자극을 준 것이다. 이 시기에 그들 작품에 드러난 도시적인 주제와 격렬한 주제는 그들이 지닌 관심을 보여준다. 또한 (특히 보치오니, 카라, 루솔로 등에 의해) 전기 불빛을 그려보려는 흥미 있는 실험을 하기도 했지만, 그 표현 방

* Giovanni Segantini(1858~1899): 알프스 고산 지대의 밝은 광선 효과를 신인상주의와는 다른 방식으로 독특하게 그려낸 이탈리아 화가.
** M. A. Bakunin(1814~1876): 러시아의 혁명가이자 무정부주의 이론가.

법은 완전히 1890년대식이었다. 그러는 동안 마리네티와 그들은, 음악가 프라텔라Pratella 등처럼 미래주의의 기본 신조에 찬동하는, 점점 다양하고 수적으로 많아진 다른 지지자들과 함께 자신들의 이론을 출판 혹은 개인적이고 직접적인 활동을 통해 효과적으로 전파했다. 1911년의 어떤 강연에서 보치오니는 미래주의 화가들의 추구 개념을 다음과 같이 정의했다. "광학적optical이고 분석적인 인상을 표현하려는 것이 아니라 영적psychical이고 전체적인 체험을 표현하려는 것이다." 이 말은, 자신의 의도를 가장 명료하게 드러낸 말로서, 수많은 현대미술 발전사에서 드러난 시각적인 문제들visual concerns과 자신의 의도가 서로 다른 것임을 강조한다. 그는 계속해서, 이를테면 탐조등이나 채색 가스를 작품 재료로 사용함으로써 회화 작품의 형식을 일시적(순간적)인 것으로 만들 수 있는 가능성을 이야기한다.

미래주의 회화의 첫 번째 주요한 전시회는 밀라노에서 1911년 4월 30일에 개막되었다. 보치오니, 루솔로 및 카라는 이 개방적인 전시회(여기에는 아동미술 전시도 포함되었다)에 작품을 50점 출품했다. 새로운 것은 그들 작품의 화풍이라기보다는 아직도 그 주제였다. 〈밀라노 회랑에서의 싸움〉(보치오니), 〈움직이는 기차〉(루솔로), 〈어떤 무정부주의자의 장례식〉(카라) 등과 같은 주제는 단호하게 미래주의적이지만 그것이 다루어진 방식은 대체로 전통적인 방식 그대로였다. 이들 작품에 대한 아르덴고 소피치Ardengo Soffici의 신랄한 비평문이 피렌체의 잡지《라 보체La Voce》에 실리자 이에 대하여 개성 넘치는 폭력적 응수가 있었다. 마리네티, 카라 및 보치오니가 피렌체로 내려와서 카페 바깥에 앉아 있던 소피치를 습격한 것이다. 이튿날 아침 경찰이 밀라노 특공대원을 철도역 측에 인계하며 풀어주자, 《라 보체》지 편집자들이 그들이 떠나는 것을 재촉하기 위해 역 구내의 플랫폼에 나타났으며, 경찰이 싸움이 계속되는 것을 막기 위해 다시 개입했다. 이 소동에서 얻은 소득은, 놀랍세노 소피치 및

그의 동료들과 미래주의자들 사이에 친교가 생겼다는 사실이다. 그러나 이 사건 자체가 미래주의 미술에 실질적인 기여를 가져오진 않았다. 이 무렵, 파리에서 얼마 동안 작품 제작 활동을 한 세베리니가 밀라노에 와서, 보치오니와 그 밖의 화가들이 최근의 미술 동향을 접하고, 그것에 익숙해지지 않으면 안 된다고 역설했다. 마리네티가 여행 비용을 대도록 설득되었으며 이렇게 해서 보치오니, 루솔로, 카라가 세베리니를 따라 2주간의 여행을 목적으로 파리에 가게 되었다. 세베리니는 그들에게 피카소, 브라크와 다른 이들을 소개하고 몇몇 화랑들도 구경시켰다. 이 세 방문객은 자기들이 본 것에서 큰 감명을 받았다. 특히 보치오니가 더 그랬는데, 이제 그는 세베리니와 절친한 친구가 되어 자기 친구들이 떠난 후에도 며칠을 더 파리에 머물렀다.

밀라노에 돌아와서 그들은 자기들이 본 것, 특히 이 무렵 파리 이외의 지역에는 거의 알려지지 않았던 입체주의에 관해 그들이 배웠던 것을 참고하여 그쪽으로 과감하게 방향을 전환하면서 열광적으로 제작했다. 이제 그들은 새로운 주제의 힘에 전적으로 의존하는 일이 덜했고, 입체주의식 형태를 단편화하는 방법으로 자신들의 색채분할주의를 보충하는 데 힘썼다. 그들은 새 작품도 했고 또 옛 작품도 다시 그렸다. 그리고 다른 데도 아닌 파리에서 놀라울 만큼 빠르게 작품을 모아 무작정 전시회를 열었다. 이 전시회는 1912년 2월 5일 파리의 베른하임-쥔 화랑에서 개막되었다. 이어서 유럽 전역을 순회했는데, 3월에는 런던의 새크빌 화랑에서 전시회가 열렸다. 4월과 5월에는 베를린의 데어슈투름 화랑에서 전시되었는데, 여기서 어떤 은행가가 전시된 작품 35점 가운데 24점을 사들였다. 이 전시회는 그다음 브뤼셀로 갔으며(5월, 6월) 이 은행가의 소장품이 계속해서 함부르크, 암스테르담, 헤이그, 뮌헨, 빈, 부다페스트, 프랑크푸르트, 브레슬라우, 취리히, 드레스덴 등에서 순회·전시되었다. 각종 출판물과 강연 등으로 뒷받침되었던 이 순회전은 현대미술이 경험

도판 42 자코모 발라, 〈무지갯빛 해석 1번〉(1912)

한 가장 힘찬 개종 행위를 기록한 것이었다. 그것은 1913~1914년까지 계속되었다. 은행가의 소장품들이 시카고에서 전시되었다. 마리네티는 모스크바에서 강연하여 대단한 성공을 거두었다. 그리고 이탈리아 안팎에서 여러 가지 다양한 종류의 미래주의 전시와 작품 발표회가 있었다. 미래주의는 다른 나라에 추종자들과 실력 있는 후원자를 가지게 되었으며, 기본 이념이 점점 더 넓은 범위의 문제에 적용되기 시작했다.

프랑스 여성 발렌틴 드 생푸앵Valentine de Saint-Point은 마리네티의 여자 일반에 대한 애초의 배척에도 아랑곳하지 않고 이 운동에 참여하여 〈미래주의 여성 선언〉을 썼으며("남자들에게 불쌍하고 감상적인 멍에를 씌우는 대신에, 당신 자식이나 남편인 그들이 자신을 능가할 수 있도록 이끌어가라. 당신이 그들을 창조하는 것이다. 당신은 그들을 마음대로 할 수 있다. 당신은 인류에게 영웅을 내줄 빚을 지고 있다. 그런 영웅을 제공하라!") 또한 이 선언문에 이어 〈쾌락의 선언〉도 썼다. 또 다른 사람들이 정치, 문학, 음악에 관해 미래주의적 관점을 성명으로 발표하기도 했지만, 예술의 관점에서 볼 때 이보다 더 중요한 것은, 이 운동이 현대 예술의 주요 성채에서 활동하는, 지도적인 전위예술 비평가 및 시인들에게 얻어낸 지지였다. 1913년 7월에 아폴리네르는 〈미래주의의 반反전통〉이란 글을 썼는데, 이 글은 그해 9월 피렌체의 잡지 《라체르바Lacerba》지에 실렸다. 이 글은 미래주의의 증오와 사랑을 그림으로 보는 것처럼 설명했는데, 문화 세계를 갱신하는 방법을 제시하고, 마지막으로는 비평가들로부터 샴(태국)의 쌍둥이 형제를 거쳐 단테와 바이로이트*에 이르기까지 거의 모든 인명과 지명 등을 열거하고 그들에게 '엿이나 먹어라' 식의 조소를 퍼부은 반면에 피카소, 들로네, 칸딘스키, 마티스 등과 같은 예술가들을, 미래주의인 그들 자신에게 결합시키는 사

* Bayreuth: 독일의 지명. 1876년 바그너가 오페라 극장을 건립해 〈니벨룽겐의 반지〉로 개관 공연을 한 후 오늘날까지 바그너의 오페라를 중심으로 매년 국제 음악 축제가 열린다.

람들의 목록을 축복하는 내용으로 끝내고 있다.

미래주의가 세상에 제시했던 것은 무엇인가? 기술 신장과 이에 따른 사회 및 사상의 발전은 새롭고 대담한 예술 형식을 요구한다는 주장으로 요약되는 그들의 기본 관점은 새로운 것이 아니었지만, 이제까지 이렇게 열렬하게 제시된 적은 없었다. 더구나 이 예술운동은 양식보다 이념을 먼저 내세움으로써, 전통적 예술 가치뿐만 아니라 대부분의 전위예술의 미학적 야심에까지 도전한 것이었다. 미래주의 회화는 예술을, 정적이라기보다는 동적인 것으로 인정되는, 환경의 시각적 양상뿐만 아니라 그 비시각적인 양상까지 포착하는 수단으로써 사용하는 가능성을 시험하고 증명했다. 그들은 또한 입체주의식으로 깨진 형태에 결합된 밝은 색채를 보여줌으로써, 파리의 입체주의 아류 작가들이 피카소와 브라크식 단색조로 일관된 화면에서 벗어나도록 자극했다. 어쩌면 이 두 작가(피카소와 브라크)가 덜 제한되고 더 개방적인 종합적 입체주의로 나갈 수 있도록 영향을 주었을지도 모른다. 때때로 그들의 화면 구성은 입체주의자들의 중앙으로 집중된 화면 구성을 대치할 수 있는 존속적 방식의 가능성을 보여주었다. 미래주의 작품 몇 점은 어떤 특수한 운동을 묘사하는 데 있어서 화면을 하나의 구획으로 바꿈으로써, 분할된 구획 자체에서 연속 동작이 보이게끔 시도한 것도 있다. 움직임이 화면을 통해 지나갈 뿐 그 중심이 없는 것이다.

그러나 미래주의 작가들의 작품을 너무 일반화해 이야기하는 것은 위험하다. 그들은 저마다 관심사와 표현 능력이 달랐다. 이를테면 발라 작품은 추상 경향을 강하게 띠었다. 그는 유명한 〈줄에 매인 개의 움직임〉(1912년 작, 뉴욕 Goodyear 컬렉션)을 그린 화가인데, 이 작품은 19세기 말엽 머이브리지Muybridge 와 그 외 몇 사람의 운동에 관한 사진 연구를 모방한 미래주의 작품 중에서 가장 대표적인 것이다. 그의 작품은 상당 부분이 동작의 객관적 평가를 추정

적 패턴을 통하여 찾아내는 데 공헌했다. 〈사방으로 빛을 발하는 상호 침투〉라는 제목의 연작(1913~1914년경)에서 그는 심지어 사물의 운동을 떠나 대조적인 색조와 색채의 광학적인optical 유동성과 부동성을 표현하는 방향으로 나아갔는데, 이는 1960년대의 옵아트Op Art의 외로운 선구자 격 작품이다.

카라는 분석적·종합적 입체주의 모두에 가장 가까운 사람이었는데, 전쟁기간에 초기 르네상스 거장들의 세계에 빠져들면서 일종의 시적인 사실주의로 나아갔다. 세베리니는 다른 곳보다 파리에서 주로 작품 활동을 했는데, 입체주의에 깊이 관련된 작가로서 한참 동안 입체주의적인 평면을 분할주의적인 색채 표현에 결합함으로써 추상적으로 보이지만 〈발레리나+바다〉 같은 식의 설명적인 제목이 붙은 작품을 그렸다. 루솔로의 몇몇 작품은 우리가 운동과 동력의 상징으로서 충격파shock-waves라고 부르게 된 것을 탐구적으로 나타낸다. 그러나 역사에 대한 그의 기여는 화가로서보다는 오히려 혁명적인 작곡가로서 더 기억될 만하다. 그는 여러 가지 소음을 내는 기계를 발명하고, 이기계를 위한 '잠을 깨는 도시', '비행기와 자동차의 만남' 등과 같은 제목의 작품을 작곡함으로써 기계적 동력 시대에 맞는 음악을 창조하려고 했다. 이러한 음악의 연주회가 이탈리아에서 열렸는데, 당연히 예상했던 것처럼 비평가와 청중의 분노를 샀다. 1914년 6월에 이탈리아가 아닌 런던의 콜리세움Coliseum 극장에서 최초로 소음 음악 연주회가 열렸다.

보치오니는 의심할 바 없이 그들 가운데 가장 재능이 뛰어나고, 가장 창의성 있는 작가였다. 그의 회화 작품은 굉장히 다양하다. 때때로 그는 밤의 거리 풍경을 그린 〈거리의 힘 Forces of a Street〉(1911~1912, Hängi Collection, 바젤)과 같은 작품을 통해 미래주의의 기본 테마인 대도시, 광선, 에너지, 기계의 운동과 소음, 도시의 쾌락 추구 등을 모두 하나의 시각 체험 속에 용해시킴으로써 여기에 완벽한 표현을 부여하려고 한 듯하다. 그는 또한 독립된 정지 상태의

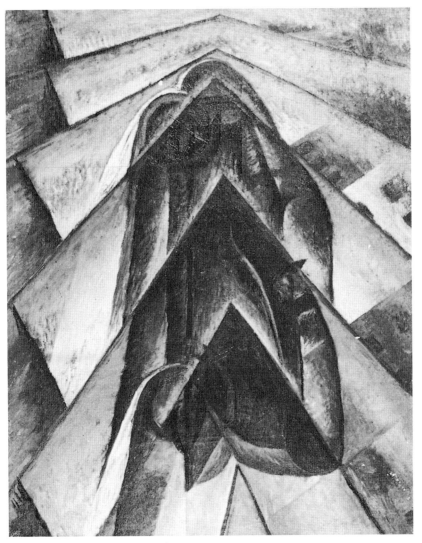

도판 43 루이지 루솔로, 〈자동차의 역동성〉(1911)

인물과 그 주변 환경을 상호 침투시킨 것과 같은, 제한된 테마를 추구하기도 했다. 〈작별〉, 〈떠나는 사람들〉, 〈남는 사람들〉이라는 각각의 작품명을 가진 삼면화 triptych로 된 대작 〈정신 상태〉(1911~1912년 작)에서 그는 기차, 군중, 운동 및 다양한 감각 등에 대한 미래주의적 관심을 대단한 서사시적 힘을 가진 시적 작품으로 용해시켜 표현했다.

그러나 더 인상적인 것은 조각 세계를 향한 보치오니의 성공적인 모험이다. 1912년 3월에 그는 파리의 세베리니를 다시 방문했는데, 이번에 그는 조각에 관해 생각하고 있었다. 그는 아키펜코, 브랑쿠시, 뒤샹, 비용과 그 밖의 다른 이들을 만났으며, 그로부터 얼마 후 1912년 4월 11일에 〈미래주의 조각 선언〉을 발표했다. 조각 자체를 질식시키는 것 같은 브론즈, 석조상 및 기념물들의 범람과 그 배경을 이루는 그리스-미켈란젤로적 전통에 항거하면서 그는 전면적 혁신을 요구했다.

이 운명에서 벗어나자, 그리고 **한정된 선과 닫힌 형태로 된 조상彫像에 대한 절대적이고 결정적인 폐기를 선언하자. 동체를 찢어 열어젖히고, 그것을 둘러싼 주변의 것들을 그 속에 집어넣자.** ……이렇게 해서 형상이 한쪽 팔은 옷을 입은 것, 다른 한쪽 팔은 옷을 벗은 것이 될 수도 있고, 꽃병의 다양한 선들이 모자와 목의 선들 사이에 서로 자유롭게 새겨질 수도 있게 된다. 또한 이렇게 해서 투명한 유리판과 철판과 철사, 안팎의 전기 조명이 새로운 실재를 드러내는 면, 방향성, 색조와 반反색조를 가리키게 된다.

이러한 목적을 위해 모든 종류의 재료가 조각에 쓰여야만 한다. "단지 몇 가지만 여기에 열거한다. 유리, 목재, 두꺼운 마분지, 철, 시멘트, 말총, 가죽, 천, 거울, 전깃불 등이다." 그는 조각에 실제 움직임을 주기 위해 모터를 조각

도판 44 움베르토 보치오니, 〈정신 상태 1번 : 작별〉(1911)

속에 장치할 가능성도 언급하고 있다.

그가 만든 조각은 실제로 그의 말만큼 혁명적이었다. 이미 1913년 7월과 8월에는 파리의 라 보에티 La Boëtie 화랑에서 조각전을 가졌다. 이 전시회를 기점으로 그는 전시회 카탈로그 서문에서 그의 선언문을 발전시키는 계기로 삼았을 뿐만 아니라 형편없는 프랑스어 실력으로 강연까지 했다. 이들 작품 가운데 여러 개는 분실되어 오직 사진으로만 전한다. 이들 조각 작품 상당수가 미래주의 회화에서와 같이 이질적인 대상(머리, 창문, 틀, 광선)의 상호 침투를 많이 이용하고 있다. 다른 작품인 〈공간 속에서의 연속성의 특이한 형태〉(1913년작. 이 작품은 실제로는 큰 걸음으로 전진하는 인물상인데, 마리네티가 헐뜯은 바 있던 〈사모트라케의 니케〉와 아주 흡사하다)와 〈공간 속에서의 병의 전개〉 등의 작품은 대상의 구조에 내재한 에너지를 드러내고 대상을 주변 공간 속으로 용해시키기 위해 형태를 열어서 드러내 보이려는, 근본적으로 조각적인 시도를 잘 보여준다.

도판 45 자코모 발라, 〈가로등〉(1909)

가장 인상적인 작품은 〈말+기수+집〉이다. 이 작품은 나무와 두꺼운 마분지로 만든 추상적인 색채 조각인데, 이 작품의 개방되고 공간적인 형태는 구성주의의 세계에 속한다.

입체주의적 창조성의 또 다른 한 종류가 아직 언급되지 않았다. 1914년에 안토니오 산텔리아Antonio Sant'Elia(1888~1916)라는 사람에 의해 건축이 미래주의적 경지에 들어섰다. 그는 1914년 7월 11일자로 된 〈미래주의 건축 선언〉에 자신의 생각을 제시했다. 이는 수많은 상상적인 스케치 속에서 창작 의도를 더욱 생생하게 표현한 것으로 스케치 일부는 '신도시'라는 제목으로 전시되었다. 공상과학소설을 연상케 하는 비전을 가지고—이 말은 그것이 비실용적이거나 또는 실용화가 불가능한 것이었다는 뜻이 아니다—산텔리아는 새로운 종류의 대도시를 제시했는데, 그것은 과거로 눈을 돌려 역사상의 양식들을 참고하지 않고, 신속한 수송 시대의 새로운 인구 집중 문제를 해결하기 위한, 기계공학의 새로운 재료와 구조적 창안에 맞추어 디자인되었다. 그의 스케치는 아르누보의 영향을 많이 받은 형태 감각을 암시하는데, 그것이 수직선과 수평선, 그리고 정지된 느낌의 부피가 큰 형태를 배격하고(선언문에 쓰여 있듯이) '부피가 큰 탄력성과 경쾌함을 줄 수 있는 철근 콘크리트, 철재, 유리 등과 그밖의 모든 목재, 벽돌 및 석재를 대신하는 재료'를 쓴 건축을 요구하는 태도에 의해 제시되었다.

1914~1918년에 일어난 세계대전은 미래주의의 종말을 가져왔다. 이 '세계의 유일한 위생 수단'이 1916년 산텔리아와 보치오니를 제거했다. 남은 미래주의 작가들은 전통적인 양식과 태도로 옮겨갔다. 마리네티는 파시즘이 이탈리아에서 전력을 장악하는 데 협력하는 것으로 자신의 정치적 이상을 충족시켰다. 프람폴리니Prampolini 같은 이 운동의 젊은 지지자 몇 사람은 1930년대까지 미래주의적 양상을 지탱할 수 있었지만, 1918년 이후 미래주의를 쇄신

하려는 기도는 그다지 반향을 얻지 못했다.

　그래도 그 영향은 근원적이고 장기적인 중요성을 가졌다. 미래주의는 입체주의와 깊이 연관되었기 때문에 그것이 이룩한 정복은 또한 입체주의의 것이기도 했다. 이탈리아인들의 활동이 없었다면 입체주의는 현대미술에서 그와 같이 커다란 역할을 할 수 없었을 것이다. 미래주의의 특정한 반향은 여러 작가들과 다양한 운동에서 찾아볼 수 있다. 런던의 소용돌이파(1914년 마리네티와 영국의 소용돌이파 작가 네빈슨C. R. W. Nevinson은 '생기 넘치는 영국 예술Vital English Art'이란 선언문을 함께 기초했다), 독일 표현주의의 어떤 형식들, 1913~1915년경 모스크바 전위미술과 활판 인쇄술typography, 네덜란드, 독일 및 프랑스의 1920년대 건축 등이 그것이다. 러시아는 미래주의에 가장 직접적으로 빚을 진 나라다. 마야코프스키Mayakovsky의 판에 박은 듯한 미래주의는, 비록 서로 간의 정치적 관점이 대체로 상반된 것이었다 하더라도, 마리네티의 그것에 힘입은 바가 크다. 그리고 러시아의 혁명적 예술, 특히 건축은 여러모로 밀라노 사람들이 시도했던 것의 완성이었다.

소용돌이파
Vorticism

폴 오버리
Paul Overy

최근 영국의 회화 및 조각이 '르네상스'를 맞이했다는 자축 분위기 때문에 흔히 영국 작가들이 이보다 앞서 1차 세계대전 이전의 현대미술에 중요한 기여를 했다는 사실—비록 전쟁 때문에 수명이 매우 짧기는 했지만—을 종종 망각하고 있다. 이 작가들은 거의 대부분이 소용돌이파 작가들과 함께 전시했거나 또는 그들과 접촉이 있던 작가들이지만, 그렇다고 해서 이 작가들 모두가 소용돌이파 운동에 공식적으로 관계되었다고 할 수는 없다.

지금 돌이켜 생각해보면, 소용돌이파는 무엇보다도 윈덤 루이스Wyndham Lewis라는 한 작가의 개성에 크게 영향을 받았던 것으로 보인다. 그것은 그가 가장 훌륭한 화가였기 때문이 아니라 빼어난 논쟁가로서 자신의 작품에 대한 훌륭한 선전가였기 때문일 것이다. 1956년 런던의 테이트미술관에서 '윈덤 루이스와 소용돌이파'라는 제목의 전시회가 열렸는데, 이 전시회에서 루이스 이외의 소용돌이파 작가들은 열등한 집단으로 과소평가되었다. 소용돌이파로서 생존하는 또 한 사람의 작가인 윌리엄 로버츠William Roberts는 이에 대해 팸플릿을 통해서 정당하고 비판적인 항의를 했다.

윈덤 루이스는 1914년을 전후하여 영국에서 활약하던 추상 작가들 가운데 가장 중요한 인물은 아니었다. 그러나 루이스가 편집한 잡기 《블레스트》의 발

도판 46 윈덤 루이스,
〈추상회화(고급 창녀)〉(1912)

행은 당시 영국 미술계에서 매우 중요한 사건이었다. 이 잡지는 2호까지밖에 나오지 않았다. 창간호는 1914년 여름에 나왔는데, 루이스 자신이 '엄청난 크기의 짙은 다갈색 잡지'라고 묘사했다. 이 잡지는 그로부터 50년 후 로버츠가 희극적으로 재구성해서 그린 〈에펠탑의 카페에 있는 소용돌이파 작가들〉(테이트미술관, 런던)이란 그림에서 마치 어린애들이 동화책을 움켜쥐고 있듯이 이 운동의 주요 멤버들 손에 들려 있었다. 2호이자 종간호는 흑백 표지에 더 얇아진 두께로 1915년에 나왔다.

 루이스, 로버츠, 에드워드 웨즈워스Edward Wadsworth, 프레데릭 에첼스 Frederick Etchells 등 《블래스트》에 실렸던 작가들의 작품은 대개 오늘날 행방불명되었기 때문에 이 잡지는 이들 작품들의 유일한 기록이 된다. 《블래스트》는 해면海綿처럼 기공氣孔이 있는 거친 종이에 검정 잉크만을 써서 거친 활

도판 47 윌리엄 로버츠,
〈용(龍)을 격퇴하는 성 조지〉(1915)

자type로 인쇄되었다. 1926년에 〈책의 장래〉란 글에서 러시아 화가며 디자이너인 엘 리시츠키El Lissitzky는 《블래스트》를 가리켜 1920년대와 1930년대의 그래픽 디자인을 혁신한 신활판 인쇄술New Typography의 선구자 중 하나라고 지적한 바 있다(신활자체는 아직도 우리가 쓰고 있기는 하나 이제는 흔히 품위가 떨어지고 무의미한 것이 되었다). 이 활자체와 1917년 《언더그라운드》지에 썼던 에드워드 존스턴Edward Johnston의 문자 도안은 현대 디자인의 흐름에 영국이 기여한 마지막 중요한 공헌이며, 데 슈틸과 바우하우스the Bauhaus, 로드첸코Rodchenko나 리시츠키 자신과 같은 러시아 디자이너들에 의한 활판 인쇄술의 혁신을 예고한 것이었다.

영국의 초기 추상 화가들의 작품 대부분은, 특히 웨즈워스와 루이스의 작품은, 마치 이 무렵에 개발된 항공 사진 기술에서 영감을 얻은 것처럼 보인다.

도판 48 프레데릭 에첼스, 〈진행〉, 《블래스트》 2호(1915. 7)에서 발췌

이 점에서 그들의 작품은 말레비치의 작품, 즉 1915년경부터 시작된 것으로 오늘날 추정되는 그의 절대 지상주의* 회화 및 소묘 작품보다 앞서 있다. 말레비치가 이들의 작품에 대해 알고 있었는지는 확실치 않다. 리시츠키가 《블래스트》를 볼 수 있었다면 말레비치도 그것을 보았을 가능성은 있지만 그렇다 해도 그 시기는 이보다 더 후일 것이다. 소용돌이파와 절대주의자들의 작품의 유사성은 아마도 그들이 모두 입체파와 미래파, 사진 및 최근의 공학 기술과 건축상의 발전 등에서 영향을 받았던 사실에 기인할 것이다.

당시 루이스의 가까운 동료였으며, 이 운동에 이름을 붙여준 장본인이기도 한 에즈라 파운드Ezra Pound는 당시 어떤 글에서 소용돌이파가 어떻게 미래파와 구별되는가에 대해 다음과 같이 이야기한 적이 있다. "미래파는 인

* 1910년대에 러시아에서 일어난 미술 운동.

도판 49 에드워드 웨즈워스,
〈추상 구성〉(1915)

상파에서 내려온 것이다. 미래파는 그것이 미술 운동인 한 일종의 가속화된 인상주의라고 할 수 있다. 그것은 일종의 확장 또는 표면의 미술이며 이 점에서 집중적인 성격의 소용돌이파와 반대된다."

　미래파는 근본적으로, 아주 얇은 평면을 가로질러 동시적으로 보이는, 연속적 이미지들의 가속화다. 이 점은 마르셀 뒤샹의 〈계단을 내려오는 나부Nude Descending a Staircase〉에서 보이는 '입체–미래주의cubo-futurism'적 표현에서도 마찬가지다. 소용돌이파가 시도한 것은 가속화를 깊이의 방향으로 확대함으로써 강렬하고 돌입하는 듯한 원근감, 즉 소용돌이vortex를 창조하는 것이다. 파운드는 이렇게 썼다. "그 영상image은 이념idea이 아니다. 그것은 빛을 발산하는 (나뭇가지의) 마디나 (꽃)송이다. 그것은 내가 '소용돌이vortex'라고 부르는, 또 필연적으로 그렇게밖에 부를 수 없는 어떤 것이며, 바로 그곳에서 그 곳을 통하여 그리고 그 속으로 항상 개념들이 끊임없이 날려 들어가는 것이

다. 그것은 '소용돌이'로밖에 달리, 부를 수 있는 더 버젓한 말이 없다. 이러한 필연성 때문에 '소용돌이파'란 명칭이 생겨났다."

《블래스트》는 이목을 끌기 위해서 창간호 발행을 축하하는 '블래스트 디너Blast Dinner'를 마련했다. 이 회식 장면은 테이트미술관에 있는 로버츠의 그림에서 환기되었다. 아울러 스트린드베리 부인(이 극작가의 두 번째 아내)이 경영하는 나이트클럽 '금송아지 동굴Cave of the Golden Calf'에서도 '블래스트 파티'가 열렸는데, 에드가 젭슨Edgar Jepson의 기록에 따르면 이 파티에서 "터키 트롯 춤과 바니하그 춤판이 벌어졌다"고 한다. 이같이 떠들썩한 연회가 열리고 또한 《블래스트》에 여러 개인 및 제도를 저주하거나 칭찬한 '강풍에 쓸려갈 것들Blasts'과 '축복받을 것들Blesses'을 열거한 목록[1]이 실렸다. 이것들은 분명히 최대한의 선전 효과를 노리기 위해 계획된 것이지만 이러한 호언장담과 자기 선전, 폭파와 포격의 깊은 심층에는 존속할 수 있는 현대 양식을 영국에서 이룩해보려는 진지한 기도가 있었다. 이러한 기도는 전쟁만 아니었다면 아마도 더 지속되었을 것이다.

《블래스트》는(여기에 실린 루이스의 선언문 속에) 입체파와 미래파에 대하여 이제까지 쓰여진 글 가운데 가장 탁월한 비평을 다소 수록했다. 웨즈워스는 칸딘스키의 책 《미술에서의 정신적인 것에 관련하여 Concerning the Spiritual in Art》에 대한 논평을 광범위한 발췌 번역문과 함께 실었다. 이 무렵 웨즈워스의 회화 작품은 루이스의 작품보다 더 합리적이고 차분했다. 이 작품들은 어떤 면에서 볼 때, 칸딘스키가 전후에 바우하우스에서 차용했던 양식을 예고한 것

1 이러한 아이디어는 본래 아폴리네르에게서 따온 것으로서 다만 그 표현이 약간 순화된 점만 다르다고 할 수 있다. 소용돌이파가 'Blast'란 표현을 쓴 대신, 아폴리네르는 'Merde'란 말을 썼다.*

* Blast는 명사로서는 '갑자기 몰아치는 강풍', 동사로서는 '말려죽이다' '파괴하다' '폭발시키다'라는 뜻이며, Merde는 명사로 '똥'을 뜻하며 속어로 '빌어먹을'이라는 뜻의 욕으로 쓰인다.

6

BLAST

years **1837** to **1900**

Curse abysmal inexcusable middle-class
(also Aristocracy and Proletariat).

BLAST

pasty shadow cast by gigantic **Boehm**
(imagined at introduction of **BOURGEOIS VICTORIAN VISTAS).**

WRING THE NECK OF all sick inventions born in that progressive white wake.

BLAST their weeping whiskers—hirsute
RHETORIC of EUNUCH and STYLIST—
SENTIMENTAL HYGIENICS
ROUSSEAUISMS (wild Nature cranks)
FRATERNIZING WITH MONKEYS
DIABOLICS—raptures and roses
of the erotic bookshelves
culminating in
PURGATORY OF PUTNEY.

18

1

BLESS ENGLAND !

BLESS ENGLAND

FOR ITS SHIPS

which switchback on Blue, Green and
Red SEAS all around the PINK
EARTH-BALL,

BIG BETS ON EACH.

BLESS ALL SEAFARERS.

THEY exchange not one LAND for another, but one ELEMENT
for ANOTHER. The MORE against the LESS ABSTRACT.

BLESS the vast planetary abstraction of the **OCEAN.**

BLESS THE ARABS OF THE **ATLANTIC.**

THIS ISLAND MUST BE CONTRASTED WITH THE BLEAK WAVES.

22

도판 50
《블래스트》에서 발췌

도판 51 데이비드 봄버그, 〈진흙 목욕〉(1913~1914년경)

이다. 이 무렵까지만 해도 그 양식은 칸딘스키의 글에서 이론적으로만 구상되는 단계였다. 루이스의 작품은 웨즈워스에 비해 역동성이 더 강하지만, 화면 구성의 긴장감은 덜하다. 그의 작품은 첫 소설 《타르 Tarr》에서 보였던 것과 같은 종류의 거칠고 다소 비인간적인 에너지를 지니고 있으며 강력하고 지능적이다. 두꺼운 해면 지질의 《블래스트》에 실린 루이스의 회화와 데생의 복제 도판을 뒤적거리면서 보다 보면 갑자기 공간의 심연 속으로 빨려드는 듯한 현기증을 느낄 때가 있다. 파운드는 소용돌이파라는 신조어를 만들어서 루이스 작품에서 이러한 느낌을 정확하게 포착했다. 바로 이런 의미로만 생각한다면, 루이스가 한참 세월이 지난 뒤 자기 자신만이 유일한 소용돌이파 화가라고 주장한 말이 정당한 것이었다고 할 수 있다. (1956년 테이트미술관 전시회 카탈로그 서문에 루이스는 이렇게 썼다. "소용돌이주의는 사실상, 내가 개인적으로, 어떤 시기에 행하고 말했던 것을 이르는 말이다.")

도판 52 데이비드 봄버그,
〈위력에 말려서〉(1913~1914년경)

프레데릭 에첼스의 데생과 회화 작품 가운데 일부는 바로 이와 비슷한 시기에 찰스 레니 매킨토시 Charles Rennie Mackintosh가 노샘프턴에 있는 바세트-로우크 저택 Bassett-Lowke house의 실내 장치에서 보여주었던 디자인(1915~1916년)에 매우 가깝다. 에첼스 자신은 종전 후에는 건축으로 전향했다. 그는 르 코르뷔지에의 《새로운 건축을 향하여 Towards a New Architecture》의 첫 영문판을 번역 출간했으며 런던에서 크로포즈 Crawfords를 위해 하이 홀보른에 최초의 사무실 벽화가를 디자인한 장본인이기도 하다(이것은 아직도 현존하고 있음).

이와 똑같이 힘찬 장식적 매너리즘은(그 후 1920년대에 아르 데코 Art Deco 디자이너들이 본격적으로 발전시켰던) 로버츠의 몇몇 작품에서 발견된다. 그것들 가운데 하나로 〈용을 격퇴하는 성 조지 St. George and the Dragon〉라는 연필 데생이 1915년 4월 《이브닝 뉴스》지에 복사판으로 실려 대중의 흥분을 불러일으켰다. 당시 로버츠는 불과 열아홉 살이었다.

데이비드 봄버그 David Bomberg는 이 무렵 20대 초반이었다. 그는 소용돌이

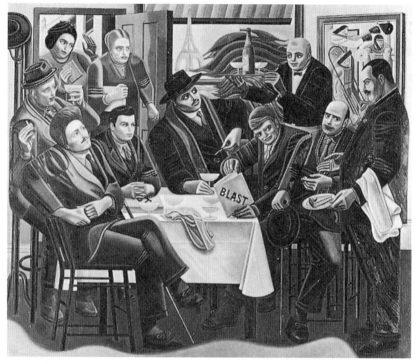

도판 53 윌리엄 로버츠, 〈에펠탑의 카페에 있는 소용돌이파 작가들 : 1915년 봄〉

파와 관계가 있었지만, 결코 공식적으로 소용돌이파 작가였던 적은 없다. 그의 초기작인 〈진흙 목욕Mud Bath〉(도판 51)과 〈위력에 말려서In the Hold〉(도판 52) 같은 작품, 그리고 러시아 발레단을 위한 연작 석판화들(이 석판화집은 1919년에야 출판되었지만 전쟁 기간 전에 제작된 것이다)은 이 무렵 영국에서 제작된 추상 내지 반추상 계열 작품 가운데 가장 완벽한 것들에 속한다. 그의 대표적인 걸작들은 다른 작가들의 작품보다 오늘날까지 더 많이 남아 있다. 그는 단지 소용돌이파의 주변에 있었을 뿐이며, 그의 작품은 색채가 더욱 자유롭고 서정적(아직도 매우 강한 편이지만)이다. 봄버그의 초기작에서 소용돌이파의 특징인 강렬한 대각선적 요소가 보이기는 하지만 그는 이보다도 화면의 평면성을 유지하

는 데 더욱 신경을 쓴 것 같다. 그의 작품에는 루이스의 작품이나 또는 이보다 좀 덜하기는 하지만 웨즈워스, 로버츠, 에첼스의 작품에서와 같은 현기증 나는 공간 속으로 달려 들어가는 듯한 형태는 없다.

기계 비슷한 모양으로 조각한 형상을 실제 착암기에 올려놓은 엡스타인 Epstein의 조각 작품 〈착암기 Rockdrill〉와 런던에 와서 작품 생활을 하다가 1915년 전사한 젊은 프랑스 조각가 앙리 고디에-브르제스카 Henri Gaudier-Brzeska의 마지막 작품은 소용돌이파의 영향을 강하게 받아 거칠고 역동적인 에너지를 표현한다. 거칢(난폭함)이란 실제 인생에서도 그렇지만 예술에서는 더욱이 사람들이 별로 좋아하지 않는 요소인데, 이러한 요소가 작품에 등장할 때는 대개 그에 상응하는 특별한 감수성을 동반하기 마련이다(이 점은 루이스의 작품에는 해당하지 않겠지만 고디에와 엡스타인 작품에서는 모두 진실이다).

이와 같은 거친 에너지는 소용돌이파의 특징이었다. 소용돌이파가 이루어 놓은 최상의 것은 서구 유럽의 기계적 야만성에 대한 고발이다. 즉 자신의 환경의 무책임한 조절에 의한 인간의 난폭함에 대한 각성을 강력하게 시각화했다는 것이고, 바로 이 점이 입체파의 이상화된 미술이나 미래파의 낭만화된 미술에서는 결핍된 소용돌이파의 독자적 가치다. 바로 이러한 점, 그리고 형태를 공간의 깊이 속으로 가속화했다는 점에서 소용돌이파가 20세기 미술에 공헌한 바가 크다.

다다이즘과 초현실주의
Dada and Surrealism

던 에이드스
Dawn Ades

다다이즘

1916년 2월 초에 독일의 시인이며 철학자인 후고 발Hugo Ball은 전쟁을 피하여 스위스로 피난 와서 "대단히 명성이 높은 도시 취리히의 약간 소문 나쁜 구역에"[1]에 있는 마이어라이Meierei라 불리는 바에서 '카바레 볼테르Cabaret Voltaire'를 개업했다. 카바레 볼테르는 나이트클럽과 미술가 사교 클럽의 역할을 겸해서 젊은 미술가와 시인들이 그들의 사상과 원고를 가지고 와서 시를 큰 소리로 낭독하거나 그림을 게시하거나 노래와 춤, 음악을 연주하기도 하는 '예술적 오락 센터'[2]로 만들 계획이었다. 2월에 발은 일기에 이렇게 썼다.

그곳은 초만원이었다. 많은 사람들이 발을 들여놓을 수조차 없었다. 저녁 6시경 아직까지 망치질, 미래파 예술가의 포스터를 게시하는 일 따위로 바쁠 때 동양적으로 보이는 대표 4명이 손가방과 그림을 옆에 끼고 나타나서 여러 번 공손히 허리 굽혀 인사했다.

1 한스 리히터, 《다다, 예술 그리고 반예술 Dada, Art and Anti-Art》(런던, 1965), p. 13.

2 1916년 2월 2일 신문 발표, 위의 책, p. 16.

그들은 자신을 소개했다. 화가 마르셀 얀코Marcel Janco, 트리스탄 차라Tristan Tzara, 조르주 얀코George Janco 그리고 네 번째 사람의 이름은 알아듣지 못했다. 아르프도 거기에 있었다. 우리는 여러 말 않고도 곧 친해졌다.[3]

2월 말에는 카바레가 떠들썩할 정도였고, 새 움직임에 적합한 이름을 정할 필요가 생겼다. 그 이름은 발Ball과 휠젠베크Huelsenbeck가 우연히 독불 사전을 뒤적이다가 발견했음이 분명하다. "다다dada라고 하자!" 내가 말했다. "이건 우리 목적에 꼭 맞는 말이야. 이건 아이가 내는 최초의 소리인데, 거기에는 원시성, 최초의 출발, 우리 예술의 새로움이 있거든."[4] 카바레는 그 후 6개월 동안 계속되었다. 《취리히 연보Zurich Chronicle》 서두에는 이렇게 기록되었다.

2월 26일, **휠젠베크 도착하다.** 쾅! 쾅! 쾅쾅쾅 ⋯⋯. 축제의 밤―3개 국어의 동시 시詩, 흑인 음악의 항거적 소음 ⋯⋯. 허구의 대화! 다다! 최신 발명품! 유산계급 졸도, 소음파 음악, 최근의 분노, 노래 차라 춤 항의―큰 북―붉은 불빛⋯⋯.[5]

다음 해에는 다다 화랑의 개관, 차라가 편집 · 배본하는 계간지 《다다》의 창간으로 다다의 움직임은 더욱 활기를 띠었다. 전쟁 중에도 《다다》는 여러

3 후고 발, 《시간으로부터의 비행Flucht aus der Zeit》(뮌헨, 1827), 《과도기Transition》지 25호에 번역되어 게재(파리, 1936).

4 리하르트 휠젠베크, 《다다는 살아 있다Dada Lives!》(1936), 머더웰 편, 《다다 화가와 시인들Dada painters and poets》(뉴욕, 1951), p. 280. 차라가 이 설명에 대한 논쟁을 시작했다. 그는 자기가 그 말을 발견했다고 주장했으며, 그 의미는 프랑스어의 '취미'나, 루마니아 말의 '예'를 나타내는 da, da 등 여러 가지로 제안된다.

5 머더웰, 위의 책, p. 235. 처음 베를린에서 출판되었다. 《다다 연집》(1920).

독자, 그중에서도 파리에 있는 아폴리네르에게 전달되었다. 전쟁이 끝났을 때, 취리히의 다다이스트들은 다른 지방으로 뿔뿔이 흩어져서 활동을 계속했다. 그중 쾰른과 파리에서 가장 활발히 활동했다.

다다라는 이름은 취리히에서 처음 쓰였다. 그러나 전후에 다른 나라나 집단에 신속하게 이름이 전파된 것을 보면 그런 성향이나 활동이 이전부터 존재했음을 의미한다. 그것은 본질적으로 국제적인 운동이었다. 취리히의 다다이스트를 보아도 차라와 얀코는 루마니아 사람이고, 아르프는 알사스 사람, 발, 리히터Richter와 휠젠베크는 독일 사람이었다. 또한 이 운동은 유럽에만 국한되지 않았다. 뉴욕에서는 국외로 탈출한 프랑스인 뒤샹과 피카비아가 원시 다다이스트 평론proto-dadaist reviews 《391》지와 《롱롱Rongwrong》을 전쟁 중에 발간했고 불만을 품은 일단의 젊은 미국인들을 규합했는데, 그중에는 만 레이Man Ray도 있었다.

'다다'는 브르통이 말한 대로 "정신의 상태다."[6] 정신의 상태는 전전에 풍토병같이 유럽을 휩쓸었으나, 전쟁은 허다한 젊은 미술가와 시인들의 불만에 새로운 근거와 긴박함을 부채질했다. 휠젠베크는 1920년에 이렇게 썼다. "우리는 전쟁이 여러 정부에 의해 가장 전제적이고 비열하고 물질주의적인 이유로 고안되었다는 사상에 동의한다."[7] 전쟁은 탐욕과 물질주의에 입각한 사회의 단말마적 고통이었다. 발은 다다를 사회를 위한 진혼곡으로 이해했으며, 새로운 사회의 원초적 출발로 보았다. "다다이스트는 이 시대의 죽음의 격통과 죽음의 만취에 대항했다. ……그는 제도들로 이루어진 이 세계가 산산조각이 났다는 것과 돈만을 요구하는 사회가 무신론적 철학들의 염가 판매를

6 앙드레 브르통, 〈다다 선언〉, 《문학》지 13호(1820. 5).

7 리하르트 휠젠베크, 《다다 전진하라: 다다이즘의 역사 En Avant Dada: A History of Dadaism》(1920), 머더웰, 앞의 책, p. 21.

도판 54 한스 아르프, 〈대서양 횡단선의 승객〉(1921)

조직화했다는 것을 안다."[8] 예술 자체는 이 사회에 의존한다. 미술가와 시인은 유산계급에 의해 그들의 '유급 노동자'가 되었다. 예술은 체제를 유지하고 떠받치는 데 이용될 뿐이다. 예술은 차라가 다음에서 지적한 복잡한 영상만큼이나 유산계급 자본주의와 교묘하게 밀착되었다. "예술의 목표가 돈을 벌고, 그 멋지고 멋진 유산계급에 아첨하는 것이란 말인가? 예술의 소리는 돈 버는 소리와 맞아떨어지고, 흘러가는 방향은 배불뚝이의 옆모습을 따라 이끌려 내려가고 있다. 모든 예술가 대열이 별나라의 온갖 해성들에 군마를 타고 몰리더니, 이제는 신탁회사에 당도했다."[9] 예술은 문자 그대로나 비유적으로나 상거래 행위가 되었고 미술가는 정신적 용병이, 시인들은 '언어의 은행가'가 되어 버렸다. 이것은 일종의 도덕적 안전판이 되어 지극히 의심스러운 애국심을 묵과해 "우리 가운데 어느 누구도 고작해야 모피 상인이나 피혁의 모리배 상인의 카르텔이고, 최악의 경우 독일인과 같이 배낭에 괴테의 책 한 권을 넣고 행진하다가 러시아인이나 프랑스인을 총검으로 찔러 죽이는 정신병자의 문화적 연합체인 국가의 이념을 위해 총알에 관통되기를 주저하지 않는 따위의 용기를 대단하게 여기지 않는다."[10] 다다이스트들의 반역은 복잡한 아이러니를 포함한다. 왜냐하면 그들 자신은 파멸할 운명에 놓인 사회에 의존하고 있으며, 사회와 그 예술의 파괴는 미술가로서의 그들 자신의 파괴를 의미하기 때문이다. 그래서 어느 의미로는 다다는 자신을 파괴하기 위해 존재했다고 볼 수 있다.

'미술'은 앵무새의 말—**다다**로 바뀌었다

PLESIOSAURUS長頸龍, 혹은 손수건

8 후고 발, 앞의 책.

9 트리스탄 차라, 〈다다 선언 1918〉, 《다다》 3호에 최초로 실림(취리히, 1918. 12).

10 리하르트 휠젠베크, 《다다 이후》.

음악가들은 당신의 악기를 박살낸다

장님이 무대에 오른다

미술은 **소변기에서의 엉거주춤**으로 따뜻해진 허세,

'작업실The Studio'에서 태어난 '히스테리'[11]

자크 바쉐Jacques Vaché는 1918년에 아편 과용으로 죽기 전 다다에 대하여 들은 적이 없으나, 이 정신 상태의 아이러니를 완전히 이해하고 있었다. "게다가 예술은 물론 존재하지 않는다. ……그런데도 우리는 예술이란 것을 만든다. 예술이 원래 다른 것이 아니고 그런 것이니까. 당신이라면 이에 대해 뭐라도 하겠다는 말인가?"

"그래서 우리는 예술도 예술가도 좋아하지 않는다(아폴리네르를 타도하라). 모두 한통속이다. 어차피 약간 까다롭고 낡은 서정주의는 토해버려야 하니까, 이왕 하려면 서둘러서 순식간에 해치우자. 기관차는 빨리 가니까."[12] 다다이스트들은 그것들이 빈번히 트로이의 목마처럼 반미술적 대상일지라도 계속 무엇인가를 만들어낸다.

다다의 정신 상태는, "렘브란트의 작품을 환용換用하여 다림질판으로 기성 상품화"[13] 하자는 뒤샹의 착상과 바닥에 주석 압정들이 죽 튀어나와 있는

11 트리스탄 차라, 〈허세 없는 선언Proclamation without Pretension〉, 《일곱 다다 선언Seven Dada Manifestos》(파리, 1924).

12 자크 바쉐, 《전투의 서신Lettres de Guerre》(파리, 1919), 1917년 8월 18일 브르통에게 보낸 편지에서 인용. 그는 다른 작품을 남기지 않았으며, 그의 신화는 주로 브르통에 의해서 전해졌다.

13 마르셀 뒤샹, 〈그녀의 미혼 남자들에게까지 발가벗겨진 신부The Bride Stripped Bare by her Bachelors, Even〉, 리처드 해밀턴의 《녹색 상자Green Box》에 나오는 뒤샹의 비망록의 활판본(런던, 1960, 이 비망록은 1912~1923년 것으로 날짜가 식혀 있다).

일반 다리미를 나타낸 만 레이Man Ray의 〈선물Gift〉을 나란히 놓고 보면 잘 표현되어 있다.

피카비아는 말했다. "진정 유일하게 추악한 것은 예술과 반反예술이다. 어떤 예술이든지 나타나기만 하면 생명은 사라진다." 예술 작품의 불신과 함께 '몸짓gesture'의 활성화가 등장한다. 다다는 생활양식이다. 발은 다음과 같이 썼다. "사상의 파산은 인간성의 개념을 최하의 밑바닥까지 파멸시켰고, 본능과 유전적 배경은 이제 병적으로 나타난다. 어떤 예술이나 정치도 종교적 신념도 이 파괴적 급류를 막을 수 없기 때문에 오직 '농담'과 출혈적 자세만이 남는다."[14] 다다는, 한때 아폴리네르의 《티레지아의 젖가슴Les Mamelles de Tiresias》 공연 중에 관중에게 권총을 들이대고 위협했으며 자살이 결국 그의 마지막 몸짓이었던 바쉐나, 형편없이 무력하면서도 세계 중량급 권투 선수인 잭 존슨에게 도전하고 기라성 같은 뉴욕의 청중 앞에서 만취한 채 발가벗고 무대 위에서 현대 예술에 대한 강의를 시도했던 전설적 시인 아서 크라반Arthur Carvan 등을 그들의 영웅으로 내세운다. 1918년에 크라반은 미국에서 경주용 배로 멕시코를 향해 떠난 후 종적을 감추었다. 다다적 몸짓은 얼마든지 있다. 하나 더 예를 들면, 뒤샹 R. 머트Mutt라는 익명으로 뉴욕에서 연 독립 전시회에 '분수Fountain'라고 이름 지은 소변기를 출품하고, 소동이 벌어지도록 배후에서 능란하게 조직한 것이라든지, 사람들이 그 전시를 거절했을 때 배심원직을 사임한 것 등이다.

그런 몸짓의 영향은 다다이스트들이 거기에 집중한 정열에 비하면 아주 보잘것없다. 다다는 마치 나름대로의 생명을 다한 것 같았다. 다다이스트들 간에는 진정한 합일점이 없었다. 그들의 전시에서 예를 들면 사람들은 그

14 후고 발, 앞의 책.

도판 55 미르셀 뒤샹, 〈병을 얹어놓는 시렁〉(1914)

작품의 지리멸렬함에 놀랄 것이다. 거기에는 어떤 일관성 있는 다다 '양식 style' 같은 것이 전혀 없다. 다다이스트들은 꾸준히 예술(아니면, 삼투 과정 덕분에 부차적으로 예술이 되는 것들) 활동을 했지만, 모두가 제각량이었다. 다다는 상이한 지역에서 다소 다른 특성을 가졌다. 그렇지만 넓은 안목으로 다다 안에서 두 강조점을 가릴 수 있다. 하나는 낡아빠지고 부적절한 유미주의에 대신할 새로운 미술을 추구하는 유파로, 발과 아르프가 여기 속한다. 다른 하나는 차라나 피카비아와 같이 조소를 파괴의 수단으로 삼고, 예술가로서의 그들의 사회적 동일성에 대해 일반 사람들을 희롱함으로써 그들 위치의 아이러니를 이용하는 유파다. 피카비아는 파리에서 다다 예술가로서 크게 성공했다.

취리히에서 다다는 다소 새로운 미술 운동의 양상을 띠었다. '새로운 매개체'로 콜라주를 실험하고 새로운 시어를 사용했다. 아르프는 훗날 이렇게 기록했다.

1915년에 취리히에서, 세계대전의 살육장에 흥미를 잃고, 미술로 관심을 돌렸다. 멀리서 대포의 포성이 은은히 울리는 가운데 풀로 붙이고 시를 짓고 온 영혼을 기울여 노래를 불렀다. 우리는 이 시대의 광란에서 인류를 구원할 본질적 예술을 모색했다.[15]

카바레 볼테르의 저녁이 차츰 더 소란스럽고 선동적이 되자 아르프와 한스 리히터, 마르셀 얀코와 같은 다다이스트들은 각자 자기 나름대로 본질적, 추상미술을 탐색하기 시작했다. 아르프는 미술이 익명성을 띤 집합적 작품이기

15 한스 아르프, 〈다다 나라 Dadaland〉, 《나의 길에서 On My Way》(뉴욕, 1948), p. 39.

를 바랐다. 그리하여 후일 그의 부인이 된 소피 토버Sophie Taeuber와 함께 간단한 기하학적 형태의 콜라주와 자수 작품을 제작했다. 다다 평론은 그의 뛰어난 목판에 대한 기사로 가득 차 있었다. 또한 그는 부조와 조각을 예상케 하는 매우 동적·유기적인 〈차라의 초상〉과 같은 나무 부조도 시작했다. 그러나 그것들은 모두 아무렇게나 거칠게 만든 작품이었다. 그의 유화에 대한 생각은 그것이 전통의 중압감을 느끼게 하며 인간의 자기도취에 관련되는 것이었기에 이를 주의 깊게 회피했다. 다다는 아르프에게 매우 특수한 의미가 있었다.

다다는 인간의 이성적인 협잡을 파괴하고, 자연스럽고 비이성적인 질서를 회복하는 데 목적이 있다. 다다는 오늘날 인간의 논리적 난센스를 비논리적 무감각으로 대체하고자 한다. 이것이 우리가 혼신의 힘을 다해 다다의 복을 쳐 두드리고 비이성을 찬양하는 나팔을 불어대는 이유다. 다다는 밀로의 비너스에게 관장제를 주고 라오콘과 그의 아들들을 훌륭한 소시지감인 비단뱀과의 몇천 년간의 투쟁에서 놓아준다. 철학은 다다에게는 쓰다 버린 칫솔만도 못하다. 그래서 다다는 철학을 위대한 세상의 지도자에게 던져버린다. 다다는 지혜라는 공식 용어는 지옥의 책략이라고 비난한다. 다다는 무감각을 위해 존재한다. 무감각은 난센스를 의미하는 것은 아니다. 다다의 무감각은 자연의 그것과 같다. 다다는 자연과 한편이고 예술에 반대한다. 다다는 자연처럼 곧바르다. 다다는 무한한 감각과 명료한 수단이다.[16]

아르프는 뒤에 초현실주의 범주로 옮겨갔지만 그의 다다에 대한 공감과 이해는 변함이 없었다.

16 한스 아르프, 〈나는 더욱더 미학에서 멀어진다I become more and more removed from aesthetics〉, 위의 책, p. 48.

도판 56 프랜시스 피카비아,
〈기계여, 빨리 도시오〉(1916)

아르프는 미술가일 뿐만 아니라 시인이기도 했다. 그리고 그는 다다가 시작한 언어를 공격하는 데 참가했는데, 초현실주의도 그 본을 따라가는 중이었다. 리히터는 아르프가 어느 날 스케치한 것을 찢어서 그 조각을 떨어뜨려 새로운 배치법을 만드는 것을 기술했다. 그는 우연성을 작품 구성에 끌어들이기 시작했다.(주 26 참조) 그리고 동시에 초현실주의자의 자동 그림과 공통점을 가지는, 자발적으로 자유롭게 흐르는 잉크 그림을 제작했다.(도판 54) 또한 우연을 시에 도입했다. 문장을 '토막 내서' 논리적 연관을 없게 했다. 그렇다고 그것이 전혀 무의미한 것은 아니다. 예컨대 "웃는 짐승이 철제 그릇 옆에서 거품을 내고, 뭉게구름은 낟알들 속에서 짐승을 내놓는다"[17] 같은 것이다. 어

17 한스 아르프, 《구름 배출기 Die Wolkenpumpe》(하노버, 1920).

도판 57 막스 에른스트, 〈벌거벗은 채로이거나, 가느다란 불줄기의 옷을 입고, 피비린내를 뿌릴 가능성과 죽은 자의 허영심을 가지고, 그들이 간헐천을 뿜어나오게 만든다(여인 머리 100개)〉(1929)

떨 때는 신문에서 아무렇게나 뽑은 단어나 문장을 삽입했다. "세상은 궁금해한다 즉시 카드를 보내라 여기 돼지의 한 부분이 있다 모두 12개 함께 모아라 납작하게 누워 있으면 형판의 옆모습이 잘 보이리라 굉장히 싸게 모두 삽니다."(《세계의 경이 Weltwunder》(1917))

〈25편의 시 Vingt-Cinq Poèmes〉에서 야성적 이미지를 급류같이 쏟아놓았던 차라는 그보다 한술 더 떠서 신문에서 문장을 오려 가방에 넣어 뒤흔든 다음 무작위로 뽑아내는 시작詩作의 처방을 다다이스트에게 추천하기도 했다. 우연은 사려 깊고 의식 있는 행동과 마찬가지로 인격적이라고 언급하면서 "시는 당신을 닮게 마련이다"라고 그는 말했다. 이런 실험이 초현실주의의 장래에 직접 관계되기 때문에 조금 상세히 설명했다. 우연과 매우 밀접히 관련된 자동주

의는 초현실주의의 근본적 부분이다. 그리고 1차 〈초현실주의 선언〉에서 브르통은 초현실주의 활동으로서 '신문시newspaper poem'에 대해 심각하게 논의했다. 그런데 앞으로 보게 되겠지만, 초현실주의자들이 이러한 관념을 일단의 규칙과 원리로 확정하는 동안에, 다다의 눈에는 그것들은 일반 사람들을 자극하고 세련된 취미에 대한 종래의 개념을 파괴하고 합리주의와 물질주의의 압박감에서 해방을 부르짖는 그들의 폭발적 행동의 일부 대상에 불과했다.

후고 발은 이 새 언어를 시에 도입하는 연구에서 누구보다도 앞서 간 사람이다. 그는 직접 정치에 참여하고 활동하는 것과 세상에서 은둔하여 금욕적 생활을 보내기를 바라는 두 기로에 선 이상한 사람이었다. 다다에서 그의 역할은 적절하게 밝혀진 것이 없다. '청기사파'와 '폭풍Der Sturm' 같은 독일 표현주의와 그의 초기 관계는 카바레 볼테르에서의 프로그램을 보면 뚜렷하다. 그것들은 여전히 명백한 표현주의 그림을 그리는 아르프와 리히터의 관계를 만들어준다. 그러나 그는 그전의 고상한 작시법에 반대하기 시작했고, 자기표현의 착상이 어렴풋이 일기는 했어도 그것이 다다의 기분과는 공통점이 거의 없다는 것을 느꼈다. 그는 〈시간으로부터의 비행 Flucht aus der Zeit〉에서 새 언어를 설명한다.

우리는 더 능가할 수 없는 지점까지 언어의 조형성을 발전시켰다. 이 결과는 논리적으로 구성된 이성적인 문장을 희생시켜 얻은 것이다. 사람들은 웃고 싶으면 웃어도 좋다. 언어는 당장 눈에 보이는 결과는 없을지라도 우리의 열의에 감사할 것이다. 우리는 말을 힘과 에너지로 가득 채워서, 이미지의 마술적 복합체로서 '말'(하느님의 말씀logos)의 복음적 개념을 재발견했다.[18]

18 후고 발, 앞의 책.

1917년 초에 다다 화랑에서는 저녁 내내 발의 음성시phonetic poem 낭독이 있었다. 번쩍이는 푸른 마분지로 만든 원통형 기둥과 같은 옷을 입어 행동의 자유가 없었으므로 발은 무대까지 실려 들어왔다. 거기서 발은 천천히 그리고 장엄하게 낭독하기 시작했다. "가디베리 빔바 그랜드리니 라울라 론니 카도리……." 관중은 박장대소하고 그들이 기꺼이 돈을 내고 들으러 온 하나의 농담으로 생각했다. 그는 계속해서 낭독했다. 그 절정에 다다랐을 때, 그의 목소리는 사제의 억양으로 변했다. 그것은 발이 다다에 출현한 마지막 기회였다. 이 밖에도 베를린의 라울 하우스만Raoul Hausmann[19] 같은 다다이스트는 음성시를 자칭 순수 추상 형태라고 부르는 형태로 발전시켰으며 슈비터스Schwitters는 그것을 유명한《원시 소나타Ursonate》에서 사용했다. 그 밖의 실험에는 동시시simultaneous poem가 있다. 그것은 차라, 휠젠베크와 얀코가 독일어, 프랑스어, 영어로 목청껏 큰 소리를 내어 동시에 평범한 시 세 편을 읽는 것이다. '소음주의Bruitism'의 경우도 그랬던 것처럼 동시성은 미래주의자들의 유물이었다. 그러나 발의 신비주의는 다다와는 점점 더 맞지 않게 되었다. 다다와의 균형 유지를 가능케 했던 아르프의 온순하면서 풍자적인 유머 감각이 그에게는 결여돼 있었다. 그리하여 결국 퇴장했다. "나는 나 자신을 주의 깊게 성찰했다. 아무래도 나는 혼돈을 환영할 수는 없었다"고 그는 말했다.

나는 선언문을 쓰며 그리고 아무것도 원치 않는다. 그러나 나는 무엇인가 말한다. 그리고 원칙상 나는 원리들에 반대하는 것처럼 선언서들에도 반대한다. 나는 사람들이 한편으로 신선한 공기 한 모금을 마시면서 상반되는 행동을 동시에 수행할 수 있음을 보이기 위해 이 선언문을 쓴다. 나는 행동에 반대한다.

19 하우스만도 역시 단어라는 것을 전혀 사용하지 않았다. 즉 '문자주의lettrist'시를 만들기 위해, 그가 소리의 리듬이라 부르는 것을 만들기 위해 오로지 글자만을 사용했을 뿐이다.

만약 내가 소리친다면
이상 理想, 이상, 이상,
지식, 지식, 지식
뿡빵, 뿡빵, 뿡빵

나는 다양한 최고의 지성인들이 허다한 책에서 토의했던 진보, 법, 도덕, 그
리고 모든 다른 품성들에 대해 매우 충실한 해석을 해왔다. 그러나 여기서 나
는 모든 사람은 제 나름의 뿡빵거리는 장단에 맞춰 춤을 춘다는 결론만을 얻
었다.

공격적이고 허무주의적인 차라의 1918년 다다 선언은 실제로 다다가 새
국면으로 출발하는 계기가 되었다. 브르통을 매혹시켜 파리에서 ' 문학
Littérature'그룹에 가입하게 만든 것은 이 선언이었다. 그리고 이것은 프랜시스
피카비아의 취리히 도착에서 영감을 얻은 듯하다. 피카비아의 순회 평론지
《391》은 바르셀로나, 뉴욕, 취리히, 파리에서 1917년부터 발간되었는데, 거의
모든 문제에 신랄한 공격을 퍼부었다. 피카비아의 암담한 비관주의는 그의
끄는 힘이 있고 정력적인 개성과 결합되어 다다가 존속하는 동안 그 분위기
를 지배했다.
　피카비아는 다다 목적의 표현 방식을 극적인 몸짓으로 완성했다. 다다 작
품은 바로 그 본성상 대개 일시적이고 흔히 오락과 전시를 위해 제작하기 때
문에, 일반 사람들을 유인하는 근거가 된다. 이같이 목적을 달성하기 위해 제
작된 작품은 다다이스트의 화실에서 만든 미술과는 놀랄 만큼 다르다. 얀코
의 탈을 예로 들면 그의 냉랭한 입체파적 석고 부조와는 근소한 유사점도 없
다. "나는 당신이 우리 다다 전시를 위해 만들었던 탈들을 잊지 않고 있다. 그

것들은 사람을 오싹하게 한다. 대다수가 핏빛으로 뒤덮였다. 판지, 말갈기, 철사, 헝겊으로 당신은 맥없는 태아, 동성애하는 정어리, 황홀경에 빠진 생쥐들을 만들었다."[20] 그와 대조적으로 리히터는 아르프가 그들의 저녁 공연에 필요한 무대장치를 그리며, 그의 형체를 대규모로 재생시켜 거둔 희극적 효과에 대해 쓰고 있다. "우리는 폭이 여섯 자가 넘는 엄청나게 긴 종이 위에 양쪽 끝에서부터 거대한 검은 추상화를 그리기 시작했다. 아르프가 그린 것은 거대한 오이 모양이었다. 나는 그의 본을 따랐다. 그리고 우리는 중간에서 서로 만나기까지 여러 마을의 오이 농장을 그렸다."[21] 그들의 전시회와 시범전 사이의 차이는 차차 희박해져서, 선언문과 시가 전시회에서 읽히고 유화들은 그들의 시범 여흥 중에 제공되었다. 1921년 1월에 파리에서 열린 첫 다다 주간 공연에서 피카비아는 그날의 최고 인기물 가운데 하나의 무대를 감독했다. 그리스 Gris, 레제 Léger, 드 키리코 de Chirico의 유화를 보여준 뒤에 브르통은 피카비아가 그린 〈이중의 세계 Le Double Monde〉라 불리는 그림을 가져왔다(피카비아는 그 같은 순간에는 결코 나타나지 않았다). 그 그림은 아래에는 'Haut(꼭대기)', 위에는 'Bas(바닥)', '취급주의'라고 기입한 몇 개의 검은 선만으로 되어 있었고, 마지막으로 붉은 대문자로 L.H.O.O.Q(Elle a chaud au cul: 그 여자는 음란하다)[22]라고 적혀 있었다. 관중이 외설적인 말장난을 이해했을 때 커다란 함성이 일어났고 그들이 숨을 돌리기도 전에 다른 미술 작품이 무대 위로 굴러왔다. 그것은 글자 몇 개와 '코에 붙은 쌀알 Riz au Nez'이라는 제목이 쓰여 있는 칠판이었다. 브르통은 순식간에 제목을 지웠다. 다다이스트들은 그들의 작품을 배우들이 소도구를 쓰듯이 사용했다. 피카비아의 다른 그림 〈카코딜 산의

20 한스 아르프, 〈다다 나라〉, 앞의 책.
21 한스 리히터, 앞의 책, p. 77.
22 피카비아는 뒤샹의 수염 난 모나리자 위에 또 L.H.O.O.Q를 썼다.

눈L'oeil Cacodylate〉은 다다의 예술에 대한 태도를 요약한다. 그림에 '가치'를 매기는 것은 미술가의 서명이라는 사실에 의거하여 피카비아는 다다이스트를 포함하여 모든 문학과 미술계의 친구들을 초대하여 그들의 서명으로 화폭을 채웠다. 이 서명들이 그의 그림 내용의 전부다.

전시회에 일시적이고 비영구적인 혹은 의미 없는 물건이 전람된 것은 더더욱 선동적이었다. 오늘날에는 믿어지지 않는 일이지만, 1920년에는 쾰른시 경찰서장이 미술 전시회에서 입장료를 받았다고 사기 혐의로 다다이스트를 충분히 입건할 수 있는 때였다. "우리는 그것이 다다 전시회라고 매우 분명하게 말했다. 다다는 결코 미술과는 상관이 없다. 만약 관중이 이둘을 혼동한다면 그건 우리 잘못이 아니다"라고 에른스트는 대답했다. 이 전람회는 에른스트, 요하네스 바르겔트Johannes Baargeld와 취리히에서 도착한 지 얼마 안 되는 아르프가 주동이 되었으며, 브로이하우스 빈터Bräuhaus Winter의 화장실을 거쳐야 갈 수 있는 작은 정원에서 개최되었다. 개장하는 날 관람객들은 성체 배례에 입는 흰 제복을 입고 난잡한 시를 낭송하는 조그마한 소녀와 마주쳤다. 그 전람회엔 수많은 '일회용disposable' 물품들이 전시되었다. 에른스트가 만든 조각 옆에는 도끼가 놓여 있어 관객들은 아무나 자유롭게 조각을 파괴할 수 있도록 했다. 바르겔트의 〈로비스타 반 간더스하임의 플루이도스켑트릭Fluidoskeptrick de Rotzwitha van Gandersheim〉은 많은 초현실주의 작품을 이끌었는데 조그마한 유리 탱크 안에 빨간 물(피를 탄 것은 아닐지?)이 가득 채워져 있고, 물 위에는 가는 머리카락이 떠 있으며, 나무로 만든 사람의 손이 물 위로 삐죽 나와 있고 유리 탱크 아랫부분에는 자명종 시계가 놓여 있었다. 시계는 전람회 도중에 박살났다. 아이러니컬하게도 당국이 음란성을 조사하는 동안에 전람회는 끝나버렸다. 그들이 발견한 것은 뒤러의 조각 〈아담과 이브〉뿐이었고, 전람회는 다시 속개되었다.

〈사기꾼 예수 그리스도Jesus-Christ Rastaquouère〉에서 피카비아는 "마치 세탁부에게서 낡은 바지 하나를 찾는 것처럼 당신은 항상 이미 느꼈던 정서를 찾고 있다. 그것은 당신이 지나치게 가까이 들여다보지 않는 한 새것처럼 보인다. 미술가는 세탁부다. 그들에게 기만되지 말라. 진정한 현대의 미술 작품은 미술가에 의해 만들어지지 않는다. 간단히 말해 사람들에 의해 만들어진다"[23]라고 말했다. 창조자로서의 예술가의 비우월성은 다다의 기본 관심사였다. 이것과 관련된 것은 각각의 다다이스트들에 의해 각각 다르게 해석된 사고의 복잡성이다. 시와 그림은 누구나 만들 수 있다. 어떤 것을 만들기 위해 '감동emotion'의 특별한 분출은 더는 필요가 없다. 물체와 창조자 사이의 탯줄은 끊어졌다. 인간이 만든 것과 기계가 만든 것 사이에는 근본적 구별이 없다. 작품 제작에서 유일한 '인간의' 개입은 '선택'뿐이다.

뒤샹은 누구보다도 이러한 문제를 깊이 생각한 사람이다. 1914년에 그는 그의 기성적 작품 1호로 〈병을 얹어놓는 시렁〉을 '지정했다designated'. (도판 55) 다른 사람들은 몇 년의 기간을 두고 그를 따랐다. 모자걸이와 제설용 삽을 포함하여('부러진 팔에 앞서') "내가 확립하려는 것은, 이 기성적 작품 중에서 선택하는 것이 심미적 선호에 의해 결코 강요되지 않는 것이었다. 그 선택은 좋거나 나쁜 취미가 전혀 없는, 완전한 마취 상태인 것과 함께 시각적인 '무관심'의 반응에 근거한다."[24] 동시에 좋지도 나쁘지도 않은 취미로 열린 전람회의 영향은 관중들의 방향 감각을 잃게 만들었다. 비록 대량생산된 공장 제품들이 여러 전람회의 목록과 현대 예술 서적의 세례를 통해 예술 속에 등장할지라도 그것들은 아직 근본적으로 사람을 당황케 하기에 충분하다. "수수께끼

23 프랜시스 피카비아, 《사기꾼 예수 그리스도》(파리, 1920), p. 44.

24 마르셀 뒤샹, 〈집합 예술: 심포지엄 The Art of Assemblage: A Symposium〉에서 진술(현대미술관, 뉴욕, 1921. 10. 9).

도판 58 후고 발렌티노, 앙드레 브르통, 트리스탄 차라, 넛슨, 〈절묘한 시체의 풍경〉(1933)

그림 찾기도 없다. 열쇠도 없다. 작품은 존재한다. 유일한 '존재 이유raison d'être'는 존재하는 것이다. 그것은 아무것도 아니며, 단지 그것을 지닌 머리의 소원을 재현한다."[25]

뒤샹은 습관과 취미를 동일시하고, 그러한 취미를 피하려고 함으로써, 그의 작품은 비록 같은 주제와 관심사에서 생겼지만 외모에서 놀랄 만큼 서로 달라졌다. 그리고 그는 고의적으로 '우연성'을 그의 작품에 끌어들였다.[26] 그

25 가브리엘 뷔페Gabrielle Buffet, 《사기꾼 예수 그리스도》에서 피카비아가 인용, p. 44.
26 뒤샹과 아르프의 우연의 이용을 비교하는 것은 흥미로운 일이다. 전자가 논리적 질서, 개인적 취미
를 피하는 수단이었다면 후자는 자동성의 한 양상으로 더 신비한 의미를 갖는다. "나는…… 자동
적인 이행 방식에 다 맡겨버렸다. 나는 그것을 '우연의 법칙과 조화되는 작업'이라고 불렀다. 그 법
은 다른 모든 것을 포함하여 모든 생명이 솟아나는 원초적인 동기와 같이 불가사의하고 무의식에
전적으로 의탁함으로써 경험할 수 있다."('이리하여 그 주기가 완성되었다', 《나의 길에서》, p. 77).

도판 59 막스 에른스트, 〈나뭇잎들의 기질〉(1925)

의 마지막 유화 작품은 1912년의 〈신부〉와 〈처녀에서 신부로 가는 길〉인데, 정교하게 기계 또는 기계에 쓰일 도표로 전환된 인간의 생체 기관을 제시했다. 여기서 수없이 많은 '기계' 그림이 쏟아져 나왔으며, 그중 피카비아의 그림이 가장 유명하다.(도판 56) 〈큰 유리〉, 〈그녀의 미혼남들에게까지 발가벗겨진 신부〉는 매우 복잡한 도해로 되어 있는데 그가 미술가로서 '대중을 상대한public' 경력 중 절정을 이루는 작품이다. 그것은 사랑의 기계를 나타내며 전혀 작동하지 않기 때문에 영원히 그 주인공들의 욕망을 좌절시킨다. 그것은 그와 다른 다다 기계 유화들이 미래주의적 기계 미학과는 정반대임을 보인다. 그들의 태도는 전적으로 아이러니컬하다. 1923년이 지나고 뒤샹은 젊은 예술가에게 준 자신의 충고에 따라 자취를 감추었다. 이따금 초현실주의 전시회를 니사인하는 일 외에 노는 예술 활동을 포기함으로써 나나를 논리적 귀결

까지 끌고 간 것으로 보인다.[27]

베를린에서의 다다는 분리해서 간결하게 논의되어야 한다. 왜냐하면 다다 운동은 특별히 1917년 이래 독일의 정치 정세와 밀접히 연결되기 때문이다. 그때 독일은 전후의 철저하게 가혹한 상태였고 공산주의 국가의 희망마저 시들어갔다. 베를린에서 다다는 공공연하게 정치적 색채를 띠었다.

휠젠베크가 1917년 1월 취리히에서 베를린으로 귀환했을 때, 그의 작품 경향은 '말쑥하고 살찐 전원시'에서 '허리띠를 졸라맨 배와 점점 심해지는 혹심한 굶주림의 도시'로 바뀌었다. 그는 괴롭고 생활에 지친 사람들이 예술에서 위로를 구하는 이상한 현상을 발견했다. "재판관과 도살자의 땅이 말끔히 청소되기 시작할 때 독일은 언제나 시인과 사상가의 땅이 되었다."[28] 그들이 향한 곳은 자연스레 표현주의였다. 왜냐하면 그것은 추악한 현실에서 명백한 도피처를 제공했으며 '내면성, 추상성, 모든 객관성의 포기'에 목적을 두었기 때문이다. 다다는 즉시 이런 태도를 그들의 직접적인 적으로 여겼다. 베를린에서 다다가 제작한 모든 것들은 그것들의 현실에 대한 혹독하고 공격적인 면의 강조가 놀랄 만하다. "가장 고귀한 예술은 그것이 의식하고 있는 내용에 그 시대의 몇천 가지 중첩된 문제를 제기하고, 지난주의 폭발로 예술은 산산조각이 났으나, 어제의 붕괴 후에도 영원히 그의 사지를 찾으려 노력하는 예술이다."(1차 〈독일 다다 선언〉에서) 그들은 콜라주의 적용품으로 몽타주 사진을 발명했는데 그것은 절취한 신문과 사진으로 만들었다. 그것은 현실의 '시적

27 1968년에 뒤샹의 죽음 후에야 그가 20년 동안 아주 중요한 작품을 제작해왔음이 밝혀졌다. 〈제시 조건: 1. 물의 낙하, 2. 조명용 가스Etant Donné: 1. La Chute d'Eau, 2. Le Gaz d'Eclairage〉 (1946~1966). 이 작품은 하나의 방으로 구성되었으며 관객은 들어갈 수 없는데, 그 안에 누드(모델) 와 현란하게 조명을 밝힌 풍경이 있고 전체는 그런 좁은 공간에 묘사할 수 없는 복잡한 환상이다.

28 리하르트 휠젠베크, 《다다 이후》.

인poetic' 분열을 의도한 막스 에른스트의 다다 콜라주 같은 작품과는 완전히 노선이 다르다. 몽타주 사진은 그들 주위의 세계에서 흔히 볼 수 있는 시각적 재료, 친숙한 매체를 사용하여 그들의 손에서 따끔한 정치적 무기가 되었다. 게오르게 그로츠George Grosz, 한나 회흐Hannah Höch, 라울 하우스만Raoul Hausmann과 존 하트필드John Hearfield가 모두 이 무기를 사용했다. 하트필드의 후기 몽타주 사진은 히틀러와 자본주의 군국주의자들을 분쇄하는 고발장이 되었다.

다다를 '진취적 문화 사상' 정도로 오해하는 이가 없도록 확실하게 하기 위해, 하우스만과 휠젠베크는 행동 계획을 세웠다. "다다이즘은 무엇이며 그것은 독일에서 무엇을 원하는가?" 그것은 "모든 급진적 공산주의를 기초로 창조적이고 지성적인 남녀의 국제적 혁명 조직, 그리고 즉각적인 사유재산의 몰수(사회주의화)와 모두의 공동사회적 배분"을 요구했다. 그러나 공산당원은 하트필드뿐이었다. 그리고 "공산주의 국가의 기도로서 가장 동시적同時的인 시時를 소개"하는 것과 "다다이스트의 성센터를 설립함으로써 국제 다다이즘의 견해에 의하여 모든 성관계를 즉각적으로 조정하는 것"과 같은 요구는, 그들의 진지성에 대해 공산주의자들에게 별 신뢰를 얻지 못하게 했다. 한편 법을 준수하는 시민들은 그들을 볼셰비키 선동자로 보았다. 그렇지만 그들 중에 몇 명은 11월 혁명에 가담했고, 혁명이 실패했을 때에도 그들의 반대는 계속되었으며, 다른 곳에서 그 운동이 사라진 뒤에도 다다이스트로서의 주체성을 간직했다.

초현실주의

초현실주의는 다다가 남긴 폐허에서 건설을 시작하려는 긍정적인 행동의 열망에서 비롯되있나. 나나는 일상 세세의 보는 것을 부성하기 때문에 결국은

자기 자신을 부정해야 했다(진정한 다다이스트는 다다에도 반대한다). 그리고 이것은 악순환으로 빠져버려 거기에서 탈피해야 했다. 이것은 앙드레 브르통 주위에 모인 젊은 프랑스인들이 가장 예민하게 느끼고 있었다. 브르통의 이론을 형성하려는 경향은 피카비아와 같은 허무주의적 다다이스트와 충돌했다. 그의 다다 선언의 하나를 비교해보면 그것을 알 수가 있다. "다다는 정신의 상태다. ……종교적 문제에 대한 자유사상은 교회와 유사점이 없다. 다다는 예술적인 자유사상이다"[29]와 피카비아의 〈카니발 선언〉은 대조적이다.

당신들은 모두 고소된 사람들이다. 일어서라……

심각한 굴처럼 여기 다닥다닥 붙어 앉아 무얼 하는 거냐……

다다는 아무것도 느끼지 않는다. 그것은 아무것도 아니다.

아무것도, 아무것도.

그것은 당신의 희망처럼 아무것도 아니다.

당신의 낙원처럼, 아무것도 아니다.

당신의 예술가처럼, 아무것도 아니다.

당신의 종교처럼, 아무것도 아니다.

브르통은 1921년에 애국자이며 문학자인 모리스 바레Maurice Barrès의 모의 재판처럼 연속적인 비도덕적 사건을 조직하여 다다 운동에 종지부를 찍었다. 다다이스트의 내부 불화는 차라가 브르통에 의해 재판소의 의장President으로서 엄숙하게 제기한 질문에 진지하게 대답하기를 거부함으로써, 모든 일을 신이 나서 방해하고 협조하기를 거부했을 때부터 뚜렷이 나타났다. 프랑스 사

29 앙드레 브르통, 〈다다 선언〉, 앞의 책.

회의 주요 인사들에 대한 테러 작전의 일부로서 의도된 그 재판은 유머가 전혀 없는 초현실주의의 전사前史에 속한 것이었다. 1922년에 브르통은 '현대 정신의 방향'을 결정하기 위한 국제회의를 열 계획을 발표했다. 거기서 모든 현대운동의 대표자로 입체파를 포함하여 미래파와 다다도 참석했다. 이리하여 다다는 말하자면 미술사에 기입됨으로써 브르통에 의해 사실상 말소됐다.

초현실주의와 다다이즘의 관계는 복잡하다. 왜냐하면 여러 면에서 그들은 서로 닮았기 때문이다. 정치적으로 초현실주의는 유산계급을 그들의 적으로 여겼고, 최소한 이론상으로, 전통적 형태의 미술에 대한 공격도 멈추지 않았다. 과거에 다다와 관계가 있던 미술가들은 초현실주의로 적을 옮겼다. 그러나 아르프, 에른스트, 만 레이의 작품이 하루아침에 초현실주의가 되었다고 말할 수는 없다. 초현실주의는 "나는 그들의 '예술'에 대한 반항적 태도와 인생에 대한 직접적 태도가 다다와 같이 현명하기 때문에 초현실주의자와 같이 전람회를 한다"[30]라고 아르프가 말했듯이, 말하자면 다다의 대용물이다. 그들 사이의 근본적인 차이는 다다의 무정부주의를 대체할 이론과 원칙을 수립한 데 있다.

그러나 초현실주의가 하나의 운동으로 확립되기까지 2년의 세월이 소요됐다. 1922~1924년은 '수면 기간période des sommeils'으로 알려진다. 장차 초현실주의자들이 될 브르통을 포함해 엘뤼아르Eluard, 아라공Aragon, 로베르 데스노스Robert Desnos, 르네 크르벨René Crevel, 막스 에른스트Max Ernst 들은 이미 자동성과 꿈의 가능성을 탐색하고 있었다. 그러나 그 시대는 최면술과 마약 사용으로 특징되었다. 브르통은 1922년에 '매개체의 등장Entrée des médiums'이라는 제목의 기사에서 그들 가운데 몇 명은 정상적 의식 상태에서

30 한스 아르프, 〈M. 브르제코프스키에게 보낸 편지〉(1927), 《동시대 예술L'Art contemporain》 3호 (1930?).

는 불가능할 것으로 여겨지는 생생한 이미지와 놀랄 만한 독백을 최면 상태에서 말하거나 기록할 수 있음을 발견했을 때의 흥분을 묘사했다. 그러나 잇단 불의의 사고, 예를 들면 최면 상태에 있을 때 전 단체가 집단 자살을 기도한 사건은 이 실험의 포기를 불가피하게 했다. 그리고 1차 〈초현실주의 선언〉에서 브르통은 마약이나 최면 같은 '기계적' 도움을 받는 문제에 대한 토의를 회피하고, 인공적으로 유발되지 않은 자연스런 활동으로서의 초현실주의를 강조했다.

1924년에는 초현실주의 연구소가 창립되었다. 브르통의 《초현실주의의 혁명La Révolution Surréaliste》이 등장했다. 기대감에 찬 흥분의 기운이 조성되었고 많은 청년 작가와 미술가들이 새 운동에 매료되었다. 그들 중에는 나중에 혁명적인 알프레드 자리 극장revolutionary Théâtre Alfred Jarry을 창건한 앙토냉 아르토Antonin Artaud도 있었다. 그는 초현실주의 연구소를 주관했는데, 아라공은 이를 "분류할 수 없는 이념들과 계속되는 반항을 위한 낭만적인 여관"[31] 이라고 묘사했다. 그의 〈유럽의 대학 총장들에게 보내는 편지〉에서 아르토는 자유와 진부한 존재의 사슬에서의 탈출과 넘치는 낙관주의에 대한 그들의 포괄적인 바람을 표현했다.

과학이 미칠 수 있는 범위보다 더 멀리, 이성의 화살이 구름에 막혀 부러지는 곳에 이 미궁은 존재한다. 이 중심점에 모든 존재의 힘과 정신의 중추신경들이 수렴된다. 운동하면서 항상 변화하는 벽의 미로 속에서, 모든 알려진 사고의 형태 밖에서, 우리의 정신은 그것의 가장 비밀스럽고 자발적인 운동을 바라보면서 생동한다. 그 운동에는 계시적 성격, 어떤 다른 곳, 하늘에서 내려온

31 루이 아라공Louis Aragon, 《꿈의 물결 Une Vague de Rêves》, 개인 인쇄(파리, 1924).

기풍이 있다. ……유럽은 결정화한다. 국경과 공장과 법정과 대학이라는 보자기 밑에서 천천히 미라가 된다. 잘못은 당신의 고정된 제도에 있다. 둘 더하기 둘은 넷이 된다는 당신의 논리에 있다. 잘못은 당신들 자체에 있다. 총장들이여…… 자발적 창조의 가장 작은 행위도 어떤 형이상학보다 더욱 복잡하고 계시적이다.[32]

'자발적 창조 행위'의 힘을 인정함으로써 초현실주의는 다다가 예술에 걸었던 거부권과 아이러니한 다다의 관점의 필연성을 제거했다. 그것은 예술가에게 탐미적 규칙을 새로 부과함이 없이 '존재 이유'를 가져다주었다. 그러나 국경선의 철폐를 주장한 아르토의 호소는 오랫동안 아무 반향도 얻지 못했다. 왜냐하면 초현실주의는 1936년까지 국제적인 운동이 되지 못했으며, 파리를 중심으로 한 프랑스의 좁은 테두리를 벗어나지 못했다.

《초현실주의 선언》은 초현실주의를 문학 운동으로 선언했고, 미술은 각주 안에서만 언급되었다. 그렇지만 그것은 인간 활동의 모든 영역을 포괄할 것을 선언했으며, 인간의 영혼을 탐험하고 단일화하려는 목적으로 이제까지 소홀히 다루어온 꿈이나 무의식과 같은 부분도 포함했다. 《초현실주의 선언》은 이전 2년 동안을 집대성한 것만큼이나 전적으로 새로운 것을 공개했다. 거기에서는 초현실주의를 다음과 같이 정의했다.

초현실주의. 말이나 글로 진정한 사고의 작용을 표현하고자 하는 순수한 심령의 자동 현상. 이성이 시행하는 모든 통제나 심미적 · 도덕적 선입견이 배제될 때 지시되는 사고.

32 앙토냉 아르토, 《초현실주의 혁명》 3호(1925. 4). 이 호의 대부분은 동양의 가치와 사상을 찬양하는 데 바치고 있다.

도판 60 앙드레 마송, 〈자동적 스케치〉(1925)

백과사전의 정의: 철학 항 ―초현실주의는 지금까지 소홀히 다루어진 어떤 연상의 형태의 우월한 실재, 곧 꿈의 전능함과 사고의 무관심한 유희성에 대한 신념에 근거한다. 그것은 다른 모든 심령적 기능의 단호한 파괴를 목적으로 하며 기본적 생활 문제를 해결하는 데 있어서 그것들을 대신하려 한다.[33]

브르통은 프로이트를 통해 자동 현상에 관심을 가지게 되었다고 주장한다. 그는 의학도로 교육받았고 신경학자인 바빈스키Babinski의 조수로 샤르코 진료소Charcot Clinic에서 일했다. 그리고 전쟁 기간에 낭트의 병원에서 근무했는데, 그곳에서 바쉐를 만났다. 전쟁 직후에 선언문을 기초하면서 그는 "그때

33 앙드레 브르통, 《초현실주의 선언Manifeste du Surréalisme》(파리, 1924. 10), 《초현실주의 선언들》(1962)에 재수록됨. p. 40.

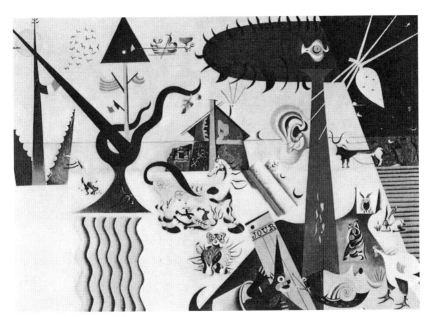

도판 61 호안 미로, 〈경작된 밭〉(1923~1924)

프로이트에 완전히 몰두해 있었다. 그리고 전쟁 중에 때때로 환자에게 실시해보았던 그의 검사 방식에 익숙했기 때문에 나는 사람들이 다른 사람에게서 얻고자 하는 것을 나 자신에게서 얻기로 결심했다. 되도록이면 빨리 말하는 독백, 거기에는 주체의 비판적 정신이 어떤 판단도 받지 않고, 따라서 조금도 주저함에 의해 통제되지 않으므로 이는 정확히 바로 가능한 '발설된 사고spoken thought'가 된다. 그리고 이것은 되도록이면 말해진 사상처럼 정확해야 한다."[34] 필리프 수포Philippe Soupault와 함께 그는 여러 페이지를 썼다. 그들이 다 쓴 뒤 서로 비교하면서 읽어보았을 때 그들은 그것이 나타낸 '이미지의 상당한 선택'과 '보통 필기법으로는 단숨에 쓸 수 없었을 그런 특질'[35]에 놀

34 위의 책, p. 36.

35 위의 책, p. 37.

라움을 금할 수 없었다. 그들의 글에 포함된 공상과 활기와 감동은 매우 비슷했다. 원문 안에서의 차이는 '수포가 나보다 덜 정적'인 그런 성격의 차이에 기인했다. 초현실주의자는 항상 자동 현상이 그것을 연습해본 사람들 모두에게 그들 자신의 어떤 의식적인 창작물보다 훨씬 더 완전하게 그들의 진정한 개인적인 본성이 잘 나타나게 한다고 강조했다. 왜냐하면 자동 현상이 무의식에 도달하여 그것을 일깨우는 가장 완전한 방법이기 때문이다. 브르통과 수포가 썼던 원문은 1919년에 '자기장 Les Champs Magnétiques'이라는 제목으로 《문학 Littérature》지에 게재되었다. 그리고 《선언》을 발표하기 5년 전에 쓴 이 글은 첫 초현실주의 작품으로 불린다.

첫 번째 《선언》은 사고의 잡동사니다. 초현실주의에 대한 정의는 자동 현상에 역점을 둔다. 그러나 많은 부분이 꿈에 할당되었다. 그 꿈은 프로이트가, 수면 중에 통제 활동을 쉬고 있을 동안에 일어나는 무의식적 정신의 직접적인 표현이라고 밝혔다.[36] 그러나 그것이 정신분석 이론에 근거하기 때문에 과학적 탐구 정신이 초현실주의의 초기를 지배했다고 생각하는 것은 오류다. 프로이트에게 경의를 표했지만, 자유 연상 기법과 꿈의 해석을 이용했던 그들의 방식은 여러 면에서 프로이트의 의도와는 상반되었다. "이제 인간은 자신에 완전히 소속되는 여부를 결정하게 되었다. 즉 하루하루 더 강력해지는 그의 욕구의 무더기를 무질서 상태에 놓아두느냐 아니냐의 여부다."[37] 고의적으로 사람의 다루기 힘든 욕구를 격려하는 것은 프로이트의 정신분석에 정면으로 반하는 것이다. 정신분석은 인간의 정신적·정서적 혼돈을 치료하여 그로 하여금 사회와 생활 속에 자리를 잡고, 차라가 말했듯이, 유산계급적 정

36 프로이트의 《꿈의 해석》은 1900년대에 출판되었다.

37 앙드레 브르통, 《초현실주의 선언》, p. 31.

상성의 상태에서 살게 하는 것이 목적이다. 초현실주의자들은 본래 꿈의 '해석'에는 관심이 없었다. 꿈을 그대로 방치하는 데 만족했다. 프로이트는 한때 꿈을 꾸는 사람의 연상이나 어릴 때의 기억도 없이 꿈만 수집하여 사람들에게 무엇을 들려줄 수 있는지 그로서는 알 수 없다고 말하면서 브르통이 편집하는 꿈의 사례집에 기고할 것을 거부했다. 초현실주의자가 그 속에서 본 것은 원시 상태의 상상력이었고, '경이로운 일'을 순수하게 표현하는 것이었다.

비록 그가 그것을 《선언》에서 인정하지는 않았지만 자동 현상은 매개체와 그들의 '자동적 상태에서의 기록'에 힘입은 바가 컸다. 그리고 이것은 브르통이 주체의 '수동성'을 강조함으로써 밝혀졌다. "우리는 우리의 작품 속에서 수많은 메아리를 담는 말 없는 그릇, 보잘것없는 녹음 장치가 된다."[38] 에른스트와 달리Dali는 그들 자신을 매개체에 비교했고, 그들 작품 앞에서는 그들의 수동성을 강조했다. 그렇지만 초현실주의자들이 '저 너머beyond'에 대해 이야기할 때는 죽은 자에게서 온 '매체'의 메시지와 같이 초자연적인 것을 의미하지는 않는다. 그러나 당면한 현실의 경계를 넘어 우리의 무의식이나 고양된 감각 상태에서 우리의 감각으로 알 수 있는 어떤 것을 의미한다.

《선언》 중에 '초현실주의의 이미지'에 많은 부분이 할당되었다. 은유는 인간 상상력에 자연스런 것이다. 그러나 이 잠재력은 무의식을 충분히 발휘함으로써 얻을 수 있다. 그러면 가장 뚜렷한 이미지가 저절로 떠오른다. "언어는 초현실적 방법으로 쓰이기 위해 인간에게 주어졌다." 초현실주의적 이미지는 두 개의 다른 현실을 우연히 병립시킴으로써 나타나게 된다. 그리고 이미지의 아름다움은 양자 간의 만남에서 튀어오르는 불꽃에 의존한다. 두 개의 이미지

38 위의 책, p. 42.

가 다르면 다를수록 불꽃은 더욱 밝아진다. 이런 종류의 이미지는 브르통이 믿기로는 사전에 계획할 수 없다. 그들이 당당하게 내세운 가장 완전한 보기는 그들의 주안점이 된 로트레아몽Lautréamont의 '재봉틀과 우산이 해부대 위에서 우연히 만난 것과 같은 아름다움'[39]이다.

브르통은 자신의 상상력은 본래 '말로 된verbal' 것임을 인정했다. 그러나 이런 종류의 시각적 이미지의 가능성도 승인했다. 사실은 그것들은 에른스트의 콜라주에 이미 존재하고 있었다. 그리고 1921년 벌써 브르통은 에른스트의 전람회 서문을 썼는데 거기서 그는 자신이 시적 초현실주의의 이미지를 묘사하기 위해 후기에 사용한 것과 매우 비슷하게 그것들을 묘사했다.[40] 이러한 다다의 콜라주는 이미 에른스트의 후기 콜라주 작품, 실제로는 초현실주의에 속한다고 볼 수 있는데, 〈여인 머리 100개La Femme 100 Têtes〉(도판 57)와 〈선행의 일주일Une Semaine de Bonté〉 등이 격렬한 '생소감dépaysement'을 예견했다.

조형미술은 어떤 점에 있어서는 초현실주의의 보조자였다. 초현실주의자가 일반 사람들에게 널리 알려진 것이 사실은 그들을 통해서지만 그들의 주요 관심은 시, 철학, 정치였다. 초현실주의는 시각예술 중에서 가장 게걸스러운 것 가운데 하나였다. 그것은 그 영역에 어린이들, 미치광이, 천진한 화가 등 매체의 예술과 그들 나름의 '통합 원시주의'의 신념을 반영하는 원시예술을 함께 끌어들였다. 그들은 '절묘한 시체cadavre exquis'와 같은 어린이들의 놀이를 했다. 그것은 참가자들이 머리, 몸, 다리 등 신체를 각 사람이 돌아가면

39 이지도르 뒤카스Isidore Ducasse, 로트레아몽 백작, 《말도로르의 노래》(파리, 1868~1974).

40 "그것은, 우리 경험의 영역에서 벗어나지 않고도, 서로 크게 동떨어진 두 현실을 파악하고, 그 둘을 접근시켜 불꽃이 일게 하는 경이로운 능력이다. 다른 형상들과 같은 강도와 같은 부조성을 지닌 추상적 형태를 우리 감각의 영역 안으로 모아들이고, 연관의 틀을 우리에게서 빼앗음으로써 우리 자신의 기억 속에서 우리를 혼란케 만드는 이 기능이 바로 다다가 현재로서 지지하는 것이다." 《회화를 넘어서Beyond Painting》에 재수록됨(주 42 참조).

서 한 부분씩 그린 다음 이를 안 보이게 접어서 다음 사람에게 주는 놀이였다. 그 결과 나타난 이상한 생물에서 그들은 자기 작품의 영감을 얻었다.

《초현실주의 혁명》지의 초대 편집자들 중 한 명이었던 피에르 나빌 Pierre Naville은 초현실주의 그림 같은 것은 존재할 수 없다고 했다. "모든 사람이 지금은 초현실주의 그림이 없다는 것을 안다. 아무렇게나 연필로 그은 선, 꿈의 이미지를 좇는 그림, 또는 상상적인 환상도 그렇게 부를 수는 없다.

'그러나 볼 만한 광경은 있다.'

'추억과 눈을 즐겁게 하는 것, 그건 온통 심미적이다.'"[41] 브르통은 《초현실주의 혁명》지에 1925년부터 시작한 일련의 기사를 통해 이러한 비난에 응답했다. 피카소, 브라크와 드 키리코를 논하고, 초현실주의와 회화사에서 가장 강력한 고리를 잇도록 한 에른스트, 만 레이와 마송 Masson을 논했다. 기사가 1928년에 《초현실주의와 회화 Le Surréalisme et la Peinture》라는 책으로 나왔을 때, 거기에 아르프, 미로, 탕기 Tanguy를 추가했다. 브르통은 초현실주의 그림을 정의하려 하지 않았다. 그는 초현실주의와 화가 개인의 관계를 개별적으로 평가하면서 다른 방식으로 문제에 접근했다. 또한 다소 애매하게 미술의 '모방' 문제에 논점을 돌리면서 진지한 미학적 토론도 회피하고, 자신은 그림이 무엇을 볼 수 있는 '창문'인 경우에만 흥미를 느낀다고 말했다. 그리고 화가의 모델은 '순수하게 내적인 것'이어야 한다고 말했다. 그 후에 《초현실주의의 예술적 기원과 전망 Artistic Genesis and Perspective of Surrealism》(1941)에서 자동 현상과 꿈의 기록을 초현실주의로 향하는 두 가지 길이라고 정의했다.

초현실주의와 연관된 화가들은 사실 초현실주의 작가들보다도 브르통의 지배적 특성에서 상당한 독립을 유지하는 데 성공했다. 아마도 회화가 브르

41 피에르 나빌, 《초현실주의 혁명》 3호.

통의 고유 영역이 아니었기 때문일 것이다. 그들은 어떤 점에서 그들에게 잠식당하지 않고 초현실주의적 사고를 사용했다. 그리고 확실히 초현실주의가 만들어낸 분위기가 매우 고무적이라는 것도 발견했다.

에른스트는 초현실주의 시인들과 가장 가까웠다. 특히 폴 엘뤼아르와 가까웠는데, 그는 관심을 가지고 초현실주의의 이론적 발전을 따라갔다. 그는 1925년에 '프로타주frottage(문지르기)'를 발견했는데, 이미 소개된 용어인 '자동적 기술법'과 동등한 것으로 묘사했다.

> 나는 몇천 번 문질러서 깊이 파인 마루판자의 홈을 놀라운 눈으로 응시했을 때 나타난 고정관념에 사로잡혔다. 나는 그때 이 고정관념의 상징적 의의를 조사하기로 마음먹고 나서 명상적이고 환각적인 기능을 강화하려고 판지에 일련의 그림을 그렸다. 그 위에 종이를 아무렇게나 올려놓고 흑연으로 문질렀다. 이렇게 해서 얻어진 그림을 찬찬히 응시하다가…… 나는 갑작스런 시각 능력의 증대와 이중으로 중첩된 일치하지 않는 이미지의 연속적 환상에 깜짝 놀라고 말았다.[42]

이 방식은 저자로 하여금 '자기 작품의 탄생에 대한 관찰자'로서 참석하게 함으로써 의식적 통제를 무시하고 취미나 기술에 관한 문제도 피하게 한다. 그러나 나무뿐만 아니라 다른 직물을 쓰는 이 연필 프로타주는 매우 아름답고 정교하며 에른스트가 묘사한 수동적으로 '보는seeing' 행동과 그에 후속되는 조심스럽고 정교한 구성의 결합체다. 그들은 시각적 익살로 가득 차 있으며 〈나뭇잎들의 기질Habit of Leaves〉(도판 59)에서처럼, 나뭇결을 문질러 어마어

42 막스 에른스트, 《회화를 넘어서》, 도로시아 탠닝 역(뉴욕, 1948), p. 7.

마한 잎맥이 비치는 잎사귀가 되게 하고, 역시 나무판자를 문질러서 만든 두 개의 '나무' 둥치 사이에서 균형을 취하고 있다.

미로와 미송에게는 자동 현상이 다른 방법으로 그들의 작품에 완전히 새로운 방향을 제시했다. 두 화가는 파리에 인접한 화실에서 같이 작업했는데 1923년 어느 날 미로가 미송에게 피카비아나 브르통을 만나지 않겠냐고 제의했다. "피카비아는 벌써 구세대야." 미송이 대답했다. "브르통은 미래의 사람이고." 미송은 전적으로 자동 현상의 원리를 채택했다. 그리고 펜과 잉크로 1923~1924년 겨울부터 스케치를 시작했는데 이는 그가 브르통을 만난 직후의 작품이며, 가장 뛰어난 초현실주의 작품에 속한다. 펜은 민첩하게 움직인다. 주제에 대한 어떤 의식적 사고도 배제되었다. 신경질적이지만 망설임이 없는 거미줄 같은 선을 따라 영상이 이루어진다. 이 영상이 때로는 박탈되어 정교히 꾸며지기도 하고 때로는 그냥 시사적인 것으로 남아 있다. 이 그림 중 가장 성공한 것은 그것에 완전성이 있다는 것인데 그것은 시각적인 것과 마찬가지로 구조와 감각상의 연관 없이 무의식적 작업에서 온다. 이것들은 브르통이 반半 의식 상태에서 그에게 저절로 떠올랐던 구절들 속에서 알아낸 유기적인 특질을 가진 것 같다. 이것은 《초현실주의의 예술적 기원과 전망》에서 자동 현상을 토론했을 때 그가 누누이 묘사한 특질이다.

현대의 심리학적 연구로 미루어볼 때, 어떤 독특한 결론으로 기우는 노래의 시작을 새 둥지의 건설에 비유하도록 인도되었다. 가락은 자체의 구조를 부과한다. 그것에 속한 소리와 그것과는 이질적인 것을 구별할 수 있는 한도 내에서…… 나는 그림과 언어의 자동 현상은 명시나 해결이 어느 정도 가능한 개인적 깊은 긴장에 손실을 끼침이 없이 '장단의 합일성'을 이룩하여 귀나 눈을 충분히 만족시키는 유일한 표현방법임을 주장한다(이것은 가락이나 새 둥지에서만큼 사

동 현상에 의한 그림이나 글에서도 인지할 수 있다). …… 나는 자동 현상이 어느 정도 미리 숙고된 의도를 가지고 구성에 끼어들 수 있음에 동의한다. 그러나 자동 현상이 '저변에' 흐름을 중지한다면 초현실주의에서 멀어지는 커다란 모험이 따른다. 하나의 작품은 예술가가 작은 부분에 불과한 그의 의식이 전체적 심리학의 영역에 도달되도록 노력하지 않는 한 초현실주의로 볼 수가 없다. 프로이트는 이 '측량할 수 없는' 깊이에는 모순의 완전한 부재와 억압으로 말미암아 생겨난 정서적 장애의 새로운 운동성과 무시간 그리고 외적인 현실을 심령적 실체로 바꾼 대체물이 지배하는데 모든 것이 쾌락의 원칙에만 복종한다는 것을 보여주었다. 자동 기술법은 이 영역으로 직접 인도한다.[43]

브르통의 자동 현상에 대한 주장은 여기서 과장되었다. 왜냐하면 그는 "꿈의 영상을 고착화하는 '눈속임 기법 trompe-l'œil'이라 불리는 초현실주의에 제공된 다른 노선"[44]을 희생하는 대가로 자동 현상을 재확립하려 했기 때문이다. 그런데 '눈속임 기법'은 달리에 의하여 남용되었고, 초현실주의의 신용을 깎아내렸다. 사실은 마송의 그림과 '모래' 유화를 제외하고는, 순수한 자동 기술법에 의한 작품은 거의 없었다. 그리고 어떻게 사람들은 스케치나 유화에서 도대체 자동적 기술의 '정도'를 평가할 수 있단 말인가? 무의식을 구하는 다양한 새로운 방법이 개발되었는데 기계적 종류의 자동 현상을 더 많이 포함하고 있어 손재주가 없어도 된다는 이점이 있었다. 이것들은 막스 에른스트의 프로타주와 '전사 화법'*도 포함하는데, 후자는 오스카 도밍게

43 앙드레 브르통, 《초현실주의의 예술적 기원과 전망 Artistic Genesis and Perspective of Surrealism》(1941), 《초현실주의와 회화 Le Surréalisme et la Peinture》(파리, 1965)로 재출판됨. p. 68.

44 위의 책, p. 70.

* 데칼코마니 décalcomanie, 즉 특수한 화지에 그린 그림이나 도안을 유리, 도기, 목재, 금속 등에 옮겨

스Oscar Dominguez가 발명했다. 검은 구아슈 고무 수채화*를 종이 위에 놓고 그 위에 다른 종이를 가볍게 누른 뒤에 페인트가 마르기 바로 전에 주의 깊게 들어낸다. 그 결과는 '암시력에 있어서 추종을 불허'한다. 그것은 "다빈치가 편집광적으로 만든 오래된 벽을 완전의 경지에까지 끌고 간 것이다."[45]

마송은 자동적 기술에 너무 완고하게 집착하여 자신이 얻은 성과가 없음을 깨닫고, 1929년에 이르자 더 질서 있는 입체파 스타일로 기울어져 그것을 포기했다. 그렇지만 미로는 에른스트와 같이 자동 현상을 성공적으로 '사용'했고, 그의 그림을 초기의, 빡빡하게 재현주의적인 양식에서 해방시켰다. 그 양식은 한때 그에게 '확립된 예술'을 대표하는 것으로 생각되었던 입체주의의 유산이었다. 미로는 격렬하게 이에 반대했다. ('나는 그들의 기타를 박살내겠다.') 브르통은 그의 '순수 심령적 자동 현상'에 의해서, 미로가 '우리 중에 가장 뛰어난 초현실주의자'로 간주될 것이라고 말했다.[46] "나는 그림을 그리기 시작했다." 미로는 말했다. "그리고 내가 그림을 그려나감에 따라, 그림이 내 붓 밑에서 저절로 확실해지거나 스스로 떠올랐다. 형태는 내가 일을 하는 동안 여자나 새의 모습을 띠었다. 첫 번째 단계는 자유로운 무의식이지만 다음 단계는 주의 깊게 계산된다."[47] 다음 몇 해 동안 미로는 자동 현상이 우세한 그림, 예를 들면 〈세계의 탄생Birth of the World〉 같은 것을 열중해서 그렸다. 제작 과정은 슬쩍 고정해놓은 삼베 위에 해면이나 넝마 조각을 가지고 '되는대로' 엷

영사하는 것.

* 아라비아 고무 수지류를 녹인 불투명색의 감을 쓴 수채화.

45 브르통, 〈미리 정해진 대상 없는 전사 화법에 대해(욕구의 전사 화법)〉(1936), 《초현실주의와 회화》, p. 127.

46 앙드레 브르통, 《초현실주의와 회화》, p. 37.

47 제임스 스위니, 《호안 미로: 주석과 대담》 중에서 인용, 《열성파 평론집》(뉴욕, 1948. 2), p. 212.

도판 62 이브 탕기,
〈불필요한 빛의 소멸〉(1927)

은 칠을 펼쳐 바르고, 이어서 그 위에 선과 평평한 색채 단면들을 즉흥적으로 그리면서 발전시키는 것이다. 또 〈돌을 던지는 인물Personage Throwing a Stone〉과 같은 유화는 생물적 형태와 부호 언어로 표현되었는데 미로는 두 종류의 그림을 교대로 그렸다. 후자의 그림은 초현실주의자와 접촉한 이후 그린 초기 회화의 하나로 그 속에서 환상이 갑자기 범람했다. 〈경작된 밭The Tilled Field〉(도판 61)도 이런 것이다. 이상한 동물들이 우글대는 풍경에는 사람과 황소와 연장이 혼합된 생물 하나가 왼쪽을 차지하고 오른쪽에는 귀와 눈이 싹트는 나무가 가득 차 있다. 그것은 자동 현상을 통해 초현실주의가 미로에게 준 위대한 기술적 자유가 아니라 그의 꿈과 소년 시절의 환상을 압박감 없이 탐구하는 자유이며, 카탈로니아* 민속 예술과 아동 예술, 그리고 보슈Bosch의 회화

* Catalan : 에스파냐의 한 지방.

도판 63 살바도르 달리, 〈볼테르의 사라지는 흉상이 있는 노예 시장〉(1940)

에서 발견한 풍부한 영감의 맥락을 따르려는 자유였다.

자동 현상과 꿈의 구별은 예를 들면 《초현실주의 혁명》지에서 신봉되어 자동적 문장과 꿈의 암송에 각각 다른 지면을 할당했지만 실제 초현실주의 회화에는 그다지 엄격하게 구분·적용되지 않았다. 예를 들면 아르프와 미로, 에른스트는 전체적으로 그들의 작품에서뿐만 아니라 같은 작품 내에서도 그것들을 적절히 혼합했다. 아르프의 회화와 부조와 조각은 자동 현상과 꿈 사이에서 유사성을 가진다. 그는 '꿈꾸었던 조형 작품'에 관하여 말했다. 유연한 형태는 유추에 의거하여 자연스럽게 시각적인 익살로 인도했다. 예를 들면 포크인 동시에 손이자 가슴인 동시에 꽃봉오리 등 유추에 의존하면서 그가 초현실주의와 긴밀한 관련을 가지고 있던 1920년대 그의 작품을 하나하나 채우고 있었다.

'꿈의 회화'로 알려진 초현실주의 작품의 특징은 환상적 기술이 지배적이라는 점에 있다. 그것은 꿈의 기록이라고만 할 수는 없다. 예를 들면 당기의

회화는 꿈과 같지만, 꿈의 기록은 아니고 내적 풍경의 탐구라고 할 수 있다.(도판 62) 그러나 많은 초현실주의 회화는 프로이트가 말한 '꿈의 작품'이라고 불리는 특성을 가지고 있다. 예를 들면 모순적 요소를 병렬시킨 것, 둘이나 그 이상의 물체나 이미지가 응축된 것, '상징적' 가치를 가진 물체를 이용하는 것(흔히 성적 의미에 가면을 씌운 것) 등이 그것이다.

에른스트는 1921~1924년에 일단의 작은 회화들, 곧 〈유명 코끼리Eléphant Célèbre〉, 〈오이디푸스 렉스Oedipus Rex〉, 〈피에타 또는 밤의 혁명 Pietà or Revolution by Night〉을 그렸는데 어느 것이나 선명한 꿈 또는 꿈의 이미지를 기록한 것으로 보이는 명확성과 성실함이 잘 나타나 있다. 그것들은 드 키리코에 강하게 영향을 받아 불가해하면서 저항할 수 없는 이미지가 있으며 화가의 세계에 대한 비전이나 꿈을 강요하면서, 우리 현실에 대한 감각을, 그의 콜라주만큼 박력은 없으나, 매우 효과적으로 파괴한다. 그들은 우리에게 해석을 구하지 않는다. 의미가 될 수도 있는 암시가 제목에 나와 있으나 달리의 회화는 자신의 심리적 상태를 의도적으로 극화했다. 그의 그림은 그의 심리학과 관련된 독서에 의해 얼마나 과감하게 선동되었는지 프로이트나 크라프트 에빙 Krafft-Ebing이 사례 연구를 위해 예도 例圖 로 사용해도 좋음 직하다.

달리는 그의 미세하고 환상적인 사실주의를 '조형적인 고려 사항들'과 다른 '잡소리 conneries'에서 해방된 일종의 반反예술로 보았다.[48] 그는 1929년에 초현실주의에 참가했는데, 당시 그 운동은 개인적·정치적 투쟁으로 분열되었다. 그 뒤 몇 해 동안 그는 그 운동에 새 초점을 마련하여 회화뿐만 아니라 부뉘엘 Buñuel과 합작하여 〈안달루시아산 개 Le Chien Andalou〉(1929) 같은 영화 제작에도 손을 댔다. 그러나 대중 앞에 드러낸 1936년의 지나친 냉소적 태도,

48 살바도르 달리, 〈썩은 당나귀〉, 《혁명에 봉사하는 초현실주의》 vol. 1, no. 1 (파리, 1930), p. 12.

도판 64 르네 마그리트, 〈인간 조건 Ⅰ〉(1933)

초현실주의자들이 힘을 집중하여 적극적 행동을 전개할 때 그가 보인 전적인 정치적 무관심이 서로 복합되어 그는 운동의 성망을 크게 손상시킨다고 단정되어 축출되었다.

달리의 회화들은 그의 성에 대한 지나친 공포를 과시하고 있으며, 자위와 거세의 위협으로 인도되었다(그는 윌리엄 텔 그림을 여러 장 그렸는데, 그 전설을 그는 거세의 신화로 해석한다). 그 작품은 그의 무의식에 대한 열쇠를 마련하지 않는다. 왜냐하면 그는 자기 자신이 작품에 대한 해석을 했기 때문이다. 그리고 그는 우리에게 의식적이고 다분히 의심스러운 해설을 제공한다. 만약 사람들이 모든 초현실주의자에게 큰 인기가 있었던 1917년 이전의 드 키리코의 회화를 달리의 회화와 비교해보면, 불가해하고 환각적인 특성을 강조하는 전자의 작품 세계에 있는 탑과 공랑의 무의식적 상징과 달리의 심히 명백한 상징, 예를 들면 여자의 머리, 즉 여성의 상징적 기관으로 프로이트 학파가 흔히 언급하는 항아리가 자주 등장하는 영상 사이의 차이를 발견할 것이다.

달리는 자신과 광인의 유일한 차이는 그가 미치지 않은 것이라고 말했다. 그가 주장하는 편집증이 그의 이중 이미지의 원인이라는 것은 의학적 편집증과는 전혀 관계가 없다. 중증의 편집병적 행동은 예술가의 시각적 능력을 작품 활동에 끌어들이는 에른스트의 프로타주 방법을 채택한 것이었다. 그것은 둘 또는 그 이상의 인상을 하나의 배치 속에 보이는 능력이다. 예를 들면 〈볼테르의 사라지는 흉상이 있는 노예 시장〉(도판 63)에서 그림 중심에 있는 흰 주름 옷깃이 달린 검은 옷을 입은 사람들의 머리는 철학자의 흉상의 눈이기도 하다. 그 방법은 '편집증에 특이한 체계적 연상의 돌연한 힘'에 기초하고 있으며 '비이성적 지식의 자발적인 방법'이었다.[49] "나는 활동적인 편집증적 사고

49 살바도르 달리, 〈비합리적인 것의 정복〉, 《살바도르 달리의 비밀에 싸인 삶》(1942), p. 418.

의 과정을 도입하여 혼란을 조직화하고 현실적 세계를 전적으로 불신하는 데 기여하는 시기가 다가온다는 것을 믿는다"고 달리는 말했다.

달리의 그림은 혼란스럽지만 마그리트Magritte 그림만큼 심한 분열성을 보이지는 않는다. 마그리트의 회화는 논쟁적이다. 그것들은 세계에 대한, 그리고 그려진 대상과 참 대상 사이의 관계에 대한 우리의 가정에 질문을 던진다. 그리고 그들은 예견할 수 없는 유추를 제기하거나 고의적으로 무표정하게 완전히 관련 없는 것들을 병렬함으로, 느려터진 도화선의 효과를 갖는다. 또 그것들은 논쟁이 해결된다는 의미에서 어떤 '의미'도 가지고 있지 못하다. 예를 들면 〈인간 조건 I The Human Condition I〉(도판 64)에서 이젤이 창문 앞에 서 있고, 창문을 통해 보이는 경치가 정확히 계속되어 그 위로 나타나기 때문에, 한 장의 창유리처럼 보이는 것을 그 창문이 받치고 있다. 그러나 '유리'는 커튼의 옆쪽 위로 돌출되고 견고해 보이지만, 사실은 캔버스에 그려진 그림이다. 이리하여 그것은 그림 속 그림이며, 비록 이 환상적 양식은 매우 미숙하지만, 우리가 '현실' 풍경에 대한 그림 속 풍경의 '충실도'를 인식하게 되는 것과, 그것들이 둘 다, 단지 그려진 것이라는 지식 사이에는 강한 긴장감이 형성된다. 마그리트는 이런 종류의 착상을 근거로, 더 복잡하고 변형된 작품을 많이 다루었다.

회화를 '넘어선' 영역에서 초현실주의 활동은 매우 다양하다. 그러나 가장 방대하고 풍부한 창작의 분야는 1938년에 파리에서 개최된 초현실주의 국제 전람회를 지배했던 초현실주의적 물체였다. 이 전람회는 전쟁 전 초현실주의의 정점을 나타냈다. 그것은 전체적 환경의 창조를 목적으로 했으며, 결과는 엄청난 혼동이었다. 그 영향은 랭보Rimbaud의 비유를 빌리면 탄광의 갱도 밑바닥에 놓인 살롱과 같았다.[50] 장식을 맡은 뒤샹은 천장에 석탄 자루를 1,200

50 "나는 단순한 환상 작용에 습관을 들였다. 꽤나 고의적으로, 공장이 있는 자리에 그 대신 회교 사원, 천사들이 보살피는 군악대, 고수 학교drummers' school, 하늘의 고속도로를 달리는 전차들, 호

개 매달았으며, 갈대나 고사리로 가장자리를 두른 연못 둘레의 바닥은 죽은 잎과 풀로 덮였으며, 한가운데는 숯불이 이글거리는 화로를 놓았고, 구석에는 큰 이인용 침대를 두었다. 전람회 입구에는 달리의 〈비 오는 택시〉가 놓여 있었는데, 그것은 담쟁이덩굴로 덮인 버려진 차였다. 인형으로 만든 운전사와 히스테리컬한 여자 승객이 안에 있는데 물줄기가 쏟아지며, 살아 있는 뱀들이 그 위에서 구불거린다. '초현실주의 거리'는 아르프, 달리, 뒤샹, 에른스트, 마송, 만 레이와 다른 사람들이 치장시킨 여자 마네킹이 줄지어 늘어선 중앙 전시실에 이르게 되었다. 홀 안에는 메레 오펜하임Meret Oppenheim의 모피로 덮이고 줄지어 있는 조반 컵과 받침접시 같은 초현실주의 물품과 그림, 도밍게스의 〈결코Jamais〉, 확성기 밖으로 삐져나온 다리 한 쌍과 축음기의 픽업pick-up을 대신하는 여자의 손이 달린 큰 축음기 등이 수집되었다.

전쟁은 파리에서 초현실주의자들을 해산시켰다. 브르통, 에른스트, 마송을 포함한 그들 대부분은 뉴욕으로 가서, 초현실주의 활동을 계속했고, 추상표현주의Abstract Expressionism와 팝아트Pop Art 같은 전후 미국 문화 운동의 씨를 뿌리는 것을 도왔으며, 그들의 궤도 안에 로베르토 마타Roberto Matta와 아실 고르키Arshile Gorky를 끌어들였다. 그들은 전후에 프랑스로 돌아왔고 초현실주의는 비록 브르통이 살아 있을 때까지 명맥을 유지하기는 했지만 예전처럼 예술의 지배적 운동은 될 수 없었다. 초현실주의의 대표자였던 브르통은 1966년에 죽었다. 그러나 아직도 초현실주의가 남긴 많은 사상들은 생성력을 가지고 있다. 지금 초현실주의란 용어는 '낭만적'이라는 용어와 마찬가지로 빈번한 일상 통용어가 되었지만, 여기서 다시 한번 초현실주의의 목적을 회상하는 것도 유용할 것이다. '여러 가지 사실로 보

수 바닥에 있는 응접실 등을 나는 보았다." 랭보, 《지옥에서의 한 계절》, 에른스트에 의해 《회화를 넘어서》에 인용됨, p. 12.

아 생명과 죽음, 현실과 환상, 과거와 미래, 전달 가능과 전달 불능, 높이와 깊이가 모순으로 보이기를 그치는 마음의 어떤 지점이 존재함을 우리는 확증할 수 있다. 오직 이 지점을 결정하려는 희망이 초현실주의 활동의 기본적 동기가 되었다. 초현실주의의 동기를 그 외에서 추구해보아야 헛수고에 그칠 뿐이다.[51] 그 목적은 예를 들어 꿈과 깨어 있는 생활처럼 분명한 모순적 상태를 반대하는 것이 아니라, 초현실(실재 저 너머의) 상태로 분석하는 데 있다. 그리고 이것은 시각적 초현실주의의 최고봉에 의해 성취되었다.

51 앙드레 브르통, 〈2차 초현실주의 선언〉(파리, 1930), 《초현실주의 선언들》, 앞의 책, p. 154.

절대주의
Suprematism

아론 샤프
Aaron Scharf

절대주의는 예술 운동이라기보다는 당시 존재했던 실존의 양면성을 반영하는 정신적 태도다. 그것은 거의 한 사람의 공적이라 해도 좋다. 카시미르 말레비치Kasimir Malevich(1878~1935)가 이 운동을 주도했다. 장소는 1913년의 러시아, 모방 아닌 창조에 의해서 '우리 시대의 금속 문화'를 표현하고자 하는 것이 말레비치의 의도였다. 말레비치는 구상예술의 전통적인 도해법이 못마땅했다. 그리고 자신의 기본적 형태로 미술가의 환경에 대한 조건부 반응을 깨뜨리고, '자연 그 자체의 실제와 같이 의미 있는' 새로운 실제를 창조하려 했다.

말레비치의 기하학은 직선에 바탕을 두었다. 직선은 자연의 혼돈을 지배하는 인간의 우월성을 상징하는 절대적 기본 형태다. 자연에서 결코 발견되지 않는 사각형square은 절대주의의 기본 요소며, 모든 다른 절대주의 형태의 안내자였다. 사각형은 외관적 세계를 부정하며, 과거의 미술을 부정한다. 1915년에는 백색 바탕에 검은 사각형을 그린 그의 그림이 당시 러시아의 수도였던 페트로그라드에서 다른 정통주의자들의 그림과 함께 전시되었다. 그러나 그것은 단순한 사각형이 아니었다. 말레비치는 전능한 형태의 진정한 본질을 이해하지 못한 비평가들의 비타협적 태도에 불쾌감을 느꼈다. 공허하다고? 그

도판 65 카시미르 말레비치,
〈기본적 절대주의의 요소: 사각형〉(1913)

도판 66 카시미르 말레비치,
〈우주 공간에 대한 감각을 전달하는
절대주의적 구성〉(1916)

것은 공허한 사각형이 아니라고 그는 주장했다. 이건 모든 물체의 부재로 가득 차 있고, 의미를 잉태했다.

더구나 절대주의를 더 잘 나타내는 것은 그 그림이 아니고, 말레비치가 1913~1917년에 그린 작은 연필 스케치다.(도판 65) 그 스케치들은 흑색이 아닌 회색으로, 연필로 조심스럽고 사려 깊게 그려졌다. 사각형과 그 변형인 십자형cross, 장방형rectangle 등은 인간 기능을 선언하는 손짓을 나타내며, 이것이 절대주의 철학의 중추를 이룬다. 한편 기하학적 형태가 물질을 지배하는 정신의 우월성을 나타내면서, 그것은 또 다른 본질적 특성을 나타내기도 한다. 왜 나는 사각형을 연필로 검게 칠했는가? 말레비치는 이렇게 자문자답했다. "그렇게 하는 것이 인간의 감수성이 할 수 있는 가장 겸허한 행동이기 때문이다."

그러면 절대주의 형태가 떠도는 공허한 흰 바탕에 어떤 의미가 있는가?(도판 66) 그것들은 외부 공간, 더욱이 내부 공간의 무한한 범위를 나타낸다. 무한을 향한 그의 시야를 가리는 채색된 창공, 푸른색 하늘, 푸른색 전통은 찢어버려야 한다고 말레비치는 믿었다. "나는 색채계의 푸른색의 경계를 부수어버렸다"고 그는 선언했다. "나는 흰색의 세계로 탈출했다. 나 외에도 조종사 동료들이 이 무한에서 헤엄친다. 나는 절대주의의 신호기를 꽂아놓았다. 헤엄쳐라! 자유롭고 흰 바다, 무한대가 그대 앞에 놓여 있다." 이 우주적 초월론에서 바실리 칸딘스키의 형이상학적인 난해한 용어와 전설상의 마담 블라바츠키Madame Blavatzky의 신지학적 사색의 영향을 읽을 수 있는데, 특히 후자의 정신적 씨앗이 말레비치 사상의 배후에 크게 작용했다.

미술은 말레비치가 믿기로는 무용한 것이었다. 그것으로 물질적 필요의 충족을 추구해서는 안 된다. 미술가는 창조하기 위해 정신적 독립을 유지해야 한다. 말레비치는 러시아의 여타 미술가 친구와 함께 1917년 혁명을 환영

도판 67 카시미르 말레비치, 〈절대주의적 구성 : 흰색 위의 흰색〉(1918?)

했으나, 예술이 기계문명에 맞추어지고 정치적 이데올로기에 봉사하는 공리
적 목적에 쓰여야 한다는 신념에는 결코 동조할 수 없었다. 그는 미술가가 국
가에 추종하는 것을 자연적 현상에 복종하는 것만큼이나 반대했다. 예술가는
자유로워야 한다. 국가는 현실의 구조를 하나 만들어 그것이 군중의 의식이
되게 한다고 그는 항의했다. 이렇게 개인의 의식은 국가 기구를 지지하는 사
람들이 형성시킨다. 선동주의적 예술을 일체 거부하면서 정치권력에 유유낙
종唯唯諾從하는 사람들은 국가의 충성스런 지지자로 불린다고 그는 주장했
나. 개성과 주제의식이 있는 사람들은 의심스런 눈초리를 받고 위험스런 존재

로 여겨진다고 그는 말했다.

또한 그는 예술가와 기술자 간의 어떤 편의상의 결합도 부정했다. 20세기의 첫 20년 동안 유럽의 사고를 지배했던 이 사상은 러시아 혁명의 요구 사항에 의해 더욱 고조되었다. 그는 미술가의 창작은 과학자의 그것과는 전혀 다르다. 진정한 창작품은 시대를 넘어 영원성에 부여되는 데 비해 과학과 기술의 발명은 일시성을 띨 뿐이라고 주장했다. 만약 사회주의가 과학과 기술의 절대적 확실성에 의지한다면 크나큰 실망이 이미 그 안에 배태되어 있다고 그는 경고한다. 예술 작품은 잠재의식을 나타낸다(그는 초의식이란 말을 즐겨 썼다). 잠재의식은 의식보다 절대적으로 확실하다. 이러한 견해를 명백히 표명하면서도, 비록 그 영향력은 하강일로였지만, 말레비치는 무사히 러시아에서 일하고 가르치기를 계속했다. 1935년에 그는 타계했고 절대주의 형태로 덮인 관에 안치되었다.

말레비치의 선언을 보면, 절대주의는 인조 세계의 물질적인 본질을 반영했을 뿐만 아니라, 설명하기 어려운 우주의 신비에 대한 동경을 분명히 전달했음을 알 수 있다. 비록 간단한 기하학적 형태로 단순화하기는 했지만, 말레비치의 작품은 이따금 실재의 물체, 곧 비행 중인 비행기, 정상에서 본 건축물 등과 한 치의 어김도 없는 관련이 있는 것처럼 보인다. 〈무선 전신의 감각을 나타낸 절대주의적 구성〉(1915) 같은 것은 점과 짧은 선으로 된 국제전신부호를 직접 채택했다. 그는 '백지' 위에 우주와 공간에 대한 '감각'을 전달하는 형태를 배치한다. 곧 소리의 인상을 〈금속 소리에 대한 감흥을 표현하는 결합된 절대주의 요소로 이루어진 구성〉(1915)에서, 자력의 흡인, 신비적 의지와 신비적 파도를 〈외계에서 온 신비스런 '파도'의 감각을 나타내는 절대주의적 구성〉(1917)에서 표현했다.

그의 가장 유명한 그림인 〈절대주의적 구성: 흰색 위의 흰색〉(1918?)은 흰

배경 위에 경사진 흰 사각형을 그린 것인데, 여러 가지로 해석된다.(도판 67) 말
레비치가 그리려고 한 진정한 의도를 우리는 알지 못한다. 그러나 그의 다른
작품과의 관련과 그의 진술을 종합해보면 그것이 최후의 해방, 해탈의 상태,
절대주의적 의식의 궁극적 진술 같은 것을 나타내는 것이 아닌가 추측된다.
사각형(인간의 의지 또는 인간 자체?)은 물질성을 버리고 무한성과 합치한다. 남는
것은 그것의 존재(그의 존재)의 희미한 자취뿐이다.

데 슈틸
De Stijl
신조형주의의 전개와 소멸: 1917~1931

케네스 프램프턴
Kenneth Frampton

예술은 삶의 아름다움이 아직 불완전한 동안의 대용품일 따름이다.
삶이 균형을 얻게 됨에 따라 예술은 그에 비례해서 사라지게 될 것이다.

—피에트 몬드리안

 1917년에서 1931년 14년 동안 활발한 세력으로 존재했던 데 슈틸 또는 신조형주의Neoplasticism 운동은 본질적으로 피에트 몬드리안과 테오 판 두스부르흐 등의 화가와 건축가 게리트 리트벨트Gerrit Rietveld 등 세 사람의 작업 속에 그 특징이 나타나 있다고 볼 수 있다. 1917~1918년 판 두스부르흐 주도로 결성되었던 초창기 그룹은 다소 막연한 성격의 것으로서, 이때 멤버들 9명 중에서 나머지 7명은 반 데르 레크Van der Leck, 반통겔루Vantongerloo, 후차르Huszar 등의 화가와 오우트Oud, 빌스 Wils, 반트 호프Van 't Hoff 등의 건축가, 시인 코크Kok 등인데, 이들 모두를 회고해볼 때 촉매적인 역할은 했지만 비교적 부차적인 인물들이다. 이들은 중요한 역할을 담당하긴 했지만 이 운동의 성숙한 양식을 형성하는 데 중심점을 마련한 실제적이거나 이론적인 작품을 창조하지 않았다. 어쨌든 이 그룹은 1918년 11월에 발간된 《데 슈틸》지

226

첫 호(두 번째 해의)에 판 두스부르흐 편집으로 실린 첫 번째 데 슈틸 선언에 이들 예술가들의 대부분이 서명인으로 등장함으로써 형식적으로 모였을 뿐으로, 처음부터 엉성한 결합이었다. 이 그룹은 항상 유동적 상태로 있어서 적어도 한 명의 창립 멤버 바르트 반 데르 레크[1]가 창립 후 1년 내에 그룹에서 탈퇴했으며 그 후에 리트벨트 등 다른 사람들이 이를 대신해서 새 멤버로 가입했다.

데 슈틸 운동은 관련성을 가진 두 개의 사고방식이 융합함으로써 태어났다. 이들은 첫째, 각각 1915년과 1916년에 부숨Bussum에서 큰 영향을 끼친 저서 《세계의 새로운 이미지 Het nieuwe Wereldbeeld》와 《조형수학의 원리 Beeldende Wiskunde》를 출판한 수학자 쇤매커스 박사Dr. Schoenmaekers의 신플라톤주의 철학과 둘째, 헨드릭 페트루스 베를라게Hendrik Petrus Berlage[2]와 프랭크 로이드 라이트Frank Lloyd Wright의 권위가 '인정된' 건축 개념이다.

네덜란드의 예술사학자 야페H. L. C. Jaffé가 말한 대로 데 슈틸 운동의 조

1 바르트 반 데르 레크는 처음에 스테인드글라스의 건축술에 관심을 보였지만 건축과 회화의 조급한 결합에 대해서 반대했으며 이 때문에 곧 데 슈틸 운동에서 탈피한다. 《데 슈틸》지의 첫 번째 연간호에서 그는 다음과 같이 썼다. "각 예술은 독립적으로 자신의 고유한 표현 수단만으로 충분하다. 오직 각 예술이 가지는 표현 수단이 순수하게 환원될 때…… 그리하여 각 예술이 독립된 총체로서 자신의 본질을 발견했을 때, 오직 그럴 때에만 예술 상호 간의 이해와 연결이 가능해질 수 있으며, 그때에 여러 예술 간의 결합이 모습을 드러내게 될 것이다." H. L. C. Jaffé, 《데 슈틸 1917~1931》(암스테르담, 1956), p. 170 참조.

2 베를라게 자신이 1911년에 《바스무트Wasmuth》 2권이 출판된 이래로 라이트의 영향을 받았다. 레이너 배넘Reyner Banham의 《1차 기계 시대의 이론과 디자인Theory and Design in the First Machine Age》(뉴욕, 1960), p. 143에 따르면 신조형주의 예술가들은 고트프리트 젬퍼Gottfried Semper에서부터 드 그루트de Groot와 그의 제자 베를라게를 거쳐서 'De Stijl'—양식the style이란 뜻—이라는 용어를 따서 자기들 이름으로 전용했다. 데 슈틸 예술가들은 예측할 수 있는 바와 같이, 거의 형이상학적 개념으로서의 '양식'을 형성하는 일에 대단히 몰두한 바, 1919년에 그들의 잡지에 "자연의 목적은 인간이다. 인간의 목적은 양식이다……. 모든 양식을 폐지함으로써 본질적인 조형력을 창조하는 양식 이념이야말로 적절하고, 정신적이며, 시대에 앞선 것이다"라고 썼다. 영어로 된 전문을 보려면 《데 슈틸 카탈로그 81》(Stedelijk Museum Amsterdam, 1951), pp. 7~8 참조.

MAANDBLAD VOOR DE MO-
DERNE BEELDENDE VAKKEN
REDACTIE THEO VAN DOES-
BURG MET MEDEWERKING
VAN VOORNAME BINNEN- EN
BUITENLANDSCHE KUNSTE-
NAARS. UITGAVE X. HARMS
TIEPEN TE DELFT IN 1917.

도판 68 빌모스 후차르,
데 슈틸 상징 표지판(1917)

도판 69 조르주 반통겔루, 〈질량의 상호 관계〉(1919)

형적·철학적 원리를 문자 그대로 형성한 것은 쉰매커스였다는 점을 인정해
야 한다. 그는 저서 《세계의 새로운 이미지》에서 직각의 우주적인 탁월성에
대해 다음과 같이 언급했다. "우리 지구의 형태를 이루는 두 개의 근원적인
정반대 요소는 지구가 태양 주위를 도는 경로인 힘의 수평선과, 태양의 중심
에서 발생하는 광선의 심원하게 공간적 운동인 수직선이다."[3] ⋯⋯그리고 같
은 책에서 다시 데 슈틸의 원색 체계에 대해 언급했다. "주요한 세 개의 색채
는 본질적으로 노랑, 파랑, 빨강이다. 이것만이 존재하는 유일한 색이다.
⋯⋯노랑은 빛의 운동이며⋯⋯ 파랑은 노랑의 대조색이다. 색채로서, 파랑은

3 야페, 앞의 책, pp. 58~60 참조.

도판 70 피에트 몬드리안, 〈부두와 대양〉(1915)

창공이며, 선이고, 수평 상태다. 빨강은 노랑과 파랑의 짝을 짓는 색채다. ……노랑은 빛을 발산하고, 파랑은 '물러나며' 빨강은 떠 있다."

이것은 실용적인 관점에서 수평선을 '길들여진 선', 즉 그 선을 배경으로 '몇 인치의 높이가 막대한 힘을 얻게 되는' 대조적인 대초원의 선으로 강조한 프랭크 로이드 라이트의 세계관Weltanschauung과는 매우 다르다. 그러나 라이트 역시 전적으로 동질적인 인공 세계를 환기했음은 《바스무트Wasmuth》1권에 쓴 자신의 작품에 대한 서문에 나타난다. "…… 건물과 그것을 위한 설비를 별개의 것으로 생각하기란 불가능하다. ……난방 기구, 조명 기구, 의자와 테이블, 캐비닛과 악기 등 실질적인 것이 건물 자체에 속한다." 그리고 후에 건축에 대한 예술의 역할에 대해 "그렇게 해서 주기를 그 자체로 완전한 예술

도판 71 데 슈틸 상징 표지판

도판 72 로버트 반트 호프,
휘스-테르-하이데(1916)

품, 조각이나 회화의 어떤 것보다 더 표현적이고 아름다우며, 그것들보다 더 삶에 밀착된 예술품으로 만드는 것…… 이것이 현대 미국이 가진 기회다"[4]라고 썼다.

라이트의 이러한 건축에 대한 개념은 1910년과 1911년에 그의 작품에 대한 유명한 두 권의《바스무트》가 독일에서 출판됨으로써 유럽 전역에 보급되었다. 그리하여 쉰매커스와 라이트의 글에서 요약된 바대로 연관성이 있지만 독립된 이들 두 개의 사상은 1915년에 이르러 대중에 보급되었다. 거의 순전히 잘린 수평선과 수직선 들로 이루어진 몬드리안의 최초의 엄격한 후기 입체

4 프레데릭 구하임Frederick Gutheim이 편집한《건축에 관한 프랭크 로이드 라이트Frank Lloyd Wright on Architecture》(뉴욕, 1941), pp. 59~71 참조. 여기 선택된 텍스트의 원전은《완성된 건축물과 설계도들 Ausgefuhrte Bauten und Entwurfe》(베를린, 1910)이다.

도판 73 피에트 몬드리안.
〈푸른색의 구성 A〉(1917)

주의 구성(도판 70)이 출현하는 시기는, 그가 1914년 7월 파리에서 네덜란드로 돌아온 것과 그 후 라렌에 머물면서 거의 매일 쉰매커스와 접촉하던 시기와 일치한다. 다른 하나의 '대립되는 사상'을 직접적으로 주입한 것은 반트 호프Robert Van 't Hoff로서 그는 전쟁 이전에 미국에서 체류한 이후 1916년에 그의 휘스-테르-하이데Huis-ter-Heide에 자신이 설계한, 라이트에게서 유래한 스타일의 철근 콘크리트를 사용한 초기의 주목할 만한 변장을 실현했다.[5] (도판 72) 역설적으로 1917년 이후에 쉰매커스나 반트 호프는 모두 이 운동에서 중

5 휘스-테르-하이데 건축의 모델이 된 것은 분명 1906년의 프랭크 로이드 라이트의 유니티 템플Unity Temple이다. 테오도르 엠 브라운Theodore M. Brown은 그의 연구 《건축가 리트벨트의 업적 The Work of G. Rietveld Architect》(유트레히트, 1958)에서 리트벨트의 말을 인용해, 1918년에 휘스-테르-하이데의 소유자들이 그 건물의 실내를 위해 '라이트식'을 모방한 가구를 그에게 부탁했다고 쓰고 있다. 한편 이 시기의 반트 호프의 조형 연구는 1920년대 초의 말레비치의 건축학적 연구와 매우 흡사하다.

요한 역할을 하지 않게 된다. 이때로 말하자면, 이미 그들은 맡은 구실을 다한 것이다. 그들이 각각 일으키고 전파한 사상들은 전후에 데 슈틸 운동의 중심 인물들인 몬드리안, 판 두스부르흐, 리트벨트 들에 의해 재빨리 흡수되어 변형되었다.

다른 두 사람의 주변적 인물이 종전 직후의 시기에 짧은 기간이나마 촉매적인 역할을 담당했다. 한 사람은 벨기에 화가 조르주 반통겔루였고, 다른 한 사람은 네덜란드의 선구적인 추상화가였던 성미 급한 반 데르 레크인데, 두 사람의 공헌은 지금 와서 볼 때 매우 결정적이었던 것으로 생각된다. 그들이 없었더라면 데 슈틸의 주도적 예술가들이 자신들의 독특한 미학을 그와 같은 즉각적인 신념을 가지고 발전시킬 수 있었겠는가, 즉 1917년의 초기의 모색에서부터 불과 6년 후인 1923년의 완숙한 스타일로 비약하는 것이 가능했겠는가 하는 심각한 의문이 들기 때문이다.

예를 들면 1916~1917년에 제작된 판 두스부르흐의 유명한 추상화된 소의 그림은 반 데르 레크의 영향을 크게 받았으며, 1919년의 반통겔루의 조각 작품 〈질량의 상호 관계 Interrelation of Masses〉(도판 69)는 일반적 형태에서, 판 두스부르흐와 반 에스테렌 Van Esteren이 1923년에 예술가의 집 Artist House과 로젠베르크 하우스 Rosenberg House의 계획안에서 이용한 질량의 미학을 분명히 예고하고 있는 것이다.

데 슈틸 운동의 미학과 강령의 발전 과정은 세 단계로 나눌 수 있다. 1916~1921년에 이르는 1단계는 형성기로서 약간의 외부 참여 외에는 주로 네덜란드가 중심이 되었다. 2단계인 1921~1925년은 성숙기이며 국제적으로 이 운동이 보급된 시기다. 반면에 3단계인 1925~1931년은 변화와 궁극적인 붕괴가 일어난 시기로 봐야 한다. 몬드리안이 데 슈틸의 전개 과정에 대하여 가지는 위치는 각 단계의 성격을 결정하는 데 중요한 시금석이 된다. 금욕적이

고 이상스러울 만큼 심각한 그의 태도의 결과로 몬드리안은 자신을 둘러싼 세계의 직접성에서 항상 어느 정도의 간격을 유지할 수 있었다. 1914년에 라렌에서 '앞으로의 운동(신조형주의)'과 쇤매커스의 사상을 최초로 접목시킨 것은 이미 신지학 theosophy적인 경향에 몰입한 몬드리안[6]이었다.[7] 또한 1916년에 라이덴에서 몬드리안과 판 두스부르흐에게 즉각적인 영향을 준 반 데르 레크와의 사이에 수확이 풍부한 교류를 이룩한 것도 몬드리안이었다. 다시 한번 몬드리안은 쇤매커스에 의해 미리 정해진 직각의 형식을, 판 두스부르흐가 '독단적으로' 변형시켰다는 것 때문에 1925년에 데 슈틸과도 판 두스부르흐와도 마침내 절연했다.

1916~1921

1916년에 완성된 로베르트 반트 호프의 휘스-테르-하이데 별장을 제외한다면, 1921년까지의 이 첫 단계에서 데 슈틸의 활동을 주로 결정하고 알려주는 것은 회화와 조각, 문화에 관한 논쟁이다. 1918년, 28살에 로테르담 시 건축가가 된 오우트J. J. P. Oud는 초기에 판 두스부르흐와 협력했지만[8] 결코 이 운동에 전적으로 참여하지는 않았다는 사실을 인식해야 한다. 그는 첫 번째 선언에 서명을 포기했으므로 형식적으로도 참여하지 않았으며 자신의 그 후

6 미셸 쇠포르Michel Seuphor는 저서 《피에트 몬드리안의 생애와 작품Piet Mondrian Life and Work》(뉴욕, 1956)에서 알베르트 반 덴 브리엘Albert van den Briel을 인용, 몬드리안이 네덜란드 브라반트 지방에서 암스테르담으로 돌아온 1905년경 네덜란드의 신지학 운동에 깊이 감화받았음을 말한다.

7 주스트 발주Joost Baljeu의 에세이 〈절대주의, 새로운 예술, 구성주의에 있어서 현실의 문제The Problem of Reality with Suprematism Proun, Constructivism and Elementalism〉, 《The Lugano Review》(1965. 1) pp. 105~124 참조. 쇤매커스 자신은 1905년에 《인생과 예술과 신비주의Life, Art, Mysticism》라는 책을 쓴 수학자 브루워L. E. J. Brouwer의 영향을 받았다.

8 이 공동 작업은 1917년에 완성된 오우트의 노르트바이커하우트Noordwijkerhout 요양소 건축을 위한 것으로, 판 두스부르흐는 다른 실내 세부 장식 가운데 마루의 타일 디자인을 맡았다.

도판 74 바르트 반 데르 레크,
〈기하학적 구성 1번〉(1917)

도판 75 테오 판 두스부르흐,
〈러시아 춤의 장단〉(1918)

도판 76 게리트 토머스 리트벨트,
빨강–파랑의 의자, 모형과 기계학적인
도형(1917)

의 작품을 통해 건축가로서 지적으로도 참여하지 않았다. 1921년에 이르기까지 오우트의 작품은 대칭이나 대칭적 체계의 반복에 대한 강한 편향을 뚜렷이 보이는데, 이때에 이르러 그는 데 슈틸 운동과 맺었던 모든 공적인 유대를 끊는다. 이러한 사실의 예외로서 흔히 인용되는 1919년의 푸르머산트 공장 계획안에서는 과다한 비대칭적 요소가, 대칭인 건물 정면을 배경으로 어색하게 배치되었다. 1919년에 그룹의 세 번째 건축가 일원이고, 데 슈틸 선언의 서명인인 얀 빌스 Jan Wils는 똑같이 처량한 라이트 스타일의 작품을 1921년에 그가 운동에서 탈퇴할 때까지 계속했다. 그러므로 엄격히 말해서 1920년 게리트 리트벨트의 실내장식에 처음으로 시험적으로 등장하기 전까지는 데 슈틸 건축은 존재하지 않았다. 전체적인 데 슈틸의 건축 미학을 최초로 발전시킨 사람은 판 두스부르흐와 (간접적으로) 몬드리안의 영향을 받은 리트벨트였다.

1915년과 1916년에 몬드리안은 라렌에서 쇤매커스와 빈번히 접촉했다. 이 기간 동안 그는 실제로 전혀 그림을 제작하지 않고 그대로 〈회화에 있어서의 신조형주의 Neoplasticism in Painting〉라는 기본적 이론에 관한 에세이를 집필했다. 그 후 이 글은 1917~1918년 《데 슈틸》지 초기 12호에 걸쳐 연속으로 '회화 예술에 있어서의 신조형 De Nieuwe Beelding in de Schilderkunst'이라는 제목으로 게재된 후 프랑스어와 영어로 두 차례에 걸쳐 다시 쓰여졌다. 처음 1920년에는 '신조형주의 Le Néo-Plasticisme'라는 제목으로, 그 후 1937년에는 《조형예술과 순수 조형예술 Plastic Art and Pure Plastic Art》로 출판되었다.[9] 1917년에 이르러 몬드리

9 신조형주의 Neoplasticism란 말은 쇤매커스가 저서 《세계의 새로운 이미지》(부숨, 1915) 속에서 처음으로 사용한 네덜란드어 'nieuwe beelding'에서 왔다. Beelding은 더 넓은 의미인 독일어의 Gestaltung(형태)으로 번역된다. 《신조형주의》는 1920년에 파리의 레옹스 로젠베르크 화랑이 최초로 발간했다. 《조형예술과 순수 조형예술》은 1937년에 런던에서 마틴 J. L. Martin과 가보 N. Gabo가 편집한 《서클 circle—구성주의적 미술에 대한 국제적 보고서》에서 최초로 발간되었다. 이 논문에 몬드리안이 '구상적 예술과 비구상적 예술 Figurative and Non-Figurative Art'이라는 부제를 붙였다. 몬드리

안은 지적으로 새로운 출발점을 맞이했다. 그는 부유하는 장방형 색면들로 이루어진 일련의 구성을 제작하기 시작했다.(도판 73) 이 전환점에 이르러 회화적인 팔레트와 1912~1913년의 후기 입체주의적 기법은 물론, 1913~1914년의 '플러스-마이너스' 또는 '해양적'[10] 스타일에서 볼 수 있는 흥분된 단음적斷音的인 직선과 타원 형태 또한 영구히 사라지게 된다. 1917년에 몬드리안과 반 데르 레크는 각자 그들의 전혀 새롭고 '순수한 조형' 체계라고 생각한 것에 이르는 서로 다른 공식에 도달했으며, 판 두스부르흐는 이들의 자취를 실험적으로 따라갔다. 그러나 몬드리안은 이 시기에도 아직까지 색면들[11](파랑, 분홍, 검정 등)의 엄밀하고 현상적인 중복을 통해서 공간의 피상적인 변위를 창조하는 데 몰두했다. 반면에 동료인 반 데르 레크와 판 두스부르흐는 화면 자체의 구성에 더 큰 관심을 보였다. 그들은 흰색 화면 안에 배열된 좁다란 색채 막대(분홍, 노랑, 파랑, 검정 등)가 이루는 숨겨진 기하학적 질서에 의해 화면을 구성했다. 판 두스부르흐의 '소' 추상은, 한 해 뒤인 1918년의 〈러시아 춤의 장단Rhythm of a Russian Dance〉(도판 75)과 마찬가지로 이 시기부터 시작된 것으

안이 새로운 순수 조형예술이라는 말에서 무엇을 의미하고자 했는지는 자신의 말에 잘 표현되어 있다.

　예술은 점차 조형 수단을 순화함으로써 상호(예로서 구상과 비구상의) 관계를 만들어낸다. 그리하여 오늘날 두 가지 주된 경향이 나타난다. 하나는 구상적 형태를 유지하는 경향이고 다른 하나는 구상적 형태를 제거하는 경향이다. 전자는 다소 복잡한 특정한 형태를 사용하는 반면에, 후자는 단순하고 중성적인 형태 또는 자유로운 선과 순수한 색채를 사용한다. ……비구상 미술은 낡은 미술 문화를 종식시킨다. ……특수한 형태(구상 미술)의 문화는 끝을 맺으려 한다. 결정된 관계의 문화가 시작된 것이다.

10 '양식'이란 용어는 이중으로 적합하다. 첫째, 이들 작품에 붙여진 〈바다The Sea〉, 〈부두와 대양Pier and Ocean〉 등의 제목 때문이며, 둘째, 프로이트적 의미의 대양적 감정에 대한 몬드리안의 기호 때문이다. 야페는 '쉐베닝겐Scheveningen의 바다와 부두'가 이러한 해양적 작품의 원천이 되었다고 지적한다. 야페, 앞의 책, p. 43.

11 이 시기의 작품 중, 어떤 경우의 공간적 변위는 전진색과 후퇴색을 통해서 일어나며, 어떤 경우에는 이러한 변위가 엄밀하게 중복되는 색면들을 통해서 더욱 강화된다.

로서, 두 작품 모두 반 데르 레크의 영향을 보여준다. 이것들은 그 이전 해에 창작된 결정적 신조형주의적 작품으로 쌍벽을 이루는 중요한 신조형주의 작품 인 반 데르 레크 자신의 〈기하학적 구성 1번 Geometrical Composition No.1〉(도판 74) 과 몬드리안의 〈푸른색의 구성 A Composition in Blue A〉(도판 73)와 좋은 대조를 이룬다. 1917년은 게리트 리트벨트가 유명한 빨강-파랑의 의자[12]를 디자인한 해이기도 하다.(도판 76) 분명히 빅토리아풍의 접을 수 있는 침대 겸 의자의 일 종에서 유래된 이 단순한 가구는 갓 형성된 신조형주의 미학을 '사실상 의actual' 삼차원으로 투영시키는 최초의 기회를 제공한 것이었다. 이 디자인 의 형태에서 최초로 반 데르 레크와 판 두스부르흐의 구성을 이루는 막대와 평면들이 분절되고 변위된 공간 요소임이 인식되었다. 개방된 분절화 외에 이 의자에서 주목할 것은 검정 테두리와 함께 원색만을 사용한 점이다. 바로 이 러한 색채 배합에 회색과 흰색이 덧붙여져서 그 후 데 슈틸 운동의 규범적인 색채 범주가 되었다.[13] 판 두스부르흐나 몬드리안조차도 원색만을 사용하지 않던 시기에 '국외자outsider'인 리트벨트가 이러한 신조형주의의 색채 범주를 수립한 첫 번째 사람이었다는 사실은 놀라운 일이다. 외관상 반 데르 레크만 이 이 시기에 오직 원색만을 가지고 작업한 유일한 화가였다. 또한 이 의자를 통해서 리트벨트는 데 슈틸 운동의 광범한 문화적 계획을 위해 적합할 뿐만 아니라, 라이트의 영향을 벗어난 미학인, 열린 건축적 공간 구조를 처음으로

12 야페는 이 의자의 제작 연도를 명확하게 1917년으로 잡은 데 비해 T. M. 브라운은 1918년으로 잡 았다. 심리적으로 볼 때 리트벨트가 이 작품을 디자인한 후에 '라이트식' 가구를 제작한다는 것은 있을 수 없는 일이다. 그렇게 본다면 1918년이 더 타당한 연도다.

13 색채 스케일은 판 두스부르흐가 나중에 두 개의 대조적인 집단으로, 즉 빨강, 파랑, 노랑은 '긍정 적인positive' 색으로, 검정, 회색, 흰색은 '부정적인negative' 색으로 분류한 것이다. 전문(1930년 11월 1일로 날짜가 기입되었다)을 보려면 테오 판 두스부르흐에게 바친 1932년 1월의 《데 슈틸》지 마지막 호, pp. 27~28 참조.

보여주었다. 그것은 여전히 '공동 예술 작품Gesamtkunstwerk'의 속성을 내포했지만, 19세기 종합적 상징주의Synthetic-Symbolism의 생물학적인 '형태-힘'[14]에서, 다시 말해서 후기 아르누보 양식의 행위와 질감이 가지는 표현성에서 완전히 벗어난 작품이었다.

리트벨트의 가까운 동료들 중에서 그가 1918~1920년에 만들어낸 찬장, 유모차, 손수레 등 수수한 '기초적인' 가구가 지닌 완전한 미학적 잠재력을 예견할 수 있는 사람은 분명 극히 소수에 불과했다. 이러한 기초적인 가구는 거의가, 전적으로 장부 구멍을 파서 맞추지 않은 그대로의 직선적 요소(도막 낸 둥근 재목들과 나무판들을 단지 맞춤못으로 맞춰서 연결한)로 만들어졌다. 그러나 이들 중 어느 것도 1920년에 마르센에 세워진 하르톡Hartog 박사의 서재를 위한 리트벨트의 디자인(도판 78)에서 뚜렷이 나타나는, 완전한 삼차원적인 조화 기능 체제를 암시하지는 않았다. 이 서재 장식에서는 공중에 매다는 조명 기구를 포함한 모든 가구들이 온통 '기초적 요소로 환원되었고elementarized'[15] 그 효과는 공간

14 반 데 벨데Van de Velde는 복합적인 조형 형태를 내면의 힘을 표현하는 수단으로 생각하는 종합적이고 상징적인 유겐트 슈틸Jugend stijl 미학의 대표적 이론가였다. 다음은 그의 유명한 경구다. "선은 힘이다. ……선은 그것을 그린 사람의 에너지에서 그 힘을 이끌어낸다." 리비 탄네바움, 〈헨리 반 데 벨데: 재평가Henry van de Velde: A Re-evaluation〉, T. B. 헤스와 J. 애쉬베리, 《Art News Annual XXXIV-The Avant-Garde》(뉴욕, 1968), pp. 135~147 참조.

15 비물질화된 공간 형태의 미학인 기초주의Elementarism는 1920년대 초에 부분적으로 리시츠키의 이론과 창작 활동Proun에 힘입어 보급된 개념이다. 1921년 10월의 《데 슈틸》지 하우스만Hausmann과 아르프, 푸니Puni, 모호이너지의 서명으로 실린 독일어 선언문 〈기초주의 예술을 위한 외침Aufruf zur Elementaren Kunst〉은 본질주의 예술이란 철학적인 의미를 띤 절대주의Suprematism와는 달리 단지 "자신이 본래 가진 요소만으로 만들어진" 예술이라고 선언했다. 1925년에 〈공간 속의 도시Cité dans L'Espace〉전을 통해 최초로 기초주의 미학을 가장 '비물질화된' 형태로 보여준 사람은 프레데릭 키슬러Frederick Kiesler였다. 판 두스부르흐는 1926년에 《데 슈틸》지 7호에 실렸던 〈회화와 조형Painting and Plastic〉이란 글에서 처음으로 기초주의를 논의했다. 여기서 그는 기초주의가 대조적 구성의 반정체성 체계라는 견해를 전개했다. 그는 이러한 체계를 카페 로베트Café L'Aubette의 디자인에서 실현했다.

속에서 무한하게 연속되는 수평과 수직의 평면들을 동시에 암시하였다. 이 디자인에서부터 데 슈틸 운동의 공인된 걸작품인, 1924년에 유트레히트에 지은 슈뢰더 하우스Schröder house에 이르기 위해서도 (판 두스부르흐의 격려로) 단지 한 발자국만 내딛으면 충분했다. 이 한 발자국이 바로 리트벨트가 1923년에 디자인한 회색 색조로 칠해진 〈베를린 의자Berlin Chair〉(도판 80)였다. 이것은 리트벨트가 최초로 설계한 완전한 비대칭적인 가구로서, 그 후 2년간 제작된 완전히 비대칭적인 일련의 가구, 즉 의자 옆에 놓는 탁자, 물건을 쌓는 장, 금속제 탁상용 조명 기구 등을 예고한 것이다. 테오도르 브라운Theodore Brown이 말했듯이, 리트벨트는 1923년의 〈베를린 의자〉에서, "슈뢰더 하우스의 공간 구성의 모형을 엄밀하게 스케치했던" 것이다.[16] 리트벨트의 작품을 통해서 신조형주의 건축 양식의 발달을 거의 직접적으로 관찰할 수 있다. 발달된 순서로 배열된 특징적인 네 작품은 1917년의 빨강-파랑의 의자, 1920년의 하르톡 박사의 서재, 1923년의 베를린 의자, 그리고 1924년의 슈뢰더 하우스다.

　1921년 말에 이르러 데 슈틸 그룹의 원래 구성에 급격한 변화가 일어났다. 이 무렵에는 반 데르 레크와 반통겔루, 반트 호프, 오우트, 코크 등은 모두 은퇴했으며, 휴전 직후 몬드리안은 파리에 다시 정착했다. 리트벨트는 유트레히트에 자신의 작품을 건축하기 시작했고, 판 두스부르흐는 아직 발달하지 않은 상태의 '양식'을 해외로 전향시키기 시작했다. 1922년에 데 슈틸에 흡수된 신선한 피는 전후에 판 두스부르흐의 국제성 지향의 성과를 반영했다. 그해의 새로운 회원들 중에서 건축가인 코르 반 에스테렌Cor van Esteren 단 한 사람만이 네덜란드 사람이었다. 다른 회원인 건축가 엘 리시츠키는 러시아인이고, 영화 제작자인 한스 리히터Hans Richter는 독일인이었다. 판 두스부르흐가 처

16 T. M. 브라운, 앞의 책, p. 42 참조.

음 독일을 방문한 것은 리히터의 초청에 의해서였는데, 이때 발터 그로피우스Walter Gropius에서 다음 해에 바우하우스에 와달라는 공식적인 초청을 받았다. 1921년의 판 두스부르흐의 방문은 그곳에서 일대 반향을 일으켰고 그 반향은 이래로 전설이 되었다.

판 두스부르흐는 바이마르에 도착하자마자, 당시의 바우하우스에서 우세했던 개인주의적 표현주의와 신비주의적 접근 방식을 공격하기 시작했다. 그 공격의 표적은 요하네스 이텐Johannes Itten이라는 압도적인 교훈적 존재였다. 당연히 예상된 적대적인 반응에 직면하자, 판 두스부르흐는 학교 가까이에 자신의 아틀리에를 열고 그곳에서 회화와 조각, 건축에 대한 강의를 했다. 학생들의 반응은 즉각적이고 열렬했기 때문에 그로피우스는 강경한 태도를 취하여 모든 학생들에게 판 두스부르흐의 강의를 듣는 것을 금지하는 교칙을 만들지 않을 수 없었다. 판 두스부르흐는 시인 앤서니 코크Anthony Kok에게 보낸 편지에서 다음과 같이 쓰고 있다.

나는 바이마르에서 모든 것을 완전히 뒤집어놓았다. 그곳은 가장 유명한 학사원으로 지금 가장 현대적인 선생들을 모시고 있다는 곳이다! 매일 저녁 나는 그곳의 학생들에게 이야기했고 모든 곳에 새로운 정신의 독을 뿌렸다. '양식'은 머지않아 곧, 더욱 급진적으로 다시 나타날 것이다. 나에게는 충분한 에너지가 있으며, 나는 이제 우리의 이념이 승리하리라는 것을 안다. 그 모든 어떤 것도 물리치고.[17]

그로피우스가 제재를 했음에도 이러한 투쟁은 1922년을 거쳐 판 두스부

17 《데 슈틸 카탈로그 81》(Stedelijk Museum Amsterdam, 1951), p. 45.

도판 77 발터 그로피우스,
바우하우스에 있는 자기
사무실에 매달린 전등(1923)

도판 78 게리트 토머스 리트벨트,
그로피우스의 도안 모형이 된 매달린
선능이 있는 하르놉 박사의 서재(1920)

르흐가 바이마르의 지방 미술관Landes Museum에서 주요한 전시를 한 후 파리의 새로운 작업 센터를 세우기 위해 반 에스테렌과 함께 떠난 해인 1923년까지 줄지 않고 계속되었다.[18] 그가 떠났음에도 판 두스부르흐의 사상이 바우하우스에 끼친 영향은 학생들이나 교수진에게 신속하고도 대단히 뚜렷했다. 판 두스부르흐의 방문 이후 바우하우스의 디자인은 하나하나 그의 영향을 입증하기 시작했다. 이런 상황에서 그러한 카리스마적 영향력에 당연한 우려를 보였던 그로피우스조차 리트벨트가 하르톡 박사를 위해 디자인한 것(도판 78)과 부인할 수 없이 닮은, 위에서 늘어뜨린 조명(도판 77)을 자신의 서재를 위해 디자인한 것은 1923년이었다. 그러나 데 슈틸의 발전을 위해서 더욱 중요한 사실은 동유럽에서 그와 대적하는 러시아의 그래픽 작가이며, 화가이자 건축가인 리시츠키가 판 두스부르흐와 (이번에도 리히터를 통해서) 만나게 된 사실이다.

1921~1925

두 사람의 만남의 결과로서 1921~1925년 데 슈틸 운동 2단계가 리시츠키의 기초주의적 관점에 깊이 영향받게 된다. 야페는 이러한 방향 변화를 당시에 데 슈틸에 가담한 반 에스테렌에게 돌리려는 경향을 보이지만, 판 두스부르흐나 반 에스테렌 모두가 리시츠키의 영향력 안에 있었음을 모든 증거가 보여준다. 당시 에스테렌은 비교적 보수적인 디자이너였다. 1920년경 이미 리시츠키는 비텝스크에서 그의 스승인 절대주의자 말레비치와 더불어 기초주의 건축에 대한 자신의 견해를 발전시켰다. 각각 독자적으로 발달한, 매우 비슷하면서도 동일하지 않은 두 건축 개념인 절대주의적 기초주의suprematist-elementarism와 신조형주의적 기초주의neoplastic-elementarism

18 이 에피소드에 관한 더 완전한 설명을 위해서는 브루노 제비Bruno Zevi의 《신조형주의 건축의 시 Poetica dell'architettura neoplastica》(밀라노, 1953), 1장 참조.

의 이러한 연결은 간과되었지만, 분명히 20세기 응용미술의 역사상 매우 중대한 의미를 지니는 사건이다. 어쨌든 1921년 리시츠키와의 만남 이후 판 두스부르흐의 작품은 변화를 보였다. 다음 해에 그와 에스테렌이 제작하기 시작한 그림을 보면 그 증거가 뚜렷하다. 그것은 축측투상법axonometrics, 즉 주요한 평면 요소가 수많은 제2의 평면을 만들어냄으로써 그 평면이 공간 속에서 각각의 중력의 중심 주위로 희미하게 떠다니는 것처럼 보이는 가설적인 건축 구조물(도판 83)을 보여준다. 이러한 작품은 1920년에 리시츠키가 발명한 공간을 환기시키는 프룬Proun[19] 양식의 도전에 대한 데 슈틸의 직접적인 반응으로 보아야 한다. 판 두스부르흐는 이 양식에 매혹된 나머지, 즉시 그것을 데 슈틸의 사상 체계 안에 접목시키려고 시도했다. 그래서 1922년에 리시츠키는 데 슈틸의 멤버가 되었고 판 두스부르흐는 이를 기념하여 《데 슈틸》지 6~7호에 리시츠키의 유명한 활판 인쇄된 동화《두 사각형의 이야기The Story of Two Squares》(1920)를 다시 실어 출판했다. 그뿐만 아니라, 1920년 이후 《데 슈틸》지 표지를 위한 '구성주의적constructivist'[20] 디자인(도판 71)은 1917~1920년 후차르가 디자인한 표지(도판 68)와 뚜렷한 대조를 이룬다.

이러한 변화는 검은색 목판의 합자 활자logotype 인쇄와 고전적인 배치법을 탈피해서 의식적으로 다중 인쇄와 현대의 표준화된 식자술에 더 적합한

19 카시미르 말레비치는 1919년에 비텝스크에서 샤갈한테 인계받은 그룹을 UNOVIS('예술에서 새로운 것의 긍정Affirmation of the New in Art'이라는 뜻의 약칭)로 개칭했다. 말레비치의 영향 아래서 절대주의 학파가 되었으며, 리시츠키는 이 명칭에서, 절대주의와 기초주의를 종합한 자신의 작품을 가리키는 PROUN이라는 명칭을 이끌어냈다. 이 말은 PRO+UNOVIS, 즉 새로운 예술을 위해for the New Art라는 뜻이다. 그는 1925년에 회화와 건축의 교류 장소로서, 한스 아르프와 공동 편집한 저서《예술주의들Die Kunstismen》속에서 그러한 종합적 작업의 특성을 설명했다.

20 여기서 '구성주의'는 로드첸코가 1923년에 디자인한 러시아의 정기 간행 잡지 《LEF》와 같은 잡지의 그래픽을 말한다. 카밀라 그레이Camilla Gray, 《위대한 실험 — 1863~1922 사이의 러시아 예술The Great Experiment — Russian Art 1863~1922》(런던, 1962), pp. 231~233 참조.

'기초주의적' 미학으로 전환했음을 가리킨다.

1923년 판 두스부르흐와 당시 그의 협력자였던 네덜란드 건축가 반 에스테렌은 파리의 레옹스 로젠베르크Léonce Rosenberg의 현대적 노력 화랑Galerie de l'Effort Moderne에서 열린 그들의 공동 작품 전시를 통해서, 신조형주의의 건축 양식을 공개적으로 구체화해서 보여주었다. 이 전시는 즉시 성공을 거두면서 파리의 다른 장소뿐만 아니라 낭시에서도 전시되었다. 이 전시에는 위에서 언급한 축측투상법에 관한 연구 외에, 그들의 로젠베르크 하우스 계획안(모형과 설계도)과 더불어 다른 두 개의 시작 단계에 있는 작업, 대학의 강당 내부를 위한 계획안(도판 84)과 예술가의 집을 위한 계획안이 포함되었다.

한편 네덜란드에서 후차르와 리트벨트는 1923년의 대 베를린 미술전람회 Grosse-Berliner Kunstausstellung의 일부로 지어질 작은 방의 디자인을 위해 공동 작업을 했다. 후차르는 주변 환경을 디자인했고, 리트벨트는 중요한 베를린 의자를 포함하는 가구를 디자인했다. 리트벨트는 동시에 슈뢰더 부인과 함께 슈뢰더 하우스(도판 79, 81)의 세부 디자인을 진행했다. 이 저택은 후에 데 슈틸의 회원이 된, 고객 슈뢰더 부인 Mrs. Trus Schröder-Schräder과 공동으로 작업한 결과물이다.

이와 같이 대부분 건축에 국한된 작업이 갑작스럽게 쏟아져 나옴으로써 신조형주의 건축 양식이 결정화되기에 이르렀고 주요한 원칙을 곧 알아보게 되었다. 즉 그 원칙은 전체에 걸쳐 분리된 요소를 다이내믹하게 비대칭적으로 배치하는 것, 되도록이면 최대한으로 모든 내부의 구석을 공간적으로 터뜨려 열어놓는 것, 내부 공간을 구성하고 수정하기 위해서 저부조의 채색된 장방형 구역들을 사용하는 것, 마지막으로, 강조와 분리, 후퇴 등의 효과를 가져오기 위해서 원색을 사용하는 것 등이다. 1924년에 19세기 말식으로 된 교외의 높은 주택가 끝에 세워진 슈뢰더 하우스는 모든 점에서 이 건물이 완성될 무렵

에 출판된 판 두스부르흐의 《조형적 건축의 16원칙 16 Points of a Plastic (Beeldende) Architecture》에서 직접 태어난 건축이었다.[21]

'개방되고 변형시킬 수 있는' 설계(도판 79)로 된 이 2층 건물의 위층과 주거층은 판 두스부르흐가 지적한 주요한 원칙들(7번부터 16번까지)을 본질적으로 구현하고 있다. 그 원칙들은 새로운 건축이 무엇보다도 우선적으로 '개방된 골격' 구조로 이루어진 다이내믹한 건축 공간을 방해하며 하중에 부담만 주는 벽과, 그런 벽에 불필요하게 답답한 구멍으로 뚫린 옹색한 창들을 완전히 제거해야 한다고 선언했다. 그의 가장 중요한 요점인 11번은 다음과 같다.

새로운 건축은 반입방체anti-cubic다. 다시 말해서 그것은 하나의 폐쇄된 입방체 안에 기능이 다른 작은 공간들을(내물린 평면, 발코니 공간 등은 물론) 동결해놓기보다는, 입방체의 중심에서 원심적으로 펼쳐놓는다. 이러한 방법을 통해서 '높이, 너비, 깊이 그리고 시간'(다시 말해서 상상적인 사차원의 총체)은 열린 공간에 있어서 전혀 새로운 조형적 표현에 도달한다. 이렇게 함으로써, 건축이 자연의 중력 원리에 대항하는 다소의 부동성을 획득한다.

확실히 모든 면에서 슈뢰더 하우스는 판 두스부르흐의 16개 조항의 규정을 만족시켰다. 즉 그것은 '기초적이고, 경제적이며, 기능적이고, 전례가 없는' 것이었다. 또한 '기념비적이지 않고, 다이내믹하며, 형태는 반입방체이고 색채는 반장식적'이었다. 그러나 비록 그 설계는 매우 독창적인 건축을 구상

21 T. M. 브라운, 앞의 책, pp. 66~69 참조. 11번 조항은 키슬러와 리시츠키가 다 함께 공개적으로 피력했던, 중력의 압제와 토대와 육중한 석조 구조의 압제에서 해방된 기초주의적 건축에 대한 갈망을 예고한다. 《데 슈틸 VII 79/84》(1927), p. 101에 게재된 프레데릭 키슬러의 〈기초화된 건축L' Architecture Elémentarisée〉과 리시츠키의 〈러시아, 소련 공화국 내에 건축의 재건설Russland, Die Rekonstruktion der Architektur in der Sowjetunion〉(빈, 1930) 참조.

했지만 실제로는 기술상 이유와 재정상 문제 때문에 결국 판 두스부르흐가 주창한 이상적인 기술적·골격 시스템이 아니라, 전통적인 벽돌과 재목의 구조로 시공되었다.

1925~1931

데 슈틸 운동의 3단계인 1925년부터는 분열이 일어나는 일종의 후기 신조형주의 운동기다. 1924년에 판 두스부르흐가 그의 작품에 대각선을 도입한 것 때문에, 몬드리안과 판 두스부르흐 사이에 극단적 균열이 일어났다. 이러한 갈등으로 인해 몬드리안은 그룹을 탈퇴하고[22] 판 두스부르흐는 몬드리안을 대신할 '대의'의 원로로 브랑쿠시를 지목했다. 그러나 그룹의 원래의 결합력은 판 두스부르흐가 활발하게 논쟁했음에도, 아니 그 때문에 더욱 손상되었다. 왜냐하면 자신이 반反예술적 구성주의 개념의 영향을 받았기 때문이다.

그 개념에 따르면, 사회적인 힘과 기술적 생산수단이, 모든 다른 이차적인 형태가 소속되는 '공동 예술 작품'의 형태 세계, 다시 말해 우주적 조화를 이루는 '이상적ideal' 형태에 대한 관련에서 완전히 독립되어, 자발적으로 결정되는 형태로 간주된다. 판 두스부르흐는 어쨌든 공동 예술 작품적 이상이 일상 생활의 '매우 흔한' 생산 제품들에서 완벽히 격리된, 인위적으로 경계가 정해진 자의적인 문화를 초래할 뿐이라는 것을 인식할 만한 선견지명이 있었다. 애초부터 그러한 문화는 예술과 인생의 결합을 추구하는 (몬드리안조차 그것에 동의한) 데 슈틸의 강령에 용납되지 않게끔 되어 있었다.

판 두스부르흐는 적어도 자신의 작품에서는 이 딜레마에 대한 리시츠키식

22 야페, 앞의 책, p. 27 참조. 몬드리안은 떠날 때, 판 두스부르흐에게 다음과 같이 썼다. "신조형주의에 대한 당신의 독단적인 재량 이후 나로서는 어떠한 협력도 할 수가 없습니다. ……그 밖의 일에 대해서는 원한이 없습니다."

해결책을 받아들였던 것으로 보인다.[23] 그 해결책이란 다양한 작업 방식들과 다양한 스케일의 환경에서 그 작업 방식에 따라 기술적으로 또는 예술적으로 결정되는 형식을 서로 분리하는 것이었다. 그렇게 함으로써 가구와 설비, 기구와 가정용품 등 일반적으로 사회에 의해서 '자동적으로' 만들어져 나오는 것들은 그 문화의 기성품으로 받아들여졌으며 한편 더 큰 단계에서는, 그러한 대상을 포함하는 공간은 역시 의식적인 심미적 행위에 의해 조절되고 질서가 잡혀야 했다. 판 두스부르흐는 (반 에스테렌과 공동 집필한) 〈집단적 건축을 향하여 Towards a Collective Construction〉라는 글에서 극단적이고 (자신을 위한) 약간 일관성이 없는 이러한 반예술적 견해를 피력했다. 1924년에 발표된 이 글은 건축적인 종합의 문제에 대한 더 객관적이고, 기술적이며 공업적인 해결책에 도달해야 한다고 말했다. 이 글에 포함된 선언문의 일곱 번째 조항은 다음과 같다. "우리는 건축에 있어서 색채의 진정한 자리를 확립했으며, 건축적인 구성(이젤 페인팅) 없이, 회화는 더는 존재할 근거가 없음을 선언한다."[24] 이것은 1928년의 판 두스부르흐의 마지막 주요 작품인 스트라스부르에 있는 카페 로베트의 강렬한 실내 디자인을 예고하는 논쟁이었다.

리트벨트는 1925년 이후로 판 두스부르흐와 거의 직접적인 직분상의 교류가 없었다. 그러나 그의 작품은 매우 비교될 만한 방향으로 발전했다. 즉 슈

23 최초에 잡지 《G》에 게재되었던, 1923년의 대 베를린 미술 전람회를 위해 디자인된 자신의 〈새로운 예술을 위한 공간 Proun-Raum〉에 대한, 엘 리시츠키의 설명에 관해서는 소피 리시츠키-쿠퍼스 Sophie Lissitzky-Kuppers의 《엘 리시츠키 El Lissitzky(Life, Letters, Texts)》(Thames & Hudson, 1968), p. 361 참조. 새로운 실내 공간에는 그림이 필요하지도 않고 바람직하지도 않다. 사실 그것은 그림이 아니고 평면으로 바뀐 것이다. 나는 벽에 거울을 한 장 걸어놓는다. 그 뒤에는 아무 그림도 없지만, 어느 순간에라도, 실제로 일어나는 광경을 진실한 사실적 동작으로 내게 보여주는, 사방을 볼 수 있는 장치다. 내가 실내 공간에서 획득하고자 하는 평형은, 하나의 전화기나 규격화된 사무실용 가구로 인해 깨어지지 않는, 기초적이고 변화가 가능한 것이어야 한다.

24 전문을 위해서는 《데 슈틸 VI》(1924. 6. 6), pp. 89~92 참조.

도판 79 게리트 토머스 리트벨트, 슈뢰더 하우스, 닫힌 상태에서 미끄러지고 접을 수 있는 부분이 있는 상층 설계 도면 (1923~1924)

도판 80 게리트 토머스 리트벨트, 〈베를린 의자〉, 공간 속에서 흰색으로 칠한 평면들을 비대칭적으로 조립한 것(1923)

도판 81 게리트 토머스 리트벨트, 집 입면도(1923~1924)

도판 82 게리트 토머스 리트벨트, 운전사의 집 입면도, 표준 규격화된 모형 콘크리트 판과 금속 칸막이 기둥들로 구성됨(1927)

도판 83 테오 판 두스부르흐와 반 에스테렌,
〈수평과 수직 면들의 관계〉(1920년경)

도판 84 테오 판 두스부르흐와 반 에스테렌, 대학 강당의
모형화와 실내장식을 위한 계획안(1923)

↑ **도판 85** 테오 판 두스부르흐, 뫼동
집 입면도, 표준 산업용 창유리 사용
(파리, 1929)

╱ **도판 86** 테오 판 두스부르흐, 뫼동
집, 모두 테오 판 두스부르흐가 제작
한 그림, 비품, 관(管) 모양의 철제 가
구 들이 있는 실내(파리, 1929)

→ **도판 87** 테오 판 두스부르흐, 〈스트
라스부르의 카페 로베트〉 독창적인
알전구와 테오 판 두스부르흐의 도
안에 따라 특별 제작된 굽은 나무로
만든 가구가 보이는 실내

뢰더 하우스와 1917~1925년에 디자인된 사다리 모양의 등받이를 가진 의자의 연작에서 볼 수 있는 '본질주의'에서 차차 멀어져서 새로운 기술이 가져오는 객관적인 해결 방식 쪽으로 기울어졌다. 판 두스부르흐가 신조형주의의 규범을 떠나게 된 이유는 이론적인 것인 데 반해서, 리트벨트는 주로 기술적인 것이었다. 리트벨트의 그러한 방향 전환은 사다리 모양의 등받이 의자 좌석과 등받이를 곡면으로 수정하여 디자인하는 것에서부터 시작되었다. 그러한 디자인의 수정은 둥근 표면이 더 편안하기 때문만이 아니고, 그렇게 함으로써 더 강력한 본래의 구조적 힘을 가지기 때문이었다. 이러한 출발은 당연히 얇은 나무판을 씌우는 기술로 발전해나갔고, 여기서부터 일단 신조형주의의 직각적 미학의 금지가 사라지자, 단 한 장의 베니어판으로 형을 떠서 의자를 만들어내는 데까지 가는 것은 순식간의 일이 되었으며, 그는 1927년에 이런 의자 두 벌을 만들었는데, 하나는 금속 파이프로 보조 골격을 대고, 다른 하나는 대지 않았다.

리트벨트의 건축은 1925년 이후 마찬가지 변화를 겪었다. 1927년 바세나르에 세워진 전적으로 잘못 구상된 시도를 제외하고는 슈뢰더 하우스와 같은 예를 되풀이하지 않았다. 그러나 그해에 유트레히트에 비슷한 크기의 작은 이층짜리 운전사 주택을 건축했는데(도판 82) 이 주택은 그의 구부린 합판 의자와 마찬가지로 기술 결정주의의 산물이다. 판 두스부르흐가 주장한 조형적 건축의 요소 중 몇 개만이 남아 있을 뿐 대부분의 요소들은 찾아볼 수 없다. 판 두스부르흐 건축은, 비대칭성은 현저하게 나타나지만 반입방체적인 것과는 거리가 멀다. 반대로 그것은 완전히 닫힌 상자 모양이다. 구조는 골격적이지만, 평면은 전혀 공간을 떠다니는 것처럼 보이지 않는다. 또한 결코 원색을 사용하지 않는다. 검은색으로 칠한 표면에는 흰색 작은 사각망 무늬가 형판으로 찍혀 있다. 이러한 표면 처리는 외면을 형성하는 콘크리트판에 '기술' 처

리로 동질적이고 중성적인 표면을 덧붙인다. 콘크리트 기본 판들을 제자리에 고정시키기 위해 기준 치수에 따라 간격을 두고 수평과 수직의 강철 조임띠를 부착한 것을 제외하고는 단순한 입방체의 형태를 변화시키는 것은 아무것도 없다. 아무리 비례가 훌륭하다고 해도, 그것은 어디까지나 신조형주의적인 보편적 균형의 표현이 아니라 객관적 기술에 의거한 것이다.

〈스트라스부르의 카페 로베트〉(지금은 파괴되었다. 그림 87)는 잇달아 있는 큰 공용실 두 개와 18세기의 기존 건물의 뼈대 안에 자리 잡은 보조적 공간으로 구성돼 있다. 이 방들은 1928~1929년 테오 판 두스부르흐와 한스 아르프, 소피 토이베르 아르프Sophie Taeuber-Arp의 협동 작업으로 디자인되고 실현되었다. 판 두스부르흐가 저부조로 변조되는 벽면의 전체적인 주제를 결정한 듯이 보이고, 두 작가가 각각 하나의 방을 디자인했다. '지하 춤-카바레 caveau-dancing'에 있는 아르프의 이차원적 벽화를 제외하고는, 모든 경우에 내부 벽면을 분리하기 위해 얇은 저부조 판들이 사용되었다. 모든 방마다 색채, 조명 설비가 전체의 구성에 통일되었다. 판 두스부르흐의 설계는 사실상, 전통적인 데 슈틸 요소들을 절대주의적이고 반反원근법적인 방식으로 '분배'하려는 구상을 보여주는 대학 강당을 위한 계획만을 재작업한 것이다. 판 두스부르흐가 디자인한 오베트의 실내는 벽에서부터 곧장 천장을 가로지르는, 대각선의 부조에 의한 여러 갈래의 선에 의해 대단한 압도감을 주었다. 그러나 가장 중요한 것은 가구로서, '기초주의적' 부품이 전혀 사용되지 않았다는 점이다. 의자들은 판 두스부르흐의 디자인에 따라 '토네식 à la Thonet' 구부러진 나무로 만들어졌다. 모든 세부 디자인은 간단하고 단순했다. 예를 들어 쇠막대기로 된 테두리는 분절되지 않고 단순히 한 평면 위에 용접하여 연결했고, 주 조명은 천장에서부터 늘어뜨린 하나의 쇠막대기에 알전구를 그대로 설치한 것이었다. 이 디자인에 대해 판 두스부르흐는 다음과 같이 썼다.

"공간에서 인간의 통로(왼쪽에서 오른쪽으로, 앞에서 뒤로, 위에서 아래로)는 건축에서 회화에 대해 근본적인 중요성을 지닌다. ……이 그림의 의도는 인간으로 하여금 벽에서 벽으로 계속되는 공간의 회화적 전개를 감상하기 위해 인간을 그림이 그려진 벽면 주위로 끌고 다니려는 것이 아니다. 중요한 것은 회화와 건축의 동시적 효과를 불러일으키는 것이다."[25] 이것은 리시츠키적 새 예술을 위한 공간 Proun-Raum 양식의 '가장 탁월한par excellence' 접근 방법으로 각기 범주가 상이한 대상들에 맞추어 미학적 태도를 변화시킴으로써 복합적인 전체가 통합을 이룬다. 예를 들어 거대한 공간에 적용되는 법칙과 설비에 적용되는 법칙은 서로 범주가 다르다.

1928년 완성된 카페 로베트는 진정한 의미를 가진 마지막 신조형주의 건축이다. 이후 판 두스부르흐 자신을 위시해서 데 슈틸 이념에 아직까지 관계하던 모든 예술가들은 점차 반反예술적인 '새로운 객관성 new objectivity'의 영향에 침투되고 있었다. 궁극적으로 국제적 사회주의의 주안점에서 파생된 이러한 경향은 우선적으로 새로운 사회질서가 획득한 기술적 결과에 관심을 두고 있었다. 그러므로 판 두스부르흐가 1929년과 1930년 사이에 뫼동에 지은 자신의 집(도판 85, 86)에서는 자신이 주장한 조형적 건축의 논쟁적인 16개 조항 가운데 어느 것도 달성되어 있지 않았다. 그것은 초벌칠을 한 철근 콘크리트 골격과 벽돌로 축조한 실용적인 아틀리에 겸 주택으로, 겉보기에 르 코르뷔지에가 1920년대 초에 설계한 공예가 숙소와 닮았다. 판 두스부르흐는 창문에는 프랑스제 공업 제품인 표준 규격화된 창틀을 설치했고 실내에는 자신의 용도에 따라 강철 파이프로 만든 가구를 디자인했다.(도판 86)[26]

25 야페, 앞의 책, p. 174 참조.

26 카탈로그 참조.《테오 판 두스부르흐 1883~1931》(Stedelijk van Abbe-museum Eindhoven, 1968), 그림 B 69 참조.

1930년에 이르러, 처음에는 자체 주장의 불일치와 논쟁으로 말미암아, 그 후에는 외부에서 오는 문화적 압력의 충격으로 말미암아, 보편적 조화의 세계에 대한 신조형주의의 이상은 허물어졌다. 하나의 이상으로서 그것은 이제 다시 그 출발점, 추상회화의 영역 안에 있는 그것의 원점으로, 하나의 영역으로서는 뫼동의 작업실 스튜디오 벽에 걸린 판 두스부르흐 자신의 '구체적 예술art concret'의 틀 안에 국한되도록 환원되었다. 그러나 보편적 질서에 대한 판 두스부르흐의 의식적인 관심은 변함없었다. 그의 최후의 논쟁인《구체적 예술에 대한 선언 Manifeste sur l'Art Concret》(1930)에서 그는 다음과 같이 썼다. "표현 수단이 모든 특수성에서 자유로워진다면, 예술의 궁극적 목적인 보편적 언어의 실현과 조화를 이루게 될 것이다."[27] 그러나 가구, 설비 등과 같은 응용 예술의 경우에 어떻게 해서 그러한 표현 수단이 자유로워지는가는 명확히 진술되어 있지 않다.

테오 판 두스부르흐는 1931년에 48살의 나이로 스위스 다보스에 있는 한 요양소에서 죽었다. 그리고 그의 죽음과 더불어 신조형주의의 활기찬 정신은 사라졌다.[28] 최초의 네덜란드 데 슈틸 그룹 중에서 오직 몬드리안만이 활동을 계속하여 회화의 영역에서 홀로 그의 독특하고 엄격하면서도 풍부한 시각의 팽팽한 평형을 보여주게 된다.

27 야페, 앞의 책, p. 175 참조.

28 T. M. 브라운은 다음과 같이 썼다. "네덜란드의 1920년대를 면밀히 관찰해볼 때, 사실상 과연 하나의 '슈틸'적인 관점이 판 두스부르흐의 풍부한 상상력 밖에서 실제로 존재했는가 하는 질문을 던지지 않을 수가 없다."《네덜란드 예술사 연보 19 Nederlands Kunsthistorisch Jaarboek 19》(1968), p. 214.

구성주의
Constructivism

아론 샤프
Aaron Scharf

　　1920년대의 많은 비평가들은 현대미술이란 곧 무정부주의이며 무정부주의는 공산주의이고, 눈에 보이는 그대로의 자연적 외관에 손상을 가하는 것은 기존 사회 체제에 대해 그러는 것과 마찬가지로 무정부주의적이고 공산주의적이라고 생각했다. 그 예로 《뉴욕타임즈》 1921년 4월 3일자 신문에 실린 이에 관련된 기사를 들 수 있다. 그 기사는 문학 분야에서와 마찬가지로 미술 분야에서도 입체파와 미래파 및 여기서 파생된 모든 불건전한 유파들의 붉은 군대가 "문학 및 예술의 모든 공인된 가치 기준을 볼셰비키적 방식으로 전복 또는 파괴하려 한다"고 말했다. 또 다른 필자는 "현대 프랑스 미술이 볼셰비키적 영향으로 가득 차 있다"고 불평했다. 그리고 또 다른 어떤 비평가는, 파리, 베를린, 모스크바의 '붉은' 미술의 모사꾼들이 "저속한 프롤레타리아 계급이 과거의 위대한 귀족 문화에 대해 향수를 가지게 될까 봐 두려워 과거의 위대한 문화유산에 대한 기억까지도 뿌리째 없애버리려고 광분한다"고 썼다.

　　확실히, 적어도 다비드*의 시대 이래로 예술가들과 좌익주의자들은 흔히 순전한 미적 형식상의 동기에 못지않게 사회적·정치적 동기에 의해서도

* 자크 루이 다비드Jacques Louis David(1748~1825)를 말함.

254

도판 88 엘 리시츠키,
〈두 사각형의 이야기〉(1922)

도판 89 러시아의 포스터(1930년경)

움직여왔다. 그러나 구성주의가 나타나기 전까지는 현대미술의 조류 가운데 어떤 운동도 이처럼 철저하게 마르크스주의적 이념을 표현하거나 혁명적 공산주의 기구에 밀접하게 연결된 적이 없었다. 구성주의는 사실 '붉은' 것이었다. 이 점은 전위미술의 주동자들이 부인한다고 해도, 즉 전위미술의 성격을 세밀하게 구별하여 이해하지 못한 데다가 현대미술이라는 복잡한 천의 조직을 이루는 섬세한 실낱들을 구별하는 데 신경을 쓰지 않던 비평가들의 광신적 편견에 맞서 스스로를 변호하며 내걸었던 꽤 수긍이 가는 반대 성명이 있었다 해도 부정할 수 없는 사실이다.

구성주의는 예술상의 추상 양식을 목표로 한 것이 아닐 뿐만 아니라 심지어는 그것이 의도한 것은 예술 자체가 아니라고까지 말할 수 있다. 구성주의의 핵심은 무엇보다도 우선 예술가가 기계적 생산과 건축공학 및 그래

256

도판 90 알렉산더 로드첸코, 컴퍼스와
자를 이용한 스케치(1915~1916)

픽과 사진을 통한 의사 전달에 직접적인 관련을 맺음으로써 사회 전체의
물리적·지적 요구의 질을 향상하는 데 기여할 수 있다는, 깊은 확신의 표
현이었다. 혁명적 프롤레타리아 계급의 물질적 요구를 충족시키고, 그들의
열망을 표현하며, 그들의 감정을 조직하고 체계화하는 것이 그들의 목표였
다. 그것은 정치적 예술이 아니라 예술의 사회화에 참된 목표를 두었다.

　구성주의는 종종 공개적으로 선전적인 성격을 띠었다. 어떤 때는 단순한
기하학적 형태를 실재 대상을 재현하거나 암시하는 것으로 보이게끔 하는 일
종의 문학적인 문맥 속에 배치함으로써, 또 어떤 때는 포스터 디자인이나 몽
타주 사진 또는 책과 잡지의 삽화처럼 사진 영상의 단편들이 현실을 환기시
키는 데 필요한 매우 구체적인 참고 자료가 되었다.

　1920년경에 만들어신 리시츠키의 가두용 포스터 〈붉은 쐐기로 반동분자

들을 쳐부숴라〉에서 보면, 단순한 형태가 혁명 러시아에서 대립 중인 두 세력 간의 투쟁을 전통적인 예술의 서술적 묘사성에 의존하지 않고 포스터의 기능에 잘 어울리는 엄격한 명료성과 초보적인 상징주의를 통하여 전달한다. 1922년에 출판된 한 아동 도서의 삽화로 그가 그린 〈두 사각형의 이야기〉(도판 88)라 불리는 멋진 연작 삽화에서는 기본 도형들이 내용에 의해 재현적인 구성으로 전환된다. 하나는 검정이고 다른 하나는 빨강인 두 사각형이 지구(붉은 원)에 부딪친다. 지구 안에는 건축물 무더기(입방체와 장방형들)가 있다. 그들 밑으로는 오직 혼돈(무질서하게 배치된 기하학적 형태)만이 보인다. 꽝! 빨강 사각형이 도형의 무리에 부딪쳐 그것들을 전부 흩뜨리면서 검정 사각형 위에서는 전체를 지배하며 돌보는 빨강에 의해 질서가 잡혀가고, 그러는 동안 검정 사각형은 크기가 작아져서 공간 속으로 사라져버린다. 신생 사회주의 국가의 얼마나 많은 어린이들이 (그리고 어른들이) 유치하지만 이 명쾌한 상징주의에 흥미를 느꼈는지는 알기 어렵다. 그러나 이러한 형태의 사용은 그것이 기술 문명의 세계에 대한 커다란 공감을 반영하기 때문에, 리시츠키의 시각적 경제성을 나타내는 활판 인쇄 원칙과, 전형적 형태와 그 배치 방식 속에 내재하는 표현성뿐만 아니라 구성주의 이념과도 절대적으로 일치한다.

구성주의자들 앞에 또 하나의 새로운 세계가 등장했다. 그들은 예술가 또는 더 낮게 이야기하면 창조적 디자이너는 과학자와 공학기사들과 어깨를 나란히 해야 한다고 믿었다.(도판 89) 이것은 새로운 생각이 아니다. 19세기 말과 20세기 초에 루이스 설리번 Louis Sullivan과 그의 제자 프랭크 로이드 라이트, 헨리 반 데 벨데와 이탈리아 미래파 건축가 안토니오 산텔리아 같은 사람들이 벌써 이와 비슷하게, 새로운 양식의 개척자는 이제 예술가가 아니라 공학기사라고 주장했다. 그들은 단순한 형태를 찬양했다. 그들은 건물들과 일용품들이 옛날 미술의 누적된 껍질과 장식의 과잉에서 해방되어야 한다고 믿었

다. 그들은 장식을 벗어버린 건물과 단순한 기본 형태에 내재한 순수성을 옹호했다. 그들은 새로운 공업 재료와 기계가 자체의 특유한 미를 갖고 있다고 주장했다. 이 건축학적 원초주의 primitivism는 1915년 이래 전적으로 자와 컴퍼스만으로 디자인 작업을 했고(도판 90) 그 후로는 구성주의적 추구에 전심전력 투신했던 알렉산더 로드첸코의 작품에 훌륭히 반영되었다. 이들 작가들에게는 순수색으로 균일하게 덮인 면과 기하학적 형태가 그 둘레에 합리적 질서의 후광을 발하는 것이었고, 그들이 사회에 부과하려 한 것이 바로 질서였다.

이 운동의 이론가 가운데 한 사람인 알렉세이 간 Alexei Gan은 "우리는 추상적 계획안들을 만들려는 것이 아니라, 구체적인 문제를 출발점으로 삼으려 한다"라고 말했다. 과거의 예술가들과 같은 사색적 활동이 아니라, 사회적 편의와 공리적 의의, 그리고 과학과 기술에 바탕을 둔 생산, 이런 것들이 구성주의의 첫째 원칙들이었다. 그들은 새로운 사회질서는 필연적으로 새로운 표현 형태를 가져온다고 믿었다. 그런데 공산주의는 조직화된 작업과 지성의 활용에 기반을 두었다. 그렇다면 구성주의는 완전히 예술을 배제했던 것일까? 예술의 낡은 인습을 깨뜨리려 했던 그들이 거부한 것은 무엇보다도 실재를 재현하고 해석하는 부르주아적 사고방식이었다. 그들은 예술을 위한 예술의 개념을 부인했다. 그들은 자신들 작품의 유물주의적 노선이 새롭고 논리적인 형식의 구조와 물질에 내재한 가치와 표현성을 새롭게 드러내줄 것이라고 믿었다. 그리고 사회적으로 유용한 물건들을 만드는 데 있어서 제작 과정의 객관성 자체가, 새로운 의미와 새로운 형식을 드러낼 것이라고 생각했다.

이들 작가들이 제안한 것은 물질적 생활의 생산방식이 인간 생활의 사회적·정치적·지적 과정을 결정한다는 마르크스의 논점과 일치했다. 구성주의자들은 기계의 필수적인 조건과 인간의 의식이 그들의 시대를 반영할 새로운 미학을 불가피하게 만들어낸다고 믿었다. 효과적인 두 가지 단어가 구성주의

이론가들에 의하여 그들의 변증법적 창조 과정을 보여주기 위해 특별히 사용되었다. 텍토닉*이란 말과 팍투라**란 말이 그것이다. 이 두 가지 종합에서 구조적인 실재가 생겨난다는 것이다. '텍토닉'이란 사회적 유용성과 편리한 재료에 바탕을 둔 기본 개념으로서 내용과 형태를 융합하는 전체 이념이며, '팍투라'는 재료 자체가 지닌 성질의 실현과 제작 과정 중의 재료의 특수한 조건과 재료의 변모를 뜻한다. '재료의 전체성 integrity of the material'(재료 본래의 성질을 손상시키지 않고 완전히 살려냄)에 관한 현대의 온갖 비방들은 대부분 구성주의적 변증론자들의 용어에서 자극받은 것이 틀림없다.

예술과 사회의 통합을 지향했던 까닭에, 구성주의자들은 회화, 조각, 건축을 최고로 우대함으로써 전통적으로 예술에 위계질서를 부여했던 종래의 독단적 구별 방식을 그들의 사고와 사용 언어에서 추방했다. '미술 Fine Art'이 '실용 공예 practical arts'보다 우월하다는 생각은 이제 더는 통용될 수 없었다. 이러한 그들의 태도에 걸맞게 이 무렵 블라디미르 타틀린 Vladimir Tatlin(1885~1953), 알렉산드르 로드첸코(1891~1956) 및 리시츠키(1890~1941)는 여러 분야에서 일했다. 타틀린은 목공예와 금속공예를 가르치는 한편 규토질 연구소 Institute of Silicates에서는 도자를 가르쳤다. 그가 한 산업 디자인에는 노동자의 작업복도 포함되었다. 그는 또한 영화에도 관심을 가졌고, 몇년 동안 연극 무대를 위한 디자인도 했으며 글라이더 실험에 몰두하기도 했다. 로드첸코는 오랫동안 활판 인쇄, 포스터, 가구 디자인 및 잡지의 삽화 등을 만들었고, 사진과 영화 분야에서도 두각을 나타냈다. 리시츠키 또한 여러 분야, 특히 건축과 실내장식에 관계했다. 가구와 잡지의 삽화 및 배치법은 그가 일평생 많은 시간을 바쳐 전념한 것이다. 이와 비슷하게, 구성주의에 관계된 다른 작가들도 그들의 재

* tectonic: 건축의, 구조의, 축조의라는 뜻.
** factura: 제작 방식이란 뜻의 라틴어.

도판 91 블라디미르 타틀린,
〈제3인터내셔널 기념탑〉(스케치, 1919년경)

도판 92 엘 리시츠키,
〈건축적 구조를 위한 교부품〉(1924)

능을 여러 가지 방식으로 발휘했다.

회화와 조각이 완전히 버림받은 것은 아니었다. 그것들은 구성주의적 사실주의의 교의에 따르면 그 자체가 목적이 아니라 건축 및 공업 제품이 충분히 실현되는 과정의 일부였다. 프룬에 관한 리시츠키의 개념이 이 점을 잘 보여준다. 프룬이란 '새로운 미술품'과 비슷한 뜻의 러시아어 준말이다. 구성주의적 사실주의의 전형은 근본적으로, 평면과 다소 환각적인 표현 방식(일종의 건축도면 또는 디자인 도면)에서 출발하여 삼차원적인 모형을 만든 다음 마지막으로 실용적인 물건을 실제로 구축함으로써 완전히 실현하는 일련의 창조 과정의 이념을 전달했다. 프룬은 단순히 하나의 작업 방식으로서의 현대의 기술 공학적 수단에 완전히 부합되었다. 이러한 형성 과정을 통해 형태의 모든 기본적 요소, 즉 크기, 평면, 공간, 비례, 리듬, 사용된 각각의 재료가 본래 가진 특성 그리고 나아가서는 그 물건의 장래 기능이 만들어내는 수요까지 합쳐져서, 이 모든 것이 최종적으로 만들어진 물건 자체에서 결실을 보아야만 했다. 리시츠키가 일찍이 공학기사와 건축가로서 쌓았던 소양이 이러한 이념을 해결하는 데 도구 역할을 했으리라는 데는 의심의 여지가 없다. 그는 이러한 제작 과정을 공학기사 및 건축가들이 좇는 그것과 연관해 이야기한다.

리시츠키는 그의 디자인의 형태적 특성과 말레비치의 예술관 가운데 어떤 것에 대해 그가 보인 공감 때문에 때때로 절대주의자 a Suprematist로 분류되기도 한다. 이는 틀린 것으로 보인다. 그의 그래픽 작품에서 보이는 대각선에 대한 경향만으로 그를 절대주의자로 볼 수 없다. 이 점은 몬드리안의 한결같은 수평, 수직선이 '그를 him' 구성주의자로 만들 수 없는 것과 마찬가지다. 그것은 양식 style의 문제가 아니라 의도의 문제다. 리시츠키가 어떤 절대주의적 구상을 품었을 수는 있다. 그러나 그의 주된 목적과 전체적 제작 방식은 구성주의에 연결된 것이었다. 이 점은 그가 쓴 글에서도 명백히 드러나 있다. 건축에

대한 주안점은 사람을 위해 공간이 만들어진 것이지 공간을 위해 사람이 만들어진 것이 아니라는 데 있다. "우리는 하나의 방이 우리의 살아 있는 신체를 가두기 위한 채색된 관이 되는 것을 이제 더는 원치 않는다." 인간 생존에 따르는 물질적 문제들에 대한 그의 관심은 미래에 대한 그의 사색 속에 반영되었다. 인쇄된 서적의 방대한 축적에 따르는 점차 증대되는 문제를 완화하기 위해 전자식 도서관을 구상한 적도 있다.

1917년 10월 혁명의 성공과 함께 이 작가들은 엄청난 열광에 휩싸인 채 프롤레타리아 계급의 예술, 즉 그들이 말한 혁명에 필요한 요구에 참여하는 예술을 창조하는 과업 속으로 뛰어들었다. 1918년, 혁명 1주년을 기념하기 위해 페트로그라드(그해까지 러시아의 수도였다)의 겨울 궁전 습격 사건이 나단 알트만Nathan Altman의 지휘 감독으로 몇천 명의 출연진을 동원하여 대규모로 재현되었다. 주목할 점은 이들이 훈련된 직업 배우들이 아니라, 구성주의가 장려하는 구체적 현실성을 반영하여 역사적 대 사건에 관계된 페트로그라드의 일반 시민들이 자신들의 직접 체험에 따라 연기했다는 점이다. 거대한 광장은 영웅적인 크기로 확대된 노동자 및 농민의 초상과 승리한 붉은 군대를 찬양하는 사실적인 그림만으로 장식된 것이 아니라 거대한 삼각형, 원의 분할면, 장방형 등 초보적 도형으로도 장식되었다.

회화, 조각 및 건축과 국가의 홍보 및 선전기구의 통합을 보여주는 가장 적절한 상징물은, 아마 타틀린이 1917~1920년에 디자인한 〈제3인터내셔널 기념탑Monument to the Third International〉(도판 91)이라는 엄청난 종합 작품일 것이다. 이 복합 구조물은 우주 시대의 역동성을 미지의, 그러나 장래가 기대되는 미래 세계를 향한 자신만만한 돌진을 효과적으로 나타내는 거대한 나선형태로 건축되도록 되어 있었다. 1931년에 완공된 엠파이어 스테이트 빌딩의 높이가 1250피트(약 375미터)였나. 그래서 러시아의 이 구소물의 높이가 적어도

그만큼이 되도록 구상되었다. 내부에는 회의장, 사무실 등을 가진 원통, 입방체와 원구가 매달리고 꼭대기에는 홍보센터가 자리했는데 이 모든 것들이 각각 다른 속도로 회전하게 되어 있었다. 이는 동적인 조각, 더 정확하게는 움직이는 건축의 최초의 예 가운데 하나다. 당시 알려진 의사 전달의 모든 기술적 수단을 동원해 뉴스용 소책자, 정부의 포고문, 혁명 구호 등이 매일, 매시간 인민들에게 전달되도록 되었다. 의사 전달 수단 가운데에는 하늘의 구름에 영상을 투시하는 특수한 영사 계획까지도 들어 있었다. 타틀린의 기념탑은 공산주의 사회에 대한 엄청난 신앙의 선언이었다. 그러나 이 구상은 커다란 목조 모형만으로 남았을 뿐 결국 실현되지 못했다.

혁명 이후, 구성주의적 원칙에 기반을 둔 새로운 건축물들의 설계 도면은 실제 세워진 건물보다 수효가 훨씬 웃돈다. 유토피아적 미래상에 심취되어, 러시아의 건축가와 디자이너 들은 글자 그대로 새로운 사회에 새로운 형태를 부여하려고 했다. 그들은 그냥 건설하려는 것이 아니라 다시 건설하려는 것이라고 말했다. 가끔 그들의 디자인은 일종의 상징적인 진술로서 도면상으로만 남았다.(도판 92) 물리적인 기능의 초보적 요구 사항을 아예 무시한 채, 새로운 세계에 대한 영감에 찬 찬미밖에는 다른 아무것도 아닌 상태였다. 노동자 구락부, 지방자치단체 주택, 학교, 공장, 전시관 등 비교적 수가 많지 않은 실제 지어진 건물들은 모두 상당한 진통과 불만을 맛보며 완성되었다. 오늘날까지 살아남은 가장 잘 알려진 구성주의 건물이 바로 모스크바에 있는 레닌 묘라는 사실은 아마도 시적 아이러니라 할 것이다. 왜냐하면 초기의 소비에트는 경제적으로 무능한 것에 덧붙여 산업 면에서 몇십 년이 아니라 몇 세기나 시대에 뒤졌기 때문이다. 제조업 및 건설 분야의 새로운 시도를 1930년대에 이르러서까지도 마비시키고 있던 이 나라 기술공학의 비참한 수준에 관해 믿을 수 없을 만한 이야기들이 알려졌다. 때로 이 현대적 건물을 짓는 데 판자 대신

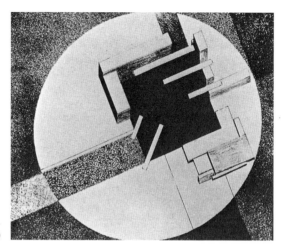

도판 93 엘 리시츠키,
〈프룬−도시〉(1921)

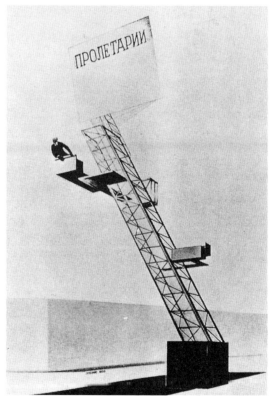

도판 94 리시츠키의 작업실,
레닌 연단(1924)

통나무가 건축 현장에 운반되어 그것들이 회전 전기톱이나 전기 대패가 아니라 까뀌로 자르고 다듬어졌다. 제정 러시아에서 물려받은 기술의 원시성이 오랫동안 진보적인 구상의 실현을 저해했다. 타틀린의 기념탑은 설사 그것이 실제 건립되었더라도 상당한 어려움 없이는 불가능했을 것이다. 이처럼 구성주의의 높은 이상과 그 상징이 되는 기하학은 서구에서와는 달리 러시아의 과학 기술을 별로 반영하지 못했다. 리시츠키가 1929년에 모스크바에서 쓴 글은 이 점을 분명히 해준다. "서구와 미국의 기술혁명은 새로운 건축의 기반을 구축했다." 리시츠키는 특히 파리, 시카고, 베를린 등지의 광대한 도시의 건축 단지들을 지적해서 말했다.

예술가와 디자이너를 훈련하기 위한 집중적 교과 과정이 1918년에 개설된 것은 바로 이러한 결함을 보충하기 위해서였다. 브쿠테마스(VKhUTEMAS, Vishe KhUdozhestvenny Teknicheskoy Masterskoy의 약자)라고 불리는 고등 미술 및 기술 실습 학교들이 생겨났는데 이 학교 이름을 당시 신생 러시아에서 이미 유행하던 식으로 이런 약자로 쓴 것 자체가 어떤 면에서 현대적 기술주의 국가 technocracy에 대한 공감을 어원학적으로 시위한 것이다. 구성주의자들 가운데 상당수가 브쿠테마스에서 가르치거나 그곳에 작업장을 갖고 있었다. 나움 가보 Naum Gabo는 얼마 전 모스크바의 이 실습 학교의 교과 과정과 이 학교 학생들이 이념적 논쟁에 참여하는 열성이 어떠했는지에 관해 이야기한 적이 있다. 그리고 그의 주장에 따르면, 이러한 논쟁은 사실상 그 작업장에서 가르치는 것보다 궁극적으로는 더 중요한 교과 과정의 일부다. 이 학교의 교과 내용은 원래 바실리 칸딘스키가 만들었다. 자신의 책 《미술에서의 정신적인 것에 관련하여 Concerning the Spiritual in Art》에서 제안된 생각들의 혼합물과 절대주의, 그리고 '재료의 배양 culture of materials'이라고 알려진 구성주의의 초기 개념 등에 바탕을 둔 교과 내용은 후일 독일의 바우하우스 교과 과정 가운데

여러 부분에서 전형이 되었다. 그러나 러시아에서는 그것이 얼마 못 가서 신뢰를 잃었다. 색채와 형태에 대한 칸딘스키의 다소 형이상학적인 분석의 가르침이 그랬듯이 자유로운 회화와 조각은 금지되었으며 교과 과정은 예술적 디자인보다는 기술 생산에 역점을 두는 방향으로 재편성되었다. 환멸을 느낀 칸딘스키와 가보는 얼마 안 가 러시아를 떠나 다른 나라로 가서 작업을 했는데 여기에서는 예술의 정신적 내용을 중요시하는 그들의 생각이 쉽게 받아들여졌다.

절대주의 쪽으로 쏠린 사람들과 구성주의적 원칙을 고수한 사람들 사이의 이념적 투쟁은 단어를 통해서만이 아니라 미술 자체를 무기로 이루어지기도 했다. 1916년, 말레비치는 그의 작품 〈구성주의적 형태의 파괴자, 절대주의 Suprematism Destroyer of Constructivist Form〉를 통해 사다리꼴의 집중포화를 실시했다. 그의 〈흰색 위의 흰색 White on White〉은 로드첸코에 대한 의도적인 모욕이었는데, 후자는 브쿠테마스가 설립되던 그해에 그의 〈흑색 위의 흑색 Black on Black〉으로 반격했다. 이 그림은 모든 예술주의의 죽음, 특히 절대주의의 죽음을 상징화한 것이다. 트로츠키*와 루나차르스키**는 구성주의를 지지했지만, 1921년에 NEP—레닌의 신경제 정책***—의 시작과 함께 구성주의의 유효성에 심각한 의문을 제기하기 시작했다. 그러나 이 작가들과 말레비치는 러시아에서 작업 생활을 계속했다. 다만 그 영향력은 점차 약화되었다.

* Leon Trotskii(1879~1940): 러시아의 혁명 이론가, 정치가. NEP에 반대했다.

** A. Vasil´evich Lunacharskii(1875~1933): 소련의 정치가이자 문필가. 보그다노프 등과 함께 '프롤레트쿨트' 운동(프롤레타리아 문학 운동)을 창시했다.

*** '전시 공산주의'의 실패 이후 레닌이 순전한 사회주의 형태로의 즉각적 이행이 불가능함을 깨닫고 새로 구상한 경제 정책으로, 국내 상업 및 군소 공장 기업의 비국유화, 현물세에 의한 농산물 징발 대체 등을 골자로 하는, 대체로 자본주의적 경제 정책의 재수립이었다. 그 결과 소련의 농업 및 공업 생산이 증가하는 한편, 투기가 발생하고 신흥 부르주아지(네프맨즈 Nepmans)가 등장했다. 트로츠키, 카메네프 등은 NEP에 반대했다.

제정 러시아 정권이 후원하던 페트로그라드 미술원 아카데미의 폐지와 사실적 묘사화에 대한 절대주의 및 구성주의의 거부로 인해 이젤화에 남겨졌던 공백은 1920년대 중반을 통하여 AKhR(혁명예술가연합회, The Association of Artists of the Revolution)이나 그 후의 OST(이젤화가협회, The Society of Easel Painting) 또는 그보다 더 나중의 여러 가지 이름의 기구 아래 규합되었던 삽화가 및 자연주의 화가들에 의하여 메꾸어졌다. 예술가들과 사회주의적 사실주의자들은 그들도 평등 사회 건설에 중요한 몫을 담당할 수 있다고 정부 관리를 설득했다.

구성주의자들이라는 혁명적 집단의 소속원으로서 살아남은 불과 몇 안 되는 작가 가운데, 자칭 '구성주의적 사실주의'의 원칙을 옹호하는 나움 가보가 있다.* 그러나 가보는 구성주의의 중심 사상에 결코 전적으로 공감하지 않았으며, 또한 말레비치의 독단성에 대해 비판적이었다. 하지만 그는 본질적으로 구성주의자들의 공리주의적 개념보다는 말레비치나 칸딘스키의 이념에 더 가까웠다. 가보는 구성주의 작가들이 기본적인 형태와 공학 기사의 도구 및 기술을 사용하는 점을 옹호했다. 그러나 그는 선, 형상, 색채는 자연에서 독립된 그 자체의 독자적인 표현의 의미를 지닌다고 생각했다. 그 의미의 내용은 직접적으로 외부 세계에 바탕을 둔 것이 아니라, 인간 정서의 심리적 현상에서 나온다고 생각했다. 바로 이 점에서 그는 구성주의자라면 받아들일 수 없는 견해를 보인다. 그는 창조 행위가 인간의 물질적 생존에 기여하는 것은 인간의 정신생활을 고양함으로써 가능하다고 말했다. 또한 '구성주의적 이념'이 의도하는 것은 예술과 과학을 통합하거나 또는 물리적 세계의 조건을 '탐구 explore'하려는 데 있는 것이 아니라 그것의 진실을 '감지하는 sense' 데 있다고 주장한다. 구성주의자들과 그 후계자들이라면 이러한 태도를 순전한 낭만

* Naum Gabo: 1977년에 87살을 일기로 미국에서 사망함.

주의가 아니면 추상미술의 궤변이라고 할 것이다. 구성주의는 본래의 의미에서 직관, 영감, 자기표현 등 '천재'의 개념을 배격한다. 구성주의는 가르치려는 경향이 강하다. 그것은 심리적이라기보다는 생리적인 방향으로 우리를 이끌려 한다. 그것은 과학 및 공학 기술과 친하다. 그것은 구체적이다.

추상표현주의
Abstract Expressionism

찰스 해리슨
Charles Harrison

일상생활의 현실과 회화의 현실은 어떠한가? 이 두 가지는 같은 것이 아니다.
당신이 얻으려고 그렇게 애쓴 창작물이란 무엇이며 그것은 어디서 온 것일까?
회화 밖에서 어떠한 관련과 가치를 가지는가?

— 아트 라인하르트(1950년 35스튜디오에서 가진 집단 토의에서)

 1940년대부터 적어도 10년 동안 뉴욕을 중심으로 전개된 어떤 특정한 세대 또는 예술가 집단에서 산출한 여러 작품에 대한 명칭으로서, '추상표현주의 Abstract Expressionism'라는 용어는 그다지 '추상적'이지 않은 빌럼 데 쿠닝 Willem de Kooning 작품과 또 정반대로 표현주의적인 특색이 없는 바넷 뉴먼 Barnett Newman 작품도 포함해서, 너무 포괄적이기 때문에 자칫 오해를 낳을 수도 있다. 그러나 이 말은 널리 보급되었으므로 비교적 중도적인 용례라고 할 수 있다.[1]

1 미국 비평가들 가운데 좀 더 파벌성을 띠는 지위들을, '행동 회화'의 해럴드 로젠버그와 '미국식 회화'(확실히 비유럽적인 회화)의 클레멘트 그린버그가 대표한다. 로젠버그의 수필 〈미국의 행동 화가〉(원래 1952년 《Art News》에 공표되었으며, 로젠버그의 첫 수필집 《새것의 전통》에 재수록되었다)는 고작해야 기업에 대한 격심한, 그리고 초기의 동정과, 시인과 화가 사이에 확실히 조화가 이루어지며, 후자는 이에 대해 일반적으로 감사해야만 한다는 감각을 가지게 했을 뿐이다. 그러나 자극을

일으키는 그의 연극같이 과장된 산문은 감각의 요청을 앞지르는 경향이 있다.

그린버그의 '미국식 회화'는 원래 1955년 봄 《Partisan Review》지에 게재되었으며 그의 수필 모음집 《예술과 문화》에 재수록되었다. 그의 글은 회화가 형식적으로 어떻게 보이느냐에 대해 일관성 있게 상당한 책임 의식을 가져야 한다고 주장한다. 그러나 그는 사실성의 '현대주의적 논리'에 점점 더 빠져들었다. 특히 1950년대 중반 이후에, 부분적으로는 로젠버그의 과격한 실존주의에 대항하는 반작용으로, 엄중한 해석 방법에 이르렀다. 1965년 9월 《Artforum》에 게재된 우수한 글에서, 그 잡지의 편집자였던 필립 라이더는 젊은 비평가들, 특히 마이클 프리드의 관심과 관련해서 두 관점의 논쟁이 어떠한 성질인지 약술했다.

로젠버그 비평의 영향이 사그라지자 현대주의 관점은 경화되었는데 특히 그린버그에게 영향을 받은 젊은 비평가들 작품에서 그러했다. 추상표현주의 회화의 형식적 요소들이, 나중에 소급하여, 1960년대의 가장 근면한 미국 비평(다시 말해, 경멸적으로 '형식주의적'이라고 특성이 지어졌던 현대주의적 비평) 속에서 균형 잡힌 그림을 그리는 데 필요한 많은 것을 제외할 만큼 강조되었다. 그런데 이것은 주로, '내용'이나 '주제'에 거의 관심이 없었던 다음 세대 화가들을 위한 것이었다. 그들의 작품은 추상표현주의를 넘어서 근본적으로 형태적 발전이라는 면에서 고찰할 필요가 있다. '경쟁적' 학파는 경멸적으로 '문자주의자'로 불렸으며, 사상적으로 재스퍼 존스의 작품과 더 실질적으로는 '조각가' 로버트 모리스의 글과 작품에서 부분적으로 유래했다. 그런 비평은 추상표현주의와 특히 잭슨 폴록의 작품에서 그려진 표면의, 그리고 회화 응용 과정의 '문자성'과 '명백성'에 대한 반응에서 출발한 것으로 보인다. 1970년 4월 《Artforum》에 게재된 프랭크 스텔라에 대한 기사〈문자주의와 추상〉에서 라이더는 폴록 작품에서 비롯된 경쟁적 관념의 발전을 개괄했다.

추상표현주의에 대한 비판적인 접근 방식에 관련된 논점들은 만연하는 전위파와 품위가 하락되고 또 하락시키기도 하는 물질주의의 한 진영에서, 그리고 엘리트적 미학과 고지식한 본체론의 다른 진영에서 엄청난 비난을 받고 비난의 늪으로 가라앉아 시야에서 사라질 위험에 처했다. 추상표현주의자들의 광범한 저술과 기록된 진술이 보여주는 놀랄 만한 증거가 있는데도 '내용'과 '주제'에 관심을 두도록 1940년대에 그들이 허용했던 우선권이 비교적 최근까지 그들의 작품을 보는 관객들에게 그다지 존경을 받지 못했다.

최근의 연구로는 1940년대와 1950년대 초기 문서 원본의 진보적인 출판의 반응으로 불균형은 다소간 바로잡혔으며 적어도 다른 가정을 해볼 수 있는 자료를 제공했다. 중요한 로스앤젤레스 주립 박물관 전람회, 곧 1965년에 있었던 '뉴욕 학파: 1940~1950년대의 1세대 회화'의 카탈로그에는 관련된 모든 예술가가 쓴 저술이나 주장의 발췌문이 실렸고, 그 운동의 매우 상세한 첫 자서전이 포함되어 있었다(Lucy Lippard 편집). 이 카탈로그 최근 판은 '뉴욕 학파'라는 제목으로 테임스와 히드슨이 출판했다. 어빙 샌들러Irving Sandler가 최근에 출판한 추상표현주의 연구는 구체화된 역사와 원본 문서에 의거하여 추상표현주의의 전반적인 상황을 재조명하는 데 많이 기여했다.《추상표현주의: 미국 회화의 승리 Abstract Expressionism: The Triumph of American Painting》(뉴욕과 런던, 1970). 이 주제에 대한 작가들, 특히 원래 자료를 정기적으로 접할 수 없는 작가들은 당분간 샌들러의 연구에 도움을 받지 않을 수 없다. 이 글의 작가도 마찬가지다.

'추상표현주의'에 대해서는 독단적인 견해보다는 스스로 내용을 터득하는 것이 바람직하다. 화가의 행동과 주장이 무엇을 의미하는지에 대해 일반적이고 형이상학적인 화가의 개념을 알아보는 통찰력이 있을 수 있다는 가능성을 부정하지 않으면서 동시에 화가의 형식적이고 기술적인 관심과 지금까지의 예술과의 관계를 신빙성 있게 이해해야 할 필요성을 만족시켜주는 것이 이 견해다. 또한 공존을 허용하는 세계도 어느 정도 진실되게 인정해줄 필요가 있다. 그리고 어느 단계에서는 아주 다른 성격과 특징, 다시 말해 데 쿠닝과 뉴먼, 추상회화와 구상 회화, 둘 다 깊은 심각성과 고도의 속된 기질 모두, 그리고 시시함과 고귀함 등이 양립하는 것을 인정해야 한다.

이같이 방대한 주제를 이렇게 간단히 조사하려면, 선택적이어야 하고, 그 선택을 할 수 있게 해주는 기본을 찾는 일이 필요하다. 주제에 대한 접근 방식은 다음과 같은 확신에 입각한다. 잭슨 폴록, 빌럼 데 쿠닝, 클리포드 스틸Clyfford Still, 바넷 뉴먼과 마르크 로드코Mark Rothko의 예술의 질이나 독창성이 요즈음 흔히 집단 조사에 포함시키는 다른 예술가들, 예를 들면 윌리엄 바지오트스William Baziotes, 브래들리 워커 탐린Bradley Walker Tomlin, 아돌프 고틀리프Adolph Gottlieb, 로버트 머더웰Robert Motherwell, 리처드 푸세트-다트Richard Pousette-Dart, 프란츠 클라인Franz Kline과 필립 거스턴Philip Guston보다 우위에 있다는 확신이다.[2] 그리고 다음에 논술하는 것이 이와 같은 확신을 뒷받침하는 데 도움이 되기를 바란다. 나는 아쉴 고르키나 한스 호프만Hans Hofmann은 미국 회화의 '제1세대'에 참여한 중요 인물이기는 하나 중추적 인

2 로스앤젤레스 주립박물관 전시회는 바지오트스, 데 쿠닝, 고르키, 고틀리프, 거스턴, 호프만, 클라인, 머더웰, 뉴먼, 폴록, 푸세트-다트, 라인하르트, 로드코, 스틸, 탐린을 모두 포함했다. 새들러는 각 장을 고르키, 바지오트스, 폴록, 데 쿠닝, 호프만, 스틸, 로드코, 뉴먼, 고틀리프, 머더웰, 라인하르트에게 개별적으로 할당했고 '후기 몸짓 화가'로서 제임스 브룩스, 브래들리 워커 탐린, 프란츠 클라인, 필립 거스턴에 대해 논의했다.

물은 아니라고 생각해왔다.

나는 또한 추상표현주의에 대한 나의 해석을 역사적인 현상으로서, 내가 선정한 예술가 5명이 뚜렷하고 개성적이고 '완숙한' 양식을 확립한 1940년대 후반 예술의 특이한 강렬함에 입각시켰다.[3] (1950년에 로드코는 47살이었고, 데 쿠닝과 스틸은 46살, 뉴먼은 45살, 폴록은 아직 38살이었다.) 1948년, 1949년의 소품에서부터 1950년대 초에 〈스페인 공화국에 바치는 애가 Elegies to the Spanish Republic〉연작을 대작으로 발전시킨 로버트 머더웰과 1950년대에 최초의 흑백 대작 〈추기경, 보탄,* 수령 Cardinal, Wotan, Chief〉을 제작한 프란츠 클라인을 뒤에서 소홀히 다루고 넘어가는 것을 정당화하기 위해, 1940년대 후반에 더욱 중점을 두었다. 아트 라인하르트를 생략한 것에 대해서는 자신이 있다. 그의 초기 작품도 질이 좋지만, 그의 빼어난 흑백 작품은 그를 1960년대 화가로 구분하게 해준다.

여기서는 지면 관계로 '기원'과 '배경'에 대해 상술하지 못했다.

미국인의 견지에서 볼 때 20세기 유럽 예술의 중요한 발전은 분명 입체주의와 초현실주의다. 주로 형식주의에 의해 지배되는 상투적인 비판 태도에 따르면 이와 같은 발전은 상호 배타적은 아니라 해도 상호 대조적이라고 할 수 있다. 입체주의와 그 아류는 주로 '시각적'이고 '회화 공간'에 치중하는 것으로 생각되었다. 회화 공간은 삼차원 현실 세계와 본질적으로 환상적인 화폭 (회화 '본연의proper' 관심사)의 이차원 세계 사이에서 얻은 관계다.

3 " …… 혁명이 제도가 되었을 때', 전위예술이 공식적인 예술이 되었을 때, 나는 그 연도를 1950년으로 기록하리라 생각한다." ─아트 라인하르트 ICA에서 행한 담화에서. 런던. 1964년 5월 28일, 《Studio international》지에서 출판(1967. 12).

* 고대 북유럽 신화의 최고신.

초현실주의는 문학성과 연극조(본질적으로 비非 또는 반反 '시각적인')에 의하여 더럽혀진 예술운동이라는 것이 반대자의 견해고, 정신 해방과 '의식 혁명'을 위한 수단이라는 것이 지지자들의 견해다. '의식 혁명'이란 사회, 정치, 문화의 압제 조건과 이에 따른 참여 의식과 변화에 대한 희망과 연결하기 쉬운 개념이다.

로버트 머더웰은 '전체적으로 보아 어느 쪽과도 상이한 종합으로 변해버린 의식(직선, 도안된 형태, 가중된 색채, 추상 언어)과 무의식(부드러운 선, 불분명한 선, '자동 현상 automatism') 사이의 변증법'[4]이라는 면에서 작품을 보았다. 머더웰의 주장은 추상표현주의자들과는 색다른 면이 있다. 그러나 형식적이면서 자발적인 절차가 반드시 양립할 수 없다는 암암리의 시사는 추상표현주의자 전체에 해당된다. 예술가들은 이념상 분명히 양립할 수 없는 관심을 고집하여 비평가들을 당황케 하는 경향이 종종 있다. 예술가는 그림 그리는 수법에 깊이 잠입해 비평가가 '해석'할 수 없는 '깊은' 수준에서 일하는 경향이 있는 것 같다. 1940년대 뉴욕에서 확실히 그랬다.

입체주의와 초현실주의의 '극단적인' 개념 사이에서, 칭송을 받는 화가 개개의 작품에서 영향을 끼칠 수 있는 여러 가지 잠재적인 근원이 일반적인 '깊이 있는' 문제나 가능성의 예로서 양립한다.

두 차례 세계대전이 일어나는 동안 미국의 미술 수집품에 잘 나타나 있는 어떤 작품들, 예를 들면 피카소(〈작업실〉(1927~1928), 현대미술관, 뉴욕), 미로(〈네덜란드식 실내장식 I〉(1928), 현대미술관), 레제(〈도시〉(1919), 뉴욕 갈라틴 화랑 소장품이었으나 현재는 필라델피아박물관 소장), 마티스(〈강가에서 목욕하는 사람들〉(1916~1917), 뉴욕 발렌타인 화랑 소유였다가 현재 시카고예술원 소장)와 미국 태생인 스튜어트 데이비

4 시드니 제니스, 《미국에서의 추상주의 및 초현실주의 예술》(뉴욕, 1944).

도판 95 빌럼 데 쿠닝, 〈발굴〉(1950)

스Stuart Davis 등의 작품이, 미국 화가들이 종합적 입체주의의 '확대된 상자'
식의 공간을 사용한다는 면에서, '근본 재료'로서 그들과 양립할 수 있었다.
그런 회화의 중요한 특징은 '자연적' 조명과, 평면적 형태에 유리하도록 형태
적 요소 간에 짜 맞춘 관계를 포기하는 데 있다. 평면적 형태는 대개 비교적
선명한 윤곽의 기하학적 도형을 공간적인 연계성을 살려 배치하고, 닫힌 공간
일 경우 '일치감 있는' 공간으로만 보이게 하는 구성 속에서, 색채 관계에 의
해 강한 제약을 받는다.

그 공간은 전적으로 형태와 평면으로(레제 작품에서와 같이) 차 있거나, 상자
와 같은 공간(피카소와 미로의 실내장식과 같이)을 시사하거나, 모든 면적에 부드러
우면서도 불투명한 바탕을 칠함으로써 화폭 자체와 동일시된다. 따라서 특이
한 '실제' 공간에 대해서 기능을 발휘하는 것을 막는다(1920년대와 1930년대의 바

티스와 미로의 작품과 같이).

1942~1944년경에 미국 화가들 가운데 몇 명은 주제가 상이하게 다른데도 기본적으로 종합적 입체주의의 '폐쇄된' 공간 안에서 주제를 다루었다. 머더웰(⟨사생의 판초빌라 Pancho Villa Dead Alive⟩(1943)), 데 쿠닝(무제 회화(1944년경), 이스트먼 소장), 폴록(⟨남자와 여자 Male and Female⟩(1942), ⟨비밀의 수호자들 Guardians of the Secret(1943)), 바지오트스(⟨낙하산병 The Parachutists⟩(1944)), 탐린(⟨매장 Burial⟩(1943)) 등이 곧 그들이다. 그 의미 깊은 변화는 평평한 '후기 콜라주'*의 밀고 당김에 의존하는 질서의 방법과(한 극단에 탐린하는), '후기 초현실주의'의 자동 현상이라는 평계로 이루어진 강한 무질서의 방법(다른 극단에 폴록) 사이에서 일어난다. 비록 그것이 1920년대 후반에서 1930년대 초반에 토레스 가르시아 Torres-Garcia의 구획화된 회화의 영향으로 단조로워지고 폴 클레의 '그림 문자'에 의해서 단조로워진 것은 사실이지만 1940년대 후반 고틀리프의 초기 '그림문자적' 회화 가운데 몇 가지는 후기 입체주의 공간을 회상하게 한다. 그러나 클리포드 스틸의 예외적인 ⟨자화상⟩은 1945년에 그려졌는데, 그것은 동시대의 폴록 작품과 같이, 심상의 힘이 '공간적 조직'을 능가하는 '내용'의 우선권을 단언하는 것을 보여준다. 공간적 조직이란 폴록과 같이, 결국 입체파적 구성 방법을 결정적으로 파괴했다.

한스 호프만과 아쉴 고르키는 10년쯤 전에 종합적 입체파의 '실내' 공간을 주제로 작업해왔다. 그리고 1930년대 중반에 그들의 회화는 유럽과 미국의 작품 사이에 중요한 과도기의 기점을 마련했다. 고르키는 아르메니아에서 1920년에, 호프만은 1933년에 뮌헨에서 미국으로 왔다.

고르키는 위대한 네 유럽인, 곧 미로, 마티스, 피카소, 레제의 중요성에

* Post-collage: 인쇄물 오려낸 것, 눌러 말린 꽃, 헝겊 등을 눌러 화면에 붙이는 추상미술의 수법.

대해 확신했는데, 그 확신은 동시대를 살던 데 쿠닝, 고틀리프, 뉴먼, 로드
코와 스틸(그들은 모두 1903~1905년에 출생했다), 그리고 후배인 폴록, 머더웰,
클라인(1910~1915년에 출생) 등의 확신보다 시기적으로 앞서 있다. 그런데 그
는 후기 입체파와 초현실주의 양식을 오랜 시일에 걸쳐 견습했다. 반면에,
미국은 20세기 유럽의 관심사들 전반에 걸쳐서 1940년대 초반부터 발전하
기 시작했는데, 그 속도는 경탄할 만큼 빨랐다. 고르키가 진정으로 독보적
양식을 성취한 것은 그가 자살하기 1년 전, '금세기 예술'에서 스틸이 개인
전을 개최한 1년 뒤, 또 폴록이 전면 점적點滴 회화를 그린 1947년이었다.
그는 독립한 화풍에서 폴록이 절대적·급진적으로 행한 것과 같이, 이전에
상충하던 것들, 곧 이미지를 만들어내는 행위로서의 스케치와 화면의 평면
성을 주장하는 행위로서의 그림 모두를 융화시켰다.(〈고뇌 Agony〉, 〈약혼식 II
The Betrothal II〉, 〈연년세세 Year after Year〉, 〈한계 The Limit〉, 〈연설자 The Orators〉 모
두 1947년 작품) 이 그림은 스케치와는 달리, 묘사 기능에서 해방된 새 화풍을
선보였다.

고르키는 자기 작품에서, 그리고 세잔과 피카소를 거쳐 과도기적 칸딘스
키에서 미로 그리고 뒤샹에게까지 품었던 그의 감탄을 통해서 또한 로베르토
마타에 의해 후기 단계에서 지도를 받으며[5] 미국과 유럽 회화의 발전적인 상
호 관계의 모범을 보였다. 그의 '최후의 초현실주의자냐, 미국 회화의 선구자
냐'에 대한 논쟁은 미해결인 채로 두는 게 좋다. 러빈Rubin이 그를 '과도기적
화가'[6]로 규정한 것은 그의 후기 작품의 성과와 독립성을 훼손하지 않는 한
적절한 것 같다.

5 에텔 슈바박허, 《아쉴 고르키》(뉴욕, 1957) 참조. "고르키는 자주…… 다른 사람의 눈을 통해 한 대
　가의 작품을 보았다. ……그는 뒤샹을 마타의 눈을 통해서 보려고 했다."
6 윌리엄 러빈, 〈아쉴 고르키, 초현실주의, 그리고 신新 미국 회화〉, 《Art International》지(1963. 2).

고르키보다 훨씬 연상인 한스 호프만(그는 1880년에 태어났다)은 젊은 세대에 20세기 초 유럽 예술의 주요 관점을 전달하는 데 매우 독특한 위치에 있는 사람이었다. 그는 분리파 활동 Secession 's activity*이 일어나던 시기에 뮌헨에서 성장했다. 그는 1904~1914년에 파리에 거주했는데 그때는 입체파와 야수파가 활동하던 시기였다. 그리고 그는 로베르 들로네와 친밀하게 우정을 쌓았다. 1915년에 뮌헨에서 미술 학교를 창설했는데 그곳에서는 몇 년 전에 칸딘스키의 추상예술주의가 형성되어 있었으며, 전쟁 기간에 호프만은 칸딘스키가 과도기에 그린 중요한 그림을 많이 소장했다. 뮌헨미술학교가 문을 닫은 해에, 호프만은 뉴욕의 예술학생연맹 Art Students' League에서 학생들을 가르쳤으며 그곳에 폴록이 등록했다. 그는 1934년에 뉴욕에 한스 호프만 미술학교를 개교했다.

호프만은 입체파, 야수파, 그리고 표현주의와 그것들의 여러 유형을 직접 경험하면서 깊은 이해를 했다. 호프만의 강의에 참석하고 그의 가르침과 생각에 영향을 받은 클레멘트 그린버그는 이렇게 썼다. "당신은 마티스보다 호프만에게서 마티스의 색채에 대해 더 많은 것을 배울 수 있을 것이다." 그리고 "이 나라에서 과거와 현재를 막론하고 어떤 사람도 호프만이 이해한 것보다 더 철저히 입체파를 이해한 사람은 없었다."[7]

호프만의 주요 관심사, 곧 그가 제자들에게 힘차게 똑똑히 전달한 주요 관심사는 회화적 공간이 가정을 통해 '조형적'으로 되는 색채와 형태의 통일이었다. 그에게 통일은 채색 과정과 이전에는 스케치 과정으로 채워졌던 '배치'의 과정으로 달성되었다. 그는 이리하여 입체파와 야수파 이론의 양면을

* 빈을 중심으로 직선을 주로 한 건축 도안의 한 양식. '인습에서'를 뜻함.

7 클레멘트 그린버그, 〈뉴욕의 1930년대 후반〉, 1957년에 《Art and Culture》에 수록(보스턴, 1963).

종합했으며, 일반적으로 전후 '색채 회화'와 특히 '후기 회화적 추상'을 위해 아주 상당한 수준의 하부 구조와 공리를 마련했다.[8]

호프만은 가끔 1940년대에 추상적 표현주의자들과 함께 전람회를 열었으나 세대차(폴록보다 32살이나 나이가 많았다), 배경(그가 처음 미국을 방문한 것은 52살 때였다), 작품으로 그들과 완전한 동화를 회피했다. 최고도를 달리던 특질이 있었고 광범위하고 다양하면서도 그의 그림에는 엄정한 의미에서 유럽풍이 남아 있었다. 거기에는 '실질성'의 계속적 추구와 유럽풍에 강한 충성을 나타내는 부분들을 명백히 연관시키는 전개 방식으로서[9] 구성에 집착하는 경향이 팽배함을 보여주는 증거가 있다.

1930년대 후반에 호프만의 학생 가운데 리 크라스너 Lee Krasner가 있었는데, 그녀는 폴록과 1945년에 결혼했다. 그녀는 1942년에 폴록을 호프만에게 소개했다. 그린버그는 "새로운 미국 회화가 일반적으로, 표면의 새로운 생동감에 의해 구별된다"라는 사실[10]을 호프만의 실례와 영향으로 돌렸다. 그런데 표면의 이러한 '생동감'은 그가 없었더라면 달성되지 못했겠지만, 결국 그런 결과가 나오도록 작용한 여러 가지 힘이 있었다.

가장 진보된 유럽 화가들의 후기 입체파에 대한 관점은 일치했는데, 이는 미국인들에게 결정적 영향을 끼쳤다. 필수적이면서 모순적인 정황은, 유럽 초

8 '후기 회화적 추상'이라는 용어는 1964년에 열린 로스엔젤레스 주립박물관을 위해 자신이 선택한 종합 전람회의 명칭으로 클레멘트 그린버그가 만든 말이다. 그것은 대체로 모리스 루이스, 쥘르 올리츠키, 케네트 놀란드와 헬렌 프랑켄탈러의 작품에 적용되었으며 이따금 1960년대의 워싱턴파에 적용되었다.

9 〈다른 형상들에 관련된 하나의 형상이 표현을 이룬다〉, 《미국의 현대미술가들》(뉴욕, 1951)에 출판됨. 스튜디오 35에서 열린 '예술가' 회의(1950년)의 공개 토론회에서 호프만이 한 말.

10 클레멘트 그린버그, 《호프만》(파리, 1961).

도판 96 바넷 뉴먼, 〈인간, 영웅적이고 숭고한〉(1950~1951)

현실주의의 원시적이고 '원형적'인 주제에 대한 관심과 '자동적' 기술[11]의 결합을 유도하는 양상에 의하여 제공되었다. 미국 사람들의 자동 현상적 예술 개념의 적용은 비교적 광범위했다. 마치 후기 입체파의 맥락 안에서 회화적 공간의 해석을 싸고 여러 의견이 갈려 나란히 존재하듯이 이 맥락 안에서도 근본적으로 다른 의견이 나란히 존재한다(피카소, 미로의 작품에서 양자는 최소한 잠재적으로 일치한다). 한편 미국 화가들은 대체로 '무의식', '잠재의식' 또는 '전의식'[*]적인 심상[12]에 대한 프로이트적 관점보다 융의 관점에 더 끌리기 때문에

11 초현실주의자에게 '자동 현상'은 구성을 지배하는 '통제'를 피하는 수단으로서 채택된 과정이다. 그 용어는 찢어진 종이나 줄의 조각을 떨어뜨리는 아르프의 기술, 또는 피카비아의 잉크 얼룩, 에른스트의 프로타주나 전사술decalcomania 그리고 초현실주의자의 '머리, 몸, 꼬리' 놀음, 〈절묘한 육체Le Corps Exquis〉에 적용되었을 것이다(거기에 머더웰이 참가했다). 초현실주의자에게 이 기술은 기본적 전략이다. 하나의 '영상'이 확인되거나 흥미 있는 질감이 동떨어져 드러나면, 그런 것들을 탐구하기 위해 의식적이고 교묘한 통제 기능이 작동한다. 폴록에게 '자동 현상'은 그림 전체에 걸쳐 유지된 '장단'의 하나의 특징 그 이상이었다.

* 무의식적 정신 과정에서 생각하려고 노력하면 생각나는 것, 의식에 떠오르는 것과 최면술이나 정신분석 방법을 쓰지 않으면 의식할 수 없는 것이 있으며 전자를 전의식이라고 한다.

12 "……나는 오랫동안 융주의자였다. ……회화는 존재의 상태다. ……그림은 자기 발견이다." 1956년 6월 셀든 라드먼Selden Rodman과의 인터뷰에서 폴록이 한 말. 1957년에 뉴욕에서 《예술가와의

자발적 기술에 대한 관심을 '영웅적' 또는 '서사적' 주제의 관심과 동화시키는 것이 불가능하지 않았다. 그들은 이 양자를 '원형'의 제작에 관계되는 것으로 보는 경향이 있었다. 예를 들면 폴록의 경우에 이것은 미로와 마송의 자기 탐구적 심상과 기술을 그가 초기에 영향을 받은 멕시코 벽화 작가들, 특히 오로스코 Orozco의 심상과 기술에 융화시켰다. 1930년대의 피카소, 곧 〈게르니카〉의 피카소가 1940년경에 이 점에서 선천적인 가능성을 집약한 듯하다. 마치 1920년대의 피카소, 〈세 무용가〉를 그린 피카소가 후기 입체파 공간 속에 '강한' 주제가 존재할 수 있다는 가능성을 집약한 것과 같이. 특히 폴록은 〈게르니카〉에 심취한 것으로 보인다.[13] 피카소는 뉴욕의 많은 화가들에 의해서 미술의 전능자로 추앙되었다. "WPA에서…… 우리는 은밀히 자동 현상적인 그림을 그리곤 했다…… 스튜어트 데이비스와 레제가 당시 큰 영향을 주는 인물이었다. 그러나 피카소는 신이었다. 피카소는 우리 모두에게 영향을 주었다."(피터 뷰자 Peter Busa)[14]

1940년대에, 특히 1944~1946년에 입체파의 계속된 영향의 결과와 '회화 구성 과정에서 의식의 통제를 해방'시키려는 초현실주의적 전략에 관여하면서 생기는 결과 간에 중복되는 양립성이 있었다.

대담》으로 출판. 폴록은 1939년에 융 학파의 분석학자와 함께 정신분석에 들어갔다.

13 로잘린드 크라우스 Rosalind Krauss의 《Artforum》지에 나온 〈잭슨 폴록의 스케치들〉(1971. 1) 참조. "1939~1940년 18개월 동안의 그의 심리 분석 기간 중에 잭슨 폴록은 자신과 분석자 사이의 한 토론을 위하여 69쪽짜리 스케치를 만들었다. ……이 그림 중 거의 반수에 해당되는 상상들이 직접 피카소의 〈게르니카〉와 관련된다. ……대화 중에 핸더슨 박사는 이 그림이, 치료법과 상관없이 그려서 연상의 진행 과정을 수월하게 만들기 위해 심리 분석 상담에 가져온 것들이라기보다, 폴록이 특별히 그의 심리 분석 상담을 위해 만들었던 꿈의 재현이라고 말했다. 그러면 우리는 1939~1940년에 걸친 폴록의 꿈의 세계가 〈게르니카〉에 동조되었다고 생각할 수 있는가?" 이 그림은 1971년에 뉴욕 휘트니박물관에 전시되었다.

14 〈1939~1943년 뉴욕 학파의 시작에 관하여〉, 시드니 사이몬이 취재한 피터 뷰자와 마타, 《Art International》지(1967. 여름).

로버트 머더웰은 주로 셀리그만Seligmann, 마타, 팔렌Paalen에게 철저한 교육을 받아 유럽 초현실주의의 이론적 대변자로서 상당한 능력을 펼쳤다. 그의 설명으로는, 그는 폴록과 고르키와 로드코에게 초현실주의를 '설명했다고' 한다.[15] 그는 미학과 예술사를 광범하게 섭렵했으며, 일찍이 1941년에 탕기, 마송, 뒤샹, 에른스트, 브르통을 포함한 뉴욕의 초현실주의 망명자 모임에 소개되었다. 그는 남미 출신 젊은 화가인 로베르토 마타와 일찍부터 친밀한 교제를 했다. 마타는 당시에 유럽의 초현실주의자가 1930년대에 포기한 자발성에 대한 전략을 소생시키는 데 주로 관심을 가졌다. 머더웰은 1942년에 바지오트스와 폴록을 만났으며 카므로프스키Kamrowski와 피터 뷰자와 함께[16] 마타의 작업실을 정기적으로 방문해 '인간의 새 이미지'를 발견할 필요(마타)와[17] 자동적 기술의 잠재성 등 여러 화제를 가지고 토론했다.

폴록과 같이 머더웰은 종합적 입체주의자의 화면 해석에 따라 더 '활동적' 표면을 가지는 더 넓은 회화에 관심이 있었다. 그러나 그의 수단은 폴록보다 덜 분열적이었으며, 더 '예술적 의식'을 가졌다. 콜라주에 전심했던 1943년 이후를 예로 들면, 그것은 사람들이 추측하는 대로 화면 영역의 확대를 시도하기 위해서만이 아니라 특수한 연상을 통하여 '조형적' 상호 관계의 세계를 시사하는 수단이었다. 그리고 통제를 상실할 위험이 없이 초현실주의자의 병렬적 기술과 입체파의 구성 유산을 양립시키는 데 공헌했다. 그것은 마치 그에

15 〈1939~1943년 뉴욕 학파의 시작에 관하여〉 참조. 시드니 사이몬과 로버트 머더웰의 대담에서 (《Art International》지, 1967, 1).

16 〈뉴욕 학파의 시작에 관하여〉 참조. 마타의 초기 친구인 바지오트스는 폴록, 데 쿠닝, 카므로프스키와 뷰자를 '계획안Project'을 가지고서 만난다. 그 계획이란 곧 공황에 대비하여 예술가들을 고용하기 위해서 노동진흥청이 조직한 사업 계획이다. 화가들은 공사나 '이젤 회화과'에서 일했다. 이 WPA의 정규적인 고용으로 데 쿠닝을 포함한 많은 '비상근part-time' 화가들이 스스로 전문인으로 느낄 수 있도록 격려를 받았다.

17 〈마타와의 대담〉에서, 막스 코즐로프와의 인터뷰(1965년 9월 《Artforum》)에 게재됨.

게 자동 현상이 본질적으로 이론적인 것 같았고, 그는 결코 이것을 효과적으로 실행에 옮길 수 없었다. 폴록의 작품을 그의 작품과 비교했을 때, 1940년대 초기에는 전자에 가깝게 보였지만, 머더웰에게는 대담성과 자발성이 모자랐다. 폴록이 전통과의 연관성을 변경하는 한편 머더웰은 유럽의 모형과 관련하여 '예술성'을 유지했다. 1950년대의 그의 작품에서, 형태가 단순화되고 규모가 상당히 확대됨에 따라, 일반적 경향은 장엄함보다 수사적인 경향을 띠었다.

아마도 자동 현상 개념은 본질적으로 문학적·전략적인 개념이지만, 그 개념이 채택되어 충당해야 하는 필요성의 긴박함보다 실제적으로는 덜 효과적이었다. 한스 호프만은 1940년대 중반까지 초현실주의에 호감을 가지지 않았다. 그런데 젊은 작가들의 작품을 접함으로써 재고가 촉구되었다.[18] 그리고 그의 관심은 형식주의적인 것으로, 구조로서의 구성과 내부에 긴장을 간직한 표면에 있었다. 그러나 1944년 〈비등 Effervescence〉과 같은 1940년대 초기의 실질적인 작품에서, 페인트를 뒤섞어서 점점이 칠한 것은 물질적 세계에서 공간을 상술하는 데 따른 연상을 영구화하기 위해 입체파 형식주의의 추억이 잔존할 수 있는 곳을 넘어서서 그 표현을 느슨하게 푸는 데 기여했다. 이 작품들은 폴록이 전면에 페인트를 점점이 뿌려서 만든 그림보다 몇 해 앞섰으며, 초현실주의의 자동 현상이, 의심의 여지 없이 입체파 회화 공간의 파악을 이완시키는 데 필요한 기능을 했지만 이것이 성취 가능한 유일한 형태라고 할 수 없다는 것을 강조했다. 부정적 동기, 즉 입체파의 세계에 대한 관련이라는 틀에서 '도피'시킬 필요[19]는 그 자체가 같은 수단을 내포하는 목적을 시사한다.

18 1947년 그의 회화 〈분노 II〉는 바넷 뉴먼이 베티 파슨스 화랑 Betty Parsons Gallery을 위해 제작한 '설형 문자적 회화' 주제를 가진 전람회에 출품되었다.

19 그린버그는 호프만이 15년 동안 자신은 '입체주의를 땀흘려 떨쳐내기 sweat Cubism out'를 위해 '귀신들린 것처럼 그렸다 drew obsessively'는 말의 취지를 인용한다. 그린버그, 《호프만》.

폴록의 작품에서 '자동 현상'('자기 발견'으로서의 '도형주의 graphism'라는 관념)과 극단적인 회화성(강박적으로 형식적인 목적에서 탈피하는 '비형식적' 수단들)은 하나의 동일한 내용을 의미한다.

대체적으로 1942년의 〈남자와 여자 Male and Female〉부터 1943년 구겐하임의 〈벽화 Mural〉, 1944년 〈밤의 의식 Night Ceremony〉을 통해서, 한편으로는 미로, 또 한편으로는 마송을 회상시키는 1946년의 구아슈*와 펜 소묘를 거쳐 1946년 〈풀 속의 소리 Sounds in the Grass〉 유화에 이르기까지 1940년대 초기 폴록 작품의 원형적·공격적·동물적·성적·신비적 심상을 개관하면 특정한(비록 분리적이지만) 단일 이미지(1943년의 〈패시페 Pasiphäe〉와 〈암이리 She Wolf〉)에서 출발하여 이미지 표본들의 융합(1944년의 〈벽화〉와 〈고딕〉)을 통해 이미지 발상의 결과보다 과정의 우선권을 인정하는 방향으로 자극을 집중시켰음을 시사한다. 그리고 이런 관점에서 폴록은 양립적이지만 간접적 심상(〈게르니카〉 등)에 상당히 의존하는 것에서 진화하여 독특한 자기표현 방식으로 발전하여, 심상 안에서 의미가 지닌 가능성에 대한 개념이 어떤 방법으로도 누설되지 않게 되고, 자기표현 방식 자체가 '자기실현 self-realization'으로 한 단계를 달성했다.

1945년에 폴록은 뉴욕에서 롱아일랜드 이스트 햄턴으로 이사했다. 엘렌 존슨이 관찰한 바와 같이 이 시기 이후로 1940년대 초기의 신비한 제목들은 자연 세계를 환기시키는 제목으로 바뀌었다. 그것은 그림 주제로 적합한 범주에 대한 폴록의 태도에 변화가 있었음을 반영한다. 폴록이 말한[20] 회화 통

* gouache: 아라비아 고무 따위로 만든 불투명한 수채화 재료.

20 "내가 내 그림에 '파묻혀' 있을 때, 나는 내 일을 의식하지 못한다. 작품과 내가 '서로 낯을 익힌' 뒤에야 나는 하고자 했던 일에 대해 알게 된다. 나는 변화를 만들거나 이미지가 파괴되는 것을 두려워하지 않는다. 왜냐하면 회화는 그 나름의 생명을 가지기 때문이다. 나는 그것을 끝내 발현하도록 한다. 그 결과가 혼란에 빠지는 것은 내가 회화와 내적으로 관계가 단절될 때만이다. 그렇지

합 과정은 1946~1950년에 그의 생애의 더 넓은 맥락에서 성장하는 통합 감각에 의해 내포되거나 의존되는 것을 나타낸다고 시사하고 싶다. 그 시기에 그가 그린 회화는 그것을 시사해준다(폴록은 장려한 작품 〈작품 31, 1950〉의 제목을 다시 붙여 '하나'라고 불렀는데, 그것은 그것과 하나임을 느꼈던 까닭이다).

1946년에 폴록의 '전면적' 회화, 예를 들면 〈풀 속의 소리〉, 〈미광을 내는 실체 Shimmering Substance〉와 〈더위 속에 눈 Eyes in the Heat〉의 심상은 그 안에 알아볼 수 있을 정도로 드러나 있거나, 즉시 알아차릴 수 있는 경우도 있다. 그러나 문자 그대로 평면으로 보는 표면 위에 사실적 장소를 점령하는 회화의 바로 그 부분 위에서 이루어지는 활동은, 회화의 덜 자발적인 초기 단계의 결실로서 확립된 심상을 점차적으로 덮어버리거나 빠져나가거나 압도한다. 회화 속도가 가속화될 때, 곧 그가 더 완전히 '회화 속에' 몰입할 때, 폴록은 물감을 적용하는 실질적 진행 과정이 묘사의 수단으로서가 아니라 회화 내의 모방적 삶에 대한 실제적 수단으로서 묘사된 형태가 구현시켜야 했던 의미를 점진적으로 더 잘 표현하게 됨을 발견했다고 느낀다.[21]

그 결과는 색채와 구성에서(매우 풍부하지만) 매우 밀도가 높다. 〈풀 속의 소리〉 그림은 비교적 작다. 그리고 위에서 언급한 '진화적' 과정에 불가피하게 수반되는 확대를 충분히 허용할 공간이 결핍된 듯하다. 그것은 단지 캔버스 위 네 귀퉁이 사이의 부적절한 공간 문제를 뜻하는 것만은 아니다. 캔버스 표면과 붓이 그 위에 자취를 남기는 운동의 근원, 다시 말하자면(적어도 오늘날까지는) 화가의 어깨 사이에 충분한 공간이 없다. '그림을 그려 넣을 여백의 부

않으면 그곳에는 순수한 조화, 쉽게 주고받음이 있고 회화는 잘 이루어진다." 《Possibilities》지 1947~1948년 겨울호에서 폴록이 한 말.

21 "잭슨은 언제나 그것을 알았다. 즉 당신이 무엇을 했을 때, 그것을 충분히 의도했다면 그것은 그만큼 이루어질 것이다." 프랭크 오하라와의 대담에서 프란츠 클라인이 한 말. 《Evergreen Review》지 (1958, 가을).

족'에 대한 감각은 매우 직접적으로 폴록이 회화 행위에 투여한 사실상의 물리적인 격렬함의 특성에서 나오는 결과였는지도 모른다(이것은 내가 다른 표현이 아닌, 특히 폴록의 회화 과정의 목격자라고 부르고 싶은 머더웰의 말이다).[22]

비록 폴록이 그의 기술을 그의 욕구와 관심에 일치시키는 문제 해결 방법은 고도로 개인적이었지만, 그가 그 문제에 부딪힌 유일한 사람은 아니었다. 그것은 1940년대 중반에는 일반적 문제였던 것으로 보인다. 적어도 마타는 실존적 관심에서부터 이 관심을 표명할 수 있는 새로운 '공간'의 필요를 인정하는 방향으로 우선권을 전환했다. "어떤 점에서 예술가는 더는 우리가 누구이며 우리에게 무엇이 일어나며, 우리의 그림으로 우리가 어떻게 변화했는가 등을 토론하지 않고, 한 무용가가 하는 것처럼 공간을 묘사하려고 시도하면서 그들의 손을 가지고 이야기하기 시작했다."[23]

이젤이나 벽 위에 캔버스를 놓지 않고 마루 위에 더 큰 캔버스를 놓는 것은 폴록에게는 다른 화가들도 느끼던 필요를 충족시킬 수도 있는 하나의 발전이었다. 그러나 그 변화는 그에게 기본적으로 실제적이고 특수한 고려, 즉 '더 많은 공간'의 필요—이 함축하는 것이 급진적이고, 폴록의 예술 세계 안팎으로 파급되는 결과가 아무리 극적인 것일지라도—가 동기로 보였을지도 모른다.

나는 또한 폴록이 캔버스 크기와 회화 영역을 증가시킨다는 면에서, 그림을 약간 개방시키려는 의욕에 의해 자극을 받은 것 같다고 추측한다. 그런데 이 의욕은, 비교적 시간이 오래 걸리고 만족할 만큼 집약적으로 하나의 작품

22 1943년 '금세기의 예술'에서 전람회를 위해 콜라주를 제작하는 폴록에 관하여 머더웰이 한 말. 아나손 H. H. Arnason의 〈로버트 머더웰과 그의 초기 작품에 관하여〉, 《Art International》지(1966. 1)에서 머더웰은 폴록이 침뱉고 불태우고 찢었다고 기술했다.

23 마타, 〈뉴욕 학파의 시작에 관하여〉에서.

을 만들면 그 결과가 일종의 모방의 여지가 남아 있기에는 너무나 공이 들어가고 밀집된 표면이 될 수밖에 없는 상황을 피하기 위한 것이다.

떨어뜨리고 흩어 뿌리는 기술과 물감을 말린 붓, 막대기와 흙손을 도구로 쓰는 기술의 채택은 또한 대충 실질적인 면으로 설명된다. 폴록은 이런 방법으로 바닥과 캔버스에서 떨어져 비교적 곧바른 자세를 유지할 수 있었다. 한쪽 팔 길이만큼 간격을 둔 자세로는 이전에 이젤이나 벽에서 했던 것처럼 마루 위에서는 그림을 그릴 수 없다. 폴록이 균형을 잡을 지점은 이전처럼 어깨가 아니라 둔부였다. 자연의 율동은—그리고 폴록은 처음부터 '율동적인' 화가였다—물감을 바르는 손을 더욱 활발하고 더 길게 하며 확산적으로 할 수밖에 없도록 했다. 그는 캔버스를 더 많이 지배했다. 중력의 작용과 가중된 회화의 유연성으로 만들어진 그림은, 자동 현상의 이름으로, 폴록이 회화의 기술을 향해 자의식적 태도에서 심상과 과정을 모두 '자유롭게 하는' 수단으로서 적어도 1936년 이후(시퀘이로스Siqueiros의 실험적 실기 강습에 그가 참가한 해) 개척하려고 관심을 가졌던 '우연적' 영향을 가능케 했다.

기술적·물질적 문제 해결, 곧 '접근'의 문제는 이리하여 표현의 근본적 문제에 해결을 수반했다. 이것은 폴록의 자아 표현에 관한 특수한 문제였지만 그의 관심을 그가 어떻게 표현했는가 하는 수법이 동시대인, 곧 다른 추상표현주의자들, 그리고 크고 작은 관점에서 어느 정도까지 직관을 함께 나누었던 사람들과 다 같이 느꼈던 관심의 예증이라는 지위를 그의 회화에 부여하는 데 이바지했다. 이것은 기술적 급진주의와 관념적 급진주의의 뚜렷한 결합의 하나이며, 한번 발생하면, 예술의 역사에 진정한 혁명의 순간을 기록한다.

1940년 이후 호프만의 작품에서(1940년에 합판 위에 유화로 그린 작은 그림 〈봄〉

은 아마도 가장 초기의 작품일 것이다) 물감을 떨어뜨리고 붓는 그림이 흔히 그려졌으며, 방법과 목적에서 폴록 작품과 유사한 것으로 나타났다. 환각적으로 만든 깊이 안에 나타난 관련성들을 자세하게 설명한 '밀고 잡아당기는 것 push and pull'이 좀 더 젊은 화가들과 분리되는 특징이다.

초현실주의의 자동 현상(특히 마송), 에른스트에 의한 점적화의 실험과 시퀘이로스의 실습 강의에서 시행된 실험은 폴록의 기술의 근원으로서 다소 빈번히 지적되었다. 결국 중요한 것은 폴록이 어떻게 그렸느냐가 아니라 그런 방식으로 그린다는 것이 그에게 어떤 것인가 하는 점이다. 즉 그 순간에 그 기술에 의해 어떤 목적에 도움을 주는가가 중요하다.[24]

전문 기술에는 무정부주의적 무질서가 확실히 존재하지 않는다.(뷰자: "폴록은 천부적 화가였다. 그는 그 속에 헤엄쳐 들어가 가장 아름답게 구성된 서사시적 효과를 창조하면서 헤엄쳐 나왔다. 폴록은 그의 수단에 대해 가장 명료하게 이해했다……" ; 마타: "그는 물감에 대해 '매우' 깊은 관심을 가지고 있었다.")[25] 호프만에게 똑똑 떨어뜨리고 흩뿌리는 기술은 추상적 구성의 국면과 기능이었고, 마송에게는 형태 발명과 '발견' 수단이었고, 에른스트에게는 '이탈'과 같이 의미 있는 것이었고, 폴록에게는 이 행위가 회화적 형태 형성과 곧바로 관련이 되었다. 그것은 그의 원형 archetype과 신화와 창조물의 강력한 표현 방식을 적용하고 포함하는 수단

24 "내 그림은 직접적이다. ……회화의 방법은 필요에서 나오는 자연스런 성장이다. 나는 내 감정을 그리려고 하기보다 표현하려고 한다. 기술은 단지 진술에 도달하는 수단이다. 나는 그림을 그릴 때 내가 하고자 하는 일에 대해 일반적 개념을 가지고 있다. 나는 회화의 흐름을 억제'할 수 있다.' 마치 시작과 끝이 없는 것처럼 그곳에는 우연한 행위가 없다." 폴록이 한스 나무트Hans Namath와 폴 팔켄버그Paul Falkenburg가 1951년에 만든 영화 〈잭슨 폴록〉에서 그 자신이 한 말(브라이언 로버트슨 출판사가 《잭슨 폴록》으로 간행) 주 20과 비교하라. 자신감의 성장이란 폴록이 정선된 기술에서 자신의 능력이 확대된 척도를 나타낸 것이리라.

25 〈뉴욕 학파의 시작에 관하여〉에서.

이며, 회화의 모사적 삶을 종합하는, 말하자면 '그림을 그리는 순간'[26]에 삶을 종합하는 수단이었다. 이 모든 것 때문에 우리는 1947~1950년 폴록의 섞이고 짜인 전체적 캔버스를 분석적 입체주의[27] 이후 새로운 종류의 회화적 공간을 대표하는 것으로 볼 수 있다.

그리고 직감적으로, '형식주의적'이든 '문자주의적 Literalist'이든 무엇이든 편견 없이 동정을 가지고 반응하면 일반적으로 그림 내용 속에 생명의 자취와 특히 폴록 그림의 내용을 인식하게 된다. 어떠한 그림에서(〈전 5길 Full Fathom Five〉, 〈대성당 Cathedral〉 같은 1947년의 전반적 작품 가운데 초기의 것들과 1950년대 초기의 다른 작품들) 이런 자취는 '그림 표면 가까이'에서 볼 수 있다. 호박 속에 있는 생물 형태와 같이 다른 순간에 포착되는 다른 생명의 암시는 경험 속에서 특별한 것에 대한 강한 감각을 수반하는데 그 암시를 지각하는 우리의 수단을 조정하는 것들보다 그 경험이, 다른 용어로 번역하기가 불가능하다는 이유로(다시 말해 고도로 관용적이기 때문에) 덜 특수한 것은 아니다.

이런 면에서, 폴록의 작품 제작 과정이, 단지 구현 방식 문제라고 묘사하는 것은 적당하지 않다. 캔버스의 표면을 활기 있게 하는 문제는 그림을 그릴 때에 이미 쓸 수 있는 자원들에 의해 해결되어야 한다. 그의 기술에서 비교미술사적인 '무구성 無垢性'은 의심의 여지 없이 폴록을 회화 작법의 어떤 계승된 접근 방법에서 자유로워지도록 도왔다. 또한 그가 주제의 표현 수단의 간접적 국면에서 전환하도록 힘을 주었지만 아무것도 20세기 회화의 더 '심오한' 인식론적 요구 사항에서 그를 벗어나게 할 수 없었다. 특히 중요한 추상

26 주 20 참조.

27 이 견해에 대한 강력한 진술을 찾으려면 클레멘트 그린버그의 '미국식 회화'를 보라. 나는 1946~1950년 폴록의 회화 양식이, 브라크와 피카소가 1912년과 1913년에 만든 콜라주에서, 분석적 입체주의가 지향하는 것으로 보이던 절대적 추상성에서 후퇴하여 그것을 떠났던 시기부터 분석적 추상주의를 실제로 다루게 되었다고 말하는 것이 과장이라고 생각하지 않는다.

적 표현주의자들 개개인이 각기 자신의 방법으로 한 것같이, 회화의 환상적 기능의 복합적 유산과(이것이 1947년까지 모든 회화의 중대한 분기점이었다) 다른 한 편, 회화가 하나의 대상이며, 그 표면이 이제는 더는 서술적 종류의 환상을 유지할 수 없는 표현이라는 논쟁의 여지가 없는 명백한 사실 사이의 충돌과 관련된 문제의 특수한 영역과 대결했다.

추상표현주의자에게 이 문제를 매우 격심하게 만든 것은 추상적인 회화를 만들고 회화 공간을 더 '평면화'하려는 야심이기보다는, 위대한 예술 제작은 의미 있는 내용의 구상화와 관련된다는 확신이었다. 문제는 그들의 추상적 회화가 어떻게 보이는가보다, 수단을 발견하는 방법과, 회화의 전통적 재현 기능을 유지해온 자원의 고갈에 직면하여 매우 특수한 주제를 나타낼 공간을 어떻게 발견하느냐에 있었다. 추상표현주의자들이 1948년에 학교를 설립했을 때 그들은 바넷 뉴먼의 제안에 따라 이를 '예술가의 주제들'이라고 불렀다.[28] 머더웰에 따르면 그 이름은 "우리 그림이 추상적이 아니고 주제에 충만하다는 것을 의도적으로 강조한" 것이었다.[29] 만약 어떤 사람이 1940년대에 추상 표현주의자의 공통된 관심 중에서 일반적으로 지속되는 특성을 발견하려 한다면 그것은 내용에 대한 관심을 각자 가지고 있었다는 점에서만 찾을 수 있다. 폴록이 1947~1950년에 그린 회화는 이것을 얼마간 인정하는 선에서 볼 필요가 있다.

1950년 폴록의 가장 우아한 작품 가운데서 예를 들면 〈가을의 리듬 Autumn Rhythm〉(〈작품 30〉(1950)), 〈하나 One〉(〈작품 31〉(1950)), 〈작품 32〉(1950) 등에서 점증

28 '예술가의 주제들' 학교는 1948년 가을에 윌리엄 바지오트스, 데이비드 헤어, 머더웰과 로드코가 창건했다. 스틸은 초기의 계획에 관여했지만 교육은 하지 않았다. 뉴먼은 2학기 초에 교수진에 가담했다.

29 로버트 머더웰, 막스 코즐로프와의 대담, 《Artforum》(1965. 9).

도판 97 잭슨 폴록, 〈작품 32〉(1950)

적인 자아 유지적 기술로 나타낸 율동적인 구성의 진행은 비관련적 면에서 회화를 위한 전체론적 우선권을 선언하는 것으로 보인다. 그러나 여기에서조차 개별적인 '부대 사항incident'은 자신을 분리해 보는 이의 집중이 강화됨에 따라 특수한 기능을 한다. 이러한 그림의 '확고한' 특성은 단순한 캔버스 표면의 그것보다 더 넓은 배경에서 힘들여 얻은 성과를 나타낸다고 사람들은 감지한다. 그리고 그 반응은 해결이 가능한 '상태'를 의미하는 것들의 존재에 대한 직관이라는 점에서만 설명된다. 이 '상태'는 그것이 구현된 '시각적' 방법 외에 다른 방법으로 특성을 파악하기란 어렵다. 그러나 폴록의 1947년 이전 작품의 심상에 의해서 전달된 실존적 문제 속에 가치 없이 불안하게 연루되었다는 감각, 곧 '정서적 영역'이 그 시기 이후로 그의 수단과 자아 표현의 동기의 특성을 계속 설명해야 한다고 기대하는 것이 잘못된 일은 아닐 것이나. 이 위내하

고 꾸준한 그림 안에서 영상들 자체는 '결여에 의하여 특성이 지어진다.'

　다음으로 중요한 일련의 작품, 곧 1951~1952년의 흑색 에나멜 캔버스가, 1947년 이전 회화(1940년대 초기의 펜과 잉크의 회화)의 특수한 심상 대부분을 개괄했다는 것은 의미 있는 일이다. 여기서 나는 1912~1913년에 형상을 재도입하기 위하여 브라크와 피카소가 콜라주를 사용함으로써, 그 결과로 1910~1911년에 그들(폴록을 포함하여 능력 있는 후기의 유수한 화가들)에게 제안된 분석적 입체파의 점증되는 추상성에 대해 대치될 수 있는 방향을 설정하게 해준 조건들과 비교할 필요가 있다고 생각한다. 나는 이번 세기의 가장 위대한 화가들은 (일반적인 예술가가 아니라 특별히 '화가들') 절대적 추상성을 그들의 예술을 위해 필요한 보존물로 간주하기를 꺼리는 이유를 가진 사람들이었다고 생각하고 싶다.[30] 1950년대 초기에 폴록이나 데 쿠닝이 주요 대형 인물 구성을 그렸다는 것은 기억할 만한 일이다. 내가 이 글을 쓰는 지금도 데 쿠닝은 여전히 인물을 그린다. 폴록은 1956년에 겨우 44살이라는 젊은 나이에 요절했다.

　극단적인 현대주의와 형식주의 비평가들은 폴록 작품이 1950년대 접어들어 이전 3년간 최고점에 도달한 후 점점 내리막길에 접어들었다고 공식 선언했다.[31] 이런 계획적인 비평으로 격하된 회화 중에는 20세기 예술 중 가장 강렬한 성과를 나타낸 작품이나 제일 우수한 작품이 몇 점 있다. 예를 들면 1952년의 〈청색의 장대들 Blue Poles〉, 1953년의 〈초상화와 꿈 Portrait and a

30 "나는 인물이 내 목적을 달성할 수 없다는 것을 발견했는데, 극도로 인정하기 싫었다. ……그러나 우리 중 아무도 그림을 토막내지 않고는 사용할 수 없는 때가 왔다." 로드코, 《뉴욕타임즈》(1958. 10. 31) 기사에서 도레 애쉬턴 Dore Ashton이 인용.

31 "……1951년 이후로 그의 작품은 시각성을 희생하고 전통적 회화로 복귀하는 강한 경향성을 보였다. ……이 작품은 아마도 중요한 예술가로서 폴록의 쇠퇴를 표시하는 것이었다." 마이클 프리드, 1965, 하버드대학교 포그예술박물관 Fogg Art Museum에서 열린 전람회 '3인의 미국 화가'(놀란드, 올리츠키, 스텔라) 카탈로그의 서문 비평에서.

Dream〉, 〈대양 잿빛 Ocean Greyness〉, 그 외에 여러 작품이 있다. 이 작품들은 구상예술의 어떤 새로운 혁신적 가능성을 여는 것으로 보이지는 않는다(렘브란트의 후기 자화상들 역시 단기적이거나 분명하게 이처럼 보이지 않았다). 그러나 그것들이 미술사상 퇴보를 뜻하는 것은 아니다. 이런 작품을 퇴보적으로 보는 것은 폴록을 기본적으로 추상 양식의 창시자로서 보는 것을 의미한다. 그러한 견해는 폴록의 출발점에 대해 알려진 사실과 모순되는 것으로 보이며, 유감스럽게도 그 작품에 대한 편파적인 견해에 의존하는 것으로 보인다. 나는 회화에서 추상이 꼭 필요하다는 생각이―위와 같은 견해가 함축하는 생각이다―이번에는, 지나치게 제한된 예술 영역, 장기적으로 볼 때 아마도 파괴적으로 제한적인 예술 영역의 결과이며 기능이 아닌가 하고 생각한다.

폴록은 비교적 동떨어진 인물로 남아 있었다. 그는 이념적으로나 사회적으로나 그 밖의 어떤 예술가 집단에도 속하지 않았다. 예술가 집단은 공동사회 감각이 발달함에 따라, 1948년 이후 형성되었다. 1945년 '금세기 예술'에서 2차 개인전을 가졌던 해에 그는 뉴욕에서 이스트 햄프턴으로 이사했다. 1948년에 베티 파슨스 화랑에서 열린 제1회 개인전(뉴욕에서의 제5회 개인전)에서 폴록은 처음으로 그의 전면 점적 회화를 공개했다. 같은 해에 데 쿠닝은 1회 전시회를 열었는데, 2, 3년 전에 시작한 일련의 흑백 작품을 전시했다.

데 쿠닝은 1930년대 중반부터 화가들 사이에서 알려지고 존경받았다. 1930년대 후반에 그는 고르키, 스튜어트 데이비스, 조각가 데이비드 스미스와 화가, 작가, 그리고 많은 재질이 있고, 영향력 있는 존 그레함을 포함한 친구들로 이루어진 단체의 일원이었다. 데 쿠닝에게 그레함과의 교제는 1930년대 후반에 그레함과 친근했던 폴록에게 그랬던 것처럼, 중요한 일이었다. 절친한 친구로 협력했기 때문이다. 후기 입체파 미술과 원시주의와 무의식 이톤 그리

고 신화에 대한 관련을 포괄하는 그레함의 글들은 신화적 심상과 형태적 추상 사이에 양립 가능성이 있음을 일찍부터 실증했다.

데 쿠닝의 흑백 회화는 그의 작품 가운데 가장 '추상표현주의'적 작품이며, 1940년대 중반 신화적 관심과 양립하는 반향적 심상과 구성의 자동 현상적 기술을 내포한다.(〈검은 금요일 Black Friday〉, 〈오레스트 Orestes〉, 〈흑암의 연못 Dark Pond〉을 포함하는 작품) 그러나 기본적으로 데 쿠닝은 20세기 회화의 초현실주의 전통보다 입체주의 문제에 더 깊은 관심을 가졌다. 물론 1940년에 이르자 두 흐름을 언제나 쉽게 구분할 수 없었다. 특히 피카소는 형태적 문제가 해결을 위해 남아 있음을 시사하는 상황 속에 고도의 표현성을 주입하는 데 관심을 가졌다. 1925년 〈세 무용가〉와 같은 그림은 후기 입체주의적 공간에 '강한' 정서적 주제의 가능성을 시사한다. 그러나 치러진 대가는 입체주의자가 밀어낸 원근법 회화의 무대장치 같은 특성을 복원시킨 것이었다. 그리고 그것은 사실상 후기 인상주의자들이 대부분 포기했던 것이다. 또한 초기 미술이 지녔던 서술적 기능의 결여, 즉 그런 회화의 경향은 수사적인 방향으로 나아간다. 인물은 꼭두각시가 된다. 피카소는 '탁월한' 꼭두각시 놀이꾼이다.

데 쿠닝의 야심은 이 점, 즉 (자기 노출이라는 이름으로 세잔을 거부하면서) 피카소가 그렇게 하지 않을 수 없게 된 것처럼 평평한 표면에 그림을 그리고 색칠한다는 뻔한 해결책을 내버리지 않고서 화폭의 관습적인 틀 안에 충분히 감각적이고 특수한 양감을 어떻게 투입할 수 있는가 하는 점에 부닥쳤다. 1910~1911년에 분석적 입체파가 가장 복잡하고 난해했을 때 브라크와 피카소는 특수한 양감에 의해서 어떤 '공간'이 '점유된다'는 '사실'을 양식화하기 위해 바이올린의 목, 기타의 공명통, 병의 상표 등과 같이 성문화에 호소했다. 고틀리프와 머더웰(명예로운 유럽인)을 제외하고 추상표현주의자들은 1940년대 중반에 이르자, '깊은' 공간에 호소하는 것만큼이나 이런 개요적인 고안법을

사용하기를 꺼렸다.

데 쿠닝은, 처음부터 충성스러운 옹호자인 토머스 헤스에 의하여 명백히 대조적인 관계를 나타내기 위한 종합을 모색하기 꺼리는 이로 묘사되었다.[32] 확실히 데 쿠닝의 모든 작품에 내재하는 긴장감 대부분이 한편으로 이미지와 배경, 그림과 캔버스, 채색과 스케치, 환상과 평범함, 그리고 지각의 자서전적 순발력, 곧 반응, 시각, 일별, 일견과 같은 이율배반적 관계의 우유부단한 성질에서 유래한다. 다른 한편 이들을 함께 조합하여 하나를 다른 것 위에 끼워 맞추는 일의 한없는 복잡성에서 유래하기도 한다. 그가 그 회화 형성 과정에서 회화의 주제를 지연시키고자 하는 점에서 데 쿠닝은 폴록과 비슷하다. 이두 사람의 성숙한 작품과 견주면 클라인의 그림조차도 완성되고 안정된 것으로 보인다.

1938~1945년에 이르는 인물화에서(예를 들면 〈서 있는 두 사람 Two Men Standing〉에서 〈분홍빛 천사들 Pink Angels〉에 이르기까지), 그리고 이보다 더 강압적으로 1950년에 시작한 위대한 일련의 여성상들에서[33] 데 쿠닝은 세잔을 사로잡았으며 입체주의자들이 해결하지도 못했고 눈가림만 했던 문제를 다시 개괄한 셈이다. 곧 이차원적 표면으로 옮겨놓은 불가피하게 선택적일 수밖에 없는 창작 과정에서 떠밀려나가고 비실제화되어서 시각에서 사라졌지만, 망원경적 시각과 이동할 수 있는 능력 덕으로 우리가 실제 세계에서 그 존재를 확인할 수 있는 물체나 공간 또는 형태에 대해 어떻게 '균형 감각'을 부여하고 만들어낼 수 있는가라는 문제다. 세잔은 〈커피 주전자를 든 여자 Femme à la Cafetière〉 뒤

32 토머스 헤스, 〈빌럼 데 쿠닝〉 참조. 뉴욕 현대미술관에 의하여 조직되고 런던 테이트미술관에서 1968년에 전시된 전람회의 카탈로그.

33 연작 〈여성 I〉에서 〈여성 VI〉까지 1953년 3월 뉴욕의 시드니 제니스 화랑 Sidney Janis Gallery 데 쿠닝의 3회 개인전에 전시되었다.

의 벽을 그릴 수가 없었다. 그러나 그는 아무리 그가 처리할 수 있는 공간이 얕고, 아무리 그가 나타내는 인물이 실제적일지라도 벽을 위한 '여자를 만드는 데' 열정적인 관심이 있었던 것처럼 보인다. 데 쿠닝은 계속해서 대립적 사실의 일치를 위한 그와 유사한 문제를 놓고 고심했다. 첫 번째로, 묘사된 세계, 주어진 공간 속 형체, 두 번째로, 캔버스의 평면성과 그 회화의 성격이다. 회화에 있어서 환상은 일상적으로도 이 양자 사이를 중재하는 역할을 해왔다. 전자를 마련해주는 것이 후자의 상황이다. 데 쿠닝의 성격은 화해적이 아니다. 그는 형체가 배경에 의해 침범되고 배경이 형체에 의해 흡수되도록 한다. 회화의 본체론은, 환상의 사용과 연관시키는 모호함 이상의 어떤 것을 함축하는 감각에서 볼 때, 일시적인 것으로 남아 있다.

물감의 건조, 다시 말해 영상의 '문제 그대로의' 동결까지도 데 쿠닝이 만족하기에는 지나치게 그림의 규모를 전복시키는 것처럼 보인다. 데 쿠닝의 신화는 페인트가 뚝뚝 떨어지는 유화를 전시장에 출품한 일, 작품의 건조 과정을 지연시키기 위해 사용한 고안법들, 번복되는 전시회 취소, 겉보기에 '끝난' ('해결된') 그림의 재고와 재손질 이야기로 가득하다.[34]

이 '지연'은 한 사람의 초상화에 가장 잘 나타나 있다. 그러나 이 지연의 가장 강한 표현은, 암시적인 형상들을 추상주의에 가깝게 집단적으로 그려놓은 1946~1950년 작품에서 발견할 수 있다. (최초의 흑백 회화인 〈팔월의 빛 Light in August〉에서 〈다락방 Attic〉, 〈발굴 Excavation〉까지) 이 뛰어난 조밀한 회화들은 대부분 거의 자동 현상적인 요소와 과정, 즉 자유롭게 그려진 글씨와 숫자, 잘라서 붙인 인물의 조각, 콜라주의 병렬 등에서 발생한 것으로 보이며, 이것들은 회화가 진전됨에 따라 단지 형식적 주제로서가 아니라 어떤 최종적 위치의 점

34 헤스, 앞의 책. 헤스는 니체의 "…… 이 영원히 유해한 '너무 늦다'는 것—모든 끝나버린 것의 우울감"을 인용한다.

근선으로 통합되고 흡수되어 있다. 이 축적 흡수, 취소 과정의 최후 산물로서 회화는 1946년 폴록 작품과 같이 그 내용의 역사만이 아니라 캔버스의 제한된 세계 안 의미 있는 장소를 각기 차지하는 주제들의 세계에서 주제를 얻으려 고투하는 데 여전히 남아 있는 긴장감을 간직한다. 1949년의 〈다락방〉과 1950년의 〈발굴〉은 20세기의 어떤 작품과도 필적할 만하다.

스케치와 유화 이분법에서, 입체파 회화의 척도는 궁극적으로 스케치 쪽을 더 지지했다. (아마도 큰 규모 때문에 〈아비뇽 거리의 여인들〉이 완성될 수 없었을 것이다.)[35] 미장이의 붓으로 한 번 그은 자국이 '선'이 가장 가까운 것으로 간주되는 정도까지 간, 데 쿠닝의 캔버스의 확대는 윤곽을 그려야 할 상황에서조차도 칠하기 과정을 선호하게 만들었다. 그 결과는 양식의 혼란 속에 동일화 과정을 연장하는 것이었다. 다른 실마리, 예를 들면 음영이나 원근법 사용이 결여된 상태에서, 스케치는 (기본적으로 단색의 과정) 평면도와 입면도의 문제다. 같은 표면에서 이 두 가지 공존을 기하는 것은 (후안 그리스가 1912~1916년 그린 작품에서 그랬듯이) 회화의 공간을 창조하는 기능에 동일 가치를 제공하지 않는 것이다. 회화는 캔버스 위에 색조와 색채를 더해주는 데 근본적으로 관련되는 과정이며, 따라서 관람자를 '공간 인식'의 방식들 속에 연루시킨다.('모형화'의 등급) 1912년에 콜라주를 도입한 후에도 입체파는 본질적으로, '스케치'에 기능의 특성인 강한 실루엣과 평면 형식에 의존함이 없이 색채에 수반되는 공간 처리 방식들에 대처할 수 없었다. (종합적 입체파도 대체로 그러했다. 들로네의 오르피즘은 대체 방법을 제공했으나, 실질성까지도 함께 버림으로써만 가능했다.)

35 화가 월터 다비 바나드Walter Darby Bannard는 입체파와 추상표현주의 사이에 표면과 규모의 관계에 관한 약간의 신중한 기사를 썼다. 예를 들면 〈입체주의, 추상표현주의 데이비드, 스미스〉, 《Artforum》(1968. 4); 〈빌럼 데 쿠닝〉《Artforum》(1969, 4); 〈감촉과 규모: 입체파, 폴록, 뉴먼 그리고 스틸〉, 《Artforum》(1971. 11) 참조.

데 쿠닝의 주제와 고안 방식들에는 압도적으로 따뜻한 피가 흐르는 면이 있다. 예를 들면 이 점은 1910년 피카소의 입체파 초상화와 입체파 누드화에 서조차 볼 수 없다. (모든 입체파 회화 중에서도 걸작이며 데 쿠닝이 잘 알았을 것임에 틀림 없는 뉴욕 버펄로의 알브라이트 녹스 화랑에 있는 피카소의 〈누드 인물화〉를 보라. 이 그림에는 육체적 색조와 음영이 대부분 배제되었다. 그것은 납득이 갈 만큼 '인간적'이 아니다.) 입체파 는 구형 형체를 결코 적절하게 다룰 수 없었다. 기타나 유리잔의 곡선 또는 두부의 측면까지는 선으로 표시할 수 있었다. 그러나 어깨, 가슴, 이마는 언제 나 입체파 회화에서 위기의 초점이었다. 이런 위기의 많은 부분이 1940년대 초기에 데 쿠닝의 작품에서 반복 형식으로 재현되었다. 예를 들면 1940년경의 〈유리 장수 Glazier〉는 "어깨를 그리는 방법에 대해 몇백 번 연구한 결과"다.[36] 그 회화는 아직 불완전한 상태로 남아 있지만, 1940년대 초기의 앉아 있는 여 자들과 더 장엄하게 1950~1953년의 위대한 연작은 그런 부수적 문제를 넘어 섰음을 보여준다. 그들의 커다란 구형 가슴은 입체파의 구조를 대담하게 무 시하고 입체파 스케치의 제한을 뚫고 타들어가서, 우리로 하여금 그렇게 손으 로 감지할 수 있는 물질들을 형태와 평면의 연속체로 만들어진 단순한 양상 으로 보도록 도전하는 것만 같다.

이것은 스케치의 기능을 회화가 흡수한 데서 가능해진 일로 보인다. 사실 여인의 가슴은 색칠된 것이지, 결코 모형화된 것이 아니다. 그것들은 특징적 으로 각각 한 번 크게 운필하여 그려졌을 뿐이다. 데 쿠닝의 성숙한 작품에서 는 '모형화'가 일반적이며 당연한 회화 기능이며 결코 국소적인 특수한 묘사 의 기능은 아니다. 〈발굴〉 이후의 그의 작품에 반하여 추상표현주의 가운데서 데 쿠닝의 지위를 해제시키는 것이 1950년대 후반의 '내용 없는 형태'주의[37]의

36 헤스, 앞의 책.
37 헤스, 앞의 책. 그린버그의 데 쿠닝에 관한 판단의 변화를 도표로 그리고 있다. 그의 주 11을 보라.

도판 98 마르크 로드코, 〈검정 위의 연한 빨강〉(1957)

대표적 인물들에게 급선무가 되었어야 했음은 놀라운 일이 아니다.

데 쿠닝과 폴록은 1940년대에는 전반적으로 추상표현주의자 그룹에서 비평가와 젊은이들에게 영향력 있는 중심적 인물로서 군림한 것으로 보인다.[38] 그들은 그들의 해석자들 가운데서 경쟁적인 주장을 대변하는 것으로 통했지만, 적어도 데 쿠닝은 자신이 경쟁의식에 지배당한다고 느끼지 않았다.[39] (다른 사람들을 위해서 '살벌한 분위기를 풀어준 것은 폴록'이라는 말을 데 쿠닝이 자주 인용했던 것 참조) 1946년 뉴욕에서 열린 '금세기 예술'에서 클리포드 스틸의 개인전은 관심을 가진 동시대인 피터 뷰자에 의해 데 쿠닝과 폴록이 제시한 대체안들 외에 일종의 가능성을 드러내주는 것으로 간주되었다. "나의 의견으로는, 스틸의 잔잔한 기법이 우리에게 절실했던 중대한 거리감을 창조했다. 곧 반예술적 제스처에서, 또 초현실주의에서, 프랑스 회화와 데 쿠닝의 회화에서 우리는 떨어질 거리가 필요했다. 또한 그 작품 태도는 폴록과도 현저히 다르다."[40]

1946년에 이르러 스틸의 작품은 이미 높은 경지에 도달했으며 프랑스 회화의 영향은 거의 자취를 감추었다. 확실히 그해의 어떤 미국의 화가도 그만큼 견실하고 그만큼 일관성 있게 개성적 작품을 전시할 수 없었을 것이다. 그린버그는 '순전한 또는 근접한 가치를 가진 색채'[41]를 사용한 데서 스틸이 터너와 모네에 유사성을 가지고 있음에 주목했다. 이같이 특수한 유사성은 형태와 실제적으로 붓이나 칼을 대어 그린 윤곽의 보편적인 '아취 없음'과 톱니

38 《Artforum》지(1965. 9)에 실린 막스 코즐로프와 프리델 주바스Friedel Dzubas의 대담 기사를 보라.

39 확실히 데 쿠닝에 관한 로젠버그의 견해는, 그린버그의 폴록에 대한 견해가 그의 '미국식 회화'의 개념에 중심적인 것만큼, '행동 회화'에 대한 그의 개념에 중심적이었다.

40 〈뉴욕 학파의 시작에 관하여〉에서.

41 그린버그의 '미국식 회화'와 또한 그의 평론 〈추상표현주의 이후〉를 보라. 《Art International》지(1962. 10)에 발표.

모양인 들쭉거림의 방식으로도 표현될 수 있는데, 그런 특성이 유럽의 회화에서처럼 미국의 입체·표현주의자들의 20세기 초기의 어떤 작품들, 또는 라이더Ryder의 회화에서 쉽게 발견되기도 한다. 중요한 것은 1944년 초기에 벌써, 스틸은 자신의 예술, 그리고 예술가로서의 자기 자신을 '영웅적' 또는 '장엄한' 낭만주의라는 특정하고 고도로 비지중해적인 전통과 동일화했다는 사실이다. 이것은 그가 프랑스적이기보다 훨씬 독일적인 자질로서, 발레리보다 니체적, 말라르메보다 릴케적인 것을 지향했다는 것이다. 고틀리프와 로드코는 1943~1947년에 그들 글 속에 비슷한 경향을 나타낸 적이 있다.[42] 그러나 로드코는 1947년에, 고틀리프는 후기에 가서야 그들 작품에 이러한 경향을 명확히 반영하기 시작했다.

로드코와 뉴먼은 스틸의 예를 따르기에는 너무나 자신에 차 있었으며, 개성적이었지만 스틸 작품들이 그들의 작품들보다 더 일찍 영향을 주었으며, 신화의 전략을 그들이 개발하는 것을 더욱 정당화해준 것 같기도 하다.

그 이전은 아니더라도 1940년대 중반이 되자(스틸은 언제나 매우 '접촉하기 어려운' 사람이었으며 그의 초기 작품과 생활에 관해서는 공개된 것이 거의 없다) 스틸의 작품은 대체로 당시에 가능한 범위 내에서 후기 입체파와 자의식적 대결에 얽매이지 않았다(최소한 하나의 훨씬 젊은 세대의 한 박식한 미국인 예술가 돈 주드Don Judd가 '입체파적 분열'과 '유럽식 합리주의'[43] 사이에 함축적인 관련을 지은 것은 의미가 깊다. 1940년대까지도 입체파는 구체적 또는 기하학적 예술의 '합리화'의 근원이 되지 않을까 잠재적으로 여겨졌다). 스틸은 또한 벽 크기의 대형 회화의 특수한 의미에 대해 다른 화가보다

42 고틀리프와 로드코의 《뉴욕타임즈》(1943. 6. 13)의 편집자에게 공동으로 보낸 편지를 보라. 고틀리프와 로드코는 1943년 10월 13일 뉴욕 WNYC에서 〈초상화와 현대 예술가〉를 방송했다. 로드코의 〈낭만적인 것들이 촉구되었다〉, 《Possibilities》지(1947~1948, 겨울). 고틀리프, 《Tiger's Eye》지(1947. 12)에서 기술.

43 〈스텔라와 주드에게 보내는 질문〉, 브루스 글레이저Bruce Glaser와의 대담.

일찍 전념한 것으로 보인다. 저명한 〈1944-N 작품 1〉은 높이가 105인치, 넓이가 92.5인치가 된다. 특수한 공간을 위해 그려진 폴록의 벽화를 빼고 이만한 크기에 접근이라도 한 작품은 1940년대 중반에는 거의 없었으며 로드코, 뉴먼 또는 고틀리프에게는 분명히 그런 작품이 없다. 스틸의 작품은 이미 그의 1회 뉴욕 전시회 때에 독보적이며 확고한 지위를 차지했다.

불안한 사람들은 그들을 동반하는 예술가들의 혼란에서 위로를 구한다. 그러나 관련된 가치는 평화를 허용치 않으며, 구원은 살 수 없다는 것을 발견했을 때 상호 원한은 깊다. 우리는 닳아빠진 신화나 현 세대의 변명을 예시해주지 않는, 무조건적인 행동을 이제 해야 할 때다. 사람은 그가 하는 일에 전적인 책임을 져야 한다. 그리고 그의 위대함의 척도는 자신의 미래상을 실행하는 데 있어 그의 직관과 용기의 깊이에 달려 있다. 의사 전달의 요구는 주제넘고 당치 않다……[44]

1945년 이후 스틸의 회화는 기본적인 특징 면에서, 현저하게 일관성이 있다. 분명하게 겹치거나, 다른 것 위에 불쑥 튀어나오지 않는 방법으로 '배경'과 함께 짜 맞추어진, 비대칭적으로 배치된 들쭉날쭉한 평면들, 보통 팔레트 칼로 그리는 전면이 비늘과 같은 회화의 표면, '유기적인' 또는 '풍부한' 색채의 회피, 분홍이나 연한 붉은색의 결여, 희소한 초록색, 짙은 흑갈색, 은은히 퍼지는 적갈색, 톡 쏘는 황색, 분필 같은 백색, 불투명한 암청색, 회색과 흑색 계통의 지배적 사용 등이 이러한 특징이다.

이것은 뚜렷하게 비지중해적 색상이다. 입체파와 대조적이며 마티스에게서도 매우 먼 색채다. 제일 가까운 것이 있다면 에밀 놀데의 풍경화 일부다.

44 스틸, 《15 Americans》지(도로시 C. 밀러 편집, 현대미술관, 뉴욕, 1952)에서 언급됨.

그리고 이 유사성은 단지 서술적이거나 묘사적인 것보다는 단정적이고 상징적인 잠재성이라는 면에서 볼 때, 색채에 대한 공통적인 접근 방법을 시사한다. 뉴먼과 로드코의 색채 사용 방법은 비슷한 방식으로 비슷한 목적을 위해 만들어진 다른 회화들과 비교할 때 근본적으로 연관성이 없는 것으로 특징지을 수 있다. 비자연주의적 색채 개발은 세 화가에게 당시 유럽 회화와 전통에 가득 차고 흔한 주제의 분류와 고려에서 탈피하려는 의미 깊은 수단이었다.[45] 이것은 근본적으로 덜 부수적인 상황에서 다른 지위를 가지는 주제를 구현시키는 당연한 자유를 수반한다. 1940년대 중반부터 스틸은 논의의 여지 없이 이 문제에서 지도자였던 것 같다.

1946년까지 스틸은 '외지의 서부에서 홀로' 일하다가 1946년에 뉴욕에 있는 '금세기 예술'에서 열린 스틸의 개인전을 소개받고, 로드코는 "몇 세기가 거듭되는 과정에서 그 적절함을 잃어버린 옛 신화의 혼성물을 대치할 새 대상을 다른 사람이 창조"하는 데 감탄을 표현했다. 스틸의 회화는 한편으로 물질적 세계의 특수한 우연성에 대한 분명한 관련과 다른 한편으로 반복되는 형이상학의 증거로서 분명히 나타나는 구조를 기피한다는 점에서 놀랄 만하다. 화가로서 그의 태도는 예술에서 더 인공적인 양상들에 대한 인식론 전반에 걸친 그의 시각의 자유로움을 오만하게 단언토록 한다.

45 추상표현주의자의 색채 사용이라는 점에서, 데 쿠닝의 '대중화'와 스틸, 뉴먼과 로드코의 자연주의로의 공통 기반을 발견할 수 있다(이 말은 데 쿠닝이 수련 기간 중 얼마 동안은 상업적 재생산을 위해 일했는데, 여기서 따온 것이다). 그리고 맨 먼저 고려할 사항으로 회화의 지위를 꼽는 폴록의 확신에서 공통 기반을 발견했다. 폴록의 색채 자체는, 그것을 회화에 적용하는 수단에 반대되는 것으로, 1946년 이후 그의 작품에 대한 평론의 중요한 요소로 고려되는 일은 거의 없고 〈루시퍼Lucifer〉(1947)와 〈청색 장대들Blue Poles〉(1952) 같은 작품은 다른 어떤 추상표현주의자의 작품에서 보이는 것같이, 색채의 의미 있는 사용과 기능에 의존한다. 프랭크 스텔라의 작품은 폴록의 이러한 점에 많은 영향을 받은 것으로 보인다.

저 캔버스 위의 도료는, 대부분의 사람들이 생각하는 것을 필요로 하지 않기 때문에, 상투적인 반응을 일으키게 하는 성질이 있다. 이 반응 위에는 교조와 권위, 그리고 전통으로 성숙해 들어간 역사의 실체가 있다. 이 전통의 전체주의적 패권을 나는 멸시하며 그 추정을 나는 거부한다. 그 안전성은 환상이며, 진부하며 용기가 없는 것이다. 그 실체는 먼지와 서류장에 불과하다. 그에 대한 추종은 죽음의 축하다. 우리는 모두 등에 이 전통의 짐을 지고 있지만, 나는 그 이름으로 내 정신의 관의 운반자가 되는 특권으로서 그것을 신봉할 수 없다.[46]

스틸 회화의 겉모양은 '우리 시대의 집단주의적 원리'에 익숙해지기를 거부하고, 무엇이든 집어삼키는 '전체주의적 정신' 속으로 합류되기를 회피하려는 그의 결심과 일치한다. 그의 그림은 단호하게 '외부'에 남아 있다. 그것들의 치밀하며, 불투명하여 두꺼운 판자로 만든 표면은 안으로 '들어가려는' 우리의 시도를 좌절시킨다(로드코가 그랬듯이 그림 표면에 '들어가는 것'을 상상으로 착안해본다는 의미에서). 정념을 전적으로 배제한다는 점에서 그의 예술은 '고고孤高', '비교제성' 그리고 '타자성otherness'을 반영한다. 로드코는 그의 회화가 "지구와 저주받은 것과 재창조된 것에 속한다"는 취지로 말하고 있다.

바넷 뉴먼은 스틸과 같이, 유럽 예술의 유산에 대해 1940년대에 이질감을 느낀 것 같다. 독립의 가능성은 직선이 유클리드식 '비객관적' 세계를 연상시키지 않는다는 것, 표면의 비타협적 분할이 그 결과 비타협적으로 '주관적인' 주제를 나타내는 데 이바지한다는 것, '추상'과 주관의 세계 중 어느 것을 꼭 선택할 필요가 없다는 것을 자각했을 때 그에게 구체성을 띠게 되었다.

46 스틸, 앞의 책.

1940년대 초 5년 동안 뉴먼은 화필에 손을 대지 않았다. 그 시기 동안에 그는 예술의 넓은 발전을 그 주제들의 측면에서 이해하고, 가끔 글을 통하여 현재의 예술 '내용'의 명백한 빈곤에 대해 설명하기 위해서 노력했던 것 같다. 그는 재현의 문제에 중점을 두는 후기 인상주의를 "모든 사물에 대해 정물적 비평법을 가진 정물화 화가들의 학파"[47]로 보았다. 그가 결론 내리기를 예술 제작의 원동력은 ('불가지' 앞에서 느끼는) 공포 그리고 공포의 인정은 비극이라고 했다('불가지'의 인식, 무지와 혼돈에 직면하여 행동의 절망성의 지각). 로드코와 같이 뉴먼은 아이스킬로스Aeschylus(그리스의 비극 시인)와 니체를 숙독한 듯하다. 그리하여 유대 신비주의 전통에 깊이 영향받은 의식 속에 주입된 비극의 개념을 용해시켰다.[48] 그리고 그는 1945년에, 2년 전의 로드코와 고플리프같이 의미 있는 주제의 구현화를, 전쟁의 상태와 결과에 대한 특별한 반응에 명백하게 연관 지었다.

……폭력의 시기에 근사한 색채와 형태에 대한 개인적 편애는 당치 않은 것처럼 보인다. 모든 원시적 표현은 강력한 힘에 대한 인식, 공포와 전율의 임박한 존재, 삶의 영원한 불완전과 함께 자연계의 잔인성에 대한 인지를 표출한다. 이런 감정을 오늘날 전 세계 많은 사람들이 경험하고 있는 것은 불행한 사실이며 우리에게 겉만 번지레한 예술이나 이 감정을 피하는 예술은 피상적이며 무의미하다. 따라서 우리는 이 감정을 포용하고 그들을 표현하게 하는 주

47 뉴먼, 〈주제의 문제〉, 1944년경 토머스 헤스가 소개한 미발표 평론, 바넷 뉴먼 전람회(테이트미술관, 런던, 1972) 카탈로그.

48 테이트미술관 카탈로그의 서문에서 헤스는 뉴먼의 주제와 제목에 대한 많은 유대 신비주의 해석을 구체화하기 위해 가장 설득력 있는 정보를 제공했다. 뉴먼에게는 그의 유대 문화적 배경의 중요성을 아무리 강조해도 지나치지 않을 것이다. 마크 로드코도 아돌프 고플리프도 유대인이었다.

제를 주장하는 바다.(고틀리프)[49]

초현실주의자들이 예언한 것과 같이 전쟁은 우리의 숨은 공포를 빼앗아갔다. 왜냐하면 공포는 비극의 힘이 알려지지 않을 때에만 존재하기 때문이다. 우리는 이제 예상해야 될 공포를 알고 있다. 히로시마가 그것을 우리에게 보여주었다. 우리는 더는 신비와 직면하지 않는다. 결국 그것을 행한 것은 미국 녀석이 아닌가? 공포가 실제로 인생과 같이 사실이 되었다. 우리가 이제 처한 것은 공포의 상황이기보다 비극적 상황이다.(뉴먼)[50]

'혼돈 속에서의 행동'—'사회 그 자체인 혼돈 속에서의 행동의 비극'(뉴먼)—의 개념이 추상표현주의에 널리 퍼졌다.

1944년에 뉴먼이 그림을 다시 시작한 것은 영향력 있는 영상의 생성을 위한 자발적인 과정의 측면에서였다. "나는 자동적 움직임으로 당신이 세계를 창조할 수 있다고 생각한다."[51] 1944~1945년의 몇 점 안 되는 현존 작품은 특수하게 '성적인' 주제라기보다 유기적 또는 넓은 의미로 '발생론적' 주제로 그린 생생한 유화나 파스텔화다. 가려진 선 위에 잉크를 붓칠함으로써 '남겨진' 최초의 수직 줄무늬는 이리하여 동시에 '표면'과 '공백'을 나타냈으며, 1945년에 종이 위의 작은 단색 작품에 나타난다. 이 시점부터 뉴먼의 그림은 형태에서 더 '일반화'되고 더 '원형적'이 되었으며, 비구상성은 더욱 극단

49 고틀리프의 1943년 방송.

50 뉴먼, 〈운명의 새 의미〉. 미발표 평론으로 1945년 헤스가 같은 책에서 인용. 1951년 논문 〈추상예술이 내게 무엇을 의미하는가〉에서 데 쿠닝 또한 폭탄에 대해 언급했다. "오늘날 어떤 사람은 원자폭탄의 빛이 회화의 개념을 단호하게 변화시킬 것이라고 생각한다. 실제로 빛을 본 눈은 순전한 황홀경에 녹아 없어졌다. 한순간 모든 사람은 같은 빛깔이 되었다. 모든 사람을 천사로 만든다. 진정한 기독교의 빛, 고통스럽지만 용서하는 빛이었다."

51 헤스, 같은 책.

적이며, 색채는 더 개인적·표현적으로 일관하게 되었다. 1945~1947년에 그의 유화는 (여성 성기와 공백에서부터 씨앗과 태양에 이르기까지 잠재적 연상 능력을 가진) 둥근 형태에 입각하고(〈이단적 공백Pagan Void〉(1946), 〈깨짐break〉, 〈오솔길path〉, 〈한 줄기의 빛shaft of light〉, 〈인간man〉 등) 수직 형태에 입각한 것도 있으며(〈명령 The Command〉(1946)) 또는 위의 두 가지의 결합에 입각한 것도 있다.(〈발생의 순간Genetic Moment〉(1947)) 1947년 말까지 수직은, 아무리 예리하게 그려지고 평면적으로 칠해져도, 질감이 있고 연상 작용이 있는 바탕들 속에서 혹은 그에 반反하여 나타난다.

　뉴먼의 성숙한 표현 양식의 한계는 1948년에 〈하나임 I　Onement I〉이라는 작은 유화로 특징지어진다. 그 그림은 보호테이프* 위에 덧발라진 것으로, 밝은 카드뮴 적색을 두껍게 칠한 줄무늬가 진한 카드뮴 적색이 더 얇게 칠해진 평평한 바탕 위에 수직으로 덩그맣게 중심부에 그려져 있다. 그 회화는 '우연'의 결과였다. 뉴먼은 보호 테이프를 뜯어내기 전에 더 밝은 붉은 빛깔을 시험했다. 테이프를 옮기지 않으려는 의사와 모형화되지 않고 남아 있는 바탕에 물감을 칠하지 않으려는 결정은 의심의 여지가 없이 미리 계획된 것이 아니며, 더구나 장기간에 걸쳐 만들어진 것으로 보인다. 뉴먼이 그림에 착수한 것은 몇 달이 지난 뒤였다.[52] '새로운' 가능성, 새로운 확신에 직면하여 사려 깊음은 전성기 추상적 인상주의 화가들의 특성이며, 직관의 기능에 대한 초현실주의와 신조형주의적 견해와 대조를 이룬다(이 '사려 깊음'은 거대한 '자발적' 붓 자국이 가장자리까지 죽 닿은, 클라인의 작품 속에서 풍자된다). 뉴먼의 첫 '인

* masking tape: 세리그라프나 사진 제판에서 필요 없는 부분을 가리는 테이프.

52 〈하나임 I Onement I〉은 1948년 1월 29일 뉴먼의 생일에 그려졌다. 뉴먼의 다음 작품 〈하나임 II Onement II〉는 1948년 10월과 12월 사이에 그려졌다. 헤스에 따르면 뉴먼은 1948년 10월과 12월 사이에 20점의 그림을 완성했다고 한다.

간'크기 수직면 캔버스, 예를 들면 〈아브라함Abraham〉과 〈콩코드Concord〉 같은 것은 1948년으로 거슬러 올라간다. 1949~1951년 3년 동안에 뉴먼은 20세기 최대의 그림 중 몇 점을 그렸다.

뉴먼의 수직적 구획 구성은 그를 초현실주의의 무형식성으로 몰아감이 없이 입체주의 말기의 공간 제한과 모호함에 결정적 해결을 제공했다. 수직적 줄무늬는 그림 틀의 테두리에 반향하며, 이로써 하나의 관계를 형성하는데, 이 관계 안에서 그림의 엄격한 의미의 물질적인 한계인 그림의 사실상의 테두리에 단순히 하나의 구성 조건이라기보다 구성적 기능으로서의 본질이 부여된다. 구성의 가장자리를 반복하는 것 이외에 뉴먼의 수직 무늬는 또한 전통의 유산을 허용하는 점에서 수직성의 분명한 의미를 반복한다. 이 전통의 초기 단계에서 '기하학' 같은 명료한 관계들은 상징적인 의미를 가졌거나 적어도 재현적인 주제를 가지고 그림 안에서 형이상학적이고 비非일화적인 내용을 강조하는 데 기여했다. (예를 들면 두치오Duccio의 〈장엄한 십자가의 고난 Maesta Crucifixion〉을 볼 것. 그림의 테두리에 정확하게 수직으로 각각 정렬되고, 정확한 수평이 가로대를 가진 길게 연장된 십자가 세 개는 그려진 주제와 그 안에 하나의 대상으로서의 그림의 이상적인 기능이 함축되어 표현된 표면 사이에 동질성의 관계를 수립한다.) 서술적·재현적인 내용을 가진 그림 속에서, 그와 같은 연상의 관례들은 관련성이 없이 초월적인 기능의 예시 요인으로서 꼭 필요하다. 이같이 수립된 주제와 대상의 상호 관계는 환각적으로 그려진 표면을 창작된 '다른 어떤 것(비非문자적인 어떤 것)'으로 보는 더 기발한 헤겔의 견해보다, 대상으로서 그림의 '초월적인' 양상을 예시해주는 인식론적으로 더 안전한, 즉 경험적으로 더 나은 수단이다. 뉴먼의 회화가 '탁월한' 지위에 대한 권리를 주장하는 것은 의미의 이 같은 상호 관계라는 면과 부분적으로 연관이 있다. 이제 초기의 기하를 밀어내고 대신 들어앉은 자연화의 충동이 그

308

'존재 이유', 곧 자연스럽게 윤곽이 그려져야 할 사물과 존재의 세계를 박탈당했기 때문에 뉴먼은 서술이 결여되고, 어떤 요약 정돈된 형이상학적인 것과의 관련도 피하는 상황에서 기하의 의미를 부활시킬 수 있었으며, 전통의 그런 국면을 환기했다(이것은 몬드리안의 신조형주의적, 신플라톤적 기하의 반대 개념이다). 이중 어느 것도 직접적 '영향'을 과시하려는 시도는 없었으며, 어느 것도 뉴먼의 수직 줄무늬의 기능에 대해 고유의 신비한 무엇이 있음을 시사하려 들지도 않았다. 단지 뉴먼 자신이 명백히 관심을 가졌던 것만큼 넓은 안목으로 예술가를 볼 때, 그들의 기능은 어떤 점에서 관례적으로 간주될 수 있었다.

1943년에 라디오 방송과 《뉴욕타임즈》에 낸 편지에서(뉴먼이 협력했다)[53] 마르크 로드코와 아돌프 고틀리프는 그들의 '영원한 상징'과의 관련과, 그들의 '원시적 인간과의 친척 관계'와, 신화의 표현적 힘에 대한 그들의 확신과, 주제의 우월성에 관한 그들의 주장을 선언했다.

1940년대 초기부터 1950년경까지 거슬러 올라가는 그림문자적 회화들(주로 우르과이 사람 호아킴 토레스 가르시아 Joaquin Torres-Garcia의 작품에 큰 영향을 받음)에서 고틀리프는 개인적 주제, 즉 북미 인디언 문화에서 주로 유래한 추상적 형상, 인간의 모습과 형태를 다소 구획적인 구조 속에 배열했다. 회색과 건조한 흙빛은 '깊은' 공간이나 후기 입체파의 평면에 의존함이 없이 회화 공간을 '국소화'하는 데 이바지했다. "그것은 원시적인 방법이다"라고 그는 1945년에 썼다.[54] "그리고 인습적 방법으로 어떻게 그와 같이 하는가를 배우

53 주 42 참조.

54 고틀리프, 《Untitled Edition — MKR's Art Outlook》 6호(뉴욕, 1945. 12).

지 않고도, 표현을 하려는 원시적 필요성에 의해 …… 처음으로 보게 된다."

이 그림문자 회화의 후기 작품에는 더 '중립적'이며 더 '회화적' 요소, 즉 건조하고, 색을 부드럽게 칠한 부분들, 부드럽고 짙은 붓 자국, 그리고 활과 십자 표시와 같은 상징들이 '구획'과 '내용'이 나타남에 따라 함께 짜 맞추어진다. 이것은 클레의 만년 작품과 상당한 유사성이 있다. 그림 문자적 회화의 표면은 1957년에 고틀리프가 시작한 '파열Burst' 작품을 예시하며 비교적 덜 삽화적이고 더욱 회화적이 되어간다. 그러나 고틀리프의 작품은 결코 1940년대 후반에 이르러 로드코와 뉴먼이 한 것과 같이 일화적 성격을 초월하지 않았다. 언제든지 그 제작법의 특성에 다소 프랑스적으로 강하게 의존했는데, 이 특성이란 재질, 색채, 형태나 주제를 서로 상반되게 배치하는 것을 의미한다. 1945년 이후로 로드코와 뉴먼에 의하여 매우 일관성 있게 성취된 '전체에 대한 감각' 같은 것이 고틀리프의 작품에는 결코 없었다.

로드코는 다른 많은 사람들과 같이 1940년대 초기에 자동 현상을 가지고 실험했다. 그리고 40대 중반에 폴록과 같이 미로에게 끌렸다. 1945~1946년 로드코의 작품에는 도식적이고 서예적 형태가 '부드럽고', '깊은' 불투명한 배경 위에 동시에 떠오르기도 하고 파묻히기도 하는 미로의 1920년대 작품에 대한 회상이 있다.

엄격하게 수평적인 로드코의 1940년대 중반 수채화, 아마도 1946년경 〈지질의 몽상Geologic Reverie〉 같은 회화에 나오는 엄격하게 수평적인 분할은, 그림을 수평으로 여러 부분으로 나누는, 따라서 뉴먼이 이와 비교되는 방식으로 그림의 틀을 이루는 테두리 모두에 연관된 후퇴의 문제를 피하는 방식으로서 1920년대 중반 미로의 풍경화에서 수평선이 하는 것처럼 작용한다. (이 문제는 입체파 이후까지 남아 있었다.) 로드코의 성숙한 작품에서 색칠한 넓은 정방형들 사이에 수평적 구분을 가로지르는 가까운 색조의 관계는 위와 유사하게

회화의 중심을 귀퉁이와 관련된 '깊이 속으로 후퇴하는 것'을 막도록 돕는다. '그림 전체를 잡아서' 테두리 바로 밖까지 그리고 귀퉁이의 속까지 끌어냄에 있어서, 로드코와 뉴먼 그리고 폴록과 스틸은 브라크와 피카소의 전성기를 초월할 정도로 그들의 영상을 결합했다. 헤스는 뉴먼이 한때 1946~1947년 〈유클리드의 심연Euclidian Abyss〉을 "가장자리까지 이르고도 밖으로 떨어지지 아니한 나의 첫 작품"이었다고 묘사한 것을 기록했다.[55]

로드코의 발전에서 결정적인 지점은 1947년에 그린 유화 안에 있다. 그때 그의 색채 선택은 묘사적 기능의 잔여물에 대한 고려에서 해방되었다. 1947년 이전 수채화의 '부드러운 공간'의 색조는 그의 생물 형태를 삼켰으며, 표면의 조직화를 맡았다.

'생물 형태적'에서 '색채 면'이 강조된 추상으로 그의 회화가 변천하는 순간에, 로드코는 '회화 내에서의 형태'를 "당황하지 않고 극적으로 움직이며 부끄럼 없이 동작을 연출하는 배우들 단체를 위한 필요에서 만들어진…… 연기자들"에 비교하여, "초월적 영역에 관계되는 것으로 받아들여지는 하나의 의식"에 속하는 '일상적인 행위들'에 대해서 썼다.[56]

무의식의 해석에서 프로이트보다 철저하게 융에 가까운 폴록, 뉴먼, 로드코와 고틀리프의 작품은 그들이 공통으로 가졌던 야심의 어떤 면을 반영한다. 그들이 글을 쓸 때에, 그들은 '관계'보다 '의식'에 대해 쓴다. 그들은 인간과 인간의 관계에서 고립과 불안정한 정념보다 '사회'를 능가하는 '미학적 행위'의 우월성에 더 많은 관심을 보인다.[57] 따라서 대부분 1940년대 초기에 감

55 헤스, 같은 책. 본래 출처는 데이비드 실버스터David Sylvester와의 대담이다. 이 대담에서 뉴먼은 그에게 이 특수한 그림의 중요성, 부분적으로 채색된 바탕의 비연관성에 관해 언급했다.

56 로드코, 〈낭만적인 것들이 촉구되었다〉.

57 뉴먼, 〈인류의 조상은 예술가였다〉, 《Tiger's Eye》지(1947. 10).

추상표현주의 311

정이입적이었고, 1948년경 이후에는 자의식에서 다소 벗어나 고대 신화, 낭만적 인류학, 그리고 원시적 예술과 연관을 맺었다.[58] 따라서 부수적으로 그들은 더 '절대적'인 위치로 이동했다. 의심할 것 없이, 뉴먼과 로드코가 원시적·신화적인 것에 관여함을 선언했던 것은 부분적으로 그들이 사회적 생활의 경박성과 진부한 우연성 너머로 회화의 지위를 끌어올리고 또한 그런 것들에서 그들 자신을 보호하려는 의향을 가진 전략이기도 했다. 스틸의 인간혐오는 유사한 기능을 가진 것으로 볼 수 있다. "우리에게 있어서 변장은 완전해야 한다. 사물의 익숙한 동일성은 우리 사회가 그것들과 함께 우리 환경의 모든 면을 계속적으로 안치하려는, 한정된 연합 관념을 파괴하기 위하여 분쇄되어야 한다."(로드코, 1947)[59]

그들은 어떤 면에서 고립되기를 기대했으며(진정한 의미에서 그들이 그랬던 것처럼)[60] 그들의 작품이 이것을 반영할 것을 알았다. 회화와 관객의 거래는 본질

"의심할 것 없이 최초의 인간은 예술가였다. 인간의 미학적 행동은 언제나 사회적 행동에 앞선다는 사실에 입각하여 이 전제를 내건 고생물학은 성문화된다. ……꿈의 필요는 어떤 공리주의적 필요보다 강하다는 것을 마음에 간직할 필요가 있다. 과학의 언어에서 미지를 이해하려는 필요는 미지를 발견하려는 어떠한 욕망보다 앞선다." 역시 로드코의 〈낭만적인 것들이 촉구되었다〉 참조. "고독한 인간의 형체는 죽을 운명의 사실에 대한 자기 관심을 나타내줄 단 하나의 몸짓과, 이 사실과 직면해 모호한 경험에 대한 채워지지 않는 갈망으로 꼼짝할 수 없다. 또한 그 고독은 극복될 수도 없다 ……."

58 이 연관은 잘 실질화되고 잘 기록되었다. 고틀리프는 일찍이 원시예술을 수집했으며 그와 로드코는 원시적·고풍적인 고대의 신화와 이미지의 '당면성'에 관해, 특히 1943년 방송에서 여러 가지로 언급했다. 뉴먼은 1946년, 북서부 해안 인디언의 그림에 관한 글을 출판했으며(뉴욕 베티 파슨스 화랑 전시회에 대한 소개), 남태평양 예술에 대해서도 썼다(〈양쪽 세계 Ambos Mundos〉: 이 수필은 뉴욕 현대미술관에서 열린 전시회에 대한 평론이었다. 《Studio International》지(1970. 2)에서 영어로 처음 출판).

59 로드코, 〈낭만적인 것들이 촉구되었다〉.

60 "내가 아는 대부분의 사람들은 로드코의 회화를 비웃었다. 그들은 전혀 그를 진지하게 받아들이지 않았다. 그와 뉴먼은 조소받았다." 코즐로프에 의한 후리델 주바스와의 인터뷰. 앞의 글에서 인용. 로드코도 뉴먼도 폴록과 데 쿠닝이 1950년에 이르러 종종 그랬던 것처럼 명사 대접을 받지 못했다.

적으로 개인적이며 친밀한 것으로 구상되었다. 로드코와 뉴먼이 1949년부터 그린 '대형man-sized' 회화는 침묵과 전념을 조장하도록 근접한 거리에서 감상하도록 고안되었다.[61] "나는 역사적으로, 큰 그림을 그리는 기능은 매우 웅장하고 과시적인 것을 그리는 것임을 깨닫는다. 그러면서도 내가 그리는 이유는 다른 화가들에게도 적용되리라 믿는데, 이것은 정확히 내가 매우 친밀하고 인간적이기를 원하기 때문이다. 작은 그림을 그리는 것은 당신 자신을 경험 밖에 놓는 것이며, 경험을 입체 환등기적 시각으로, 졸보기를 통해 바라보는 것이다. 당신이 어떻게 대형 회화를 그리든 당신은 그 안에 있다. 그것은 당신이 지배할 수 있는 것이 아니다."(로드코, 1951)[62] "나는 친밀한 상태를 만들기를 원하기 때문에 대형 회화를 그린다. 대형 회화는 즉각적인 거래다. 그것은 당신을 그 안으로 데리고 들어간다."(로드코, 1958)[63]

이것은 회화에 관객이 흡수되는 것을 의미한다. 그리고 이 개념이 절대적으로 결정적인 로드코의 경우에 특히 이것은 관람객이 공백에 대해 일종의 굴복감에 연루된다는 것, 즉 자기 자신에 대한 자기 나름의 생각을 버림을 시사한다. 다시 말해 그림은 자체가 하나의 '영웅적인' 확신으로서, 우선 그러한 확신을 화가에게 필요하고, 어렵고, '영웅적인' 것으로 만들어준 고독한 상태를 관람객에게 구현하거나 강요하는 수단으로 쓰였다. 뉴먼의 여러 작품 제

뉴먼은 1952년에 현대미술관의 '15 미국인' 전시에서 제외되었다. 더욱 놀랍게도 같은 박물관의 순회 전람회에서도 제외되었다. '미국의 현대미술' 전시회는 1956년에 테이트미술관에서 열렸다. 1953년 이전의 작품이 프렌치 회사에서 전시된 것은 1959년이 처음이었는데, 그때 뉴먼은 뉴욕에서 호응을 받는 화가가 되었다. 그는 1950년대 후반에는 거의 작품을 내놓지 않았다.

61 바바라 라이즈Barbara Reise에 따르면 (〈바넷 뉴먼의 자세〉, 《Studio International》지(1970. 2)) 뉴먼은 첫 개인 전람회의 벽에 꽂힌 쪽지에 관객들이 가까운 거리에서 관람토록 '요청하는' 글을 썼다.

62 《Interiors》지(1951. 5)의 기술에서.

63 1958년에 프랫 학회Pratt Institute에서 열린 강연에서 발췌. 도레 애쉬턴Dore Ashton이 기록하고 1958년 12월 《Cimaise》지에 게재되었다.

목, 곧 〈이름The Name〉, 〈길The way〉, 〈문The Gate〉, 〈부르짖음Outcry〉, 〈바로여기Right Here〉, 〈이곳Here〉은 이것을 실질화한다. 로드코와 뉴먼은 관객을 그림 앞에 홀로 서 있는 사람으로 규정했다.

"외마디를 외쳐대는 원래의 인간은, 그의 비극적인 상태와 자의식, 그리고 공허 앞에서 자신의 무기력에 대해 두려움과 분노의 절규 속에서 그랬던 것이다."(뉴먼)[64] "내게는 예술가가 그의 주제로서 개연성 있고 친숙한 것들을 받아들이던 몇 세기 동안의 위대한 업적은 완전한 고정의 순간에 홀로 서 있는 인간의 모습을 그린 것이었다."(로드코, 1947)[65]

이 모든 것을 한 수준 이상, 곧 절망적 소외에서 '영웅적'이고 '향상된' 야심뿐 아니라 고양을 위한 전략, 비극적인 것의 가면[66] 뒤에서 나오는 풍자, '극단적인' 상황에서 나오는 궤변 등의 수준에서 볼 수 있어야 한다. '공허'의 개념을 불러일으키는, 뉴먼의 〈유클리드의 심연〉은 덜 고양된 수준에서, 몬드리안의 공허하고 고풍적인 기하학을 약간 손상시키는 관계의 수단으로 읽을 수 있다. 그것은 매우 '교양 있는' 회화다.

뉴먼의 연작 회화 14개로 1958~1966년에 그려진 〈십자가의 길Stations of the Cross〉에는 십자가 위에서 그리스도가 소리친 "나의 하나님, 나의 하나님, 어찌하여 나를 버리시나이까?"[67]의 히브리어 표현인 '레마 사박타니Lema Sabachthani'라는 포괄적 부제가 붙어 있다. 이는 전적인 고독 속에서 영웅적 또는 비극적 확신에 대한 뉴먼의 몰두와 일치한다. 또 다른 최근 연작에는 '누

64 〈최초의 인간은 예술가였다〉.

65 로드코, 〈낭만적인 것들이 촉구되었다〉.

66 〈아이러니: 현대적 요소. 사람이 일순간 그의 운명에서 도피할 수 있는 자아 말소와 자기 검토의 형태〉. 로드코, 예술을 위한 '처방'의 '구성 요소들'의 목록, 프랫 학회 강연, 주 63 참조.

67 1966년에 뉴욕 구겐하임미술관에서 이 회화의 전시회에 따른 뉴먼의 진술과 헤스의 대담에서의 진술(Hess,《Newman》) 참조.

도판 99 클리포드 스틸, 〈그림〉(1951)

가 적·황·청을 두려워하라'라고 제목을 붙인 것이 있다. 이는 독단과 회화 기술에서 의미와 문제 향상에 대한 뉴먼의 풍자적 비평을 한눈에 나타낸다.[68]

'더 높은' 차원에서 의미에 대한 의견은 '더 낮은' 것에 대한 풍자를 배경으로 해서 더 신빙성 있게 되었다. 아주 회의懷疑를 멈출 필요는 없다. 뉴먼의 장엄한 것에 대한 관념이 어떤 차원에서 작용하든 회화의 진행 과정에 관하여 유사 종교성을 강조하는 수준은 아닐 것이라고 확신한다. 화가로서 추상표현주의자는 폴록까지도, 아니 가장 대표적으로 폴록은 매우 실제적이며 현실적이었다. 만약 '비극적인 것'의 추구에서 그들을 비애감에 빠지지 않게 지켜준 것이 있다면 바로 이 점이었다.

형이상학이 마치 회화 숭배의 공학자들을 다가오지 못하게 하기 위해 사

68 〈누가 적·황·청을 두려워하라 I Who's afraid of Red, Yellow and Blue I〉의 복사품에 덧붙인 뉴먼의 주장. "왜 빨강, 노랑, 파랑을 저당잡히고, 색채를 파괴하는 하나의 이념으로 이 색을 변화시키는 순수파와 형식수의자에 굴복하느냐." 1969년 3월에 뉴욕에서 열린 '예술의 현수소 Art Now'에서.

용된 것처럼 보일 때가 있는데, 예술가들 사이에서는 꽤 흔한 전략이다. 뉴먼이 1950~1951년에 그린 뉴먼의 격조 높은 그림, 〈우리 숭고한 영웅Vir Heroicus Sublimis〉은 스케치와 회화의 정확성과 온화함을 조금도 감추지 않은 채, 그의 높은 야심을 뒷받침한다.

뉴먼의 회화는 분명한 형이상학이기보다는 분명한 형식의 '고양된' 차원에서 그것의 작용을 나타낸다. 다시 말해 1949년 이후로 높이 6피트 이하의 작품이 거의 없었을 정도의 규모였다(1950년에 예외적으로 매우 좁은 작품이 있었다). 한 색채 면과 다른 면 사이의 극단적 관계에 비非상례적으로 역점을 두었다는 사실에서 볼 때, 놀라운 색채의 균형과 채도, 테두리의 곧바름과 거칢, 색채 면들의 좁음과 넓음, 장소 배치의 균형과 불균형 등 회화의 극단성을 들 수 있다. 뉴먼의 작품은, 한 색채 면이 좁아져도 적당한 사각지대에서 얼마나 보이는가, 색채의 색조적인 대조와 상호 보충성이 그림 전체의 분열을 일으키지 않고 얼마나 크게 유지되는가, 그림이 큰 복잡성을 유지하면서 '방법' 면에서 얼마나 '간단할' 수 있는가 등 그가 최대와 최소를 조작하는 데 끊임없이 관심을 가졌던 것처럼 보인다는 의미에서, 전체적으로 볼 때 '극단적'이다.

아주 축소된 형태학으로 보일 수 있는 범위 안에서 변화할 수 있는 것들의 수는 놀랄 만하다. 1949~1952년에 그린 많은 작품 중에서 단 두 점의 회화도 같은 표면의 특질에 근사한 것조차도 없다. 뉴먼의 작품이 최고 수준에 도달했을 때 그가 다룬 범위는 방대하다. 예를 들면 〈사원〉('깊이 있는' 대부분 남보라색의 회화)과 〈우리 숭고한 영웅〉('평평'한 대부분의 붉은 회화) 사이라고 할 수 있다. 그리고 두 작품 모두 높이 8피트에 넓이 18피트(2개의 8피트 사각형들 더하기 2피트)이고 둘 다 1951년에 완성되었다. 그들은 매우 뚜렷한 회화다.

뉴먼은 1949년경에 〈새 미학을 위한 서론〉을 썼다. "공간에 대한 이 모든 잡음은 무엇인가? 나의 회화는 공간의 조작에도 영상에도 관심이 없고 시간

감각에만 관심이 있다⋯⋯."

　로드코의 회화는 뉴먼의 그것보다도 인식된 '신비성'에 대한 감각을 더 가지도록 고무해준다. 이것은 표면에 나타나는 투명과 반투명 환상이 더 크기 때문이다. 그러한 표면에 그런 식으로 반응하는 것이 상례적인데, 이것은 '초월적인 영역에 관련된 것으로 인정된 의식'의 한 양상이다. 이 환상적 공간은 1947년 이전의 로드코 회화의 '액체적', '변태적' 배경인데, 특정하지 않고 일반적인 면에서 그 기원이 있다는 것을 기억하는 것이 중요하다. 그것은 자신의 세계이거나 또는 적어도 다른 세계에 대한 참조로 쓰인다. 1947년에 분명한 주제를 가진 회화들에서 얻을 수 있는 전부인 것처럼 보이던 '인간의 비非의사 전달성의 활인活人화'에 대한 로드코의 대체안[69]은 결코 인간의 다른 환희감을 축하하는 것이 아니라—그의 의견으로는 이것이 이상주의적이고 자기 기만적이며 적합하지 않았다—죽을 수밖에 없는 운명에 대한 고려의 여지가 있는 정황 속에서 친교를 이루는 대안적인 방법이었다(몬드리안의 예술에는 그와 같은 고려가 없었다). "죽음에 대한 명백한 우려, 모든 예술은 죽을 운명에 대한 암시를 다룬다."[70]

　죽을 운명에 대한 암시 같은 것이 로드코의 작품에서 파생된다면 '상투적인' 정황에서 그럴 수 있다고 내가 믿는 것처럼 어떤 '종교적' 의미에서가 아니라, '공허에 굴복'하는, 다시 말해 '내부', 즉 회화의 '환각적인 공간' 속으로 자신이 흡수되도록 한다는 의미에서 본 것이다. 그리고 그것은 한번

69 로드코, 〈낭만적인 것들이 촉구되었다〉.

70 프랫 학회 강의에서 발췌. 주 66을 볼 것. 뉴먼의 그림 중 적어도 두 점이 죽음과 관련 있다. 그의 아버지가 죽은 뒤 1949년에 그린 암담한 〈아브라함〉과 1961년에 그려서 그해 초에 죽은 형에게 헌정한 흑백 그림 〈차후에 빛을 발하며(조지에게) Shining Forth(to George)〉가 바로 그것이다.

'상호' 관계의 인습적 가능성을 받아들이기만 하면 회화 자체의 형태적 특성에 의하여 수립되는 관객 자격의 실제 조건이다. 일상생활과 우발적인 현실이라는 면에서, 로드코의 회화로 접근하는 적합한 방향 설정은 그것이 요구하는 전념의 종류와 정도에 따라 '비존재'의 상태와 동등하다. 이것은 아마도 성취된 상태보다 이상적 방향의 접근선일 것이다. 그러나 회화에 대한 반응의 인습에 따르면 우리의 직관은 이 양자의 간격에 다리를 놓도록 작용할 수 있다.

색채의 '너울들'은 서로 겹쳐서 부드럽게 칠해졌다. 따뜻한 빛 위에 찬 빛을, 찬 빛 위에 따뜻한 빛을, 더 찬 빛 위에 더 따뜻한 빛 등, 또 밝은색 위에 어두운색 등으로 칠해졌다. 그리하여 환상의 '수준'이 전체적인 '부드럽고' '반투명하며', 그리고 본질적으로 '깊은' 표면과 서로 분리할 수 없는 지점까지 이른다. 이 양식의 총계로서 회화의 '주체성'을 딱 떨어지게 요약하는 일은 불가능하다.

로드코의 작품이 그의 죽음의 시점까지 발전했을 때, 그의 색조가 전체적으로 더욱 암울해지는 경향이 있었다. 그의 색감은 더 깊어지고 어두워졌다. 주제들은—캔버스 '안쪽에' 흔히 잔해물처럼 남아 있는, 어느 지점에서도 테두리까지 미치지 않는 부분들—'바탕'과 더 복잡하게 일치되거나 더 애매하게 연관되었다. 로드코의 회화가 함축하는 관객 자격의 조건들은, 그의 작품이 발전함에 따라, 점점 축적되는 침묵과 그림을 보게 해주는 '현실' 세계의 빛이 점차 어슴푸레해짐을 수반하는 것같이 보인다.

20세기 초의 추상, 곧 칸딘스키, 말레비치, 몬드리안의 추상화는 이상주의와 '위대한 영성의 시대가 온다'는 신념으로 유지되었다. 두 차례의 세계대전은 미국과 유럽에서 똑같이 많은 사람에게 환멸을 가져왔으며 예술과 문화의

미래상에 대한 많은 꿈에 종지부를 찍었다.[71] 최소한 유럽에서는 전혀 다른 이 상주의가 발흥했다. 과연 그것은 완전히 다른 것인가? 추상표현주의자들 가운데 한 사람이 두 이상주의 사이에 명백한 관련을 만들었다. 1951년의 심포지엄에서 데 쿠닝은 '추상예술이 나에게 무엇을 의미하는가'라는 제목으로, 그 예술의 주역들이 고통스러운 일상적 현실에서 도망친다는 점에서 '정신적 조화'의 예술을 서술했다. "그들 자신의 감정은 안락의 감정이다. 위로의 아름다움이다. 다리의 위대한 곡선은 사람들이 안락하게 그 강을 건너갈 수 있기 때문에 아름답다. 그와 같이 곡선과 각도로 구성하고, 그것들을 가지고 예술 작품을 만드는 것이 사람들을 오로지 행복하게 한다고 그들은 주장한다. 왜냐하면 그 작품의 유일한 연관은 안락의 연관이기 때문이다. 그 후로 몇백만 사람들이 안락의 관념 때문에 죽은 것은 다른 문제다."[72]

현재까지도 유럽의 추상적 예술을 어떤 미국 예술가들이 보았던 대로(지금도 여전히 보는 것처럼), 환각에서 깨어난 시각으로 보기는 힘들다. 결국 우리의 상당하고 친숙한 문화적·정신적 염원의 대부분이 추상예술은 의미가 깊다는 유럽식 개념 속에 투입되어 있다. 그러나 1940년대 초반에 주요 예술, 즉 절대(지상)주의, 신조형주의, 구체예술, 절대예술, 순수주의 등의 주요 문제에 관심을 가진 미국인들은(유럽 사람들 대부분이 관심이 없었지만) 전체주의와 실제로 부합한 것은 아니지만 그들 자신의 두려움과 확언을 구체화하는 데 관심을 쏟으며 그 속에 살고 있는 상황에 대한 답변을 구하지 못했음이 확실하다. 유럽에서도 추상예술의 선조들을 일종의 원시인들로 간주하게 될지도 모른다. 이들의 세계에 대한 의식은 어린이의 그것처럼 가려져 지켜졌으므로, 비물질화

71 이 구절은 칸딘스키 자신의 말이다. 1911년 〈예술에 있어서 정신적인 것에 관하여〉에서.

72 빌럼 데 쿠닝의 〈추상예술이 내게 의미하는 것〉에서. 1951년 2월 뉴욕 현대미술관 심포지엄에서 발표된 세 논문 가운데 하나. 《현대미술관보》 봄호(뉴욕, 1951)에 실렸다.

된 세상과 때 묻지 않은 인식을 구현할 특권을 가진 사람들이었다.

1948년에 바넷 뉴먼은 비구상예술에서 재현의 문제에 대한 더 진보된 견해를 피력했다. "현재 일고 있는 문제는, 장엄하다고 할 수 있는 전설이나 신화가 없는 시대에 우리가 살고 있다면, 우리가 순수한 관계에서 어떤 고양高揚을 인정하기를 거부한다면, 추상적인 것 안에서 살기를 거부한다면, 어떻게 하나의 장엄한 예술을 창조할 수 있는가?"[73] 1911~1912년 입체파에 내재한 조건의 발전 및 개괄과 관련하여 추상표현주의의 국면을 보는 것이 적절한 한, 나는 추상표현주의자들이 입체파들의 발전 경로를 따라가서 예술이 모든 물체들의 세계를 찾을 수 없게 되는 지점까지, 다시 말해 말레비치, 몬드리안 그리고 칸딘스키의 혼미한 이상주의 너머까지 거슬러 추적해볼 필요성에 관심을 두고 있었다고 시사하고 싶다.

유럽의 추상예술가들은 어쨌든 물질적 세계에 대한 인간의 변화되고 난처한 관계에서 의미를 찾지 못하는 그들의 무능력에서, 모든 관계들의 '영성'에 의해 특징지어질 어떤 미래에 대한 낙관적인 믿음을 끌어내는 데 성공했다. 그가 이전에 그렸던 어떤 세계보다도 인간소외가 더욱 진전된 현대와 대결하는 추상표현주의자는 그가 구현할 수 있는 관계를 맺을 수 있다고 느끼는 것도, 그가 자신의 실존과 죽을 수밖에 없는 자신의 운명을 단언하게 하는 신념

73 〈장엄한 것이 지금이다〉《Tiger's Eye》(1948. 12)에서 인용. 장엄의 관념은 뉴먼, 로드코와 스틸에게 기본적이었으며, 그 말 자체는 그들이 가끔 쓰던 것이다. 1963년에 스틸은 펜실베이니아대학에서 열린 작품 전시회에서 이렇게 썼다. "장엄한 것이라고? 그것은 나의 초기 학생 시절부터 나의 학습과 작업의 최고 관심사였다. 본질적으로 그것은 파악이나 정의를 내리는 데 가장 잡기 어려운 문제다……." 〈자주 인용되는 추상적 장엄〉에 관한 논문(《Art News》(1961. 2))에서 로버트 로젠블룸 Robert Rosenblum은 "현대 미국 추상회화의 가장 이단적인 개념이 1세기 전의 시각적 자연화와 어떻게 관계되는가"에 대해 기술했다. 또한 로렌스 알로웨이 Lawrence Alloway의 〈미국적 장엄〉《Living Arts》지 2호, ICA, 런던, 1963; 패트릭 맥코이 Patrick McCaughet, 〈클리포드 스틸과 고딕적인 상상〉, 《Artforum》지(1970. 4); 에드워드 M. 레빈 Edward M. Levine, 〈추상표현주의: 신비적 경험〉《Art Journal》지(1971. 가을) 등을 참조하라.

을 가지고 확언할 수 있는 아무것도 보지 못했다.

　　과학은 정말로 추상적이라는 것, 회화는 음악과 같을 수 있고, 그리고 그러한 이유 때문에, 당신은 가로등 기둥에 기댄 사람을 그릴 수 없다는 논쟁은 전적으로 어리석다. 과학의 공간, 물리학자의 공간에 나는 지금 진정으로 싫증이 났다. 그들의 렌즈는 매우 두껍기 때문에 그것들을 통하여 보면 공간은 더욱더 우울해진다. 그것이 포함하는 것은 모두 몇 억, 몇 조의 물질의 덩어리뿐이다. 덥거나 차거나, 목적 없는 위대한 도안에 따라 어둠 속을 떠다니는 물질 말이다. 내가 생각하는 별들은 만약 내가 날아갈 수 있다면 구식으로 며칠 안에 도착할 것이다. 그러나 물리학자들의 별을 나는 공허의 커튼을 하나씩 채우는 단추로 사용한다. 만약 내가 나 자신의 바로 옆으로 내 팔을 펼치고, 내 손가락이 어디 있는지 궁금해한다면, 그것이 화가로서 내게 필요한 모든 공간이다.[74]

74 데 쿠닝, 〈추상예술이 내게 의미하는 것〉.

키네틱아트
Kinetic Art

시릴 바레트
Cyril Barrett

키네틱아트란, 운동을 수반하는 미술을 말한다. 그리스어 키네시스kinesis (운동), 키네티코스kinetikos(움직이는)가 어원이다. 그러나 우리가 동적 미술에 관하여 말할 때 운동을 수반하는 모든 미술은 아니다. 그 용어가 사용되는 바로 그 의미에 있어서의 '동적kinetic'은 아니다. 아주 옛날부터 사람들은 질주하는 말, 달리는 경주자, 먹이를 덮치는 사자, 나는 새 따위의 동물과 사람의 움직임을 그리는 데 관심을 가졌다. 바꾸어 말하면, 그들은 운동, 좀 더 정확히 이야기해서 움직이는 대상 '재현'에 관심이 많았다. 그러나 키네틱아트 작가는 운동을 '재현시킴'에 관심을 가지는 것이 아니라 운동 그 자체, 즉 작품에 필요불가결한 요소로서의 운동에 관심이 많다.

재현된 운동과 실제 운동 사이의 이러한 구별은 운동을 수반하는 다른 미술 형태들과 키네틱아트를 구별하는 데는 본질적으로 충분치 않다. 움직이는 모든 작품이 '동적動的'으로 간주되지는 않으며 모든 '동적' 작품이 다 움직이는 것도 아니다. 그 용어가 사용되는 엄격한 의미에서의 동적 작품은 움직임이라는 요소 외에도 다른 특별한 성질을 지녀야 한다. 그 운동은, 잠시 후에 논의될 어떤 특별한 종류의 효과가 있어야 한다. 반면, 작품 자체가 움직여야 한다는 것은 필수가 아니다. 키네틱아트 특유의 효과는 작품 앞에서 움

직이는 관람자에 의해 혹은 작품에 손대거나 조작하는 관람자에 의해 나타나기도 한다. 옵아트에서처럼 작품이나 감상자는 움직이지 않지만 효과는 더욱 동적인 경우도 있다. 그러나 이에 대해서는 논의의 여지가 있으므로 적당한 부분에서 논하기로 한다. 여기서는 옵아트의 작품이 키네틱아트의 한 분파로 간주되든 안 되든, 그것이 운동을 '재현'하지는 않으면서 '실제로 움직이는 듯한 인상'을 주는 것으로 충분하다. 그런데 키네틱아트에서는 무언가 '실제적인 운동'이 일어나는 반면에 옵아트에서는 '작품 자체가 움직이는 듯'이 보인다. 공통점은 움직이는 물체의 재현에서는 '재현된 물체만이 움직이는 것처럼 보인다'는 것이다.

이러한 구별은 키네틱아트의 발생을 고찰함으로써 더욱 명확하게 나타낼 수 있다. 미래파 선언문은 동적 미술에 대한 이념의 싹을 품고 있다.

> 우리는 잊을 수 없다……. 맹렬히 돌아가는 플라이휠*이나 프로펠러의 터빈이 조각에서 미래파 작가가 관심을 가져야 할 조형적·회화적 요소라는 것을.
>
> —보치오니, 〈미래파의 조각 기술 선언〉(1912)

> 유산탄 위를 달리는 것처럼 부르릉거리는 자동차는 사모트라케의 승리보다 더욱 아름답다……. 세계의 찬란함은 새로운 미, 즉 속력의 미에 의해 풍부해졌음을 우리는 언명한다. —〈미래파 선언〉(1909)

> 운동과 빛은 물체의 물질성을 파괴한다. —〈미래파 선언〉(1910)[1]

* flywheel: 비행기의 회전속도 조절 바퀴.

1 조슈아 C. 테일러 Joshua C. Taylor, 《미래주의》(뉴욕, 1961), p. 134.

그러나 미래파 작가들은 말로는 운동의 의미를 찬미했지만 그들의 예술은 운동을 회화적으로 '재현'시키는 정도에 지나지 않았다. 경마장용 인쇄물과 발라Balla의 〈줄에 매인 개의 움직임〉이나 보치오니의 〈자전거 선수의 역동〉의 차이는, 단지 경마장용 인쇄물이 말의 움직임 속에서 순간적인 형세를 포착한 것임에 비해 발라와 보치오니는 수많은 형세를 한 장의 사진 감광판에 이중 인화했을 때 나타나는 모습으로 보여주는 데 있었다.[2]

그렇지만 어떤 미래파의 회화는 더욱 간접적인 다른 방법으로 움직임을 표현했다. 움직이는 물체를 재현하는 대신에 저공비행하는 비행기 안이나 고속으로 움직이는 차 안에서 본 거리처럼, 움직이는 관측자에게 나타나 보이는 대상을 묘사했다. 이 점에서 미래파는 세잔의 작품에 잠재되어 있으며 입체주의에 명시된 이념(관측자의 고정된 관점에서가 아니라 대상의 둘레를 도는 관측자의 시점에 나타나 보이는 물체를 묘사하려는 이념)을 그저 발전시키고 있을 따름이다. 그러나 이것은 여전히 운동의 '재현'일 뿐이다. 운동 자체가 작품 구성에 직접 들어가지 않는다. 기술적인 의미에서 그것은 키네틱아트가 아니다.

키네틱아트의 이념이 처음으로 구현된 것은 1차 세계대전 직후 몇 해 사이에 러시아에서였다.[3] 타틀린, 로드첸코, 가보, 페브스너Pevsner 등 많은 예술가들이 동시에 그 이념의 방향으로 작업했지만 그중 가장 명확하고 강력한 표현은, 1920년에 가보와 페브스너가 발표한 〈사실주의 선언〉에서 찾을 수 있

2 머이브리지Muybridge, 〈동작 중인 인물화〉(1880).

3 1913년 작인 뒤샹의 〈모빌〉(의자 위에 뒤집어놓은 자전거)은 움직이기는 하지만, 기술적인 의미에서 동작은 아니다. 그것은 하나의 작품으로 여기도록 의도하지도 않았고, 당시에는 더구나, 미학적 대조 대상으로서 운동을 나타내려고 의도되지 않았다. 1915년에 각각, 움직이는 물체 〈Complessi Plastici Mobili〉와 최초로 모터를 사용한 〈Complessi Motorumoristi〉를 만든 발라와 데페로Depero 는 좀 더 정확한 의미에서 키네틱 아티스트들이 아닐지라도, 적어도 키네틱아트의 선구자들이다. 그러나 아직 해야 할 연구가 많기 때문에 동적 미술의 선사先史에 관한 안정적인 논술을 하는 것 은 불가능하다.

다. 이 선언문 가운데서 이들은, 이미 전술前述된 단점에 관해 미래파(러시아에서 상당한 반향을 불러일으켰던)를 비판했다. "일련의 '포착된' 운동의 순간적인 장면을 단순히 도식적으로 기록해서는 운동 자체를 재창조하지 못한다는 것이 누구에게나 자명한 일이다."[4] 그리고 그들은 미래파 선언문과 다르지 않은 취지로 과거의 예술을 탄핵하고 새롭고 역동적인 미술, '동적인 리듬'의 예술을 선언했다. "우리는 오로지 정적인 리듬만을 회화 예술의 요소로 생각한 고대 이집트 예술에 있어서의 몇천 년간의 과실을 불식한다. 우리는 회화 예술에서 하나의 새로운 요소, 즉 동적인 리듬이 실재적인 시간에 대한 우리 감정의 기본적인 형태임을 증언한다."[5] 30년 뒤에 가보가 다음과 같이 썼을 때는 위의 개진을 확대했다. "구성주의 조각은 삼차원적인 것만이 아니다. 우리가 시간의 요소를 그 조각에 가져오려고 노력하는 한 그것은 사차원적이다. 내가 시간이라고 할 때 그것은 운동, 리듬, 즉 조각이나 회화에서 선이나 형체의 흐름을 통해 지각되는 환각적인 운동뿐 아니라 실제의 운동을 의미한다. 내 의견으로는 미술 작품에서 리듬은 공간과 구조 그리고 영상만큼 중요하다."[6]

가보와 페브스너가 머릿속에 그린 것은, 운동이 구조, 공간, 영상과 동등한 위치를 차지하지만 우월한 위치는 차지하지 못하게 될 하나의 조각 형태였다. 그들은 전통적인 조각을 어떤 종류의 기계적인 춤으로 대치하려고 하지는 않았다. 그들은 조각의 본질적이고 두드러진 양상인 공간구성을 포기하지 않았다.

그들이 포기한 것은 '질량mass'이었다. 그들이 지적한 대로, 공학工學이 동체의 강도는 질량에 달려 있지 않다는 것을 보여주었다. T자형 들보T beam가

4 러시아어로 인쇄된 〈사실주의 선언〉,《Gabo》(런던. 1957), p. 151, 카밀라 그레이Camilla Gray 역.

5 위의 책.

6 〈러시아와 구성주의〉,《Gabo》, p. 160.

그 증거다. 그러나 조각가들은 아직 이러한 사실을 인식하지도, 이용하지도 않았다. "온갖 조류와 경향에 속해 있는 그대들 조각가들은 용적이 질량에서 분리될 수 없다는 케케묵은 선입견에 아직껏 집착하고 있다. 그러나 예를 들어 평면 4개로 4톤의 질량을 가진 것과 똑같은 용적을 만들 수 있다."[7] 질량 없이 용적을 구성하는 방법은 가보와 페브스너가 그들의 '구성'에서 한 것처럼 평면이나 철사 격자망으로 윤곽을 짓는 것이다. 그럼에도 비록 운동감 같은 것이 표면의 뒤틀림과 철사의 팽팽함에 의해 시각적으로 전달될지라도 결과는 정적이다. 조지 리키George Rickey는 곧잘 이러한 종류의 구성을 '동적 행사의 정적인 축복'이라고 표현했다. 같은 효과를 낳는 또 다른 방법은 운동에 의해서다.

그리고 그런 것을 보려면, 끝에 추를 단 줄의 한끝을 잡고 그것을 빠르게 돌려보기만 하면 된다. 줄이 속력을 더함에 따라 원꼴같이 입체로 보이기 시

7 〈사실주의 선언〉, 앞의 책.

작한다. 움직이는 선은 어떤 공간의 영역을 윤곽 짓고 공간 속에서 어떤 형태나 영상을 창조하여 조각의 본질적인 생김새를 띠게 된다. 이것이 키네틱아트의 한 원형이다. 키네틱아트의 가변 작품은 운동에 의해 공간에서 하나의 형태를 창조한다. 형태가 입체로 보여야 한다는 것은 본질적인 것이 아니다. 움직이는 물체가 공간의 어떤 영역을 윤곽 짓고 '운동의 한 결과로서' 어떤 형태나 영상이 나타나야 하는 것으로 충분하다.

이러한 요구를 충족시킨 맨 처음 작품은 가보의 1920년 작 〈동적 구성〉이다.[8] 그 작품은 발동기에 의해 힘을 받아서, 진동하는 금속 막대로 이루어져 있다. 막대가 진동함에 따라 간단한 파동이 생긴다. 그것은 무언가 여리고 미묘한 병 모양의 가는 반半투명체였다. 가보는 이러한 보잘것없는 시작에서 좀 더 복합적인 동적 형태로 진전하고자 했으나 어쩐지 성가신, 동력원으로서

8 필자는 타틀린의 1919~1920년 작품 〈제3인터내셔널 기념탑〉 모형을 동적 미술의 한 작품으로 여기지 않는다. 비록 부분들이 움직이기는 하지만, 그 부분들의 회전을 완성하는 데 한 해, 한 달, 혹은 하루가 걸리기 때문에 그 운동을 식별하기가 곤란하다.

의 전기 발동기에 불만을 느꼈다. 1922년에 그는 〈동적 구성을 위한 설계〉라는 밑그림을 그렸으나 실현되지 않았다. 그 후에 그의 계획을 실천에 옮기는 기술적인 수단이 없었기 때문에 정적인 구성으로 전향했다.

10년이 지난 뒤에야 비로소 두 번째로 중요한 키네틱아트 작품이 나타났다. 이것은 라슬로 모호이너지 László Moholy-Nagy의 〈광선 기계〉 혹은 〈광선-공간 변조기〉였다. 가보가 이 사실에 주의를 돌린 것으로 보이지는 않지만, 광선은 그의 〈동적 구성〉의 조각적인 효과를 내는 데 중요한 역할을 했다. 고체적 느낌을 만들어낸 것은 금속 면에서 나온 빛의 반사였다. 모호이너지는 동적 구성에 있어서 빛의 중요성을 충분히 의식했다. 빛은 기계의 금속 부분에 비칠 뿐만 아니라, 그 기계에 새로운 '조각적인' 요소를 첨가한다. 움직이는 부분이 공간의 영역을 윤곽 짓고 규정하는 것과 똑같이 빛은 기계 주위의 공간을 쓸어내고 또 끌어안는다. 즉 그것은 환경을 포위한다. 이러한 빛의 '조각적' 사용과 '환경' 미술에 대한 착안은 키네틱아트의 전 분야에서 가장 성공적인 착안 가운데 하나이며, 오늘날 가장 활발히 개척되는 착안점이다.

모호이너지는 이론적인 측면에서도 크게 공헌했다. 1922년, 알프레드 케메니 Alfred Kemeny와 공동으로 발행한 선언문에서 그는 관람자에 대한 키네틱아트의 효과를 논했다. 키네틱아트 작품 앞에서, 관람자는 이미 수동적이거나 수용적인 관찰자가 아니다. 즉 관람자는 '자발적으로 추진되는 힘을 가진' 능동적인 참가자가 된다. 동적 미술에서 구성은 한꺼번에 주어지지 않는다. 말하자면, 관람자는 스스로 그 구성을 집합하고 조성한다. 그러나 모호이너지는 자기 작품을 그저 실험적이고 시위적인 창안물로 간주했다. 모호이너지는 관람자가 작품 자체의 형성에 참여하는 때를 예지했다. 또한 이 점에서 더 새로운 진보, 즉 관람자 참여라는 진보를 예견했다.

키네틱아트 운동의 시작은 가보나 모호이너지라기보다는 오늘날 우리가

아는 바대로, 알렉산더 콜더Alexander Calder부터라고 말할 수 있다. 그는 단순한 동시에 우아하고 명확한 방법으로 원동력 문제를 해결했다. 공기의 움직임을 이용했던 것이다. 이렇게 함으로써 그는 동력원을 숨기거나 작품의 구성요소로 만들려고 애쓰거나 할 필요가 없었다. 1930년대 초에 그는 스스로 '모빌mobile'이라고 칭한 것을 만들었다. 이 모빌은 충분히 발전된 형태를 지녔으며 검정이나 하양 혹은 빨강, 노랑, 파랑 등의 원색으로 칠해진 얇은 금속판으로 이루어져 있다. 이 금속판들은 막대에 매달려 있었고 어떤 방향으로든지 자유롭게 움직일 수 있도록 마디마디로 나뉘어 있었다. 공기 흐름에 의해 움직임을 일으킬 때 이것들은 다양한 속도로 부드럽게 회전하며, 일종의 운동의 대위법을 낳는다. 그러나 비록 콜더의 '모빌'들이 가보의 동적 조각 개념과 일치할지라도 가보의 생각이 콜더에게 직접적인 영향을 끼쳤던 것으로 보이지는 않는다. 콜더는 장난감 제조를 통해 동적 미술에 이르렀다. 그의 원색 사용은 아마도 몬드리안을, 금속판이 지니는 형태와 모빌의 유희적 정신은 미로를 따른 것이었다고 할 수 있으리라.

콜더는 오랫동안 동적 조각 작품을 해온 유일한 주요 예술가였다. 그는 다소 별나다고 간주되었다. 결국 동적 조각은 회화가 아니며, 전통적으로 이해되는 조각도 아니다. 그것은 진지성이 없는 것처럼 보인다. 그에 적합한 장소는 장난감 가게라고 어떤 이들은 생각할지도 모른다. 그러나 2차 세계대전 이후, 특히 1950년대 이후 키네틱아트는 점점 더 진지하게 예술가들의 주의를 끌게 되었다. 하지만 지난 20년 동안에 행해진 모든 일을 요약한다는 것은 무익하다. 그래서 필자는 예술가들이 작업해온 주요 방향에 대해서만 고찰하려고 하며, 그들 작품을 편의상 다음과 같이 4부로 나누고자 한다. 1. 실제로 운동을 수반하는 작품, 2. 관람자의 움직임에 의해 '동적인' 효과를 낳는 정적인 작품, 3. 빛의 부사를 수반하는 작품, 4. 관람자의 참여가 요구되는 작품.

1. **움직이는 작품** 실제로 움직이는 작품은 사용된 원동력에 의해서 구별할 수 있다. 1920년대 이후에는 과학기술이 충분히 발달해서 예술가로 하여금 다양한 전기 동력 기계를 이용하는 것을 가능하게 했다. 그러나 몇몇 작가들은 자연적인 동력원에 여전히 의지했다. 케네스 마틴Kenneth Martin과 조지 리키는 콜더처럼 공기의 움직임을 이용했다. 마틴은 구부러진 금속 띠의 나선형으로 올라가는 계속적인 움직임을 성취하기 위해서, 리키는 미풍에 살랑거리는 키 큰 풀처럼 이리저리 움직이는 가늘고 긴 금속판으로 하여금 리듬 있는 대비적 운동을 낳도록 하기 위해서 공기의 움직임을 이용한다. 다른 예술가들은 전기와 함께 자연의 힘도 이용했다. 타키스Takis는 자력을 이용했다. 그의 〈자력의 무용Magnetic Ballet〉은 하나의 전자석 코일에 의해 붙었다 튕겨졌다가 하면서, 자기선 둘레를 돌며 산란한 춤을 추지 않을 수 없는 커다란 흰색의 금속 구체로 이루어졌다.

전기 발동기의 동력을 사용한 사람들 중에서 폴 뷰리Pol Bury 같은 사람들은 동력원을 감춘다. 쉐퍼Schöffer, 크레머Krämer, 팅겔리Tinguely 같은 사람들은 동력원을 작품의 한 부분으로 만들었다. 후자의 해결법은 신비화의 요소를 제거할 만큼 미학적으로는 한결 만족스러웠다. 그러나 이 기계들은 모두 동적 작품으로는 아직도 만족스럽지 못했다. 즉 운동이 어떤 특정 목적에 부합되도록 만들어졌고, 앞에서 설명한 의미에 맞는 '조각적 요소' 혹은 그 자체로 당당하게 흥미로운 어떤 것을 나타내는 것은 아니었다. 크레머의 작품들은 참으로 기계적인 무용이다. 팅겔리는 기계 시대와 **'예술'** 자체를 조롱하는, 더욱 다다이스트적인 전통 속에 있었다. 그는 전적으로 성공적이지는 않았지만 몇몇 '자동 파괴적인' 기계를 만들었다. 매우 만족스런 움직이는 구성물을 많이 만들어냈는데도 그의 작품들은 공간 속에서가 아니라 한 평면 위에서만 움직인다(마치 아르프의 작품이 움직이도록 장치된 것처럼). 뷰리 작품의 가장

큰 중요성은 못 뭉치나 철사, 혹은 작은 나무못의 예기치 못한 움직임에 그가 부여한 신비로운 생명이다.

2. 관람자 쪽에서 운동을 수반하는 작품 1920년에 마르셀 뒤샹은 그의 〈회전하는 판유리〉를 통해서 동심원이 그려진 평평한 원반이 빠르게 돌면 입체적 외형을 띤다는 사실을 입증했다. 바꾸어 말하면 움직이는 물체가 급격한 변화를 일으켜 전혀 다른 물체로 보이게 된다. 어떤 조건 아래에서는 같은 효과를 한 물체 앞에서 움직이는 관람자에 의해 얻을 수 있다. 이러한 시각 현상의 예술적인 가능성은 많은 작가들이 탐구했다. 소토Soto의 경우도 〈진동하는 구조〉와 〈변태〉라는 작품을 통해 이를 탐구했다. 그는 말하기를 "언제나 나의 관심을 끌어온 것은 요소의 '변형', 고형 물질의 '비물질화'였다. 이러한 일이 어느 정도까지는 항시 예술가들의 관심을 끌었지만, 나는 작품 자체 속에 '변형 과정'을 합성하기를 원한다. 이렇게 해서 당신이 보는 데 따라, 착시에 의해, 순수한 '선'이 순수한 '진동'으로, '물질'이 '에너지'로 변형된다."[9] 소토는 철사 구성 같은 물질을 어른거리는 배경 앞에 두어 이런 효과를 거두었다. 관람자가 작품 앞에서 움직임에 따라, 어른거리는 배경은 공간 속에 떠도는 일련의 작은 점처럼 보여 철사 구성의 선을 파괴한다.

소토의 작품에서 매우 놀라운 것은 작품을 이루는 요소가 단순하고 평범하지만, 그것들을 결합했을 때의 효과는 무척 신비롭고 복합적이라는 데 있다. 소토가 말한 대로, "단독으로는 이들은 아무것도 아니지만 결합되면 매우 기묘한 어떤 것이 일어난다……. 새로운 의미와 가능성을 지닌 하나의 세계 전체가 단순하고도 중성적인 요소들의 결합으로 현현된다." 터너와 인상파 작가들처럼, 소토의 목표는 형태를 색채와 빛으로 분해해서 그가 말하는 "사

9 《Signals》 No. 1(1965. 11. 12), p. 13.

물의 세계와는 다른 실존을 가지는 순수한 관계의 추상 세계"를 실현하는 일
이었다. "나의 목표는 음악만큼 자유로워질 때까지 물질을 해방시키는 것이
다. 여기서 내가 뜻하는 음악이란 선율이라는 의미에서가 아니고 순수한 관계
성이라는 의미에서다."¹⁰ 한 곡의 음악은 '사물'이 아니고, 사물의 결합은 더
욱 아니다. 그것은 곧 음 사이의 관계인 것이다. 마찬가지로 소토의 작품 역
시 사물이나 물체가 아니고, 운동의 한 결과로서 생기는 시각 요소의 관계성
이다. '그것은 순수하게 시각적이며 물질적 실체가 없다.' 음악처럼 그것은 노
래한다.

　소토가 목적한 것이 비록 조각가가 추구하는 효과와 화가가 노리는 효과를
공유하기는 하지만, 그의 작품은 삼차원적이다. 바자렐리Vasarely, 아감 Agam,
크루스-디아스Cruz-Diaz나 아시스Asis 같은 작가들의 작품은 더욱 회화적이
다. 각각의 경우 형태들은, 마치 추상영화를 보는 것처럼 관람자가 작품 앞
을 지나감에 따라 변한다. 때로는 크루스-디아스의 '물리 색채physichromies'
의 경우에서처럼, 형태와 마찬가지로 색채도 변한다. 그 색채는 한쪽 끝에서
보았을 때의 짙은 적색에서부터 또 다른 한쪽 끝에서 보았을 때의 짙은 청색
에 이르는 범위다. 아감과 바자렐리는 둘 다, 한 장 앞에 또 한 장이 겹쳐진
방풍 유리나 혹은 그 비슷한 물질 위에 디자인함으로써 그들이 원하던 효과
를 얻었다. 한편, 아시스는 대개 물 흐르는 듯한 실크 무늬 효과를 착시에
의해 얻는데, 구멍과 크기가 똑같은 점으로 된 배경 앞에 구멍 뚫은 실크를
놓는 방법이다. 이러한 작품은 변화하는 무늬로 흥미를 더하지만, 소토나 다
른 키네틱아트의 작가들이 하고 있다고 생각해온 그런 방법으로 운동에 의
존하지는 않는다. 어떤 순간에도 구성의 특별한 단계에 나타나는 모습으로

10 위의 책.

고정해서 채색된 부조를 보듯이 그것을 응시하는 것이 가능하다. 하지만 사람이 움직일 때에 구성이 '정적인' 부조와는 전혀 다른 식으로 변하는 것은 사실이다.

이 시점에서 이미 기술한 바와 같이, 옵아트에 관해서 한마디 해야만 한다. 옵아트는 움직임의 강한 인상을 주기 때문에 키네틱아트처럼 분류된다. 옵아트 작품은 팽창하고 수축하며, 진출하고 후퇴하는 것처럼 보인다. 각 부분이 회전하고 캔버스 주변에 뛰어오르고 나타나기도 하고 사라지기도 하는 것처럼 보인다. 그렇지만 그것은 작품 쪽에서도 관람자 쪽에서도 실제 운동을 수반하지는 않는다. 그러므로 가보와 페브스너가 마음속에 그린 바와 같은 키네틱아트의 한 본질적인 특징인 운동에 의한 공간 속에서의 어떤 형태 혹은 영상의 구성이 결여되어 있다. 소토나 아시스 작품이 작동하는 부분적으로는 착각이고 부분적으로는 실제인 공간과는 달리, 형태가 움직이는 것처럼 보이는 공간은 완전히 착시다. 따라서 옵아트를 키네틱아트의 범주에서 제외하는 경우가 있다. 소토와 아시스가 하는 작업과 옵아트 작가들이 하는 작업 사이에 선을 긋는 것은 독단이며, 두 가지가 상호 병합적이라고 주장할 수도 있다. 그러나 이는 옳지 않다. 비록 둘 다 착시에 의해 효과를 낳기는 하지만, 옵아트 작가들이 '착각에 의한 운동'이란 인상을 주는 데 반해 키네틱아트 작가들은 정반대로 행한다. 그들은 '운동에 의한 착각'을 낳는 것이다. 옵아트 작가들은 전적으로 회화적인 수단, 이를테면 색채와 선의 상호작용에 의존한다. 반면 키네틱아트 작가들은 변형시키는 요소로서의 운동에 의존한다. 그들은 방법과 의도 양쪽에 걸쳐 다 다르다. 양쪽 다 '동적'이라고 일컫는 것은 둘 사이의 중요한 차이점을 흐린다.

3. **빛을 수반하는 작품** 빛의 사용은 대충, '회화적인' 것과 '조각적'인 것이라고 일컫고자 하는 것, 즉 공간 속에 투사된 빛으로 나뉜다.

빛의 조각적 사용은 엄밀한 의미에서 공간의 영역을 규정하는 데 쓰이는 그러한 사용이다. 여기에는 보통 광원, 빛살 내지는 빛의 영기aura(초점이 맞추어지지 않았을 때), 그리고 빛이 비추어지는 표면 등 세 가지가 수반된다. 이 표면이란 작품의 여러 부분을 혹은 그것이 폐쇄된 공간일 때는 둘러싸는 벽을 포함한다. 이러한 빛의 사용은 관람자를 작품 자체의 범주 속으로 끌어들이는 효과를 가진다. 이것은 예술적인 환경을 조성한다. 그러나 보는 초점은 다양하다. 예컨대 니콜라스 쉐퍼의 작품들에서는 벽 둘레의 빛의 운동보다는 작품의 광택 있는 금속 부분의 조명된 표면에 주의가 더 쏠린다. 폰 그레브니츠von Graevnitz, 피네Piene, 르 파르크le Parc의 어떤 작품들에서는 흥미의 주된 초점이 빛의 운동이다. 야외에 기념비적인 빛의 투사물을 만드는 것이 피네의 야망이다. 그는 말하기를 "나의 가장 큰 꿈은 광막한 밤하늘에 빛을 투사해서, 빛과 우주가 만남에 따라 우주를 탐사하는 것이다."[11] 반면, 예컨대 모렐레Morellet의 사용법처럼, 네온의 이용은 작가로 하여금 빛을 투사하지 않고도 광원 자체에 의해 공간의 영역을 정확히 표시하게 한다.

몇 가지 방법에서 빛은 리듬과 운동의 양식을 시각적으로 보여주는 가장 효과적인 수단이 된다. 그것은 예술가의 재량에 맡겨진 모든 요소 중에서도 가장 비물질화된 것이다. 네온은 특히 이러한 목적에 적합하다. 가르시아-로시Garcis-Rossi와 돈 마손Don Mason의 작품이 보여주는 것같이 굵은 네온 빛줄기를 되는대로 조명함으로써, 박자와 분위기의 가장 미묘한 변화를 낳는 것이 가능하다. 각 빛줄기의 바로 한가운데서 빛의 파동은, 마치 빛이 순간적으로 소생하고 또 조용히 사멸하는 것처럼, 밀려오고 밀려간다.

그러나 빛은 그 자체로 '비물질화된' 것일 뿐 아니라 빛이 접촉하는 물질

11 《Zero One》.

을 '비물질화하는' 효과도 가진다. 맥Mack의 작품 〈광선 부조浮彫〉는, 그 앞에서 관람자가 움직일 때, 광택 있는 금속 조각에서 반사된 빛이 명멸하고 진동한다. 그래서 물체는 진동하는 빛 속에서 용해되는 것처럼 보인다. 마르타 보토Martha Boto의 몇몇 작품에서, 회전하는 금속 원반을 통과하여 비춰진 빛은 관객에게 빙글빙글 도는 은하계나 은빛 먼지를 보는 인상을 준다. 릴리안느 리엔Liliane Lijn의 〈액체 반사〉에서 빛은, 빛을 확대하고 반사하며 투사하는 렌즈의 역할을 하는 작은 물방울들에 의해 포획된다. 움직이는 빛에 의해, 가장 단순한 요소가 믿기지 않을 만큼 변형된다.

이러한 모든 작품은 공간 속에서 빛의 운동을 수반하며, 그래서 이미 윤곽을 잡아놓은 키네틱아트의 개념에 속한다. 그러나 말리나Malina와 힐리Healey의 작품처럼 이런 식으로는 분류하기가 한층 곤란한 작품이 있다. 빛은 움직이되 공간 속에서 움직이지는 않는다. 빛은 뒷면에서부터 하나의 스크린에 투사된다. 이것은, 필자가 빛의 회화적 사용이라는 말에 의해 의미하는 것, 이를테면 빛으로 그리는 것[12]이다. 빛의 이러한 용법은 그 원리에서 영화의 그것과 다르지 않다. 그러나 누구든 적어도 1920년대에 에글링Eggling이 만든 추상영화 같은 것까지도 포함하도록 키네틱아트라는 용어를 확대하기 바란다면 두 개의 명확한 개념을 혼란시키는 위험을 무릅쓰는 일이다. 그렇지만 말리나나 힐리의 화면에서는 영화나 텔레비전과는 달리, 영상을 창출하는 움직이는 부분을 어렴풋이는 식별할 수 있다고 주장할 수 있다. 그러므로 그들 작품은 공간 속에서 실제의 운동을 수반하여 따라서 그 정의에 합치된다. 이와 비슷

12 빛의 회화적 용법은 오랜 역사가 있다. 18세기 카스텔Castel은 음악의 시각적인 등가물을 보여주게 될 〈시각 하프시코드ocular harpsicord〉를 만들었다. 이러한 길을 따라 이후 많은 실험이 행해졌다. 스크리아빈Scriabin은 색채 반주를 위한 악보를 썼다. 가장 성공적인 색채 오르간은 토머스 윌프레드Thomas Wilfred가 1919년에 제작한 것이었다.

하게 다양하게 형광색 페인트칠이 된 동심원으로 덮인 회전하는 원반 위에 자외선이 투사되는 피터 세즐리Peter Sedgley의 〈비디오 회전자〉도 마찬가지로 동적 물체로 생각할 수 있다.

4. 관람자의 참여를 수반하는 작품 1963년에 발표된 선언문에서 르 파르크, 모렐레, 가르시아-로시가 속한 '시각예술 탐구 그룹'은 다음과 같이 기록했다. "우리는 관람자를 그가 시작하고 또 변형시키는 하나의 상황 속에 두기를 원한다. 우리는 그의 내부에서 지각과 행동 능력이 증가되도록 개발시키기를 원한다."[13] 그리고 그들의 〈미로〉에 대해서는 이렇게 말했다. "그것은 관람자와 미술 작품의 거리를 제거하도록 신중히 지향되어 있다. 이러한 거리가 사라짐에 따라 작품 자체에 대한 흥미가 점점 커지게 되고 작가의 개성의 중요성은 점점 감소된다."[14] 전통적으로 관람자는, 전적으로는 아니라 해도 다소간 수동적인 역할을 맡아왔다. 관람자는 미술 작품을 자신과 마주쳐 위쪽에 있는 별개의 무엇인가로서, 타인의 상상력의 소산으로서 감탄해왔다. 지금은, 관람자가 작품 제작의 협력자가 됨으로써 작품과의 친근한 관계 속으로 들어갈 수 있음을 시사한다. 관람자 참여는 작품을 움직이고 정지시키는 제한된 활동 범위에서부터 작품을 실지로 구성하는 데까지 미칠 수 있다. 이러한 관점에서, 리지아 클라크Lygia Clark의 〈동물들〉은 특히 좋은 하나의 예를 제공한다.

이 작품은 여러 가지 형태를 취할 수 있게끔 조작될 수 있는 분절된 금속판으로 만들어졌다. 작품의 각 부분은 한 유기체에서처럼 다른 부분에 각각 기능적으로 연결되고, 그 부분들의 운동은 일정한 반복 진행을 따른다. 작품은 자체의 생명을 지니며, 조종하는 사람이 원하는 어떤 모양으로도 틀이 잡

13 《Image》(1966, 겨울), 레그 가드니Reg Gadney와 스테판 밴Stephen Bann 역, p. 21에서 인용됨.
14 위의 책.

히지 않으려고 한다. 이렇게 해서 작품을 조정하면서 조작하는 사람은 작품 속에 있는 어떤 의지력을 의식한다. 리지아 클라크가 말한 대로 관람자와 작품 사이에 하나의 새로운 관계가 수립된다. 이 새로운 관계는 조종하는 사람의 행동에 반응하는, 작품의 독립된 운동에 의해 가능해졌다. 이러한 사실은 예술가의 역할 또한 변화시킨다. 예술가는 이미 완성된 작품을 제공하지 않으며, 오히려 거기서부터 작품이 발전할 수 있는 가능성의 집합, 하나의 프로그램, 하나의 상태를 제공한다.

빛의 이용은 관람자 참여에 의해 더욱 커다란 가능성을 제공한다. 이미 언급한 대로 관람자는 작품 자체 속으로 들어간다. 작품이 관람자를 둘러싼다. 관람자의 주의력이 주변의 어두움에 의해 완전히 집중되고, 빛은 그의 오감을 기습한다. 누구든 영화관과 극장에서 이러한 감각기능의 집중을 얻는다. 그러나 '시각예술 탐구 그룹'의 〈미로〉 같은, 동적인 빛을 지닌 물체의 환경 안에서 관람자의 지각은, 그가 작품을 가동시킬 수 있을 뿐만 아니라 작품 안에서 돌아다닐 수도 있다는 사실에 의해 훨씬 더 고조된다.

언급되어야 할 또 다른 동적 예술의 특징이 있는데, 우연의 요소가 그것이다. 운동의 정확한 반복은 아무리 복합하더라도 단조롭게 된다. 그러나 전적으로 멋대로인 운동도, 요점과 형태를 잃고 혼돈에 빠질 수 있으므로 피해야 하고, 어느 정도 통제되어야 한다. 그 통제는 대개, 운동의 온갖 다양화를 통해서도 일정한 채로 있는 요소들 사이의 어떤 관계를 찾음으로써 이루어진다. 이 관계가 실현되는 방법의 수는 무한하다. 어떤 특별한 순간에 관계 실현이 일어나는 것은 우연한 일이다. 그러나 하나의 지속되는 근원적 관계가 있기 때문에 운동은 하나의 기본 양식을 지닌다.

이 장에서 나는 키네틱아트라는 용어에 어떤 정의를 부여하려고 노력했으나 미래주의, 표현주의, 추상미술 그리고 팝아트 같은 많은 미술 용어처럼 획

고한 정의는 주어질 수 없다. 많은 종류의 다른 방법에 그 용어가 적용되는 것이 불가피하다. 그 사실은 초보자들에게는 어리둥절한 일이겠으나 어떤 구별이 지어지기만 하면, 순전한 혼란에 이르지는 않을 것이다. 필자는 이 구별이 과연 어떤 것인가를 지적하려고 노력했다. 작품 자체의 측면에서 또는 작품을 그가 조정하거나 하지 않거나 간에 관람자 측면에서 공간 속의 운동을 수반하는 작품들이 있다. 그리고 이러한 작품은, 이상적으로 말해서, 작품을 구성하는 요소들의 어떤 시각적인 변형을 수반해야 한다. 이것이 내가 엄밀하다고 일컫는 의미, 즉 초기 이론가들에 의해 이해되는 그러한 의미에서의 '동적'이다. 그리고 실제 운동을 수반함이 없이 운동의 인상을 주는 작품이 있다.(옵아트) 공간 속에서의 운동의 착각을 수반하거나 수반하지 않거나, 비록 이차원적이지만 움직이는 부조와 영화처럼 실제적인 운동을 수반하는 작품들이다. 그리고 마지막으로 미래파 회화에서처럼 운동을 정적으로 재현한 작품들이다. 이런 작품 가운데 어떤 것 또는 모두를 키네틱아트라고 꼭 부르고 싶다면, 그것은 잘된 일이며, 좋은 일이다. 그러나 적어도 구별은 유지되어야 한다.[15] 1950년대 후기와 1960년대 초에 두드러져서 1967년 파리에서 '빛과 운동' 전시회를 즈음하여 절정에 도달한 키네틱아트 운동은 1970년의 테이트미술관 전시회 무렵에는 중추적인 중요성을 지닌 하나의 운동으로서는 쇠퇴하기 시작했다. 그리고 그 운동은 비록 하나의 운동으로 계속되기는 하지만 입체주의처럼 미술의 체계 속에 흡수되었다. 이 운동의 실천가들 가운데 많은 사람들이 환경 미술이나 여러 종류의 선언 발표 등 다른 일들로 전환했다.

15 1967년에 이 사항이 쓰여진 이래, 필자는 스스로의 견해를 수정해왔다. 이 점에 대한 더 충분한 논의를 위해서는 필자의 《옵아트》(런던, 1970), pp. 123~124, p. 145 참조.

팝아트
Pop Art

에드워드 루시 스미스
Edward Lucie-Smith

팝아트는 길게 잡아서 10년이나 12년 정도의 역사를 가지고 있다. 이 용어 자체는 1954년에 영국의 비평가인 로렌스 알로웨이Lawrence Alloway가 매스컴 광고 문화에 의해 창조된 '대중 예술popular art'을 가리키는 편리한 명칭으로 처음 사용했다. 알로웨이는 그 후 1962년, 이 명칭을 확대하여, '미술fine art'과 관련하여 대중적 이미지를 사용하려고 시도하던 예술가들의 행위를 이 명칭 속에 포함시켰다. 그 후로 수많은 다른 명칭들이 이 명칭과 경쟁해왔지만, 팝 아트라는 명칭은 가끔 예술가들 자신의 항의가 있었음에도 굳어졌다.

영국에서 만들어진 최초의 진정한 팝아트 작품은 일반적으로 리처드 해밀 턴Richard Hamilton의 콜라주 작품 〈오늘의 가정을 그토록 색다르고 멋지게 만 드는 것은 무엇인가? Just What is It that Makes Today's Homes So Different, So Appealing?〉였던 것으로 인정된다. 이 작품은 1956년에 화이트채플 아트갤러리 에서 열렸던 '이것이 내 일이다'라는 이름의 전시회를 위해 만들어졌다. 팝아 트가 영국 대중에 처음으로 큰 영향을 준 것은 1961년에 있었던 청년 현대 작 가전이었다. 이 전시에는 데이비드 호크니David Hockney, 데렉 보쉬에Derek Boshier, 알렌 존스Allen Jones, 피터 필립스Peter Philips, 키타이R. B. Kitaj 등의 작품이 포함되었으며, 이로써 젊은 예술가들 세대를 확립했다. 같은 해에 피

터 블레이크Peter Blake는 현대미술원에서 그의 첫 개인전을 열었다.

미국에서 팝아트의 발전을 설명하는 것은 좀 더 까다롭다. 미국의 팝아트는 만연하던 추상표현주의 양식의 물결에서부터 놀랄 만큼 느린 단계를 거쳐서 발전해왔으며, 미국의 팝 작가들은 여전히 추상표현주의의 거장 가운데 한 사람인 데 쿠닝을 자신들의 작품에 가장 중요한 영향력 있는 사람으로 일컫는다. 미국의 팝아트에서 중요한 해는 1955년으로, 이해는 로버트 라우센버그Robert Rauschenberg와 재스퍼 존스Jasper Johns가 뉴욕 예술계에 등장한 것으로 주목할 만하다. 1958년에 재스퍼 존스는 최초의 개인전을 가졌는데, 뉴욕의 비평가인 레오 스타인버그Leo Steinberg는 자신이 본 것에 대한 반응을 다음과 같이 설명했다. "마치 데 쿠닝과 클라인의 그림이 갑자기 렘브란트와 지오토의 그림과 함께 한솥에 던져진 것 같았다. 갑자기 모두가 똑같이 환상의 화가가 되어버렸다." 그럼에도 전반적인 뉴욕의 미술계가 팝아트의 본격적인 충격을 느낀 것은 1961년 초에 이르러서였다.

팝아트는 매우 색다른 역사를 가졌기 때문에 사건을 대담하게 서술할 필요가 있다. 팝아트의 수용 과정은 이보다 앞섰던 현대미술 양식들의 수용 과정과는 매우 다르다. 짧은 기간의 부화기가 있었던 것이 사실이다. 최초의 약 5년간 팝아트는 다소간 '지하 운동underground'으로 존재했다. 이윽고 팝이 지상으로 나타났을 때 그것은 위축은 물론 심지어 저항을 겪는 순간을 맞이했다. 이것은 여러 가지 역사적인 요인들로 인해 뉴욕에서 특히 심하게 일어났다. 최초로 국내에서 발전된 양식으로서 국제적인 명성을 획득한, 추상표현주의가 미국에 자리잡고 있었던 것이다. 마리오 아마야Mario Amaya가 팝아트에 대한 그의 책에서 말했듯이 이제 이 새로운 화가들은 "미국이 성취한 것 전부를 창밖으로 차버리는 것 같이 보였던" 것이다. 가장 강력하고 지적인 미국 평론가들 중의 한 사람인 해럴드 로젠버그Harold Rosenberg는 새로운 운동을

거의 즉석에서 묵살했다. 그는 "충격 가운데 좋은 면이 있다면, 그것은 추상미술의 경우 그것을 수식하는 말들이 너무나 여러 번 되풀이해서 사용됨으로써 마침내 바닥나버린 것과는 대조적으로, 환상을 추구하는 미술의 경우에는 그것에 대해서 거론하기가 쉽다는 사실에 기인한다"라고 말했다. 그에게 팝아트는 단지 '하나의 미술 비평거리'에 불과했다. 이와 같은 여러 가지 회의와 항의에도 아랑곳없이 팝아트는 물질적인 차원에서는 성공을 거두었다. 그것은 대중에 침투하는 데 성공했고, 수집가들의 수집 대상이 되었다. 놀랄 만큼 짧은 기간에 팝아트 주요 작가들의 위치는 확고해졌고, 부유해지기까지 했다.

내가 지금까지 설명했듯이 초기에는 머뭇거림이 있었으나 현재 팝아트는 다른 어느 곳에서보다도 미국에서 더 큰 영향력과 더 확고한 뿌리를 형성했다. 이 점에 대한 근본적인 원인은 아마도 〈비평적 과정의 합성적 유형〉이란 공동 문헌에 실려 있는 런던 로열 칼리지Royal College의 한 학생의 말에서 추론할 수 있을 것이다. 그는 "팝아트는 소비자 환경과 그 심리 상태를 묘사한다. 그러므로 여기서는 추한 것이 아름다움이 된다"라고 말한다. 아마도 여기에 같은 문헌에 있는 다른 말을 덧붙일 수도 있다. "작가의 주제에 대한 태도에 의해서 주제가 내용의 지위로 끌어올려진다." 전후 미국 회화는 민족주의적이기를 고집해왔다. 미국 미술계의 지도자들은 유럽에서 진행되던 일들에 대해서 자주 참을 수 없는 감정을 표시했다. 주도적인 미국의 화가들은 몹시 경쟁적이었고 그들의 적수인 유럽 화가들의 작품에 대해서 공공연하게 경멸을 드러내는 일이 잦았다. 1950년대의 실험을 거쳐 태어났기 때문에 팝아트는 미국의 도시 환경을 포착하는 데 이상적인 도구였다. 팝아트가 잘 팔리지 않는 상업 디자인에서 물려받은 공격적인 요소는 미국의 화가들에게 특히 매력적이었다. 실제로 이들은 자신들이 실천하는 양식이 특별히 미국적인 혈통을 가졌다는 것과 담배 상점의 인디언이나 서민적인 향기 그리고 미국에서 이미

매우 널리 인기를 끌고 수집 대상이 되었던 '아메리칸 프리머티브American Primitives'야말로 자신들이 성취하려는 것에 대한 일종의 공적인 '인가'나 '면허'를 제공하는 것이라고 확신했다. 1965년 4월에 밀워키미술관에서 열린 '팝아트와 미국 전통'이란 제목의 중요한 전시가 그러한 과정을 웅변적으로 확신시켜주었다.

그러나 이러한 사실이 팝아트 또한 유럽에 선조가 있다는 것을 부인하는 것은 아니다. 팝아트의 뿌리는 다다Dada에서 발견할 수 있으며, 다다의 노장들은 그 사실에 조금도 열광하지는 않았지만 그 유사성을 금방 인정했다. 한스 리히터는 다다에 관한 권위 있는 저서에서 마르셀 뒤샹이 그에게 쓴 편지를 인용했다. "신사실주의New Realism 또는 팝아트, 아상블라주Assemblage(집합) 등등으로 불리는 이 신다다Neo-Dada는 손쉬운 출구이며, 다다가 해놓은 것으로 살아간다. 내가 기성품들ready-mades을 발견했을 때 나는 미학을 좌절시키려고 생각했다. 신다다에서 그들은 나의 기성품들을 가지고 거기에서 심미적인 미를 찾아냈다. 나는 하나의 도전으로 그들의 얼굴에 술병을 얹어두는 시렁과 소변기를 던졌는데 이제 와서 그들은 심미적인 미의 관점에서 그것들을 찬미하고 있다."

낙담하고 있던 차에, 뒤샹은 팝과 다다의 유사점뿐만 아니라 그 둘의 차이점을 발견했다. 팝아트에서 우리를 당황시키는 점의 하나이며 또한 가장 시급하게 설명을 요구하는 점은 팝아트가 보여주는 표면상의 냉정함, 즉 그것이 묘사하는 주제에 대해 참여의식이 결여된 듯이 보인다는 점이다. 일견 거기에는 다다의 테크닉과 다다의 수법이 재생된 듯이 보이지만 그 뒤에서 다다의 철학을 찾아볼 수는 없다. 다다는 반反미술, 즉 기성의 상황에 대한 반발로 태어난 운동이다. 그러므로 그것은 그 상황에 의해 형성된 것이다. 팝 예술가들이 그들 초기의 탐색적인 단계에서 한 작업은 그러한 반발의 몸짓들 속

에서 긍정적인 어떤 것, 쌓아올릴 수 있는 어떤 토대를 발견하려는 것이었다. 팝의 표면상의 경박함을 보고 팝을 비지성적인 것으로 판단하거나 표면상의 초탈함을 보고 참여의식이 없는 것으로 생각해서는 안 된다. 팝아트는 다른 무엇보다도 조예가 깊고 고도로 자의식적인 운동이다. 야지아 라이하르트Jasia Reichardt는 런던에서 팝이 어떻게 발전했는가에 대한 설명 속에서, 부분적으로 현대미술원I.C.A.에서 열렸던 일련의 모임을 통해서 열성적인 토론과 서부극, 낡은 만화책들, 싸구려 공상과학소설에 대해 실시된 학구적인 검토 작업을 묘사했다. 이들 토론에 참가한 사람들은 대량생산된 신화와 대중적인 디자인에 대한 고고학이라 할 만한 것에 극도로 진지하고 본격적인 관심이 있었다. 영국에서 활동하는 주요 팝 작가들의 관심은 자주 그들에게 부여된 관심의 기준을 훨씬 넘어서까지 확대되었다. 이미 여기서 언급한 바 있는 팝 양식의 창시자들 가운데 한 사람인 리처드 해밀턴은 1966년에 테이트미술관에서 열렸던 뒤샹의 회고전을 위해서 뒤샹의 작품인 〈거대한 유리잔Large Glass〉을 다시 만드는 힘겨운 작업을 했다. 해밀턴은 어디서나 다다 운동의 역사에 대한 손꼽히는 전문가의 한 사람으로 인정받는다. 영국에 안주한 미국인 화가인 R. B. 키타이는 고심해서 만든 카탈로그 해설문으로 유명하다. 한번은 이 해설문이 어느 면으로 보나 배트맨 만화 따위와는 견줄 수 없는 학술적인 잡지인 《바르부르크 인스티튜트 저널Journal of the Warburg Institute》 같은 것들을 관객에게 언급한 예도 있다.

사실상 우리가 전형적인 팝 회화 작품을 묘사하려고 할 때 우리는 곧 그런 것이 존재하지 않는다는 것을 발견한다. '양식'이라는 개념은 해체된다. 팝아트는 본원적으로 양식 없는 예술이며 계열화에 적대적인 예술이다. 이것을 증명하는 몇 가지 예를 들어보기로 하자. 미국의 경우에는 예를 들어 주요한 팝 작가들로 존스와 라우센버그(이 두 사람은 다른 팝 작가들과는 약간 거리를 두고 있

도판 102 리처드 해밀턴, 〈오늘의 가정을 그토록 색다르고 멋지게 만드는 것은 무엇인가?〉 (1956)

고, 아마도 팝의 참여자로서보다는 선구자로 분류되는 것이 옳을 것이다)뿐만 아니라, 앤디 워홀Andy Warhol, 짐 다인Jim Dine, 로버트 인디애나Robert Indiana, 로이 리히텐 슈타인Roy Lichtenstein, 탐 웨셀만Tom Wesselmann, 클레즈 올덴버그Claes Oldenburg, 제임스 로젠키스트James Rosenquist 등이 포함된다. 이 작가들은 나머 지 다른 작가들과 서로 상당히 다르다. 예를 들어 워홀의 경우에는 수공적인 예술 작품이라는 개념을 완전히 제거하려고 했다. 그의 많은 그림들은 형판 인쇄stencil를 이용해서 캔버스에 직접 옮긴 사진 영상에 의존하고 있다. 이에 대해 해럴드 로젠버그는 "계속 되풀이되는 재미없는 농담처럼 졸리도록 반복 되는 캠벨 수프 상표의 특별 광고란들"이라고 경멸적으로 논평하고 있다. 이 보다 우호적인 한 비평가는 1965년에 필라델피아미술관에서 열렸던 워홀 회 고전의 카탈로그 서문에서 "그의 회화적 언어는 상투적인 것들로 이루어져 있 다"라고 말한다. 이 서문은 계속해서 "워홀의 작품은 항상 노출됨으로써 시각

도판 103 클레즈 올덴버그, 〈부드러운 발동기, 기류 6〉(1966)

적으로 인식되지 못하고, 잊힌 대상을 다시 인식하게 한다. 우리에게 익숙한, 그러나 그들의 일상적인 전후 관계에서 떨어져 나온 사물을 우리는 새롭게 바라보게 되며, 현대의 삶의 의미를 반영하게 된다." 리히텐슈타인과 짐 다인, 올덴버그 등은 모두 그들의 심상과 양식적인 경향에서 워홀과 연결되지만, 그들은 전혀 다른 방법으로 '현대의 삶의 의미'에 대한 인식을 창조하려는 작업에 착수했다. 리히텐슈타인은 가장 조잡한 연재 만화들에서 도용한 양식으로 사물을 과장되게 확대한 것을 그린다. 인쇄 과정에서 기인하는 망점들까지도 꼼꼼하게 재현된다. 다인은 잔디 깎는 기계, 세면기, 샤워 도구 등을 회화적인 질감의 배경과 짜 맞추는, 실제 물체들과 자유로이 그려진 표면을 결합하는 작업으로 알려져 있다. 올덴버그는 화가로서보다는 물체를 만드는 작가로서, 그가 만드는 물체는 항상 크기나 재료나 질감에서 놀라운 점이 있다. 올덴버그는 예를 들어 헝겊과 석고로 된 거대한 햄버거와 케이폭kapok 솜으로 속을

채운 비닐로 된 목욕탕 설비를 만들었다. 인디애나와 로젠키스트는 또 다르다. 인디애나는 위협적인 거대한 표지를 그리는 작가다. 그 표지들은 '먹어EAT', 또는 '죽어DIE'라고 우리에게 훈계한다. 로젠키스트는 거대한 이미지들의 파편을 사용한다. 여러 가지 단편적인 부분이 다시 짜 맞춰져서 거의 추상에 가까운 기본형을 만들어낸다. 여러 가지 면에서 로젠키스트의 작업은 선구적인 미국의 현대주의자인 스튜어트 데이비스Stuart Davis가 1920년대에 이미 해놓은 작업과 그다지 다른 점이 없다. 주로 종합적 입체주의의 영향을 받았던 데이비스는 사실상 미국 팝아트의 직계 선조 가운데 한 사람이다. 가장 훌륭한 그의 작품의 일부는 흔해빠진 포장 디자인에 기초를 두었으며 그가 이러한 재료를 취급하는 방식은 팝 화가들이 이루려는 것을 '차후에' 가치 있게 만들어주는 것으로 미국 비평가들에 의해 종종 언급된다.

주도적인 미국 팝 화가들이 서로 다르긴 하지만 그들과 영국의 동료들 간에는 분명한 차이점이 있다. 물론 영국의 팝아트가 미국에서 큰 영향을 받은 것은 의심할 수 없는 사실이다. 피터 필립스Peter Phillips나 데렉 보쉬에 같은 작가의 초기 작품은 반은 현실이고 반은 상상된 문명, 핀업 사진과 회전 당구기로 된 동화의 나라에 대한 억제되지 않은 낭만적인 찬가다. 데이비드 호크니 역시 미국을 신격화했다. 그는 로스앤젤레스에 오랫동안 체류하면서 그곳에서 발견한 것에 대한 놀라움과 흥분이 담긴 회화적 기록을 보냈다. 그러나 그 자체 안에서 양식의 관점으로 볼 때 영국의 팝아트는 미국의 팝아트보다 분류하기가 더욱 어렵다. 예를 들어 리처드 해밀턴의 특징인 엄격함과 활기의 결핍과 냉소적 재기는 그를 다른 작가들과 다르게 만든다. 그의 작품은 서로가 급격하게 다른 경향을 보이는데, 그것은 작품마다 각각 하나의 사상을 구현하며 그 사상 자체가 재료의 형태를 지배하기 때문이다. 우리가 해밀턴의 〈영화계의 유명한 괴물로서의 휴 게잇스켈〉이란 작품을 그의 해변의 인물들

346

의 변형된 사진(이 작품은 흡사 앙리 미쇼의 스케치를 확대한 것같이 보인다)과 나란히 놓고 비교해보면 처리 방법이나 질감 또는 구조 그 어느 점에서도 이 두 작품이 한손에서 나온 작품이라는 사실을 찾아낼 방법이 없다. 이들을 연결하는 것은 다만 지적인 사고 과정의 연속성일 따름이다. 분명히 영국 팝의 선구자 가운데 한 사람인 에두아르도 파올로치Eduardo Paolozzi(최근에는 콜라주 연작을 위한 짐 다인의 공동 작업자이기도 하다)는 일반적으로 인정된 의미로서의 '팝 예술가'라는 범주를 넘어선다. 크롬으로 눈부시게 도금한 금속으로 만든 그의 가장 최근의 조각들은 팝의 외형을 가졌지만 팝의 내용은 없다. 이미 앞에서 언급했던 R. B. 키타이는 리처드 해밀턴처럼 신중하고 '학구적'인 작가다. 그는 해밀턴처럼 몹시 힘을 들여 느리게 작업하는 작가다. 내가 방금 언급한 세 작가들은 대중이 생각하는 팝의 보편적인 이미지와는 멀리 떨어진 팝의 은둔자적인 성격으로 거의 유대의 율법학자적인 면을 대표하는 것처럼 보인다.

일반적으로 인정된 팝의 이미지와는 다른 면모를 보여주는 또 하나의 작가는 알렌 존스다. 그는 절충주의자로서, 팝 심상心像과 현대미술의 주된 전통 사이에서 하나의 타협점을 찾으려고 노력했다. 예를 들어서 그의 색채 배합이나 물감 다루는 법은 그가 마티스의 교훈에 크게 영향을 받았음을 보여준다. 영상의 변화에 그가 보이는 흥미는 격식을 중요시하는 초현실주의자들을 연상시키는 것이다. 그의 '여성적 메달'은 셰이프트 캔버스Shaped canvas 작품으로 실크 속바지에서 나온 두 개의 다리로 이루어진 메달과 리본 형태로 이루어진 캔버스다. 그 결과는 대중에 관한 한 존스를 영국 팝 화가들 중에서 가장 성공한 한 사람으로 만든 얄팍한 매력을 지닌 것이다. 팝의 다른 이단자들은 조 틸슨Joe Tilson, 패트릭 콜필드Patrick Caulfield, 앤서니 도널드슨Anthony Donaldson 들이다. 이단자들의 이름을 든다는 것은 사실상, 영국에서 팝아트 운동을 정의하는 것이다. 틸슨은 키타이와 파올로지에게 많은 영향을 빚있다.

그의 가장 독창적인 작품은 진공 형태의 플라스틱으로 된 부조 작품이다. 이 작품에서는 각 기본 단위가 연속적으로 만들어져 있으면서도 그것들을 조합하는 방식이 팝아트가 자체의 성격상 항상 결합하고자 노력하는 특질을 변화시킬 수 있었다. 그 결과는 각각의 물체가 연속적으로 만들어진 것과 유일한 것의 특질을 결합하는 일종의 예술이었다. 콜필드의 무감동한 하드-에지hard-edge식 정물과 풍경은 대부분 틸슨의 작품보다 훨씬 짙은 개성이 있지만, 그만큼 다양성은 훨씬 덜하다. 그의 작품은 재현의 통속적 방식이라기보다는 시각의 통속적 방식에 대한 논평으로 보인다. 도널드슨은 이와는 또 다른 경향, 팝아트와 하드-에지 추상을 접붙이려는 욕망을 표현한다. 그는 예를 들면 스트립 댄서들의 실루엣을 전체 디자인에서 반복되는 추상의 단위로 사용한다. 그리고 색채는 싸구려 플라스틱의 창백한 빛깔이다. 그러나 전체적인 영향은 추상회화 느낌이다.

이들 모든 작가들이 가진 하나의 공통점은 성기盛期 르네상스 화가들이 가졌던 종류의 양식화된 언어와 같이 완전히 발달되어 모든 종류의 전달에 통용되는 그런 양식화된 언어는 물론 아니다. 그 대신에 우리는 현대의 주된 분위기에 대한 지나치리만큼 예민한 반응을 발견한다. 내가 논의해온 화가들이 반영하는 것, 그들이 함께 나누는 것은 현대의 거대도시와 '대다수의 삶', 도시 속에 갇히고 자연에서 단절된 인간들에 대한 색조와 심상이다.

그렇기 때문에 팝아트를 이야기하는 것은 큐비즘과 같은 하나의 예술운동에 대해서 논의하는 것이 아니다. 그것은 이런 종류의 시도의 전통적 범주 밖으로 뻗어나가며 그런 점에서 '예술'이라는 개념과는 극히 난외적인 연관만을 가지는 사건에 대한 논의다. 이 운동이 주로 영국과 미국에서, 가장 현저하게는 뉴욕과 런던에서 활발했던 것은 결코 우연이 아니다. 물론 프랑스의 알렝 자케Alain Jacquet나 이탈리아의 알베르토 모레티Alberto Moretti, 스웨덴의 팔슈

트룀 Fahlström 같이 다른 곳에도 팝 화가들은 있었다. 그러나 영국이나 미국의 관찰자들은 다른 곳에서 만들어진 팝아트에서 '부자연스런' 어떤 점이 있음을 발견한다. 그것은 주위 환경에서 곧장 직접적으로 튀어나온 것처럼 보이지 않는다.

팝아트의 발생에 필수적인 여건은 팝적인 생활 방식이다. 또는 오히려 팝아트 자체가 그러한 생활 방식이 낳은 우연한 하나의 부산물, 거의 우연히 생겨난 하나의 결정체다. 팝에 대해서 우리가 '양식'이란 말을 쓸 수 있는 것은 한 가지 의미로서만이다. 이미 말한 바대로 다른 모든 면에서 팝은 양식을 가지지 않는다. 내가 말하고자 하는 팝 작가의 주된 활동, 즉 그를 정당화하는 것은 예술 작품을 생산하는 것이기보다는 환경에 의미를 부여하고 자신이 행하는 모든 것에서 그를 둘러싼 환경의 논리를 수락하는 것이다. 이 환경 논리의 형태와 방향을 발견하는 것이 작가의 주요 과제가 된다. 여러 면에서 모든 팝 화가들 가운데 가장 당혹스럽고 수수께끼와 같은 존재인 워홀이 한 극단적인 예다. "내가 이런 방식으로 그리는 이유는 내가 기계가 되기를 원하기 때문이다. 내가 무엇을 하거나 기계와 같이 하는 것은 그것이 바로 내가 하고자 하는 것이기 때문이다. 모든 사람이 서로 똑같다면 굉장하리라고 나는 생각한다"라고 워홀은 말했다. 냉정한 무관심이 역시 마찬가지로 냉정한 동일시로 변화된 것이다. 워홀의 초기 지하 운동적 영화들은 이러한 태도에 대한 또 하나의 단언으로서 일상적인 것에 대한 정밀한 검토는 마침내 보이는 것과의 동일시라는 결과로 이끌어간다. 그러나 워홀은 많은 점에서 일종의 현대의 무당이라 할 수 있다. 캠벨 수프 깡통에 그의 사인이 들어가면 곧 그것은 워홀의 작품, 즉 하나의 예술 작품으로 변한다. 양극화 현상이 일어난 것이다. 즉 예술가는 그가 사는 세계를 지배하는 세력들과 자신을 완전히 정확하게 일치시키는 데 성공한 것이다. 다른 모든 사람들과 같아짐으로써 그는 유일하세 되

었다. 그리고 이것은 그로 하여금 예술이라는 사업을 전부 포기할 수 있도록 했다.

팝아트에 대해 결정을 내리기에 앞서서, 그것을 태어나게 한 조건에 대한 검토는 필수적이다. 그리고 이 사실은 몇 개의 근본적인 질문을 제기해야 함을 뜻한다. 예를 들면 팝아트의 원료를 공급하는 것으로 생각되는 '팝 문화'란 무엇인가? 우리 사회의 다른 모든 것들과 마찬가지로 팝 문화는 산업혁명과 뒤이어 일어난 일련의 기술 공학의 혁명에 의한 산물이다. 팝 문화는 유행과 민주주의와 기계를 한데 합쳐놓았을 때 생겨나는 결과의 일부분이다. 모든 것이 손으로 만들어지던 시대에 유행은 여러 가지 다양한 목적에 기여했다. 이 목적들 중에서 새로움에의 욕구를 만족시키거나, 성적인 매력을 높여주는 것보다 더 중요한 목적은 사회적 지위를 표시하는 것이었다고 생각한다. 유행은 상당히 경직된 사회구조의 상층에서부터 시작되었고 점차 밑으로 스며들면서 덜 정교하고 덜 양식적인 것으로 되어갔다. 참으로, 정교함과 양식은 거의 같은 것을 의미했으며, 많은 사람들은 유행을 따를 생각을 할 돈도 시간도 전혀 없었다. 그런데 기계가 이것을 변화시켰다. 기계는 돈과 여가를 늘려주었으며, 동시에 그 자체의 논리를 부여했다. 인간이 기계로 생산된 물건을 원한다면, 물건을 다량으로 생산해야 한다는 것은 경제적으로 필수적인 것이었다. 기계에 관한 한 유행이 강력한 원동력을 제공한다는 사실이 발견되었다. 물건들이 낡아서 못 쓰게 되는 것보다 훨씬 더 빠른 속도로 유행이 지나갔다. 유행은 이러한 대치 과정을 가속화했고 그럼으로써 산업이 유지되는 것을 도왔다. 동시에 정치적인 민주화 과정은 모든 사람이 자신만 원한다면 유행을 따를 권리가 있다는 생각을 불어넣었다.

팝 문화는 따라서 계속 발전해나갈 경제적 과정의 일부다. 유행은 되도록이면 가장 넓은 수요층에 즉시 제공되게끔 한다. 유행은 놀라운 식욕으

도판 104 앤디 워홀, 〈토요일의 재난〉(1964)

로 시각적인 아이디어를 소모한다. 유행의 품질을 보증하는 것은 이제는 정교함이 아니라 새로움과 충격이다. 리처드 해밀턴은 예술에서 바람직하다고 생각한 성질을 정의하여 순간적일 것, 대중적일 것, 싼 가격일 것, 대량생산될 것, 젊고 재치 있을 것, 성적일 것, 눈길을 끌 것, 현혹적일 것, 대기업일 것을 요구했는데 이런 모든 성질은 이미 대중 유행이 가지고 있다.

팝 문화는 물체에 대한 태도의 변화를 가져왔다. 이제 물체는 더는 유일한 것이 아니다. 사용하는 대부분의 물건이 서로 구별할 수 없는 똑같은 몇만 개의 것으로 대량생산된다는 것을 알고 있다. 또한 우리는 물건 자체가 아니라 그것이 수행하는 기능에 따라서 물건의 가치를 매기는 경향이 있다. 타자기, 전화, 진공청소기, 텔레비전 수상기 등과 같은 많은 물건들은 그것들이 제공하는 기능에 의거해서 완전히 추상적인 방식으로 생각되는 것들이다. 예술 작품에서도 역시 이러한 태도의 영향이 느껴진다. 즉 예술 작품은 이제 물건이 아닌 퍼포먼스나 기능으로 발전되고 있다. 팝아트는 옵아트나 키네틱아트와 같은 다른 현대의 양식과 이 점에서 공통점을 지닌다. 팝 회화는 일종의 동결된 사건이다. 그것은 즉각적으로 우리에게 전달되며 그럼으로써 목적을 달성한다. 우리는 또다시 그것을 볼 필요가 없다. 그것은 일회용이다.

'일회용' 예술의 경향을 보여주는 놀라운 한 예가 해프닝이다. 해프닝은 주어진 장치나 상황 속에서 인간과 사물의 상호작용을 포함하는 예술 작품이다. 마셜 맥루한Marshall McLuhan은 이것을 "이야기 줄거리가 없이 동시다발적으로 일어나는 상황"이라고 정의한 바가 있다. 해프닝의 창시자는 뉴욕의 팝 화가들이었다. 특히 다인과 올덴버그가 적극적으로 해프닝을 시도했다. 그 의도는 하나의 정서적 전후 관계를 만드는 것이었고 이러한 감정 정화가 끝났을 때 예술 작품은 끝난다. 예술 작품은 제 목적을 다하고 사라진다.

거의 언급되지 않은 해프닝의 한 가지 특성이 있다. 그것은 해프닝에 비록

인물과 물건이 관련되기는 하지만 해프닝은 본질적으로 추상적인 행위로서 전통적인 무대 공연에 대해, 현대 추상회화가 루벤스나 테니에르의 작품에 대해서 가지는 관계와 마찬가지 관계를 가진다는 사실이다. 나는 감히 팝 회화의 대다수도 역시 본질적으로 추상이라는 견해를 제시한다.

그러나 팝아트 자체로 되돌아가면, 1960년대 초기에 많은 사람들이 팝아트를 구상 회화가 추상회화에 대해 거둔 갑작스럽고 예상치 못한 마지막 순간의 승리로, 미술 사조의 반전으로서 환영했다. 아마도 그들이 팝의 근원을 좀 더 세밀하게 검토했다면, 특히 미국에서의 팝아트의 시작에 대해 좀 더 검토했다면 그렇게 생각하지는 않았을 것이다. 나는 이미 데 쿠닝이 발휘한 영향력에 대해 언급한 바가 있다. 데 쿠닝 작품은 물감의 추상적인 유동에서 이미지가 나타난다. 그리고 흔히 이들 영상은 특히, 유명한 〈여인들〉 시리즈에서 더욱 팝의 느낌을 지닌다. 존스와 라우센버그의 회화 역시 중요한 의미를 가진다. 가장 널리 알려진 존스의 그림은 〈과녁Targets〉과 〈깃발Flags〉이다. 이 두 그림 모두 추상인 동시에 형체를 알아볼 수 있는 어떤 것을 보여준다. 마리오 아마야가 말하듯이 "관객은 어떤 대상을 현실에 존재하는 그대로, 다만 예민하게 칠해진 붓 자국을 통해서 보아야 한다는 문제에 직면한다." 데 쿠닝의 작품과 마찬가지로 존스의 작품에서도 물감은 무엇을 묘사하기 위해서 봉사하는 것이 아니라, 스스로가 그 무엇이 되는 자유를 부여받는다. 말하자면 영상은 물감 속에 내재한다. 그러나 우리가 주의를 집중시키는 대상은 물감 자체다. 우리는 존스의 작품을 이미지가 전혀 없는 후기의 폴록 작품을 보는 것과 매우 동일한 방식으로 본다.

라우센버그는 이와는 다소 다르다. 그의 이미지는 비록 많고 다양하지만, 추상적인 이야기 중간에 삽입된 인용물이나 삽화로서의 느낌을 관객에게 준다. 실제 물건이거나 형판 인쇄된 영상이거나 간에 라우센버그의 작품에 나타

나는 영상들은 시각에 직접적으로 포착되는 대상이 아니라 슬쩍 지나쳐버리는, 물감의 흐름 속의 구두점과도 같은 것이다. 라우센버그의 이러한 특성은 그가 팝아트의 정신에 완전히 몰두하지는 않았는데 팝아트가 하려고 하던 것을 앞서서 지적한다.

예를 들어 우리가 팝아트를 주의 깊게 관찰하기 시작했을 때 처음으로 발견하는 사실의 하나가 팝아트에 쓰이는 영상은 거의가 예술가 자신의 직접적인 관찰의 산물로서 우리에게 직접적으로 전해지는 것이 아니라는 사실이다. 팝 화가는 재창조하지 않는다. 그는 선택하는 것이다. 그는 이미 존재하던 영상들, 가공 처리된 영상들에서 선택한다. 살아 있는 여자가 아니라 잡지에 실린 핀업 걸을, 진짜 깡통이나 진짜 포장 꾸러미가 아니라 천연색 광고나 포스터에 실린 깡통이나 포장 꾸러미를 선택한다. 이와는 달리 팝 그림에서 직접 '정말 얻는' 대상은 그것들 개인 자격으로 존재한다. 짐 다인의 작품에서 우리가 만나게 되는 세숫대야, 잔디 깎는 기계, 다양한 의류, 미국 작가 조지 시걸George Segal의 작품에서 만나게 되는 실제 가구들로 둘러싸인 인물들의 석고 모형이 그러한 예다. 팝 화가들의 흥미를 끄는 것은 대상이 비인간화되고 개별적인 것이 아니라 전형적인 것으로 되는 데 있다. 팝아트에서 흔하게 만나는 동일한 영상을 단조롭게 반복하는 수법은 이 사실을 증명하는 것 가운데 하나다. 피터 블레이크와 래리 리버스Larry Rivers 같은 드문 예외를 제외하고는 팝아트는 특수한 것을 피한다. 그리고 이것이야말로 몬드리안 같은 추상 화가가 하는 작업이다. 팝이 추상화라는 역설을 받아들일 때, 팝아트에 대한 만족스러운 이해가 훨씬 쉽게 이루어질 것이다.

작가 세 사람이 특별히 내 견해를 증명하고 있다. 두 사람은 내가 방금 언급했던 예외로, 피터 블레이크와 래리 리버스고, 세 번째 사람은 영국 출신으로 미국에서 오랫동안 거주한 화가 리처드 스미스Richard Smith다. 블레이크와

리버스는 둘 다 현저하게 구상적으로 보이지만 어디까지나 팝아트 계열 안에 있다. 그 외에 이들이 공통으로 가지고 있는 성격은 향수鄕愁다. 블레이크의 향수는 상당히 널리 인식되고 논의되었다. 그것은 나의 동료 비평가인 데이비스 실베스터가 시도했던 팝아트와 라파엘 전파 Pre-Raphaelites의 비교 근거를 제공한다. 블레이크가 레슬링 선수를 그리고 그 영상을 다수의 배지들과 상징적인 물건들로 둘러쌀 때, 그는 현실이 아니라 과거의 어떤 것, 심지어 지난 날 그 자체에 찬미를 보내고 있는 것이다. 현재에 놓였다면 너무 덜 익은 생경한 것으로 보일지도 모를 환상이 조심스럽게 먼 거리 밖에 떼어놓인다. 물감의 쓰다듬는 듯한 부드러움 속에는 아이러니가 있다. 부드러움은 주제에는 어울리지 않지만, 작가의 기분에는 어울린다.

미국 작가인 래리 리버스는 팝아트의 논의에서 자주 제외된다. 그는 재능이 뛰어나지만 어딘지 근본적으로 경박한 작가, 미술계에서의 일종의 이단아로 취급된다. 그의 재능에 대해서는 의심의 여지가 없다. 리버스는 마네 이래 그 누구보다도 더 아름답게 물감을 다룰 줄 안다. 그리고 바로 이 점에 향수가 끼어든다. 리버스의 관심은 과거를 불러일으키는 대상을 향해서가 아니라 과거의 시각 방식 전체를 향해 집중되었다. 그는 마네 작품의 시각을 가지고 그것을 그대로 20세기에 옮겨놓으려고 시도했다. 그는 카멜 담뱃갑과 같은 완전히 '현대적'인 대상을 마네가 소녀들의 초상을 그리는 데 사용했던 녹아드는 터치로 해석한다. 리버스의 향수를 이야기할 때 우리가 기억해야 할 것은 미국의 화가에게는 마네와 같은 위대한 인상주의자야말로 곧 '과거'라는 점이다. 마네와 같은 인상주의야말로 역사의 권위를 지니고 있으며, 게다가 그 권위는 미국 화가에게 유럽인이 반드시 느끼지는 못하는 방식으로 존재한다. 리버스가 항상 자신의 화려한 기술에 의문을 제기한다는 사실 또한 의미심장하다. 그는 〈신체의 각 부분〉이라는 일련의 그림을 세작했다. 이들 기운

데 하나인 현란한 나체를 그린 작품에는 모든 해부학적인 신체 각 부분의 명칭이, 프랑스어로 두꺼운 목판 글씨체의 대문자로 붙어 있다. 그 단어와 단어로 이어져 있는 검은 선들은 지독하게 포착하기 어려운, 당장이라도 유령과 같이 사라지려고 하는 그 무엇을 고정하려는 노력처럼 보인다. 모든 팝 화가들 중에서 오로지 이 두 작가만이 진정하게 구상적인 회화가 요구하는 재창조라는 분투적인 행위에 관심이 있으며 또한 팝 그룹 안에서 이들만이 특수하게 역사적인 상상력을 갖춘 유일한 작가들이라는 사실은 결코 우연의 일치가 아니다(키타이도 역사적 사건을 사용하기는 하지만, 그 사용 방식은 어디까지나 엄밀하게 현대적인 방식이다).

리처드 스미스의 작품은 이들과 정반대 경향을 띤다. 그의 작품은 현저하게 팝적인 동시에 거의 완전한 추상이다. 1966년에 화이트 채플 갤러리에서 열린 스미스의 회고전은 이 지점에 이르기까지의 그의 발전 단계를 보여주었다. 1960~1962년에 그려진 그의 초기 작품에서 그는 현대의 포장에서 영감을 찾은 한 사람의 추상 화가였다. 그는 형태와 색채(모든 종류의 분홍과 초록)를 가지고 그것으로 특별한 구상적인 관련이 거의 사라진 그림을 만들어냈다. 그 후에는 입체적인 형태로 만든 캔버스를 사용함으로써 그림이 벽에서 입체적으로 돌출하도록 만드는 단계가 왔다. 뭉뚱그림에 대한 암시는 남아 있었지만 말하자면 그림 자체가 뭉텅이가 된 것이다. 마지막으로, 이들 입체 형태의 캔버스는 완전히 추상화되었다. 색채 면은 더욱 명확히 구분되고 덜 회화적으로 되었으며, 팝적인 요소가 사라지는 듯이 보였다. 스미스의 작품은 이제 거의 미국의 '일차적 구조Primary Structures' 그룹의 작품과 같아졌다. 그러나 순수주의자들에게는 매우 구미에 맞는 이러한 후기 작품들이 팝아트와 그 배경인 팝 문화에 대한 초기의 경험이 없었다면 불가능했을 것이다.

스미스는 그의 최근 작품이 조각이라는 사실을 부인하지만, 그 대부분이

삼차원에 가깝기 때문에 이 사실은 팝아트가 조각에 끼친 영향이라는 문제로 논의를 연결해준다. 매우 흥미롭게도 영국과 미국에서는 서로 다른 일이 벌어진 듯이 보였다. 미국에서는 일부의 조각이 팝아트 운동에 동화되었다. 올덴버그의 오브제가 조각으로 간주되느냐 안 되느냐에는 논란의 여지가 있었다. 같은 질문이 시걸의 환경 예술이나 키엔홀츠Kienholz가 구축한 더 격렬하며 융통성 있는 회화적 묘사 작품에도 제기되었다. 재능 있고 재치 있는 목조 조각가인 마리솔Marisol은 한편으로는 담뱃가게 인디언cigar-store Indian, 또 한편으로는 엘리 나들먼Elie Nadelman의 작품으로 거슬러 올라가는 자화상 연작을 제작했다. 전통적으로 나들먼의 작품은 헨리 무어의 작품과 정반대 경향을 대표한다. 가볍고 우아하며, 절충적인 성격을 가진 그의 작품은 그 위에 쌓아올릴 수 있는 어떤 소지는 제공했지만, 반발할 소지는 별로 제공하지 않았다.

영국에서는 팝아트가 모든 새로운 세대의 조각가들에게 일종의 탈출구를 제공해준 것처럼 보인다. 예를 들어 필립 킹Philip King, 윌리엄 터커William Tucker, 팀 스콧Tim Scott 등의 예술가들은 어떤 진정한 의미에서도 팝 조각가들은 아니다. 그러나 흔히 플라스틱으로 만들어진 이들의 현란한 색채 조각은 팝적인 감수성의 흔적을 여실히 보여준다. 뿐만 아니라 이들의 조각은 상업적 전시 디자인에 대해서, 팝 회화가 만화와 광고에 대해서 가지고 있는 관계와 동일한 관계를 지닌 듯이 보인다. 이 조각들은 리처드 해밀턴이 최초로 지적한 젊음, 재치, 성적이고 현혹적인glamorous 등의 모든 특성을 지닌다. 또한 이들은 거의 자연과 투쟁하는 특별히 도시적인 감수성을 보여준다.

새로운 영국의 조각에 작용한 영향력은 팝뿐만이 아니었다. 팝과 마찬가지로 중요한 영향력은 미국에서 온 흐름, 즉 데이비드 스미스의 영향력이었다. 미국에서 진정한 팝 조각으로 향하는 흐름을 막고 조각가들을 더 엄격한 이상을 향해 나아가도록 이끈 것은 바로 미국 내에서 두각을 나타낸 소석가

로서의 스미스의 강력한 개성이었다. 그 결과로, 오늘날 미국의 조각계가 매우 활동적인데도 위에서 언급한 영국의 조각가들과 완전히 합치하는 작가를 찾기는 힘들다. 미국의 경우 한편에는 로이 리히텐슈타인과 같은 기본적으로 화가인 사람에 의해 제작되는 '팝 오브제'가 있다. 다른 한편에는 돈 주드Don Judd와 로버트 모리스Robert Morris 같은 조각가들의 엄격하고 의도적으로 거리감을 느끼게 하는 작품이 있다. 이들이 현재 '일차적 구조'라고 이름 붙인 경향을 만들어낸 사람들이다. 이들은 팝 문화의 회전목마를 타기를, 거기에 참여하기를 거부한 청교도적 기질을 반영한 듯 보인다. 정말로 이들은 하찮은 팝의 영향에 유혹당했던 예술가들을 향한 비난과도 같은 존재들이다. 그럼에도 이 새로운 미국의 청교도들과 원기 왕성한 영국의 동료 조각가들의 작품 사이에는 공통점이 있다. 팝을 받아들인 경우와 팝을 거부한 경우 모두가 같은 결과, 자연에 대한 언급을 기피하는 조각을 만들어낸 것이다.

팝아트에 대한 반발은 시작된 지가 오래지만, 그 반발은 어디까지나 팝 스스로가 만들어놓은, 또는 팝이 최초로 탐색했던 문맥 안에서 일어난다. 왜냐하면 우리는 일련의 새로운 조건을 창시하는 것이 아니라, 다만 그것을 인식할 뿐이라는 점이 팝이 주장한 요점들 가운데 하나이기 때문이다. 팝아트가 (그래왔던 것처럼 보이는 바와 같이) 의도적으로 존속하기 위해서 만들어진 것이 아닌 최초의 예술이라면 그것이 의미하는 바는 자명하다. 폐용화廢用化에 대한 집념은 결코 한낱 광기가 아니었다. 그것은 이제부터의 모든 예술은 팝과 같이 일시적인 것이라는 진술과도 마찬가지다. 또 팝아트에 대한 모든 것은 덧없고 일시적이었으며 현재도 또한 그러하다. 이러한 특성을 지님으로써 팝 예술가들은 사회 자체에 대해 거울을 들었던 것이다.

옵아트
Op Art

야지아 라이하르트
Jasia Reichardt

광학적optical 또는 망막적이라는 용어는 일반적으로 눈의 환각 작용을 탐구하며, 이용하는 이차원 또는 삼차원 작품에 쓰이는 말이다. 여기서 말할 수 있는 옵아트의 또 하나의 일반적인 특징은 모든 옵아트가 추상이라는 점과 본질적으로 형식적이고 정확하다는 것, 그리고 그것은 구성주의와 말레비치가 추구했던 '예술에서 순수한 감각력의 우월성'에서 발전되어 나온 것으로 볼 수 있다는 점이다.

더구나 옵아트는 바우하우스에서 형성된 이념과 모호이너지와 조셉 앨버스Josef Albers의 사상들에서 영향을 받은 경향이라고 볼 수 있다. '응답하는 눈Responsive Eye'이라는 전시회(1965년 2월 뉴욕의 현대미술관에서 열렸던 옵아트를 주로 한 최초의 국제전)을 계획한 윌리엄 세이츠William Seitz는 1962년 이래로 옵아트라는 용어를 비롯해서 이와 밀접하게 관련되는 용어를 문서화해왔는데, 그는 옵아트를 가리켜 지각 반응을 발생케 하는 것이라고 설명했다. 옵아트는 그것이 눈의 실제 구조에서 일어나는 현상이거나 두뇌 자체에서 일어나는 현상이거나 간에, 관객에게 환각적인 영상과 감흥을 일으키는 역동성을 본질로 한다. 그러므로 옵아트는 매우 근본적이고 의미심장한 방식으로 환상을 취급한다고 할 수 있다.

그러나 모든 예술은 어느 정도까지는 환상과 관계되므로 여기서는 좀 더 특징적으로 설명할 필요가 있다. 환상은 과거 경험에 의거함으로써 마음의 눈에서 이미지를 완성시키는 관객의 능력을 이용한다. 뿐만 아니라 이것은 상상력이 캔버스의 이차원의 논리를 뛰어넘을 수 있게 되는 과정이다. 예를 들면 눈속임trompe l'oeil 같은 것이다. 그러나 옵아트라는 용어는 주로 작품의 광학적 현상을 통해서 우리 눈의 정상적인 보는 과정이 의심스럽게 되는 종류의 환상에 적용된다.

옵아트라는 명칭이 일반적으로 쓰여진 것은 1964년 가을부터다. 당시는 새로운 운동이 많이 일어났던 시기로서, 색채 또는 불분명한 관계를 추구한 작품과 사실상 앨버스가 "물리적 사실과 심리적 효과 사이의 상위相違"라고 표현한 것을 다루는 모든 회화들에 광범위하게 적용되었다.

미국에서 만들어진 이 명칭은 1964년 10월《타임》지를 통해서 최초로 언급되었고 두 달 후《라이프》지에 대서특필되었다. 1965년 무렵에는 옵아트가 영국과 미국에서 흑백의 대담한 무늬가 든 직물, 창문 장식, 또는 일반적으로 실용적 물건을 가리키는 가사家事 용어로 쓰였다. 이 운동의 특이한 성격은 거의 동시에 두 개의 극단적인 분야, 즉 비의적 분야와 대중적인 분야에서 일어났다는 것이다.

지각적 예술을 가리키는 용어로서의 옵아트의 조상이라고 할 수 있는 사람들을 재현 분야의 가능한 한계까지 추적해보면, 인상파와 후기인상파 작가들(쇠라Seurat는 가장 명백한 예다)이다. 이들은 팔레트 위에서 색을 혼합하는 방법을 거부하고 일정한 거리에 떨어져서 눈이 순수한 색점을 혼합하게 하고, 그로 인한 색조와 색채의 광학적인 혼합을 표현 방법으로 삼았다. 이들 그림은 형태가 명료하지 않으나 관객이 적당히 뒤로 물러서서 보면 비로소 형태와 색채가 분명히 나타난다. 1880년대의 쇠라, 시냐크Signax , 피사로, 크로스 등의

도판 105 빅토르 바자렐리, 〈얼룩말〉(1938)

화가들에게는 점묘법이 단지 창조적인 접근 방법에 불과했지만, 옵아트에서는 기술적인 양상이 사실상 주제인 동시에 회화의 유일한 내용이라는 현대 회화의 친숙한 개념에 몰두하고 있다. 따라서 이러한 특질들, 즉 기술과 주제는 전혀 분리할 수 없는 것이 된다.

1960년에 특히 프랑스와 이탈리아에서 행해진 많은 개별적 탐구들의 형태로 나타나기 시작한 옵아트에 가장 직접적인 영향을 준 것은 조셉 앨버스와 빅토르 바자렐리의 작품과 이론에서 찾을 수 있다. 앨버스는 바우하우스, 블랙마운틴대학, 예일대학 등에서 행한 유명한 색채에 대한 강의를 통해서 색채 사용과 관련된 모든 작품은 관계에 대한 경험적인 탐구라는 사실을 항상 강조해왔다. 그 말 자체는 하등 혁명적인 것이 아니다. 러스킨Ruskin도 형태는 절대적인 데 반해서, 색채는 그 옆에 놓이는 것에 따라서 전적으로 상대적이라고 말한 바 있다. 앨버스는 하지만 현존하는 나든 어느 작가보다도 칠지히

게 이 분야를 탐구했다. 그리고 그는 '사각형에의 경의Homage to the Square '라
고 이름 붙인 일련의 작업을 통해서 다양한 상호작용에 의해 야기되는 색채와
색조의 상대성과 불안전성의 모든 뉘앙스를 보여주었다. 그는 색채가 얼마나
착각시키기 쉬운가, 어떻게 서로 다른 색들이 같은 색으로 보일 수 있는가, 또
어떻게 세 가지 색이 두 가지 색 또는 네 가지 색으로 보이게 할 수 있는가를
보여주었다. 앨버스의 예술은 순수 감흥 예술로서, 브리젯 라일리Bridget Riley
의 흑백 회화나 지각심리학 또는 지각생리학 교본에 있는 도해와 같은 시각
적인 충격과 혼란을 일으키지는 않지만, 그의 작품은 오늘날 광학 또는 망막
회화retinal art라 불리는 예술의 특징을 많이 포함한다.

바자렐리는 1935년 이래로 흑백의 시각 자극물이라고 표현할 수 있는 작
품을 제작했다. 이러한 작품으로는 줄무늬가 도형을 위한 수단으로 작용하는

호랑이나 얼룩말 같은 주제를 가진 그림과 말이 놓인 서양 장기판 구성이 있
다. 이후의 모든 그림에서는 절분切分 리듬과 기하학적 도형을 사용함으로써
생기는 시각적 모호성과 혼란을 이용했다.

흑백 작품과 색채 작품, 그리고 근래의 삼차원 구성 작품은 작품과 관객의
관계가 어떤 것이어야 하는가에 대한 바자렐리의 생각을 표현한 것이다. 그는
"예술 작품의 존재를 경험한다는 것이 그것을 이해하는 것보다 중요한 것"이
라고 믿는다. 관객에게 실제로 신체적 효과를 줄 정도로 감흥과 직결된 예술
에 있어서는 이해의 지적인 개념이 적절치 못한 것이 된다. 바자렐리는 예술
가의 행위를 비개인화하는 데 전념했다. 그는 예술 작품은 모든 사람에게 제
공되고, 유일성을 버려야 한다고 믿었다. 그는 자신의 활동 분야를 시네틱 아
트cinetic art라고 이름 붙였는데, 이것은 다차원적 환상을 바탕으로 한 예술 형

태를 말한다. 키네틱아트는 엄격한 의미에서 기계적인 운동을 뜻하는 반면에 시네틱 아트는 환각적인 또는 가상적인 운동과 관련이 있다. 시네틱이라는 용어는 사람이 그 앞을 지날 때 작품의 도형들이 용해되거나 변형되도록 물결 모양으로 주름을 잡은 표면 위에 다형의 그림이 있는 야코브 아감의 작품이나 관객이 움직이는 데 따라 운동의 환상이 일어나지만 작품은 정지한 상태로 남아 있는 크루스-디아스와 J. R. 소토의 작품에도 해당한다고 볼 수 있다.

옵아트로 분류되는 작가들은 옵아트라는 분류 명칭을 탐탁지 않아 한다. 옵아트의 본질이 관념보다는 기술에 있다는 점에서 그것은 표제 미술의 형태가 아니기 때문이다. 작가 자신들에 의한 옵아트에 대한 이론은 거의 없다. 더욱이 그 운동이 정확히 어디에서 시작되고 어디에서 끝나는가에 대해서는 아무도 분명히 말할 수가 없다. 키네틱 작품 가운데 빛의 효과와 공간적 모호성을 이용하는 작품은 흔히 옵아트의 경계선에 닿는 작품이다.

파리의 시각예술 탐구 그룹Groupe de Recherche d'Art Visuel은 기계적인 운동뿐만이 아니라 운동에 의한 환각 현상을 이용하는 작품을 제작하고 있다. 두 가지 종류의 운동을 모두 이용하는 전형적인 예는 1935년에 제작된 뒤샹의 로토릴리프rotoreliefs(회전 부조)다. 이것은 원형 무늬를 넣은 원반들로서 축음기 회전대에 놓아 회전시키면 원근법에 의한 착각을 일으킨다. 이와는 반대 방향으로 역시 옵아트라고도 볼 수 있는 작품은, 형태를 매우 모호하게 만듦으로써 이렇게도 또 저렇게도 볼 수 있는, 다시 말해 서로 교환이 가능한 형지figure/ground 구성을 가진 엘스워스 켈리Ellsworth Kelly의 그림들이다. 켈리는 형태를 단순화하고 특별한 색채를 사용함으로써 관객으로 하여금 형태를 한 번은 형形(물체)으로 다음에는 지地(배경)로 번갈아 보도록 만들었다. 그의 그림은 피터 세즐리Peter Sedgley의 그림이나 래리 푼즈Larry Poons와 리처드 아누즈키비츠Richard Anuszkiewicz의 도형 회화와 마찬가지로 보색을 사용함으로써

도판 108 R. J. 소토, 〈5개의 큰 줄기들〉(1964)

일어나는 허상을 추구하며 강한 잔상을 만들어낸다.

이러한 그림들은 당연히 옵아트 운동에 속하는 것같이 보인다. 그러나 켈리는 이미 1950년대에 형과 지가 전환되는 색채 구성 작업을 했고, 당시 그의 작품에서는 시각적인 특성이 아닌 다른 특성들만이 논의되었다. 이 점은 바자렐리나 막스 빌Max Bill, 소토, 칼 게르스트너Karl Gerstner 등의 다른 많은 작가들의 경우에서도 마찬가지다. 다만 그들의 개인적인 탐구의 결과가 1946년에 와서 갑자기 옵아트라고 새로 이름 붙여진 경향과 결부되었다.

옵아트를 하는 작가의 수는 매우 적었으며, 좁은 범주에 들어올 수 있는 작가는 무아레 패턴moiré patterns(젖은 실크에 나타나는 희미하게 흔들리는 물결 무늬 같은 패턴)의 효과를 탐구하는 작가들이다. 이런 효과는 둘 이상의 평행선을 부정확하게 포개놓거나 또는 다른 반복적인 구조를 사용함으로써 얻어진다. 깊이와 운동감의 환상을 주는 파동하는 선線들의 마술적이라고 할 만한 효과는 소토와 제럴드 오스터Gerald Oster, 존 굿이어John Goodyear, 루드비히 빌딩Ludwig Wilding, 몬 레빈슨Mon Levinson 등에 의해 사용되었다.

칼 게르스트너의 렌즈를 사용한 그림이나 르로이 레이미스Leroy Lamis와 로버트 스티븐슨Robert Stevenson이 만든 환각적인 유리 상자 등과 같은 삼차 원적 구성물 외에, 시각적으로 가장 역동적인 작품은 표면이 완전히 유동적인 것으로 보이게 만든 흑백 회화들이다. 이 방면에서 가장 독창적인 작가는 브리젯 라일리로 그의 파동치는 선들과 다양한 형태의 변전은 직관에 의해 고안된 패턴들을 기초로 해서 체계적으로 발전시킨 것이다. 특이한 시각적 혼란과 모호성을 창조하는 다른 작가들 가운데 일본 작가 타다스키Tadasky와 미국 작가 줄리언 스탠착Julian Stanczak이 있다. 타다스키는 전축의 회전대 위에 여러 개의 동심원을 그리며, 스탠작은 굵기가 다양한 수평과 수직의 흑백 줄무늬를 사용하여 추상적인 유기적 영상을 창조했다. 이들의 작품 원리가 되는 것은 곰브리치Gombrich가 기타 등등의 원리et cetera principle라고 부른 것이다. 즉 어떤 물리적 상태를 조성함으로써 정신이 착각을 일으켜 실제로 존재하지 않는 현상을 보게 되는 상태를 말한다. 옵아트는 지적인 탐구와는 무관하다. 그것의 특징은 감각적이거나 선정적인 충격을 불러일으키며, 궁극적으로 그 이상도 그 이하도 아닌 하나의 특이한 경험이다.

미니멀리즘
Minimalism

수지 가블릭
Suzi Gablik

1913년에 말레비치가 흰 바탕에 검은 사각형을 배치하고, "예술은 이제 더는 국가와 종교를 섬기려 들지 않는다. 그것은 더는 예술 양식의 역사를 예증하기를 바라지도 않으며, 더는 있는 그대로의 물체와 아무 관련도 가지지 않기를 원하고, 예술이 그 자체로서 단독으로 다른 물건들 없이 존재할 수 있다고 믿는다"[1]라고 주장했을 때, 그는 공리적인 목적에서 이탈하고 관념적인 재현 기능이 제거된 세속적인 예술의 기초를 마련한 것이었다. 말레비치에 따르면, 1914년은 사각형이 출현한 해였다. 이것은 자연 속에서는 결코 찾아볼 수 없는, 절대주의의 기본 요소였다. 절대주의는 1920년대에 러시아에서 엄격하고 오로지 추상적인 예술을 탄생시켰다. 구성주의와 같이, 그것은 합리주의와 수학적인 사고방식을 찬양하며, "한 물체의 구성이 즉각적이고 명확한 기하학을 지향하는 심미적인 관점"[2]을 지지했다. 수학적인 모형의 명백함을 지니도록 조각이 만들어졌으며, 현대 기술이 발달하여 예술가들의 의식에 영향을 끼쳤다. 사실상, 타틀린의 "진정한 공간과 진정한 재료를 양성하라"는

1 전시회 카탈로그 《구성주의 예술과 구성주의적 양상들》에서 인용(뉴욕문화원, 1970), p. 56.
2 로잘린드 크라우스, 《Passages》(뉴욕, 1977), p. 57.

미니멀리즘 367

지시는 1960년대에 미국에서 새로운 종류의 조각의 근원이며 출발점이 되었는데, 이 조각은 실제적 재료, 실제적 색채 그리고 실제적 공간의 특수성과 힘을 가지고, 타틀린 자신도 별로 상상하지 못했을 정도까지 기술을 심미화했다. 1967년에 댄 플라빈Dan Flavin은 미니멀리즘에 대해 다음과 같은 글을 썼다. "……상징적으로 만드는 것은 줄어드는 것이다. 우리는 모든 이에게 알려져 있는, 본다는 중립적인 즐거움을 무無 예술, 즉 심리적으로 무관심한 장식에 대한 상호 감각을 향해 내리누르고 있다."[3] 1964년에 플라빈은 〈타틀린을 위한 기념물〉(도판 109)이라는 네온 조각을 만들었다. 그것은 작가가 어떤 방식으로든지 구부리지도 구성하지도 않은 네온 튜브를 단순히 집합시켜놓은 것으로, 어느 것도 의미하는 것처럼 보이지 않았다. 그것은 원래 빛을 발하는 물체로서 그저 존재했다.

미니멀리스트들은 몬드리안과 같이, 예술 작품은 제작 실시 이전에 정신에 의해 완전히 고안되어야 한다고 믿었다. 예술은 힘이며, 그 힘에 의해 정신이 그것의 합리적인 질서를 물건에 부여할 수 있었다. 그러나 단 한 가지 예술이 결정적으로 '아니었던' 것은 미니멀리즘에 따르면 자기표현이었다.

깊은 주관성과 암시적인 주정主情주의가 넘치는 추상표현주의가 1950년대에 미국 예술에 주입시켰던 모든 우선권들이 이제는 너무 '싱거운' 것으로서 배격당했다. 전통적인 구성 방식들이 즉흥 창작, 자발성 그리고 자동 현상을 선호하여 폐기되었고, 양식은 추상표현주의자들에게 붓을 한 번 움직일 때마다 형이상학적 그리고 실존적인 풍자로 넘쳐흐르며 살아나는, 걸어다니는 상형문자이며 현기증을 일으키는 동작이 되었다. 동작 자체가 의미이며, 그것이 나타내는 것이 가장 우선적인, 예술가의 주관적인 자유다.

3 전시회 카탈로그《새로운 심미학》에서 인용(워싱턴 현대화랑, 1967), p. 35.

도판 109 댄 플라빈,
〈타틀린을 위한 기념물〉(1966)

동작 회화gestural painting와 말하자면 하나의 우주를 위해 충분한 궁극적인 최소를 대신해서 서는 것의 헤라클레이토스*적 흐름 속에 미니멀리스트들은 하나의 인식론적인 입방체를 도입했는데, 이것은 명백함, 개념상의 엄격함, 꼼꼼함, 단순성에 전념하는 것을 뜻했다. 그들은 대신 예술을 더 정확하고 엄밀하며 체계적인 방법론 쪽으로 대신 방향을 돌리기를 바랐다. 입방체를 무한으로 활용하면서, 그들은 완벽한 균형감을 전달했고, 마치 별들이 그들의 궤도를 지키는 것처럼, 즉 모형으로 정해진 기본 단위의 단조로움이 어떤 면에서는 자유의 정반대인 것처럼 엄밀하게 구획된 바탕 면에서 결코 이탈하지 않는 시각적 대칭을 제작했다.

여러 가지 면에서, 미니멀리즘은 그 이전 세대의 추상표현주의 작가들에 의해 고양되던 가치를 눈에 띄게 뒤집어놓았다는 점에서, 최초의 자극을 회화에서 얻었다고 할 수 있다. 그러나 그것은 곧이어 조각을 새로운 일련의 시각적 기준을 가진 것으로 대치하려는 목표를 전개했다. 왜냐하면 추상표현주의가 이루지 못했던 한 가지가 바로 조각 양식을 아무것도 개발하지 못했다는 것이었기 때문이다. 추상표현주의의 모든 승리는 회화의 영역 안에서 있었다. 'ABC' 또는 미니멀리즘의 주도급 실제 작가인 돈 주드Don Judd, 댄 플라빈, 칼 안드레Carl Andre, 로버트 모리스Robert Morris, 프랭크 스텔라Frank Stella 등은 모두, 스텔라를 예외로 칠 수도 있지만, 궁극적으로 삼차원적 물체를 구성하는 데 관심이 있었다. 그런데 이들 가운데 다수가 추상표현주의 방식으로 화가 경력을 출발한 사람들이었다. 하지만 그들의 성숙한 작품에는 공통적인 양식상의 특징이 있는데, 이것들은 압도적으로 모든 의미와 은유가 배제된 장방형과 입방적 형태, 각 부분의 동등성, 반복, 중성적인 표면이다.

* Heracleitos: B.C. 6세기 그리스 철학자. 불이 우주의 물질적 기본 원리를 구성하며, 한 물질이 여러 가지 방법으로 인식된다고 주장했다.

그들의 공통된 야심은 최대의 당면성을 가진 작품을 창작하여, 그 속에서 전체가 부분보다 중요하게 하고 (점진적이고, 순열로 배치되거나 대칭적인) 단순한 질서 체계의 배합을 위하여 관련적인 구성이 배제되도록 하는 것이었다. 그리고 이와 관련하여, 이 시기에 대해 완전한 평가를 내리는 데 있어서, 토니 스미스Tony Smith의 거대한 검정 암석 기둥 같은 단일체들, 래리 벨Larry Bell의 거울 달린 유리 상자들, 존 매크레켄 John McCracken의 눈부시게 채색된 경사진 널빤지들, 솔 르윗Sol LeWitt의 격자 구조물(르윗 자신은 개념주의 작가로 불리기를 더 좋아하지만) 등을 언급하지 않을 수 없다. 이 모든 작가들은 아연도금 철판, 냉각 아연 강철, 형광등, 내화 벽돌, 스티로폼 입방체, 동판, 공업용 페인트 등과 같은 산업용 재료를 그 특수성을 손상하지 않으면서 되도록이면 중립적으로 사용하는 데 열심이었다. 그리고 그들 모두가, 하나의 단순한 형태로서 있는 그대로든 또는 일련의 반복되는 동일한 기본 단위로든, 단순하고 획일적이며 기하학적인 형상을 선호했다. "나는 전체적인 축소라는 이념에 반대한다"라고 일찍이 역사적으로 유명한 대담에서 주드가 브루스 글레이저Bruce Glaser에게 말했다. "내 작품이 축소주의적이라면 그것은 사람들 생각에 거기 있어야 될 요소가 그 작품 속에 없기 때문이다. 그러나 거기에는 내가 좋아하는 다른 요소들이 있다."[4]

배제의 새로운 미학이 처음으로 두드러지게 등장한 것은 스물세 살의 스텔라가 '16인의 미국인들' 전에서 루이즈 네벨슨Louise Nevelson, 엘스워스 켈리Ellsworth Kelly, 재스퍼 존슨Jasper Johns, 로버트 라우센버그 등의 작품과 같이 1959년 현대미술관에서 대칭적인 가는 세로줄 무늬밖에 아무것도 없는, 잊히지 않는 4점의 그림 한 벌을 전시했을 때다. 물론 추상표현주의가 가장 약

4 〈스텔라와 주드에게 제시된 질문들〉, 브루스 글레이저와의 회견. 그레고리 바트콕Gregory Battcock 편, 《미니멀아트: 비평 선집》(뉴욕, 1968), p. 159에 재수록됨.

동하던 시기에도 내내 길잡이 격이 되는 지표가 있었다. 예를 들어 바넷 뉴먼의 〈아브라함〉은 1949년에 그의 아버지가 돌아가신 뒤 제작된 것으로, 검정 배경 위에 단 하나의 검정 줄무늬가 덩그러니 있다. 아트 라인하르트 Ad Reinhardt의 대칭적인 단색 회화들은 1960년에 일련의 십자형 검정 사각형 속에서 절정에 이르렀으며, 로버트 라우센버그의 1952년 작품인 꾸밈없는 흰색 캔버스들, 이브 클라인 Yves Klein의 전면 청색의 단색화들, 아그네스 마틴 Agnes Martin의 굴곡이 없는 격자 회화 등이 있는데, 1961년에 베티 파슨스 화랑에서 전시되었다. 역시 당시의 다른 어떤 것보다도 스텔라의 '검정' 그림이 알려진 대로, 예술을 더는 축소할 수 없는 본질로 위축시키고, (의례적인 표시가 담긴) 동작 회화의 기술적인 묘기를 벗겨내면서 예술의 한계를 시험한 것처럼 보인다. 장방형 또는 십자 모양의 도형들로 꾸며진 스텔라의 줄무늬들은 통에서 바로 꺼낸 검정 에나멜로 그려졌다. 스텔라는 추상표현주의의 가정이 보기 좋게 반박을 받기 전에, 직면해야 할 두 가지 문제점이 있는데, 하나는 공간적인 것, 다른 하나는 방법론적인 것이라고 주장했다. "나는 관계성을 지닌 회화에 대해 무엇인가를, 다시 말해 같이 그리고 서로에 반反해서 있는 회화의 다양한 부분들을 균형 잡는 일을 해야 한다"라고 언급했다. "확실한 해답은 대칭이었고, 전면에 걸쳐 똑같게 만드는 것이다. 남아 있는 문제는 이 같은 도안상의 문제 해결에 따라오며 그것을 보완해주는 물감 적용 방식이었는데, 칠장이의 기술과 연장을 사용함으로써 해결되었다."[5]

〈깃발을 드높이! Die Fahne hoch!〉(재스퍼 존스의 깃발들에 관련해서 이렇게 불렸음)는 예를 들어 각각의 거울의 반전反轉 속에 나타나는 줄무늬의 4분면을 포함한다.(도판 110) 이 그림은 비인간적이고, 딱딱한 줄무늬 구성 속에 구현된 관

5 프랫 Pratt 강연(1960).《프랭크 스텔라: 검정 회화들》안에 재출판됨(발티모어미술관, 1976. 11. 23~1977. 1. 23), p. 78.

도판 110 프랭크 스텔라, 〈싯빌을 믈뉴이!〉(1060)

계들로 질서정연한 관계들 외에 아무것도 아니다. 숫자들과 마찬가지로 그것들은 윤리적으로, 형이상학적으로 중성이다. 칼 안드레는 당시 스텔라의 작업실을 나눠 썼는데, 그의 친구의 작품에 대해 카탈로그 서문에서 다음과 같이 썼다. "…… 프랭크 스텔라는 줄무늬를 그리는 것이 필요하다고 느꼈다. 그의 그림에는 그것밖에 아무것도 없다. 상징은 사람들 사이에 전달되는 계수 장치들이다. 프랭크 스텔라의 회화는 상징적이 아니다. 그의 줄무늬들은 캔버스 위에 난 붓의 길이다. 이 길은 오로지 회화에 이르게 된다."[6] 그리고 몇 달 지나지 않아서 아트 라인하르트는 다음과 같이 선언했다. "……모든 것이 이미 규정되고 금지되었다. 이런 방식으로라야 어떤 것에도 집착하지도, 그것을 포착하지도 않게 된다. 표준 형태만이 영상이 없고, 전형적인 영상만이 형태가 없으며, 오로지 형식화된 예술만이 형식이 없다."[7]

검정 그림의 중성적인 공백감은 많은 사람들에게 인본주의적 관심에서 완전히 후퇴하여, 권태와 허망함 외에 그보다 고양된 어떤 것도 갈망하지 않음으로써, 우리 문화 내의 모든 반反주관적, 물질적, 결정주의론적이며 반反생명적인 것들과 유사한 하나의 탈선밖에는 할 수 없는 것으로 보였다.

그 작품의 황당한 무관심은 비평가들에게 상당한 적개심을 불러일으켰다. 브리언 오도허티Brian O'Doherty는 스텔라를 예술의 오블로모프Oblomov, 허무주의의 세잔, '권태ennui의 대가'로 묘사했다.[8] 어빙 샌들러Irving Sandler는 미니멀리즘을 일반적으로 '기계적'이고 어떤 창조적인 분투나 탐구에 완전히 깜깜한 것으로 생각했다.[9] 그의 견해에 따르면, 도널드 쿠스핏Donald Kuspit은

6 《16인의 미국인들》(현대미술관. 뉴욕, 1959), p. 76.

7 〈동양의 시간 초월〉, 《Art News》(1960. 1), 바트콕 편, 앞의 책, p. 285에 재수록됨.

8 〈프랭크 스텔라와 무無의 위기〉, 《뉴욕타임즈》(1964. 1), section II, p. 21.

9 로렌스 알로웨이가 〈조직적 회화〉에서 인용. 바트콕 편, 앞의 책, p. 59에 재수록됨.

미니멀리즘의 고정된 형태가 생태계에 대한 강압적인 부정이므로, 이것은 순환적이고 탁상공론적이며, 기계적으로 자기 창조적이고, '권위주의적'이라고 비난했다.[10] 현재에도 미니멀리즘이 이제까지 만들어졌던 예술 가운데 가장 어렵고, 공격을 많이 받았으며, 물의를 일으킨 것이라는 데는 의심의 여지가 없다.

사람들이 미니멀리즘의 진가를 인정하려 들지 않는 이유는, 그들이 스티로폼으로 만든 입방체와 내화벽돌을 일렬로 늘어놓은 것이 예술이 된다고 생각하지 않기 때문이다. 예술가가 어떤 '작품'을 했다는 어떤 증거도 보이지 않고, 따라서 그들은 꽤 진지하게 유럽과 미국 전역에 걸쳐 가지를 뻗어놓은 거대한 사기 행각에 걸려든 것이라고 믿었다. 1965년에 바버라 로즈Barbara Rose는 이 새로운 예술에 대해 글을 쓰면서, 미니멀리즘을 말레비치뿐만 아니라 뒤샹의 거부 성명서와 연결했는데, 그들의 의견은 사실상 미니멀리즘적 윤리의 발달에 비평적이었다.[11] 이 점에 있어서 뒤샹의 중요성은, 작품의 개념을 예술에서 필수적인 요인으로 보는 심미적인 사고와 위신에 기성품이 어떻게 도전하느냐와 관계가 있다. 소변기와 술병을 얹어두는 시렁을 '기성readymade' 예술의 본보기로 제안함으로써, 뒤샹은 예술적인 공예 정신의 가치뿐 아니라 예술가의 손의 역할도 극소화했다. 그는 수공적인 기술의 행사를 통해서라기보다 단순한 정신적 선택에 의하여, 순전히 기능적인 물체에 심미적 가치를 할애했다. 그가 제시하고자 했던 것은 예술 제작이 형태들의 임의적이고 감각이 뛰어난 배치가 아닌 다른 것에 기반을 둘 수 있다는 사실이었다. 미니멀리스트들은 모형을 들고 나와, 확장시킬 수 있는 격자처럼 그 모형의 연속적인 잠재력을 같은 목적을 이루는 데 쓸 수

10 〈권위주의적 수상〉, 《심미학과 예술 비평》 XXXVI/1(1977. 가을), p. 25.
11 〈ABC 예술〉, 바트콕 편, 앞의 책, pp. 275~277에 재수록됨.

있다고 했다. 모형은 기호의 문제가 아니며, 그것은 자기 기호에 따른 조작에 의해 각 부분을 임의적으로 형태상의 조립을 하지 못하게 막는다. 1970년에 이르러 로버트 모리스는 이미, "작품이 정적인 도상적 물체 상태로 끝나버리는 역행할 수 없는 과정이라는 개념이 이제는 크게 상관이 없다……"라고 단언했다. 문제가 되는 것은 "예술 에너지를 지겨운 예술 생산의 수공업에서 분리하는 일"이다.[12] 모호이너지가 아마도, 공장에 전화로 지시 사항을 전달함으로써 일련의 그림을 만들어낸 첫 번째 화가일 것이다. 그러나 주드로서는 작업실 밖에서 그의 상자를 제작하도록 시키는 것이 당연한 일이었고, 이와 마찬가지로 플라빈도 중성적이며 아무 데서나 구할 수 있다는 성질 때문에 표준 규격 형광등을 선택하여 작품 자체를 전기공과 기능사들이 싣고 나가도록 했다.

스텔라와 작업실을 같이 쓰고 있을 당시, 안드레는 건축 목재를 사용해 수직적 조각을 만들었는데, 이를 위해서 나무를 깎고 형체를 다듬을 필요가 있었다. 그는 어느 시렁에선가 스텔라의 영향으로 "나무는 내가 그것을 깎기 전이 그 후보다 더 낫다"라는 것을 깨닫게 되었다고 인정한다.[13] 나무를 세공한다는 것이 어떤 면으로도 그것을 개선시키지 않는다고 그는 느꼈다. "어느 때까지였는지, 나는 물건 속으로 절단하고 있었다. 그러자 나는 내가 절단하던 물건이 단절이었음을 깨달았다. 물질 속으로 절단해 들어가는 대신, 이제 나는 물질을 공간 안에서 단절로서 사용한다."[14] 이 단계에서 그는 조각을 만

12 전시회 카탈로그 《개념주의 예술과 개념주의적 양상들》(뉴욕문화원, 1970)에서 언급됨.

13 엔노 데블링Enno Develing, 전시회 카탈로그 《칼 안드레》에 실린 수필(Haags Gemeente Museum, 1969. 8. 23~10. 5), p. 39.

14 다비드 부르동David Bourdon, 〈칼 안드레의 무너져내린 측면: 브랑쿠시증후군에 의해 눕혀진 조각가〉, 《Artforum》, Vol. 2(1966. 10), p. 15.

도판 111 칼 안드레, 〈일으키기〉(1966)

드는 과정의 일부로서, 깎기(혹은 떼어 없애기)와 구성하기(또는 그 위에 덧붙이기)의 행위를 모두 제거했다. 1961년, 그는 들보들을 무리를 지어 쌓기 시작했는데, 그가 자신의 특별 관심사이며 그의 대명사가 된 새로운 요소, 즉 수평성을 도입한 것은 그로부터 얼마 뒤였다. 그는 그의 조각들이 땅을 감싸 안기를 바랐다. 그의 초기 작품이 '너무 건축적이고 너무 구조적'인 것처럼 보이기 시작했는데, 어느 날 그가 뉴햄프셔에 있는 한 호수에서 카누를 타고 있을 때, 그의 조각이 물같이 수평적인 것이라야 한다는 생각이 떠올랐다. 1960년대 초기에 안드레가 기차 제동수 겸 기관사로 펜실베이니아 철도회사에 고용된 적이 있었다는 사실이 많은 비평가들에 의해 안드레의 시각 발달에서 다른 중요한 요인으로 지적되었다. 줄지어 길게 늘어선 화물차들, 무한대까지 뻗어나가는 끊임없는 철도가 영향을 준 것이 틀림없다. 수평성이 찬바람처럼 〈일으키기Lever〉라는 그의 첫 번째 주요 작품 속에서 선을 보였다.(도판 111) 이 작품은 미니멀리즘을 하나의 작품의 완성된 실체로서 소개한 첫 미술관 전시회들 가운데 하나인, 1966년에 유대 미술관에서 열린 '일차적 구조들' 전을 위해 특별히 고안한 것이었다. 안드레의 작품은 상품화된 137개의 결합되지 않은 내화 벽돌로 구성되었는데, 전시회 바닥을 따라 $34\frac{1}{2}$피트나 뻗어 있었다. 그는 수직적인 요소가 모든 것들 중에 가장 빠져나오기 힘든 것이었다고 주장했다. 그리고 일단 그것을 달성하자, 그는 "내가 하는 것은 그저 브랑쿠시의 끝없는 기둥을 공중 대신 땅에 놓은 것뿐이다. ……이것이 차지하는 위치는 대지를 따라 달려간다"[15]라고 할 수 있었다.

〈일으키기〉는 여전히 부분적으로 벽면을 차지하고 있었지만, 1967년에 시작된 철판 작품은 단지 바닥만을 점유한다. 이 작품 가운데 월등하게 가장 복

15 다이안 발트만Diane Waldman, 전시회 카탈로그 《칼 안드레》에 기록된 수필(The Solomon R. Guggenheim Museum, 뉴욕, 1970), p. 19.

378

합적인 것은 〈작품 37점〉으로, 구겐하임미술관Guggenheim Museum 일층 바닥을 36제곱 피트나 점유하도록 제작되었다. 이것은 1,296개의 기본 단위들, 즉 216개씩의 알루미늄, 구리, 강철, 마그네슘, 납 그리고 주석으로 된 기본 단위들로 구성되었다. 안드레는 언젠가 그의 이상적인 조각은 하나의 길이라고 단언했는데, '정평 있는'이라는 용어를 사용할 수 있는, 땅 위에 놓인 접합되지 않은 철판으로 만들어진 이러한 작품 속에서, 여러분은 걷거나 그것들을 가로질러 대형 트럭을 몰고 갈 수도 있다.

미니멀리즘이 달성하려고 희망했던 것 가운데 하나는 조각의 목표에 대한 새로운 해석이었다. 주드와 모리스가 그 주된 논쟁자들이었고, (바버라 로즈와 함께) 그들은 수많은 기사를 써서, 새로운 심미적 감각을 샅샅이 분석했으며, 그들이 자기 작품이 이해되어지기를 바라는 방식을 제시했다. 주드는 특히 자신의 활동을 회화와 조각의 상례에 대한 대치안으로 간주했다. 모든 회화는 그가 느끼기에 환각적이었고 따라서 '신빙성이 없는' 것이 되었다. 공간적인 환상주의를 배제하는 것이 중요한 것처럼 보였는데, 그렇게 할 수 있는 단 한 가지 방법은 형체와 배경의 관계를 제거하는 것이었다. "그런 종류의 문제를 가지지 않은 그림들은 오직 이브 클라인의 청색 그림뿐이다"라고 그는 언급했다. "그러나 어떤 이유로 나는 단색화들을 하는 것이 그저 싫었다."[16] 주드의 초기 작품들은 조각적·회화적인 관심사의 결합체였다. 나무, 아스팔트 파이프 같은 재료로 만들어진 저부조와 캔버스 위에 놓인 리퀴텍스liquitex와 모래 같은 작품들이었다. 그가 좀 더 성숙한 단계에서 이러한 것들이 드디어 완전히 삼차원적인 바닥과 벽면 작품으로 바뀌었는데, 항상 제목이 없었으므로 알아보기가 힘들었다. 그의 작품이 세 차원들을 점유하도록 만들면서, 주드

16 〈비평 사정에 관한 고찰〉, 《Artforum》(1972. 3), pp. 42~43.

는 그가 환상주의의 문제를 성공적으로 다루었다고 느꼈는데, 그 이유는 실제적인 공간이 묘사된 공간보다 더 힘차고 특정하다고 생각했기 때문이다. 그리고 그의 작품들이 더는 현실을 위한 '대역'이 아니라, 그저 단순한 반영이라기보다 하나의 현존이었기 때문에, 그는 그의 새 작품을 새로운 이름, 즉 특정한 물체라고 불렀다.

　주드의 특정한 물체를 위한 기본형은 채색된 나뭇조각의 집합체인데, 1963년에 뉴욕의 그린 화랑Green Gallery에 전시되었다. 금속 측면을 가진 최초의 방풍 유리 상자들은 이러한 기본형을 바탕으로 얼마 후에 제작되었는데, 1966년에 유대미술관Jewish Museum에서 열렸던 '일차적 구조들' 전시회의 의미 있는 특수작이었다. 쌓여 있는 상자들이 기만적으로 단순해 보이고 날림으로 보일 수도 있다. 그러나 이것들은 조각 제작의 방식을 재정의하려는 주드의 야심을 성공적으로 달성해주었다. 이 재정의에서 결정적인 것은 형태가 모형화되거나 깎이거나 용접된 것이라기보다 집합되었다는 사실이다. 거기에는 접착제나 이음새도 없고 기초나 받침대도 없기 때문에 작품이 해체되고 포개져서 저장될 수 있다. 하나하나의 조각은 끝이 없는 사슬처럼 반복적인 방식으로 배치된, 동일하고 상호 교환이 가능한 기본 단위들의 단순한 정렬로 이루어진다. 때때로 상자는 벽에서부터 캔틸레버로 고정되어 있는데, 따라서 벽과 바닥 그리고 천장이 조각적 경험의 일부가 된다. 정평 있는 주드의 작품들은 표면의 표현 기법 범위가 엄청나고, 재료도 불투명한 것부터 반투명하고 반사적인 것까지 대조적이다.(도판 112) 그러나 항상 기본 단위가 질서를 위한 원리로서 기여하여, 관계적인 구성(주드의 작품에서는, 모든 부분들이 동일하다)의 필요가 없어지고, 이와 동시에 순간적으로 일어나는 결정과 임의적인 기분에 달려 있는 재배치 같은 것을 배제한다. 그 대신 구성은 반복과 계속이라는 더 예측하기 쉬운 요인들에 의존한다. 이러한 종류의 현대 추상예술의 특정한 풍치

를 묘사하면서, 레오 스타인버그는 1972년에 "그것의 대물적 특질, 그것의 공백과 은밀함, 그것의 비인간적이고 산업적인 외관, 그것의 단순성과 결정들 중 엄밀하게 극소치만 실시하려는 경향, 그것의 광휘와 힘 그리고 규모 등이 일종의 표현력과 의사 전달력이 있고 나름대로 웅변적인 내용으로서 알아볼 수 있게 되었다"[17]라고 썼다.

모리스 역시 이 같은 '비묘사의 상태'와, 재현에 있어서 형체와 배경의 이원성을 배제하는 데 관심을 두었다. 그러나 주드가 동일한 기본 단위의 반복을 통해서 달성할 수 있는 종류의 전체성을 원했던 반면에, 모리스는 자기자족적인 전체들, 즉 그 자체가 하나의 단위를 이루는 형태들의 개념을 가진 작품에 본격적으로 착수했다. 그는 분열성을 피하기 위하여, 분리된 부분들이 없는 물체들을 구성하기를 바랐다. 1961년에 모리스는 하나의 단위로 된 첫 작품으로 8피트 높이의 회색 합판 기둥을 만들었다. 모리스는 그의 모든 합판 조각들을 회색으로 칠했는데, 이것은 색채는 조각에서 설 자리가 없다고 믿었기 때문이다. 1965년에 그는 9개의 L자형 들보를 전시했는데, 이것들이 모두 동일했음에도 옆으로, 뒤집어서 또는 경사지게 등 배치 상태에 따라 다른 것으로 인지되었다.(도판 113) 똑같은 공간을 사이에 두고 떨어져 있는 주드의 규칙적이고 통일된 나무토막들을 볼 때, 우리는 시각적 유사성에 집중하게 된다. 그러나 모리스의 L자형 들보의 경우에, 우리는 사실상 하나의 형태인 것에 대해 다르게 인식하는 경우가 많다. 배치가 물론 결정적인 것이 된다. 끝이 땅에 닿은 들보는 같은 들보가 옆으로 놓여 있는 것과 같지 않다. 이 모든 것들에 대해 주드의 다음과 같은 언급이 요점을 증명한다. "한 작품에 들여다보고, 비교하고, 하나하나씩 분석해야 할 사물이 많을 필요는 없다. 하나의 전

17 〈비평 사정에 관한 고찰〉, 《Artforum》(1972. 3), pp. 42~43.

도판 112
돈 주드, 〈무제〉(1970)

체로서의 사물과 하나의 전체로서의 그것의 특질이 흥미로운 것이다."[18]

주드와 모리스는 둘 다 작품이 '하나의 사물', 즉 하나의 전체로서 인식될
수 있는 단순한 형태로, 입체주의가 만들어낸 연속적이고 관계적이며 죽 둘러
보고 알아내는 종류가 아니라 동시다발적인 경험으로서 효과적인 것으로 보
여야 한다는 데 관심이 있었다. 그들이 실제로 성공한 것은, 바버라 로즈에 따
르면, 입체주의적 '동시성'(또는 같은 물체를 다른 각도에서 본 계속적인 모양들의 중복)
을 형태에 기반을 둔 '즉각성'[19]으로 대치함으로써, 입체주의의 핵심적인 명
제를 뒤집어놓았다는 점이다. 예를 들어 주드의 벽면 작품들은 앞에서밖에 바
라볼 수 없는 데 반해서, 바닥 조각은 그 주위를 걸어다닌다 해도, 앞이나 뒤

18 〈특정한 물체들〉, 게르트 드 브리 편, 《예술에 대하여: 1965년 이후 예술의 변화된 개념에 대한 예
　술가들의 글》(쾰른, 1974), p. 128에 재수록됨.
19 《1900년 이래의 미국 예술》(뉴욕, 1975), p. 206.

도판 113 로버트 모리스, 〈무제〉(1965)

혹은 옆면이라는 고정관념이 없다. 미니멀리즘의 모든 작품에서처럼, 구성은 규모, 빛, 색채, 표면이나 형상, 또는 환경에 대한 관계보다 덜 중요한 요인이다. 미니멀리즘 작품에서, 환경은 빈번하게 회화적인 배경이 된다. 그리고 이 점은 플라빈의 네온 조각이 주변 벽에 교묘히 사라지는 무지갯빛을 발산하는 방법에서 특히나 명백히 찾아볼 수 있다.

미니멀리즘은 회화와 조각에서뿐만 아니라 음악과 무용에까지 결정적인 변화를 가져오면서, 우리 시대를 위한 가장 비타협적이고 넓게 보급된 심미학 가운데 하나가 되는 데 오래 걸리지 않았다. 필립 글래스Philip Glass와 스티브 라이히Steve Reich 두 사람 다 몇 년 동안 기본 단위적 구조를 가진 음악을 작곡해왔다. 이 음악은 겹친 부분과 격자, 즉 반복에 기반을 둔 것으로, 글래스의 경우에 어떤 때는 음악 한 소절을 또다시 연주하는 것을 뜻한다. 뉴욕에 있는 저드슨무용극단Judson Dance Theater 초창기에, 이본느 라이너 Yvonne

Rainer는 '찾아낸' 움직임(일어서기, 걷기, 달리기―당연하고 구체적이며 진부하기까지 한 움직임들)을 집어넣기 위해 그녀의 안무 과정을 재수정하여 어찌나 중립적으로 그리고 비표현적으로 공연을 했던지 무용수들의 기술적인 묘기가 전혀 필요하지 않았다. 〈불연속 운반Carriage Discreteness〉에서, 예를 들면, 이것은 12명의 연기자를 위한 작품으로, 무용수들이 괴상한 재료들을 (얇은 나무 널빤지 100개, 두꺼운 판지 100개, 스펀지 고무판 100개, 침대 매트리스 5개, 스티렌styrene 입방체 2개, 합판 2개, 벽돌 1개 등) 무대를 가로질러 운반하는 것과 같이 노역 비슷한 활동을 연기해 보이는 중립적인 '행위자'가 된다. (모리스 자신이 1960년대 중반에 잠시 동안 라이너의 협조자였다.) 모든 모호성과 어떤 전통적인 극적 상황이나 절정을 완전히 비워 없앤 라이너의 작품은 움직임 자체를, 말하자면 자기 두 발로 걸어다니는 것을 그대로 내버려두었다. 최근에 루신다 차일즈Lucinda Childs가 이보다 더 가차 없이 최소한이라고까지 할 수 있는 무용 양식을 발전시켰는데, 이것은 텅 빈 무대에 올려놓은 나무랄 데 없이 반복적인 동작들이 연기라기보다는 좀 더 대칭의 흉내 내기같이 보인다.

격자의 자기 자족적인 표현 기법은, 그것의 윤리적·사회적·철학적인 가치에 대한 무관심, 수학자가 공리公理를 다룰 때에 불러일으키는 세계에 비교될 수 있는 것들에 대한 지나친 관심, 자유가 존재하는 바로 그곳에서 발달되는 습관들, 고정된 형태들의 조직망에 의해 둘러싸여 들어 있는 그것의 의미 등과 함께, 그 암호의 뜻이 정말로 해독되지 못하고, 우리 시대를 위한 일종의 로제타석Rosetta stone 못지않은 것으로 남아 있다. 하지만 모든 미니멀리스트들이 사제들의 예식 언어와 같은 미니멀리즘의 정화된 형태를 유지하며 줄곧 한길만 고수해온 것은 아니나, 예를 들어 모리스는 미니멀리즘의 가장 웅변적이고 발아력이 강한 힘으로 작용했을 동안에도, 동시에 달러 지폐들로 포장된 인간의 뇌의 조각을 만들거나 펠트felt를 무더기로 쌓았다. 그리고 지금도 계

속해서 여러 가지 분야를 들락날락 더듬어가고 있다. 스텔라의 경력도 수수께끼처럼 양식적인 면에서 계속적인 맥락을 찾을 수 있다. 스텔라의 〈분도기 protractor 〉 연작의 단색 기본 문양은 회교적 건축 장식에 복합적으로 연관되어 있는데, 신중하게 환각적인 고안법들을 작품에 다시 끌어들였고, 최근의 매우 제멋대로인 부조-콜라주는 오래전에 미니멀리즘의 엄격성을 저버린 것이다.

주드, 플라빈, 안드레의 경우는, 미니멀리즘이 외적으로 보기에는 아마도 약간 변했지만, 그것이 사용되는 방식에서는 조금도 달라지지 않은 표현 수단으로 남아 있다. 이 예술가들은 (아직까지는) 그들이 최초에 주장하던 양식을 손상시키지 않고 아직까지 그대로 보존했으며, 그들이 추구해온 것의 안정된 의미를, 오르페우스가 뒤를 돌아보듯이 잃지 않으면서 그들의 예술을 새롭게 만드는 것이 가능한 일임을 발견했다. 그리고 이것은 안드레가 "나는 그것 자체의 미래를 생성하는 경향이 있는 작품의 본체를 생산했다. 이것이야말로 당신이 해놓은 일이 당신이 할 일의 객관적인 조건이 될 때, 하나의 양식을 갖게 되는 정의다"[20]라고 말했던 대로다. 안드레, 플라빈, 주드에게 미래는 암호 문자처럼 점점 조밀해지는 과거 전체를 점차적으로 조마조마한 상태에서 드러내줄 것이다.

20 〈칼 안드레〉, 《Avalanche》(1970, 가을), p. 23에 실린 회견.

개념예술
Conceptual Art

로베르타 스미스
Roberta Smith

> 그다음은, 바로 1인 예술운동, 즉 마르셀 뒤샹이 있다. 내게는 그것이 모든 예술가가
> 자신이 해야만 된다고 생각하는 것을 각자 할 수 있게 되기 때문에, 진정으로 현대
> 적인 운동은 개개인을 위한 그리고 누구에게나 개방된 운동이다.[1]
>
> —빌럼 데 쿠닝

1960년대 중반기를 기점으로 확산되었던 누구나 참가할 수 있는 경향이
예술에서도 시작되어 거의 10년간 계속되었다. 이 누구나 참가할 수 있는, 개
념론적Conceptual이거나 이념Idea 또는 정보Information 예술로 알려져 있는 폭
넓고 지극히 다양한 범주의 행위는 신체 예술Body Art, 행위 예술Performance
Art, 설화 예술Narrative Art이라고 다채롭게 명칭이 붙은 많은 연관성 있는 경
향과 더불어 그 유일하고, 영원하면서도 들고 다닐 수 있는 (그래서 끝없이 판매
가 가능한) 호화 물품, 다시 말해 전통적인 예술품의 전면적인 포기에 속하는
것이었다. 그 전통 예술을 대신해서 이념에 대한 전대미문의 강조가 일어났
다. 예술과 그 밖의 다른 모든 것 안에서, 그 둘레에서 그리고 그에 대한 이념

1 〈추상예술이 내게 의미하는 것〉, 1951년 2월 5일. 현대미술관에서 개최된 심포지엄에서 행한 진술;
　Thomas B. Hess의 《빌럼 데 쿠닝Willem de Kooning》(뉴욕, 1968), p. 143에 재기재됨.

들, 방대하고 통제할 수 없는 범주의 정보, 단 하나의 물체 안에는 쉽사리 포함될 수 없는 주제와 관심사가 글로 된 제안, 사진들, 자료들, 괘도들, 지도들, 영화와 비디오에 의해, 예술가들이 자신의 신체를 이용함에 의해서, 그리고 무엇보다도 언어 자체에 의해서 적절하게 전달되었다. 그것이 취하는 (혹은 취하지 않은) 형태와는 상관없이 예술가들과 그 청중의 정신 속에서 가장 충만하고 가장 복합적인 실존을 지닌 일종의 예술이었다. 그리고 이를 위해서, 새로운 종류의 주의력과 정신적 참여가 요구되었고, 유일하게 예술품 속에서 구현화하는 것을 일축시키고, 미술 화랑과 예술계의 시장 구조라는 양측의 제한된 공간에 대한 대치안을 모색했다.

이 현상은 이미 1917년부터 유일하게 예술가 마르셀 뒤샹에 의해 대부분 도입되었던 이념이 꽃피우게 되었음을 나타냈다. 그해에 "마지막의 제작품보다는 이념에 더 관심이 있다"고 단언한 젊은 프랑스 화가 마르셀 뒤샹은 평범한 소변기 하나를 선택하여 'R. Mutt'라고 서명한 뒤에, 그가 뉴욕에서 개최를 도와주던 한 전시회에 '분수Fountain'라고 제목을 붙여 출품했다. 그의 동료들은 이 작품을 거부했고, 이렇게 함으로써 (그가 부르던 대로) 아마도 '구성주의적인 원형적' 예술품의 정수인 뒤샹의 '기성품'을, 전통적으로 예술품의 지위를 부여해온 전시회들, 비평의 기준 그리고 관중의 기대 등의 다각적인 정황과 예술로서의 작품 자체의 지위에 대해 처음으로 자의식적으로 그리고 불손하게 의문을 제기한 것들 중 하나로 만들었다.

뒤샹의 기성품 이후, 예술은 결코 두 번 다시는 같은 것일 수 없었다. 이것을 가지고, 그는 창작 예술을 기막히게 초보적인 수준으로 축소해서, 이런저런 물체나 활동을 '예술'이라고 명명하는 데 단순하고 지성적이며 대부분 닥치는 대로의 결정을 내렸다. 뒤샹은 예술이 회화와 조각의 상례적인 '인공적' 매체의 범주 밖에서 그리고 취미에 대한 고려들 너머에서 존재할 수 있음을

도판 114 로버트 배리, 〈하지만〉(1976)

암시했다. 그의 주장은 예술이 예술가가 손으로 만들거나 아름다움에 대해 그
가 느낀 어떤 것보다도 그의 의도에 더 관련된다는 것이다. 개념과 의미가, 사
고가 감각적인 경험을 넘어선 것처럼, 조형적인 형태의 윗자리를 차지했고, 순
식간에 20세기 전위예술의 '대안적인' 전통이 시작되었다. 그 시대의 다른 이
들이, 즉 피카소, 마티스, 몬드리안, 말레비치 등이 강화시키던 점점 더 추상적
이고 '형식적인' 전통(예술지상주의를 위한 것)에 반대하여, 뒤샹은 그의 기성품들
(이념으로서의 예술) 혹은 어떤 작가가 "예술이 아무것으로나 만들어질 수 있다
는 그의 무한히 자극적인 확신"[2]이라고 불렀던 것을 내놓았다.

2 《마르셀 뒤샹》에 나온 안느 다르농쿠르Anne d'Harnoncourt, 다르농쿠르와 키네스텐 맥샤인 편(뉴욕,
　1973), p. 37.

도판 115 조셉 코주스, 〈하나이며 셋인 의자들〉(1965)

뒤샹은 금세기의 가장 영향력 있고 지속적으로 논쟁이 되는 예술가들 가운데 한 사람이다. 그는 예술의 주제와 수단으로서, 언어와 말장난과 시각 장난의 모든 방식, 무작위와 일부러 고안해놓은 우연성, 하찮고 덧없는 실체들, 그 자신, 자기나 다른 사람의 예술을 겨냥한 선동적인 동작을 사용했다. (모든 점에서, 뒤샹의 경력이 여러 국면에서 개념주의적 활동의 서로 다른 접선들의 실질적인 윤곽을 제공한다.) 뒤샹은 그와 비슷한 이념에 무정부주의적이고 정치적인 색채를 덧붙인 다다이스트들에 의해 선구자로 알려졌다. 그리고 그는 초현실주의의 여러 국면에도 관여했다. 1950년대에 예술에 대한 더 불순하고 비非형식적인 접근 방식이 재스퍼 존스, 로버트 라우셴버그, 이브 클라인, 피에로 만조니 Piero Manzoni 그리고 다른 사람들의 '신다다Neo-Dada'적인 작풍에서 왕성해짐에 따

라, 뒤샹의 사고는 점점 더 존중을 받았다.

1950년대 후기와 1960년대 초기의 예술은 미국과 영국 두 나라에서 내용 의식적, 비대물적非對物的, 후기 뒤샹적, 구성주의 원형적인 노력으로 맹렬한 공격을 받았지만, 이러한 노력은 대부분 '주류'를 이루던 현대주의에 대해 아 류를 이루었고, 보통은 일차적으로 회화와 조각에 헌신하던 예술 경로의 저 변을 맴도는 것으로 남아 있었다. 여기서 생각해야 할 것은, 로버트 라우센버 그의 〈말소된 데 쿠닝 스케치Erased de Kooning Drawing〉(정확히 1953년 작품) 또는 그의 아이리스 클러트의 전보 초상화 〈이것은 내가 말하자면, 아이리스 클러 트의 초상화입니다This is a portrait of Iris Clert if I say so〉, 이브 클라인의 날아 보려는 시도였던, 높은 벽에서 다이빙하는 예술가 백조의 사진들은 개인적으 로 기록된 연기나 개념주의 작품의 특질을 많이 포함하는 신체 예술 같은 종 류의 최초의 실례들이었다. 아르만Arman의 1960년 전시회는 파리의 한 화랑 을 트럭 두 대분의 쓰레기로 채웠고, 네덜란드인 예술가 스탠리 브루븐Stanley Brouwn이 같은 1960년대 암스테르담에 있는 모든 양화점들이 그의 작품 전시 회를 구성해주는 것이라고 했던 성명서, 피에로 만조니의 작가의 배설물이 들 어 있다는 쪽지가 달린 빛나는 색채 실린더 등이다.

그리고 또한 플럭서스Fluxus 단체의 다중 전달 연기와 이에 상대되는 미국 측의 클레즈 올덴버그Claes Oldenburg, 짐 다인 Jim Dine, 앨런 카프로우Allan Kaprow 그리고 뉴욕에 있는 또 다른 예술가들에 의해 제작된 자유 형태의 해 프닝들이 있다. 그러나 뒤샹의 혁명적인 공헌이 그렇게나 많은 예술가들의 상 상에 불을 붙여 그의 '1인 운동'이 군중 속으로 성장해 들어간 것은 1960년대 중반이 지나고 신층 세대가 등장한 다음이었다. 나름대로 가장 순수하고 가 장 확산된 표현을 달성하면서, 뒤샹의 '이념으로서의 예술'은 변화를 일으켜 철학, 정보, 언어학, 수학, 자서전, 사회비판, 목숨을 거는 행위, 농담, 이야기

하기 등으로 예술에 확장되어 들어갔다.

1966년 이후, '내용'과 유일한 예술품이 없어도 된다는 것에 대한 관심이 전염병처럼 퍼져나갔고, 변두리에서 중심으로 옮겨왔다. 그 동기는 다양하게 정치적 · 심미적 · 생태학적 · 극적 · 구조적 · 철학적 · 언론적 · 심리적인 것이었다. 선구적인 양심에 찬 젊은 예술가들이 형태 제작에서 별로 할 일이 없게 만들고, 상투적인 회화와 조각이 고갈되었음을 논박할 여지가 없이 증명해 보이는 미니멀리스트 상자의 궁극성에 맞부딪치게 되었다. 어떤 경우에는, 1960년대의 특징이던, 정치적 불안과 커져가는 사회의식 역시 예술과 예술가들의 전통적으로 엘리트적인 위치를 피하려는 의지를 북돋아주었다. 많은 예술가들이, 전통적인 작품이 지니던 양식과 가치 그리고 특수한 분위기가 주는 언외의 의미에 관심이 없거나 도의상 반대한다고 생각했으며, 다른 이들 또한 전통 예술이 낳은 시장 체제를 우회화거나 일부는 조소하려고 했고, 또 다른 부류는 화랑의 공간 자체에 의해 포위되었다고 느꼈다.

개념주의 예술은 알려진 바와 같이, 전통적인 형태들과 전시회의 실상들에 대한 상호 연결되고 중복되기도 하는 대안들 중 하나였다. 곧이어 진행 예술Process Art 또는 반反형태Anti-form 예술의 분류에 드는 몇몇 작가들은, 그들의 작품에서 구조, 영원성과 한계를, 되는대로의 잠정적인 배치, 실내와 실외 양쪽에 '작품을 흩어놓기', 비非 격자, 영속성 없는 실체들을, 톱밥, 펠트 옷감의 자투리, 물렁물렁한 안료, 밀가루, 유액, 눈, 콘프레이크 등을 통해서 벗겨냄으로써, 재료는 고수했지만 목적의식은 내던져버렸다. 또 다른 예술가들은 연기에 집착하면서, 아주 동떨어진 자연 속에 거대한 대지 예술Earthworks을 제안하고 제작함으로써, 유동성과 기존의 접근 방식을 저버렸다. (진행 예술과 대지 예술 둘 다 일방적으로 사진을 통해서 알려졌다는 사실은 그때그때 일어났던 시간과 공간적인 중복성을 나타내는 하나의 지표일 뿐인데, 사진들 역시 비불질석이고

개념적인 실존을 나타내기 때문이다.)

그러나 진행 예술과 대지 예술이 대부분은 정신 속에서 존재하는 것으로 흔히 끝나버린다면, 개념예술은 애당초부터 정신을 지향한다. 개념주의자 멜 보흐너Mel Bochner는 1970년대 중반에 말레비치에 대한 회견 중에 다음과 같이 설명했다.

> 순이론적인 개념주의적 관점에 따르면 '이성적인 개념주의적 작품'은 연관 있는 두 가지 특징이 있는데, 하나는 작품에는 정확한 언어적 상응체가 있는 데, 다시 말하면 작품은 언어적 서술을 통해 묘사되고 경험할 수 있다는 것이고, 다른 하나는 그것이 무한히 반복적이지만, 절대적으로 어떤 '특정한 분위기'나 무엇이 되든 언어 자체가 유일성을 가져서는 안 된다는 것이다.[3]

결론적으로 이와 같은 이상적인 상태에 도달한 개념주의 작품은 거의 없다. 그러나 몇몇 작품은 이에 가까이 접근했고, 그렇게 함으로써 심미적인 순수성과 정치적 이상주의의 불안한 혼합물을 성취했다.

"감상자에게 작품의 올바른 평가를 위해 인간적이든 다른 면에서든 조건을 부여하는 예술이 내 눈에는 심미적인 파시즘을 구성하는 것으로 비친다"[4] 라고 1960년대 후기에 로렌스 와이너Lawrence Weiner가 말했다. 와이너는 진행 예술 방식의 제안을 간략하게 글로 표현한 그의 〈성명서Statements〉(〈사용 중인 깔개에서 잘라낸 사각형〉, 〈바다에 던져진 하나의 매직 펜〉)가 자신에 의해, 어떤 다른 사람에 의해 혹은 실천에 옮겨졌는지에 대해 전혀 신경 쓰지 않았다. 그것은

3 〈말레비치에 대한 멜 보흐너의 회견〉, 존 코프란스John Coplans와의 회견, 《Artforum》(1974. 6), p. 62.
4 《개념예술》에 수록된 예술가와의 회견, 우르슐라 마이어Ursula Meyer 편(뉴욕, 1972), p. 217.

그 작품의 '수신자receiver'의 결정이다. 와이너가 '자유 보유권'(일반적인 분야에 대한 그의 용어) 내에 든다고 선언한 몇몇 작품은 어떤 사람에 의해서든지 '수신되고', 다시 말해, 소유될 수 있다. "일단 여러분이 나의 작품 하나에 대해 알게 되면, 여러분은 그것을 소유한다. 내가 누군가의 머릿속으로 기어들어가 그것을 제거할 수 있는 아무런 방법도 없다"라고 와이너는 말했다.[5] 그리고 더글라스 휘블러Douglas Huebler는 와이너, 조셉 코주스Joseph Kosuth, 로버트 배리Robert Barry와 더불어 특정적으로 개념주의적이라고 불렸던 최초의 화가들 중 한 명인데, 1968년에 다음과 같은 글을 썼다.

"세상은 다소 흥미로운 물체로 그득하다. 나는 더는 덧붙이고 싶지 않다. 그저, 물건들의 실존을 시간이나 공간과 관련하여 언급하는 것이 더 좋다."[6] 휘블러의 초기 작품 가운데 하나인 〈뉴욕—보스턴 간의 형체 교환New York—Boston Shape Exchange〉에서는 (각 도시에 하나씩) 한 변의 길이가 3,000피트이고 꼭짓점들이 지름 1인치의 흰색 스티커에 의해서 표시되는 동일한 육각형들의 창작을 제안하기 위해 지도와 지시 사항을 사용한다. 그것이 실행에 옮겨졌다고 하더라도, 감상자의 정신 속에서가 아니라면, 그 작품을 전체로 체험하기는 불가능했을 것이다.

1960년대 후기와 1970년대 초에 예술 무대에서 유행했던 모든 경향 가운데 개념예술이 가장 극단적인 관점을 취했고, 사실상 오늘날에도 그 기억과 영향 면에서 가장 생생하게 남아 있다. 왜냐하면 개념주의 예술가들이 관례적인 전달 매체에 대한 그들의 거부를, 그들이 그들의 예술 활동과 진술 양면에서 정의 내렸던 명백하고 급진적인 대안과 진정으로 논쟁적인 태도와 결부했

5 예술가와의 회견, 《Avalanche》(1972, 봄), p. 67.
6 《6년》에 나오는 진술, 루시 리퍼트 편(뉴욕, 1973), p. 74.

기 때문이다. 대부분의 개념주의적 활동은, 그것의 극단적인 다양성에도 불구하고 언어와 언어학적으로 유사한 체계에 대한 만장일치적인 강조와 언어와 이념들이 예술의 참된 진수이며, 시각적 체험과 감각적인 즐거움은 이차적이고 긴요하지 않고 더 나아가서 철저하게 지각이 없고 비도덕적일 수도 있다는 독선적이고 청교도적인 확신에 의해 결속되었다. "예술의 '예술' 조건은 하나의 개념적인 상태다"라고 조셉 코주스는 썼다.[7] "언어가 없다면 예술도 없다"라고 로렌스 와이너가 반향했다.[8] 언어는 개념주의자들에게 그들의 분명한 급진적 특성을 부여했고, 그들에게 많은 일거리도 제공했다.

와이너와 휘블러같이 몇 명은 물질적인 구속의 단조로움에서 해방되었을뿐 아니라, 인쇄되고 구두로 표시된 말의 조직 자체가 회화와 조각을 대신하는 전달 매체의 전반적인 새로운 범위를 마련해주었다. 신문, 잡지, 선전, 우편물, 전보, 책, 카탈로그, 복사 등 모든 것들이 개념주의 예술가들이 그들의 예술을 세상에 전달하고, 빈번히 그런 것처럼, 그 세상을 그들의 예술에 포함시킬 수 있는 무수한 방법을 제공하면서, 표현의 새로운 방식과 경우에 따라서는 새로운 주제가 되었다. 개념예술은 또한, 1960년대에 처음으로 폭넓게 보급된 영화와 비디오뿐만 아니라 사진의 전적으로 새로운 사용법을 만들어냈다. 그 결과, 이 운동 전반에 걸쳐서 유일하지 않은 시각적 영상이 언어와 마찬가지로 널리 퍼져 있다.

개념예술을 모든 '후기 미니멀리즘적' 노력들 가운데 가장 급진적인 것으로 만든 다른 요인은, 미니멀리즘의 전략, 주장, 투쟁 정신 그리고 방식들을 자체의 목적을 위해 분해하면서 미니멀리즘을 가장 설득력 있고 투철하게 이

7 〈철학을 따르는 예술 I〉, 《Studio International》(1969. 10), pp. 134~137.
8 〈예술가와의 대담〉, 《Avalanche》(1972. 봄), p. 72.

도판 116 멜 보흐너, 〈무관심의 공리〉(부분, 1973)

용한 것이다. 개념예술이라는 용어 자체는 비록 1960년대 초에 캘리포니아의 예술가 에드워드 킨홀츠Edward Kienholz에 의해 만들어진 것이기는 하지만 실제로는 그것이 첫 번째 주해를 솔 르윗에게서 받았다. 그의 흰색 입방체 구조물들은 자신의 정의에 따르면 개념주의적이었다. 르윗은 물체의 범위를 넘어서 작업하는 데 관심이 있는 유럽과 미국 양쪽 모두의 작가들에게 중요한 영향력을 행사했고, 1967년《예술 광장Artforum》에 실린 글 〈개념예술에 대한 단평들Paragraphs on Conceptual Art〉에서 다음과 같이 진술했다.

개념예술에서 이념이나 개념이 작품의 가장 중요한 양상이다……. 모든 계획안과 결정들이 사전에 만들어지고 실제 작업은 하나의 기계적인 일이다. 이념의 예술을 만드는 기계가 된다…….[9]

"누군가가 그것이 예술이다라고 말하면, 그것은 예술이다"라는 뒤샹의

9 〈개념예술에 대한 단평들〉,《Artforum》(1967, 여름), pp. 79~83.

도판 117 비토 아콘치, 〈온상〉(1972)

Room A: SEEDBED

① THE ROOM IS ACTIVATED BY MY
PRESENCE UNDERGROUND, UNDER-
FOOT — BY MY MOVEMENT FROM
POINT TO POINT UNDER THE
RAMP.

② THE GOAL OF MY ACTIVITY
IS THE PRODUCTION OF
SEED — THE SCATTERING
OF SEED THROUGHOUT THE
UNDERGROUND AREA. (MY
AIM IS TO CONCENTRATE
ON MY GOAL, TO BE TOTALLY
ENCLOSED WITHIN MY GOAL)

③ THE MEANS TO THIS GOAL
IS PRIVATE SEXUAL ACTIVITY.
(MY ATTEMPT IS TO MAINTAIN
THE ACTIVITY THROUGHOUT
THE DAY, SO THAT A MAX-
IMUM OF SEED IS PRO-
DUCED; MY AIM IS TO HAVE
CONSTANT CONTACT WITH MY
BODY SO THAT AN EFFECT
FROM MY BODY IS CARRIED
OUTSIDE.)

④ MY AIDS ARE THE VISITORS TO
THE GALLERY — IN MY SECLUSION, I
CAN HAVE PRIVATE IMAGES OF
THEM, TALK TO MYSELF ABOUT
THEM: MY FANTASIES ABOUT THEM
CAN EXCITE ME, INDUCE ME TO
SUSTAIN — TO RESUME — MY
PRIVATE SEXUAL ACTIVITY. (THE
SEED 'PLANTED' ON THE
FLOOR, THEN, IS A JOINT RESULT
OF MY PRESENCE AND THEIRS.)

말을 도널드 주드는 반복했다. 주드는 또한 "예술에서의 진전이 반드시 형식적인 것들은 아니다"라고도 말했다. 이 두 인용문은 조셉 코주스의 1969년의 중요하고 확실히 호전적인 기사 〈철학을 따르는 예술Art after Philosophy〉[10] 속에 나왔던 것들로, 이 글에서 그는 뒤샹 이전과 이후의 예술을 구별했는데 주로 전자를 논박했다. 그리고 일종의 논리로서의 예술과 예술의 정의에 관련된 분석적인 제안들로서의 예술 작품에 찬성하는 주장을 했다.

미니멀리즘 자체는 완전히 논리적이길 희망했다. 그런데도 그것은 동등하게 '형식적'이고, 뒤샹적이기도 한 최초의 예술운동이었다. 그것은 다양한 '기성품들', 즉 구성을 결정짓기 위해 사용되는 수학적 구조, 기하학적 형태들, 조작되지 않은 산업용 재료들과 예술가가 실제로 물체를 구성할 필요가 없어진 공업 제품 등을 광범위하게 이용하는 사전에 미리 고안된 지성적 접근 방식에 의해 순수하고, 추상적이며 때로는 고전적으로 아름다운 형태를 완성했다. 미니멀리즘은 과학에 인접한 예술에서 향상의 개념과, 마찬가지로 지식의 다른 분야와 영역에서 방법과 착상을 끌어다 쓰면서 진보하는 예술에 대한 이념을 강화했다. 그런데 미니멀리즘의 가차 없는 축소는, 향상에 관한 이 같은 이념에 물들어 있는 신인 세대에 형식적 분야에서 해야 할 일을 많이 남겨 놓지 않았다. 이것은 또한 그들이 그다음 논리적 단계로 보이는 것, 즉 물체의 삭제나 중요성의 감소화, 언어, 지식, 수학 그리고 그들 자신과 그들 내부의 세계에 대한 사실을 향해 가도록 부추겼다. 그렇게 완전히 주제를 제거했던 한 양식이 온통 주제뿐인 하나의 예술을 권장해야 한다는 것이 반어적이었다.

개념주의자들은 미니멀리스트 예술의 검약적이고 깔끔하며 똑바르게 보이는 풍치를 채택했고, 미니멀리스트의 미리 계산된 접근 방식과 새로운 극단

10 〈철학을 따르는 예술 I〉,《Studio International》(1969. 10), pp. 134~137.

도판 118 크리스 버든, 〈천국으로 가는 출입문〉(1973)

적 상태까지 나아가는 반복에 대한 성향도 취했다. 예를 들어 비토 아콘치Vito Acconci의 초기 신체 예술 작품에서, 그는 사진과 글을 통해서 여러 달에 걸쳐 되도록이면 오래도록 의자 위에 올랐다 내려갔다 하는 자신의 일상적인 운동을 기록하고, 연기를 비교했다. 다른 예를 들면 더글라스 휘블러는 2분 간격으로 24분 동안, 길을 따라 차를 몰며서 사진을 찍어서 그 결과 나타나는 희미한 영상 아래 그 체계를 설명하는 표제를 붙여 전시했다. 이 예술가들은 한편으로는 도로의 주어진 상황들이, 한편으로는 단순한 신체적 정력이 작품이 지니게 될 형태를 결정하도록 내버려둠으로써, 그들 작품의 통제를 기권하는 단계에 가까이 왔다. 조작되지 않은 재료에 대한 미니멀리스트적 이상이—프랭크 스텔라는 물감을 '그것이 통 속에 있었을 때만큼 좋게' 보존하기를 바랐다—다양하게 바뀔 수 있는 일련의 훨씬 더 크고 예상하기가 더 어려운 작품에 적용되었다. 좋건 나쁘건, 예술이 개방되었다. 로버트 배리의 초기 작품은 대기 속으로 소량의 부동성 가스는 방출하고 그것들의 전적으로 기록이 불가능한 확산을 사진으로 찍는 것이었다. 그는 말한다. "나는 현실을 조작하려 들지 않는다……. 일어날 일은 일어난다. 사물을 있는 그대로 내버려두라."[11]

개념예술은 아마도 모든 20세기의 예술운동들 중에서 제일 폭넓고 급성장적이고 가장 국제적인 것이었다. 이 이름으로 행해진 모든 활동의 목록을 마련하고 분류하거나 그것들에 대해 안다는 것조차도 불가능하다. 입체파, 추상예술주의 또는 미니멀리즘과는 달리, 개념주의는 한 나라나 혹은 다른 나라에서 '주창적인 예술가들'을 한 손으로 꼽을 정도로 범위를 좁혀 들어갈 수 없다. 이것은 입체주의에 대해 브라크와 피카소를 또는 미니멀리즘에 대해 스

11 《개념예술》에 수록된 예술가와의 회견, 우르술라 마이어 편(뉴욕, 1972), p. 35.

도판 119 길버트와 조지, 〈노래하는 조각〉(1971)

텔라와 주드를 지적할 수 있는 것처럼, 그 창시자나 발명자를 꼬집어 말할 수 없다. 하지만 가장 자주 거론되는 예술가들은 코주스, 배리, 와이너, 휘블러다. 이들 모두가 1968년과 1969년에 관장이며 중개업자인 제드 지겔라우프Seth Siegelaub에 의해 조직된 일련의 획기적인 전시회에 (이중에 하나는 카탈로그로만 존재했다) 함께 출품했다.

아직도, 그 시대를 재고할 때, 거의 자연 발화에 의해 진행되는 예술운동이라는 느낌이 든다. 그 이유는 물론 개념예술 자체의 성질 속에 잠재해 있다는데, 언어, 재생산이 가능한 영상 그리고 대중 전달 매체에 의거하는 까닭에, 이 운동이 쉽게 그리고 신속하게 전달되었기 때문이다. 다음에 나오는 것들은 이루 헤아릴 수 없는 예들 가운데 몇 개에 불과하다. 1966년 젊은 캘리포니아인 브루스 나우먼Bruce Nauman은 장난스럽게 조작한 일련의 천연색 사진을 만들었고, 그중 하나는 뒤샹과 직결되는 것으로 '분수 같은 예술가의 초상Portrait of the Artist as a Fountain'이라는 제목을 붙이고, 자신의 입에서 물을 뿜는 예술가 자신을 보여주었다.

밴쿠버에서는 이언Iain과 잉그리드 박스터Ingrid Baxter가 〈아무거나 회사N. E. Thing Co.〉를 만들어 비닐봉지에 담긴 방 네 개짜리 아파트에 내용물을 전시했다. 뉴욕에 살고 있는 일본인 예술가 온 카와라On Kawara는 단순히 그날의 날짜를 흰색 목판 활자로 찍은 사진, 작은 검정 그림을 매일 하나씩 만들었다. 언제 끝날지 모르는 이 동일한 기본 단위의 연작이 오늘도 계속된다. 프랑스에서 다니엘 뷔랑Daniel Buren은 그의 회화를 캔버스나 종이 위에 인쇄된 줄무늬 연작으로 축소시켰고 1966년 말 즈음하여 그와 유사한 기본 배열에 도달한 다른 예술가들 세 명이 각자 어떤 상황에서든지 자기가 선택한 배열을 연거푸 사용하기로 합의를 보았다.(도판 123) 1968년 초에 영국인 예술가들 테리 앳킨슨Terry Atkinson, 데이비드 베인브리지David Bainbridge, 마이클 볼

도판 120 얀 디베츠, 〈일광 / 섬광 / 실외광 / 실내광〉(1971)

드윈Michael Baldwin, 해롤드 허렐Harold Hurrell은 예술-언어 신문Art-Language Press을 창립하여, 비특정적인 위치, 구역 그리고 높이를 가진 공기 기둥으로 된 에어쇼를 제안했다. 1969년에는 그들이 그들 나름대로 고도로 특정인만을 위한 잡지 《예술-언어Art-Language》를 발간하여 개념예술로서의 예술 이론을 제시했다. 1969년과 1970년에 이미 개념예술 활동과 그와 연관성 있는 다른 양식을 기록한 대규모 조사를 통해 만든 전시회 카탈로그를 한번 죽 훑어보면 알 수 있듯이 유럽과 북남미 대륙의 거의 모든 나라들이 이 기간에 진지한 개념예술적 활동이 어떤 부류이든 제각기 일어났음을 자랑했다.

방대한 수의 작품이 만들어졌는데도 개념예술은 20세기의 어떤 다른 예술 운동보다, 사실 놀라운 일도 아니지만, 미술관에 전시된 걸작들의 수가 적다. 그런데도 개념예술의 영향은 마치 이것의 비물질성 자체가 어디든지 침투하

는 것을 가능하게 만들어주기라도 한 듯이, 그것과 동시대적인 경향과 1970년대 말기의 형식적으로 더 보수적인 예술 경향들에까지 파급을 미치며 만연해왔다. 이 점에서 개념주의는 통일성 있는 시각적 양식이 또한 결여되고, 의미와 주제에 지배적인 관심을 가졌던 초현실주의와 같다. 이 두 운동은 모두 양식상 주류에서 벗어난 것으로 나타날 위험이 없이 사용될 수 있었기 때문에, 무한히 응용할 수 있는 이념들을 제공해주었다.

개념주의적 활동이나 표명들의 광범위한 공간을 언어의 사용과 사진, 주제의 사용 그리고 물리적인 성질의 정도와 종류에 따라 다양한 집단과 범주로 재분류할 수 있다. 개념주의에 가장 자주 등장하는 특성 있는 표명은 어쨌든 책부터 광고 게시판에 이르기까지 어느 곳에서나 나타나고, 꽤 자주 사진과 어울려 있는 인쇄된 말이었다. 그런데도 실제의 물리적인 성질은 각 작품에 따라 어마어마하게 바뀌는데, 예술-언어 단체가 종이에 찍힌 인쇄물 이외의 재료를 절대 사용할 수 없다는 가장 극단적인 태도를 취하자, 격렬하게 논의되는 문제가 되었다. 개념예술의 규모는 순수 사상에서부터 괴팍하게 감추어진 물리적 성질에까지 이른다. 전자의 예는 1969년 로버트 배리의 〈정신 감응적 작품 Telepathic Piece〉으로, "전시 도중에, 나는 그 본질이 언어나 영상에는 적용될 수 없는 일련의 사고인 예술 작품을 정신 감응적으로 전달하려고 시도할 것입니다"라는 진술이었다. 후자는 1977년 발터 데 마리아Walter de Maria의 작품 〈수직적인 지구의 킬로미터 Vertical Earth Kilometer〉로 독일의 카셀에서 전시되었고, 기본적으로 '개념주의적 대지 예술품'인데, 1킬로미터 청동 막대를 땅속에 파묻고, 눈에 보이는 것은 그 막대의 맨 끝 부분인 지름 2인치의 작은 청동 원판이었다. 이 작품은 재료와 크기가 상당한데도 비록 그것의 실존이 그와 같이 웅대한 개념이 실제로 수행되었다는 지식에 의해 상당히 강렬하게 느껴지기는 하지만 이 작품은 주로 감상자의 정신 속에 존재한다.

몇 사람의 예술가들, 특히 코주스, 와이너, 배리 그리고 예술·언어 단체의 회원들에게 언어는 재료인 동시에 주제로서 존재하면서, 거의 형태적 지위를 차지하게 되었다. 그리고 이런 예술가들의 작품은 거의 배타적으로 예술을 정의하는 문제에 집중되었다. 여기서 단어와 문장은 고립되고 음미되어 자율적이 된다. 배리는 단일한 단어를 화랑의 벽에 투사했고(도판 114) 코주스는 예술에 관련된 단어의 사전에 나온 정의를 검정 바탕에 흰색으로 확대했으며, 예술-언어 단체는 개념예술 운동의 양심이며 급진적인 극단론자로서 기능을 발휘하면서 예술의 본질과 실제 이용 그리고 인식에 대해 끼어들 수 없는 토론회를 자주 열었다. 코주스는 특별히 여느 축소주의적 상자와 같이 자체 충족적인 동의어 반복tautology을 제시할 수 있었다. 그의 〈하나이며 셋인 의자들One and Three Chairs〉(도판 115)은 평범한 접는 의자 하나와 실물 크기 사진 한 장 그리고 단어 자체의 사전적 정의로 구성된 작품으로, 실재에서 '의자성chairness'의 기본 가능성을 포괄하는 이상까지 이르는 하나의 진행 방식이다.

　　멜 보흐너의 언어 사용문은 코주스만큼 순수하지 않았는데, 이것은 보흐너가 감상자의 지적인 경험뿐 아니라 공간적 경험에까지 관심이 있었기 때문이다. 그러나 그의 작품은 거의 같은 수준으로 자체 충족적이고, 철학적 접근 방식에도 유사하게 의존하고 있었다. 보흐너는 대부분 조약돌, 동전, 보호 테이프, 분필같이 소박하고 평범한 재료들을 (손으로 쓴) 글씨나 숫자들과 결합해서 이용함으로써 철학적인 명제를 가진 다양한 계산 체계를 예시하고 불필요한 부분을 추출하여 혼동스럽게 만들었다. 예를 들어, 그의 1973년 작품 〈무관심의 공리Axiom of Indifference〉(도판 116)는 동선들 위치를 바닥 위에 있는 보호 테이프로 만든 사각형과 관련시켜 생각한다.(〈몇 개는 안에 있다〉, 〈모두가 안에 있다〉, 〈모두 다 안에 있지는 않다〉 등) 이것은 같은 벽 반대쪽에 다르게 배치한 두 개의 사각형으로 구성되어 있어 감상자가 다른 쪽을 애써 기억하면서 한쪽의

도판 121 로만 오팔카, 〈하나에서 무한대로〉(연작의 부분, 1965)

배치를 해독하도록 촉구한다.

　대부분의 개념주의 예술가들에게 언어는 그들이 예술보다는 삶의 어떤 양상을 감상자의 정신과 심리 속에서 초점을 맞추도록 해주는 도구와 수단으로서 대충 작용했다. 휘블러와 한스 하케Hans Haacke는 정보를 전달하거나 수집하기 위해서, 복잡한 비非시각적 문제들, 즉 종종 본질 면에서 정치적이고 사회적인 문제를 끌어내기 위해서, 또는 단순하게 인간 실존의 충만된 모체를 해독하기 위해서 언어를 사용했다. 그들의 작품은 일종의 사회적 사실주의였다. 휘블러는 일화적이고, 하케는 비판적이었다. 휘블러는 미술관 방문객들에게 '하나의 진짜 비밀'을 적어놓도록 부탁하여, 그 결과로 나온 기록문 1,800개를 책으로 만들었는데, 대개의 비밀들이란 각자에게 꽤 흡사한 것이기 때문에 때로는 중복되기도 하지만, 흥미진진한 읽을거리가 되었다. 1971년 이래,

도판 122 한네 다르보벤, 〈무제〉(1972~1973)

휘블러는 '모든 이를 생생하게' 사진 찍는 것을 목표로 하는 연작을 만들었다. 하케는 권력과 영향력의 체제들을 폭로하는 데 전념했고 지금도 그러하다. 그의 1971년 작품 〈실시간 사회제도Real Time Social System〉는 모두 한 회사가 소유한 뉴욕 빈민가의 건물을 무더기로 찍은 사진을 보여주는데, 지주 회사들과 저당권 자료, 평가 가치와 재산세 등을 밝혀주는, 일렬로 죽 나와 있는 표제가 붙었다. 구겐하임미술관이 이 작품을 보여주기보다 오히려 그곳에서 열릴 그의 전시회를 취소하자, 하케는 구겐하임 재단의 피被신탁인들 사이의 다양한 가족 관계와 사업 관계를 추적하는 작품을 하나 만들었다.

비토 아콘치, 크리스 버든Chris Burden, 영국의 2인조 길버트Gilbert와 조지George 같은 예술가들의 경우에는 언어가 그들의 신체나 목숨과 나란히 쓰이는데 여러 가지로 당혹스럽고, 충격적이거나 우스운 방식으로, 훨씬 더 개

인적이고 일대일 수준에서 의사가 전달되었다. 그의 가장 악명높은 작품 〈온상Seedbed〉(도판 117)에서, 아콘치는 관중과 상호적인 관음증적 관계를 성립시켰다. 그가 전시장 전체를 덮는 경사로 밑 사람들의 시야 밖에서 자위행위를 하는 동안, 방문객들은 종종 자신들의 발소리와 몽상하는 그의 소리를 (확성기를 통해) 듣게 되어 있다. 그의 작품 전체를 통해서, 연기든 비디오테이프든 혹은 길게 표제가 붙은 사진이든, 예술가와 그의 신체 그리고 그의 사적인 사고들과의 부자연스럽고 거북한 친밀감이 그의 강박적이고 반복적인 단어들의 사용에 의해 강화되었다.

버든은 1971년에 로스앤젤레스에서 있었던 연기로 국제적인 명성을 얻었는데, 자신의 팔을 쏘았던 것이다. 그는 연기를 위해 폭스바겐 후미에서 십자가형을 당하고, 반나체로 깨진 유리를 지나가고, TV 좌담회의 여성 진행자를 잠시 인질로 잡아두고, 불길한 발언을 하기 위해 상업 TV의 특별 프로를 이용했다. 그의 이런 연기 작품은 대부분 그의 의지의 비통하고 상징적인 시늉으로 축소되었다. 실제로 버든의 연기를 직접 본 사람들은 거의 없다. 그러나 그것들을 기록해놓은 비범하고 도형圖形적인 사진과 와이너의 〈성명서〉의 모든 진술들만큼 직설적이며 강력하고 사실에 기인한 표제들 덕분에 이 행사들이 정신과 대중매체 양쪽 모두에 영속적이며 반향을 불러일으키는 실존물로 남게 되었다.(도판 118)

1960년대 말기부터 시작하여 서로 떼어놓을 수 없는 길버트와 조지는 공연 예술과 신체 예술에 향수가 어려 있으나, 엄격하게 공식을 갖춘 상류계급의 특색을 도입했다. 그들은 단순히 그들 자신과 그들 고유의 영국식 생활 양식을 〈살아 있는 조각Living Sculpture〉으로 지칭하고 나서, 그들의 실생활을 고도로 인위적이고 전람할 수 있는 형태로 분리했다. 그들은 마네킹 같은 연기를 보여주었고, 카드나 알림장을 보내기도 했으며, 〈노래하는 조각Singing

Sculpture〉(도판 119), 〈쉬고 있는 조각 Relaxing Sculpture〉, 〈마시고 있는 조각 Drinking Sculpture〉 등과 같이 다양한 행사와 오락을 분리하기 위해, 표제가 붙은 대형 스케치와 결국에는 사진을 이용했다. 이러한 과정 전체가 항상 언어로 이야기되었는데, 이것은 그들이 반복하는 후렴구 '예술과 함께 있는 것이 우리가 바라는 전부요.'에 의해 요약된 대로, 마음을 즐겁게 해주고 옛 생각이 나게 해주는 보편성의 절정이었다.

많은 경우에 온 카와라의 날짜 그림들이 제시하듯이, 시간의 경과 자체가 가장 중요한 주제가 된다. 덴마크 출신 예술가 얀 디베츠 Jan Dibbets는 하나의 주어진 창문 앞에서 아침부터 저녁까지, 자연적인 빛부터 인공적인 빛까지의 전이 과정을 포착한 사진으로 알려졌다.(도판 120) 1965년 이래, 폴란드 예술가 로만 오팔카 Roman Opalka는 그의 〈하나에서 무한대로 1 to Infinity〉(도판 121)를 그리는 작업을 하고 있는데, 이것은 캔버스들을 하나씩 계속해서 끊임없는 숫자로 채우면서 각 숫자가 그려질 때마다 녹음기에 그 숫자를 암송해 넣음으로써, 단 하나의 작품의 한 '세부'라고 간주되는 각각의 그림이 그 자체가 만들어낸 실시간 카세트와 더불어 완전해진다.

오팔카의 이러한 시도의 마지막 양상은 로버트 모리스의 개념주의의 전형적 작품 〈스스로 만들어진 소리가 곁들인 상자 Box with Sound of Its Own Making〉가 생각나게 해준다. 이것은 1961년 작품으로, 그 상자의 제작 당시 끼어들어간 톱질과 망치질 소리가 담긴 순환 테이프를 포함하는 작은 나무 입방체다. 오팔카의 작품과 같은 시기에 작품을 만든 독일인 한네 다르보벤 Hanne Darboven은 종이 한 장 한 장을 추상적인 필기체와 신비적인 숫자 체계의 합성물로 채웠는데 때로는 달력 자체에서 나온 것도 있고, 항상 색인을 첨가해서 설명했다. 전시회에서 다르보벤은 벽 전체를 율동감 있고, 끊이지 않는 낙서로 가득한 이 종이들로 덮어서, 누적되고 최면적인 시간의 표시 같

은 효과가 나타나게 했다.(도판 122)

개념주의 선언들이 종종 개념주의적 작품이 '양식을 넘어선' 것으로 공언했다 해도, 이 운동은 거의 연대기적으로 많은 양식의 갖가지 특징을 다 가지고 있다고 할 수 있다. 이것은 과거의 예술에서 흔히 보았던 정의할 수 있는 양식적 진행 과정을 따른다. 초기의 순수 언어 개념주의자들은 정통적으로 초연하고 교훈적이다. 다각적인 신체 예술가들은 흔히 표현주의적으로, 아니 바로크적으로까지 보인다. 다른 작품들, 예를 들면 영국 예술가인 해미쉬 풀턴Hamish Fulton과 리처드 롱Richard Long은 그들이 각각 무인 지대를 지나면서 했던 도보 여행을 기록한 대형 사진들을 제작했는데 이것은 산업화 이전의 목가적인 낭만주의에 흠씬 젖어 있다. 마지막으로, 1970년대 초기에 설화 또는 이야기 예술이라는 별개의 명칭을 얻게 된 개념예술 활동의 가장 최근의 국면은 의도적으로 힘들지 않고, 오락적이며 거의 장식적이다. 실제로 윌리엄 웨그먼William Wegman, 빌 베클리Bill Beckley, 제임스 콜린스James Collins, 알렉시스 스미스Alexis Smith, 작곡가이며 연기자인 로리 앤더슨Laurie Anderson 등(다수의 다른 연기자들은 언급하지 않는다)은 개념주의자들이 의심의 여지가 비난할 원래의 '정통적인' 방법으로 대중문화에서 끌어다 쓰고 흥행을 갈망한다.

1980년 초부터 뒤를 돌아보면, 개념주의적 '순간'이 1974년이나 1975년경 언제쯤인가 끝난 것처럼 보인다. 오늘날, 얼마간의 흥미 있는 개념주의 활동이 여기서 언급했던 예술가들 가운데 많은 사람들과 다른 사람들 사이에서 계속되기는 해도, 지배적은 아니다. 오히려 이 개념주의 예술은, 우선은 놀랍게 보이겠지만, 그것이 풍부해지도록 도와주었던 회화와 조각(상당수가 재현적이다)들로 조밀하게 들어찬 한 영역 안에서 공존한다. 오늘날 생산되는 개념주의 예술 가운데 대중 전달과 관련해 순수주의라고 할 만한 것은 많지 않다. 어떤

410

도판 123 다니엘 뷔랑, '위반할 것' 전시회에서 〈작품 3번〉(1976)

예술가들은 그들의 노력에 대해 보여준 것이 거의 없다는 데 싫증이 난 것 같은 생각이 든다. 예술·언어 단체도 이 몇 년 동안 활동이 뜸했다. 그리고 코주스, 와이너, 배리, 디베츠, 휘블러, 하케는 그들의 원래 관심사들에 꽤 가깝게 계속해나가지만, 코주스를 제외하고 모두 점차적으로 폭발적 색채들, 호화스러운 심상 또는 과시적인 재료들이 그들 작품에 스며드는 것을 허용한다.

아콘치와 버든은 육체적이고 심리적인 존재인 자신을 재료로 이용해야 하는 커다란 부담 때문에 기진맥진하게 된 것처럼(표현주의적 정력은 어떤 종류든 지탱하는 것이 힘들어 보인다) 더욱 실체적인 속행으로 전향했다. 아콘치는 그의 특징적인 웅얼거림을 녹음하여 이용할 설치 작품과 종종 관람자 자신의 몸을 사용하게 되는 그네와 사다리들을 정교하게 만들고, 버든은 사람들이 딩엔히

게 여기는 물체와 자동차, TV 수상기같이 사회의 가장 상징적인 기계들 가운데 어떤 것들을 재창조하려고 추구한다.

길버트와 조지의 대형 사진은 마시기와 배출같이 점점 더 표현주의적 주제에 초점을 맞추었고, 해마다 더 멋지게 보인다. 다니엘 뷔렝의 도처에 편재하는 줄무늬들은 때때로 눈부신 복합성을 가지고 화랑이나 미술관을 돋보이게 했으나 그것들의 무명성을 잃어버리고, 즉각적으로 '뷔렝의 것'으로 인식하게 되었다. 보흐너의 계산 체계는 숫자에 대한 상징으로 기하학적 형태(3-, 4-, 5-변 형상들)로 유도해갔고, 점차 요란한 색채의 산개된 기하학적 무늬가 배치된 벽화로 기울었다. 오팔카는 계속 그대로 남아서, 그의 〈하나에서 무한대로〉가 최근에 300만이라는 숫자를 넘었다.

개념주의는 예술을 민주화하지도 않았고 유일무이한 예술품을 제거하지도 않았으며, 예술 시장을 우회하지도, 예술의 소유권을 개혁하지도 않았다. 사실상, 한번 수집가들이 이러한 예술 활동에 순응하게 되자, 그들은 사진과 성명서들 그리고 다른 개념주의적 부산물을 기꺼이 쌓아 모았다. 예술 시장은 무한한 적응성을 통해 그저 확장되어나갔다. 무엇보다도, 그렇게 많은 개념주의적 노력은 단지 인쇄의 형태로만 존재하기 때문에, 예술 작품의 한 새로운 범주 전체가(예술가들의 책들) 수두룩하게 탄생했다. 그리고 미국인 카터 랫클리프Carter Ratcliff가 지적한 것같이, 개념주의는 또한 사진과 (낡은 것, 동시대의 것, 유행에 관한 것) 건축 도면들 그리고 악보들을 미술 화랑 예술의 범주로 병합하는 데 공헌했다.

많은 면에서 데 쿠닝이 옳았다. 뒤샹이 추진한 것이 얼마 동안은 '누구에게나 개방된' 운동 안에서, 엄청난 자유화와 경험과 방종조차도 허용되던 한 시기에 절정을 이루었다. 그리고 개념주의는 그것의 극단적인 관점, 선언, 이상주의 그리고 그것이 예술과 예술의 가능성에 대해 만들어낸 도전적인 사고

방식에도 불구하고 관례적으로 '위대한' 예술을 방해할 만한 것을 거의 남기지 않았다. 사춘기 단계와 상당히 흡사하게, 개념주의는 다방면으로 제멋대로고 논쟁을 좋아하고, 들떠서 떠들며, 자기도취적이고, 재기가 뛰어났지만, 경우에 따라서만 가끔 감동적이거나 현명했다.

궁극적으로, 어쨌든 개념예술의 역할은 그것이 부산물로 생성된 자유화에 대한 감각을 위해 더 중요한 것 같다. 1970년대 말에 이르자, 개성주의는 미니멀리즘과 더불어 그 시대에, 특히 미국 예술에서 '눈엣가시 bête noire'가 되었다. 당시 미국에서는 회화가 되살아나고, 회화와 조각 둘 다 수공으로 된 재료와 두껍고 거칠며 '개성적인' 표면에 대한 강조가 다시 새로워졌으며, 친근감을 주는 규모와 작은 크기가 폭넓게 사용되었고, 주제에 끌리는 경향이 팽배했다. 이 점을 고려할 때, 개념주의는 추상적인 절대 확실성의 정면에 나타난 최초의 틈이었다. 가장 근래에 자칭 전위적이라고 선언한 예술운동이고, 예술로서의 지위를 논할 수 있는 것으로는 마지막이지만, 그래도 개념주의는 벌써 '후기 현대주의 post-modern'라고 명칭이 붙은, 양식적인 면에서 관대한 다원론, 즉 각각의 전달 매체를 쓰는 젊은 예술가들이 영상과 그것의 의미에 깊이 관여하는 시대의 시작을 알리는 전조였다. 대중 예술 Pop Art의 다시 새로워진 영향과 더불어, 개념예술은 아마도 부지불식간에 예술에서 유머와 풍자, 사진의 심상, 인간의 모습, 자서전적인 주제들 그리고 언어들의 사용을 재활성화하는 것을 도왔다. 이 모든 요소들은 그 결과로 젊은 세대의 화가들과 조각가들에게 활기차게 도용되었다. 개념주의 저변에서 출발하여, 양식적인 면에서 다양한 예술가들의 새 세대가 점차 부상했고, 이 예술가들은 터무니없이 복잡하고 다채로운 색상의 시각적인 방법을 통해, 그들의 사고의 흐름을 놓치지 않으면서, 자신들의 이념에 형태를 부여할 수 있는 참신한 방법을 추구하는 중이다

야수파

1. Matisse, Henri
Luxe, Calme et Volupté, 1904.
Collection Ginette Signac, Paris (photo J. Chambrin)
2. Pages from *L'Illustration* of 4 November 1905.
3. Matisse, Henri
Portrait of Madame Matisse, 1906.
16×13 in.; 40.5×32.5cm.
Statens Museum, J. Rump Collection (photo Museum)
4. Matisse, Henri
Joie de Vivre, 1906. $68\frac{1}{2}×93\frac{3}{4}$ in.; 174×238cm.
The Barnes Foundation, Philadelphia (photo copyright The Barnes Foundation)
5. Matisse, Henri
Still-life with Pink Onions, 1906.
$18×21\frac{1}{2}$ in.; 46×55cm.
Statens Museum, J. Rump Collection (photo Museum)
6. Derain, André
Women in front of Fireplace, c. 1905.
Watercolour, $19\frac{1}{2}×23\frac{1}{2}$ in.; 49.5×59.5cm.
Collection Mr and Mrs Leigh B. Block, Chicago (photo National Gallery of Art, Washington)
7. Derain, André
The Dance, c. 1905~1906. 73×90 in.; 185×228cm.

Firdart Foundation, Geneva (photo Fridart Foundation)
8. Vlaminck, Maurice
Landscape with Red Trees, 1906.
$25\frac{1}{2}×31\frac{1}{2}$ in.; 65×81cm.
Musée National d'Art Moderne, Paris (photo Agraci, Paris)

표현주의

9. Kandinsky, Wassily
Improvisation No. 23, 1911. Oil on canvas, $43\frac{1}{2}×43\frac{1}{2}$ in.; 110×110cm.
Munson-Williams-Proctor Institute, New York (photo Institute)
10. Kirchner, Ernst Ludwig
Girl under Japanese Umbrella, c. 1909.
Oil on canvas, $36\frac{1}{2}×31\frac{1}{2}$ in.; 92.5×80.5cm.
Kunstsammlung Nordrhein-Westfalen, Düsseldorf (photo Walter Klein, Düsseldorf)
11. Kirchner, Ernst Ludwig
Negro Dance (Negertanz), c. 1911.
Distemper on canvas, $56\frac{1}{2}×45$ in.; 151.5×120cm.
Kunstsammlung Nordrhein-Westfalen, Düsseldorf (photo Walter Klein, Düsseldorf)
12. Meidner, Ludwig
Revolution, c. 1913. Oil on canvas, $31\frac{1}{2}×45\frac{1}{2}$ in.; 80×116cm.
Nationalgalerie, W. Berlin (photo Museum)

13. Beckmann, Max
Family Picture, 1920. Oil on canvas, $25\frac{5}{8}$
$\times 39\frac{3}{4}$ in.; 65×101cm.
Collection The Museum of Modern
Art, New York. Gift of Abby Aldrich
Rockefeller (photo Museum)

14. Mendelsohn, Erich
Sketch for Einstein Tower, 1920~1921.
Ink-and-brush drwaing

15. Nolde, Emil
Jestri, 1917. Woodcut, $12\frac{1}{16}\times 9\frac{3}{5}$ in.;
31×24cm.
Philadelphia Museum of Art, Academy
Collection (photo A. J. Wyatt, Museum
Staff Photographer)

16. Lehmbruck, Wilhelm
Fallen Man, 1915~1916. Synthetic stone,
30×96×32 in.; 76×244×81cm.
Collection Guido Lehmbruck, Stuttgart
(photo W. Moegle, Stuttgart)

입체파

17. Picasso, Pablo
Les Demoiselles d'Avignon, 1907. Oil on
canvas, 96×92 in.; 24×234cm.
Collection, The Museum of Modern Art,
New York. Acquired through the Lillie P.
Bliss Bequest (photo Museum)

18. Picasso, Pablo
Seated Woman(Seated Nude), 1909.
Oil on canvas, $36\frac{1}{2}\times 24\frac{1}{4}$ in.; 92.5×61.5cm.
The Tate Gallery, London (© SPADEM,
Paris 1973)

19. Braque, Georges
Piano and Lute, 1910. Oil on canvas,
$36\times 16\frac{5}{8}$ in.; 91.5×42cm.

The Soloman R. Guggenheim Museum,
New York (photo Museum)

20. Braque, Georges
Le Guéridon, 1911. Oil on canvas, $45\frac{5}{8}\times 31$
$\frac{7}{8}$ in.; 116×81cm.
Museé National d'Art Moderne, Paris
(photo Giraudon, Paris)

21. Picasso, Pablo
Le Toréro, 1912. Oil on canvas, $84\frac{3}{4}\times 50\frac{1}{4}$
in.; 215×128cm.
Oeffentliche Kunstsammlung, Basel (photo
Museum)

22. Picasso, Pablo
Violin and Guitar, 1913. Oil, pasted cloth,
pencil and plaster on canvas, 36×25 in.;
91.5×63.5cm.
Philadelphia Museum of Art, Louise and
Walter Arensberg Collection (photo A. J.
Wyatt, Museum Staff Photographer)

23. Braque, Georges
La table du Musicien, 1913. Oil on charcoal
on canvas, $25\frac{1}{2}\times 36$ in.; 65×92cm.
Oeffentliche Kunstsammlung, Basel. Gift
of Raoul La Roche (photo Museum)

24. Picasso, Pablo
*Verre, Bouteille de vin, Journal sur une
Table*, 1912. Pasted paper and pencil on
paper, $30\frac{1}{2}\times 40$ in.; 77.5×102cm.
Private collection, Paris (photo Hélène
Adant, Paris)

25. Braque, Georges
Musical Forms(Guitar and Clarinet),
1918. Pasted paper, corrugated cardboard,
charcoal and gouache on cardboard, $30\frac{3}{8}$
$\times 37\frac{3}{8}$ in.; 77×95cm.
Philadelphia Museum of Art, Louise and
Walter Arensberg Collection (photo A. J.
Wyatt, Museum Staff Photographer)

26. Gris, Juan
L'Hommeau Café, 1912. Oil on canvas, $50\frac{1}{2}$ ×$34\frac{5}{8}$ in.; 128×88cm.
Philadelphia Museum of Art, Louise and Walter Arensberg Collection (photo A. J. Wyatt, Museum Staff Photographer)

27. Gris, Juan
Glasses and Newspaper, 1914, Pasted paper, gouache, oil and crayon on canvas, 24×15 in.; 61×38cm.
Smith College Museum of Art. Given by Joseph Brummer(photo Museum)

순수주의

28. Ozenfant, Amédée
Flacon, guitare, verre et bouteilles, 1920. Oil on canvas, 32×$39\frac{1}{2}$ in.; 81×100.5cm.
Oeffentliche Kunstsammlung, Basel (photo Museum)

29. Jeanneret, Charles-Edouard
Nature morte à la pile d'assiettes, 1920. Oil on canvas, 32×$39\frac{1}{2}$ in.; 81×100cm.
Oeffentliche Kunstsammlung, Basel (photo Museum)

오르피즘

30. Delaunay, Robert
The City of Paris, 1912. Oil on canvas, 105×160 in.; 267×406cm.
Musée Nationale d'Art Moderne, Paris (photo Musées Nationaux)

31. Delaunay, Robert
Simultaneous Windows, 1912. Oil on canvas, 18×$15\frac{3}{4}$ in.; 46×40cm.
Kunsthalle, Hamburg(photo Ralph Kleingempel)

32. Delaunay, Robert
Sun, Moon. Simultaneous No. 2, 1913. Oil on canvas, 53 in. diameter; 133cm. diameter.
The Museum of Modern Art, New York, Mrs Simon Guggenheim Fund

33. Kupka, Frank
Discs of Newton, 1911~1912. Oil on canvas, $19\frac{3}{4}$×$25\frac{1}{2}$ in.; 50×65cm.
Musée National d'Art Moderne, Paris (AM 3635 P) (photo Musées Nationaux)

34. Kupka, Frank
Amorpha, Fugue in Two Colours, 1912. Oil on canvas, 83×87 in.; 211×220cm.
Národní Galerie, Prague

35. Picabia, Francise
Dances at the Spring II, 1912. Oil on canvas, 97×99 in.; 246×251cm.
The Museum of Modern Art, New York. Gift of the children of Eugene and Agnes E. Meyer: Elizabeth Lorentz, Eugene Meyer III, Katharine Graham and Ruth M. Epstein

36. Picabia, Francis
Udnie, American Girl (Dance), 1913. Oil on canvas, 118×118 in.; 300×300cm.
Musée Nationale d'Art Moderne, Paris (AM 2874) (photo Musées Nationaux)

37. Léger, Fernand
Contrast of Forms, 1913. Oil on canvas $39\frac{1}{2}$ ×32 in.; 100× 81cm.
The Museum of Modern Art, New York, The Philip L. Goodwin Collection

미래주의

38. Boccioni, Umberto
Dynamic Construction of a Gallop: Horse

and House, 1914. Wood, cardboard and metal, 26×47$\frac{3}{4}$ in.; 66×121cm.
Peggy Guggenheim Foundation, Venice(photo Fotoattualità, Venice)

39. Boccioni, Umberto
The Street Enters the House, 1911. Oil on canvas, 39$\frac{1}{2}$×39$\frac{1}{2}$ in.; 100×100.6cm.
Niedersächsische Landesgalerie, Hanover (photo Museum)

40. Carrà, Carlo
Funeral of the Anarchist Galli, 1911. Oil on canvas, 78$\frac{1}{4}$×102 in.; 199×259cm.
Collection, the Museum of Modern Art, New York. Acquired through the Lillie P. Bliss Bequest(photo Museum)

41. Severini, Gino
Dancer-Helix-Sea, 1915. Oil on canvas, 29$\frac{5}{8}$×30$\frac{3}{4}$ in.; 75×78cm.
The Metropolitan Museum of Art, New York. The Alfred Stieglitz Collection, 1949 (photo Museum)

42. Balla, Giacomo
Iridescent Interpentration No. 1, 1912. Oil on canvas, 39$\frac{5}{8}$×23$\frac{5}{8}$ in.; 100×59.5cm.
Mrs Barnett Malbin (The Lydia and Harry Lewis Winston Collection), Birmingham, Michigan

43. Russolo, Luigi
Dynamism of an Automobile, 1911. Oil on canvas, 41×55 in.; 104×140cm.
Musée National d'Art Moderne, Paris (photo Museum)

44. Boccioni, Umberto
States of Mind No 1: The Farewells, 1911. Oil on canvas, 27$\frac{3}{4}$×37$\frac{7}{8}$ in.; 70.5×96cm.
Private collection, New York (photo Charles Uht, New York)

45. Balla, Giacomo

The Street Light, 1909. Oil on canvas, 68$\frac{3}{4}$×45$\frac{1}{4}$ in.; 175×115cm.
Collection, the Museum of Modern Art, New York. Hillman Periodicals Fund (photo Museum)

소용돌이파

46. Lewis, Wyndham
Abstract drawing(The Courtesan), 1912. Pencil drawing, 9$\frac{3}{8}$×7$\frac{1}{4}$ in.; 24×18.5cm.
Victoria and Albert Museum, London (photo Museum)

47. Roberts, William
St. George and the Dragon, 1915. Pencil drawing, 9$\frac{1}{2}$×7$\frac{1}{2}$ in.; 24×19cm.
Anthony d'Offay (photo R. Todd-White)

48. Etchells, Frederick
Progression. Reproduced in *BLAST* No. 2, July 1915. Pen, ink and watercolour, 5$\frac{3}{4}$×9 in.; 14.5×23cm.
Cecil Higgins Museum, Castle Close, Bedford (photo Hawkley Studio Associates Ltd)

49. Wadsworth, Edward
Abstract Composition, 1915. Gouache, 16$\frac{1}{2}$×13$\frac{1}{2}$ in.; 42×34cm.
Tate Gallery, London (photo Museum)

50. Pages from the first issue of *BLAST* (Blasts and Blesses)
Anthony d'Offay (photo R. Todd-White)

51. Bomberg, David
Mud Bath, c. 1913~1914. Oil on canvas, 60×88$\frac{1}{4}$ in.; 152×224cm.
Tate Gallery, London (photo Museum)

52. Bomberg, David
In the Hold, c. 1913~1914. Oil on canvas,

78×101 in.; 198×256cm.

Tate Gallery, London (photo Museum)

53. Roberts, William

The Vorticists at the Café de la Tour Eiffel:
Spring 1915. Oil on canvas, 72×84 in.;
183×213cm.

Tate Gallery, London (photo Museum)

다다이즘과 초현실주의

54. Arp, Hans

Le Passager du Transatlantique, 1921.
China ink, $8\frac{1}{2}×5\frac{1}{2}$ in.; 21.2×13.9cm.
Galleria Schwarz, Milan (photo Bacci,
Milan)

55. Duchamp, Marcel

Bottlerack, 1914. Galvanized metal, $23\frac{1}{2}$
$×14\frac{1}{2}$ in.; 59×37cm. diameter.
Galleria Schwarz, Milan (photo Gallery)

56. Picabia, Francis

Machine Tourez Vite, 1916. Tempera on
paper, $13×19\frac{1}{2}$ in.; 32.5×49cm.
Galleria Schwarz, Milan (photo Gallery)

57. Ernst, Max

Tantôt nus, tantôt vêtus de minces jets
de feu, ils font gicler les geysers avec la
probabilité d'une pluie de sang et avec la
vanité des morts, 1929. Engraving. From
Max Ernst: *La Femme 100 Têtes,* 1929

58. (top to bottom) **Valentine Hugo,**
André Breton, Tristan Tzara, Greta
Knutson

Cadavre Exquis Landscape, 1933.
Coloured chalk on black paper, $9\frac{1}{2}×12\frac{1}{2}$ in.;
24×32cm.
Collection, The Museum of Modern Art,
New York (photo Museum)

59. Ernst, Max

Habit of Leaves, 1925. Frottage.
From Max Ernst: *Histoire Naturelle,* 1926

60. Masson, André

Automatic drawing, 1925. Ink on paper.
From Waldberg: *Surrealism,* London 1966

61. Miro, Joan

The Tilled Field, 1923~1924.
Collection of Mr and Mrs Henry Clifford,
Radnor, Pa. (photo Philadelphia Museum
of Art)

62. Tanguy, Yves

Extinction of Useless Lights, 1927.
Oil on canvas, $36\frac{1}{4}×25\frac{3}{4}$ in.; 92×68cm.
Collection, The Museum of Modern Art,
New York (photo Museum)

63. Dali, Salvador

Slave Market with the Disappearing Bust
of Voltaire, 1940. Oil on canvas, $18\frac{1}{4}×25\frac{3}{4}$
in.; 46.5×65.5cm.
The Reynolds Morse Foundation(The
Salvador Dali Museum Collection) (photo
Museum)

64. Magritte, René

The Human Condition I, 1933.
Oil on canvas, $39\frac{1}{2}×32$ in.; 100×81cm.
Collection Claude Spaak, Choisel

절대주의

65. Malevich, Kasimir

The basic suprematist element: the
square, 1913. Pencil on paper, $4\frac{1}{2}×7$ in.;
11.5×18cm.
From K. Malevich: 'The Non-Objective
World', 1927 Bauhausbuch 11, Munich
(photo A. Scharf)

418

66. Malevich, Kasimir
Suprematist composition conveying a feeling of universal space, 1916.
Pencil on Paper, $4\frac{1}{2}\times7$ in.
From K. Malevich: ' The Non-Objective World', 1927 Bauhausbuch 11, Munich (photo A. Scharf)
67. Malevich, Kasimir
Suprematist composition: White on White, 1918? Oil on canvas, $31\frac{1}{4}\times31\frac{1}{4}$ in.; 79×79cm.
Collection, The Museum of Modern Art, New York (photo Museum)

데 슈틸

68. Huszar, Vilmos
De Stijl logotype, 1917. Cover for the ' De Stijl' journal edited by Theo van Doesburg, Delft, 1917
69. Vantongerloo, Georges
Interrelation of Masses, 1919
70. Mondrian, Piet
Pier and Ocean, 1915. (Composition No. 10.) Oil on canvas, $10\times42\frac{1}{2}$ in.; 25×108cm.
Rijksmuseum Kröller-Müller, Otterlo (photo Museum)
71. Van Doesburg, Theo
De Stijl logotype. New cover design initiated January 1921
72. Van't Hoff, Robert
Huis-ter-Heide, 1916. Early reinforced concrete house with a symmetrical plan; modelled after the work of Frank Lloyd Wright
73. Mondrian, Piet
Composition in Blue, A, 1917. Oil on canvas, $19\frac{1}{2}\times17\frac{1}{2}$ in.; 50×44cm

Rijksmuseum Kröller-Müller, Otterlo (photo Museum)
74. Van der Leck, Bart
Geometric Composition No. 1, 1917.
Oil on canvas.
Rijksmuseum Kröller-Müller, Otterlo (photo Museum)
75. Van Doesburg, Theo
Rhythm of a Russian Dance, 1918.
Oil on canvas, $53\frac{1}{2}\times24\frac{1}{4}$ in.; 136×61.5cm.
Collection, The Museum of Modern Art, New York. Acquired through the Lillie P. Bliss Bequest (photo Museum)
76. Rietveld, Gerrit Thomas
Red-blue chair, module and mechanical diagram, 1917
77. Gropius, Walter
Hanging lamp, for his own office in the Bauhaus, 1923
78. Rietveld, Gerrit Thomas
Dr Hartog's study with hanging lamp upon which Gropius's later design was modelled, 1920
79. Rietveld, Gerrit Thomas
Schröder House. Upper floor plan with sliding and folding partitions in the closed position, 1923~1924
80. Rietveld, Gerrit Thomas
Berlin Chair, asymmetrical assembly of planes in space, painted grey, 1923
81. Rietveld, Gerrit Thomas
House, elevation, 1923~1924
Municipal Museum, Amsterdam(photo Museum)
82. Rietveld, Gerrit Thomas
Chauffeur's House, elevation, compounded out of 'standardized' modular concrete planks and metal stanchions, 1927

83. Van Doesburg, Theo and Van
Esteren, Cor
Relation of horizontal and vertical planes,
c. 1920
84. Van Doesburg, Theo and Van
Esteren, Cor
Project for the interior decoration and
modulation of a university hall, 1923
85. Van Doesburg, Theo
Meudon House. Elevation employing
standard industrial glazing, Paris, 1923
86. Van Doesburg, Theo
Meudon House, interior with painttings,
fittings and tubular steel furniture all by
Theo van Doesburg, Paris 1929
87. Van Doesburg, Theo
Café L'Aubette, Strasbourg, interior showing
original bare light bulbs and bentwood
furniture, the latter being specially built to
the design of Theo van Doesburg

구성주의

88. Lissitzky, Eliezer Markowitsch
The Story of Two Squares, a book designed
by Lissitzky and printed in Berlin, 1922.
Copy in Victoria & Albert Museum. Cover
plus 16 pp., $8\frac{1}{2} \times 10\frac{7}{8}$ in.; 21.5×27.5cm.
(photo A. Scharf)
89. Russian poster, c. 1930
(photo A. Scharf)
90. Rodchenko, Alexander
Compass and ruler drawing, 1915~1916.
Pen, ink and watercolour on paper.
(photo courtesy of Alfred H. Barr Jr.)
91. Tatlin, Vladimir
Monument to the Third International

(drawing), c. 1919.
(photo A. Scharf)
92. Lissitzky, Eliezer Markowitsch
Rendering for architectural structure,
1924.
See E. Lissitzky, *Russia, an Architecture for
World Revolution.* English edition Lund
Humphries, 1970.
(photo A. Scharf)
93. Lissitzky, Eliezer Markowitsch
'Proun — The Town' From *The Proun*
collection published in Moscow in
1921 in 50 copies. Lithograph, 9×11 in.;
22.7×27.5cm.
Tretyakov Gallery, Mosow
94. Lissitzky's studio. The Lenin Podium,
1924. Drawing with photomontage

추상표현주의

95. De Kooning, Willem
Excavation, 1950. Oil on canvas, 6ft $8\frac{1}{8}$
in×8 ft $4\frac{1}{8}$ in.; 204×257cm.
The Art Institute of Chicago (photo
Courtesy of The Art Institute of Chicago)
96. Newman, Barnett
Vir Heroicus Sublimis, 1950~1951.
Oil on canvas, 7 ft $11\frac{3}{8}$ in.×17 ft $9\frac{1}{4}$ in.;
242×540cm.
Collection, The Museum of Modern Art,
New York. Gift of Mr and Mrs Ben Heller
(photo Museum)
97. Pollock, Jackson
No. 32, 1950. Duco on canvas, 106×180
in.; 269×457cm.
Kunstsammlung, Nordrhein West-falen,
Düsseldorf (photo Walter Klein)

98. Rothko, Mark
Light Red over Black, 1957. Oil on canvas,
$91\frac{5}{8} \times 60\frac{1}{8}$ in.; 233×153cm.
Tate Gallery, London (photo Gallery)
99. Still, Clyfford
Painting, 1951. Oil on canvas, $93\frac{1}{4} \times 75\frac{3}{4}$
in.; 237×192cm.
Detroit Institute of Arts, W. Hawkins Ferry
Fund (photo courtesy of The Detroit
Institute of Arts)

키네틱아트

100. Le Parc, Julio
Continual Light, mobile, 1960.
Polished metal, 36×36 in.; 91.5×91.5cm.
Private collection
101. Soto, R. J.
Vibration, 1965. Struction.
Galerie Denise René, Paris (photo H.
Gloaguen)

팝아트

102. Hamilton, Richard
Just what is It…, 1956. Collage, $10\frac{1}{4} \times 9\frac{3}{4}$
in.; 26×25cm.
Collection Edwin Janss Jr (photo Frank J.
Thomas, Los Angeles)
103. Oldenburg, Claes
Soft Engine, Airflow 6, 1966. Stencilled
canvas, wood, kapok, 54×72×18 in.;
137×183×45.5cm.
Collection Dr Hubert Peeters, Bruges,
Belgium (photo Hohn Webb, London)
104. Warhol, Andy
Saturday Disaster, 1964. Acrylic and

silkscreen enamel in canvas, 60×82 in.;
152×208cm.
Collection Rose Art Museum, Brandeis
University, Waltham, Mass. (photo Rudolph
Burkhardt)

옵아트

105. Vasarely, Victor
Zebra, 1938. Oil on canvas, $15\frac{3}{4} \times 23\frac{1}{2}$ in.;
40×60cm.
Galerie Denise René, Paris (photo André
Morain, Paris)
106. Riley, Bridget
Shuttle I, 1964. Emulsion on board, 44×44
in.; 112×112cm.
British Council, London (photo Robert
Hornes)
107. Soto, R. J.
Un quart de bleu, 1968. Painted wood and
metal, $42 \times 42 \times 6\frac{1}{4}$ in.; 107×107×16cm.
Galerie Denise René, Paris (photo André
Morain, Paris)
108. Soto, R. J.
Cinq grandes tiges, 1964. Painted wood,
nylon threads and steel rods, $67 \times 35\frac{1}{2}$ in.;
170×90cm.
Galerie Denise René, Paris (photo André
Morain, Paris)

미니멀리즘

109. Flavin, Dan
Monument for V. Tatlin, 1966. Cool white
fluorescent light, 96×23 in.; 243.8×58.4cm.
Collection Leo Castelli (photo Eric Pollitzer)
110. Stella, Frank

Die Fahne hoch!, 1959
111. André, Carl
Lever, 1966. Firebrick, 4×360×4 in.;
10.1×914.4×10.1cm.
Installation: Jewish Museum 'Primary
Structures'
112. Judd, Don
Untitled, 1970. Anodized aluminium (solid
blue). 8 boxes, each 9×40×31 in. (9 in.
between); 22.8×101.6×78.7cm. (22.8cm.
between)
Collection Leo Castelli (photo Rudolph
Burckhardt)
113. Morris, Robert
Untitled, 1965. Painted plywood, 8×8×2
in. each; 20.3×20.3×5cm. each
Courtesy Leo Castelli Gallery (photo
Rudolph Burckhardt)

개념예술

114. Barry, Robert
Somehow, 1976. 81 slides projected at
15-second intervals on carousel projector
Courtesy, Australian National Gallery,
Canberra
Courtesy Leo Castelli Gallery (photo Bevan
Davies)
115. Kosuth, Joseph
One and Three Chairs, 1965. Folding
wooden chair, photograph, blown-up
dictionary definition; chair $32\frac{3}{8} \times 14\frac{7}{8} \times 20\frac{7}{8}$
in. (82.2×37.7×53cm.) photo panel $36 \times 24\frac{1}{8}$
in. (91.4×61.2cm.); text panel $24\frac{1}{8} \times 24\frac{1}{2}$ in.
(61.2×62.2cm.)
Collection, The Museum of Modern Art,
New York. Larry Aldrich Foundation Fund

116. Bochner, Mel
Axion of Indifference (detail), 1973. Tape,
coins, ink.
117. Acconci, Vito
Seedbed, executed Sonnabend Gallery,
January 1972. Wooden ramp, body,
voice, visitors, fantasies, sperm Courtesy
Sonnabend Gallery (photos Kathy Dillon)
118. Burden, Chris
Doorway to Heaven, 15 November 1973
Courtesy Ronald Feldman Fine Arts (photo
Charles Hill)
119. Gilbert and George
performing The Singing Sculpture at
Sonnabend Gallery, 1971
(photo courtesy Sonnabend Gallery)
120. Dibbets, Jan
*Daylight/Flashlight, Outside Light/Inside
Light,* 1971
12 colour photographs and pencil on paper,
20×26 in.; 50.8×66cm.
Collection the artist. Courtesy Leo Castelli
Gallery (photo Nathan Rabin)
121. Opalka, Roman
Detail of painting from *1 to Infinity* series,
1965. Acrylic on canvas, $77\frac{1}{4} \times 53\frac{1}{4}$ in.;
196.2×135.2cm.
Photo courtesy John Weber Gallery
122. Darboven, Hanne
Untitled, 1972~1973. Pencil on paper. each
unit $69\frac{3}{4}$ in. square; 177.1cm. square
Courtesy Leo Castelli Gallery (photo Harry
Shunk)
123. Buren, Daniel
Piece No. 3 from his exhibiton 'To
Transgress', September-October 1976
Leo Castelli Gallery. Courtesy John Weber
Gallery (photo John Ferrari)

참고문헌

야수파

Barr, A. H. Jr. *Matisse. His Art and His Public* (New York, 1951)

Crespelle, J.P., *The Fauves* (London, 1962)

Derain, A., *Lettres à Vlaminck* (Paris, 1955)

Diehl, G., *Derain* (Milan, 1964).

Duthuit, G., *The Fauvist Painters* (New York, 1950)

Le Fauvisme français et les débuts de l'expressionnisme allemand, Paris, Musée d'Art Moderne. Exhibition catalogue

표현주의

Buchheim, L. G., *Der Blaue Reiter und die Neue Künstlervereinigung München* (Feldafing, 1959); *Die Künstlergemeinschaft Brücke* (Feldafing, 1956)

Dube, Wolf-Dieter, *The Expressionists* (London/New York, 1972)

Grohmann, W., *Wassily Kandinsky: Life and Work* (London, 1959); *Paul Klee* (New York, 1954)

Lankheit, K. (ed.), *The Blaue Reiter Almanac* (London/New York, 1972)

Myers, B., *The German Expressionists* (London/New York, 1957)

Selz, P., *German Expressionist Painting* (Berkeley, California, 1957)

Sharp, D., *Modern Architecture and Expressionism* (London, 1966)

Whitford, F., *Expressionism* (London/New York, 1970)

Willett, J., *Expressionism* (London, 1970)

Zigrosser, C., *The Expressionists: A Survey of their Graphic Art* (New York, 1957)

입체파

Apollinaire, G., *Les Peintres Cubistes* (Paris, 1913)

Barr, A. H., Jr. *Cubism and Abstract Art*, The Museum of Modern Art (New York, 1936); *Picasso: Fifty Years of His Art* (New York, 1936)

Cooper, D., *The Cubist Epoch* (London, 1971)

Fry, E., *Cubism* (London/New York, 1966)

Gleizes, A. and Metzinger, J., *Du Cubisme* (Paris, 1912)

Golding, J., *Cubism: A History and an Analysis*, 1907~1914 (London, 1959; revised edition, 1968)

Gray, C., *Cubist Aesthetic Theories* (Baltimore, 1953)

Kahnweiler, D. H., *Juam Gris: His Life and Work*, new enlarged edition (London, 1969)

Rosenblum, R., *Cubism and Twentieth-Century Art* (London, 1968)

Wadley, N., Cubism (London, 1972)

순수주의

Jardot, Maurice, *Le Corbusier: Dessins* (Paris, 1955)

Nierendorf, K., *Amedée Ozenfant* (Berlin, 1931)

Ozenfant, Amédée, *Mémoires 1886~1962* (Paris, 1968); *Foundations of Modern Art* (London, 1931)

Ozenfant and Jeanneret, *Après le Cubisme* (Paris, 1918); *Peinture Moderne* (Paris, 1925)

Léger and Purist Paris, Tate Gallery, Exhibition catalogue (London, 1970)

오르피즘

Camfield, W. A., *Francis Picabia* (Princeton, 1978)

Green, C., *Léger and the Avant-garde* (Yale, 1976)

Mladek, M. and Rowell, M., *Frantisek Kupka 1871~1957*, Catalogue of the Retrospective Exhibition, The Solomon R. Guggenheim Museum (New York, 1975)

Spate, V., *Orphism* (London/New York, 1979)

미래주의

Apollonio, U., (ed.), *Futurist Manifestos* (London/New York, 1973)

Ballo, Guido, *Boccioni* (Milan, 1964)

Banham, Reyner, 'Sant' Elia', *Architectural Review*, CXVII (1955)

Carrieri, Raffaele, *Futurism* (Milan 1963)

Martin, Marianne, *Futurist Art ans Theory: 1909~1915* (Oxford, 1968)

Taylor, J. C., *Futurism* (New York, 1961)

Tisdall, C. and Bozzolla, A., *Futurism* (London/New York, 1977)

소용돌이파

BLAST, No. I, 1914; No II, 1915 (London)

Buckle, R., *Epstein Drawings* (London, 1962); *Jacob Epstein, Sculptor* (London, 1963)

Cork, R., *Vorticism and the Birth of Abstract Art in England* (London, 1973)

Ede, H. S., *Savage Messiah* (1930), (London, 1971)

Epstein, J., *An Autobiography* (Second Edition), (London, 1963)

Hamilton, G. H., *Painting and Sculpture in Europe 1880~1940* (Section on Vorticism), (London, 1967)

Hanley-Read, C., *The Art of Wyndham Lewis* (London, 1951)

Hulme, T. E., *Speculations* (1924), (London, 1949)

Levy, M., *Gaudier-Brzeska: Drawings and Sculpture* (London, 1965)

Lewis, W., *Tarr* (1918), (London, 1968); *Blasting and Bombardeering* (1937), (London, 1967); *Wyndham Lewis the Artist from BLAST to Burlington House* (London, 1939); *Wyndham Lewis on Art* (London, 1971)

Lipke, W., *David Bomberg* (London, 1967)

Michel, W., *Wyndham Lewis: Paintings and Drawings;* (London, 1970)

Roberts, W., *Paintings 1917~1958* (London, 1960); *The Resurrection of Vorticism and the Apotheosis of Wyndham Lewis at the Tate* (London, 1958); *Cometism and Vorticism, A Tate Gallery Catalogue Revised* (London, 1958)

Wees, W. C., *Vorticism and the English Avant-Garde* 1910~1915, (Toronto/Manchester)

Wyndham Lewis and Vorticism, Catalogue, Tate Gallery (London, 1958)

다다이즘과 초현실주의

Arp, Hans, *On My Way* (New York, 1948)

Breton, André, *Manifestes du Surréalisme* (Paris, 1946); Le Surréalisme et la Peinture (Paris, 1965)

Dali, Salvador, *The Secret Life of Salvador Dali* (London, 1942)

Ernst, Max, *Beyond Painting* (New York, 1948)

Motherwell, Robert, *Dada Painters and Poets* (New York, 1951)

Nadeau, Maurice, *The History of Surrealism* (London, 1968)

Richter, Hans, *Dada: Art and Anti-Art* (London, 1965)

Rubin, William, *Dada and Surrealist Art* (London, 1969)

Sanouillet, Michel, *Dada à Paris* (Paris, 1965)

Dada and Surrealism Reviewed, Arts Council of Great Britain Catalogue (London, 1978)

절대주의 / 구성주의

Banham, R., *Theory and Design in the First Machine Age* (London, 1960)

Gabo, N. (ed.), *Circle* (London, 1937); 'Naum Gabo Talks about his work', *Studio International* (April, 1966)

Gray, C., *The Great Experiment: Russian Art 1863~1922* (London, 1962); 'Alexander Rodchenko: A

Constructivist Designer', *Typographica II* (London, June 1965)

Lissitzky-Kuppers, S., *El Lissitzky* (London, 1968)

Malevich, K., *The Non-Objective World* (Chicago, 1959)

Moholy-Nagy, Laszlo, Review of Lissitzky Exhibition, *Burlington Magazine* (March 1966)

Rathke, E., *Konstruktive Malerei 1915~1930* (Hanau, 1967)

Art in Revolution, Soviet Art and Design since 1917, Arts Council of Great Britain, Exhibition catalogue (1971)

데 슈틸

Banham, R., *Theory and Design in the First Machine Age* (London, 1960)

Brattinga, P., Rietveld 1924 —Schröder Huis Quadrat Print, Hilversum, 1962

Brown, T. M., *The Work of G. Rietveld, Architect* (Utreht, 1958)

Hill, A., 'Art and Mathesis: Mondrian' s Structures', *Leonardo*, Vol. 1, pp. 233~242 (Oxford, 1968)

Laering, J. and Baljeu, J., *Theo van Doesburg*, Catalogue, Stedelijk van Abbemuseum (Eindhoven, 1969)

De Stijl 1 and 2, 1917~1932 (complete reprint), (Amsterdam, 1968)

De Stijl, Catalogue 81, Stedelijk Museum (Amsterdam, 1951)

Piet Mondrian, 1872~1944. Catalogue, Guggenheim Museum (New York, 1971)

Rietveld. Catalogue, Stedelijk Museum, Amsterdam, 1971~1972: Hayward Gallery (London, 1972)

추상표현주의

Artforum, September 1965; special issue on the New York School, including: Philip Leider, 'The New York School in Los Angeles' ; Michael Fried, section on Jackson Pollock reprinted from the 'Three American Painters' catalogue ; Lawrence Alloway, 'The Biomorphic Forties'; Irving Sandler, 'The Club'; Sidney Tillim, 'The Figure and the Figurative in Abstract Expressionism'; interviews with Matta, Motherwell and Dzubas.

Ashton, Dore, *The Life and Times of the New York School* (Bath, 1972)

Geldzahler, Henry (ed.), *New York Painting and Sculpture: 1940~1970*, Pall Mall Press Ltd., London, in association with the Metropolitan Museum of Art (New York, 1969). Includes reprints of: Harold Rosenberg, 'The American Action Painters'; Robert Rosenblum, 'The Abstract Sublime'; Clement Greenberg, 'After Abstract Expressionism'; William Rubin, 'Arshile Gorky, Surrealism, and the New American Painting'.

Greenberg, Clement, *Art and Culture* (Boston, 1965)

Hess, Thomas B., *Willem de Kooning, Museum of Modern Art* (New York, 1968); Barnett Newman, Tate Gallery (London, 1972)

O'connor, Francis V., *Jackson Pollock*, The Museum of Modern Art (New York, 1967)

Rubin, William, *Jackson Pollock and the Modern Tradition*. Four-part article publshed in *Art forum* (February~May 1967)

Sanlder, I., *Abstract Expressionism-The Triumph of American Patinting* (New York/London, 1970)

Tuchman, Maurice (ed.), *The New York School-Abstract Expressionism in the 40s and 50s* (London, 1970). Essentially an anthology of contemporary criticism and artists' writings and statements, with a detailed bibliography.

키네틱아트

Bann, Stephen; Gadney, Reg ; Popper, Frank and Stedman, Philip, *Four Essays on Kinetic Art*, St Alban's (Herts, 1966)

Clay, Jean, 'Soto', Signals Gallery, Exhibition catalogue (1965)

Compton, Michael, *Optical and Kinetic Art*, Tate Gallery (London, 1967)

Gabo, Naum and Pevsner, Antoine, *Realist Manifesto* (Moscow, 1920)

Kepes, Gyorgy (ed.), *The Nature and Art of Motion* (New York, 1965)

Moholy-Nagy, Laszlo, *Vision in Motion* (Chicago, 1947).

Popper, Frank, *Origins and Development of Kinetic Art* (London, 1968)

Rickey, George, *Constructivism: The Origins and Evolution* (London, 1967)

Selz, Peter (ed.), *Directions in Kinetic Sculpture* (California, 1966)

팝아트

Amaya, M., *Pop Art⋯⋯and After* (New York, 1965); *Pop as Art: A Survey of the New Super Realism* (London, 1965)

Battcock, G. (ed.), *The New Art: A Critical Anthology* (New York, 1966)

Calas, N., *Art in the Age of Risk and other essays* (New York, 1968)

Compton, M., *Pop Art* (London, 1970)

Crone, R., *Andy Warhol* (London, 1970)

Finch, C., *Pop Art — Object and Image* (London/New York, 1968)

Kozloff, M., *Renderings: Critical Essays on a Century of Modern Art* (New York, 1969)

Lippard, L. and others, *Pop Art* (London/New York, 1966)

Melly, G., *Revolt into Style: The Pop Arts in Britain* (London, 1970)

Rosenberg, H., *The Anxious Object: Art Today and Its Audience* (New York, 1964)

Russell, J. and Gablik, S., *Pop Art Redefined* (London/New York, 1969)

Weber, J., *Pop-Art: Happenings und neue Realisten* (Munich, 1970)

Catalogue of the Andy Warhol Exhibition at the Tate Gallery (1971)

Catalogue of the Richard Hamilton Exhibition at the Tate Gallery (1970)

Catalogue of the Roy Lichtenstein Exhibition at the Tate Gallery (1968)

Catalogue of the Arts Council Claes Oldenburg Exhibition held at the Tate Gallery (1970)

옵아트

Barrett, C., *Op Art* (London, 1970)

Compton, M., *Optical and Kinetic Art* (London, 1967)

Rickey, G., *Constructivism* (London, 1967)

Robertson, B., *Bridget Riley*, Retrospective exhibition catalogue, Hayward Gallery (London, July~Sept 1971)

Seitz, William C., *The Responsive Eye*. Catalogue to the exhibition at the Museum of Modern Art (New York, Feb~March 1965)

Takahashi, Masato, *Gestaltung* (Tokyo, 1968)

Vasarely, V., *Victor Vasarely* (Neuchâtel, 1965); *Victor Vasarely* II (Neuchâtel, 1970)

Wong, Wucius, *Principles of Twodimensional Design* (Chinese University of Hong Kong, 1969)

미니멀리즘

Battcock, G. (ed.), *Minimal Art: A Critical Anthology* (New York, 1968)

Mcshine, Kynaston, *Primary Structures*, The Jewish Museum (New York, 1966)

Rose, B., *A New Aesthetic*, Washington Gallery of Modern Art (1976)

Studio International (April 1969), Special issue on Minimalism, including : Barbara Reise, 'Untitled 1969': a footnote on art and minimal stylehood; Dan Flavin, 'Several more remarks······'; Carl Andre, 'An opera for three voices'; Don Judd, 'Complaints part I'.

Tuchman, M. (ed.), American Sculpture of the Sixties, Los Angeles Country Museum of Art (1967)

개념예술

Battcock, Gregory (ed.), *Idea Art: A Critical Anthology* (New York, 1973)

Celant, Germano, *Arte Povera* (New York, 1969)

Karshan, Donald (ed.), *Conceptual Art and Conceptual Aspects* (New York, 1970)

Lippard, Lucy (ed.), *Six Years: The Dematerialization of the Art Object from 1966 to 1972*······ (New York, 1973)

Mcshine, Kynaston (ed.), *Information* (New York, 1970)

Meyer, Ursula (ed.), *Conceptual Art* (New York, 1972)

Szeeman, Harald (ed.), *Live in Your Head: When Attitudes Become Form* (Berne, 1969)

428

옮긴이의 말

이 책은 니코스 스탠고스가 편집해서 엮은 *Concepts of Modern Art*(Second Edition, Harper & Row Publisher, New York, 1981)를 완역한 것이다.

이 책의 초판이 나온 것은 1974년 Penguin Books 판으로였는데 1981년 개정판에서는 일부 장이 새로 쓰이고 또 새로운 장이 추가되면서 엮은이의 서문도 전면적으로 새로 쓴 것이 실렸다.

1974년 처음 출간되었을 때부터 이 책은 현대미술의 다양한 조류들에 대한 풍부한 정보와 비평적 관점을 아울러 갖춘 권위 있는 개설서 가운데 하나로 크게 주목받아왔다. 특히 각 장의 집필을 영국 및 미국 해당 분야의 가장 날카로운 신진 및 중견 미술사가와 비평가에게 맡김으로써 일반 대중용 교양서를 넘어 이 분야를 전공하는 사람들에게도 어느 정도 꽤 깊이 있는 지적 흥취를 불어넣어주는 책이라는 평판을 얻어왔다.

전체적으로 이 책의 가장 큰 특징이라면 앞서 말했듯이 현대미술이, 사조별로 그 분야 권위 있는 전문가의 논문으로 정리되어 있다는 점이다. 차례에서 보듯이 야수파, 표현주의, 입체파 등에서부터 팝아트, 옵아트, 미니멀리즘, 개념예술 등에 이르기까지 사조라는 이름의 정거장들이 이 책의 기본 골격을 이루고 있다. 독자는 정거장마다 머물며 그곳마다 따로 있는 안내인을 따라 차분한 탐색을 하게 되어 있다.

각각의 주제에 가장 정통한 필자들이 쓴 앤솔러지라는 점에서 이 책은 정거장을 연대기적으로 배열했음에도 미술 사조들을 용어 해설 사전식으로, 또

는 교과서적으로 단조롭게 축약 설명한 책과는 달리 깊이 있는 통찰이나 해석까지 보여주는 묘미가 있다. 그래서 초보자용 개설서로뿐만 아니라 그보다 조금 더 멀리 나가기를 원하는 전문 독자용 책으로서도 손색이 없다고 본다.

엮은이 스탠고스는, 이 책을 사조별로 필자가 다른 일종의 콜라주 같은 방식의 글 모음집으로 구성한 이유가, 현대미술이 아직도 진행형인 채 우리가 그 속에 들어 있기 때문에 한 필자의 손으로 역사적·비평적인 조망을 기술하는 것이 무리라는 점 때문이라고 말한다. 또한 20세기 미술은 그 속의 여러 가지 개념들이 역사적으로 동시에 발생했기 때문에 선적인 발전의 역사로 설명할 때 현대미술의 역사를 잘못 설명할 수 있는 위험이 있다고 경고하기도 한다. 20세기는 여러 가지 사상들의 엄청난 풍요로움과 복잡성 그리고 중층성과 동시성을 보여준 세기였다는 것이 그 이유다. 사실 현대미술을 하나로 꿰뚫는 통사로 저술하기란 여간 어려운 일이 아닐 것이다. 그러나 통사로 쓴다는 것이 반드시 하나의 선적인 발전의 역사로 서술한다는 것을 뜻하지는 않을 것이다.

단일 저자의 저술로서 출간된 현대미술의 역사에 대한 개설서로서 우리말로 번역 출간된 것만 해도 여러 종에 이르며 그중엔 앞서 말했듯이 현대미술의 중층적 복합성과 풍부함을 독특하게 드러내는 데 인상적으로 성공한 저작도 있다. 이 점에서 현명한 독자라면 사조별 비평글 모음으로서의 이 책의 장점을 활용하면서 이런 종류의 책 쪽으로 독서 범위를 연결하고 확장해나가는 것도 좋으리라고 본다. 현대미술의 전체 윤곽을 탐색하는 일도 우선 각 사조의 내용에 대한 풍부한 지식이 있으면 더 튼튼한 것이 될 것임은 자명한 사실이다.

1980년대 이후 지금은, 미술은 사조로서의 미술이 퇴조하고 포스트모더니즘이건 또는 다른 이름이건 전반적으로 문화 지형이 크게 변모되거나 급속히

새로 형성되는 중인 것 같다. 이런 상황 속에서 개별 작가 또는 개별 작품의
역할이 두드러져 보이는 시대라고도 말하고 있다. 얼핏 보면 이런 시대에 지
금 이 책에 담긴 내용이 얼마나 재미있게 읽힐 수 있을지 다소 회의적이기도
하다. 책을 너무나 안 읽는 것이 우리 현실이기 때문이다. 그러나 지금 이 책
이 다루고 있는 현대미술 황금기의 내용은 풍부하게 재발견되어야 하고 다시
읽고, 다시 배우기를 통해 역설적으로 그 현재적인 생명이 끝없이 재창조되어
야 할 것이다. 왜냐하면 이 시기는 적어도 아직 깨어나지 않은 꿈과 약속이 신
선하게 살아 있던 시기였고 아직 모든 것이 '진짜'인 시기였기 때문이다.

21세기의 세계는 아직도 이 시기의 '실험'과 '표준'에서 많은 것을 빚지고
있다. 우리는 이 점을 직시하고 차근히 배우고 음미하는 데 인색하지 않아야
할 것이다.

옮긴이 **성완경**

서울대학교 미술대학 회화과 졸업. 파리국립장식미술학교 벽화과 졸업.
인하대학교 사범대 미술교육학과 교수.
저서로는 《레제와 기계시대의 미학》(1979),
《시각과 언어 1. 산업사회와 미술》(편저),
《시각과 언어 2. 한국현대미술과 비평》(편저),
역서로는 지젤 프로이트, 《사진과 사회》가 있다.

옮긴이 **김안례**

한국외국어대학교 불어과 졸업. 한국외대 통역대학원 한불과 졸업.
인하대 불문과 전임강사.

현대미술의 개념

1판 1쇄 발행 1994년 4월 30일
2판 재쇄 발행 2019년 2월 30일

엮은이 니코스 스탠고스 | **옮긴이** 성완경·김안례
펴낸곳 (주)문예출판사 | **펴낸이** 전준배
출판등록 1966. 12. 2. 제1-134호
주소 03992 서울시 마포구 월드컵북로 6길 30
전화 393-5681 | **팩스** 393-5685
홈페이지 www.moonye.com | **블로그** blog.naver.com/imoonye
페이스북 www.facebook.com/moonyepublishing | **이메일** info@moonye.com

ISBN 978-89-310-0719-0 03600